비평의 조건

 C 디알로고스총서 06

비평의 조건

The Conditions of Art Criticism

지은이 고동연 · 신현진 · 안진국
녹취 이소정 · 손시현 · 박수진

펴낸이 조정환
책임운영 신은주
편집 김정연
디자인 조문영
홍보 김하은
프리뷰 손보미 · 이수영

펴낸곳 도서출판 갈무리 등록일 1994. 3. 3. 등록번호 제17-0161호
초판 1쇄 2019년 10월 28일
초판 2쇄 2020년 6월 29일
종이 화인페이퍼 인쇄 예원프린팅 라미네이팅 금성산업 제본 경문제책

주소 서울 마포구 동교로18길 9-13 [서교동 464-56] 2층
전화 02-325-1485 팩스 02-325-1407
website http://galmuri.co.kr e-mail galmuri94@gmail.com

ISBN 978-89-6195-219-4 03600
도서분류 1. 미술 2. 미술비평 3. 예술 4. 사회학 5. 인문

값 24,000원

이 도서의 국립중앙도서관 출판예정도서목록(CIP)은 서지정보유통지원시스템 홈페이지(http://seoji.
nl.go.kr)와 국가자료공동목록시스템(http://www.nl.go.kr/kolisnet)에서 이용하실 수 있습니다.(CIP제어
번호 : CIP2019040667)

이 책은 한국문화예술위원회 2019년 시각예술창작산실 비평지원을 받아 제작되었습니다.

비평의 조건

비평이 권력이기를 포기한 자리에서 고동연, 신현진, 안진국 지음

16인의 인터뷰

박영택

류병학

김장언

서동진

백지홍

홍경한

이선영

〈옐로우 펜 클럽〉

심상용

현시원

홍태림

정민영

양효실

김정현

이영준

〈집단오찬〉

일러두기

1. 대괄호 속 내용은 저자들의 부연설명이다.
2. 외국 인물의 한글 표기는 인터넷 확인을 통해 현재 학계에서 쓰는 형태로 표기했으며, 번역서가 있는 경우에는 최근 번역서에서 표기하는 형태로 표기하였다. 예를 들어서 '칼 맑스'라는 인명 표기는 최근 표기 방식인 '카를 마르크스'로 표기하였다.
3. 단행본, 전집, 정기간행물에는 겹낫표(『』)를, 논문, 논설, 기고문, 책의 장 등에는 홑낫표(「」)를 사용하였다.
4. 소그룹, 컨퍼런스, 작품 이름에는 홑화살괄호(〈〉)를 사용하였고, 전시 제목에는 겹화살괄호(《》)를 사용하였다.
5. 구어체의 뉘앙스를 살리기 위해 일부 맞춤법에 어긋나는 표현을 그대로 둔 것도 있다.

차례

:: 감사의 말

이제까지 한국 미술계에서 몸담아 왔던 비평가 선생님들의 미술에 대한 정열이 없었다면, 한국 비평의 현재를 살펴보는 인터뷰집을 엮는 것은 불가능했을 것이다. 녹록지 않은 비평의 현재를 진단하는 일이 결코 쉽지 않으며, 짧게는 4~5년, 길게는 20년이 넘는 기간 동안 비평가로서 활동을 해온 자신의 과거를 되짚어보는 일도 그리 유쾌하지만은 않았을 것이다. 그럼에도 불구하고 시간을 내서 인터뷰에 참여해주시고, 정성을 들여 녹취의 수정 과정에 도움을 주신 박영택, 류병학, 김장언, 김정현, 서동진, 백지홍, 양효실, 〈옐로우 펜 클럽〉, 이선영, 이영준, 정민영, 〈집단오찬〉, 심상용, 현시원, 홍경한, 홍태림 비평가분들께 감사를 드린다.

책을 만드는 과정에서 인터뷰를 글로 정리하는 것이 결코 간단치 않았다. 2018년 2월부터 시작된 인터뷰이지만 예산을 확보하지 못한 상황에서 그 어떤 것도 확언할 수 없었다. 그럼에도 대책 없는 자신감으로 인터뷰를 진행했다. 지금 돌이켜보면 그 패기가 무모해 보일 정도다. 또한 이론가들의 대화 내용이 쉽지는 않았을 텐데, 긴 대화를 녹취해 준 이소정, 손시현, 박수진 씨에게 감사의 마음을 전한다. 이분들이 없었다면, 인터뷰 정리가 이처럼 수월하게 진행되기 힘들었을 것이다.

마지막으로 대안적 미학과 정치, 사회학 이론서를 출판해

온 갈무리 출판사의 식구들 조정환, 신은주, 김정연, 김하은 선생님과 인연을 맺게 되어 무척 기쁘다. 글의 매무새를 다듬어 한 권의 책으로 태어날 수 있도록 수고해주신 그분들의 노고에 깊이 감사드린다.

비평이 권력이기를 포기한 자리에서 …

 이 책은 현재의 미술계 내부와 미술계를 둘러싸고 있는 환경에 대한 생생한 목소리를 듣기 위해 세 명의 미술비평가가 미술현장과 밀접한 다양한 조건의 미술비평가 16명(팀)을 인터뷰하여 기록한 책이다. 지금 우리는 이미 사멸해버린 세계와 주도적으로 새로운 무엇인가가 태어나지 않는 세계의 사이에 살고 있다. 모더니즘이 사멸한 토대 위에서 포스트모더니즘은 새로운 세계를 잉태하려 했지만 무력함만을 보여줄 뿐이다. 이런 상황에서 지금의 비평은 어디에 발 딛고 서 있을까? 비평의 조건은 무엇인가? 그리고 비평은 어디를 향할 수 있을까? 이 물음에 해답은 없다. 다만 희미한 형체가 아른거릴 뿐이다.

 세 명의 미술평론가는 이 희미한 형체를 그려보고자 모였다. 이 형체의 시작점을 찾기 위해 우리는 때로는 따뜻한 위로가, 가끔은 뜨거운 논쟁이 오가는 토론을 거듭했고, 이를 통해 조금씩 다른, 각자가 떠올리는 비평의 형체와 비평의 방향성을 알게 되었다. 그리고 그 과정에서 비평의 형식, 비평의 정치, 비평의 사회적 의미라는 주제를 선정하게 되었다.

비평의 형식 : 창작으로서의 비평

비평은 글로 작성된다는 점에서 문학이자 창작이라 할 수 있다. 물론, 아무리 비평의 자율성을 강조해도 비평이 소설과 같은 문학 작품과 완전히 동기화되지는 않는다. 그럼 비평은 창작인가, 아닌가? 모더니즘 시인이며, 극작가이며, 비평가인 토마스 엘리엇은「비평의 기능」(1923)에서 다음과 같이 적었다. "창작품, 즉 예술 작품은 자기 목적성을 지닌다. 그리고 비평은 정의상 그 자체와는 다른 것이어서 우리는 비평을 창작 행위와 융합하듯이 창작 행위를 비평과 융합해서는 안 된다." 그는 비평과 창작을 엄격히 구별할 것을 주장했다. 하지만 포스트모더니즘에 이르러 해체주의자들은 '비평'criticism과 '픽션'fiction을 결합하여 '크리티픽션'critifiction이라는 신조어를 만들었다. 그들은 그만큼 비평의 창조성을 강조했다.

만약 비평이 창작이라면, 그것에는 객관적 (혹은 객관적이라고 가정하는) 비평과는 다른, 다시 말해, 비평의 본류本流에서 초과하는 부분이 존재할 것이다. 예술의 주관성과 비평의 객관성이라는 서로 상충하는 특성이 하나가 되었을 때, 삐져나가는 부분, '잉여'로 지칭되는 부분. 이것을 무의미한 '잉여'라고 무시할 수도 있지만, 이 잉여가 비평가 각자의 특징을 만들어 내는 조건이 되기도 한다. 문체라든가, 글의 구조, 생각의 흐름을 구성하는 방식 등이 차별화된 비평을 만든다. 설명조가 아닌, 문학적 온기가 스며있는 비평. 어쩌면 글의 명료성을 떨어트리는 군더더기 같지만, 글의 분위기를 독특하게 조

성하는 '잉여'가 존재하는 비평. 다양한 비평가를 만나서 대화하는 가운데, 우리는 그들 각자가 가진 문학적 문체, 다시 말해, 창작적 문체나 생각의 흐름이 어디를 향하는지 알아보고 싶었다.

문학에서 로널드 수케닉은 자기 작품에 자주 '로널드 수케닉'이라는 이름으로 자신을 직접 등장시킴으로써, 작가-서술자-비평가-주인공이라는 네 가지 역할을 동시에 수행했다. 그는 작품을 통해 소설과 비평의 경계선을 무너뜨렸다.[1] 예컨대 비평가 김장언은 가명을 사용해 미술계에서 자신이 겪었던 작가들과의 일화를 픽션-논픽션 형식으로 표현함으로써, 수케닉과는 다른 형식으로 비평의 경계를 모호하게 한다. 가상성과 실제성을 뒤섞는 그의 장르 파괴 실험은 비평의 지평을 창작의 영역으로까지 넓힌다.

더불어 그는 띄어쓰기를 무시하거나, 시구詩句의 형식을 차용하는 등 글의 형태적인 실험을 통해 비평의 새로운 지평을 개척했다. 김장언이 글의 형태적 실험을 선보였다면, 〈집단오찬〉의 권시우는 온라인 게임 용어나 디지털 전문 용어를 등장시키며 비평을 생경한 지점으로까지 이끌어갔다. 그가 비평에 전용轉用한 온라인 게임 용어나 디지털 전문 용어는 기존과는 다른, 새로운 방식의 문체와 의미 해석을 담은 비평을 가능하게 했다. 하지만 동시에 그 용어에 익숙한 (젊은) 세대와 낯선

1. 비평가 김승호는 이와 유사하게 사실을 근거로 하는 소설적 비평, 인터넷상에서 아무개에 의해 논의되는 비평인 팩션을 쓰자고 주장했다.

(기성) 세대를 분리하는 역할도 했다. 그의 비평이 동년배 의식을 형성시킴으로써 젊은 세대가 모여 새로운 일을 도모하는 자극제 역할을 할 수도 있지만, 접근을 차단하고 배타성을 높일 여지도 병존한다. 권시우가 선보인 용어의 전용은 그만이 지닌 독특한 특징이다. 하지만 비평가 일반도 은유, 환유, 비유, 알레고리 등의 문학적 수사修辭를 사용한다는 점을 간과하지 말아야 한다. 이것이 의미하는 것은 비평가 일반이 사용하는 문학적 수사가 비평에 스며있는 문학적 체취라는 사실이다. 결국 비평은 창작의 지평에 발 딛고 있다고 봐야 하지 않을까?

새로운 형태의 글쓰기를 통해 비평의 경계를 모호하게 하는 사례는 어렵지 않게 발견할 수 있다. 작가 서클의 일원으로 활동하여 창작자의 이미지가 강했던 비평가 루시 리퍼드[2]의 글쓰기도 그중 하나다. 그 또한 소설을 썼을 뿐 아니라, 자신의 글쓰기 형식에 자신이 지지하는 개념미술과 미니멀리즘의 논리도 반영해야 한다는 생각에 인용구로만 구성된 평문을 쓰기도 했다. 그의 이런 형식과 문체는 칼 안드레가 다른 사람이 만든 벽돌로 미니멀리즘 조각 〈등가Equivalent VII〉(1966)를 제작한 것과 유사한 방식을 적용한 것으로, 다른 저자의 텍스트들을 조합하여 만들어 낸 미니멀리즘적 비평이라 할 수 있다. 그러나 이 때문에 리퍼드의 평문은 뉴욕현대미술관MoMA, The Museum of Modern Art의 《Information》(정보, 1970) 전시에 포함

2. 루시 리퍼드(Lucy Lippard)는 1960년대 미국 현대미술에서 프로세스아트, 포스트미니멀리즘으로 이어지는 "비물질화"라는 단어를 대중화한 비평가이다.

되었을 때에는 비평문 섹션이 아니라 작가 섹션에 들어갔다.[3]

리퍼드와 수케닉의 사례는 일종의 비평, 에세이 등의 장르 파괴를 통해서 목소리를 내는 방식이기는 하지만, 미술비평뿐만이 아니라 창작과 행동, 연구 및 이론과 사회참여의 경계가 상대적으로 느슨했던 1960년대라는 시기의 반영이기도 하다. 프랑스 철학자 미셸 푸코는 1960년대를 "진정한 지식인의 마지막 황금기"라고 불렀다.

리퍼드의 미니멀리즘이나 개념미술에 가까운 비평은 독자에게 좀 더 적극적인 해석자라는 새로운 역할을 맡기겠다는 의지도 담겨 있다. 알 수 없는 예술을 위하여 '답정너'식의 설명을 제공하는 것이 아니라 관객/독자가 참여해야만 알게 되는 장치를 제공하려 했던 것이다. 관객의 적극적 참여는 당시 삶으로부터의 거리를 줄이려는 경향을 반영한 것으로, 같은 시기 출판된 『저자의 죽음』(1967/68)[4]과도 연결된다. 저자의 죽음과 관객의 탄생으로 인해 해체주의 철학이나 문학비평으로 이어지는 해석의 다변화가 시작되었다고 볼 수 있다. 여기서 우리는 저자라는 주체의 죽음이 창작으로서의 비평 형식을 촉발하는 한편, 새로운 형식, 남다른 문체가 결국 비평의 주체성을 형성하고 있음을 짐작할 수 있다.

비평의 정치 : 수행성, 정동, 정치적 올바름, 세대, 젠더

3. 줄리아 브라이언-윌슨, 『예술 노동자』, 신현진 옮김, 열화당, 2019 (영어판은 University of California Press에서 2009년에 출판되었다).

4. Roland Barthes, "The Death of the Author", 1967/68.

루시 리퍼드의 글쓰기는 사실 관객의 의식 변화라는 역사적 '결과' 이전에, 글 쓰는 '과정'에서 자신을 페미니스트로 거듭나도록 하기 위한 '수행'의 일부분이었다. 그의 사례는 현대적 주체에게 수행성이 어떤 의미인지 깨닫게 한다. 더불어 수행성과 함께 자주 연관되는 용어는 '정동'情動, affect이다. 정동은 이성이나 체계, 설득, 논리적 소통방식에서 벗어나 상대방의 마음을 움직여서 진행되는 복합적인 소통방식이다. 부연하자면 감정이나 감각적인 측면을 강조한 소통방식에 관한 것이어서 수행하는 주체의 흥미롭고 실질적인 면을 부각시킨다.

　롤랑 바르트는 사이 톰블리[5]의 낙서를 신체 움직임의 흔적과 상징적 글쓰기 사이 어딘가에 존재하는 것으로 읽어냈다. 바르트는 끝없이 의미를 제시하거나 부정하는, 그야말로 그림 읽기의 과정에 집중했다. 하지만 이 글의 소재가 된 톰블리와 저자인 바르트가 유명한 예술가와 비평가가 아니었다면 이렇게 수행성이 강하게 드러나는 글쓰기 경향이 독자에게 다른 인상으로 남지 않았을까? 혹시 이 글이 자아도취적인 글로 읽히지는 않았을까?

　수행성과 정동의 궁극적인 목표는 단순히 감정이나 감각의 특수성이 아니라 독자나 관객과의 유대감을 갖게 되느냐이다. 그래서 '감성팔이'와는 구분이 되어야 하는데, 수행성이나 정동이 감각적인 측면을 강조하다 보니, 서동진의 판단처럼,

5. 사이 톰블리(Cy Twombly)는 미국의 추상표현주의 제2세대에 해당하는 화가로, 그림과 낙서, 드로잉을 장난스럽게 결합하는 독창적인 양식을 선보였다.

오늘날 비평가는 현실에서 비평적인 성격이나 정치적인 의미를 자기성찰적인 태도와 연관시키지 못한 채, 전비판적인, 자기 속에 갇히는 경향마저 보인다. 이들의 시도는 1950년대 그린버그식의 형식주의적인 모더니즘 비평을 부정하면서 글을 쓰는 행위를 통해 형식주의에 저항한다. 프랭크 오하라[6]의 가십 비평은 그 좋은 예라 할 수 있다. 그의 비평은 '힙'hip했다. 한마디로 그는 비평계의 힙스터hipster였다. 오하라류의 글쓰기는 비이성적이고 즉흥적인 생각의 흐름과 감각을 중시한다. 이러한 특성은 1990년대 젊은이들 사이에 회자되었던 초현실주의에 관한 관심과도 연관된다. 하지만 이러한 글쓰기는 이성적인 체계나 글의 구조를 부정하고, 과정에만 집중하는 면모를 보인다. 동일한 맥락에서 비평으로서 정동이나 수행적인 글쓰기는 표현적이고, 감각적이며, 감정적인 측면을 강조한다.

문제는 국내에서 정동과 수행성이 매우 단순하게 인식되는 경향이 있다는 점이다. 어떠한 이론이 등장할 때, 그 이론이 촉발하고 지향한 지점을 중심으로 새로운 담론을 형성하기 위해 움직이는 것이 바람직하다. 하지만 국내의 정동과 수행성은 기존의 패러다임을 교체하는 전략으로만 소모되는 경향이 있다. 그렇다 보니 결과적으로 비평적 글쓰기가 세대의 문제로 치환되곤 한다. 현시원이나 김정현은 수행성이 지닌 전복적 가

6. 프랭크 오하라(Frank O'Hara)는 1950~60년대 미국의 뉴욕스쿨 시인의 멤버이자 큐레이터, 비평가이다. 고동연, 「1950년대 뉴욕 화단에서 가십, 미술 비평, 그리고 남성성에 대한 논의 : 프랭크 오하라의 경우를 중심으로」, 『미술사학보』제29집, 미술사학연구회, 2007 참조.

치를 이야기한다. 그들과 같은 수행적 세대에게 수행성이나 정동은 개방성을 갖추지 못한 모더니즘적 사고를 공격하는 무기로 활용된다. 언어화되지 않은 정동과 수행적 글쓰기는 그것을 통해 이뤄지는 소통이 미래를 구축하기 때문에, 소통에 참여하는 것만으로도 누구나 모든 이의 정동에 셈해지는, 이른바 민주주의를 실현할 잠재태가 된다. 달리 말하면, 이전 세대가 정보나 논리를 가지고 설명을 시도했다면, 수행적 세대는 일관된 생각을 정리, 구성해서 설명하는 것이 아니라 개방된 글쓰기의 과정 자체를 재연reenact하려 한다. 이를테면 하버마스류의 주체철학이나 서동진류의 역사철학은 어찌 되었든 주체가 사회를 바꿔나가야 한다고 주장하지만, 니클라스 루만류의 구성주의 철학의 경우, 소통을 통해 '재연'된 결과가 사회를 구성한다고 본다. 그렇기 때문에 이 철학들은 전제부터가 다르고 만날 수 없는 논리다. 중요한 것은 구성주의건, 주체 철학이건, 자기 견해가 없으면 세계에 변화를 가져오지 못한다는 사실이다. 그런데 국내 수행성의 경향은 상황에 따라서 그저 자신의 논리 없음을 은폐하는 도구로 활용되곤 한다. 이러한 지점에서 비평가의 안목을 말하는 박영택의 이야기는 주목할 필요가 있다. 비평가의 안목은 자신의 논리와 입장을 드러내는 행위이기 때문이다. 자신의 입장 없이는 결국 또 다른 방식으로 기득권에 포섭될 수밖에 없다. 우리는 정동에서 말하는 감각이나 수행성의 몸이 문화산업이 좋아하는 전략적 자산이 될 수도 있음을 유념해야 한다.

　　미술계와 비평계 내의 세대전환과 관련된 정치는 구세대와

청년세대 사이와의 문제를 넘어선다. 구세대가 '갑'이 되는 경우도 있지만, 꼰대 소리 들을까 봐 굉장히 조심스러운 태도를 취하기도 한다. 그리고 구세대는 시대를 이렇게 만들어 놓은 것에 대하여 청년세대에게 미안한 마음을 가지고 있다. 그렇기에 기성세대에게는 비평가 공동체를 이룬 〈옐로우 펜 클럽〉(김빠빠, 루크, 총총)의 연대 의식이나 예술실천 현상에서 이론을 귀납법으로 도출하겠다는 〈집단오찬〉 황재민 비평가의 모색 등이 의미 있게 다가온다. 그들은 구세대가 보여준 정형화된 비평 작동 방식을 폐기하고 새로운 방식을 시도하고 있다.

하지만 IMF 구제금융 사태로 무너져 내리는 부모세대를 보며 자라난 청년세대는 급속히 추진된 신자유주의를 자신도 모르게 체화한 듯 보인다. 신자유주의는 현대를 살아가는 모든 사람의 무의식을 파고들어 그 근간根幹에 소위 금수저와 흙수저로 지칭되는 자본의 서열화를 장착시켰고, 타자와 늘 경쟁하는 '자기-경영적 주체'로 새로 태어나게 했다. 그나마 기성세대는 신자유주의의 횡포가 미약했던 시절의 기억을 가지고 있지만 청년세대는 태어날 때부터 신자유주의의 횡포가 만연한 세상에서 살아가고 있다. 소득원 확보의 기회조차 갖기 힘든 지금의 청년세대가 생존을 위해 무척 보수적인 성향을 지니게 된 것은 이러한 시대적 상황과 무관하지 않을 것이다. '정치적 올바름'PC, Political Correctness을 말하면서 공정함을 강조하지만, 그 공정함이라는 것이 수능[대학수학능력시험]처럼 수치화된 공정함이고, 이것이 '서열화된 공정함'이라는 모순을 만든다. 공정함이라고 가정되는 기준자에서 상위 계층은 '자

신은 다르다'라는 인식으로 타자를 밀어낸다. 마치 비정규직은 노력하지 않은 결과이고, 그렇기 때문에 비정규직이 정규직이 되는 것은 공정하지 않다고 보는 식이다. 결국 이건 조금 나은 '을'과 조금 힘든 '을'의 싸움일 뿐이다. 이러한 사회적 상황에서 승자독식의 시대를 꼬집는 기성세대인 심상용과 홍경한의 인터뷰나 제도 개선을 주장하는 청년세대인 홍태림과 백지홍의 인터뷰는 큰 울림이 있다. 그들은 자본이 모든 곳을 잠식한 지금 이 시대를 진단하고, 그 극복 방향을 제시한다. 결국 현재의 투쟁은 세대 간의 대립도, '을'과 '을'의 싸움도 아니다. 모든 것을 집어삼키는 자본에 맞서, 연대를 통해 자본의 사악함을 소멸시키려는 인간의 투쟁이다.

비평계 안에서 젠더 간의 권력 불균형도 심각한 문제다. 그 예가 이 책이기도 하다. 비평가들의 목소리를 모아 미술계의 지형을 그려보기 위해 시작한 이 책은 다양한 인물을 섭외하면서도 남녀 성비율을 맞추자는 목표를 가지고 있었다. 하지만 결과적으로 참여하는 비평가들의 남녀 성비율을 맞추는 데는 실패했다. '여성 비평가'라고 특정할 수 있는 이들의 숫자가 '남성 비평가'보다 현저하게 적었기 때문이다. 그뿐 아니라, 여성미술이나 페미니즘과 연관된 비평가를 섭외하기도 정말 어려웠다. 그나마 다행인 것은 몇 번의 섭외 요청 끝에 페미니즘 이론에 정통한 미학자 양효실의 목소리를 담을 수 있었다는 점이다.

인터뷰 섭외 과정의 난항 속에서 우리는 성별의 불균형과 세대의 차이를 동시에 느꼈다. 젊은 비평가층은 자신이 어떠

한 방식으로 자리매김되는 것을 극도로 두려워하는 모습을 보였다. 그들은 수행성을 위해, 그리고 '박제화'되지 않기 위해 자신을 브랜딩branding하는 것을 피했다. 하지만 모순되게도 브랜딩을 피하는 행위 자체를 오히려 그들의 브랜딩으로 삼는 아이러니한 상황을 경험했다. 특히 젊은 여성 비평가가 이런 경향이 더 강했다. 이에 비해서 나이 있는 남성 비평가들이 섭외에 우호적이고 더 적극적이었다. 왜일까? 여기에는 미술계의 구조적 문제가 내재해 있다. 차별적인 미술계의 구조는 어느 정도 영향력 있는 유명 비평가들, 특히 남성 비평가들에게 그들의 성향이나 의지, 의도와는 관계없이 생존에 유리한 상황을 만들어 준다. 그로 인해 상대적으로 젊은 비평가나 여성 비평가보다 여러 면에서 걱정이 적고 활동이 자유로워 보였다. 이것을 개인의 문제로 볼 수는 없다. 나이가 있는 남성 비평가들이 비판의식을 지니고 있어도 구조는 좀처럼 바뀌지 않는다.

우리가 만난 비평가 중에는 어떤 계열 안에 포섭할 수 없는 특별한 포지션을 구축한 이도 많았다. 류병학과 이선영은 철저하게 자신의 관심사를 좇아서 자신의 글을 SNS나 온라인에 규칙적으로 올리며, 현장을 직접 뛰면서 자신의 존재감을 드러낸다. 이들은 가장 주목받는 중앙무대에 머무는 것이 아니라, 틈새시장에서 자신만의 포지션을 구축하며 활동하고 있다. 그렇다 보니 언뜻 보면 그들의 활동은 어느 계열로 분류하기가 어렵다. 어쩌면 그들은 자신만이 지닌 가치를 브랜딩하고 있는 것인지도 모른다.

미술은 현재 주목받는 몇몇 실험예술만으로 구성되는 것

이 아니다. 재현에 집중하는 고전주의적 예술도 있고 예술의 확장성에 주목하는 예술도 있다. 온라인 게임용어를 비평용어로 전용轉用하는 〈집단오찬〉의 권시우와 기계 덕후인 이영준은 누구보다도 '힙'하다. 특히 이영준이 보여준 광의의 이미지 전반에 관한, 그리고 기계에 대한 관심과 표현의 기저에는 브뤼노 라투르로 대표되는 신유물론적 발상이 가득하다. 그러므로 그들의 위치나 의미는 이들의 활동에 대한 집적물이 가시화되어 분명히 알 수 있을 때까지 기다린 후에 판단해야 할 것이다.

비평의 사회적 의미 : 전문성 vs. 대중화의 딜레마

'과연 도록이나 미술 전문잡지에서 이뤄지는 비평이 어떤 영향력을 지닐까? 급변하는 미술계의 상황을 전통적인 미술비평이 과연 반영할 수 있을까?' 미술비평의 위기를 마주하며 던지는 이러한 물음은 전문적 비평의 영역에서 꾸준히 제기되는 물음이다. 그렇다면 비평가는 비평계 바깥과 어떤 관계를 맺고 있을까? 과연 관계를 맺고 있기는 하는 걸까? 현재 미술계는 현대미술이 사회에서 어떤 역할을 하고 있는지, 무엇이 문제인지에 관하여 정확하게 파악하지 못하고 있다. 이런 상황에서 미술비평이 일반인의 참여 없이 미술계 안에서만 순환된다면 과연 비평이 사회적으로 의미가 있을까? 비평이 미학에 준거한 관념 세계를 옹호하는 입장에 서서 자신의 비평을 정답인 양 논리적으로 증명만 한다면 그것을 올바르다고 할

수 있을까? 예술가들은 더 새로운 것, 대안적인 것, 자크 랑시에르나 알랭 바디우식으로 이야기하자면 식별 불가능한 미적인 것을 만들어 내는 것을 최우선의 임무로 받아들이는 경향이 있다. 또한, 비평가는 미술이 말로는 할 수 없는 미술의 영역에 대해 '말하기'를 최우선의 임무로 두고 아방가르드적 양식이나 커팅-엣지[최첨단, 활력소]cutting-edge의 요소 등을 대중에게 주지시키고 싶어 하는 교조적인 욕망을 가지고 있다. 그래서 그들은 예술의 대중화를 자기 역할이라고 생각하지 않는다. 다수의 일반 대중 또한 피에르 부르디외의 지적처럼 예술이 상징하는 희소성과 상위계층에 대한 선망을 지니고 있다. 대중에게 비평은 어려울수록 더 매력적으로 다가온다. 그렇다면 비전문인이라고 여겨지는 대중들의 시점과 관심이 비평에 수용되고 반영되지 않는 것은 문제가 없는가? 그것은 미술비평의 다양성을 붕괴시키고 불행한 미래를 불러올 것이다.

그런 의미에서 정민영의 목소리는 사회적 의미의 새로운 비평의 가능성을 열어준다. 그는 '전문가의 현장'이 아닌, 이른바 '또 다른 파이', '또 다른 현장'을 만들어 간다. 미술 애호가들의 취향을 찾아내고 그들이 읽고 싶은 미술 이야기를 엮어낸다. 미술이 전시와 작품판매라는 너무 한정된 인프라 안에서 과열 경쟁하고 있는 상황에서, 그의 '아트북스'(출판사)는 새로운 개척지인 셈이다. 여기서 더 큰 질문이 떠오른다. '그렇다면 미술 애호가가 아닌, 일반인을 위한 현대미술비평이 가능할까? 과연 그들이 원할까? 우리와 통할까? 일반인을 대상으로 글을 쓴다면 그를 비평가로 불러야 할까?' 이 질문에 관

한 의견은 분분할 것이다. 하지만 일반인을 위한 대중적인 글도 미술에 대한 평評이며 논論이다. 따라서 비평이라 불러야 할 것이다. 다만 전문성의 층위는 좀 다를 수 있다. 사회와 결합한 더 큰 범위의 미술계는 3겹의 원으로 그릴 수 있다. 중심부 원에 예술문화 생산자가 있고(실험적 작가 및 연구자, 비평가), 그 원을 둘러싼, 더 큰 원에 예술문화 운반자(대중적 저자, 전문 애호가)가 있고, 가장 넓은 범주를 차지하는 테두리 원에는 예술문화를 수용하는 대중이 있는 형태의 미술계. 여기서 대중적인 저자는 예술 전문가와 대중의 가교 구실을 한다. 그러므로 그들의 역할은 중요하다.

그렇다면 일반인들을 '위한'이 아니라, 일반인들에 '의한' 비평도 가능할까? 공동 저자인 신현진은 얼마 전, 일반인들로 구성된 비평가 모임을 만들었다. 그는 이 모임의 참가자들을 〈지적 대화를 위한 넓고 얕은 지식〉의 회원 사이트를 통해 모집했다. 이 팟캐스트는 2억 번 이상 다운로드된 주목받는 프로그램으로, 다수의 익명 회원이 게시판에 올리는 비평은 전문가에 필적할 만한 깊이를 가지고 있었다. 그래서 흥미로운 비평의 장이 열리는 듯 보였다. 하지만 이러한 분위기는 오래가지 못했다. 혹자는 고학력군의 증가와 인문학 열풍이 국내 일반인들의 문화적 소양을 높였다고도 말한다. 그러나 대중이 그들과 전문가와의 사이에 있는 간극을 뛰어넘거나 그 폭을 줄이기는 쉽지 않아 보인다. 비평가에게 비평 활동은 지속해야 할 의무이지만 대중에게 비평 활동은 언제든 멈출 수 있는 취미 이상이라고 볼 수 없기 때문이다. 따라서 대중의 비평이

온전히 실현될 수 있을지 미지수다. 혹 실현되더라도 생각보다 긴 시간이 걸릴 것이다. 하지만 우리의 이러한 논의는 현대미술비평과 일반 사회의 관계를 재규명해야 할 필요성을 촉구하는 자극제 역할을 할 것이다.

1부 비평의 주체

누가 비평하는가?

박영택

류병학

김장언

서동진

비평의 정의와 역할은 시대마다 재규정된다. 비평의 사회적인 역할, 혹은 미술 안에서의 역할은 시대의 발전단계, 이데올로기, 사회 구조에 따라 그 지향점을 달리 규정할 수도 있겠지만, 궁극적으로 그 지향점마저도 인간이 행하는 자기의 표현에서 벗어날 수 없다. 즉 시대가 만들어 내는 주체가 지향하는 바가 비평의 방향성을 만들어 가는 것이다. 근대가 시작하면서 이마누엘 칸트는 인류 스스로가 초래한 그 미성년의 상태로부터 빠져나와 이성을 사용하여 자신이 주인이 되는 이성의 주체를 요청하였다. 그는 인간의 이성에는 이율배반적인 한계가 있지만 공통감이 있기 때문에 언젠가는 인류의 목적지에 도달하는 데 필요한 판단이 가능하다고 믿었다. 18세기 프랑스의 계몽주의 철학자 드니 디드로는 자신의 미적 판단을 잡지를 통해 동료 시민들과 공유하며 예술의 나아갈 바를 함께 결정하고자 했으며, 해럴드 퍼킨[1]은 근대를 전문가 계급의 등장으로 규정했다. 근대의 비평가라는 주체는 규범을 혹은 더 나은 시각을 대변할 수 있는 위상을 가진 인물이었다. 비평가라는 주체는 깊은 학식과 안목을 지니고(박영택), 그 분야가 요구하는 직무를 최고의 수준으로 수행할 수 있는 전문가였다(류병학).

오늘날 비평을 쓰는 주체는 근대와 달라졌을까? 물론 우리가 사는 세상에는 모던과 포스트모던이 혼재한다. 이 상황

1. 해럴드 퍼킨(Harold Perkin)은 미국 노스웨스턴 대학의 역사학과 교수이자 '참여 자본주의'의 주창자이다.

에서 비평하는 주체가 달라졌다면 어떻게 달라졌을까? 그들은 진리와 주체, 타자를 어떻게 설정하며, 그것은 미술비평에서 어떤 지향점을 요청하는가? 이런 물음들이 비평가라는 주체를 탐색하게 이끌었다.

21세기를 사는 지금 우리라는 주체는 어떤 상태일까? 계몽의 시대를 지나 진보라는 목표를 위해 자신의 주체성을 활용하던 근대인의 모습은 이제 사라져간다. 자신의 이성을 활용할 수 있음에도 비평가의 정답을 받아 적어야 했던 근대의 또 다른 이율배반의 기반은 지그문트 프로이트에 의해서, 후기구조주의에 의해서, 그리고 인류가 자본주의적 인간관을 수용하면서 달라졌다. 궁극적으로 도달해야 할 가치는 상대적인 지위로 내려앉았고, 인간은 인간이 아니라 '인적 자본'이 되었다. 그러한 환경에서 주체가 자신이 설정한 주체의 이미지를 평생 고수하는 것은 불가능해졌다. 근대적 정체성은 사라지고 자신의 수행한 바의 총합을 자신의 임시적 정체성으로 획득한다(김장언). 이른바 수행성과 정동에 의해 사후적으로 비평가의 정체성, 비평가의 목소리가 만들어진다는 일련의 비평가군도 탄생했다.

현재의 과학에서 칸트의 이율배반은 여전히 유효하다. 그렇지 않다면 인공지능AI이 인류보다 월등한 총체성을 성취하게 될 것이기 때문이다. 현재로서는 논리와 실천 사이의 간극인 이율배반이 인류세의 희망이다. 다만 인간의 불완전성이라는 희망은 계속해서 차연差延, différance되어 수행되고 불완전성 그 자체를 증명하는 일만이 허용된다. 하지만 이러한 경향

은, 자신의 행위가 결코 진리에 다다를 수가 없다는 것을 시작부터 아는 오늘날의 주체를 반영하는 한편, 더 나은 것이 '이것이다'라는 발언은커녕 판단조차 불가능한 전비판적 상태의 주체를 형성한다(서동진). 이번 장은 비평을 쓰는 주체의 다양한 궤적(혹은 궤적 없음이라는 궤적)을 뒤따라가 본다.

박영택

비평가의 안목

　미술비평가가 근원적으로 가지고 있어야 할 것이 무엇일까? 박영택은 대상을 보는 안목의 중요성을 말한다. 그가 보여준 발언과 삶의 궤적을 통해 미술비평의 표본적 모습을 그려본다. 그는 미술비평과 대학교수(경기대)를 병행하고 있으며, 제2회 《광주비엔날레 특별전》 큐레이터(1997), 《아시아프》 총감독(2010) 등을 역임했고, 다수의 전시를 기획했다. 저서로는 『예술가로 산다는 것』(2001), 『식물성의 사유』(2003), 『미술전시장 가는 날』(2005), 『가족을 그리다』(2009), 『얼굴이 말하다』(2010), 『예술가의 작업실』(2012), 『수집 미학』(2012), 『테마로 보는 한국 현대미술』(2012), 『하루』(2013), 『애도하는 미술』(2014), 『한국 현대미술의 지형도』(2014), 『민화의 맛』(2019), 『앤티크 수집미학』(2019) 등이 있다.

미술에 들어오다

안진국(이하 안) 선생님이 미술계에 본격적으로 들어오게 된 계기와 미술비평을 하게 된 계기를 듣고 싶습니다. 선생님께 영향을 준 분이 계시는지요?

박영택(이하 박) 저는 어렸을 때부터 그림을 즐겨 그렸어요. 막연하게 화가가 되었으면 하는 바람은 있었죠. 그러나 아버지의 반대, 어머니의 꿈과 결합되면서 미술 교사가 되는 쪽으로 선회했고 그렇게 해서 대학은 미술교육과를 갔죠. 나중에, 아니 들어가자마자 깨달았지만 죽도 밥도 안 되는 과였던 거죠.

하여간 혼자서 그림 그리고 책 보면서 좀 궁상맞고 우울하고 힘들게 대학을 보냈던 것 같아요. 대학원 졸업을 앞두고 우연히 작은 미술잡지사에 수습기자로 취업을 하게 되었는데 그때 이준 선생님을 만났습니다. 선생님하고는 한두 달 정도 같이 있었는데요, 이내 그만두시고 퇴사하셨어요. 그때 제게 미술비평을 하면 잘할 것 같다는 말을 해주셨어요. 당시 제가 쓴 짧은 기사문을 보시고 해주셨던 말 같아요. 그냥 격려의 말이었겠지만, 그 말은 어딘지 아무것도 모르고 아무 생각도 없던 제게 어떤 고리를 걸 수 있는, 자극이 되는 말이었어요. 그분이 그만두고 나서 저도 3개월 있다가 미술잡지사를 그만뒀어요. 월급도 제대로 나오지 않던 곳이었거든요. 그런데 얼마 후 1989년에 5월에 이준 선생님한테 전화가 왔어요. 금호갤러리

가 새로 생기면서 선생님은 그곳 큐레이터로 갔는데, 저를 보조 큐레이터로 부른 거예요. 그게 제가 본격적으로 미술계에 들어오게 된 계기가 되었어요. 저는 운이 좋은 거죠. 그래서 금호갤러리에서 정확히 1989년 6월부터 12월까지 보조 큐레이터로 일했어요. 그러고는 1990년 1월부터 금호그룹 문화재단 소속 정식 직원이 되어서 큐레이터라는 이름을 달고 일하다 1997년 12월에 그만두었어요. 잘린 거죠. 딱 8년을 채웠죠. 이준 선생님은 1989년 11월 즈음에 그만두고 호암갤러리로 가셨어요. 그리고 현재까지 근무하고 계시죠. 지금은 리움미술관 부관장으로 계세요. 신중하고 좋은 분이세요.

안 선생님은 아무것도 없었다고 하시지만, 대학원에서 미술사를 전공하셨잖아요. 그것이 큰 도움이 되지 않았을까요?

박 집안 형편상 대학을 다니는 것도 사실 힘들었어요. 그때 마침 은사님이신 조선미 교수님이 대학원 진학을 권하셨어요. 당시 일반대학원 과정에 미술사 전공이 개설되었거든요. 생각지도 않은 미술사를 대학원에서 하게 된 것도 다 운이 좋았던 것 같아요. 아주 절박한 건 아니지만 형편이 어려웠는데, 다행히 교수님께서 조교를 시켜주셔서 이후 졸업할 때까지 월급도 받고 장학금도 받아서 등록금을 내지 않고 다녔죠. 엉터리긴 하지만 2년 만에 논문도 뚝딱 써버렸어요. 졸업하고 취업해야 했으니까요. 논문은 당시로서는 다소 생소한 프롤레타리아 미술운동이라는 주제로 「1930년대 전후의 프롤레타리아

미술운동 및 해방직후 좌익미술운동에 관한 연구」(1988)를 썼어요. 그냥 끌려서 썼죠.

고동연(이하 고) 의외네요. 초상화 연구의 대가이신 조선미 선생님이 그런 주제로 논문을 쓰게 하셨어요?

박 네. 조선미 교수님은 정말 좋으신 분이셨죠. 저는 그 당시 운동권은 아니었지만, 당시 정치 상황에 대해서는 예민한 관심이 있었던 것 같아요. 지금 생각해 보면 그렇게 좋은 지도교수님을 모시고 한국미술사를 전공했으면 어땠을까 하는 생각도 해봅니다. 하지만 그 주제로는 최초의 논문이었다는 것에 의미를 두고 싶어요. 혼자 자료를 뒤적거리며 썼어요. 동료도 없었고 선후배도 거의 없는 상태에서 그냥 혼자 4학기 내에 썼어요. 논문에 대한 훈련도 안 되어 있는 상태였으니 오죽했겠어요. 하여간 혼자 그렇게 쓰고 나서 4학기 때, 그러니까 11월 즈음 교수님께 전해드렸더니 읽어보시고 건네주시면서 하시는 말이 "재밌네" 한마디였어요. 그리고 이후 선생님은 논문에 대해 간섭하지 않으셨죠. 사실 제 논문의 수준이란 게 논하기도 창피한 글이었겠죠. 하여간 교수님은 제가 쓰고 싶은 것을 마음껏 쓰도록 독려해주셨어요. 그리고 취업이 되었으면 하는 바람으로 여러 도움을 주시고자 애쓰셨죠. 지금 돌이켜 생각해 보면 지도교수가 제자에게 어떻게 그렇게 따뜻하게 대해주실 수 있을까 하는 생각이 들어요. 이런 주제의 논문도 그런 분위기가 있었기에 나올 수 있었죠.

금호에서 키운 꿈과 넘을 수 없는 한계

안 이렇게 대학원을 졸업하셨는데, 학위가 금호갤러리에 있을 때 도움이 되지 않았을까요?

박 아니에요, 금호갤러리에 보조큐레이터 직함을 떼고 정식 직원이 되었을 때 인사 담당 직원이 대학원 졸업은 인정이 안 된다고 하더라고요, 그룹은 대학원 졸업자를 채용하지 않는대요. 그래서 대학 졸업자 초봉 임금으로 받았어요. 말도 안 되죠? 자기네 그룹에선 대학원 출신을 뽑아본 적이 없기 때문에 대학원 인정을 안 해줬어요. 더구나 저는 문화재단 소속인데 전체 그룹 중에서 이 문화재단이 월급이 가장 낮아요. 수익사업을 하는 곳이 아니라 돈을 쓰는 곳이라서요. 그래서 당시 제가 받은 초봉이 50만 원이었던 걸로 기억해요. 그리고 퇴직할 때까지 매년 약 10만 원 정도씩 올랐던 거 같아요.

고 그룹 안에 다른 직책과 비교하면 어땠나요?

박 그룹 안에는 여러 계열회사가 있는데, 이 중 미술관은 문화재단에 속해있었어요. 문화재단의 직원들은 다른 계열사 직원들보다 상대적으로 적은 월급을 받았고요. 이런 차별부터가 문화와 예술을 바라보고 이해하는 그룹 오너의 인식을 적나라하게 반영하는 거죠. 메세나니, 뭐니, 하면서 문화와 예술에 투자하고 후원한다고 하지만, 정작 이런 식의 임금 차별을

하는 것에는 문제가 있다고 봐요.

안 그렇다면 금호갤러리에서 일하시다가 어떻게 미술비평을 함께하게 되셨나요?

박 얼떨결에 1990년부터 금호갤러리에서 일하게 됐지만, 솔직히 저는 그 당시 큐레이터란 말을 들어본 적도 없고, 미술비평도 잘 몰랐죠. 다만 대학교 다닐 때 잡다하게 읽었던 책들과 워낙 그림을 좋아해서 전시를 많이 봤던 것, 그리고 알량하게 썼던 글 등이 도움이 됐던 것 같아요. 그리고 또 하나 약간 직관 같은 게 있었던 것은 같아요. 그 당시 1980년대 말, 90년대 초·중반에 작품을 보러 전시장을 다닐 때 그 직관적인 느낌에 의해 작가를 찾았어요. 다소 감각적으로 다가오는 작품들이었죠. 다른 작가들과는 좀 차원이 다른 감수성을 뿜어낸다고 느껴지는 그런 작업들이 분명 있죠. 그리고 관습적인 언어가 아니었고 흥미로웠어요. 느낌이 달랐죠. 예를 들면, 이수경, 민경숙, 이불, 최정화, 한수정, 배준성, 유근택, 김정욱, 육태진, 김동유 등의 작가들이 거의 초창기에 작품 발표를 했을 때 봤고, 그들의 작품을 기획 전시나 개인전으로 연결했거든요. 정확히 말하기는 어려웠지만, 작품이 눈에 들어왔고 좋더라고요. 그렇게 발견한 작가들 위주로 전시를 하기 시작했어요.

고 그때 전시들이 홍대 앞에서 많이 열렸잖아요. 그런데

유사한 전시들이 인사동에서도 열렸나요? 당시의 젊은 작가들의 전시가요? 이불은 아르코Arko Art Center에서 퍼포먼스도 하고 그랬었죠.

박 그렇죠. 제가 막 큐레이터 활동을 시작할 시기인 1990년도에 이미 최정화나 이불 등의 작가들이나 '황금 사과', '뮤지엄'[1]의 멤버들, 그런 분들이 당시 제가 기획한 1990년 초반의 전시에 많이 들어왔어요. 어쨌든 당시 전시를 보면서 작가를 찾고 이를 통해 전시를 기획하게 되고, 그러면서 자연스레 거기에 대한 글을 쓰게 됐어요. 그러다 보니 저도 모르게 큐레이터 일을 하면서 글을 쓰게 되었고, 얼떨결에 비평가로 활동하게 되었죠. 또한 당시 미술 담당 기자들에 의해 선정된 '마니프 MANIF 미술평론상'도 받게 되었죠. 마니프 아트페어조직위원회에서 마련한 상이었어요.

안 그게 몇 년도인가요?

박 1994년도입니다. 제가 미국 뉴욕의 퀸스 미술관에 큐레이터 연수를 간 게 1995년도인데 그 전해에 수상했어요. 1990년도부터 혼자 전시기획 일을 해야 했고 또 전시에 관한 글

1. 1980년대 한국현대미술에서는 〈TA-RA〉, 〈시각의 메시지〉, 〈난지도〉, 〈사실과 현실〉, 〈상 81〉, 〈Meta Vox〉, 〈82 현대회화〉, 〈서울 80〉, 〈로고스와 파토스〉, 〈MUSEUM〉, 〈황금사과〉, 〈레알리떼 서울〉 등 다양한 소그룹 운동이 있었다.

을 쓰면서 자연스레 여러 글을 청탁받아 쓰기 시작했습니다. 1991년부터 본격적으로 리뷰나 서문을 쓰면서 평론가로 활동하게 되었고 그게 지금까지 오게 되었던 거죠.

안　선생님께서 금호갤러리에서 큐레이터로 지내셨던 시기가 미술비평에도 중요한 역할을 한 것이군요.

박　제가 그나마 미술계에서 발 딛고 일을 할 수 있었던 것은 1990년부터 97년까지 — 힘이 들고 어려움은 있었지만 — 금호미술관에서 활동했었던 경력 때문이라고 생각해요. 그 일을 처음 시작했을 때의 제 나이가 겨우 27살이었어요. 큐레이터 일을 하면서 전시를 기획해야 했고 작가를 선별해서 개인전을 마련해야 했기에 나름 부담감을 느끼면서 좋은 작가를 찾아야 한다는 책임감 같은 걸 갖고 있었죠. 그래서 비교적 많은 전시를 보았고 전국적으로 상당히 많은 작가의 작업실을 찾아다녔어요. 그 경험이 저한테는 무척 소중한 경험이었습니다.

고　선생님이 1997년까지 하셨다면, 삼청동 금호미술관의 초창기네요. 금호가 인사동에서 삼청동으로 옮기면서 어떤 문제가 있었던 건가요?

박　1989년 시작한 금호갤러리가 1996년도 11월까지 인사동 시절을 마감하고 삼청동으로 옮겼어요. 그러나 저는 당시 "인사동이란 공간도 너무 중요하다. 인사동하고 삼청동을 같

이 운영하자. 삼청동은 뮤지엄 쪽으로 하고 인사동은 갤러리로 하면서 인사동 공간은 젊은 작가들에게 장소를 제공해주는 곳으로 이원화해서 운영하면 좋을 것이다."라는 의견을 개진했죠. 당시 인사동 공간은 임대였는데 사실 그룹 차원에서는 그 정도 임대비용은 큰 부담은 아니라고 생각했습니다. 그러나 이 의견은 받아들여지지 않았습니다. 사실 그게 좀 아쉬워요. 인사동의 전시공간을 살렸으면 좋았을 것이라는 생각이 있었습니다. 여하튼 인사동에서 금호갤러리가 빠져나오는 순간 그 지하 공간은 이내 죽었습니다. 금호갤러리가 있었을 때 여러 곳의 화랑이 지하에 함께 있었는데 이후 다 없어졌어요. 물론 해당 건물주의 의도도 있어서겠지만 저는 아직도 당시의 시절이 그리울 때가 있어요.

　사실은 인사동에 있는 금호갤러리는 당시 상대적으로 인사동이란 장소성, 커다란 전시공간 등 여러 장점도 있었지만, 무엇보다도 대관료가 없다는 점이 큰 매력이었죠. 아무래도 대관료가 부담스러운 작가들에게는 도움이 되었으니까요. 그래서 작품성, 생활 형편 등 여러 가지를 고려해서 작가를 선정해 전시를 마련해주고자 했지만 오너 측에서는 대관료를 안 받는 대신에 그에 준하는 작품 한 점을 받았어요. 저는 항상 그게 좀 불편했어요. 작품을 받는 건 물론 좋은데 약간의 웃돈을 더 주면 해당 작가의 가장 좋은 작품을 구입할 수도 있고 그것이 그룹에서 운영하는 갤러리, 향후 미술관을 목표로 둔 갤러리의 장기적인 차원에서 매우 중요하다고 생각했었죠. 또 그렇다면 작가에게 더 도움도 되고 좋은 인상도 줄 수 있으니까

요. 사실 그 예산이 그렇게 큰돈이 들어가는 것도 아니었어요.

그렇지만 상당수 작가는 어쨌든 대관료 대신에 작품을 한 점 놓고 가는 것에 대해 대체로 만족해했었던 것 같아요. 다만 초대전의 경우는 좀 문제가 되는 경우가 왕왕 있었어요. 그래도 인기는 많았다고 생각됩니다. 저 역시 사심 없이 제가 좋다고 생각되는 작가를 추천해서 전시했고 이를 관장이 어느 정도 허용해주었기 때문에 가능했던 일이었습니다. 상호 간에 상의와 검토를 거치지만 제 의견을 상당 부분 존중해주었다고 생각됩니다. 이 부분은 무척 고맙게 생각합니다.

안 그러면 금호미술관을 그만두신 것이 그것과 연관되어 있나요?

박 1996년부터 삼청동으로 옮겼잖아요. 이제 갤러리가 아니라 미술관으로 위상이 달라졌기에 기획전, 초대전의 성격도 좀 달라야 한다고 생각했었습니다. 그래서 우선 한국현대미술사에서 중요한 의미를 지니는, 현재 활동하는 중요 작가 중에서 지금까지 전 작업을 총체적으로 되돌아보고 점검해 볼 만하다고 생각되는 작가를 선별해서 초대전을 마련하고자 했죠. 이를 통해 나름의 한국 현대미술사를 새롭게 써보려는 의도가 있었습니다. 그렇게 해서 중요한 현대 작가를 한 명씩 조망하는 전시를 기획했어요. 동양화의 김호득, 서양화의 최진욱, 김용익, 김홍주 같은 작가들의 전시가 그런 맥락에서 연이어 기획되었습니다. 이 작가들을 한 달씩 초대기획전으로 잡았어

요. 미술관의 전 층을 다 전시공간으로 사용해서 전시했죠.

그런데 김용익 선생의 초대전 때 문제가 좀 생겼습니다. 전시 중이던 당시 그룹 회장님이 전시장에 와서 3층 전시장에 피아노를 상설로 설치해놓고 매주 주말마다 연주회를 하라는 거예요. 그분이 음악에 조예가 깊으시고 음악에 지원도 많이 하셨거든요. 물론 좋은 의도라고 생각합니다. 그러나 전시장에 피아노를 상설로 갖다 놓는다는 것은 어렵다고 생각했어요. 별도의 공간이 있다면 모를까 전시를 하는 주 공간에 느닷없이 커다란 피아노를 상설로 비치해놓는 것은 전시작품에 상당히 방해될 수도 있고 무척 곤란하다고 말씀드렸지만 받아들여지지 않고 곧바로 전시 중에 공사가 진행되어 피아노를 상설로 갖다 놓게 되었고 매주 한 차례씩 공연회가 있었습니다. 저로서는 무척 아쉬운 일이었습니다.

안 전시 중에 공사를 진행했다고요? 연주회도 하고요?

박 제가 관장에게 피아노를 갖다 놓는 건 어렵다고 말했어요. 사실 이 문제는 관장이 막아줬으면 했지요. 회장이 오라버니였으니 아무래도 설득하기가 쉽지 않을까 하는 생각이었습니다만, 그렇지 못했죠. 차라리 지하층을 연주회장으로 만드는 등 다른 대안을 제시할 수도 있었으면 했지요, 하여간 김용익 선생의 전시 중에 작가에게 양해도 없이 공사가 진행되었어요. 당연히 김용익 선생의 분노가 있었고 또 이 사연이 마침 미술관에 왔던 『한겨레신문』의 노형석 기자에 의해 취재가

되어 신문에 실리는 바람에 문제가 커졌습니다. 신문에 기사가 난 다음 날 관장이 저를 불러 일을 그만두라고 해서 미술관 일을 그만두게 되었습니다. 1997년 연말까지 일을 마무리하기로 하고 몇 달간 더 일하다 나왔어요.

고 신정아는 선생님이 나가신 이후에 금호미술관에 들어온 건가요? 마치 신정아와 선생님이 연관 있는 것처럼 회자되던데요.

박 김용익 전시가 있었던 때가 1997년이에요. 이 해에 10월에 호앙 미로Joan Miro 전시(《후앙 미로전》, 금호미술관, 1997.11.4.~12.21)가 있었어요. 왜 미로 전시를 했냐면 금호그룹 산하의 금호타이어 공장이 스페인 바르셀로나에 있었기 때문이죠. 바르셀로나에 몬주익Monjuic 공원 밑에 미로미술관이 있는데 마침 바르셀로나시와 금호그룹과의 관계 때문에 미로 전시가 마련되었던 것으로 알고 있습니다. 미로미술관에서 작품을 빌려와서 미로 전시를 했어요.

전시를 준비하는 즈음인 8월인가 9월인가 즈음에 신정아가 찾아왔어요. 미국에서 공부하고 들어왔는데 인턴이나 아르바이트를 하고 싶다고 이력서를 갖고 왔죠. 가끔 그런 분들이 있었거든요. 그래서 이력서를 받아뒀어요. 얼마 후 관장이 저를 부르더니 미로 전시가 곧 있으니까 영어를 할 수 있는 아르바이트생을 찾으라는 거예요. 마침 신정아가 생각난 거죠. 그래서 그녀에게 통역 아르바이트를 맡겼습니다. 그해 11월부터

인가 나와서 전시장도 지키고 영어 통역하는 일을 했어요.

당시 신정아는 무척 친절하고 명랑했어요. 관장한테도, 저한테도 잘했습니다. 하여간 저는 이내 12월에 금호미술관을 그만뒀어요. 그래서 11월에서 12월, 그러니까 약 2달 정도 신정아와 미술관에서 함께 있었어요. 그러나 그동안에는 신정아가 사무실 공간에서 일한 게 아니라서 접촉할 일은 거의 없었던 것으로 기억해요. 저는 12월 말까지 일을 마무리하고 1998년부터 실업자가 됐죠.

고 그럼 그 이후에는 어떤 활동을 하셨어요?

박 아무런 대책도 없이 그만두었기 때문에 좀 막막했습니다. IMF가 터진 후에 그만두었기 때문에 설상가상이었죠. 그래도 모교인 성균관대 강의를 나가고 있었고 또 몇 군데 학교에서 시간강사를 하면서 보냈습니다. 사실 무엇을 할지 생각도 없었고 별로 하고 싶은 것도 없었습니다. 다만 공부를 제대로 하고 싶다는 막연한 생각만 했었죠. 그렇게 1998년도, 1년 동안은 시간강사로 돌아다니고 잡문을 쓰면서 지내다가 우연히 1998년 12월에 경기대학교에서 공채가 났을 때 지원하게 되었어요. 당시 경기대학교에 미술비평과가 있었다는 것을 나중에 알았죠. 수원 경기대에 미술비평과가 개설이 됐는데 공채가 나왔다고 지인이 알려주셨어요. 그분이 아니었다면 그런 정보도 몰랐을 거예요. 마침 조건이 미술 현장경험과 미술비평, 전시기획자 등등이 포함되어 있어서 지인이 저한테 연락을 준 것

같았어요. 하여간 당연히 많은 경쟁이 있었고 최종면접에 5명
이 올라갔는데 결국 저와 또 다른 한 분, 그렇게 둘이 뽑혀서
들어갔죠. 그야말로 저는 운이 좋게 얼떨결에 들어갔다고 생
각해요. 그래서 1999년 3월부터 경기대에서 학생들을 가르치
기 시작하게 되었습니다.

큐레이터와 비평가와 교수

안 선생님은 큐레이터와 미술비평가, 교수님을 다 해 보셨
고 하고 계시는데, 이들 간의 어떤 차이점이 있을까요? 아니면
어떤 각각의 역할에서 느끼신 점이 있으시다면 무엇일까요?

박 전 잘 모르겠어요. 그냥 이런 거예요. 저는 그림 보는
거 좋아하는 것 같아요. 좋은 것을 선별하는 일을 즐기죠. 현
대미술뿐만 아니라 고미술, 골동뿐만 아니라 문구 등 저를 사
로잡는 감각적인 것들을 끊임없이 탐닉하듯 보고 즐기고 수집
하는 일을 게을리하지 않는 것 같아요. 그냥 그것이 전부예요.
저는 무엇보다도 좋은 걸 잘 분별하고 느끼는 힘, 안목을 가장
중요시해요. 좋은 큐레이터는 그런 안목이 탁월해요. 좋은 걸
잘 골라내고 그것이 왜 좋은지를 생각해 보고, 그걸 전시로 꾸
며 놓는 것이거든요. 그것이 왜 좋은지 생각하고 글로 쓰는 것
이 비평이기도 하고요. 물론 이는 전적으로 제 생각이에요. 그
런 면에서 전 학자는 결코 아니에요. 다만 시각 이미지에 보다
예민하게 반응하고 그것에 대해 온전히 기술하려는 생각, 이

를 잘 이해하고 싶다는 욕망은 크죠.

저는 큐레이터 할 때도 전시를 돌아다니면서 주관적이지만 너무 흥미롭고 매혹적이라고 여겨지는 작품들을 찾고 이를 전시로 꾸며놓았던 것 같아요. 전시는 결국 그렇게 모은 작품들을 통해 '작가들의 미술에 대한 생각을 엿보는 한편 왜 이런 작품이 나올까?', '미술을 왜들 이렇게 생각할까?', '이전하고는 다른 새로운 감수성이나 감각의 정체가 무엇일까?'를 궁금해하는 편이죠. 무엇보다도 저는 남다른 감각과 감수성을 지닌 작가의 작업을 발견하려 하죠. 작가의 감각, 손맛은 타고 나는 부분이 있다고 생각해요. 저는 이것을 특히 유심히 보죠. 그걸로 전시를 꾸미고 글을 쓰는 것이 재밌어요. 그런 것들이 자연스럽게 큐레이터도 겸하고 글 쓰는 것도 겸하게 했죠. 여기에 은연중 비평적인 안목이랄까 이런 것이 걸쳐져 있는 거잖아요. 큐레이터 일을 그만둔 후 여러 책을 냈는데 그 책 쓰기 역시 큐레이터 일과 유사하다는 느낌도 들어요. 그동안 눈여겨봤던 작품들을 모아서 『가족을 그리다』(2009), 『얼굴이 말하다』(2010), 『수집 미학』(2012), 『애도하는 미술』(2014) 등으로 묶어 냈는데 이는 제가 그동안 봤던 작품을 마치 큐레이팅하듯이 특정 주제, 항목으로 묶어서 작품들을 찾고, 그에 대해 글을 쓴 것들입니다. 하여간 두루 섞여 있다고 말할 수 있겠죠.

안　이번에는《전시기획자 P 씨의 죽음》(쿤스트독, 2009.2. 17.~2.26.)에 관해서 물어보고 싶은데요, 선생님이 쓰셨던 유서 「알 수 없는 죽음」을 읽고 그 대상이 선생님 본인인지 아니면,

가상의 어떤 사람을 이야기하시는 건지 궁금해졌습니다.

박 내 얘기이긴 해요. 전시기획을 한 김성호가 제 고등학교 후배예요. 성호가 나를 죽이는 게 좋겠다고 아이디어를 냈죠. 그렇게 하라고 쉽게 생각했는데 막상 전시가 열리고 나니까 좀 성급했던 게 아닌가 하는 생각이 들더군요.

안 제가 이 전시 글인 「알 수 없는 죽음」을 읽었을 때는 마치 선생님이 작가에게 잘못한 것에 대해 고해성사를 하는 느낌이 있었거든요.

박 어느 순간 굉장히 위험하고 무책임한 생각도 들었어요. 제가 금호미술관을 그만둔 뒤에 돌이켜보면서 후회되고 미안했어요. 비평적 수업이라든가 큐레이팅에 관련된 훈련을 받아본 적 없는 27살의 제가 전시를 기획하고, 큐레이터를 하고, 미술비평을 쓰기 시작했으니 여러 아쉬움이 있었죠. 공부도 짧고 안목도 크게 부족한 상태에서 말이죠. 그래서인지 그간에 했던 모든 일에 대해 저는 늘 두려움과 미안함, 죄의식을 갖고 있어요. 돌이켜보면 내가 좀 더 신중했었을 걸, 작품을 보는 눈이 더 깊고 날카로워야 했었는데 등등 여러 가지죠. 나이가 들면 지나간 모든 것이 다 후회되고, 안타깝고, 미안하고, 또 저 자신이 너무 미흡하다는 생각이 강하게 들어서 견디기 힘들 때가 수시로 찾아와요. 죄의식에 시달리는 시간은 나이가 들수록 더욱더 깊고 무거워져요.

고 선생님은 옛날에 본인이 쓴 글 다시 읽어보시나요?

박 끔찍하죠! 결코 보고 싶지 않죠. 그러나 안 볼 순 없잖아요. 부디 제 허물을 용서해주세요.

안 선생님은 글에 개인적인 감정을 넣을 때도 있으세요?

박 전 어떤 때는 굉장히 솔직하고 적나라할 때도 있어요. 예를 들어 1990년대 초에 『녹색아트』에 썼던 「자뎅에서 보내는 편지」라는 글이 그런 경우예요. 최근 『경향신문』 칼럼이나 『서울아트가이드』에 연재된 글 같은 경우도 그렇고요. 『수집미학』이란 책은 더욱더 심하죠. 작가의 서문에서도 사실 그런 것들이 분명 개입되는 것 같아요. 생각해 보면 비평가란 결국 자신의 안목을, 자기의 사유를 자신만의 문체로 밀고 나가야 하는 존재니 지극히 개인적일 수밖에 없죠. 편파적이거나 작품의 질과 무관하게 떠도는 말이 아니라면 그것이 허용되어야 한다고 생각해요. 우리는 사실 작품의 질에 대해서는 잘 말하지 않잖아요? 저는 비평가의 역할이 무엇보다도 질에 대한 섬세하고 냉정한, 그리고 도저到底한 개인성에서 나오는 심미안에 기반한 평가라고 생각해요.

안 근래에 선생님이 신문에 기고하신 글이 페이스북에 많이 공유되면서 젊은 친구들에게 용기를 줬던 것이 생각납니다.

박 어떤 때는 무모하게 막 쓰기도 해요. 저에게는 분명 욱하는 게 있어요. 제가 금호미술관에 있는 8년 동안 말도 안 되는 상황 속에서 쌓인 게 너무 많아서 그런 것도 있고, 이후 이곳 한국의 정치 상황, 미술계에서 여러 아쉬움을 겪어서인지도 모르겠어요. 저는 오로지 지금, 이 순간을 사는 심정으로 일을 하고 글로 쓰려고 해요. 그러면 솔직하고 용기 있게 쓸 수 있죠. 문제는 '제가 얼마나 깊이 알고 있고 균형감각을 갖추고 있느냐'겠죠.

미술을 보는 안목

고 선생님은 비평할 때 가장 중요한 것이 무엇이라고 생각하세요?

박 비평할 때 가장 중요한 것은 역시 안목이라고 봐요. 작품의 질에 대한 판단이 우선되어야 하죠. 지극히 주관적이지만 저는 좋은 작가와 작업을 구분해내는 안목이 여전히 중요하다고 생각해요. 우리나라 평론이란 것이 지나치게 담론 위주이죠. 물론 현대미술이 개념적으로 전개되어 나가는 편이지만 지나치게 그런 이론에 작가들을 맞추는 경우가 많다고 봐요. 작품 자체에 대한 논의는 실종되고 작가의 주제나 그 작품에 대한 비평가의 인문학적 지식이나 해설이 앞서는 것에 대해서 좀 불만이에요. 전 작품 그 자체를 있는 그대로 보고자 해요. 지금은 한국 현대미술 작가들의 작품의 근원 같은 것을

찾고 싶어요. 우리 작가들이 미술을 이해하는 상식이나 태도의 기원, 그리고 작가들 간의 영향 관계 등을 좀 더 실질적으로 찾아보고 싶다는 생각입니다. 그래서 계보를 나름대로 정립해 보는 거예요. 이 계보가 내가 생각하는 중요한 우리나라 현대미술 작가들이죠.

비평가에게는 '난 이런 작가들이 좋은 작가라고 본다.' 등의 어떤 기준이 있어야 하는 것이 아닐까요. 다소 위험하고 자의적이지만 필요하다고 봐요. 예를 들어 이 컵과 저 컵의 디자인이 있는데 난 이 컵의 디자인이 더 좋다. 그런데 그 까닭을 말을 해야 하잖아요. 그런 필요성이 자꾸 느껴지는 거죠. 비평하는 데 있어서 중요한 건 비평가가 작가의 작품 자체의 질을 논하는 데 있어서 자기 기준을 설정해야 한다는 것이죠. 그 기준이 획일화될 필요는 없어요. 저마다 다양한 기준이 있으면 좋지 않겠어요? 그래서 그런 나름의 기준을 잡고 싶어서 『한국 현대미술의 지형도』(2014)란 책도 썼던 것 같아요. 미술사나 미학을 많이 했다고 작품을 잘 보는 것도 아니고, 작품을 많이 봤다고 되는 것도 아니에요. 이 둘의 밸런스가 있어야 하죠. 또 한편으로는 타고나는 감각도 있어야 하는 것 같고요. 어쨌든 그 작품의 조형적 힘 자체를 잘 느끼는 감각이 발달해 있어야 한다고 생각을 해요. 그다음에 이를 보다 더 깊게 해석할 수 있는 인문학, 철학적 지식과 사유가 동반되어야겠죠. 그러면 더없이 이상적인 거라고 생각해요.

고 저는 우리나라에서 모더니즘을 잘 이해도 못 하면서

지나치게 갈아엎으려고 한다고 봐요. 소위 예술적인 질質이라든지 주관적인 미적 경험을 과도하게 폄하하는 경향이 분명히 있고요. 또 하나는 말씀하신 대로 누구도 책임지기 꺼려 하는 말을 안 하잖아요. 어쩌면 미학적인 판단이 주관적일 수밖에 없고 증명하기 힘드니까요. 그런데 국내 미술계에서 지나치게 의미의 비확실성만을 강조하는 것은 또 다른 현상 같아요. 욕을 안 먹기 위해서 그러는 것 같기도 하고요. 어차피 작업에 대한 해석은 열려 있는데 미적 기준을 지나치게 상대적으로 본다든지 하는 것을 과도하게 반복하고 학습하는 것이 이제는 좀 식상해요.

안 담론을 그냥 가져와서 붙여 넣는 식의 행동이 만연해 있죠.

박 그래서 저는 비평가가 '나는 이 작품 이렇게 본다', '이런 것으로 인해 이 작품이 좋은 작품이라고 생각한다'라는 걸 보다 철저하게 밝혀야 한다고 생각해요. 하여간 저는 현대미술도 많이 접하지만 고미술 및 골동품 수집도 하고, 어쨌든 무엇이든지 더 많이 보려고 노력해요. 많이 보고 경험한 시간을 이길 수는 없어요. 보는 안목을 훈련하는 게 중요해요.

안 『수집 미학』이란 책을 내셨고, 이전에 『하루』(2013)라는 책도 있습니다. 이 책들이 선생님이 말씀하신 안목에 대한 생각을 일깨워주는 것 같습니다. 특히 『수집 미학』 같은 경우

는 작품이 아니라 일상용품을 가지고 어떤 미적인 것들을 끄집어내는 안목에 관해 이야기하셨는데요, 선생님은 무엇을 보실 때 어떤 시각으로 보시는지 궁금해요.

박 이 책도 내가 사용하고 있는, 수집한 소소한 물건들에 대한 개인적 단상이에요. 그러나 그 물건 하나를 선택했을 때 불가피하게 나름의 심미적 기준이라는 게 작동하죠. 작품을 보는 일이나 물건을 보고 고르는 일 모두 동일합니다. 저는 어릴 적부터 이런 부분에서 약간 예민했나 봐요. 그리고 수집하는 걸 좋아했어요. 지금도 끊임없이 하고 있어요. 문구류라든가 특이한 오브제들을 단지 수집하는 데 멈추지 않고 그것들이 지닌 미적인 부분, 매혹적으로 다가온 이유 등을 곰곰이 생각해서 쓴 게 『수집 미학』입니다. 최근에는 일정한 시간 동안 수집한 우리 골동품을 추려서 유사한 책을 쓰고 있어요. 그동안 정말 발품 팔아서 골동품을 꽤 수집했고 이제 그것이 지닌 아름다움과 또 다른 의미에 대해 써본 것입니다. 『수집미학 2』 정도 되겠지요. (『앤티크 수집미학』이 2019년 5월에 출간되었습니다.) 그렇게 해서 사는 날까지 저를 사로잡았던 매혹적인 미술품이나 아름다운 물건, 책, 오브제 등등을 엄선해서 수집하면서 이에 대한 글을 쓰고 묶어 내는 것이 지금 저의 유일한 관심이고 과제입니다.

고 이런 것들이 미술 작품을 보는 안목과 연관되겠죠.

박 그렇죠. 저는 그것이 분리된다고 생각하지 않아요. 저는 일상적인 사물, 소품들이나 골동품들이 동시대 현대미술과 분리되지 않는다고 봐요, 결국 보는 감각들이 일관된다고 보죠. 저는 전시장 가서 작품들을 보면서 그 안에서 나를 사로잡는 결정적인 그 어떤 것 하나를 찾으려고 해요. 그저 모든 것을 동일하게 보려고 하는 것 같지는 않아요. 이게 제대로 보는 건지는 모르겠지만 하여간 저는 그날 둘러본 전시 중에서 최고의 전시를 찾아본다는 심정이거나 또는 한 전시장에서 조형적으로 탁월한 베스트 하나만을 선별하려는 심정으로 갑니다. 그 작가만의 최고의 감각을 지닌 것, 미술에 대한 흥미로운 발상이 집약되어 있거나 재료를 다루는 기막힌 솜씨, 그러니까 손맛이 물씬 풍기는 한 점을 찾죠.

안 그러면 작품을 볼 때 그것에 대한 작업노트라든지 작업세계를 읽고 보는 것보다 바로 감각적으로 작품을 먼저 봐야 한다고 생각하신다는 말씀이신가요?

박 네, 우선 작품을 먼저 보죠. 저는 작업의 주제나 이런 것들은 사실 알리바이에 불과하다고 생각하는 편이에요. 장황한 주제나 거창한 목적 등을 너무 두껍게 두르고 있는 이들을 보면 좀 가짜라는 생각이 들어요. 물론 주제가 없으면 작품이 공허해질 수 있지만 사실 주제가 너무 거창하고 무거우면 작품이 주제에 휘둘리거든요. 저는 작품 자체가 그 사람을, 아니 그 모든 것을 이미 다 대변하고 있다고 생각해요. 작품은

숨길 수가 없잖아요. 작가의 솜씨와 미술에 대한 생각, 감각 등등….

안 경기대학교에 미술비평과가 있었다고 하셨는데, 지금도 있나요? 제가 알기로는 현재 우리나라에 미술비평과는 없는 것으로 알고 있는데요.

박 1998년도에 미술비평과였다가 이내 미술경영과가 됐어요. 그리고 그다음에 예술학과가 됐어요. 또 지금은 서양화·미술경영학과가 됐어요. 서양화과와 미술경영학과가 기계적으로 합쳐졌어요. 여전히 대학은 구조 조정으로 몸살을 앓고 있죠. 저와는 무관하게 작동하기 때문에 제가 할 수 있는 일은 없어요. 저는 다만 미술에 관심을 갖고 들어온 학생들에게 미술에 대해 가능한 풍부한 이해와 그것을 즐기는 방법, 안목을 기르는 것, 삶의 미술화 등에 관해 이야기할 뿐이죠.

고 선생님은 학생들의 안목을 높이기 위해 어떻게 교육하세요?

박 제가 가르치는 내용은 한결같아요. 첫째, 많은 '전시 관람'이에요. 황당하지만 끝없이 전시를 보게 해요. 지금 열리는 동시대 현대미술 전시뿐만이 아니라 국립중앙박물관 등 박물관 전시나 사찰과 고미술품 가게 등을 지속해서 방문하게끔 독려하죠. 이후 두 번째로, '리뷰 쓰기'를 요청하죠. 본 것에 대

한 글쓰기죠. 학생들에게 과제를 내주고 제출한 리뷰를 보고, 제가 빨간 펜으로 지적을 해 나눠준 후 이에 대해 크리틱 수업을 해요. 그리고 연장선상에서 작품에 대한 감상이나 작품의 독해에 대해 발표하게 하죠. 말하기를 훈련시키는 거예요. 그다음에는 여러 다양한 작업을 보여주면서 다각도로 그것을 분석하게 해요. 이렇게도 읽어보고 저렇게도 읽어보면서 생각을 끝없이 확장하는 한편 작품을 보고 느끼고 이해하는 촉을 최대한 감각적으로 자극해 보려는 시도죠. 생각을 확장하고, 상상력을 작동하고, 지금까지 발상과는 다른 방식으로 넓혀야 하는 거 아닌가요. 학생들에게 미술 작품을 매개로 그러한 능력을 키워나가도록 하는 게 가장 중요하다고 생각해요.

안 미술비평을 가르칠 수 있을까요?

박 한마디로 말하면 결국은 안목, 보고 느끼는 눈을 키우는 것이 중요하죠. 저는 먼저, 학생들에게서 항상 '정확히 보고 좋은 것을 느끼는 눈', '남이 보지 못하는 부분을 보는 눈', '그런 눈을 어떻게 가질 수 있을까'를 키우기 위해 노력해요. 두 번째는 자신이 보고 느낀 것들을 어떻게 정확하게 글로 써낼 수 있을까를 가르치죠. 글을 쓰거나 정확히 말하지 않으면 아무 소용없잖아요. 비평가가 밖에서 일하려면 글을 쓰는 능력, 말할 수 있는 능력이 되어야 하는데, 그 능력이 없으면 매우 어려운 일이죠. 한마디로 비평가의 자질이 없는 거죠. 아무리 머릿속에 생각이 많으면 뭐 하겠어요. 그것이 정확히 문장화돼

야죠. 저는 항상 아이들한테 말해요, 말하듯이 글 쓰고 글 쓰듯이 말하라고. 저는 말하는 것들이 정확히 문장화되어야 하고, 마치 선명한 문장처럼 딱 떨어지게 말하도록 노력해야 한다고 생각해요. 그래서 아이들을 하여간 들들 볶죠.

고 안목이라는 것이 어차피 주관적일 수밖에 없는 부분이 있는데, 그래도 미술교육을 통해서 객관화하고자 했잖아요. 칸딘스키가 점·선·면하듯이 뭔가 작품 분석을 할 수 있는 객관성에 대한 갈증도 공존하는데요. 물론 주관과 객관 사이에 답을 내기란 어렵지만 그래도 객관적인 전시 분석, 내용이 있어야 글을 쓰고 소통할 수 있다고 생각해요. 혹시 선생님이 하시는 작품분석의 예를 들어주실 수 있으실까요?

박 저는 수업을 위해 여러 항목으로 작품을 수집해요. 그리고 매번 업데이트하죠. 골동이든, 길거리에서 만난 간판이든, 인테리어든, 패션이든, 모든 다양한 이미지들, 작품들까지 가져와요. 나를 둘러싸고 있는 총체적 시각 이미지라고 말할 수 있어요. 그 시각 이미지들을 가지고 와서 그것들을 가지고 설명을 하죠. 결국 이미지 독해 수업이죠. 미술이다, 아니다 구분 없이 나를 둘러싼 모든 시각 이미지에 예민하게 반응하는 것이 중요하다고 생각합니다. 학생들이 그것에 반응하도록 하는 것이죠. 그다음으로 좋은 작품과 나쁜 작품을 동시에 보여줘서 상대적인 비교를 하게 하죠.
예를 들어, 같은 구상이라면, 보편적인 일반 구상작품들과

오치균, 강요배, 민정기 등의 작가들의 구상 작업을 같이 보여 주면서, 붓질 색감들의 차이를 느끼게 해요. 주제도 그렇죠. 말로 해서는 안 돼요, 보면서 느낄 수 있어야 해요. 그래야 일반 구상의 풍경하고 다른 작가들의 풍경하고 뭐가 다른지 알게 되죠. 자꾸 이런 식으로 비교를 해야 하죠. 추상도 마찬가지예요. 마구잡이로 붓질을 하거나 물감을 뿌려놓은 막연한 추상이라는 것과 문범이나 이상남의 추상을 대비시키는 거죠. 추상미술에 대한 미술사적 이야기와 함께 각 작가의 추상의 의미가 무엇인지를 기존 자료와 함께 알려주고 동시에 이를 바탕으로 또 어떻게 새로운 시각으로 읽어나갈 수 있을까를 고민해 보도록 하는 거죠. 구체적인 작가, 작품을 가지고 얘기를 해주면서 아이들한테 그림 보는 안목을 확장시키는 것이죠. 제일 중요한 그림 보는 눈을 높이는 법은 그림 잘 보는 사람한테 설명을 들으면서 같이 보는 게 제일 빨랐던 것 같아요.

저에게는 그런 경험이 딱 한 번 있었어요. 금호갤러리에서 보조 큐레이터로 있을 때 당시 큐레이터였던 이준 선생님과 같이 관훈갤러리에서 열리는《로고스와 파토스》[2] 전시를 보러 갔었죠. 그 전시에 나온 문범의 작업은 평면작업으로, 화면 하단 쪽으로 녹색 물감이 밀려서 흘러내려 가는 형국으로 칠해져 있었고 바로 그 위에는 알루미늄 막대를 구부려서 걸쳐 놓았더라고요. 사실 당시에는 이런 현대미술이 낯설 때였는데 이

2. 1986년 창립한 〈로고스와 파토스〉 미술 그룹이 매년 관훈갤러리에서 진행했던 전시로, 1999년 14회가 마지막 전시였다.

준 선생님이 지나가는 말로 이 둘의 관계에 대해 흥미로운 말씀을 주셨어요. 칠해진 물감이 마치 위에 달린 오브제를 밀고 있는 듯한 상황성 등. 그런 경험은 저에게 작품을 보다 깊이, 신중하게 봐야 함과 동시에 현대미술에 대한 방대한 지식이 있어야 한다는 사실을 인식시키는 계기였어요. 사실 저는 대학원에서 혼자 이론 공부를 했기에 동료도 없었고 미술에 대한 무엇인가를 들을 수 있는 입장도 아니었어요.

고 반대로 착시가 생겼다는 거죠?

박 그렇죠. 전혀 연관이 없는 것들인데, "아, 그렇게 볼 수 있구나." 하는 생각이 스쳤던 것 같아요. 지나가면서 하신 그 한마디가 저한테는 상당히 중요한 계기였습니다.

미술비평가의 글쓰기

안 미술비평가에게 중요한 것이 글쓰기인데 글을 정확하고 잘 쓰기 위해서 어떤 노력이 필요할까요?

박 글 쓰는 일은 저 자신을 근면하게 만들고 공부도 지속해나가게 만드는 동기가 되는 것 같아요. 저는 어떤 작가의 작품을 보고 나면 그 작품에 대한 감상문을 쓰듯이 쓰는 편이에요. 그런 글들이 마음에 들어요. 한 작품을 공들여 읽는 글 있잖아요. 약간 에세이처럼. 그래서 서문의 경우, 작가의 의도와

더불어, 작가 작업실에 가서 작품을 보고 거기에서 제가 읽었던 것들을 완성된 하나의 글로 잘 조탁해요. 저는 쉽고 잘 읽히는 글을 쓰고 싶거든요. 그러면서도 글 안에 뼈 같은 미술사적 지식이나 인문학적 성찰이 깃든 글. 중요한 것은 문장 자체가 잘 읽히는 글, 자신만의 개성적인 문체가 있는 글, 약간의 잔잔한 감동이 있으면서 딱 떨어지는 글을 좋아하고 그렇게 쓰고 싶어요. 어떨 때는 예민하고 날카롭게 분석하지만 한편으로는 매우 부드럽고 유연하게 인문학적 성찰이 녹아 있는 그런 글을 쓰고 싶다는 거죠. 전 황현산 선생님 글이나 김현 선생님 같은 글이 좋아요.

고 작가에게 글을 의뢰받은 경우에도 비평적인 이야기를 해주시는 편이세요?

박 저는 글을 부탁받으면 반드시 작업실에 가요. 원칙이에요. 대부분은 다 갔어요. 작가가 불편해할 수도 있지만, 작업실에 가면 저는 굉장히 솔직하게 작품을 보면서 제 경험적이고 주관적인 이야기를 해요. 이런 작품은 좋지만 이런 작품은 아쉽다고 말하면서, 왜 아쉬운지, 그리고 왜 좋은지에 대해서도 이야기해요. "나에겐 이게 베스트라고 본다. 이런 작품은 참 좋다, 그러나 이런 건 좀 상투적이거나 누구를 지나치게 연상시킨다, 나 같으면 이런 작품을 하겠다, 이런 건 감각이 좀 떨어진다." 등등 노골적으로 이야기를 해요. 그렇다고 작가의 작품을 무슨 지도하거나 끌고 가려는 듯한 생각은 없어요. 그럴 수

도 없고 그래서도 안 되죠. 다만 작품 그 자체에 대해 솔직히 얘기를 한다는 의미예요. 작가들이 결국 저를 부른 이유는 그런 얘기를 듣고 싶어서 불렀겠죠. 그러니 그런 이야기를 해야죠. 사실 서문은 작가한테 원고료를 받고 쓰는 것이기 때문에 한계가 있지만, 칭찬 일변도나 과도한 의미부여로만 채워져서는 안 됩니다. 적절한 균형을 이루면서 작가의 작업에 대한 좀 날카로운 분석 및 새로운 생각, 그리고 아쉬운 부분에 대한 언급 ― 그러나 이 언급조차 쉽게 허용되지 못하기도 해요 ― 등이 있어야 하죠. 서문의 경우와 전시리뷰 등 글의 성격에 따라 조금은 다른 전략이 필요하죠.

고 비평가에게 두 가지 역할이 주어진다고 봐요. 글을 쓰는 '창작자'로서의 역할이 있고, 미술계에서 작가의 '동행자', '동행인'으로서 역할이 있다고 봐요. 저는 뒤의 역할도 중요하다고 봐요. 현실적으로 작가가 좋아져야 비평도 좋아지니까요.

안 혹시 글 때문에 작가와의 관계에 문제가 있었던 적은 없으셨어요? 작가가 글을 자신을 홍보하는 확성기로 사용하길 원하는데, 비평가는 그 기대에 부응할 수만은 없잖아요.

박 그런 경우가 참 많은 편이었어요. 우선 무엇보다도 제 글이 좀 더 신중하고 잘 쓴 글이었다면 그런 문제가 크게 불거지지는 않았을 거라고 생각해요. 하여간 이전에는 써 보낸 서문을 들고 미술관 사무실에 찾아와서 내팽개친 작가도 있었

고, 작가 스스로 제가 쓴 원고의 어느 부분(아쉽다고 쓴 부분)을 스스로 고쳐서 칭찬 조로 바꾼 경우도 있었죠. 그 외에 전시 리뷰로 인한 사건도 무척 많았어요. 리뷰가 나가고 나면 전화가 와서 만나자고 해서 나가면 혼을 내거나 항의하는 일도 있고, 또는 그런 것으로 인해 불편하고 기분이 언짢으신 분들은 길거리에서 마주치면 고개를 돌리고 가는 경우도 여럿 있었죠. 지금까지도 그렇죠. 부디 너그럽게 이해해주시길 바라죠.

고 마지막으로 선생님은 비평가의 글쓰기에서 제일 필요한 것이 무엇이라고 생각하세요?

박 글쓰기에 제일 필요한 부분이 있다면 역시 공부겠죠. 정말 다양한 독서가 필요한 것 같아요. 그리고 역시 중요한 것은 '안목'이고요. 또한, 탈 권력적으로 되려고 부단히 노력하는 게 필요해요. 속물이 되지 않고 이해관계로부터 가능한 한 자유로워지려고 채근하는 것이 무척 중요해요. 그래야 자신이 자유롭게 글을 쓰고 일을 할 수 있죠. 사실 이 미술 판에서 저마다 전문적인 일을 하는 것 같지만, 상당수는 정치적이고 권력적이며 자신의 이해를 관철하려는 욕망에 부대끼는 곳이에요. 저는 가능한 일 그 자체에 몰입하고 그것 이외의 것을 차단하려고 노력해요. 심정적으로는 그렇다는 겁니다.

저도 꽤 많은 양의 글을 썼더군요. 책도 많이 출판했어요. 물론 숫자가 중요한 게 아니라 내용이 중요하겠죠. 책은 매번 특정 주제를 정해서 쓴 것이기에 그간에 써놓은 원고를 묶어

서 낸 것은 아니어서 묵은 원고가 많이 있어요. 이를 정리해서 책으로 엮는 일도 시급히 해야 할 일이에요. 한편 제일 많이 쓴 서문도 책으로 묶어낸 적이 없어요. 여기에는 비슷비슷한 원고들, 자기 표절이 분명 많이 있을 거고요. 작품들의 유사성도 있으니까요. 서문에서 다른 글에서 나온 글을 따옴표 해서 쓰기는 하지만 정확한 출처를 밝히지 않을 때가 많아 남의 인용 부분을 객관적으로 드러내지 못한 부분이 있어요. 그동안 불철저했죠. 이제는 서문도 정확한 출처를 밝히는 것과 엄격하게 자기표절을 막는 것이 필요하다고 생각하고 있습니다. 또한 잘 읽히기, 작품에 너무 많은 의미 부여를 하지 않기, 그리고 작품의 질에 대한 논의를 쉽고 공감대 있게 쓰기, 이런 것들이 필요하겠죠. 그런데 생각해 보면 글은 결국 그 사람이에요 그의 생각과 마음, 감각이 자연스레 특정 미술 작품이나 대상을 빌어 문장화되는 거죠. 그러니 의도적으로 좋은 글을 쓰고자 해서 되는 것도 아닌 것 같아요. 어쩌겠어요?

류병학

전문가로서의 비평가 : 너희가 비평을 아느냐

류병학은 20여 년 전부터 지금까지 많은 이들의 머릿속에 각인될 만한 인상들을 남기고 있다. 표지 제목도 없는 '빨간책'을 써서 이우환과 국제 미술계 정세를 논하는가 하면 '무대뽀'라는 필명을 포함, 글의 맥락에 따라 60개의 필명을 사용하면서 「너희가 미술을 아느냐」 등등 누구나 알 법도 한데 아무도 말하지 않는 말들을 거리낌 없이 내뱉었던 희대의 도발자로서 긴 백발을 휘날리며 동에 번쩍 서에 번쩍 전 세계를 휘젓고 다녔으며 지금까지도 매일매일 전국의 무명작가의 전시를 보러 다니는 비평가다. 대표적 활동으로는 『이우환의 입장들』(1994),『일그러진 우리들의 영웅』(2001),『입체영화 도자기 전쟁』(2001),『이것이 한국화다』(2002),『무대뽀』(2003) 등의 저작과 《미디어 시티 서울》 커미셔너(2000),《부산 비엔날레 바다미술제》 총감독(2006),《여수엑스포》 아트디렉터(2012) 등이 있다.[1]

비평가로서의 첫발

신현진(이하 신) 제가 선생님께 받은 큰 인상이 두 개가 있는데요, 하나는 당시 미술계의 관습과는 너무나 다르게, 솔직하다 못해 어떤 이들에게는 천박하다는 말을 들었을 법한 무대뽀 말투를 사용하신다는 것이었습니다. 하지만 거기에서 받은 놀라움과 희망적인 메시지는 이분은 '눈 가리고 아웅은 절대로 못 하실 것 같다.'는 것입니다. 둘째는 『미술세계』를 통해서「너희가 미술을 아느냐」 그 시리즈를 연재하실 때였는데, 이영철 선생님과 어느 전시에 대해서 한 달에 한 번씩 공방이 오갔던 일이었습니다. 한 분이 말씀하시면 다음 달에는 다른 분이 거기에 답변을 하는 기사를 쓰는 일을 서너 달을 지속했던 것으로 기억합니다. 미술 하는 사람이 이렇게 대놓고 논리 배틀을 한다는 것이 신기하기도 했지만, 이러한 공방은 서로 다른 시점이 공적 텍스트로 활성화되었다는 측면에서 어쩌면 우리나라에도 비평적 담론이 오가는 장이 만들어지나 했었습니다. 그 당시에 상황이 어땠습니까? 어떤 생각을 가지셨는지, 그것이 선생님의 비평과는 어떤 관계를 갖는지 그리고 그것이 비평가로서의 경력과 어떻게 관련되는지 … 전반적으로 말씀 부탁드려요.

1. 류병학의 활동 이력과 비평문은 다음을 통해서 확인할 수 있다. www.facebook.com/byounghak.ryu, blog.daum.net/mudaeppo

류병학(이하 류) 1999년으로 기억되는데, 당시 『미술세계』
정민영 편집장(현재 아트북스 대표)께서 연락이 왔어요. 한번
만나고 싶다고…. 그래서 무슨 일인지 물었어요. 원고 청탁을
하고 싶다고 말씀하시더군요. 사실 저는 당시 미술계 사람을
만날 일이 없었어요. 문학 쪽과의 관계는 있었지만, 미술 쪽에
아는 사람이 없었죠. 단지 당시 대학로의 인공화랑과 좀 알고
지냈어요. 거기를 통해서 처음으로 미술계를 알았죠.

신 미술계를 그때야 처음 아셨어요?

류 어떻게 된 거냐면, 내가 기억하기에 1989년도 서울에 있
는 지인이 독일 저의 집으로 책 한 권을 소포로 보내주었어요.
그 책은 『탈모더니즘 시대의 미국문학』(1989)이라고 서울대 영
문과 김성곤 교수가 쓴 영미 포스트모던 문학에 관한 내용이
었어요. 제가 독일에서 당시 포스트모던 그룹들과 같이 토론
하고 그럴 때가 있었거든요. 읽어봤지. 그런데 그 책을 보니까
제가 읽었던 내용을 서술한 것이더라고요. 그래서 서울대 영문
과 김성곤 교수 앞으로 네 장 정도 편지를 써서 보냈어요.

신 앤솔로지도 아니고 번역서도 아니고요? 왜, 자기가 썼
다고 하느냐는 의문이셨나요?

류 그것보다도 김성곤 교수가 바라보시는 포스트모던과
저의 의견이 조금 달라서 문제를 제기한 것이죠. 김성곤 교수

님이 저의 편지를 읽고 답장을 하신 거예요. 한 여덟 장 정도 분량으로요. 그래서 저는 답장에 대해 답장을 하고 몇 차례인 가 편지를 주고받았어요. 그 인연으로 김성곤 교수께서 이후 저에게 『외국문학』이라는 계간지 창간호에 포스트모던 관련 글을 써보라고 하시더군요. 김 교수께 저는 문학평론가가 아니 라 '환쟁이'라고 거절했어요. 그런데 1991년 초반 어느 날 열음 사의 김수경 회장님께서 독일로 전화를 주셨어요. 김 회장님 은 저에게 다짜고짜 "왜 글을 안 보내냐."고 묻는 거예요.

신 어머머, 갑자기 왜?

류 김 회장님께서 "김성곤 교수가 당신이 글을 보낼 거라 고 하던데 안 와서 전화했다."고 하시더군요. 저는 "이미 저는 환쟁이라 거절했다."고 말씀드렸어요. 그런데 결국 김수경 선생 님이 하신 한마디 때문에 글을 쓰게 되었어요. 그 한마디가 무 엇이었냐면 "글이 후지면 안 실어요." 그러더군요. 그 말이 저에 게 딱 와닿아서 '그러면, 좋다' 하고 글을 썼죠. 이게 나의 등단 인 셈인데…. 당시 저는 포스트모더니스트는 일종의 '포스트 맨'이라고 생각했어요. 그래서 제목이 「포스트 맨Post·man」이었 어요. 그런데 저의 글 반응이 조금 괜찮았나 봐요. 왜냐하면 『외국문학』 편집부에서 포스트 맨 2탄을 쓰라고 연락이 왔었 으니까요. 2탄은 『외국문학』 겨울호에 「포스트 맨의 오독」이 라고 썼어요. 포스트 맨은 '이해'를 하는 게 아니라 '오해'를 해 야 한다는 내용이에요. 이해의 '두 이二'자가 아니라 오해의 다

섯 '오'ᵖ자의 시각, 다양한 시각을 가져야 한다고 말이죠. 이후 여기저기 글을 썼어요. 한 4년을… . 미술만 빼고요.

신 멋진 표현이에요. 그렇게 비평가로서의 길이 시작되는 구나. 그러고요?

류 1990년대 초였던 것 같아요. 당시 저는 1년에 한 번 한 국을 방문했었어요. 제가 한국을 방문했을 당시 저의 부모님 집으로 누군가 저를 찾는 전화를 했어요. 인공화랑 황현욱 관 장이었어요. 황 관장은 저에게 '인공화랑'을 아는지 묻더군요. 저는 "모른다."고 답변했어요. 당시 저는 국내 미술계를 전혀 몰랐으니까요. "당신 미술 하는 사람 아니냐"고 묻길래 "미술 을 했었다."고 말했죠. "그런데 왜 딴 동네에서 노느냐?"고 묻길 래, "그건 내 선택이지 당신이 관여할 사안이 아니다."라고 했어 요. 그랬더니 웃으시면서 "점심 먹자."고 하시더라고요. 그래서 대학로 인공화랑에서 황 관장님을 처음 만났어요. 그런데 만 나자마자 차를 타래요. 차를 탔더니 고속도로를 타는 것이었 어요. 그런데 그 길로 대구까지 가더라고요. 대구에서 이박삼 일 동안 지내며 미술 이야기를 하게 되었고, 이후 황 관장님과 인공화랑 일을 같이하게 됐죠.

고 낭만적인 시대의 이야기네요.

류 제일 먼저 썼던 게 도널드 저드² 전시였어요. 원고를 우

편으로 보냈는데 황현욱 관장이 독일로 전화를 걸어 버럭 화를 내는 거예요. 글이 이게 뭐냐고. 무슨 말인지 하나도 모르겠다, 너무 어렵다는 거예요. 그러면서 황 관장이 한다는 말이 "이우환 선생님도 글을 쉽게 쓰고, 도널드 저드도 글을 쉽게 쓰는데, 너는 왜 이렇게 글이 어렵냐?"는 거예요. 그래서 저는 "내가 이우환이냐? 도널드 저드냐? 나는 팔팔한 30대인데, 내가 왜 그 노땅들의 글쓰기 방식을 답습해야 하냐?"고 따졌죠.

신 그래서 그 이후 어떻게 되셨나요?

류 비평가는 자신의 글을 써야 하니까요. 하지만 저는 나쁜 기억을 잘 털어내는 사람이기도 해요. 그래서 한동안 서로 연락이 없다가 어느 날 황 관장께서 독일로 전화를 주셨어요. 이우환 선생님께서 독일에서 전시를 하셔서 방문할 예정인데 안내를 해줄 수 있냐고 묻더군요. 그래서 황 선생님과 동행하여 이우환 선생님 전시도 보고 이우환 선생님과 알게 되었어요. 그리고 황 선생님께서 '이우환론'을 청탁하셔서 글을 쓰게 되었어요. 우여곡절 끝에 낸 책이 저의 첫 단행본인 『이우환의 입장들들』(1994)이지요. 당시 저는 황 관장에게 이우환론을 쓰기 위해 생활비를 보내 달라고 했어요. 이우환 선생님의 작품을 보려면 한국뿐만 아니라 일본 그리고 유럽을 방문해야

2. 도널드 저드(Donald Judd)는 미니멀아트 조각의 선구자로, 미술비평가이기도 하다. 1960년대 회화와 조각 어디에도 속하지 않는 새로운 '3차원적 작품'의 가치를 피력하며 형식미술의 이론을 공식화하였다.

하고, 자료도 구입해야 하고, 글을 쓰려면 몇 개월 걸릴지 모르니까요.

안 선생님이 그런 조건을 걸기엔 신인 아니셨어요?

류 신인이고 뭐고 저는 돈 안 주면 못 쓰니까요.

신 생활비 수준이면 굉장히 큰돈인데, 선생님 정말 프리마돈나 같거든요?

류 제가 원고료를 가장 많이 받은 게 1억이었어요.

고 단행본을 써서 몇천에서 1억까지도 받으셨다고요?

류 뭐 그런 게 있어요.

신 누가 그 정도의 돈을 냈나요? 우리가 아는 사람이에요?

류 이름만 들으면 당연히 알 수 있는 작가지요. 그런데 저는 경제적인 능력이 없는 작가의 글은 무료로 쓰기도 해요. 작품을 고가에 판매하는 작가는 그에 해당하는 원고료를 받고요. 저의 원고료 계산법은 그래요. 작품도 못 파는 작가에게 천만 원 달라고 할 수는 없잖아요?

신 그런 말씀을 하시니까 머리에서 무조건 반사적으로 튀어나오는 질문이…, 그럼 그거에 대한 반대급부는 어떤 걸까요? 비평이 무엇이길래, 비평으로 1억 원의 가치를 한다는 것이 뭐길래? 어떤 기능을 하길래? 라는 생각이 들어요. 무엇을 어떻게 해주셨나요. 더 뜨게 해주셨나요?

류 저는 일단 원고 청탁이 들어오면 제가 쓸 수 있는 것인지 아닌지를 먼저 판단해요. 그러기 위해서 무엇보다 해당 작가의 작품을 먼저 봐요. 윤형근 선생님 작품에 관한 단행본 『윤형근의 茶·靑회화(回畵)』(아침미디어, 1996)를 어떻게 썼는지를 예로 들어보죠. 저는 사진 보고 글을 쓰지 않아요. 저는 작가 작업실에 가서 직접 작품을 봐요. 윤형근 선생님 작업실에서 종일 작품을 봤어요. 아침 9시부터 저녁 9시까지요. 그리고 저는 작가에게 꼭 보아야 할 작품들을 요청해요. 그러면 작가가 그 작품을 찾아 보여줘요.

고 저희가 질문지에 별생각 없이 '제왕적 비평가'라는 단어를 사용했는데 선생님이 제왕적 비평가 맞으시네요? 요구가 많으시면 작가님이 기분 나빠하지 않으세요?

류 아니죠. 더 좋아하시죠.

신 얼마나 깊이 들여다볼 것인가를 증명하니까요. 그렇게 어르신들에 대한 글을 쓰시다가 현장 이야기를 다루는 잡지

와 일하시는 것은 좀 다른데, 『미술세계』 정민영 선생님과 일하신 경험은 어떠셨어요?

류 『미술세계』 정민영 편집장께서 원고 청탁 관련하여 저에게 만남을 요청했어요. 그 당시 저는 『미술세계』를 몰랐어요. 제가 알고 있던 미술잡지는 『월간미술』과 『아트인컬처』밖에 없어서 정민영 편집장을 만나러 가면서도 어떻게 거절할지를 생각했어요. 정 편집장은 저에게 연재를 청탁하면서 연재 내용은 내가 원하는 것으로 하면 된다고 말씀하시더군요. 저는 원고 청탁을 거절할 생각으로 그에게 두 가지 조건을 내걸었어요. 하나는 원고료 150만 원, 다른 하나는 페이지 무제한이었죠. 당시 저는 국내 미술잡지 대부분이 경제적 문제로 원고료를 제대로 지급하지 못한다는 소문을 들었어요. 그리고 잡지에 실리는 원고 분량은 두서너 페이지라는 점을 알면서도 '페이지 무제한'을 제안한 것이죠. 그런데 정민영 편집장이 저의 조건을 들어주겠다고 답변하더군요. 저는 당황했죠. 하지만 저의 조건이 받아들여졌으니 원고를 쓸 수밖에 없었지요. 그렇게 해서 『미술세계』 연재가 시작된 것이죠. 당시 저의 『미술세계』 연재 글을 보신 분은 아시겠지만, 저의 글이 잡지의 반을 차지했었어요.

신 전 잡지를 한 사람 글로 다 채우다니 『미술세계』가 날로 먹는다는 생각도···.

류 당시 저의 연재 글을 읽어 보셔서 아시겠지만, 그 글들은 무엇보다 엄청난 발품을 팔아야만 얻을 수 있는 자료들이지요. 『미술세계』 편집부 기자들의 도움 없이는 결코 쓸 수 없는 글이었어요. 그리고 당시 제가 『미술세계』로부터 받은 원고료는 적잖았어요. 그런데 나중에 알고 보니까 정민영 편집장 본인 월급을 저에게 원고료로 보냈던 거예요. 그 사실을 저는 10년이 지난 후에 알았어요.

비평적 담론이 있는 문화

신 그즈음 이영철 선생님하고 서로 화답하는 방식의 연재가 인상이 깊어서 선생님과 그 이야기를 꼭 나누고 싶어요! 어떠셨어요? 담론의 장이 만들어지나 싶었는데 오래가진 않았죠. 왜 그랬나요? 아니면 그때조차도 그런 분위기가 없었던 것인지 궁금해요.

류 정작 담론은 『미술세계』 홈피에 쟁점 게시판을 통해 만들어졌지요. 그때 컴퓨터 사용자가 많아졌을 때였어요. 제가 정 편집장에게 오프라인은 "한계가 있지 않냐", "온라인을 해야 써먹을 수 있지 않으냐"라고 해서 만들어진 것이 '쟁점 게시판'이었지요. 그 쟁점 게시판에 저는 '무대뽀'라는 닉네임으로 글을 쓰기 시작한 거예요.

고 얼마나 흥미진진했을까요?

류 그때 엄청나게 논쟁했지요. 제가 쟁점 게시판을 적극적으로 운영하다 보니까, 제 별명이 '미친개'가 되었더군요. 처음에는 뭐랄까, 조심하느라 과격하게 나오는 사람이 없었어요. 그래서 제가 일부러 거친 용어를 써가며 딴지를 건 거죠. 일단은 논쟁을 만들어야 하니까요. 그래야 무슨 생산적인 게 나오든지 말든지 하죠. 모두 침묵하고 있는데 무슨 이야기가 나오겠어요. 그래서 오프라인에서 벌어진 것을 온라인에 쓸 때 잡지 지면에 실린 글을 모조리 인용한 거예요.

신 요즘에는 그걸 어그로를 끈다고 한대요. 그런데 그러면 선생님 왕따 됐겠어요.

류 그러니 글을 더 탄탄하게 써서 올리는 수밖에 없는 거죠. 그런 까닭에 정말 생산적인 논쟁이 이루어진 거예요. 당시 제가 싸움의 시작을 어떻게 했느냐면 일종의 '말꼬리 잡기'였어요. 『아트인컬처』 편집후기에 "해바라기 잡지에 대한 글이 있는데 이건 『월간미술』인 것 같다, 저건 『미술세계』인 것 같다." "야 『미술세계』, 너희들이 해바라기래!" "『월간미술』은 뭐래?" 이렇게 쓰고요. 덧붙여서 "내가 보기에 『아트인컬처』는 뭐다."라며 서로 '이간질'시킨 것이죠.

고 그게 먹혔군요.

류 『월간미술』과 『아트인컬처』 기자들이 『미술세계』 쟁

점 게시판에 닉네임으로 들어와서 저를 공격하기 시작했어요. 자기들끼리도 싸우고요. 왜 나한테 그러냐, 쟤가 그런 건데. 기자들이 거기에서 싸움이 벌어진 거예요. 그다음엔 월간지 일간지 기자들의 등수를 매겼어요.

일동 하하하.

류 모조리 다, 그중 모두가 글이 좋다고 생각한 기자가 지금 문화재청장으로 있는 정재숙 기자예요. 할 말을 하는 기자였으니까요. 얼마 후, 정재숙 기자가 『한겨레』에 있다가 『중앙일보』로 옮겼어요. 그래서 '중앙일보사에 고함' 하는 식의 글을 썼어요. 정재숙 기자를 돌려달라고요. 거기서 제가 보고 느낀 미술계의 이모저모를 실명으로 써버린 거예요. 그랬다가 어느 날 친분이 있는 비평가께서 밥을 먹자고 하더라고요. 그분은 저에게 한 가지 부탁을 하고 싶다면서 "실명 좀 쓰지 말라."고 하더군요. 한국에서는 실명이 거의 금기시되어있다는 거예요. 그래서 저는 깔 건 까고, 칭찬받을 건 칭찬해야 하는 거 아니냐고 반문했지요. 그런데 그걸 실명을 쓰지 않으면 무슨 말이 되냐고 했지요. 물론 그 비평가께서 저를 위해 이야기하신 것이란 거 너무 잘 알죠. 감사하고요. 그런데 당시 저는 저의 생각을 접을 의도가 없었어요. 이후 저는 쟁점 게시판에 올려진 글들을 모아서 『무대뽀』라는 제목으로 두 권을 만들었어요. 『무대뽀1』은 '한국미술잡지의 색깔 논쟁'이라는 부제로 2003년 4월에, 『무대뽀2』는 '일간지 미술기사의 색깔논쟁'이라

는 부제로 같은 해 8월에 발행했어요.

신 왜 논리 배틀이 계속되지 못했을까요?

류 연재가 끝나고, 저는 집이 독일이었으니까, 돌아갔고요. 그래서 계속되지 못했죠.

신 아깝다.

비평의 형식, 페르소나, 내 인생의 선택

신 선생님 그땐 말투도 더 셌잖아요. 반말은 기본이고 욕도 쓰시고요.

류 제가 미술잡지를 보면서 답답한 거, 한심하게 생각한 것이 뭐냐 하면, 미술관과 갤러리의 구분도 못 한다는 점이에요. 미술관은 비영리 단체지 않아요. 따라서 미술관 전시 논평은 작품의 질을 평가하는 것이잖아요. 하지만 상업 갤러리 전시에 대하여 왜 고상한(?) 비평을 쓰는지 모르겠더군요. '얼마나 팔렸냐'라는 상업적 판단으로 논평을 써야 하지요. 시장의 관점으로 글을 써야지요. 그런데 미술관 전시나 갤러리 전시나 글이 똑같아요. 이게 말이 되냐고요.

신 상업 갤러리를 위한 비평글은 거기에 적합한 형식 내지

는 내용이 있다는 뜻이에요? 아니면 제도 비평적인 관점에서 보았을 때, 상업적인 갤러리의 전시에 대한 비평은 시장과 관련된 내용과 거리를 두어야 한다는 뜻인지요?

류 미술관 전시는 우리가 작품의 질에 대해서 언급해야 하는 거잖아요. 비영리 단체의 전시는 판매가 목적이 아니니까요. 거꾸로 상업 갤러리는 영리가 목적이잖아요. 영리가 목적이면 그에 관련된 글쓰기가 되어야죠.

신 투자 가치가 있다는 말을 논평에 대놓고 써야 한다는 뜻인가요? 그럼 뽀대가 안 나잖아요. 너무 솔직하게 "이거 잘 팔려요, 이거 투자 가치 있어요."라고 말을 하면 그게 효과적인 광고인가에 대해서도 논란의 여지가 있다고 생각해요.

류 예를 들어서 영화를 보죠. 영화 개봉하기 전에 수없이 차례대로 기사가 나잖아요. 하다못해 '영화를 하나 찍으려고 한다.'며 1차 인터뷰 그리고 '감독을 뽑았다.'고 인터뷰, '주연배우를 뽑았다.'고 인터뷰하죠. 영화를 찍기도 전에 적잖은 횟수의 인터뷰를 해요. 그러고 나서 영화 촬영 중 중간 중간에 기사를 쓰게 하지요. 영화 개봉 전 시사회 때 기자회견을 하고요. 그때까지 기사들 내용이 뭐예요? 좋은 점, 기존 영화와 다른 장점이라고 할 수 있는 걸 골라서 기사화하잖아요. 적잖은 투자와 노력으로 제작한 영화이니까요. 물론 개봉하고 나서는 문제점이 있다면, 졸라 까지요.

신 하하하. 안 까기도 하고요.

류 그러니까 제 말이 뭐냐 하면 이것도 저것도 아닌 상태에서 비판도 아니고 뭐 애매한 글짓기만 하면 되겠냐는 거죠. 우리가 흔히 이야기하는 질적인 측면을 여러모로 봐야 한다고 저는 생각해요.

신 미학적 가치뿐만 아니라 정치, 경제, 사회, 예술 제도적 시점에서 각각의 용도가 분리되어야 한다는 의미군요.

류 그렇지요.

안 선생님은 『아트레이드』*ARTRADE*를 창간하셨잖아요. 제가 『아트레이드』를 안 읽어서 잘 모르기는 하지만요, 조사한 바로는 미술시장의 어떤 경제적 상황과 연관해서 글을 쓴 거 같아요. 김 과장님이 타블로이드 미술잡지에서 작품 정보 경로를 알 수 있게 하겠다는 취지로 만드셨다고 하던데 그것에 대해 듣고 싶어요.

류 그게 어떻게 된 거냐 하면 출판사 중에 '자음과모음'이라는 게 있어요.

안 네. 유명하죠.

류 자음과 모음 출판사의 강병철 사장이 제게 연락을 하셨어요. 자음과 모음에서 미술 계간지를 만들려고 하는데 당신이 좀 편집장으로 와달라고. 저는 "월간지도 시대를 못 따라가는데 계간지면 누가 읽겠느냐."고 답변했지요. 사장이 제 말을 듣고 "그러면 무엇을 하면 되겠느냐?"고 묻더군요. 저는 "주간지를 하고 싶다." 했어요. 미술계는 다른 분야와 달리 피드백이 너무 느리다고 저는 생각했어요. 그래서 저는 강 사장에게 미술잡지를 하려면 "주간지밖에 없다.", 그리고 "가판대에다 입점하게 해달라."고 했지요. 그래서 2007년 1월부터 『아트레이드』를 가판대에서 팔았어요.

신 2주에 한 번씩 피드백이 되어야 하는 긴박함이란 뭔가요?

류 말했다시피 시장이 엄청나게 빨리 변하잖아요. 월간지 논평 글을 보시면 아시다시피 전시가 끝난 다음 호에 실리잖아요. 아무리 좋은 전시라도 논평을 써놓으면 뭐 어떡하라고요. 벌써 전시는 끝나는데 뭐하러 논평을 인쇄하는지….

신 그래서 프리뷰도….

류 월간 미술잡지 프리뷰도 그래요. 프리뷰는 정말 빵빵하게 실려야 하거든요. 그래야 전시를 보러 갈 마음이 생기지요. 지금의 프리뷰가 전시를 보러 가도록 쓰이나요?

신　현재의 『월간미술』이나 『아트인컬처』가 예술의 자율성에 대한 고수하는 반면, 선생님은 자율성이 없다는 것을 인정하시고 덧붙여 홍보도 할 수 있다고 생각하시나 봐요.

류　자율성이 있다/없다를 떠나서 이거예요. 잡지는 누가 보나요? 독자가 보잖아요. 그럼 독자를 알아야죠. 독자가 지금 뭘 원하는지, 어떤 방향을 원하는지, 어떻게 작품이 변해가고 있는지를 알아야지요. 예를 들어 작품의 경우 시대의 흐름을 봐야 하잖아요. 작가는 자신의 메시지를 시대의 흐름과 그 '코드'에 맞춰서 작업해야 하잖아요. 안 그러면 뭐 아마추어죠. 그걸 꿰뚫는 사람이 프로이죠.

신　저도 동의해요! 왜 나한테 화를….

안　저도 비평의 맥락에 따라 다른 형식을 사용해요. 설명이 필요한 것인가, 분석·비평적이어야 하는가, 누가 읽는가도 중요하고요.

신　(안진국을 째려봄) 그런데 그러고 보니까 선생님의 독자는 좀 다른 것 같아요. 월간 잡지가 전문가들을 주로 염두에 둔다면 선생님은 미술관에 가는 사람들이자 작품을 사는 이들을 대상으로 하지 않았나? 싶어요.

류　저는 매체라는 것을 잘 이해하고 전략적인 글쓰기를

해야 한다고 생각해요. 자기가 하고 싶은 말을 어떻게 쓰느냐, 지금의 시대와 독자와 매체에 맞게 쓰는 거예요. 글의 시작은 독자가 다가올 수 있게 흥미를 갖도록 쓰지만, 마지막에는 반전해서 누군가는 해야 했을 얘기를 하는 거죠. 프로라면 비평을 해서 먹고살아야 하겠지요. 지면을 전부 다 자기가 좋아하는 말만 쓰는 게 프로일까요? 마스터베이션이고 아마추어가 아닐까요?

신 선생님하고 지금 이렇게 긴 시간 얘기하다 보니 생각나는 점이 페르소나예요. 화도 내시기도 하는데 아빠 같은 느낌도 있고…. 선생님은 '포스트-맨'으로서의 주체를 이야기하시고, 필명도 여러 개 가지고 계시고 그런데 비평가로서 특정 페르소나를 설정하신 게 있는지, 있다면 어떤 것인지, 그리고 '무대뽀'나 '한건달'같이 필명을 사용한 것과는 어떤 관계인지요. 필명이 60개였다는 말도 있던데….

류 작품마다 각기 다른 제목이 있듯이 글마다 글에 적합한 이름과 페르소나를 만든 것이죠. 그러다 보니 필명이 많아지게 된 것이죠. 필명과는 좀 동떨어진 이야기지만 제가 90년대 한국미술계에 들어올 때 이런 생각을 했어요. 저는 한마디로 비싸게 굴었어요. 말 그대로 원고료가 쎄야 하고, 특강을 한다면 시간당 무조건 100만 원이라는 자기만의 가치를 생각했어요. 그렇게 한 이유가 있어요. 사람들은 투자한 만큼 경청해요. 사람들이 지갑을 열잖아요? 그러면 귀도 열어요.

신 맞아요.

류 그런데 현진 씨가 전에도 저를 잠깐 봤지만, 저는 이중적인 사람이에요. 그래서 사람들이 대부분 저에 대해 혼란을 겪는 것 같아요. 성질 더럽고 막말을 하는데, 특정인에게 안 그렇다는 것이죠. 저는 저에 관한 일에 대해서는 절대로 고개를 안 숙여요. 그런데 제가 어떤 작가를 위해 무슨 일을 해야만 한다면, 저는 그것을 위해서 특정인에게 무릎을 꿇을 수도 있어요. 왜냐하면, 그것이 바로 제가 작가를 위해 할 수 있는 일이기 때문이죠.

신 프로페셔널리즘.

류 예를 들어 제가 어느 작가를 위해 모 갤러리 딜러 대표를 만나러 간다고 가정을 하죠. 상대가 밍크코트를 좋아하면, 저는 밍크코트 역사를 공부해요. 최신 유행까지도요. 그러고서 그 사람을 만나서 한 시간을 이야기한다고 친다면, 55분을 밍크코트 이야기만 해요. 그러면 그 사람 기분이 어떻겠어요? 기분이 좋죠. 자기가 관심 있는 주제를 이야기하는 것이니까요. 그런데 5분 남았잖아요? 그럼 그 사람이 "왜 우리가 만났죠?"라고 물어본단 말이죠.

일동 하하하.

류 그럼 그때 이렇게 말하지요. "별거 아니에요. 제가 아는 작가가 있는데 이 갤러리에 너무 잘 맞을 거 같아서요."라고 말하면, 그 딜러는 그 작가가 누군지도 묻지도 않고 이렇게 말하죠. "선생님이 추천하시는 작가 전시하죠." 왜? 55분 동안 제가 그 딜러가 좋아하는 이야기를 했으니까요.

신 준비의 대왕이시군요. 전에 영화 관련 책 내신 것도 정말 두껍더라고요. 지금까지 교과서로 쓴다던데. 당연한 것 같아요. 선생님이 생각하는 방식이 비판적 사고를 하시는 스타일이고요. 그것을 깊고 집요하게 준비하고 결과를 내니까 선생님이 시도한 프로젝트의 기록이 그 분야의 텍스트북이 될 수밖에 없겠다는 생각이 들어요.

류 요즘 제가 페북에 글을 거의 매일 포스팅하잖아요, 전시를 거의 매일 보는 거거든요. 매일 글 쓴다는 거 솔직히 쉽지 않아요. 피드백도 곧바로 받고, 얼마나 위험 부담이 커요.

안 선생님 연령대의 비평가분들은 보통 페이스북을 잘 활용하지 않는데요. 선생님은 페북을 정말 잘 활용하세요.

류 보통 페북에 글을 길게 안 쓰잖아요. 사람들은 페북에서 주로 이미지를 보니까요. 그래서 보통 한두 문장만 쓰고 이미지로 대신하지요. 따라서 글을 길게 쓰면 안 읽어요. 하하하. 그리고 페북은 불특정 다수가 사용하는 곳이잖아요. 불특정

다수는 '선수'들과는 달라요. 비판적으로 쓰면 그 사람이 후지다고 생각한다고요. 여기서도 매체의 특성을 잘 파악해야 해요. 저도 처음에는 한 작가의 작품에 대해 1탄, 2탄, 3탄, 길게는 8탄, 9탄까지도 썼어요. 이젠 A4 용지 10포인트로 3매를 넘기지 말아야겠구나 해요.

안 인터넷에서 3매도 엄청 길죠.

류 그런데 그게 해당 작가에게는 짧은 거예요. 사실 3매로 특정 작가의 작품세계를 논한다는 것은 말이 안 된다고 저는 생각해요.

고 글이라는 것이 창작인데요. 선생님은 이미지도 그러시고 개성이 강하시고 하신데 비평을 하려면 또 청탁을 받아서 하는 일이다 보니 좀 내적 갈등이 생긴 경우는 없나요?

류 저는 원고 청탁이 들어오면 일단 제가 쓸 말이 있는지 체크해요. 여기서 '체크한다'는 것은 일단 작품들을 보고, 제가 쓸 말이 있고/없는지를 뜻해요. 만약 특이한 관점을 잡아내지 못했다면 정중하게 청탁을 거절하지요. 따라서 원고 청탁에서 내적 갈등은 없다고 보시면 돼요. 얼마 전에 누군가 저에게 묻더라고요. "선생님 꿈이 어떻게 되세요?" 저는 꿈을 생각해 본 적이 한 번도 없어요. 저는 어떤 꿈을 가진 적이 없어요. 그냥 늘 어떤 제안이 들어와요. 그러면 선택만 하는 거예요. 그런데

그 선택의 기준이 뭐냐 하면, 다른 사람이 안 하는 거, 그리고 제가 잘 모르는 것을 선택해요.

신 아아, 자신이 해 보고 싶은 거, 새로운 거요?

류 모르니까 재미있잖아요.

다음 세대 작가, 사회를 위한 봉사

신 그래서요. 처음 1990년대, 2000년대, 2010년대 페르소나, 혹은 온라인 'presence'에 맞는 페르소나는 어떻게 설정하셨는지 궁금해요.

류 페북을 본격적으로 시작하게 된 거는 5년 되었어요. 5년 전에 제가 무슨 생각을 했느냐면요, 제가 내년에 60세예요. 그래서 60이 될 때까지 일종의 '봉사' 차원에서 내가 할 수 있는 일이 무엇일까를 생각했어요. 이런저런 생각 끝에 다음과 같은 결론을 내렸어요. 주로 지방들을 다니면서 젊은 작가 혹은 주목을 못 받은 작가의 작품을 보게 되면 페이스북에 소개하자고 말이죠. 그런데 이제 저의 '미네랄'이 거의 다 떨어져 가고 있네요.

고 선생님이 5년 동안 페이스북을 하시면서 의도치 않게 얻게 되신 것이 무엇일까요?

류 늘 의도하지 않은 걸 얻어요. 미술 하는 사람을 사랑하게 되었어요. 작품을 볼 때 작품에 대한 애정이 있어야 한다고 저는 생각해요. 애인 만나면 좋잖아요? 우리가 누군가를 사랑하면 무엇보다 그 사람을 다 수용하잖아요? 그래서 작가/작품에 대한 애정이 필요하다고 저는 생각해요. 비평가는 무엇보다도 바로 그 자세가 필요하다고 생각해요. 5년간 페북에 글을 써보니 실상 페이지 길이는 그리 중요한 것 같지 않더라고요. 페이지 지면이 길고 짧아서 읽고 안 읽고가 아니라, 글의 맛에 달렸더라고요. 물론 제목이 중요하더군요. 특히 서두 부분이 중요하더군요. 그래서 서두에 일종의 '미끼'를 던져요. 그러고 글이 재미있어야 하더군요. 글이 재미있으면 길어도 끝까지 읽더라고요.

안 길게 설명해야 하는데도 200자 원고지 20쪽으로 짧게 쓰려면, 그걸 압축하고 압축해야 하니까 뜻이 압축된 어려운 단어가 들어가고, 글이 어려워질 수밖에 없는 상황인 것 같아요.

류 그러니까 나를 덜어버리는 게 필요하죠. 작가를 위해 쓰는 거니까요. 그게 비평이 되는 거죠. 비평은 그 사람을 위해서 하는 거잖아요. 그에게 더 필요한 지점을 누구나 이해할 수 있게 접근해주는 거지요.

고 분량이 적다고 해도 할 말은 해야 한다는 거죠.

류　저 같은 경우에 『이우환의 입장들들』을 출판한 다음 서울로부터 전화를 자주 받았어요. 특히 박서보 선생님 제자들로부터요. 전화를 걸어 저에게 폭언을 쏟더군요. "이우환이 사기꾼인데, 그렇게 공부를 많이 해서 글을 그렇게 썼냐? 말도 안 돼! 너 이 새끼야 글을 왜 그렇게 썼어?" 하면서 욕을 하는 거예요. 한 시간씩 국제전화로 떠들고 그래요. 그러면 저는 전화를 끊지 않고 수화기를 내려놓고 또 글 쓰고 있어요. 하하하. 만약 이우환 선생님께서 생각하지 못했던 걸 제가 썼다면, 저는 이우환 선생님을 엄청 비판한 거잖아요? 비판이 비판을 위한 비판이 아니라면 말이죠. 적어도 비판은 그 사람이 생각하지 못했던 걸 썼을 때 가능한 것이니까요.

고　중요한 사항이네요.

류　저는 그 사람의 위치에서 너무 넘어서지 않는 정도, 딱 한 단계 위 정도로만 글을 쓰고자 하지요.

고　네, 분명히 작가도 자신의 작품을 잘 모르는 부분이 있다고 생각해요, 비평가를 통해서 배우게 되는 부분도요.

류　그렇지요. 작가가 그것을 이해하고 못 하고가 중요한 것은 아니라고 봐요. 비평은 작가의 예술과 인생에 대한 태도의 문제를 다루는 것이라고 저는 생각해요. 작가의 말을 넘어선 사유를 제시하는 것이 적어도 비평가로서 최소한의 양심

이고 태도가 아닐까요? 작가가 그것을 알아봐 주면 다행이지
만….

김장언

분열된 현대적 주체

김장언은 저자이자 기획자로서 '아트 스페이스 풀' 큐레이터, 『포럼 A』와 『아트인컬처』 편집위원,《광주비엔날레》와 《미디어 시티 서울》 큐레이터(2012, 2018), 국립현대미술관 전시기획 2 팀장 등 한국 미술계에서 다양한 중요 직위와 위치를 경험하면서 미술계의 예술적 주체들과 예술실천에 내재한 정치 사회적 입장을 항해해 왔다. 이러한 경험이 반영된 그의 저작,『미술과 정치적인 것의 가장자리에서』(2012)와 『불가능한 대화』(2019)는 현대의 분열된 주체적 조건과 그럼에도 불구하고 특정 이데올로기나 이해관계를 넘어서서 저자성을 찾아가기 위해 시도했던 해결방식을 보여준다.

비평(교육)의 환경과 저자 없는 비평

신 김장언 선생님, 오늘 저희는 비판적 발언에 픽션과 논픽션의 중간이라는 방법론을 도입하는 선생님의 입장이 궁금합니다.

김장언(이하 김) 최근에 구정아의 작가론을 잡지에 기고한 적이 있습니다. 잡지사에서 청탁을 했을 때는 관례적인 작가론을 원했을 것이라고 생각했습니다만, 저는 구정아의 세계에 대해서 쓴다면 쓰고 싶은 형식이 있었습니다. 관례적인 글들은 많은 큐레이터와 비평가들이 이미 작성했습니다. 저 역시 그들의 의견에 많은 부분 동의하지만 그와 같은 관점을 반복하고 싶지는 않았습니다. 저는 구정아의 세계를 놓고 나의 경험에 근거해서 픽션과 논픽션을 가로지르는 글을 써서 보냈습니다. 그러나 잡지사에서는 자신들이 원하는 글이 아니라고 했어요. 저는 수정은 어렵고, 수록하지 않아도 된다고 했습니다. 다행히 잡지사에서는 제목만 수정하고 대부분 그대로 실었습니다. 제가 이해하고 향유하는 구정아 세계의 방식에 대해서 존중받지 못했다는 생각이 들긴 했습니다.

비평이 이론적인 것일 수도 있지만, 한편으로 누군가 그 작업, 텍스트를 즐기는 방식을 언어로 드러내는 것일 수도 있다고 생각합니다. 다행히 작가는 즐거워했습니다. 저는 픽션과 논픽션과 같은 것을 목적에 두고 글쓰기를 모색했다기보다, 비평이라는 것의 저자성authorship에 대해서 많이 고민했습니다.

비평은 주해라는 측면에서 기생적입니다. 그것을 숙명으로 받아들이기보다 다른 방식을 고안해 보고 싶었습니다. 픽션과 논픽션을 다양한 고안 중 하나로 우선 생각한 것입니다.

신 재밌네요. 비평이 창작이라는 사람은 많아도 저자성 얘기하는 사람은 많지 않은데, 그런 방향으로 생각이 발전된 경위가 무엇이었을까요?

김 제가 학부에서 배웠던 대부분의 미술사는 양식사에 근거한 것이었습니다. 흥미롭긴 하지만, 저와는 그다지 적성에 맞지 않다고 생각했습니다. 한편, 미술비평이라는 수업도 있었지만, 상당히 정형화된 방식이었습니다. 글쓰기에는 논문, 연설문, 선언문 등 그 목적에 따라 어떤 모델이 있습니다만, 저는 비평에서도 그러한 방식을 고집하는 것은 좀 재미가 없다고 생각했습니다. 그러한 글은 어떤 업계의 글처럼 여겨졌습니다. 한편, 비평, 비평 역시 발명될 수 있다고 생각했습니다. 학교에서는 대부분 현상학과 분석철학을 가르쳤지만, 저는 사회학이나 문화연구, 비판 담론에 더 관심이 있었습니다. 그러한 비판적 지식이 제가 관심이 있는 현대미술의 움직임들을 설명하는 데 더 설득력이 있다고 생각했죠.

고 미술관계자들 자기들끼리만 소통하는 식이죠.

김 대학을 다니던 시절에 『리뷰』나 『오늘 예감』 같은 문

화비평지가 나와서 흥미롭게 읽었고, 영미의 대표적인 인문사회학 출판사인 루틀리지Routledge에서 나오는 문화연구 관련된 책도 읽게 되었습니다. 이런 비평적 관점들을 미술에 직접 적용해 보면 어떨까 하는 생각을 갖게 되었고, 그러한 영향 관계에 있었던 신미술사학도 당시에 접했습니다. 물론 신문방송학과 영화이론들에서 나오는 글들도 많은 자극이 되었습니다. 학교에서 접했던 미술에 대한 글쓰기보다, 오히려 이러한 접근 방식들이 더 설득력 있다고 생각했습니다. 그리고 대학에 다니던 시절에는 후기구조주의가 본격적으로 소개되던 시대였기 때문에, 오히려 학교보다는 밖에서 많은 자극을 받았던 것 같습니다. 한편, 저는 어린 시절부터 미술보다는 문학에 더 가까웠기 때문에, 글 쓰는 것이 익숙하고 좋아도 했습니다. 그래서 저는 막연하게라도 저의 글을 쓰고 싶었던 것 같습니다. 그것이 학술적인 것에 가깝다기보다는 문학적인 것에 더 가까운 것인데, 그것이 소위 말하는 장르로서 문학일 필요는 없다고 생각을 했습니다.

신 그러고 보니, 오늘 장언 씨 패션이 소설가같이 보이기도 하고요.

김 '소설가라기보다는 시인에 더 가깝다.'라고 할 수도 있을 것 같군요. 초중고 때 늘 문예부였는데 저는 산문부가 아니라 시부에 속해 있었습니다. 지금도 소설은 잘 못 읽습니다만, 참, 요즘은 시도 읽지는 않는군요. 하여튼 글 쓰는 것의 연

장선상에서 저는 미술계에서 일하게 된다면 미술잡지에서 일하면 좋겠다는 생각을 막연하게 했고, 그렇게 일할 기회도 얻었습니다. 한편, 대학에서 읽었던 한국 미술사학자들의 글은 지금은 연구자 층위들이 두터워져서 달라지긴 했지만, 그다지 (사회) 과학적이지 않다고 생각했습니다. 미학을 담당하셨던 선생님은 원서를 읽는 것을 강조하셨는데, 그분은 헤겔 이후로는 잘 내려오지 않으셨습니다. 이러한 분위기 속에서 저는 한편으로 미술에 대한 전문적 글쓰기에서 사회과학적 분석 혹은 비판이론에 근거한 미술의 글쓰기에 관심을 갖고 있었던 것도 사실입니다. 글쓰기에서 창작자와 과학자 사이를 오갔다고 할 수도 있을 것 같군요.

신 그랬는데 잡지 쪽에서 거부반응이 나온 거군요.

김 미술사학자와는 다르게 미술비평은 좀 다른 영역이라고 생각했고, 이 영역에서 새로운 저자성을 발명할 수 있다고 생각했습니다. 문장력이 있다 없다의 문제를 떠나서 사회과학이든 문학이든 글쓰기는 글 쓰는 자와 대상 사이의 관계 속에서 자연스럽게 저자성이 발휘되는 것인데, 미술에서만은 유독 그러한 선례를 찾아보기 어려운 것 같습니다. 그것이 비평가의 운명인지도 모르겠습니다. 한편 미술에 관해서 이야기하지만, 미술을 설명하거나 감상하는 것이 아니라, 대상으로서의 미술을 쓰거나 창작이 출현하는 후기구조주의 철학자들의 글들을 접하게 되면서 약간의 희망을 가졌던 것도 사실입니다. 그

러나 이러한 글쓰기의 토대가 단순히 그들의 사유에 기인하는 것이 아니라, 그들의 문화적·학술적·교육적 토대 위에서 만들어진 교양의 밀도에 근거하는 것이라는 측면에서 좌절했던 것도 사실입니다. 저의 게으름 때문인지도 모르겠습니다만, 제3세계 아시아인은 불가능한 것이겠구나 하는 생각을 가졌던 것도 사실입니다

일동 하하하.

신 아니, 무슨 그런 인종차별주의적 발언을! 하하하하하

김 제가 생각할 때, 인문학적 깊이와 상상력이라는 것이 너무 일천하고 문화와 삶의 다양성이 정말 부족하다는 생각을 늘 합니다.

고 다양하고 독창적인 '읽기' 문화가 너무 미천하죠.

김 네, 우리의 읽기라는 것이. 일본만 하더라도 번역서도 많고, 서구뿐만 아니라 자신들의 고전을 끊임없이 번역하고 읽고, 연구자들의 층위도 매우 두텁습니다. 프랑스 후기구조주의자들의 글들을 읽어보면, 그들의 연구는 두터운 고전 연구자들의 선행 연구에 기반한다는 것을 알 수 있습니다. 최근에는 좀 달라지긴 했지만, 우리나라는 조선 시대 문집마저도 온전히 번역된 것을 찾아보기 어려운 상황입니다. 물론 미국에서

도 요즘 대학원생들에게 위키피디아Wikipedia만큼만이라도 쓰라고 이야기한다고 합디다만, 한글 위키피디아의 내용을 보면 빈약한 것도 사실입니다.

고　그러니까 각종 대화가 차단되는 거죠. 왜냐면 책 읽기도 대화의 한 종류인데 집에서도 대화 못 해, 사회에 나와서도 말만 하면 정치범으로 몰아가, 책도 별말 안 하고 그냥 외우라고만 하고 그러니까 각종 대화의 부족인 거죠.

김　네, 상상력이라는 것이 몽상이 아니려면, 특히 인문학적 상상력이라는 것이 다양한 읽기에서 나오는 것인데, 상상력, 상상력 말들은 많이 하지만, 그것을 할 수 있는 자료들은 너무 없는 것도 사실이지요. 그래서 한국에서 비평이 어려운 것도 사실이라고 생각합니다.

고　쉽게 인신공격으로 종결을 지어버리지요.

김　그래서 비평에 있어서 제가 택할 수 있는 선택지라는 것이 많지 않았습니다. 그리고 눈에 들어왔던 것이 픽션이었습니다. 인신공격으로 받아들여지지도 않으면서 나의 공간을 만들 수도 있으면서 미술에 관해서 이야기할 수 있는 공간은 픽션이지 않을까 하는 생각을 했습니다.

신　그러니까 비평의 대상과의 충돌을 완화하려는 정치적

인 이유인 거네요. 아닌가? 전략인가? 하하하하.

김 하하, 정치적인 이유라기보다는 방법론적인 이유죠. 하하하.

고 미술계뿐 아니라 우리 사회가 대놓고 솔직히 말하는 것을 잘 허용하는 문화가 아니지요.

신 당연히 고소당할 거고.

김 네, 맞아요. 비평은 한편으로 누군가를 불편하게 해야 하는데, 한국에서 그런 비평은 그다지 환영받지 못하는 것 같아요. 대놓고 이야기하지 않아요.

고 맞아요. 아무도 안 해요. 선례도 없지요.

김 아무도 하고 있지 않죠. 에둘러서 이야기해야 한다면 '그냥 픽션으로 가자.' 이런 생각도 했던 것 같아요. 본격적인 제도비판이나 작품비판에서 문화연구적 관점을 도입하고자 했던 것도 사실입니다. 문화연구적 관점이 물론 인류학은 대부분 그러기도 한데, 매번 글쓰기에 대해서 매우 중요하게 생각하지요. 연구자와 대상과의 관계에서 어떤 차원에서 대상의 재현보다 연구자의 자기 드러냄을 글쓰기로 강조하고도 있으니까요. 그런 부분에서 자극받았던 것도 사실입니다. 글쓰기

의 어떤 형식이든 글쓰기에서 저자성이 출현할 수 있다고 생각했습니다. 그것이 픽션이든, 기사이든, 에세이든, 논문이든 말이죠. 오래전에 『공간』지에 작가론을 쓸 때, 문화연구적 관점을 대입해서 써보자고 의도적으로 노력했던 것도 사실입니다. 이제는 정확하게 누구였는지 기억은 나지 않지만, 1990년대 말에서 2000년대 초반에 미술에서 새로운 글쓰기 방법들에 대해서 유럽을 중심으로 다양한 실험과 시도들이 있었던 것으로 기억합니다. 주목되는 글쓰기의 방법론으로 에세이를 다시 발명하고자 했던 것 같아요. 한국에서는 수필로 번역되는 에세이를 단순히 감성과 감정의 산문으로 인식하는 경향이 있지만, 사유를 드러내는 매우 급진적인 방법론이 될 수도 있습니다. 여하튼 저는 학술적인 글쓰기와 창조적 글쓰기 모두에 관심이 있었던 것 같습니다.

고　네, 그 전통은 아주 오래된 거죠. 전혀 다른 분야에 있던 정신분석학자 프로이트와 미술사가 샤피로가 르네상스 거장에 대하여 싸운 일화, 푸코가 마그리트에 대하여 쓴 글, 메를로-퐁티가 세잔을 쓰거나, 바르트가 톰블리 회고전의 도록 글을 쓴 예들요. 톰블리의 경우 유럽에서 몇십 년 살다가 휘트니에서 처음으로 대대적인 회고전을 열었을 때 서문을 바르트에게 맡긴 이유는 "이 작가는 미국인이지만 우리랑 무척 달라서" 쓸 수가 없다고 판단했다는 것이지요. (이미 1950년대 말부터 미국의 젊은 작가들도 유럽의 해체적인 누보로망[1]에 경도되곤 했었으니까요.) 그래서 그런 사고방식으로 쓸 수 있다

고 여겨지는 유럽인, 이 경우에는 바르트에게 의뢰한 거죠. 바르트의 글은 분명히 전통적인 미술비평과는 많이 다른 식이지요. 뭘 증명하거나 주장하기보다는 느끼는 식의 비평이니까요.

예전에 미학 시간에 교수님이 미술사, 나아가서 비평도 "작가가 아무 짓도 안 하면 아무것도 못 쓰기 때문에 그림자다."라는 식으로 말씀을 하셨어요. 반면에 미학은 새로운 것을 추구한다. 하하하. 그런데 그런 식의 생각도 미술에 관한 글쓰기를 상당히 편협하게 나누고 정의한 경우이겠지요.

김 대학교에 다닐 때, 한국 미술사 특론 수업에서 〈지장보살도〉地藏菩薩圖를 발표한 적이 있었습니다. 학부 수업이 그다지 특이할 것은 없지만, 문화사적인 관점으로 발표를 준비했는데, 교수님께서 그것은 미술사도 미학도 아닌 것 같다고 말씀하셨죠. 저는 당시에 한국 아카데미가 규정한 미술사와 미학이라는 것의 어떤 틀에 대해서 좀 반발하고 의심했던 것 같습니다. 나뭇잎과 옷 주름 연구도 중하긴 하지만 그러한 방법론만이 다는 아니지 않은가 하는 생각을 했습니다.

고 그런 연구도 지금은 다시, 그리고 달리 해석하잖아요.

1. 누보로망(Nouveau roman)은 2차 세계대전 이후 프랑스에서 발표된 소설로, 전통적인 소설의 형식을 부정하고, 작가가 자신의 머릿속에 떠오른 순간적인 생각이나 기억을 새로운 형식과 기교를 통해 재현하려는 경향의 소설을 뜻한다. 반소설(反小說)이라고도 불린다.

김 그렇죠. 학문이라는 것이 늘 창조적으로 발명되어야 하는데, 그런 것이 부족한 것도 사실인 것 같아요. 물론 기초라는 것이 중요한 것도 사실이긴 합니다만, 연구 방법론은 새롭게 모색되고 발명되어야 한다고 생각해요. 그런데, 제가 대학을 다닐 당시에는 미술사학은 오직 양식사만을 통해서 그 학문의 당위성을 표상하고자 했던 것 같습니다. 물론, 당시에 양식사라는 것도 한국 사회에서는 잘 모르는 시대였긴 합니다만. 미술사학은 양식, 미학은 사유 이런 식의 이분법을 답답해했던 것 같아요. 미술사도 학교의 성향별로 방법론을 개발하고 변화하는데, 제가 학부에서 배웠던 상황은 매우 고착된 유형에 국한되었던 것 같아요.

고 자기 성장기에 읽은 책만 가지고 나머지 시간을 버티려고 하다 보니 …. 그래서 전 지금 선생님이 느끼는 갑갑함이 뭔지 알 것 같네요.

김 저는 그러한 분위기가 싫어서, 학교 수업보다 학교 외부에서 진행하는 강연, 강좌, 등을 정말 많이 들으러 다녔던 것 같습니다. 그때는 포스트모더니즘, 후기구조주의, 생태철학 등 다양한 새로운 사유의 방법론들이 학교 외부에서 소개되고 이것을 다양한 실천들로 연결시키고자 노력했던 시기였던 것 같습니다. 반면 대학은 기존의 프레임에서 새로운 언어를 어떻게 받아들여야 하는지 잘 모르는 것 같았습니다.

고 해체도 그냥 받아들이는 거예요. 뭐 새로운 진리인 것처럼요. 방법론 중의 하나로 봐야 하는데요. 너무 어렸을 때부터 받아온 교육의 방식이 가르치는 것은 무조건 받아 적고 숙지해야 하는 '진리' 언저리에 있는 것이라고 세뇌를 해오다 보니(웃음). 그러한 풍토가 국내 학계에도 만연하죠. 갑자기 바뀌지는 않을 거예요.

김 대부분이 그랬어요. 요즘은 많이 달라진 것 같지만, 따로 논다는 느낌이 강했습니다. 제도 비판의 경우도, 대부분 행정학적 논문이나 당위적인 논문들이 대부분이었던 것 같습니다. 제도와 그것이 작동되는 방식을 통한 함의들을 추출하고 그 효과를 비판하는 글들을 찾아보기 어려웠던 것 같습니다. 요즘은 확실히 달라진 것 같습니다. 제가 처음 글을 쓸 때는 제도비판이든 작가론이든 문화연구적 방법론을 무리할 정도로 대입했었는데, 몇몇 분들을 불편하게 했던 것 같기도 합니다. 물론 매우 흥미로워했던 분들도 있었습니다. 작가론의 경우는 대부분 많은 작가가 지지해 주었지만, 미술비평이 아니다, 그렇다고 미술사도 아니고 그렇다고 미학도 아니다, 이런 식으로 이야기하는 사람들도 있었습니다. 몇몇 작가들은 "그래서 작품이 좋다는 것이에요, 나쁘다는 것이에요?"라고 묻는 사람들도 있었습니다. 저는 소위 고전적 의미의 작품의 질을 평가하려는 것은 아니었는데 말이죠. 당대 작가들의 작품을 동시대적 어떤 징후의 하나로 놓고 분석해 보고자 했었습니다. 예를 들면, 고승욱과 송상희의 당시 작업을 통해서 한국

사회의 후기자본주의적 분열의 징후를 읽어 보고 싶었습니다. 그러나 당시에는 그러한 저의 글이 혼자 하는 독백 같다는 생각도 들었고, 그러다 보니 스스로도 좀 지쳐옵니다.

신 죄송하지만 조금 더 구체적으로 여쭈어도 될까요? 예를 들어서 고승욱에 대해서 쓴 글에서 어떤 얘기를 어떤 방식으로 했기에 사회분석인지, 이것은 미술비평이 아니라는 말을 하게끔 했는지 … .

김 조형적, 매체적 분석이 없었기 때문이지 않았나 하는 생각이 듭니다. 작가의 개념과 태도가 가지고 있는 함의들과 그 내부의 분열을 다뤘거든요. 양식 분석이나 매체 분석 혹은 현상학적 분석이 없었습니다. 모든 것에 동일하게 적용시킬 수는 없겠지만, 당시 작가들이 반응하던 사회와의 관계를 설명하려면 구조주의 혹은 후기구조주의 분석틀을 가지고 와야 한다고 생각했어요. 물론, 제가 당시에 매체성에 대해서 그다지 관심이 없었던 것도 사실이긴 합니다. 구체적으로 더 이야기해 보면, 고승욱의 〈엘리제를 위하여〉(2005)[2]에서는 실패할

2. 〈엘리제를 위하여〉는 70~80년대 한국의 피아노 음악 교육에 많이 등장하는 대표적인 연습곡이다. 작가는 당시 음악적 교양으로 상징되던 이 음악과의 만남이 학교뿐 아니라, 이른 새벽 울려 퍼지던 쓰레기 집하 차량의 스피커폰에서였다고 회고한다. 작가는 당시 하위계층의 대표적인 길거리 공연이었던 차력사의 퍼포먼스와 문화적 교양의 대명사인 '엘리제를 위하여'의 연주를 이종 결합하는 비디오를 선보인다. (출처 : 한국문화예술위원회[아르코(www.arko.or.kr)]의 아르코 미디어)

수밖에 없는 후기자본주의 사회에서 살아가는 한국 남성의 분열적 징후를 이야기했습니다.[3]

고　해석의 차원인 거죠. 작가의 의도를 밝혀내기보다는 그것이 우리 사회에서 어떻게 인식되어야 하는가, 혹은 비평가의 개인적인 입장에서 보자면 지금 그것을 바라보는 나한테 어떠한 영향을 미치느냐인 거죠.

김　작업을 양식이 아니라 동시대적인 징후의 하나로 놓고, 그 징후를 분석한 거예요, 그러니까 징후로서. 이게 한 예로 형식 분석도 아니고 프레임 분석도 아니고 내용 분석도 아니고 이러니까 "이것은 어떤 사회학이거나 문화연구의 글이지 미술의 글이 아니다."라는 평가를 받기도 했어요. 당시만 하더라도 작가론이라면 어떤 고정된 형식이 있었습니다. 생각해 보니, 경기문화재단에서 비평가들에게 장문의 작가론을 쓰게 했던 프

3. 김장언, 「불행한 의식 : 고승욱」, 『미술과 정치적인 것의 가장자리에서』, 현실문화, 2012, 307~316쪽. 특히 다음의 발췌는 315쪽에서 가져왔다. : "우리가 딛고 있는 현실은 작가 고승욱이 분열하는 불행한 의식의 차원과 별반 다르지 않다. 여기에서 우리가 상상해야 하는 것은 우리가 딛고 있는 현실에 대한 새로운 윤리적 모토를 발명해야 하는 것일지도 모른다. 우리는 이미 근대성이 야기한 주인의 상태를 인지하고 있으며 우리의 현실이 혼란스러울지라도 주인담론이 어떠한 대안을 창조하지 못한다는 것을 안다. 더욱이 우리는 윤리의 차원을 개인의 삶과 일상의 문제로 치환해 버린 후기 근대적 대안에도 불만족스러워한다. 그렇다면 우리는 이 모두를 거부하고 초월적으로 살아갈 것인가 아니면 불행한 의식 내부에서 분열할 것인가 아니면 이 모두를 외면할 것인가. 어떠한 상황이든 언제든지 우리를 공격할 수 있기 때문에 선택은 우리의 손에 놓여있다."

로젝트가 있었는데, 대부분의 평자들은 작가론을 쓸 때, 이 작가는 어디에서 태어나서 공부하고 이런저런 것에 관심을 갖으며, 초기작으로는 이러한 경향이 있고, 중기에는 이렇고 이러한 식으로 작성했던 것 같습니다. 저만, 제가 선택한 작가의 특정 경향들을 추출하고 그것이 갖는 사회적 함의들에 대해서 글을 썼던 것 같아요. 앞서 이야기했던 전형적인 작가론의 틀이 제게는 작가론이 아니라 평전처럼 읽혔습니다.

신 작가를 리뷰할 때, 많은 분이 연대기 식으로 접근하시죠.

김 네, 어디서 뭘 공부했고, 그 이후에 초기 작업은 이런 게 있고 중기, 후기 작업은 이런 게 있고, 그래서 이 작가는 이러이러하다. 이런 글쓰기가 소위 말해서 제가 대학교 다녔을 때 배웠던 작가론이라는 글쓰기의 모델이에요. 그러한 모델이 불필요하다는 것은 아니지만, 그러한 서술방식이 더는 유효하지 않다는 생각을 했습니다. 나중에 들은 이야기로는 그때 경기문화재단에서 진행한 그 프로젝트에 참여한 필자 중에는 저의 글에 대해서 노골적으로 불쾌하게 생각했던 사람도 있다고 합니다.

고 리서치도 제대로 안 하고 자기가 생각하는 대로 쓴다고 비판을 하는 것이군요?

김 네, 작가론의 기본도 안 되어 있는 사람이 이상하게 글

을 쓴다고. 나이도 어린 것 같은데….

신 아니, 남의 글의 포맷을 왜 이래라 저래라야.

김 그들에게 작동되는 특정 프레임 아래서의 미술비평이라는 글쓰기가 변화하는 상황을 거부한다고 할 수밖에 없겠지요. 몇몇 분들은 "이제 이런 식으로 글을 쓰는 애가 다 있구나."라고 했다고 하더라고요. 어떤 분은 관성적으로 자신도 글을 써 오면서 눈치만 보고 있었는데, 자극받았다는 분도 계셨습니다.

픽션-논픽션이라는 형식의 정치

김 저도 생각만 했지, 과감하게 픽션과 논픽션을 가로지르는 글을 직접 써보지는 못했습니다. 기회가 없었던 것 같아요. 오히려 픽션과 논픽션의 결합을 글쓰기보다 전시 만들기로 시도해 보기도 했습니다. 2008년 진행된 전시들은 「앙트완을 위하여」라는 저의 픽션을 현실세계, 논픽션의 세계에 삽입시키거나 혹은 투영시켜서 전시들로 구성해 보고자 했던 시도이기도 합니다. 한편 전시에서 저는 늘 픽션과 논픽션을 중첩시키는 경향을 보여 왔습니다.

그러는 와중에 어떤 작가 그룹이 자신들의 아티스트북을 만드는 데 글을 써달라고 하기에, 제가 좀 다른 글을 써도 되는지 문의를 했습니다. 당신들의 작업에 대한 비평은 아니고,

당신들의 작업과 태도에 영향을 받은 어떤 새로운 글을 쓸 거고 그것을 가상의 인물 이름으로 발표하겠다고 이야기했습니다. 처음에는 흔쾌히 좋다고 이야기하더니 출판사 핑계를 대면서 수록할 수 없다고 하더군요. 오히려 자신들의 작업에 대해서 잡지사에 발표했던 리뷰를 싣고 싶다고 하더군요. 그래서 안 된다고 했지요. 그 작가들은 인식도 못 했지만, 그 글과 함께 새로이 발명된 필자는 글 쓰는 사람으로서 저에게는 거대한 발걸음과 같은 시도였습니다. 어떤 작가들은 이러한 비평가의 도전을 이해하려고도 하지 않거나 이해할 수도 없습니다. 그저 자신들을 찬미해줄 누군가를 필요로 할 뿐이죠.

신　글 쓰는 이에게 새로운 형식의 시도는 중요하죠. 비평의 대상인 작가와 작가의 주제와 맞아떨어지게 쓰려면 몇 배로 복잡해질 수도 있어요. 대상작품이 환상의 세계라면 비평도 허구가 될 수도 있고, 작품이 분석적이라면 저널리즘적 형식을 적용할 수도 있고요. 정말 흥미로워요. 일단 내용적 측면을 논하자면 제도비판적인 내용이었다고 하셨는데 어떻게 다루셨나요?

김　그 글은 「2011070420110927」이라는 제목의 글입니다. 제목은 네이버를 검색한 기간을 반영하는, 즉 '미술'이라는 키워드를 설정하고 일간지 기사 제목을 집자해서 만든 일종의 암호문 같은 글이지요. 기사로 표상되는 문장들을 통해서 한국미술계의 분열적 징후를 보여주고 싶었습니다. 지금 생

각해 보니, 2008년도에 먼저 있었군요. 저의 발표되지 않은 소설, 「앙트완을 위하여」의 후기 같은 것으로 「앙트완을 위하여 ― 대화」라는 글을 어떤 전시의 도록을 위해서 작성했습니다. 그 글은 비평가, 작가, 큐레이터 등 한국현대미술계를 구성하는 인물들이 비평 행위를 매개로 어떻게 분열하고 있는지에 관해서 이야기하고자 했던 글입니다. 그 글도 그 전시회 도록 출간이 무산되면서 발표하지 못하고, 책을 낼 때 발표를 했습니다. 그 글은 저의 독백이자 픽션입니다. 비평가를 중심으로 작동되는 기괴한 오해들 오독들의 연쇄이지요.

신 그 작가그룹이, 작품에 맞춰 비평의 형식까지 새로이 시도했는데, 주례 평문을 바라고 출판까지 무산된 일은 완전 상징적인 사건이네요.

김 만약, 「2011070420110927」이 가명으로 그 작가들의 아티스트 북에 들어갔다면, 제가 발명한 그 인물은 별도의 문필 활동을 했을지도 몰라요. 그때는 흥미로운 일을 만들어보자고 뭐든 말할 때여서, 솔직히 그 가명으로 어떤 프로젝트에 참여해서 몇 권의 디자인 책을 공동으로 발간한 적도 있고, 공식적으로 온라인상에서 칼럼을 쓴 적도 있습니다. 다른 필자들의 칼럼들과 묶여서 책이 나오기도 했어요. 막 살아서 움직이려고 하는 순간, 그 작가들이 그 인물의 의지를 밟아 버렸죠. 제 책에 수록은 됐습니다만, 재미는 그만큼 줄어들었습니다. 그리고 그 인물은 이제 활동하지 않아요.

신 그런데 여기서 상황 파악을 위해 고려해야 하는 부분이, 첫째, 띄어쓰기를 안 했다. 둘째, 가명을 썼다. 셋째, 비평가에게 기대되는 역할과 행동이 기괴한 점을 꼬집었다, 정도인데, 여기에 더하여 픽션이어야 한다가 포함되나요? 포함된다면 그 이유가 궁금해요.

고 그 글에 자신의 이름을 넣으면 더 웃길 수도 있겠네요.

김 저는 그 작가 그룹이 시도했던 픽션적 요소가 흥미롭다고 생각을 했습니다. 사회비판적이기도 하지만. 작가들의 픽셔널한 제도비판적 태도에 대해서 저 역시 같은 방식으로 응답하겠다는 것이었습니다. 당시에 제가 발명한 인물도 있었고요. 저의 본명이 들어가면 이상한 크리틱 같아진다고 생각을 했습니다. 실명으로 하는 비평과는 맥락도 좀 다르고, 한편으로 제게는 또 다른 인물이 있었기 때문에 너무 좋은 기회라고 생각했습니다.

또 다른 흥미로운 예는 어떤 작가분이 작가와의 대화를 좀 픽션으로 가져가고 싶다고 하면서, 3명의 비평가를 초대해서 작가와의 대화를 하고 싶다는 거예요. 그리고 작가 자신이 각 비평가에게 역할을 줄 것이고 초대된 비평가는 그 역할에 맞게 허구의 비평을 하면 된다고 하더라고요. 저는 매우 흥미로웠습니다. 참여하고 싶다고 이야기하면서, 저는 한 가지 제안을 했습니다. 저는 그 좌담에서 객석에 앉아 있을 것이고, 제 이름을 사용하는 배우가 나가서 제가 작성한 원고를 토대

로 연기를 해도 되냐고 물어봤죠. 작가는 그것은 어렵다고 하더라고요. 그래서 저는 참여하지 않았던 적도 있습니다. 하여튼 그때 작성했던 글은 개인적으로 매우 만족스러웠습니다. 용기도 얻고 재미도 있었죠.

신 픽션으로 작업했던 그룹에 대해선 가명의 저자가 픽션의 형식으로 쓰는 일이 적당하다고 생각돼요. 게다가 결과물도 마음에 드셨다는 의미죠?

김 네, 저는 그냥 재미있게 막 썼어요. 즐겁게 써서 보냈는데 그런 반응이 이상했을 뿐이죠. 그 글에 대해서는 재밌었던 경험이라고 생각합니다. 그때의 교훈이라고 한다면, 어떤 새로운 시도는 가려가면서 해야 하는구나, 이해할 수 있는 작가들과 해야 하는구나 했죠.

고 충분히 공감이 가네요.

김 한번은 저와 세대와 경험이 상당히 차이 나는 작가께서 저에게 도록의 글을 부탁하신 적이 있습니다. 저는 같이 작업하지 않은 작가의 글은 거의 써 본 적도 없고, 더욱이 연배도 많이 차이가 나서 좀 주저했습니다만, 글에 대한 의뢰가 저에 대한 어떤 신뢰로 이루어진 것이라고 생각해서, 쓰기로 했습니다. 그래서 처음부터 선생님의 작업 중 몇 개를 선택해서 픽션과 논픽션을 오고 가는 에세이를 쓰겠다고 했습니다. 다

행히 작가는 저의 실험에 동의했고 저는 즐거운 글쓰기를 했습니다.

고 그것이 2000년대 중반요?

김 네, 아마 그럴 거예요. 흥미로운 것은 그 작가 선생님이 그 글을 매우 좋아하시기도 했지만, 한편으로 매우 당황해하시기도 했습니다. 생각해 보면, 그 글은 그 작가를 경유하지만, 저의 글이기 때문입니다. 역으로 이러한 시도를 제 또래의 작가와도 시도해본 적이 있는데, 그 작가는 매우 즐거워했습니다. 어쩌면 세대와 경험의 차이일지도 모르겠습니다. 그럼에도 불구하고 어떤 측면에서 비평가의 저자성이라는 것이 여전히 한국 미술계에서는 인정되지 않는 것 같아요.

신 오케이, 오케이. 선생님이 말씀하시는 저자성이 더 구체적으로 드러나고 있어요. 저자성이라는 것이 '저자가 지향하는 논리거나 철학이 있고 그것이 자신의 글과 동일시되어야 한다.'를 원하셨던 거 같아요. 그런데 그것에 대한 부작용이라고 한다면 글쓰기의 계기가 된 작가들은 자신과 자신의 작품이 누렸던 주인공의 자리를 빼앗기게 되고, 따라서 비평글에 만족하지 못하는 거네요. 그래서 다음 질문은요, 선생님이 그런 시도를 함에도 불구하고, 그러한 시도를 통해서야 비평적인 목소리가 나오는 미술계의 정황임에도 불구하고, 이런 생각도 들어요. 선생님은 아직까지는 픽션만이 혹은 에세이여야지만

그나마 저항이 없었다는 고백을 하시는 것은 아닐까 하는 생각이 드는데 어떻게 생각하세요?

김 작가들의 저항의 문제라기보다는 저자성을 드러내는 방법론으로 픽션이나 에세이 같은 방식을 발견했다고 말하는 편이 더 좋을 것 같습니다. 그렇다고 해서 이러한 방식이 비평이 나아갈 길이라고는 생각하지 않습니다.

신 그런데 자기 견해가 있긴 해야 하는 거 아니에요.

김 픽션에도 견해는 분명히 있죠.

신 그러니까 비평이라는 거가, 비평에 자기의 견해가 별로 들어설 수가 없는 상황이니까 픽션으로 우회한다는…….

김 픽셔널하다고 해서 나의 견해를 감추지는 않습니다. 견해를 직접 말할 수 없어서 우회하기 위해서 픽셔널한 것을 생각했다기보다는 오히려 나의 글쓰기의 방법론으로서 발명하고자 했다고 말하는 편이 좋을 것 같아요. 저명한 비평가들은 저자성이 있지요. 그들은 작품을 설명하려 드는 것이 아니라 사유와 입장을 드러내고자 하기 때문에 그들의 글은 저자성이 있습니다. 저는 그러한 방식을 부정하지는 않지만, 그러한 방향에 큰 흥미를 갖지 못했다고 하는 것이 맞습니다. 어렸을 때는 동경도 했습니다. 그러나 그것은 어떤 이론적 성취와 더

불어 진행되는 것인데, 그러한 이론적 성취가 불가능한 것 같기도 하고, 그러한 성취에 봉인되는 것도 싫고, 글쓰기의 어떤 재미를 발명해 보고자 하는 심사도 컸습니다.

신 정체성보다는 형식적인 섬세함, 정합성의 측면이군요. 그만큼 글쓰기 형식과 문장 자체에 대한 세심한 완성도의 문제일 텐데…. 그만큼 문장력까지 욕심을 내려면 일단 글 쓰는 게 좋아야겠어요. 비평가들이란 글쓰기를 좋아하는 사람들인 것 같아요.

김 저는 그렇게 생각하지는 않아요. 한국에서 미술비평하는 사람 중에서 글 쓰는 걸 좋아하는 사람이 몇이나 될까? 책을 읽는 것을 좋아하는 사람들은 많아요. 그렇지만 글을 쓰는 것을 좋아하는 사람들은 그다지 많지 않은 것 같습니다. 그것은 문장력의 문제도 아닙니다. 여하튼, 저는 글 쓰는 것을 좋아했습니다. 지금도 글 쓰는 것을 좋아하고요. 뭐가 되었든. 솔직히 글 쓰는 것밖에는 할 줄 아는 것도 없구나 하는 생각도 합니다.

신 저는 글 하나 쓰려면 머리가 다 빠져요.

김 저는 일반적인 비평이나 논문을 쓸 때는 피곤하지는 않은데, 픽션과 논픽션이 오고 가는 글을 써야 할 때는 힘이 듭니다. 머리를 두 배는 더 작동해야 하는 것 같아요. 여하튼,

픽션과 논픽션은 저자성을 생각하면서 발견한 방법론이라고 말하고 싶습니다. 이론가라고 한다면, 이론가로서 저자성을 확보하기 위해서는 어떤 학문적 성취가 필요하다고 생각합니다. 저는 이런 부분에 대해서 약간 포기한 것도 있습니다. 그리고 픽셔널한 것이 즐겁기도 했죠.

신 제 질문을 좀 한쪽으로 몰아가자면, 선생님의 시도가 결과론적으로 비평의 정치적 다이내믹을 보여주는 것은 아닌가 싶은데요.

김 픽셔널한 것을 선택한 이유에 대해서 질문하시는 것이라면, 어떤 상황적인 측면도 있었던 것 같습니다. 제가 본격적으로 글을 썼던 것은 2000년부터였는데, 10년 동안 저는 작정하고 미술비평에서 사회과학적 구조와 논리 등을 대입하고자 했습니다. 그런데 이러한 글쓰기를 통해서 새로운 장이 열리기보다는 특정 계파와 입장의 대변인으로서 위치하길 강요받는 상황이 되는 것 같았습니다. 그것은 현실정치의 장에서 작동되는 글쓰기를 강요한다는 생각이 들었죠. 저는 저의 보이스를 만들고 싶었지만, 그것이 어떤 오해를 유발한다면, 픽셔널한 상황 속에서 나의 목소리를 만들어 보자, 라는 생각을 하기도 한 것 같습니다. 한국 미술계는 글 쓰는 사람들의 입장과 태도에 그다지 주목하지 않습니다. 작가가 원하는 글을 써줄 사람, 어떤 계파가 원하는 글을 써줄 사람을 요구하는 것 같아요. 저는 그러한 상황이 답답했던 것 같아요. 그리고 픽션/

논픽션이 그 과정에서 발견한 방법이었습니다.

고 저는 이 생각도 드네요. 픽션이라고 하면, 남의 목소리를 빌리는 것이라고 볼 수 있어서 자기 시점을 더 유동적으로 할 수 있겠네요. 그럴 경우 비평가에게 정서적인 자유를 주기도 하지만 동시에 사회적인 전략이 되기도 하겠네요.

신 우아! 재밌다! 시점을 유동적으로 할 수 있다?

고 어떤 경우에는 모더니스트는 아니지만 조금 더 감각적인 것을 할 수도 있고. 픽션이면 어떨 때는 갑자기 투사가 될 수도 있고 저자성이 만약 글 쓰는 스타일이나 장르에 반드시 고정되지 않으면, 혹은 '이거 누가 썼어' 이게 아니라 허구로 하게 되면 실은 안정장치를 갖게 되는 면이 있어서, 지금 선생님이 말씀하신 글쓰기의 전범을 유지할 수가 있지요. 만약에 "너 뭐 뭐 뭐 썼더라!" 이래 버리면 글쓰기의 즐거움이 반감되지요. 누군가 날 보고 있다고 느껴지게 되면 저자는 옴짝달싹 못 해요.

김 그렇게 사람들이, 계열이 요청하는 맥락에 따라 적당하게 친밀한 글을 쓰는 경우가 많잖아요. 픽셔널한 저자의 목소리는 나를 잡아 죽여라, 할 수도 있고, 글과 거리를 둘 수도 있어요.

고 주체를 해체하는 부분도 있지만 이미 해체되었기 때문에 어디를 때릴지를 모르게 만드는 것이라고 할 수 있겠네요.

신 그러면 이렇게 질문해도 될까요? 로절린드 크라우스는 매체에 대한 이론 얘기를 한 거고, 랑시에르는 그래서 노동자 계급도 포함되어야 한다는 얘기를 한 거고 김장언 선생님은 그러면 무슨 메시지를?

김 그 부분이 가장 중요한 부분이라고 생각합니다. 저는 스토리텔러가 되고 싶다는 생각은 하지 않습니다. 저의 분야는 현대미술이고, 이곳에서 제가 무슨 말을 하고 싶은 것이냐의 문제인데, 여러 가지 생각해 본다면, 저는 예술과 사회의 윤리의 문제에 대해서 고민하는 것 같습니다. 다만 픽션은 그곳을 향해 나아가는 흥미로운 방법론 중 하나라고 생각합니다.

고 예를 들어 영화감독이나 소설가가 이번에는 이러한 장르에 이런 문체와 스타일을 쓰는 식으로요.

김 제가 글을 막 생산하고 이럴 때, 내가 나를 보호하면서도 나의 목소리를 낼 수 있는 흥미로운 방법론이 픽션이 아닐까 하고 생각한 거죠. 나를 보호한다는 것이 여러 의미가 있을 수 있지만, 글쓰기를 지속하기 위해서 나를 보호하는 것이기도 합니다. 이론적으로 들어가기 시작하면 비평이라 생각하지 않고 상처 먼저 받거나 의심하거나, 혹은 우리 편인지 아닌

지를 생각하는 상황들이 많았던 것 같아요. 한편, 이론적으로 자신을 잘 포장해주길 기대하죠. 그렇다고 해서 내 글을 좋아하는 사람들이 적극적으로 저를 서포트해 주는 것도 아니어서, 이런 상황에서 글쓰기의 재미를 픽션에서 찾아보자, 라는 생각을 했던 것 같아요.

신　글쓰기로 '총대를 메라' 하면서도 정작 나를 서포트해주는 것도 아닌 것이 현재이니, 아주 가슴 깊이 와닿아요. 재밌네요. 그러니까 그것을 쓰라고 얘기하면서도 쓰라고 한 사람이 나를 서포트해주는 것도 아니고…. 아주 가슴 깊이 와닿는다.

고　그런데 오히려 지원을 안 받기 때문에 더 자유로울 수 있지요.

신　맞아요. 모든 게 동전의 양면이 있기는 한 거지.

고　국내 미술계에서 왜 그런 '작전'을 쓸 수밖에 없으셨는지가 이해되긴 해도요, 게다가 지원받지 않으니까 굳이 사회적인 합의를 도출해내거나 유용한 무엇인가를 만들어낼 필요도 없지요. 한편으로는 낭만적인 의미에서 비평가의 존재 이유를 보여주는 것이기도 하고요. 여러모로 억압받지 않고 사회적 부담감 없이 비평가 스스로가 좋아하고 느끼는 바를 쓰기 위해서요. 그런데 동시에 비평적 견해가 사유화되는 것도 좀 우

러스러운 부분이 있어요.

김 예전 어르신 작가 중에는 비평가들이 글을 쓰면, "이게 감히 어디서 이런 글을…, 이 부분은 **빼고**…." 이렇게 이야기하면서 임의로 비평글을 임의로 편집해 도록에 실은 사례도 있다고 하더군요. 그렇게 난도질당한 글이 실린 도록을 받아 보고, 예전 비평가들은 뭐라고 항의하지도 못하고 그냥 넘어갔다는 전설적인 이야기들이 있어요.

신 그거 ○○○ 선생님 경우를 말씀하시는 거죠?

고 '내가 정말 때려치워야지.' 이런 느낌인 거지요. '싸워봐야 뭘 하나' 하는 상당한 회의감, 뭐 그런 거죠.

김 그냥 표현이 마음에 안 든 것이라고 생각합니다. "당신은 찬란한 태양"을 기대했는데, "다소 빛날 수도 있다."고 이야기하니까.

일동 하하하.

저자성, 사회적 생산물로서의 비평 작업

신 이 이야기는 조금 다를지도 모르는데요. 비평이 지면에서 **빠지게** 되는 이유가 많은데 자신이 갑이라고 생각하고 갑

질을 하는 경우도 있는 듯해요. 예를 들어 당신이 미술계에서 권력을 가진 위치라 생각하는 경우도 있고, 결국 출판물의 인쇄비는 비평가가 내는 경우가 적고, 리뷰를 받는 작가가 어르신이라서는 아닐까요? 그런데 여기에 서○○ 선생님이 대응한 방법도 참 재미있었어요. 작가가 글이 싫다고 하도 난리를 부려서 잡지사가 글을 빼기로 결정하자 목차에서는 빼지 말라고 하셨다는 말이 있어요. 안 그러면 고소한다고 그러셨다던데. 그리고 원문을 당신 블로그에 올리셨더라고요. 잡지에서 검열된 글이라는 것도 밝히고요. 그러니 목차랑 글을 자세히 볼 만큼 열성을 가진 사람은 그 사정을 물어 물어서라도 알게 될 거 아니겠어요? 정말 좋은 대응 방법이었던 것 같아요.

김 제가 그것을 발견했던 독자이기도 했습니다. 매달 그 잡지에 제가 기고하고 있었는데, 잡지가 도착을 했어요. 목차에는 있는데, 내지에는 글이 없어서, 파본이 왔나 보다 했는데, 다른 일로 편집자와 이야기하면서 내막을 알게 되었죠. 이제 저널의 기사도 작가에게 검수와 검열을 받는 상항이 된 것 같습니다. 모든 작업에 대한 리뷰나 작가론이 보도자료가 되어 버린 셈입니다. 오래전에 영화잡지사에서 일하시던 분이, 영화기획사는 시사회에 영화잡지 기자나 비평가들이 오는 것을 싫어하고 초대권도 보내지 않는다고 하더군요. 영화 제작기획사에서 원하는 글을 쓰지 않기 때문이라고 합니다. 비평적 글쓰기의 자율적 공간인 저널마저도 이제 자본 논리에 점점 위축되고 있는 것 같아요.

신 선생님도 이런 경우를 당해 본 적이 있나요?

김 저의 경우는 미술 관련 글을 쓸 때, 도판을 작가에게 요청하지는 않습니다. 왜냐하면, 작가들에게 문의하면 작가들은 글을 보고 싶다고 이야기하고, 글을 보내주면, 좀 부정적이거나 긍정하지 않는 글이면 도판을 보내줄 수 없다고 이야기합니다. 몇몇 잡지사들은 도판을 필자에게 요청하는 곳이 있는데, 그것이 글쓰기의 자율성을 얼마나 침해하는 것인지 잘 이해하지 못하는 것 같습니다.

신 작가가 얼마나 예민하게 굴었으면…. 아니 그 사람도 미술계 스타라서 잡지사가 작가의 손을 들어준 경우일까요? 그런데 좀 더 생각해 보면 그 미술잡지 전체 판매 부수보다 서 선생님 블로그를 보는 사람의 숫자가 훨씬 많을 것 같아요. 미술 전문잡지는 몇천 권 인쇄되지도 않는다면서요?

고 예민한 것과 무책임한 것은 다르죠. 그분은 사회적인 존재로서 작가에 대한 인식이 없는 거죠. 제가 예술가의 정의를 학생들에게 말할 때 '미술동호회'의 예를 자주 드는데 제가 경험한 바로는 그들만큼 정열적인 경우도 드물어요. 투자하는 시간과 에너지를 생각해 보요. 대신 동호회 분들은 본인들이 좋아서, 자신만을 위해서 하는 것이고, 작가는 그 이상 자신이 속한 분야에 대한 사회적이고 직업적인 의식이나 책임이 있어야 한다고 생각해요. 그것 자체를 해체하거나 문제시

삼을 수는 있어도 '내 작업은 전적으로 내 것이다'라는 생각은 나이브하지요. 적어도 태도에 있어서요.

김 유명인이 되고자 하는 욕망이 너무 강한 것이 아닌가 하는 생각도 듭니다. 하지만 저는 작품이나, 비평이나, 글이나 모두 공적 텍스트이기 때문에, 그것에 대한 판단은 자신의 손을 떠난 것이라고 생각해요. 비평가가 작가들의 가는 길에 꽃을 뿌려주는 사람이라기보다는 같이 성장하고 갈등하고 발전하는 동료라고 생각하면 좋겠습니다. 작가는 자신만의 성공을 바라보다 보니, 전시를 하면 할수록 괴로워지는 것 같아요. 하는 사람도 괴롭고 보는 사람도 괴로운 상황처럼 말이죠.

신 왜요? 작가들에게 성공이 독이라는 것처럼 들려요!

김 작가의 역량이라는 것이 오직 작가 스스로 성장하는 것이 아니라고 생각합니다. 큐레이터, 비평가, 딜러 등과 더불어 성장하는 것인데, 그러한 유기적 관계와 협력이 한국에서는 그다지 찾아보기 어려운 것 같습니다. 작가는 동료보다는 도와줄 사람, 도움이 될 만한 사람만을 찾는 경향이 많습니다. 안타까운 상황이죠. 아이디어와 사유체계의 차이를 구분 못 하고, 아이디어 차원에서 계속 맴돌거나 미끄러지는 것 같습니다. 조형 언어를 탐구하기보다 아이디어 경쟁을 하느라 모든 작가가 서로 곁눈질하면서 고독하게 집중하는 것 같습니다. 아이디어도 같이 토론하고 나누어야 발전하는 것인데 말

이죠.

신 그러니까 비평가 대신 그룹으로 작업하는 걸까요? 헤헤. 그룹이든, 성공한 작가이든 신진이든 자신의 사유체계, 저자성을 표현해야겠지요.

고 하지만 '저자성'도 어찌 보면 4차 산업의 시대에는 변할 수밖에 없게 되겠지요. 오히려 강화가 되든지요.

신 그런데 시간이 다 되어서 4차 산업은 다음 기회로 미뤄야 할까 봐요. 탈근대니 4차 산업이니 하더라도 인간이 100년도 못 살고 사라지는 존재인데 자기가 사는 일생 이전 사람이 해 보지 않은 무언가를 시도를 해봐야 이 세상에 변화나 진보의 가능성이 있겠죠. 주관의 표현 없이 공적 언어로만 표현한다면 변화는커녕 일탈도 불가능하겠다는 생각이 들어요. 21세기의 저자성이 근대의 주체성과 겹쳐진 인간상을 말하게 되네요. 아, 두 분 선생님이 말했던 분열된 주체가 이런 뜻인가 보다.

서동진

전비판적 주체와 역사적 비판

서동진은 사회학자, 문화 비평가이지만 언제나 대다수가 공감할 미술의 거대한 현상을 꿰뚫는 복안을 내놓아 왔던 미술비평가이기도 하다. 이와 관련한 저서가 『불안의 시대와 주변의 공포-우리 시대의 노동하는 주체』(2004), 『자유의 의지 자기계발의 의지』(2009), 『동시대 이후 : 시간-경험-이미지』(2018)이다. 그의 이론은 비판적 존재론을 토대로 한다고 말할 수 있을 것 같다. 미술실천에서 비판적으로 방향을 제시하는 한편 그 안에서 주체가 맞닥뜨리는 감성과 인지 과정을 함께 파고들기 때문이다. 한마디 더 붙이면 멋진 인물이기도 하다. 이론이라는 탁상공론을 넘어서서 실천에 뛰어들어 행동주의자의 역할을 할 뿐만 아니라 《Other Scenes》(2017)에서는 공연자로 출연하기도 했다.[1]

1990년대 이후, 전비판적 여건

신 선생님, 문화비평가의 길에 들어섰을 때의 분위기 그리고 미술 관련 이슈를 중점적으로 다루게 된 과정을 듣고 싶습니다.

고 특히 저희의 즐거움을 위해서, 사적인 이야기도 망라해서 해주세요.

일동 하하하.

서동진(이하 서) 제가 사생활이 재미없는 사람이라…. 그 시대에 대한 이야기가 무척 재미나서 얘기해 드리면요. 30년 전 당시 이른바 문화비평을 표방한 잡지들이 잇달아 창간되었죠. 대기업들도 문화비평지에 가까운 사보들을 발간하기 시작했고요. 90년대엔 미술비평을 추월하는 문화비평이란 것이 범람하면서 상당한 지각변동이 일어났다고 볼 수 있습니다. 저는 문화적 리터러시[2]가 높다고 여겨졌는지 여러 지면에 불려갔고 어떤 경우엔 책 한 권의 원고를 송두리째 쓴 적도 있습니

1. 서동진의 글은 http://www.homopop.org에서 볼 수 있다.
2. 리터러시(literacy)는 우리말로 '문식성, 문해력, 문식력' 등을 의미한다. 영상언어가 등장하기 이전의 리터러시 개념은 '문자화된 기록물을 통해 지식과 정보를 획득하고 이해할 수 있는 능력'으로 정의될 수 있으나, 이제는 '시대적 혹은 문화적으로 통용되는 언어'를 통해 지식과 정보를 획득하여 폭넓게 이해하는 능력을 의미한다.

다. 유신체제의 말기에도 이른바 청년문화라는 흐름이 있었지만, 그것의 유산으로부터 90년 한국 소비자본주의가 유산 승계할 부분은 그리 많지 않았던 것 같아요. 통기타와 청바지, 맥주는 이미 "오, 1970년대" 같은 연대기적인 문화의 타임캡슐 속에 매장되었지 않았을까 싶거든요. 그런 점에서 대항문화 counterculture, 하위문화, 반문화 등에 대한 요구가 컸던 게 아닌가 싶어요. 그리고 그런 흐름에는 기존에 억압되거나 주변화되었던 해방적인 에너지가 적잖이 적재되어 있었지 않았나 생각합니다.

고 당시 글 쓰는 이로서 선생님의 목소리는 대체로 어떤 분위기였나요?

서 이를테면 '비주얼 컬처'라는 것을 들먹이지 않을 수 없을 텐데요. 그것은 실은 문화연구와 함께 도래한 것이지요. 이는 기존의 미술사 일색의 미술비평에서 직면했던 갑갑함과 고루함에서 벗어날 수 있는 작은 출구처럼 보였을 것으로 생각합니다. 대중문화비평과 미술비평 사이를 교차하는 글쓰기가 필요하다는 생각이 싹튼 거지요. 그러한 과정에서 여러 선택지가 있었을 텐데, 저 역시 그 안에서 어떤 혼란스러운 인지적 지도 그리기에 참여했던 것 아닌가 생각되네요.

당시 제 생각은 얼추 이런 것이라 할 수 있었는데요. 한국의 급진적인 정치에서 가장 큰 공백은 '자유'로서의 정치라는 것이죠. 평등의 정치라는 것이 1980년대 이후의 급진 정치에

서 정치적 상상력의 상수常數 같았다면 자유의 정치는 다음 단계의 정치적 프로젝트로서 더 가치가 컸지요. 그것을 저는 리버럴리즘과의 불장난이라고 가끔 회고하곤 하는데요. 하여튼 저는 그런 맥락에서 이른바 '성정치'sexual politics라는 것이 가장 급소가 되는 부분이라 생각했고 그 영역에서 운동의 정치를 하자, 그런 생각에서 몇 가지 일을 벌였죠. 그때 커밍아웃도 하고 뭐 많은 일이 있었죠.

고 우선 1990년대라는 국내 미술계의 배경이나 지형에서 특징 중 하나를 이야기해 주실 수 있을까요?

서 제가 지극히 불편해하는 개념 가운데 하나가 동시대 미술인데, 그 동시대 미술은 제가 지금 있는 역사적인 시간성으로부터 탈출한 상황을 가리킨다고 봐요.

고 동시대라는 것이요?

서 어제도 동시대, 오늘도 동시대, 내일도 다 동시대라는 점에서 동시대는 독특한 시간의 감각 방식이란 거죠.

고 모순적일 수도 있기는 할 것 같은데요. 그 시대 안에 있으면서 그 시대로부터 스스로를 분리해서 보는 것이 가능할까요? 비교적 단순한 서술은 가능해도요.

서 그때그때마다 재미난 주제들이 역사로부터 완전히 떨어져 나온, 이를테면 패션이나 유행처럼 그저 특정한 시간대의 아이템 같다면 숱한 주제들의 기획전은 시대의 알레고리로서의 주제나 성좌星座를 헤아리는 일은 아니었다 싶어요. 그런 점에서 저는 역사적 비평에서 숨 가쁜 주제 비평으로 전환하기 시작한 게 근년의 비평 추세라고 봅니다. 이를테면 오늘의 미술 판, 점잖게 말해 글로벌 아트 신global art scene이란 게 있다면 그 내에서 큐레이터들 사이에서 지지받거나 공유하는 주제, 마치 여론조사와 같은 선호에 따라 선택된 주제들이 전시와 비평, 이론의 향방을 일시적으로 선도하는 그런 흐름이 일반화되지 않았나 싶습니다.

사정이 그렇게 된 데에는 많은 이유가 있겠지만, 첫 번째로 제가 보기에는 진보적인 정치 이념들이 위기에 직면하게 됐던 것이 원인입니다. 그 위기 안에서 미술비평을 근거 짓고 있던, 이른바 정치와 미술, 정치와 예술의 관계, 이런 질문은 점차 억압되고 대신에 쟁점으로서 대중문화와 예술의 관계를 이리저리 둘러보는 이야기들이 성행하죠. 물론 이 흐름도 이른바 이데올로기 비판의 프로젝트 혹은 기 드보르의 상황주의적 어법으로 말하자면 스펙터클 비판 혹은 상품미학 비판 같은 프로젝트로 급진적인 잠재성을 가질 수 있었는데, 그 흐름 역시 급진정치의 지속 없이는 맥을 못 추게 되죠. 당연히 대중문화는 인민이나 민중, 계급 대신 취향 공동체, 아비투스[3], 문화적

3. 아비투스(Habitus)는 인간 행위를 상징하는 무의식적 성향을 뜻하는 단어

정체성 따위에 의해 구성된 다양한 대중의 형상에 대한 관심으로 대체되고, 팬덤fandom과 같은 수용의 문화에 대한 관심이 (독일인들이 즐겨 사용하는 개념을 빌자면) 생산미학을 대체하게 되는 거죠. 게다가 이러한 변화를 불가역적인 것으로 만드는 제도적 실천도 쇄도했죠. 비엔날레가 그 대표적인 예일 텐데, 이 글로벌 아트라는 신기한 미술 현상의 산파는, 조금 고약하게 말하자면, '테마파크'의 테마 같은 것을 주제로 만들면서 동시대 미술의 시의성과 역사성을 망각하는 데 기여하지 않았나 싶어요.

고 네, 당시의 한국 미술계는 하드웨어적으로 비엔날레와 같이 관이 주도하는 행사들에서 보였던 모습처럼, 소위 판이 깔렸고 글을 쓸 기회도 함께 늘어났지만 아직 특정 담론을 만들어낼 상태는 아니었다고 여겨지네요.

서 제도가 진화하는 속도가 미술에 관여하는 주체들이 준비되는 속도를 과속으로 앞질러 갔던 측면도 있죠. 그리고 또 많은 대기업들이 앞다투어서 미술관이나 뮤지엄들을 열기 시작했었으니까. 그때 미술비평의 아이덴티티 자체가 난장판이 되어가던 때이기 때문에, 예를 들어서 미술비평을 뒷받침하는 지식인들이 미술사에서 시각문화연구나 문화연구로 옮겨가고 있었지만 이게 그냥 세상이 바뀌었으니 비평도 새로워

로, 피에르 부르디외(Pierre Bourdieu)가 처음 사용하였다.

져야 한다는 경험적인 현실 추수追隨 정도의 얄팍한 생각 말고
는 딱히 제대로 된 기존의 비평을 결산하는 일이 있었던 건 아
니지 싶어요. 물론 『포럼 A』의 활동을 위시해 포스트모더니
즘을 둘러싼 논쟁 같은 것이 그런 비평의 전환에 역할 한 몫
을 과소평가해서는 안 되겠지만, 그럼에도 그것이 당시의 혼란
을 조정하는 데 성공했던 건 아니라고 봅니다.

신 그러니까 동시대라는 용어가 시장의 세계화와 포스트
모더니즘의 영향 아래에서 수평적 확장만을 양산하는 상황이
이뤄졌다…고요?

서 제가 쓴 글들도 어떤 주제와 문제의식에 따라 글을 썼
다고 말하기는 어려울 듯한데요. 대개 요청받은 주제를 쓰게
되니까. 그럼에도 불구하고 시대적인 분기로서 '1990년대'를 정
의할 필요가 있을 듯해요. 한마디로 말하자면 '1990년대라는
시기를 어떻게 구분할 것인가' 같은 물음을 던지고 답하는 것
일 텐데요, 마침 지난해 '1990년대란 무엇이었는가'를 묻는 큰
전시들이 여럿 있었고, 또 그 시대에 활약했던 작가들을 그 시
대의 증언으로서 회상하는 전시도 여럿 있었잖아요. 그런데
제가 보기엔 그 전시에서 제출된 주장들이 썩 미덥지 못한 점
들이 많았습니다.

고 조금만 더 구체적으로 설명해주실 수 있을까요?

서 미덥지 않은 주장 중 하나는, 제가 이번에 『동시대 이후』(2018)에서 잠깐 쓴 적이 있었는데, 미술사를 매체 환경의 변화에 따른 변화로 환원하는 것과 같은 서술입니다. 새로운 세대들이 등장하고, 어떤 기술과 매체를 사용했다고 쓰면 그 시대의 미술을 정의할 수 있다는 식의 서사인데, 저는 이것이 '백그라운드'의 묘사, 좋게 말해 사회학적 설명이지 총체적인 시대분석이 아니라고 생각합니다. a, b, c, d 등의 조건들이 있어 그런 현상이 출현했다는 그저 경험적, 사회학적인 분석에 불과하다는 거예요. 그런 요인들이 서로 어떻게 매개되었고 어떻게 당시의 미술을 규정하게 되었냐를 따지는 분석, 즉 시간대의 경험을 '총체화'할 수 있어야겠지요. 그런 경우에만 저는 시대의 시간성에 관해서 무언가 정의할 수 있을 여지가 생긴다고 봅니다. 그런 점에서 1990년대는 무엇이었나를 묻는 것에는 오늘날이 여전히 1990년대의 효과 속에 있는 시간은 아닌가 하는 의구가 묻어있다고 봅니다. 그러나 과연 그런지 따져보아야 합니다.

신 아, 아까 말씀하신 '평등하기는 한데 자유는 없는 상황에 대한 해답도 내놓는 것'이 비평이라는 말씀이시군요. 한 단계와 다음 단계의 현상으로 넘어가는 것이 (불)가능했던, 그 시간을 살아간 사람들의 진짜 사상이거나 아니면 마음의 인과관계를 말할 수 있어야 한다는 것…인가요?

서 제 생각을 거칠게 요약하자면 이런 거죠. 일상생활의

혁명 없이 변화를 완수하는 것은 아니라는 것입니다. 말하자면 제도나 질서, 즉 객관적 현실에 특정한 변화를 만들어냈다면, 그것은 또한 주관성의 변화들을 집어내는 일과 함께 이루어져야 한다는 것입니다. 이를 가리키는 유명한 표현이 '문화혁명'cultural revolution일 텐데, 이 개념은 오늘날 정말 지독하게도 인기가 없죠. 말하자면 민주화된다는 것이 뭐냐 했을 때, 저는 정치적 권리나 법률의 변화에 만족하는 게 아니라 "야! 그럼 사랑과 섹스의 민주화 없이 민주화가 어떻게 됐다고 얘기할 수 있느냐?" 이런 식의 비판적인 질문을 던져야 한다고 생각했던 거예요. 우리가 현실을 상상하거나 지각하거나 경험하는 방식에서의 변화 없이 어떤 변화를 이야기하는 것은 항상 부족한 것이다. 예를 들어 대통령을 대선으로 뽑게 될 수 있다고 민주화됐다고 만족하다니, 이게 무슨 헛소리냐 하는 생각이 좀 있었던 거예요. 그리고 민주주의라는 게 완성되고 지속되려면 심성의 구조나 문화라 부를 수 있는 것도 변화되어야 한다는 거죠. 그것이 없다면 얼마든지 변화들을 다시 되돌릴 수도 있거든요. 그러면 어떤 변화가 일어났든지 그 변화가 충실한 변화이고 또 전면적인 변화이고 이러기 위해서는 모든 영역이 변화될 수 있어야 한다는 거였어요. 그래서 이제⋯.

신 선생님이 전에 「오늘의 수상한 유물론들 : '기분의 사회학'을 읽는다」(2017)라는 논문에서 말씀하신 존재론적 전환과 관련 있는 건가요? 인지의 지도 그리기라든가 그 안에서의 정

동에 대한 관심이라든가 현상이라는 경험되는 상황이 이론에
수렴되어야 한다, 같은⋯.

서 총체적인 혁명을 원해야 한다는 거죠. 정치 제도의 변
화만으로는 곤란하다. 실은 그런 것도 일어나지도 않았지만.
제가 보기에는 제한적인 민주화를 제외하고 사회의 어떤 영역
안에서도 큰 변화는 없었다고 봐요.

고 한국 사회 특징상 겉핥기식 제도변화는 워낙 잘하다
보니 오히려 그것이 더 문제인 거 같아요. 일관성도 일관성이
고 무엇보다도 제도를 만들고서 그대로 진행되지 않는 일들이
너무 많죠. 그래서 그 안에 계셨던 선생님의 경험담이 매우 중
요한 것 같아요.

서 그런데 그때 많은 사람이, 저뿐만 아니라 그런 변화를
어떤 실제적 변화로 승인하긴 했던 것 같아요. 그게 당시 문
화 비평하거나 예술 비평 하는 사람들이 공유하던 의식 가운
데 하나였을 겁니다. '포스트 민중미술'이라는 개념을 거론할
때 자주 가정되는 관념 가운데 하나가 민중미술이 민주화 이
후 사실상 실효를 상실했다는 것이라는 걸 텐데, 저는 그런 생
각에 그다지 동의하기 어렵다는 생각입니다. 민중미술을 주도
한 담론이 단지 시대의 유행에 머무는 게 아니라면 말이죠. 고
약하게 말하자면 기껏해야 '대의제 민주주의'라는 것을, 즉 형
식적으로 제도화한 변화를 끝으로 민중미술이 시효상실을 했

다면 민중미술 담론은 말만 민중을 들먹였지 자유주의적 에토스[4]에 깊이 침윤된 관념이었겠지요. 그런데 만약 그런 게 아니라면 민중미술 담론은 확장되거나 개조되었어야 합니다. 그렇다면 민중미술이 예술과 정치의 관계에서 사유하던 방식은 포스트 민중미술에서는 어떻게 변화되었느냐, 하고 얘기하면 될 겁니다. 그런데 민중미술에 포스트 민중미술이라는 라벨을 붙여, 둘 사이에 어떤 단절을 암시하는 것은 좋은 생각은 아니라고 봅니다. 또 더 나쁘게는 이제는 더는 실효 없는 그렇지만 한때 성가를 올렸던 낡은 이데올로기에 연연하는 낙오자들을 가리켜 포스트 민중미술이라고 부른다면 그것은 이를 옹호하는 이들에 대한 경멸이죠.

고 '경멸'은 좀 센 단어이네요. 각종 독특한 감정들이 있고요. 그 안에는 일반화할 수는 없어도 비겁한 감정들이 있지요. 제가 학생들에게 포스트라고 부쳐지는 많은 것들이 비겁하다고 설명하는데요. 저희는 미술계에서 활동하다 보니 더 느끼죠. 게다가 그것이 미술계 내부에서 포장된 권력으로 작용할 때는 더 그렇죠.

신 선생님이 보시기에 그게 미술계가 너무 작아서 그런 것 같지는 않으세요? 바닥이 너무 좁아서?

4. 에토스(ēthos)는 성격, 관습의 뜻을 지닌 그리스어에서 비롯된 철학 용어로 예술의 감정적 요소인 파토스(pathos)와 대립되는 개념이다.

서 글쎄요, 아마 하나의 사례로서 '아트 스페이스 풀'을 거론해 볼 수도 있지요. 저는 아트 스페이스 풀을 두고 권력 집단이라고 말하는 주장엔 아주 갑갑함을 느낍니다. 어쨌든 제가 보기엔 그들은 거의 유일하게 비판적 미학을 성취한 집단이기도 해요. 중요한 이야기 중의 하나가 비판의 전비판적 단계로 회귀하는 미술운동(?)의 퇴행인데 사람들은 아트 스페이스 풀이 배출한 몇몇 작가들이나 그들 간에 만들어진 인격적 관계를 트집 잡으며 비판을 하는 듯해요.

신 전비판적이요? 혹시 감각하는 바가 중요하다는 것일까요?

서 아뇨, 정반대의 의미에 가깝죠. 예를 들어서 이런 거죠. 가부장제를 이야기하기보다 성폭력 이야기를 하는 것이 편하지만 그게 충분히 정상적인 척하는 가부장제에 메스를 대는가…갑질 비판은 경제적 예속을 충분히 비판하는 것인가. 자본주의 비판은 사장님 비판인가? 사장님을 조롱하는 거랑 자본주의의 질서를 비판하는 것은 다른 것이죠. 그런데 한 명의 구체적이고 인격적인 인물이 내게 가하는 폭력에만 관심이 있다는 것, 저는 그것이 비판을 불구화한다고 생각합니다. 나아가 사회관계를 갑을 관계로 환원해 버린 채 주관적으로 경험하는 것 말고는 사실 아무것도 이야기하지 않는 거죠. 그런 점에서 그것은 객관적, 구조적 폭력을 이야기하지 못한다는 거죠. 저는 이런 문제가 비판-이전의 비판이라고 생각하고 오늘

날 우리가 그러한 전-비판적 단계로 회귀하고 있다고 말한 겁니다. 자기가 하는 행위와 그것을 가능케 하는 조건이 뭐냐, 이러한 인식과 지각을 가능하게 하는 선험적 조건이 무엇이냐를 이야기하는 것이 (저는 독일관념론과 그 이후의 마르크스주의라는 관점을 염두에 두고 말하는 건데요) 비판철학에서 말하는 비판이라면, 지금은 비판 이전의 단계로 퇴행했다고 보는 겁니다. 누구나 자신이 겪은 불행과 모욕에 분노하고 그것을 가한 인물을 욕할 수는 있지만, 그것을 비판이라고 할 수는 없다고 생각합니다. 그러면 우리가 할 수 있는 것은 자신을 괴롭힌 그/그녀를 혼내 달라고 하는 청원 말고는 없다고 봅니다.

청원을 하는 개인과 저항을 조직하는 시민은 다른 게 아닌가. 각각의 개인들을 정치적으로 주체화하는 방법은 없는가. 갑질 없는 세상을 만들려면 그런 사람이 불필요한 세계를 만드는 방법밖에 없거든요. 다른 방식으로 작동하는 질서의 세계를 만들면 될 텐데. 존재론적 전환, 객체 지향적 존재론, 행위자-네트워크이론 등 최근 대두되는 이론적 사변들에 대한 저의 불만도 거기에서 비롯됩니다. 이들은 구조적 선험이 아닌 개별적, 집합적 경험에 안주해 버리고 따라서 결국 체계와 구조를 분절할 수 있는 인식을 방해한다고 봅니다. 포스트-민중도 무언가 잘 모르겠지만 바뀌기는 바뀐 듯하니 그 이후의 무엇을 도모한다는 움직임을 표현합니다. 그렇게 되면 시대의 변화된 분위기에 따라 만들어진 새로운 감수성은 유치한 사회학주의 식으로 일반화되고 민중미술과 그 이후를 재단해 버리게 됩니다. 이것이 인격주의적인 비판, 또 하나가 미학적 경

험주의로의 환원 등이라는 오늘날의 추세를 반영하는 것이기도 하다는 게 제 생각입니다.

고 미학적 경험주의, 그게 뭘까요?

서 글쎄요, 간단히 말하기 쉽지 않겠지만 직접적인 경험을 숭배하는 것이라고 볼 수 있겠죠. 제가 지독한 헤겔주의자라 그런지 모르겠지만 저는 감각적인 경험을 통해 개념을 실현하는 일이 미적 실천이라고 봅니다. 그러한 미적 이상과 절연된 채 감각적인 경험 자체만을 파고드는 것을 미학적 경험주의라고 할 수 있겠지요. 이런 추세는 동시대 미술에서의 인류학적 전환 같은 것에서도 찾아볼 수 있지요. 계급이나 민족 같은 추상적인 관념보다는 구체적인 개인의 기억, 체험, 증언, 목격 등을 중시하며 이를 다루는 것에 치중하는 것이 인류학적 접근을 취하는 작업들의 특성일 텐데요, 저는 그게 비록 멋쩍게 시대와 역사에 대해 말한다고 자부해도 그것은 충분하지 않은 거라고 봅니다. 그때 개인의 경험은 바로 시대로부터 연역될 수 있는 것처럼 가정됩니다. 개인은 시대나 역사의 직접적인 표상이 되는데, 그것은 둘 다 모두를 제대로 다루는 것은 아닐 것입니다. 섬세하고 고통스러운 깊이를 자랑하며 개인의 기억과 경험에 관해 얘기할 때 사람들은 그것이 더없이 진솔하고 사려 깊은 것이라고 말하지만 저로서는 어째 저렇게 눈으로 본 것만 얘기할까, 하는 반문을 던지고 싶은 충동을 느낍니다. 어째서 자기가 보고 듣는 경험이 얼마나 역사에 의해 매개되어

자기에게 전달되었는지에 관해서는 사고하지 못할까. 그렇게 자발적 경험만을 높게 사는 것은 일종의 백치증이 아닐까. 저는 말하는 자의 신원, 정체성 그 자체가 발화의 내용으로 환원할 수 있다는 주관주의의 가장 나쁜 형태로서의 언어 신원주의가 난무하는 것을 적잖이 피곤한 일이라고 생각하고 있습니다.

신 학계에서 존재론적 전환의 결과로 감각과 정동에 관심을 갖는 이유가 작품을 인지하는 과정을 더 세분화하면서 얻어지는 지식에 있어서라고 생각했어요. 그것이 종국에는 관념뿐만 아니라 경험'도' 담겠다는 시도이지 경험으로 되돌아가는 것은 아니다, 라는 말씀이신 것 같습니다.

고 그런데 솔직히 저는 그래요. 추상적인 시간 개념 자체가 결국 시간의 흐름을 누군가가 그 흐름에서 스스로를 분리시켜서 인식하는 것이라 사변적이고 현학적이며 추상적일 수밖에 없다고요. 저는 상당히 경험주의자라서요, '미제국주의'의 때가 묻어 있어서 … (웃음).

서 경험주의를 비호해 줄 수 있는 수없이 많은 그럴듯한 인식론적, 정치적 모델들이 있기는 하지만 수평적인 다원주의라는 정치적 모델에 의지한다는 혐의를 품게 만듭니다.

고 그것은 맞아요. 위에서부터 이론이나 프레임이 만들어

지고 그것이 실상에 적용되는 것이 너무 힘들어요. 반대로 '밑에서부터 하나하나 주섬주섬 모으자'라는 식의 사고를 갖고 있어서요. 일종의 밑에서 희망고문 당하면서 고생만 하도록 방관할 때 논리로 사용될 수도 있지요.

서 자생성에 대한 숭배는 신자유주의가 만든 대표적인 이데올로기 가운데 하나일 뿐이에요. 신자유주의의 요체가 사회나 구조는 없다. 각각의 구체적인 개인과 그의 경험뿐이라 말하는 것이라면 여기에 해당되는 미학적 버전도 있지 않겠어요? 말 그대로 지금 내가 경험하는 지금이라는 시간만이 우리가 가질 수 있는 시간이라는 진단에 동의합니다만, 그래서 시간성의 종말을 이야기하거나 현재주의presentism의 도래를 거론하는 이들에 대해서도 수긍하지만 그 주장이 그러니 이제 우리는 시간성의 비판적인 의식과 경험을 위한 개입과 노력을 단념해야 한다는 말은 아니거든요. 현재를 초과하는 과거도 있고 미래도 있을 텐데, 그리하여 그러한 시간의 경과와 관계를 서사화하려는 노력, 이를테면 시간성의 내러티브를 만들어내기 위한 노력이 불가피할 텐데, 감정/정동에만 휘둘리고 이를 작가가 회피한다면 그래도 예술적 실천을 한다고 말할 수 있을까, 저는 묻고 싶은 마음입니다. 무엇보다 비판적 분절articulation이 필요하다는 거예요. 예를 들어서 화려하고 충실한 묘사와 재현이 바보스러워질 때를 생각해 보면 되죠. 어떤 물건을 두고 그것이 지닌 미적인 아름다움, 감각적인 기쁨과 쾌락, 그것을 통해 만들어지는 사회적인 관계의 실제적 효력 등

에 대해 제아무리 섬세하게 늘어놔 봤자 실은 그것에 대해 아무것도 말하는 게 아닙니다. 그 사물이 상품이라면 말이지요. 그러나 사물의 상품적인 성격, 즉 사물의 그 추상성은 직접적인 경험의 대상으로 주어지지 않습니다. 그런 점에서 자본주의는 추상이 지배하는 사회이지요. 그런 점에서 저는 예술적 실천이 구상적이고 경험적인 대상을 만들어 내는 일이지만 그것은 동시에 추상의 힘에 저항하는 일이어야 한다고 봅니다. 자본주의적인 추상화에 반대하는 어떤 그런 추상화를 하는 것이 작가들의 일이고 그 점에서 저는 예술이 역사적인 시대의 지배적인 지각의 질서(감각이나 경험의 질서)와 싸우는 일이라고 보고 있는 거예요.

전비판적 주체의 여파

고 불만을 좀 포장이라도 잘할 수 있으면 좋을 텐데 요새는 지나치게 솔직해서 다시금 가치판단이 필요한 것은 아닌가, 라는 생각이 들어요.

서 그게 오늘날 비평 담론의 가장 큰 문제라는 거예요. 미술계 안에서 나타나고 있는 유일한 비평의 언어가 있다면, 소위 사회제도로서의 미술'계' 안, 제도 안의 권력 분배 등을 둘러싼 이야기가 너무 많다는 거예요. 물론 그런 쟁점들이 중요하며 이를 제대로 해결하지 않은 채 왔다는 점에서 너무나 기가 막히기도 하지만 여기에서 맴도는 비평의 담론은 아쉬움이

크지요.

고 그런데 저희가 이번에 비평가 인터뷰를 하고 다니면서
더욱 선생님의 말씀이 와닿는 것이 있어요. 젊은 비평가 이야
기를 하게 되다 보면 윗세대에 비하여 비평이 소멸되었다는 것
이 비평가들이 원고료를 못 받는다는 것으로 좀 귀결되는 부
분이 있어요. 중요한 이야기이기는 하지만 대부분의 소문들이
그러하듯이 윗세대 비평가들 중에서 혜택받은 사람도 소수이
고 뭐 엄청난 혜택을 받은 것도 아닌데 논지를 흐리게 되요. 게
다가 약자끼리 싸움을 붙이는 형국이지요.

서 그래서 결국 권력비판의 언어 같은 것이 비판의 표준
적 수사학이 되어버리는 것 아닐까요. 그것의 폐해는 어느 특
출 한 명이 셀럽이나 스타덤에 올라가서 스타가 되는…. 미술
계의 재생산구조가 언제부터 자리 잡았잖아요. 그래, 미술계
제도 안에서 이뤄진 게 뭐가 있어, 미술계 안에서 이와 같은 권
력구조의 독점이 있어 너무 환멸스러워. 이렇게 얘기하려면 안
티미술을 하라는 거예요. 미술을 떠나거나, 파업을 하거나 이
러라는 거예요. 흥미로운 것 중 하나가 여러 곳에서 젊은 작가
들이 이런 추이들을 알고 미술파업을 주동하거나 아니면 이와
같이 허위적인 예술의 자율성 같은 것들을 거부하기 위한 움
직임들이 있는데, 이른바 반미학이라고 할 만한 게 있는데, 한
국에서는 그런 결기를 가진 분들을 보기 어려워요. 이렇게 쓰
레기통이고, 이렇게 구역질 나고, 이렇게 악취 난다고 분통을

터뜨리면서 그에 반항하는 이들은 눈에 띄지 않아요.

그런 점에서 제가 눈여겨보았던 것이, 젠트리피케이션[5]에 저항한 예술가들의 싸움 가운데 가장 유명한 홍대 두리반 싸움일 겁니다. 거기에 참여한 작가나 미대생들이 그런 예술 파업에 가까운 몸짓을 하지 않았나, 하는 생각을 합니다. 언제 한 번 어느 미술대학에서 강의할 기회가 있었는데, 그때 미술과 정치의 관계에 대해 치열하게 고민하는 학생들을 보고 너무 감격해 '그래 당분간 너무 거지같으면 예술을 그만둬도 된다. 자신이 생각하는 예술이 현재의 예술을 통해 배반되고 있을 때, 가장 예술적인 몸짓이 있다면 예술을 그만두는 거다.' 제 생각엔 그런 반미학적인 몸짓을 할 필요가 있다는 걸 깨달았는지 모르겠지만 굉장히 작업을 잘할 가능성이 있다고 생각했던 학생들이 작업을 그만두고 노동운동이나 다른 사회참여 쪽으로 가버리거나 그랬다고 합니다.

고 시간도 중요하다고 생각하는데 결국 무엇이든 변화되고 심지어 변질(?) 될 수 있기 때문에요. 특정 '신생공간'[6]의 작

5. 젠트리피케이션(gentrification)은 순화어로 '둥지 내몰림'으로, 낙후 지역이 활성화되면서 기존 거주민이 밀려나는 현상을 말한다. 낙후 지역이 활성화되면 그곳에 투기 자본이 유입되고, 부동산 가격 상승을 촉발시키는데, 그 결과 그곳을 활성화시켰던 기존 거주민은 갑자기 오른 부동산 가격을 감당하지 못하고 그곳을 떠나게 된다.

6. '신생공간'은 2013년부터 2016년까지 서울 도심의 주변부에서 신진 예술가가 운영하는 자립 공간을 의미하는 용어로 사용되었다. '신생공간'은 2013년부터 서서히 성장하여 2014년 본격적으로 활성화되었고, 2016년에 마무리되었는데, 그 기간 동안 미술계의 변화를 이끌었다. '신생공간' 예술가의

가들이 다 국내 유수의 상업 화랑에서 전시를 하고 수렴이 될 때 보면 원래의 의도가 문제라기보다는 외부에서 버텨내는 시간도 참 중요하다는 생각이 들어요. 즉 적어도 어느 정도의 기간 동안 투쟁하고 버텨내게 되다 보면 구체적인 전략들이 진화하게 되고 롤모델이 만들어지게 될 텐데요. '신생공간' 현상은 그럴 사이도 없이 수렴되거나 소멸해버린 느낌이에요. 게다가 열일 하는 공무원들 덕택에 수렴이든 소멸이든 의미를 상실해가는 기간 자체가 너무 짧아져 버렸어요. 정말 모두가 인싸와 아싸가 되면 상징적으로라도 저항이나 그런 것이 무슨 의미가 있겠어요?

신 기간이 짧다니요?

주목되는 활동은 《뉴 스킨: 본뜨고 연결하기》(일민미술관, 2015), 《굿-즈》(세종문화회관, 2015), 《서울 바벨》(서울시립미술관 서소문본관, 2016) 등이 있다. 특히, 작가미술장터 《굿-즈》홈페이지에 신혜영의 「지속가능한 구조를 위한 작은 움직임」(http://goods2015.com/text_02.html)의 내용은 '신생공간' 주체의 성격을 명확히 보여준다. "'신생공간' 운영의 주체들을 살펴보면, 대체로 미술대학을 졸업한 개인전 3회 미만의 30대 초반 (1980년대 중반생) 작가들이다. 이들 대부분 10대 시절 IMF를 맞았고 대학교에 들어와서는 학비와 생활비를 스스로 충당해야 했다. 2000년대 중반 미술계 호황을 소문으로만 듣다가, 졸업을 하고 최악의 상황을 맞았다. 2008년 경제위기 이후 미술시장은 크게 위축되었고, 신진작가의 등용을 도왔던 대안공간들도 대부분 사라지거나 공간의 성격을 변경하였고, 주요한 공적자금이었던 문예진흥기금마저 고갈 위기에 놓여있었던 것이다. 졸업과 동시에 가능한 모든 공모에 지원해 보지만 기회는 좀처럼 주어지지 않았다. 이에 그들은 언제 올지 모르는 바늘구멍 같은 기회를 마냥 기다리기보다 스스로 기회를 만들기를 택했다. 그렇게 자구책을 강구한 것이 공간을 만들어 자신과 같은 입장의 작가들과 기회를 나누는 것이었다."

고 '신생공간' 작가들의 경우 그중 몇 명의 작가들이 바로 주요 화랑이나 전시 이벤트에서 픽업되고 심지어 곧바로 연구의 대상이 되다 보니 대체 어떤 일이 왜, 어떻게 일어나고 어떠한 저항이 일어났는지를 논하기도 멋쩍은 상황이 된 것이지요. 시각과 소리의 정치, 즉 눈에 보이고 소리로 들리는 투쟁의 모습만 부각된 것이지, 그러한 존재를 지속하기 위해서 어떠한 전략들이 실제적으로 사용되었는지를 살필 겨를이 없어져 버렸어요. '신생공간' 현상에 주목하고 SNS에 소식을 나르던 소외된 많은 젊은 미술인들이 기만된 것은 아닌가라는 생각도 들어요. 아니 정확히 말해서 그로부터 부정적인 것들만을 배울까 봐 겁나기도 하지요.

신 아, 아까 제가 왜 '신생공간'을 프로모션 플랫폼으로 사용하고 그만두냐니까 '왜 먹튀라고 생각하냐.'라고 하신 것과 관련된 거군요?

서 미술시장의 경제가, 내가 보기에는, 단기 흥행의 경제로 전락한 지 오래된 거 같아요. 금방금방….

고 단기 흥행? 하하하, 맞네요.

신 어우, 오늘 표현들이 아주 장난이 아닌데요. 하하하, 그런데 그거에 대해서 서동진 선생님이 이미 답변을 하시기는 했네요. 차라리 떠나는 반미학을 해라.

서 그런데 그게 너무 허무주의적인 대안이라는 거예요. 예술을 거부함으로써 역설적으로 예술적인 실천들을 해 볼 수는 있을 텐데, 다시 예술과 정치의 관계를 잇는 어떤 작업이 나와 주고 이래야 한다는 건데 대신에 나오곤 하는 것이 예술의 윤리적 전환이라면서 소통, 공감, 공동체 이런 걸 내세운 공동체 예술이나 사회참여 예술 같은 게, 너무 기선을 제압한 형국이라 할까요.

'Articulation'[분절]과 그것의 어려움

신 이제 비판적 분절의 문제로 넘어갈까요? 영어로는 'articulation'이니 다양한 현상을 어떤 언어로 정리하는 것, 그것도 충분히 명료하게 정리하는 것이기도 하겠어요. 선생님의 경우, 어떻게 심성의 구조변화를 집어내 오셨는지 그리고 그것을 제대로 설명을 한 게 맞냐 아니냐의 논의도 가능할 것 같아요.

서 제가 늘 글쓰기의 모범으로 삼는 이론가가 있어요. 그의 글쓰기를 흥미롭게 느끼는 이유는 역설적으로 그가 세상에서 가장 멋없는 제목의 글을 쓴다는 점입니다. 그는 「금융자본과 문화」, 「후기자본주의와 문화」 따위의 제목을 달기를 마다하지 않습니다. 문화적인 형세나 요즘 유행하는 말로 성좌 같은 우아한 용어들을 제쳐두고 왜 하필이면 앞에 자본주의의 발전단계 같은 경제 환원적인 냄새가 다분한 제목을 달까. 그는 프레드릭 제임슨인데요, 그같이 명민한 사람이 그와

같은 조롱과 불만을 모르는 바는 아닐 거라고 봐요. 그러나 그가 붙인 논문들의 제목은 우리의 모든 미적 경험이 경제적인 토대와 맺고 있는 관계를 밝히지 않은 채 설명되고 제시된다면 모두 허위라는 주장을 담고 있습니다. 제가 한동안 '금융화'financialization란 주제를 열심히 팠던 적이 있습니다. 경제 현상에 대한 관심에서가 아니라 금융화가 어떻게 시간성과 공간성을 둘러싼 우리의 감각을 바꿨는가. 우리의 일상적인 지각을 어떻게 변형시켰는가 같은 문제를 파고들기 위해서였습니다. 우리를 근본적으로 결정하고 있는 자본주의의 역사적인 동태의 변화를 분석하지 않은 채로는 어떤 형태의 시각예술에 관한 분석도 할 수 없다는 게 제 소신인 거죠.

신 선생님이 이전에는 금융과 예술을 구체적인 사례를 들어서 감각적으로 쓰셨다면 지금은 감각의 영역을 철학적으로, 딱딱하게 탐험하시는데 그 이유가 'articulation'의 전략과 관계가 있을까요?

서 옛날에는 그랬을 수 있지만, 지금은 기력도 딸리고 생각도 둔해져 쉽지 않지요. 그런데 말이 나온 김에 말하자면 과거에는 감각적인 총체화가 상대적으로 쉬운 공정이 아니었을까 싶습니다. 예를 들어 우리가 가지고 있는 동시대적인 감각이라고 불리는 것들을 들쑤셔 보고 조립하다 보면 머릿속에서 인지적인 지도를 그릴 수 있었던 때가 있었는데 지금은 다르죠. 지금은 감각의 아수라장? 첫 번째 너무 숨 막히게 빨리

돌아가고 있다는 불안과 초조가 압도하는 듯합니다. 이를테면 언어의 감각 같은 것을 예로 들어볼 수 있을 텐데요. 한 낱말들을 들었을 때 신조어를 빨리 익히고 그것이 뿜어내는 시대의 분위기 같은 걸 짐작하며 흐름을 타야 하는데, 즉 이 신조어가 뭐지? 어쩌다가 이런 낱말들이 나오게 된 것일까?

이를테면 갑자기 난데없이 기후변화 이후의 예술, 인류세[7]의 예술 운운하는 큰 주제의 예술들이 등장했다가 다시 또 다른 큰 주제의 전시들이 그것을 대체하는 것 같은 일들이 매주 매월 반복된다고 생각해 보세요. 내가 보기엔 우리가 처하고 있는 상황들을 구체적으로 분절하지 못하게 될 때, 작가들이 처한 문제들을 예술의 문제로서 사고하지 못하게 될 때, 이를 해결하는 방법 가운데 하나로 선택하는 것이 추상적인 철학적 사유로 퇴행하려는 유혹이라고 봅니다. 말 그대로 예술을 철학화하는 거죠. 그래서 한쪽에서는 극단적인 직접적인 감각적 경험주의가 있다면 그것의 분신과 같은 것으로 이와 같은 추상적 관념에 몰두하는 흐름이 경합하는 게 아닐까 싶어요. 예를 들면, 한쪽에 김아영 같은 작가가 있으면 맞은편 쪽에는 김희천 같은 작가가 있죠.

7. 지금은 현생누대(顯生累代, Phanerozoic Eon) 신생대(新生代, Cenozoic Era) 제4기(第四紀, Quaternary Period)의 홀로세(Holocene Epoch)지만, 몇몇 학자들은 2000년대부터 홀로세에 이은 '인류세'(Anthropocene)라는 새로운 시대에 들어섰다고 말하기 시작했다. 인류가 지구에 남긴 흔적이 지질학적으로는 '눈 깜짝할 사이'지만 다른 지질시대와 뚜렷이 구분될 만큼 이질적이기 때문이다. 그리고 그 대표적인 화석으로 플라스틱, 콘크리트, 방사능 물질, 닭 뼈가 꼽히고 있다.

신 비평가로서의 진정성을 요청하시는 거 같다는 생각이
들기도 해요.

서 제가 너무 지나친 요구들을 하고 있다는 생각이 들기
도 합니다. 왜냐면 감각적 경험주의를 피할 수 없게 하는 현재
의 조건을 무시하긴 어렵지요. 그리고 작가들이나 비평가들도
역시 제도에 의해 영향을 받는 사회적인 존재이기도 하니까
요. 게다가 각자의 캐릭터가 있는 거고. 그런데도 그런 변수들
을 무시한 채 어떤 미학적 질문을 통해 전체적인 실천을 실행
하라고 다그치는 건 허무맹랑한 주장처럼 들릴 수 있고…. 그
래서 과격한 발언을 하고 나선 민망하고 부끄러워하기도 합니
다. 그럼에도 불구하고 염치없는 요구를 하게 되는 이유는 현
실 조건만 따지다 보면 그 조건을 넘어서기 위한 사고를 금지
하고 질식시키는 일들이 적잖이 벌어지기 때문입니다. 트위터
에서 리트윗이 연속되고 타래가 만들어지지 않을 법한 이야기
들도 있잖아요.

신 그렇다면 비판적 분절의 방법론, 그러니까 선생님의
'articulation' 방식이 달라질 수도 있을 것 같으세요?

서 그런데 그것이 쉽지는 않죠. 'articulation'이 어떤 사소
한 계기를 총체화하고 그것에서 역사적인 필연성을 식별하기
위한 개입의 제스처라면 이런 일은 그 어느 때보다 어려운 상
황에 처해있다고 볼 수 있지요. 이를테면 조너선 크래리가 말

하는 것처럼 우리가 쇼크의 시대에 살고 있고, 끊임없이 관심 attention을 요구하는 감각적 자극과 흥분의 공격을 받으면서 살아가야만 하는 시대에 살고 있다면, 총체화하는 작업은 불가능한 것이 아닌가 하는 의문을 품을 법도 합니다. 비판은 엄청난 주의attention를 요하는 일이거든요. 극도로 산만한 세계에 모든 흩어져있는 상태들을 연관지어 보고 이해할 수 있는, 그와 같은 능력을 발휘할 수 있는 남아있는 마지막 영역 중 하나가 비평이고 다른 방식의 관심들을 모아내면서 새로운 경험의 양식이나 지각의 양식을 만들어 낼 수 있는 게 예술인데 그걸 마다한다면 이건 직무유기 아닌가 하는 반발심이 큽니다. 앞서 말했던 것처럼 어떤 사물을 두고 그것이 만들어 내는 감각적인 경험의 풍부함 따위를 읊조리는 사물의 시학보다 그것을 상품으로 규정하는 총체적 재현에 저는 더 많은 가능성이 있다고 봅니다. 사물의 시학은 사물의 상품적 성격 때문에 비롯되는 상품의 마법에 해당되는 것이라면 말이지요. 그런 점에서 저는 자본주의적인 추상화에 반대하여 경험적 구체성, 직접적 체험을 숭배하는 충동에 굴복하지 않고 그런 자본주의적 추상화에 반대하여 새로운 삶의 질서(유토피아라고 불러도 좋습니다)를 추상화하는 감각적 경험을 생산해야 한다고 봅니다. 그것이 또한 우리 시대의 지배적인 감각의 질서(지각이나 경험의 질서)와 싸우는 방식이라고 보고 있지요. 실제로 내가 보기에는 지금 누가 말하는 것처럼 '기대감소의 시대'이기는커녕 주의력 결핍, 행동장애의 시대예요. 기대는 아무리 유치하다고 해도 유토피아적인 충동을 품고 있습니다. 그런데 그

런 기대가 가능하려면 세계에 대한 반성이 필수적이죠. 기대 감소의 시대란 그런 유토피아적인 충동조차 허용하지 않은 감각적 경험의 질서를 가리키는 것으로 재사유되어야 합니다. 아무튼, 그런 예술의 가능성을 생각하는 작가들을 찾고 대화하는 자리를 만드는 게 더 생산적인 일이 아닐까 생각도 하고, 그래서 그냥 내가 전시 기획을 하는 것도 좋은 일 아닐까, 생각하기도 합니다(꺄악!).

Counter, Action! 그래서 어떤 비평적 액션을 했나?

신 아, 드디어 선생님이 하는 실천 전략과 사례들을 구체적으로 들여다보는 시간이 왔어요!

서 아마 광주 아시아문화전당에서 《비동맹 아틀라스》라는 가제로 전시를 기획하는 데 참여할 것 같습니다.[8] 적잖이 메타적인 전시의 컨셉인데요.

고 비동맹, 아주 흥미로운 단어인데요. 좋아요!!!

서 제가 염두에 두는 건, 유토피아적인 예술의 흐름 같은 것들을 생각해 보자는 겁니다. 그리고 특히나 아시아를 비롯

8. 〈시제 전환 : 비동맹운동과 제3세계 그리고 아시아 예술〉이라는 국제포럼이 국립아시아문화전당에서 2018년 12월 13일부터 15일까지 열렸다. 2019년 관련 전시가 기획되었으나, 현재 시점까지는 발표되지 않았다.

한 비서구 지역에서 벌어졌던 유토피아적인 충동에 의해 추동되었던 예술적 실천의 사례들, 그 실험의 현장들을 보자는 겁니다. 무엇보다 일차적으로는 기억에서 억압된 어떤 일들이 있었는가를 열람하는 것. 물론 많은 리서치가 필요한 일이기는 하지요. 그간 개인적인 관심과 호기심으로 이것저것 뒤져보고 파보기는 했지만, 그것으로는 턱없이 부족하지요. 저는 최근 퍼포먼스나 설치 작업의 사례들 속에서 '지금 여기의 경험'을 위한 형식처럼 오인되었던 그 형식들을 역전하는 작가들에 관심이 큽니다. 마크 테나 나임 모하이멘 같은 작가들이 그에 해당하겠지요. 마크 테는 불과 한 시간 반 정도의 시간 만에 말레이시아라는 국민국가가 만들어지기까지의 과정에 깃들어 있는 역사적인 시간성을 극히 효과적으로 무대화합니다. 〈발링Baling 회담〉(2016)이란 퍼포먼스에서 그[마크 테]는 냉전 체제에서 제거되고 저주받아 마땅한 인물인 공산주의 지도자인 '친 펭'이란 괴물로 치부된 한 인물의 역정을 다룹니다. 그는 오늘날 퍼포먼스의 흔한 주역인 피해자나 트라우마에 시달리는 처참한 실존적인 개인이 아니라 아시아 지역의 냉전적 지배와 유토피아적인 투쟁 사이에 얽힌 대립과 갈등을 서사화하는 초점이 됩니다. 지금 여기라는 시간을 통해서만 과거에 가까스로 도달하는 오늘의 고장 난 시간 경험에 맞서 그는 다른 방식으로 역사적 시간을 경험하는 기회를 제시하죠.

신　선생님께서는 오늘이라는 존재론적 전환의 국면에서 심상의 구조를 집어내고자 하시기도 하고, 감각의 수위에만

머물러 있다고 문제 제기를 하시기도 하는데 여기에 퍼포먼스는 어떻게 연결되나요?

서 가끔 학생들에게 이런 이야기를 하곤 합니다. 지금 과거와 같은 미술을 해서 사람들을 움직일 수 있을까. 극단적으로 산만한 스크롤, 트윗, 포스팅, 아니면 말고 그럼 다음 등으로 휙휙 전환하는 시간대에 살고 있을 때, 그나마 사람들을 붙잡고 앉아 조금이라도 몰입을 강요할 수 있는 작업은 한 가지밖에 없는 게 아닐까, 퍼포먼스 말이야. 그러니 지금 가장 유력한 작업의 형식은 퍼포먼스인지도 모르겠다. 거기에 매달려 우리는 타락할 수도 있겠지만 말이다. 지금 여기에 몰입하기라는 악마의 유혹에 굴복하는 것일 수도 있겠지만, 거기에서…….

신 그럼에도 불구하고, 타락임에도 불구하고 통과를 해야한다?

서 제가 근래 컨템포러리댄스나 퍼포먼스에 큰 관심을 기울인 것도 실은 그 때문입니다. 아까 말씀하셨던 것처럼, 호랑이 굴에 가서 호랑이, 그런데 이게 그런 예에 속하는 것인지는 잘 모르겠는데, 해 보자는 거예요. 왜냐면 그런 사례들을 확인할 수 있기 때문이죠. 지금 여기의 경험을 만끽하는 것이 아니라 지금 여기에 집중하면서 그것을 통해 반성의 경험을 위한 도약대를 마련하는 것. 그러므로 위험한 대안일 수도 있지만, 그 안에서라도 기회를 엿볼 수 있다면 그것을 적극적으로 탐

색하여야 하지 않는가, 하는 생각이 큰 거지요.

고 "호랑이를 잡으러 호랑이 굴에 들어간다."고나 할까요?
자본주의 사회에서 견디기가 힘드니, 아예 그 언어, 특히 게임
과 같이 강력하게 자극적이고 감각적인 언어로 맞서자는···.

서 조각과 설치미술의 차이에 관한 표준적인 설명에 대해
서는 잘 알고 계시잖아요? 조각이 자율적이면서 자족적인 객
체라면 설치란 지금 여기 공간 자체를 경험하도록 하는 유도
체 같은 것이라는 점 정도로 요약하도록 하지요. 그렇다면 설
치와 퍼포먼스가 사실 동시대 미술의 대표적인 두 개의 장르
가 되고 만 이유도 추정할 수 있지 않을까 싶습니다. 그 결정적
인 이유는 두 가지가 지금, 여기라는 시간과 장소에 대한 충일
한 경험을 제공할 수 있다고 약속하는 듯이 보이기 때문이겠
지요. 그런데 저는 그게 예술을 망치는 독약이 될 수도 있다고
생각합니다. 더더욱 최근에 퍼포먼스라고 자처하는 작업들의
다수를 보면 그것들은 '지금 여기'에만 머문 채, 역사적인 시간
을 지각할 수 있도록 하는 능력을 오히려 예술 스스로 잠식하
는 사례라고 보는 거예요. 설치이건 퍼포먼스건 저는 구체적인
것이 제일 추상적이라고 보거든요. 왜냐면 그것은 우리가 알고
있는 것처럼 구체적으로 경험적으로 주어진 것들이 매개되고,
매개되고, 또 매개된 것이란 점에서 많은 추상적 규정의 앙상
블에 지나지 않습니다. 그래서 제가 분절하자articulate는 것은
단순화시키자는 것이 아니라 수없이 많은 여러 가지 규정들로

이루어진 구체성임을 보자는 거지요.

최고의 사례라고 말하는 것은 아니지만 퍼포먼스의 경우 마크 테나, 나임 모하이멘 같은 작가들의 작업을 들먹이는 것은 이런 장르에 투영된 일반적인 담론들을 교란할 가능성을 볼 수 있기 때문입니다.

신 이번에 내신 책도 전비판적 조건에 대한 카운터 액션인가요?

서 책을 준비하면서 저는 출판사한테 반드시 미술비평 카테고리에 넣어달라고 부탁했습니다. 사실 '문화비평' 같은 카테고리에 넣으면 카테고리가 커서일지는 모르겠으나 책이 그래도 더 주목을 받는 편이지요. 그런데 저는 아니다, 동시대 미술 안에서 비평적 담론으로서 말을 건네는 것임을 분명히 하자고 다짐하며 미술비평의 카테고리를 밀었습니다. 이 책을 내게 된 문제의식 가운데 하나는 동시대 미술에서 가장 중요한 범주는 바로 '시간성'이라는 것이었습니다. 그런데 오늘날 시간성은 역사라기보다는 기억으로, 비판적인 역사적 상상력보다는 지금 바로 여기서 볼 수 있는 아카이브의 제시로 기우는 듯 보였습니다. 미술과 정치를 다시 사유할 수 있도록 하기 위해 가장 일차적인 쟁점은 바로 이 시간성을 물고 늘어지는 것일지 모르고 그 주제에 대해 계속 말을 던지고 비평을 실행해볼 필요가 있다. 이렇게 저는 생각했습니다. 그래서 단단히 작정을 하고 책을 냈는데, 그다지 큰 반응이 없었지요.

고 미술계 사람들만으로는 자정작용이 안 돼요. 하하하. 그래서 미술비평이 아니라고 하면서 미술비평으로 책을 쓰는 분들로부터 미술계 사람들이 구원을 받아야 해요.

서 아니 그런 경우 많기도 해요. 최근에 자주 비평적 글쓰기를 하도록 하는 계기 중 하나가 그런 거잖아요. 어디 레지던시[미술창작스튜디오]에 있는 작가인데, 레지던시 프로세스 가운데 하나가 비평가를 매칭해서 리뷰를 해줘야 하는 거지요. 그런데 먼저 작가론적인 비평에 관해 밝혀둘 필요가 있다는 생각입니다. 셀럽의 경제가 오늘날의 미술가의 경제라면 작가비평이나 저자비평은 당분간 자제하는 게 낫다. 뭐 누군가 몇몇 비평가들이 그런 선언을 할 필요도 있다고 생각해서 저는 내심 작가론을 당분간 안 쓰겠다고 생각한 적이 있었습니다.

고 그럼 마지막으로 선생님은 미술비평가이신가요?

서 비평이 부재한 상황 안에서 누구도 미술비평을 하고 있다고 자인하기에는 어려울 것이라고 생각합니다. 중간상인이거나 마케터이거나 아니면 호객꾼이거나 이런 방식으로 미술비평을 쓰는 일은 흔하디흔하겠지만 말이죠. 어쩌면 이렇게 얘기할 수도 있겠네요. 비평제도 안에서 널리 통용되고 있는 비평의 언어를 부인하고 다른 방식의 비평을 계속하고 싶어 한다는 점에서 보면 나는 비평가는 아닌 것 같다. 그러나 그런 점에서 반비평으로서의 비평, 이런 걸 할 수도 있는 건 아닐까?

이런 짓을 하는 이도 비평가로 네이밍을 할 수 있다면 저는 비평가가 될 수 있겠지요. 그러나 그것은 나르시시즘적인 이야기죠. 비평이라고 하는 글쓰기 안에서 용인되거나 지지받기 어려운 비평을 하고 있다는 점에서 저는 제 글쓰기가 비평은 아닐 수도 있다는 점을 수긍합니다. 각각 하나하나의 작가와 하나하나의 전시가 그때그때 문제가 되는 이슈에 어떻게 개입하고 반응하고 있구나! 식으로 보고하듯이 글을 쓰는 게 저는 비평이라고 부를 자격이 없다고 보기 때문에, 그게 비평이라 한다면 제 글쓰기는 비평이 아니라고 해도 크게 기분 나쁘지 않습니다.

신　총체적 시각은커녕 견해도 없는 비평은 비평이 아니니까.

고　서로 기분 나쁜 소리는 안 하니까요. 다문화 시대! 비평의 플루럴리즘! 다원주의!

서　의견의 시장 안에서 나도 하나의 의견을 발표했다고 자족하는 게 뭐 그리 대단한 일이겠어요. 나도 하나의 견해를 가지고 있으니 행복하다고 만족하는 건 실망스러운 일이죠. 여론조사에 집계되는 의견 따위에 만족하는 게 아니라 진실에 관해 발언하는 것, 그게 더 낫고 좋은 일이 아니겠어요?

2부 비평의 인프라

어떻게 유통되는가?

백지홍

홍경한

이선영

〈옐로우 펜 클럽〉

'비평의 조건'에서 빠트릴 수 없는 부분은 비평이 유통되는 경로와 공간이다. 즉 비평가들은 어떠한 온·오프라인의 지면을 통하여 글을 기고하고, 어떠한 다이내믹을 따라, 어떤 내용을 누구와 함께 만들어 내고, 이에 대하여 얼마나 '합당한' 경제적 보상을 받는가? 그리고 어떻게 비평의 공동체를 유지하는가? 아울러 비평문이 유통되는 경로와 공간을 대표하는 것은 매체일 텐데, 미술잡지의 주 수입원은 무엇이고 이로 인해 미술잡지는 미술계와 미술시장, 광고주들과 어떠한 관계를 맺고 있는가?

현대미술의 양적 기반이 약한 국내 미술계에서 미술비평이 가장 많이 실리고 독자들에게 정기적으로 소개되는 미술잡지의 경우 현재 대부분의 정기간행물이 그러하듯이 판매수익만으로 잡지를 운영하는 것은 거의 불가능하다. 따라서 미술 전문잡지들이 광고주와 미술시장의 입김으로부터 독립된 목소리를 유지하면서 균형 잡힌 시각을 반영하는 것이 말처럼 쉽지 않다(백지홍, 홍경한). 1990년대 후반부터 국내 대안공간들이 생겨나고 독립기획자들이 특정 미술 이론이나 비평적인 아이디어를 활용한 전시를 기획하기 시작하면서 미술비평의 내용과 유통에 큰 변화들이 일어났다. 새로운 비평의 독자층과, 특히 젊은 예술가와 기획자 층이 등장하게 되면서 기존의 미술 전문잡지와 미술비평계를 둘러싼 경제적, 정치적 제약을 극복하려는 시도들이 생겼다. 결과적으로 기존 미술 전문잡지의 현학적인 성격을 지양止揚하고 국내외 미술계의 상황을 발빠르게 반영하는 현장 중심의 비평이 더욱 절실히 필요하게

되었다(백지홍).

또한 최근 미술비평문의 유통되는 방식을 논할 때 반드시 언급되어야 하는 주요한 현상은 비평이 유통되는 경로와 공간의 다변화이다. 이제는 온라인상의 웹진이나 비평 사이트, 팟캐스트, 페이스북에 올라온 글들이 젊은 미술인들 사이에서 오프라인의 잡지들보다 더 큰 영향을 미친다. 한 여성 비평가는 일찍이 국내 최초의 온라인 미술비평 사이트이자 잡지였던 『미술과 담론』을 통하여 미술비평가로 활동을 시작한 이래로 지난 23년여간 철저하게 독립적으로 온라인과 오프라인의 지면을 확보하면서 생존해왔다(이선영).

그렇다고 이러한 변화가 무조건 긍정적인 것만은 아니다. 전통적인 지면을 떠난 미술비평이 더 자유롭고 더 비판적이며 더 심도 있는 내용을 공유하게 되었다고 단정하기에는 그 작동방식이 적잖이 미심쩍다. 문제의 원인은 해석자로서 미술비평가가 담당하여온 '실천적인 역할들'이 우리 시대에 더욱 약화되거나 거의 그 존재감을 찾아볼 수 없게 되었기 때문일 수 있다. 이에 미술계 안에서 미술비평의 사회적 역할, 그리고 비평잡지, 비평가의 경제적인 생존과 독립을 함께 고민해주고 이끌어 줄 윗세대 비평가의 역할이 아쉽다(《옐로우 펜 클럽》). 척박한 미술비평계에 젊은 비평가들이 터전을 마련할 수 있도록 밀고 당겨줄 수 있는 비평가의 공동체적인 연대에 대해서도 고민해 볼 때이다.

백지홍

잡지의 환골탈태換骨奪胎

비평과 미술잡지는 긴밀하게 연결되어 있다. 백지홍은 현재 미술 전문 월간지 『미술세계』의 편집장으로, 젊은 편집장 중 한 명이다. 『미술세계』가 이전에 비해 젊어졌다는 평가는 그의 활동과 무관하지 않은 것으로 평가된다. 따라서 젊은 시선을 가지고 그가 탐험하고 있는 미술계와 바라보고 있는 비평의 모습이 궁금했다. 그는 홍익대학교 예술학과와 동 대학원 미학과에서 공부했으며, 2013년부터 『미술세계』 기자로, 2016년부터 편집장으로 활동 중이다. 시각예술 분야의 비평, 평가, 자문, 기획 활동을 이어가고 있다. 대중문화에도 관심이 많아 여러 매체에 필진으로 참여하고 있다.

잡지로 비평을 보다

안 저에게는 백지홍 선생님이 미술비평을 중요하게 생각
한다는 인상이 있습니다. 선생님과 떼려야 뗄 수 없는 월간 미
술전문지『미술세계』에서는 비평 관련 이슈에 관심을 가지고
꾸준히 '비평진단'과 같은 특집을 꾸리는 등 비평에 관해 다루
는 것이 인상적이었습니다. 이건 편집장의 의지일 텐데요. 이렇
게 비평을 꾸준히 다루는 이유가 궁금합니다.

백지홍(이하 백) 비평에 대해서는『미술세계』뿐만 아니라
다른 미술 전문지에서도 꾸준히 특집으로 다루고 있기에 저
희만 특별히 관심을 두고 있는 것은 아닙니다. 다만 말씀하신
'비평진단' 특집이 2017, 18년에 연이어 진행되면서『미술세계』
가 비평을 많이 다룬다고 느끼게 하는 것 아닐까 하는 생각이
듭니다. 비평진단의 경우는 미술비평을 특집으로 다루려고 보
니 그 범위가 굉장히 넓고 결도 다양해서 한 차례의 특집으로
는 한계가 명확할 것이라고 생각했습니다. 매해 비평을 주제로
특집이 진행되면 매체로서 연속성도 가질 수 있다고 판단했
고요. 거기에 더해 비평 특집이 2~3년에 한 번 진행되면 기존
의 이야기가 반복된다는 느낌을 줄 때가 있어요. 연속 특집을
통해서 기존에 진행한 논의들을 쌓아가고, 그러한 특집이 5년
정도 묶이면 하나의 이야기가 될 수 있겠다는 생각으로 진행
했습니다. 저희『미술세계』기자님들도 뜻을 함께하고 적극적
으로 참여하여 다소 부담되는 특집임에도 진행해올 수 있었

습니다.

고 조금 구체적으로 듣고 싶은데요, '비평의 위기'라는 단어가 사용된 것이 어제오늘의 일이 아닌 상황에서 어떤 방향을 가지고 그 논의를 진행하시기로 했었나요? 혹은 특별한 계기가 있었는지 궁금합니다.

백 2017년 3월에 진행한 첫 번째 비평 특집 '비평진단① 비평실천'의 경우 이양헌 기획자가 산수문화에서 개최한 전시 《비평실천》(2017.2.1.~2.7)[1]을 발단으로 진행했습니다. 비평가들에게 글을 받아서 전시기간 동안만 전시하고, 관련 대화 프로그램이 진행된 뒤 폐기되는 독특한 기획이었죠. 전시에 참여한 이들을 중심으로 기획했기에 자연스럽게 젊은 비평가들에 대한 이야기를 중심으로 진행했습니다.

전시 덕분에 첫발을 떼긴 했지만, 비평을 지면에서 다루고 싶다는 생각은 예전부터 해왔습니다. 미술비평이 무척 파편화되어있다고 생각해 왔기 때문이죠. 세대별, 장르별 간극도 있

1. 기획자 이양헌의 의뢰로, 신진 비평가로 주목받고 있는 권시우, 김정현, 안진국, 이기원, 홍태림이 중심 글을 쓰고, 기성 비평가 곽영빈, 방혜진, 임근준, 정현이 글을 더하여, 『비평실천』이라는 한 권의 책을 완성하여 그 책을 40권을 비치한 전시로, 관객은 책을 자유롭게 열람할 수 있지만 전시장 바깥으로 들고 나갈 수는 없는 규칙이 있었다. 다만 복사기가 비치돼있어 원하는 부분을 손수 복사해갈 수 있다. 이 전시 기간 동안 중심 글을 쓴 신진 비평가 5인이 동료 필자, 선배 비평가, 번역가, 문화비평가 등을 초청해 각자가 생각하는 비평의 역할과 가능성을 논하는 토크 프로그램도 함께 진행했다.

을 것이고, 심지어 같은 필드에서 활동하고 있는 것처럼 여겨지는 30대 비평가들도 서로를 잘 모르는 경우가 많아요. 비평들을 주고받는 네트워크가 부족하다고 느꼈고, 『미술세계』라는 매체를 이용해서 그런 것들을 해봐야겠다고 생각했어요. 만나서 이야기하게 되면 뭔가 다르지 않을까. 비평가들의 계보가 존재함에도 모든 것들이 단절된 것처럼 여기는 비역사적인 태도, 비생산적인 태도도 짚어보고 싶었고요. 몇 년이 지난 지금 되돌아보면, 비역사성은 제가 속한 비교적 젊은 세대에서 더 뚜렷하게 드러나는 것 같다는 생각도 들어요.

사실 처음 비평특집을 진행할 때는 편집장으로 활동한 지 얼마 되지 않은 상황이었기에 구체적인 문제의식을 가지고 특집을 진행했다기보다는 일단 진행하면서 탐구해 나가자는 태도로 임했습니다. 실제로 좌담회를 진행하면서 문제의식을 구체화한 부분도 많아요.

고 비평의 계보에도 관심이 있으신 듯 보이는데, 원로 비평가분들이 『미술세계』 비평특집에서는 빠져있네요. 부담스러워서 그러신 건가요?

백 그런 측면을 부정할 수 없네요. 하지만 이런 상황이 계기로 작용한 부분도 있습니다. '미술비평진단① 비평실천'(2017년 3월호, Vol. 388)의 경우 관련 비평가들이 저와 같은 세대로 묶일 수 있는 분들이었기에 비평을 주제로 특집을 진행해보자는 결정을 큰 부담 없이 내릴 수 있었죠. 어느 정도 세계

관을 공유하고 있는 사람들부터 시작한 것이죠. 미술비평에 관해 이야기할 때 가장 가까이에서, 잘 아는 부분부터 시작해야겠다고 생각했습니다. 2018년 진행한 '미술비평진단② 비평이 존재하는 곳'(2018년 3월호, Vol. 400)은 2017년 특집에서 제기되었던 문제들을 바탕으로 비평상 수상자, 미술관 관계자, 미술매체 운영자로 나눠 인터뷰와 좌담, 그리고 비평가들의 에세이를 담았는데, 2017년 특집이 신진 비평가들의 이야기를 담았다면, 2018년 특집은 한창 활동하고 계신 분들의 이야기로 조금은 나이대를 올렸습니다. 아마 다음 비평특집이 진행된다면 조금 더 경력이 많으신 분들의 이야기를 담아야겠다고 생각은 하고 있습니다만, 세 번째 비평특집의 모습이 어떨지는 아직은 저도 알 수 없습니다.

안 백지홍 님은 『미술세계』의 대표이신 백용현 선생님의 아드님으로 알고 있습니다. 지금은 일종의 가업을 잇고 있는 모습인데요, 어떤 전문 영역에 가업을 잇는다는 명목으로 비전문인이 들어와 운영하는 경우가 왕왕 있는데, 백지홍 선생님은 미술을 깊이 있게 공부하신 것으로 알고 있어요. 대학교에서 미술 이론을 전공하시고, 예술학과 과대표도 하시는 등 관련 공부를 적극적으로 해오셨는데요, 지금까지 잘 알려지지 않았던 편집장이 되기까지의 과정을 듣고 싶습니다.

백 저는 홍익대학교에서 예술학을, 동 대학원에서 미학을 공부했습니다. 사실 제가 그렇게까지 삶의 진로를 구체적으로

생각하면서 살아오진 않았습니다. 대략적인 방향만 잡고 눈앞에 닥치면 그때 최선을 다하자는 식인데요, 수능을 볼 때까지만 해도 예술학과의 존재를 몰랐어요. 담임 선생님과 진로 상담하는 걸 옆에서 들으신 미술 선생님이 "너 예술학과 가봐"라고 한마디하고 가서서 커리큘럼을 알아봤죠. 미술보다는 영화, 만화 게임 등 대중문화 쪽에 관심이 많긴 했는데, 그래도 커리큘럼이 재밌어 보여서 예술학과에 원서를 쓰게 되었습니다. 그러고 나서 어쩌다 본 과 대표도 하게 되고, 하하하. 그러고 보니 수시 때까진 경영학과를 썼었어요.

안 그런데 대학원은 미학과에 가셨는데, 어떻게 그런 결정을 하셨어요?

백 예술학과 커리큘럼을 따라 공부하다 보면 크게 세 가지 방면으로 진학 진로가 이어져요. 예술학과, 미술사과, 미학과 대학원이죠. 그중 미학이 다른 것에 비해서 이것저것 다양한 분야와 만나는 지점이 있을 것 같았어요. 또 학부 때 여러 선생님께 도움을 받았지만, 특히 미학을 가르쳐주셨던 하선규 선생님께 도움을 많이 받은 것도 결정에 영향을 주었습니다.

안 백지홍 님은 초기에 글 쓰시면서 『미술세계』 기자로 활동을 좀 하셨죠.

백 예, 그전에는 『미술세계』에서 자료 정리나 교정 등의

일을 아르바이트로 하다가 2013년부터 기자로 일하게 되었죠. 편집장으로서 일하게 된 것은 2016년 4월호부터입니다. 기존에 계시던 편집장님이 이직하게 되면서 임시로 맡은 것이 지금까지 이어지고 있습니다. 다른 매체의 상황은 다를 수도 있지만, 저희 같은 경우는 편집장이라는 역할이 관련 분야에 대한 전문성도 필요로 하고, 글도 잘 써야 하고, 주어진 시간 내에 책을 만들기 위해서는 고강도 노동이 동반되는 일인데, 그에 합당한 월급을 주지는 못하는 상황이에요. 그러다 보니 사람을 구하기는 힘들고, 그렇다고 월간지에 공석이 이어지면 안 되다 보니 제가 일을 맡게 되었어요. 이게 잘된 일인지, 아닌지는 아직도 모르겠습니다만.

고 『미술세계』가 '이런 거구나'라고 느끼신 것이 있다면요?

백 미술의 세계를 담은 잡지일까요? 상대적으로 넓은 시야로 미술을 담는다는 점은 장점이라고 봅니다. 다만 조금 더 '재미있는' 책이 되었으면 하는 바람이 있었고, 지금도 있어요. 제가 『미술세계』에서 일하기 전에는 시사잡지랑 영화잡지를 주로 봤었는데, 그 이유는 '재밌어서'였어요. 시사잡지나 영화잡지는 얇은 주간지 형태가 많음에도 다양한 정보와 의견들이 담겨 있고, 그중에 호기심을 자극하는 내용이 많아서 이런저런 생각거리를 던져 줬어요. 반면 『미술세계』를 비롯한 미술 월간지들은 더 두껍고 많은 글을 담고 있음에도, 독자 입장에서 읽을거리가 부족하지 않았나 싶어요. 제가 미술잡지를

진득하게 보게 된 것이 군대에 가게 되면서부터였어요. 전공자 입장에서도 독자로서 그렇게 재밌는 매체는 아니었던 것이죠. 어떤 책은 너무 어려워서 학술집을 읽는 느낌도 들었고, 어떤 책은 너무 두루뭉술한 느낌을 주기도 했어요. 조금 더 날카롭고 구체적인 이야기를 할 수 없을까 생각했습니다. 물론 시사나 영화는 미술계보다 가십거리도 많고 대중의 관심을 받는 분야다 보니 그 둘과 미술전문지가 같아질 수는 없겠지만, 조금 더 재밌는 매체가 될 수는 있을 것이라 생각했어요.

여러 노력을 했지만, 지금도 여러 한계로 제가 원하는 지점에 도달하지 못했고, 시행착오도 많습니다. 지금의 『미술세계』는 전문가와 애호가 독자 사이에서 적정한 위치를 찾아가는 과정에 있다고 생각합니다.

미술생태계 속에서 비평의 협소한 자리

안 요즘은 건전한 비평 자체가 힘든 것 같아요. 그 이유를 생각해 보면, 비평가들끼리는 좋은 게 좋은 거라는 식으로 서로에게 날카로운 비평을 겨누지 않는 것 같고, 미술잡지는 너무 비판적인 글이 실리면 그 관계자로부터 오는 광고가 떨어질 수도 있다는 불안감에 시달리는 것 같아요. 백 선생님은 미술잡지에 계시니 이에 대한 미술잡지의 입장이나 상황을 듣고 싶어요.

백 제가 6년 조금 넘게 일하고 느낀 점은 미술생태계가 거

의 자립할 수 없는 상태라는 것이에요. 자체적인 걸음마를 하지 못하는, 어떻게 보면 한 사회에서 기생적인 상황이죠. 기초 체력이 없기 때문에 조금이라도 험지를 걷게 되면 매체 생존에 위협이 될 수 있다고 생각해요. 이것이 미술전문지들의 한계를 결정짓는다고 생각하고요. 만약 미술전문지의 자금력이 탄탄하다면, 기자들에게 더 많은 복지를 제공하여 고급인력이 오래도록 활동할 수 있을 것이고, 필자들에게는 매체에 원고를 싣는 것만으로도 일정 정도의 생계를 유지할 수 있을 것입니다. 예를 들어 예술경영지원센터에서 '시각예술 비평가-매체 매칭 지원' 사업[2]으로 제시한 원고료가 200자 원고지 1매당 2만 원이잖아요. 물론 필자의 전문성과 원고 제작에 들어가는 시간을 생각하면 이것도 적다고 할 수 있겠지만, 제가 느끼기에는 이 정도면 타 분야의 노동 대비 최소한의 수입은 보장되는 것이라고 봐요. 반대로 말하면 현재 필자들은 최소한의 수입의 50% 정도밖에 받지 못하고 있다는 뜻이지요.

이런 상황에서 과연 얼마나 날카로운 보도, 오랜 시간 탐사해야 하는 보도를 할 수 있을까요. 예를 들어, 어떤 작품이 위작이라고, 특정 심사가 불투명하다고 고발성 기사를 지면에 실었을 때, 소송에 걸릴 수 있는데, 그렇게 되면 책의 퀄리티를 유지하며 송사를 진행할 돈과 시간이 없어요. 재판에서 승

2. '시각예술 비평가-매체 매칭 지원'은 시각예술 분야 비평 원고료 현실화 문화 정착을 통한 비평인력 전문화를 제고하며 우수 비평문 양산과 신진 비평 인력의 활동 기회를 제공하기 위해 (재)예술경영지원센터가 2018년부터 시작한 미술비평지원사업이다.

소한다고 하더라도, 그 과정 자체가 매우 큰 타격이 될 겁니다. 실제로 『미술세계』에도 유사한 사례가 있었고요. 누군가 악의를 품고 법정 다툼을 지속해서 일으킨다면, 미술매체 중 그것을 견딜 수 있는 매체가 있을까요. 지면에 글을 쓸 비평가분들의 처지도 큰 차이가 없을 것이라고 생각해요.

결국 미술잡지의 가장 큰 문제는 자체적인 체력이 없다는 것이죠. 정기구독자가 만 명 정도 있다고 하면, 법정 다툼 등 여러 문제가 발생하더라도 독자분들만 보고 비평을 담을 수 있을 겁니다.

고 그럼 비평의 문제를 기초 체력 부족의 문제로 보시는 것이네요. 생각하시고 계시는 다른 비평의 문제는 없나요?

백 그 외에도 제가 생각하는 문제로, 미술계 내부의 공감대나 최소한의 합의라 부를 만한 것의 부족을 들 수 있어요. 예를 들어, 자주 호명되는 작가가 존재한다면, 그에 대한 최소한의 일치된 견해가 있을 텐데, 국내 미술계는 그런 지점이 불분명한 것 같아요. 각기 다른 의견을 확인하고, 합의할 수 있는 부분을 합의해 나가면서 이야기가 진전되는 모습을 보기 힘들어요. 자신의 견해와 상충하는 주장을 견디지 못하는 태도가 기성비평가부터 SNS를 이용하는 젊은 미술인들에게까지 보이는 것 같아요. 여러 의견을 지면에 수록하고자 할 때, 자신의 입장과 다른 입장의 글을 함께 수록하기 거부하는 모습도 볼 수 있었고, 지면에 수록된 글의 내용과 관점에 대해서

온/오프라인에서 심하게 항의하시는 경우도 있었어요. 의견이 다르면, 대화를 주고받고 논쟁하기보다는, 다른 주장을 치워버리는 태도가 있는 것 같아요. 진흙탕에 들어가지 않으면 이룰 수 없는 것이 분명 존재하는데, 필자도 그렇고, 매체도 그렇고 누구 하나 진흙탕에 들어가고 싶어 하지 않는 것 같아요.

고 싸운다 한들 서로 정확히 상대방 비평의 쟁점을 알고 싸우는 게 아니기 때문에 생산적인 비평도 어렵고요. 그런데 저는 비평의 어려움에 대해 두 가지로 말하고 싶어요. 원고료의 문제와 시간의 촉박함이요. 원고료가 적다 보니, 생계를 위해서는 닥치는 대로 글을 써야 하고 그러다 보니 사유의 시간이나 글을 쓸 수 있는 시간도 적죠. 비평가들에게 주어지는 글 쓰는 시간 자체가 너무 적은 듯해요. 짧은 시간에 서너 개의 글을 쓰면 결론이 똑같이 날 수밖에 없는 거죠. 시간이 좀 필요하거든요. 시간은 어떤 경우에나 충분히 있어야 해요. 그러한 환경적인 부분도 좋은 글쓰기에 큰 영향을 주는 것 같아요.

백 저도 몇 년 동안 일하면서 느낀 것이 비슷해요. 한 달에 글 한두 개 쓰면 기본적인 생활이 가능할 정도의 원고료를 드릴 수 있다면, 필자분도 여유롭게 글을 쓸 수 있을 것이고, 결과적으로 매체에 수록되는 원고의 질도 상향평준화될 거예요. 원고 작성 기간과 관련해서는 특집 원고의 경우, 사전에 진행하는 경우도 있지만, 매달 수록하는 전시리뷰 같은 경우는

실질적인 잡지 제작 시간을 제외하면 3주밖에 드릴 수 없어요. 저희도 글의 성격에 따라 원고 작성 기간을 조정하고자 최대한 노력하고 있습니다. 그러나 원고료 문제는 저희도 자유롭지 못합니다. 원고료 현실화는 저희나, 다른 매체나 문제를 인식하고 있지만, 현실적인 해결책은 요원합니다. 결론부터 말씀드리면 단기간 내에 변화가 일어나기 위해서는 국가가 나서는 것 외에 방법이 없다는 생각이 들어요. 대기업이 갑자기 미술 생태계를 위해 돈을 풀지는 않을 테니까요. 다소 무책임한 말이지만 미술비평의 실질적인 활성화를 위해서 정부 차원의 지원이 있었으면 좋겠어요. 현재의 미술비평 수요는 공급을 만들어낼 만큼의 시장을 만들지 못했어요. 예를 들어 유명비평가의 글을 싣거나, 화제가 되는 주제를 특집으로 다뤘을 때 판매량이 증가하긴 하지만 제작비, 유통비를 생각하면 100권, 200권 정도 차이로는 경제적으로 큰 의미가 없습니다. 미술 매체들이 워낙 적은 예산으로 비평을 유통하고 있기 때문에 사실 적은 예산만 투입해도 획기적인 변화를 일으킬 수 있다고 생각해요. 1달 원고료 500만 원을 지원한다고 하면 1년에 6,000만 원이고, 흔히 언급되는 매체 4~5곳을 지원하면 1년에 3억 원이면 됩니다. 한 정부의 5년 임기 동안 15억 원을 들이면 아마, 적어도 매체의 미술비평은 쉽게 퇴보할 수 없을 만큼 발전할 것이고, 이는 국내 미술계 전체에 긍정적 파장을 가져올 거예요.

고 그렇게 되면 비평의 과열 양상이 일어나지는 않을까요?

백 비평의 과열이란 뜻이 너무 많은 비평이 만들어진다거나 너무 많은 비평가가 등장한다는 것을 뜻한다면, 오히려 과열되는 게 더 좋지 않을까요? 지금은 미술에 일종의 사명감(?)을 가지고 있지 않다면 매체에 글을 쓰는 게 어려운 상황이죠. 이러다 보니 여러 매체가 좁은 필자 풀을 공유하고 있습니다. 글을 청탁 드리면 "이번 달은 다른 미술매체에 글을 써서 안 된다"와 같은 답변을 받을 때가 적지 않죠. 같은 달에 세 개 매체에 글을 쓰신 선생님도 있어요.

고 그것도 문제죠. 본인에게도, 독자에게도.

백 그런데 그런 분들 덕분에 매체가 유지되고 있는 것이기도 합니다. 원고료 문제가 해결되는 것이 근본적인 해법일 겁니다.

안 예전에 미술잡지 월간 『아트인컬처』에서 미술비평상이 있었는데, 없어졌잖아요. 비평가라고 명명될 수 있는 공식적 상황이 많이 없어져 버린 것 같아요. 이런 상황에서 『미술세계』는 젊은 비평가들을 키우기 위해 생각하는 전략 같은 게 있으신가요?

백 비평상을 고려해봤어요. 신진비평가를 발굴하고 지면을 드리면 상호 도움이 되는 부분이 있을 테니까요. 그런데 지면을 제공하는 것이 젊은 비평가분들에게 '제공'이나 '부상'으

로 인식되지 않을 것이라는 생각이 들었어요. 그도 그럴 것이 현재로서는 탁월한 통찰력과 필력, 순발력, 지구력을 갖춘 초인적인 비평가가 등장한다고 해도 전업 비평가로 활동을 시작한다면 생계유지가 사실상 불가능할 상황이니까요. 단지 지면이 주어진다고 해서 '여기서 좋은 글을 선보이고 인정받아서 유명해지면 다음 단계가 있을 거야'라는 희망으로 쉽게 이어지지 않을 거예요. 실질적인 부상이 주어지지 않는다면 시상식이라는 제도를 운용하기 위한 행정력은 평가받지 못하고 오히려 비판만 들을 수 있다고 생각해요. 현재는 상과 같은 제도보다는 여러 통로를 통해 접한 젊은 비평가들의 글을 리뷰란 등에 수록하는 방식으로 젊은 비평가들과 만나고 있습니다.

안 저는 '다음 단계'까지 생각하는 것이 문제는 아닐까 생각이 드네요. 꼰대 같은 이야기이지만 말을 할 수 있다는 게 중요하고, 말을 할 수 있는 지면이 중요하다고 생각해요. 제가 알고 있는 유명한 젊은 필자는 편의점에서 파트파임으로 일하면서 글을 썼어요. 비평에서 돈을 벌면 좋겠지만, 그것보다는 발언할 수 있는 어떤 장이 더 중요하지 않을까요. 당연히 생계의 문제는 중요하지만, 미술에 뛰어든다는 것이, 예술에 뛰어든다는 것이 물질적인 풍요로움을 생각하면서는 아니었을 테니까요. 사실 최소한의 생계가 보장되지 않은 현실이 더욱 생계에 집중하게 하는 상황을 만든 것 같아요.

백 이 시대의 주요한 가치는 '합당한 보상'인 것 같아요. 세

대론적 접근이 위험하긴 하지만, 경쟁을 내재화한 세대의 등장과도 관계가 있을 거예요. 사실 동시대 미술계에서 활동하는 이는 극소수를 제외하고는 합당한 보상을 받지 못한 채로 운영되고 있잖아요. 이런 부분을 바라보고는 이럴 바에 망하는 게 낫다고 평가하기도 하더라고요. 하지만 현장에서 활동하는 입장에서는 한 번 망한 다음에 더 좋게 재건할 수 있을지 확신이 없기 때문에 그런 의견에 동의할 수는 없죠.

고　저는 최근 젊은 중국 비평가들과 이야기를 나누다 느낀 것인데요. 거기도 그렇더라고요. 비영리를 목적으로 연구를 하자고 했었는데 나한테 돈을 줄 것인가 안 줄 것인가에만 엄청나게 관심을 보이더라고요. 그런 걸 보면 이게 한국만의 문제는 아닌 것 같고요. 전 세계적인 분위기인 것 같아요. 그 처지를 이해를 못 하는 것은 아니지만, 돈을 받게 되면 동시에 비평이나 연구의 자율성이 없어진다는 것을 알았으면 좋겠어요.

백　지금 이 시대는 전 세계적으로, 주어진 상황을 발판삼아 자신의 커리어를 만들어나가는 패기나 포부라고 할 만한 것을 보기 힘들어진 것 아닌가 싶어요. 미술계로 좁혀보자면, 그동안 착취가 횡행했던 미술계의 업보 아닌가 싶기도 하고요. 하지만 저희는 필자와의 협업이 필요한 입장에서 이런 상황이 너무 안타까울 뿐이죠.

비평의 목소리 읽기

안 선생님은 아무래도 미술잡지의 편집장으로 있다 보니, 매달 오는 글을 원하지 않더라도 읽게 되실 거라 생각해요. 다양한 연령대의 필자가 쓴 글이 모일 텐데요. 나이에 따라서 글의 뉘앙스나 어휘 등의 특징이 있는지요? 더불어 비평가와 큐레이터, 기획자의 글에 느낌이 다른 것이 있는지요?

백 기고받는 글은 세대나 직업에 따른 차이보다 개인별 차이가 훨씬 크다고 생각해요. 다만 세대별 뉘앙스 차이는 분명히 존재하죠. 문제의식뿐만 아니라 단어 선택, 문장을 쓰는 방식 등이 세대별로 조금씩 다른 것을 알 수 있습니다. 예를 들어, 근래에는 작품의 내적 완성도나 작가 자체의 작업방식에 파고드는 방식보다는 작품이나 작가를 둘러싼 담론에 더 예민하게 반응하는 것을 알 수 있습니다. 글에서 다루는 작가나 작업방식에 따라 이러한 차이가 장점이 되기도 하고 단점이 되기도 하죠.

어휘와 관련해서는 기성 비평가의 경우, 이제는 동시대 회화에서 사용하지 않는 표현을 소환하여 고루한 느낌을 줄 때가 있는 반면, 젊은 비평가의 경우 좁은 미술계 내부에서만 통용되는 표현들을 많이 사용하여 이해를 어렵게 할 때가 있는 것 같아요.

고 원래 비평이 본업인 분과 아닌 분 사이에 글에 있어 어

떤 차이가 있나요?

　백　이 역시 글의 성격에 따라서 스타일을 바꿔서 쓰시는 분들이 많기 때문에 분류가 큰 의미가 없다고 생각해요. 굳이 분류해 보자면 비평가는 보다 거리를 두고 의미를 읽어내려고 하고, 큐레이터나 기획자는 전시에 대한 보다 직접적인 이야기를 하는 경향이 있어요. 아무래도 전시를 만들어본 경험을 바탕으로 전시를 만드는 과정까지 읽어내실 때가 있다는 것이 특징이 될 것 같습니다. 오히려 문제가 되는 것은 학회 등의 학술행사에서 발표하는 스타일로 글을 쓰시는 분이에요. 아무리 미술전문지라 해도 학술지에 실리는 딱딱한 글을 수록하는 것은 아니기 때문에 선생님들께 미리 원하는 글의 성격을 말씀드리기도 합니다.

　안　혹시 대중성을 확보하기 위해서 미술계가 아닌, 글을 잘 다루는 소설가라든가 시인을 섭외하려는 생각도 있으신가요.

　백　물론 섭외하고 싶습니다. 다만 앞서 언급한 원고료 문제가 해결되지 않는 한 제 귀에 들어올 만큼 유명한 분들을 섭외하기가 쉽지 않죠. 상대적으로 덜 유명하지만, 저희 지면과 성격이 맞는 분을 타 분야에서 찾는 것 역시 쉽지 않습니다.

고 필자나 대담자 섭외하실 때도 어려움이 많을 것 같은데, 혹시 그런 사례가 있으세요?

백 미술계에서 활동하시는 분들은 『미술세계』의 제안을 긍정적으로 검토해주시는 편이에요. 근래에 섭외가 수월하지 않았던 예는 SNS상에서 익명으로 오가는 의견들을 지면으로 초대하려는 시도였어요. 아무래도 익명성을 바탕으로 단발적인 인상을 말하는 것과 지면에 수록되는 것 사이에는 무게감의 차이가 있기 때문이기도 할 것이고, 아직 저희가 충분한 신뢰를 얻지 못하다는 방증傍證이기도 할 것입니다. 2018년 7월호 특집 '전시지형도 확장팩: 디지털, 납작, 서브컬처'에서 인터넷 세대의 하위문화를 다룬 《미러의 미러의 미러》(합정지구, 2018.5.25.~6.24.)[3]를 다루면서 전시를 기획한 이진실 기획자를 대담에 초대했을 때, 잡지가 발간되기 전부터 트위터에서 『미술세계』에 대한 비난이 굉장히 심했어요. 주된 논지는 자살로 생을 마감한 미성년 성노동자에 대한 이야기를 서브컬처 형식을 빌려 가볍게 풀어낸 작업을 만들어 낸 작가와 그것을 전시장으로 불러낸 기획자의 비윤리성에 대한 비판이었죠. 단순한 고인 모독을 넘어 성노동에 대해 긍정하는 담론이 성노동자를 죽음으로 내몰았다는 주장도 중요한 논지였습니다. 또한, 《미러의 미러의 미러》가 전시장에 소환한 하위문화가 비윤리

3. 《미러의 미러의 미러》는 이진실이 기획한 전시로, 권용만, 〈업체〉(eobchae)와 류성실, 한솔, 이자혜가 작가로 참여하였다.

적 요소를 포함하고 있었고, 그것들을 유희하는 뉘앙스가 있었던 것이 SNS상의 분노에 촉매 역할을 했고요.

안 혹시 이진실 기획자가 그 정도로 반발을 일으킬 문제적인 발언이나 태도를 보여서 그런 건가요?

백 전시가 담고 있는 논쟁적 요소들에 대해 보다 엄격한 윤리적 잣대를 갖고 계신 분들께는 인터넷상에 존재하는 요소들을 전시장으로 불러내 여러 논의를 끌어내려는 태도가 다소 순진해 보일 것 같아요. 저도 전시의 기획 방향에 100% 동의하는 건 아니었으니까요. 윤리적으로 문제가 될 만한 요소들을 전시장으로 끌어들일 때는 그에 대한 기획자의 태도를 읽어낼 수 있어야 한다는 게 제 입장인 데 반해《미러의 미러의 미러》에서는 그런 부분이 약하지 않았나 하는 생각이 들기도 했습니다. 다만 SNS상의 논란은 책이 발간되기 이전에 시작되었으니 책에 수록된 이진실 선생님의 태도 때문에 일어난 논란은 아니었어요. 기본적으로《미러의 미러의 미러》라는 전시를 기획한 사람이 지면을 얻는 것 자체가 비윤리적이라는 입장이었죠.
이러한 입장을 견지하시는 분 중 몇 분은 지속해서 비판을 이어갔기 때문에 지면을 통해 그 비판의 논리를 소개하고 싶었어요. 윤리적, 미학적으로 서로 다른 기준을 가진 이들의 목소리를 비교하고 접점들을 만들어 내면 문제가 명확해질 것이라 생각했습니다.

고 네, 논란들로부터 배우고 생각해볼 지점들이 있네요.

백 문제는 SNS상에서 활동하는 분들을 만나는 게 힘들었다는 점이에요. 몇몇 분은 제 의견에 동의하시고 오프라인으로 나오셔서 여러 의견을 주고받았지만, 그러지 못한 경우도 많았어요. 결국 《미러의 미러의 미러》에 관한 후속 기사는 9월호에 수록되었는데, SNS상의 주요 발화자는 모시지 못했어요. 이 경우뿐만이 아니라 SNS상에 뾰족하거나 반짝이는 익명의 의견들이 있을 때 지면으로 불러오려고 하면, 일반적인 필자를 섭외할 때 보다 아무래도 섭외 과정이 힘들어요. 훨씬 해야 할 일이 많습니다.

동시대적 사유 방식 — 신구세대 함께 품기

안 고생이 이만저만 아니셨네요. 저는 2018년 7월호 특집 '전시지형도 확장팩' 같은 경우 신세대 작가들의 작업방식을 모아서, '디지털', '납작', '서브컬처'subculture라는 키워드로 풀어낸 것이 좋은 특집이었다고 생각해요.

고 '납작'이란 단어는 어디서 나온 건가요?

백 '납작'은 이미 젊은 미술인들 사이에서 사용되고 있는 말이에요. 하지만 사용하는 이에 따라 그 내용이 조금씩 변하는 단어이기도 합니다. 어떤 분은 가치판단이 무화無化된 것을

납작이라고 하고, 어떤 분은 정말로 대상의 표면적인 표현을 납작이라고 하고, 또 어떤 분은 포스트모더니즘 이론에서 가져오죠. 다른 분은 그린버그의 이론에서 '납작'을 불러내신 분도 있어요. 어떻게 보면 한 단어가 품기에는 너무 넓은 의미이기도 하죠. 이런 경우 여러 논의를 통해 용어의 일반적인 활용과 예외적인 활용을 정리하고 싶은 욕구도 생깁니다.

안 그런 식으로 이슈들을 특집으로 다루는 것은 좋은 것 같아요. 그러다 보면 신세대 중심의 논의로만 흐를 수도 있겠지만, 어차피 신세대 이슈가 주류를 이루기 때문에 이러한 특집이 의미 있는 것 같습니다. 다른 잡지들은 그러지 못하고 있는 것 같아요.

고 그래도 저는 옛것과 새것이 공존해야 한다고 생각해요. 무슨 표어 같기는 한데, 여하튼 신세대 용어로만 채워져서는 안 된다고 생각합니다. 그래도 소통을 하려면요.

백 예, 그래서 젊은 미술인들의 논의가 중심이 되는 특집 등의 기사를 보면 각주를 굉장히 많이 달고 있어요. 인터뷰이도 그렇고 필자도 그렇고 충분한 설명 없이 이야기를 진행할 때가 많거든요. 그러면 이미 관련 내용을 알고 있는 이가 아니라면 소통에 문제가 생길 수밖에 없죠. 그래서 시간과 지면이 허락하는 한 각주와 캡션에서 자세히 설명하려고 노력합니다. 미술잡지를 사서 읽을 만큼 관심이 있는 분이라면 저희 부모

님 세대라도 노력하면 이해할 수 있도록 해야 한다고 생각해요. 전부는 불가능하더라도, 미술 애호가분들은 설득할 수 있는 기사를 목표로 하고 있어요.

안　신구세대를 아우르는 형태가 되어야겠다고 생각하시는군요.

백　『미술세계』가 젊지는 않잖아요. 미술전문 월간지로서는 한국 최초인 굉장히 오래된 매체이고, 정기구독자분들도 평균 나이가 적지 않아요. 서울보다 지역에서 영향력이 더 크기도 하고요. 그래서 그분들을 독자로 상정하고 내용을 다듬어 나가는 것이죠. 최신의 흐름을 담는다고 해도 다루는 방식에서는 친절하게 하고자 합니다. 반대의 경우도 마찬가지고요.

고　『미술세계』의 방향성에 대해 듣고 싶어요. 전통적인 독자층을 갖고 계신 상태에서 젊은 층도 끌어들여야 하고 해서요. 전통적인 독자층과 새로운 독자층이 양립할 수 있을까요?

백　양립 가능하다고 봐요. 세대별로 관심을 가지는 작가/전시/작품이 완전히 다를 것 같지만 그렇지 않거든요. 특히 전통적인 회화나 조각이 젊은 세대에서는 아예 생산되거나 소비되지 않는 것처럼 보는 태도도 있지만, 반드시 그런 것만은 아니죠. 그리고 보다 넓은 관객층은 여전히 전통적인 매체에 관심을 가지고 있습니다. 또한, 나이가 든다고 해서 최신 담론들

에 관심이 없는 것은 아니에요. 사용하는 용어가 익숙하지 않은 부분에서 해석이나 각주가 필요할 뿐이죠. 개인적으로는 예술 작품의 내적인 논리, 완결성에 대해 논하는 비평이 젊은 작가들에게도 필요하다고 생각합니다. 근래 한국현대미술 신 Scene은 이런 부분이 다소 경시되는 느낌이 있는데, 잘 그린 그림의 그 잘 그려진 특성, 잘 조각한 조각의 그 잘 조각된 특성, 그것으로도 가치를 가질 수 있다고 봅니다. 실제 작업하는 작가분들은 잘 만들기 위해서 지금도 노력하고 있잖아요. 이런 '모더니즘 비평'이라 할 만한 태도가 저희 기존 독자분들에게 익숙할 텐데, 동시대에도 그 역할이 있다고 생각합니다.

안　그림을 그려보지 않고 글만 쓰신, 이론만 하신 분들이 조형적 테크닉을 무시하는 경향이 있는 것 같아요. 그림을 그려보신 비평가분들은 그렇게 생각하시지 않거든요. 그림을 그린다는 것, 그 작업 자체가 얼마나 어려운지 아니까요.

고　그럼요. 그리고 대화라고 얘기를 하셨는데, 국내 미술계 전체를 보았을 때 미술대학에서 일어나는 교육이나 지방에서 유통되는 작업들을 고려해 보았을 때 우리가 다루는 미술은 정말 엘리트 예술인 거죠.

백　그렇죠. 저도 내가 바라보고 있는 곳이 너무 좁거나 닫힌 곳이 아닌가 고민을 많이 합니다. 예를 들어, 우리 편집팀에서 흥미를 느껴 '디지털', '납작', '서브컬처'라는 키워드로 소개했

던 작업들이 갑자기 사라지는 일이 생겼을 때, 한국 문화계에 큰 영향이 있을 것인가 생각해 보면 그러지는 않을 것 같거든 요. 그런데 제가 이런 식으로 접근하면 미술계 분 중 상당수가 저를 이상하게 생각할 겁니다.

우리가 너무 일부만 보고 있는 게 아닌가 생각하며 균형을 잡으려고 나름의 노력을 계속하고 있습니다. 전통적인 것과 새로운 것의 조화가 가능하다고 생각해요. 아니, 가능하다기 보다는 이미 현실에서 공존하고 있으니까, 같이 있어야 한다고 생각하죠. 『미술세계』의 지향점 중 하나는 한국 미술계에서 일어나는 이슈들을 놓치지 않는 것입니다. 단순히 신세대, 구세 대의 문제는 아니에요. 예를 들어 블랙리스트 문제를 지속해서 추적한다던가, 작가들에게 영향을 주는 '아티스트 피'Artist Fee[작가보수] 문제의 변화를 담아낸다던가, 대선을 앞두고는 대선후보 전원과 인터뷰를 진행하기도 했습니다. 조영남 문제가 일어났을 때 미술계 외부에서 단편적인 사실들을 늘어놓는 모습을 보거든요. 그럴 때 전문가적인 입장을 다루려고 합니다. 이런 게 미술 언론이 해야 할 의무라고 생각합니다.

고 그래야 기존의 미술이 살아남겠죠. 계속 그래왔으니까요.

백 유명 작가의 위작 사건은 끊이지 않는 문제임에도 미술계 내에서 언급을 잘하지 않아요. 그런 것들을 저희가 놓치게 된다면 부끄러운 일이겠죠. 하지만 사람들은 잘 안 하려고 하

고, 저희는 그 빈 공간들이 보이기 때문에 힘들어도 계속하려고 하는 것 같아요. 다행히도 이러한 활동을 좋게 생각하시고 격려해주시는 분들이 있기 때문에 지속해올 수 있었습니다.

비평가 백지홍의 시선

안 현재는 편집장으로 일하고 계시지만, 백지홍 님은 잡지를 위해 매달 많은 글을 작성하시고, 그렇게 작성하시는 여러 글이 전시 비평이나 주제 비평 같은 비평글입니다. 따라서 비평가의 성격이 편집장이란 이름에 가려져 있는 상황으로도 여겨지는데, 혹시 편집장의 역할 때문에 비평가의 역할, 혹은 비평적 글쓰기가 가려진 부분이 있는지 궁금해요.

백 제 주 업무인 편집장의 일 자체가 굉장히 비평적인 활동이라고 생각해요. 지면에서 다룰 이슈를 찾고, 선택과 집중을 해요. 매 순간 여러 가지 사안 중 제외하는 일을 해야 하는데, 그것 자체가 굉장히 비평적인 행동이죠. 또한 제가 리뷰를 쓸 경우에는 제 나름의 비평적 태도를 담아내기 위해서 노력합니다.

하지만 저 스스로를 비평가라고 칭할 수는 없을 것 같아요. 제가 하는 전체 업무에서 비평적 입장을 견지하기 위해 투입하는 시간의 비중이 그렇게 크지 않기 때문이죠. 제가 스스로 비평가라고 생각하려면 조금 더 집중해서 저만의 관점을 확고히 하는 과정이 선행되어야 할 것 같아요. 저는 아직 전문

성이 부족하다고 생각하거든요.

고 비평의 전문성이 무엇일까요?

백 적어도 자기가 관심 있는 지점에 대해서는 충분한 사전지식을 가지고 논리적으로 가치 판단을 내릴 수 있어야겠죠. 그리고 그 판단을 충분히 정제된 언어로 풀어낼 수 있어야 한다고 생각합니다. 미술과 관련된 모든 분야에서 전문성을 발휘하는 것은 힘들겠지만, 적어도 자신이 몸담고 있는 주된 관심 분야에서는 타인을 설득할 수 있을 정도, 타인이 의견에 공감하지 않더라도 최소한 어떤 비평가가 발언하는 입장이 존재한다는 사실을 인정하는 정도의 글쓰기가 필요하다고 생각해요.

그에 반해 저 같은 경우는 매달 만나는 수많은 요소 속에서 직관적으로 인식하는 정도에 머무는 경우가 많아요. 요즘은 제가 잘할 수 있는 분야를 찾아서, 예를 들면, 디지털 문화나 서브컬처에 대해서 의도적으로 많이 보는 편입니다. 처음에 말씀드렸다시피 대중문화에 관심을 가지고 공부를 시작했기 때문에 나름의 강점이 있다고 생각해요. 이러한 관점을 유지하고 공부를 지속하면 저도 비평의 전문성을 갖게 될 것이라고 기대합니다.

안 그러면 백지홍 님의 비평글에 대해서 얘기해 보고 싶은데요, 선생님이 『미술세계』 2018년 6월호에 쓰신 《유령팔》(북

서울미술관, 2018.4.3.~7.8.) 리뷰 「존재하지 않으나 존재하는, 2018년 디지털 원주민 작가론」을 잘 읽었습니다. 저도 비슷한 문제의식을 느끼고 있었습니다. 그런데 사실 이러한 비판적인 글을 잡지에 쓰기는 부담스러운데, 어떻게 쓰시게 되셨어요?

백 제가 전시를 봤을 때 장점과 단점이 명확했거든요. 그런데 제가 느낀 단점 부분이 단순히 한 전시에 대해 가진 아쉬움이 아니라 디지털 관련 작업/전시와 관련하여 비평적으로 의미가 있는 지점이라 생각했어요. 그런데 말씀하신 대로 문제점을 지적하는 글쓰기는 좁은 미술계에서 쉬운 일이 아니잖아요. 원고를 의뢰했을 때, 필자분이 부담스러워할 것 같았어요. 그래서 제가 느낀 바를 직접 쓰는 게 나을 것 같아서 작성하게 되었죠.

안 유연하게 잘 쓰셨더라고요. '잘 기획됐지만 아쉬운 부분이 있다.'는 식으로. 부드럽게 비판하는 글이었어요. 사실 그렇게 쓰는 것조차도 비평가들은 부담스러워하죠.

백 어떤 면에서는 이렇게 긍정적 지점이 많지만 아쉬운 부분도 있는 작업이야말로 비평가들의 역할이 클 수 있다고 생각해요. 《유령팔》 같은 경우는 전시의 완성도나 개별 작업에 대한 문제보다도 전시 서문에 담긴 기획과 전시장에 펼쳐진 모습 사이의 거리감이 느껴진다는 점에서 글을 시작했어요. 서문은 새로운 작업에 대한 미학적 태도를 소개하는 데 강조

점을 두었지만, 구현된 전시는 '신생공간' 등에서 새로운 형식의 작업을 보이던 작가들을 미술관에 초대했을 때 어떤 변화가 일어나는가가 강조되었다고 느꼈어요.

고 어떻게 보면 필연적으로 생길 수밖에 없는 문제라고 생각해요. 전시가 이뤄지기 전에 전시를 예상하는 방식이 기획자와 참여작가, 비평가 각각 다르기 때문이죠. 하지만 그 필연적인 차이점을 그냥 그러려니 하고 넘어가도 안 되겠죠. 작업을 이해하는 것과 비평하는 것은 서로 다른 역할과 기능을 가지니까요.

안 백지홍 님은 많은 글을 보셨기 때문에 글에 대한 특성이나 주의할 부분을 말씀해주실 수 있을 것 같은데요, 선생님이 생각하기에 비평가가 갖추어야 할 지식이나 태도가 있다면 말씀해주세요.

백 비평가의 글쓰기나 태도 일반에 대해서 제가 말한다는 것은 주제넘은 일인 것 같아요. 말씀드릴 수 있는 것은 『미술세계』라는 매체의 방향성에 맞는 글쓰기 정도라 생각해요. 개인적인 의견으로는 비평문을 쓰려고 할 때, 옆에 있는 사람에게 '나 이런 의견이 있어서 이런 방식으로 글을 쓰려고 해'라고 정리해서 말을 할 수 있어야 한다고 봅니다. 말하고자 하는 바가 명확하지 않으면 수많은 정보가 담긴 긴 글을 읽고서도 독자가 얻을 수 있는 게 별로 없거든요. 편집장의 입장에서는 역

시 필자분들의 생각이 잘 드러나는 글이 좋거든요. 비평문을 읽고 나서도 비평가가 어떤 생각을 하고 있는지 잘 모르겠다면 좋은 비평이라 말하기는 힘들다고 생각합니다. 글쓰기는 언제나 대화라고 생각해요. 예상 독자가 누군지에 따라서 대화의 형식이 달라질 수 있겠지만, 그럼에도, 언제나 대화라는 사실을 잊지 않았으면 합니다. 제가 좋아하는 격언이 하나 있습니다. 정확한 문장은 기억이 안 나는데 "의견이 같은 사람끼리 하는 대화는 대화가 아니다."라는 내용이었어요. 대화하기 전에 이미 합의된 상황을 한 번 더 말하는 것은 사실상 아무 변화가 없다는 거죠. 서로가 가지고 있는 생각의 공통점과 차이점을 명확히 하고 그것에 대해 논할 수 있는 대화가 많았으면 좋겠습니다.

그 외에 비평가가 갖춰야 할 태도는…, 미술 외에도 관심을 가졌으면 좋겠습니다. 미술의 내적 논리만 따지는 작업도, 비평도, 줄어든 만큼, 미술을 둘러싼 환경에 대한 이해가 작업과 비평 모두에게 전제조건이 되었기 때문입니다. 예를 들어, 곧 개최될 비엔날레들을 감상하기 위해서는 '난민 문제'에 대한 기초적인 이해와 자신의 입장 정리가 필요할 것입니다. 미술이 미술 내에만 있는 것이 아니라, 외부로 확장된 상황에서 외부의 사태에도 촉각을 곤두세울 필요가 있죠. 그래서 비평이 어렵다고 생각해요.

홍경한

미술잡지와 비평가를 둘러싼 권력의 제국

2000년대 들어 외국의 이론들을 국내에 소개하는 창구로서가 아니라 현대미술의 현장을 밀착 취재하고 담론화하려는 '미술 전문잡지'들이 등장하였다. 이에 도판 위주의 그림책이 아닌 비평의 전문성과 독립성을 추구하고 광고주가 꺼리는 미술계의 각종 문제점과 미술계 권력 구도를 드러내고자 부단히 노력했던 편집장이자 기획자, 홍경한을 만나보았다. 홍경한은 2000년대 중반부터 20여 년간 국내의 대표적인 미술 전문잡지인 『미술세계』, 『퍼블릭아트』, 『경향 아티클』의 편집장, 《아트 스타 코리아》의 심사위원, 서울시립미술관의 《공허한 제국》의 예술감독, 2018년 《강원국제비엔날레》의 총감독을 역임하였다.

잡지의 경제적인 여건에 도전하다 :
『미술세계』와 『퍼블릭아트』

고 2006년 첫 발간된 『퍼블릭아트』가 미술계에서 상당한 관심을 끄는 잡지였는데 선생님은 어떻게 『퍼블릭아트』와 인연을 맺게 되셨나요? 그리고 당시 편집의 방향성은 어땠나요?

홍경한(이하 홍) 말씀처럼 2006년 『퍼블릭아트』가 만들어졌고, 저는 창간호부터 관여했는데요. 당시 발행인은 충무로에서 인쇄업을 하시던 분이셨어요. 제가 듣기로는 『퍼블릭아트』의 사장님과 과거 함께 일한 동료 중 한 분이 『미술세계』를 인수했는데, 『퍼블릭아트』의 시작은 새로운 잡지를 만들어야겠다는 의욕과 더불어 그분의 영향을 받은 것으로 알고 있어요. 그리고 저는 마침 『미술세계』에서 편집장을 하다가 퇴사한 상태였어요. 원인은 당시 유명했던 '필화사건'의 중심에 서면서였죠. 그야말로 자의 반 타의 반, 일을 접게 된 경우였고요.

고 '필화사건'이 뭔가요?

홍 '필화사건'은 2000년대 중반 강남의 한 전시공간에서 열린 대규모 아트페어로부터 시작되었어요. 지금은 국내에만 아트페어가 한 50개쯤 되지만, 그 당시엔 아트페어가 그리 많지 않았어요. '아트페어'란 단어조차 익숙하지 않던 시절이었죠. 아무튼 어느 날 모 비평가로부터 해당 아트페어에 문제가

있다는 제보를 받아 직접 취재를 해 보니, 일부 저명작가와 교수들을 중심으로 전시가 이루어지고 있었고, 그 전시 비용을 힘없는 제자들 및 후배들이 대는 구조더라고요. 아무리 관행이라도 그런 행태를 상당히 부당하다고 봤어요. 취재한 내용을 기사로 썼죠. 내용으로는 크게 문제 삼을 게 아니었으나, 잡지에 작가 겸 교수들의 실명을 줄줄이 거론한 것이 화근이 되었어요. 기사가 나가고 며칠 뒤 20여 명이 '출판물에 의한 명예 훼손'으로 저를 고소해 논란이 되었죠.

고 그 사건이 계기가 되어 잡지를 관두시게 되신 건가요?

홍 당시 해당 사건은 미술계에서 나름 이슈였어요. 당대 내로라하는 이들의 실명까지 밝혔다는 것에 대해서요. 그때만 해도 한창 젊었으니, 의협심이랄까, 용기랄까, 아무튼 그와 유사한 마음이 있었던 것 같아요. 문화권력이 누군가의 정당한 기회를 박탈하고, 부조리함이 당연시되는 현실을 참을 수 없었죠. 그 기사의 내용은 바로 그 지점에 있었어요. 그러나 결과적으로 오랜 시간 함께 했던 『미술세계』를 그만두어야 하는 상황에 직면했고, 이도 저도 싫어 평소 관심 없던 미국에 가는 계기가 되었어요. 이후 1년 정도 미국에 체류했어요. 뉴욕에 머물렀죠.

그러나 얼마 지나지 않아 모친 건강이 좋지 않다는 소식에 귀국하게 되었어요. 공교롭게도 마침 『퍼블릭아트』 대표께서 새로운 잡지를 만들려고 하는데 편집장을 맡아 달라고 하

더라고요. 이게 제 인생의 두 번째 미술잡지인『퍼블릭아트』와의 첫 인연이에요. 사실 처음에는 편집장을 하지 않으려고 했어요. 하나, 세 번이나 거듭 부탁을 하니 안 하기도 좀 그렇더라고요. 송충이는 솔잎을 먹어야 한다더니, 그 사이에 마음이 흔들린 것도 있었어요. 대신 편집권 침해를 하지 않는다는 것과 역할에 맞는 급여를 책정하는 것, 최소한 3년 이상은 발간을 담보해달라는 조건을 내걸었는데, 뜻밖에도 흔쾌히 들어주었어요. 그래서 맡게 된 것이 바로『퍼블릭아트』였어요.

고 『퍼블릭아트』는 제목처럼 원래 공공미술만을 다루려고 했었던 건가요?

홍 네, 그랬어요.『퍼블릭아트』는 본래 '공공미술'을 다루고자 했어요. 당시 주간으로 미술평론가 이재언 선생님이 계셨는데, 얼마 같이하지는 못했지만 좋은 분이셨어요. 공공미술이라는 제호는『퍼블릭아트』의 대표와 그분의 아이디어였던 것 같아요. 저도 나쁘지 않은 제호라고 생각했어요. 때문에 창간호부터 제3호까지는 우리가 잘 알고 있는 그 '공공미술'에 초점을 맞췄어요.

그런데 공공미술이란 영역은 다소 협소한 장르인 데다, 공공미술만으로는 소위 '비평적 담론'을 형성하는 데 한계가 있더라고요. '시각'visual 중심의 전개도 어딘가 마음에 들지 않고요. 그래서인지 자꾸만 단순한 시각예술잡지가 아니라 '사회적 의제로서의 예술과 비평적 관점에서의 저널을 만들어야

된다.'는 생각이 들었어요. 그중에서도 비평과 저널의 역학관
계는 중요했어요. 이런 생각은 훗날 『경향 아티클』을 통해 정
점을 이뤘으나 사실상 『퍼블릭아트』에서부터 준비된 부분이
있어요.

고 2006년 당시 『퍼블릭아트』를 맡으시면서 생각했던 비
평적인 관점이라는 것이 당시 국내 미술계에서 무엇이었나요?

홍 비평적 관점을 견지한다는 것은 사회와 예술, 구조와
존재에 대한 서사 논리를 입증하려는 실질적인 태도라고 봤어
요. 특히 비평이라는 형식을 통해 현실적이거나 상상적인 것들
을 보다 도드라지게 만드는 분석적인 태도를 말하는 것이었지
요. 물론 여기에는 학술적인 연구를 비롯해 작품의 미학적 소
통–매체라는 측면도 내재되어 있었죠. 지금도 2011년 이전에
발간된 『퍼블릭아트』를 들여다보면, 그런 개념이 적절히 구현
됐다는 것을 알 수 있어요. 그래서 당시 독자들도 기존 잡지와
다른 '무엇'에 이끌려 높은 호응과 구독률로 보답했던 것 같아
요. 또한 저는 내용적으로 비평과 저널의 상호 관계 속에서 미
술계의 가장 핵심적인 부분인 작가라는 존재와 작가의 삶에
대한 고민이 많았어요. 결국 예술이든 뭐든 사람이 하는 일이
잖아요. 사람이 중심이어야 하고, 미술계에서는 작가들이 중
심이어야 하죠. 만약 그들이 없다면 잡지, 화랑, 미술관 모두
존재할 수 없는데 안타깝게도 그들의 삶은 정당한 존재성을
부여받지 못하는 것 같았기에 그 배경에 대한 고찰도 제겐 매

우 의미가 있었어요.

고 그래도 잡지가 논쟁이 될 만한 이슈를 만들면 잘 팔리지 않나요? 물론 잡지만 팔려서는 운영이 안 되지만요.

홍 일부러 논쟁을 만든 건 아니에요. 사실 『퍼블릭아트』에서 다룬 내용들이 논쟁이 될 만한 것들도 아니었어요. 오히려 예술가들의 삶을 대리하는 언어들이 논쟁이 된다는 것 자체로 우리 사회의 후진성을 보여주는 것들이었죠. 논쟁적 요소도 없진 않았겠지만 시대성을 반영한 내용과 디자인 측면에서 주목을 받았던 것 같아요. 어쨌든 『퍼블릭아트』는 여러 면에서 회자가 되었고, 구독률이 남달랐던 것은 사실이에요. 그러나 구독만으론 획기적일 만큼 경제적 기여도가 생성되지 않아요. 더구나 종이 잡지는 점차 사양길에 접어들었고, 그만큼 독자 수도 감소하는 건 불가항력이었어요. 미술계에선 화제였으나 미술이라는 장르적 특성상 대중들의 애정도가 높은 것도 아니고요.

어느 잡지든 그렇지만 잡지 운영에 도움이 되는 건 '광고'예요. 한데, 권력과 돈을 쥐고 있는 사람들은 그들 자체가 귀속될 수 있는 내용, 비판적인 견해가 그득한 매체에는 광고를 잘하지 않아요. 잡지는 광고 수익으로 운영되고, 수익이 발생해야 다음 달 잡지를 찍을 수 있는데 정작 돈과 권력을 쥔 이들이 광고를 하지 않으니 저나 직원들 모두 매달 고생이 이만저만이 아니었어요. 경영자도 마찬가지였겠죠.

수익이 없다면 내부로 재정적 압박이 가해지겠죠. 당연해요. 언제까지 밑 빠진 독에 물 붓기를 해야 하느냐는 말이 나올 수밖에 없죠. 그리되면 경영주는 대부분 현실과의 타협을 종용하게 되요. 만약 잡지를 존속시키려고만 했다면, 방법은 쉬웠을 거예요. 권력자들이 만든 질서에 부합하면 돼요. 속이야 어떠하든 적당히 아부하고 잘한다고 하면 되죠. 그러나 그런 잡지는 저널리즘과는 거리가 멀고, 영리하고 눈치 빠른 독자들도 이내 식상해해요. 그 이후 잡지는 자연스럽게 폐간수순을 밟게 되죠. 아니면 현격히 독자들의 신뢰를 잃거나.

광고가 꼭 있어야 하나요? : 『경향 아티클』의 도발

고 『경향 아티클』은 어떻게 만드시게 된 건가요? 아님, 들어가시게 된 건가요?

홍 제가 『경향 아티클』을 만든 건 아니에요. 그곳에서도 저는 편집장으로서 월급 받는 직원이었어요. 제가 발행인은 아니었다는 것이죠. 이 얘기를 왜 하냐면 아직도 많은 미술인들이 제가 『경향 아티클』의 주인인 줄 아세요. 『경향 아티클』에는 발행인 겸 경영주가 따로 있었어요. 당시 경영주는 미술과 전혀 상관없는 분이었지만 미술을 정말 사랑했어요. 그리고 사회든 미술이든 변화에 대한 의식이 남달랐던 측면이 있었죠. 그러더니 덜컥 『경향 아티클』을 발간하기로 한 거예요. 『경향 아티클』은 구조가 흥미로웠는데, 경향신문사는 브랜드

를 사용하도록 하는 조건으로 일정한 로열티를 받았고, 법인의 재산이나 업무를 감사하는 역할까지 맡았던 것으로 알고 있어요.

고 『경향 아티클』이 먼저 생기고 거기에 선생님이 들어가신 거군요.

홍 네. 그렇죠. 입사하게 된 배경에는 서정임 기자가 있었어요. 『퍼블릭아트』에서 편집장으로 근무할 때 함께하던 수석기자였어요. 『퍼블릭아트』 창간호부터 오랜 시간 같이했죠. 2011년 『퍼블릭아트』를 그만둘 당시 함께 퇴사했어요. 편집장이 나가니 따라 나온 셈이죠.

그런데 그로부터 얼마 지나지 않아 경향신문사에서 『경향 아티클』을 만든다는 얘기를 들었어요. 이미 서정임 기자는 『경향 아티클』에서 일하고 있었고, 저를 자문위원 비슷한 자리로 소개해서 『경향 아티클』과 인연을 맺게 되었어요.

고 자문위원으로 잠시 활동하다 편집장이 되신 거네요? 일종의 스카우트?

홍 네, 그렇게 봐도 되겠네요. 자문위원 자격으로 한두 번 회의에 참석해 보니 대표의 마인드가 좋았어요. 뭔가 틀에 박히지 않은 그분의 사고가 신선했죠. 적어도 미술계 사람이 아니라서 그런지 인맥, 학연에 휘둘리지 않았고 때론 답답한 미

술인들보다도 개방적이었어요. 그래도 처음에는 자문위원으로만 지내려 했는데…. 내 인생임에도 내 마음대로 되지 않듯 어쩌다 보니 제 삶에 있어 세 번째 잡지사 편집장이 되어 있더라고요.

고 『퍼블릭아트』의 편집장이 되기 전에도 별로 하고 싶지 않았다고 하셨는데 결국 또 편집장을 맡게 되신 거네요.

홍 그렇죠. 『퍼블릭아트』 당시 그랬던 것처럼 처음엔 『경향 아티클』 편집장 역시 맡을 생각이 없었어요. 이미 자리를 잡은 서정임 기자가 워낙 잘하고 있었고요. 제가 편집장이 될 수 있었던 배경에는 발행인의 부탁도 있었지만, 사실 서정임 기자의 애정이 크게 작용했어요.

고 『경향 아티클』에 상업 광고가 거의 실리지 않았던 것으로 기억하는데요. 대신 글이 상당히 많았어요. 그래서 '미술잡지=그림책'이라는 편견에서 탈피하도록 해줬는데 당시 잡지의 편집방향은 누가, 어떻게 정했나요?

홍 잡지의 편집방향은 기자들과 회의를 거쳐 정하지만, 최종 결정은 편집장이 하죠. 모든 책임도 편집장이 지고요. 당시 제가 지닌 불만은 기존 미술잡지들이 거의 화보에 가깝다는 것이었어요. 아무리 시각예술을 다룬다고 해도 과하다 싶을 만큼 도판(이미지)으로 지면을 채우는 경향이 강했죠. 심지어

한 페이지에 얼굴 하나만 앉히는 경우도 있는데, 그건 당사자만 좋지, 경험상 독자들의 호감도가 반드시 비례하는 건 아니더라고요.

글도 얼마든지 또 다른 형식의 화보가 될 수 있고, 행간과 행간의 틈에서 오히려 시각이 전달하지 못하는 상상력을 훨씬 비중 있게 유도할 수도 있다고 판단했어요. 더구나 기존 잡지들과의 변별력 차원에서도 텍스트 중심의 전개는 하나의 대안이었어요. 이미지와 텍스트, 장르와 학제 간 조화로운 비평 영역을 새롭게 구축할 수 있을 것이라는 믿음도 있었고요.

글이 대폭 늘어난 대신 원고료 비중이 커졌다는 단점이 있었지만, 그래도 뿌듯했어요. 배지선 디자이너의 디자인은 우수했고, 서정임, 신양희, 주혜진, 김소현 등 당시 오래 함께한 기자들의 글도 매력적이었어요. 청탁 의뢰한 글들의 수준은 꽤 높았죠. 하지만 주 수입원인 광고는 여전히 바닥을 벗어나지 못했어요. 그 이유는 『퍼블릭아트』와 대동소이한 것이었어요. 필자들이 제아무리 미술과 삶, 거시적 혹은 미시적 구조에 관한 건강성을 얘기해도 비평을 비난으로 새기는 문화 권력은 광고를 주지 않았죠. 쫓아다니며 광고를 달라고 할 정도로 제사교성이 남달랐던 것도 아니었고요.

고 쉽지 않죠. 도덕적으로나 현실적으로나요.

홍 네. 저는 편집장이 어떤 갤러리나 미술공간에 가서 주인장 만나 연간 광고를 가져오는 것과 같은 비즈니스를 잘 못

했어요. 미술잡지가 권력의 홍위병은 아닐진대 … . 오히려 거리를 두려 했어요. 그렇다고 편집장이 못 하는 일을 기자들한테 시킬 순 없잖아요. 그러면 안 되죠. 다만 『퍼블릭아트』에 있을 때부터 갖고 있던 희망이랄까? '그래도 누군가는 알아봐 줄거다.'라는 기대 아닌 기대는 늘 갖고 있었어요. 한 젊은 작가가 "미술계에서 어떻게 살아남을 수 있느냐"고 물었더니 공성훈 작가님이 "버티는 것"이라고 말했듯, 저도 버티다 보면 경제적으로도 볕들 날이 있을 것이라 믿었죠. 실제로 『경향 아티클』의 구독률은 꽤 높았기에 일말의 기대감도 있었어요. 무엇보다 작가들이 정말 많이 도와줬어요. 그들은 없는 돈에서 십시일반 했고요. 하나, 구독료 가지고는 운영이 되지를 않아요. 10,000짜리 잡지 한 권 팔아야 500원 정도 남을까요? 운영상의 어려움을 잘 알기에 저는 지금도 『월간미술』이나 『시사인』 같은 잡지를 구독하고 있어요. 꼭 살아남기를 바라는 마음에서요. 물론 큰 도움은 안 되겠지만 … .

고 말로만 듣던 광고의 영향력이 그렇게 크군요. 언론과 기업 문제도 다 거기서부터 비롯될 것 같네요.

홍 다른 건 잘 모르겠지만, 적어도 잡지에서는 광고의 영향력이 상당하죠. 당시 『월간미술』의 이건수 편집장이나 『아트인컬처』의 김복기 대표님을 만나 물어봐도 경영에 있어 광고를 제외하면 뾰족한 대안이란 게 별로 없었어요. 앞서도 언급했듯 편집장의 관점이 변하지 않는 한 광고를 수주한다는 건

말처럼 쉬운 게 아니에요. 수익사업을 벌이려면 조직 확대가 필수적인데 한정된 인원과 열악한 제작환경에서 수익사업의 활성화도 고비가 많을 수밖에 없는 구조에요.

이 모든 과정을 원만하게 개선하려면 의식 있는 이들의 투자를 통한 경제적인 윤택함을 확보하거나 기자들이 광고 수주를 떠안아야 하는데, 기자가 영업사원은 아니잖아요. 기자들이 돈과 엮이면 더는 자유롭고 독립적인 글을 쓸 수가 없어요. 제가 잡지사 편집장 내내 그토록 편집권 독립을 주문했던 것도 같은 맥락이에요. 다시 말해, 경영에 있어 자본 및 수익 구조의 자생성은 필요하지만, 편집권은 그것과 무관하게 자리 잡아야 하고, 기자들에겐 그와 관련한 저널리즘적 환경이 보장되어야 한다는 것이죠. 그것이 편집장의 또 다른 역할이고요.

고 미술전문 잡지사가 사업을 벌이면 또 다른 딜레마에 봉착하게 되겠네요. 전혀 다른 마인드를 장착해야 할 테니까요.

홍 편집장으로서 수익을 위한 고민을 하지 않은 건 아니에요. 『퍼블릭아트』나 『경향 아티클』이나 잠시나마 없는 돈 쥐어짜 영업팀을 두고 광고 수주에 노력하기도 했죠. 그러나 기본적으로 미술생태계를 모르면 영업도 쉽지 않아요. 영업팀에서 광고를 가져와도 거의 기사를 써달라는 조건이 붙곤 했어요. 결국 광고주는 광고를 줄 테니 기사를 써 달라, 즉 교환하

자는 주문이 많았다는 것이죠. 문제는 그렇게 하나하나 '틈'을 허용하다 보면 자본이 저널을 길들이는 일은 훨씬 수월해져요. 묵과하거나 수용하면 어용 언론이 되는 건 한순간이에요.

따라서 경영과 편집을 분리하려는 제 입장에서는 수용하기 쉽지 않았어요. 그래서 영업사원이 광고를 가져오는 조건으로 기사를 써달라고 하면 거절하는 게 일상이었죠. 때문에 영업팀은 저로 인해 광고를 못 가져온다고 볼멘소리를 했고, 자본과 권력을 비판하니 돈과 권력을 가진 이들은 광고를 주지 않는 악순환이 이어졌죠. 그래서였는지는 몰라도 하도 광고가 없다 보니 『경향 아티클』을 염려한 분들은 무료광고라도 실으라고 조언을 꽤 했어요. 우리 세계에선 '대포광고'라고 하는데, 무료로 광고를 실어주더라도 독자들은 모를 테니 우리 잡지에 광고가 이렇게 많이 실린다는 식으로 포장을 할 수 있는 이점(?)이 있었죠.

그러나 그건 진실하지 않잖아요. '가난한 연예계' 같은 미술계의 허세도 보기 싫은 데 없으면, 없는 대로 가려 했고, 결과적으로 텍스트가 길어지는 데도 영향을 미쳤어요. 광고가 있었다면 적절한 텍스트를 통한 페이지 조절이 가능했겠지만 광고가 없으니 "그래, 아예 광고 없이 모두 글로 가자."가 된 것이죠. 솔직히 자존심 구기며 대포광고를 싣느니 잡지를 접자는 게 당시의 제 가치관이었어요.

안 『컨템퍼러리아트』의 경우, 광고가 없는데, 그럴 수 있는 건 국가보조금을 받아서 출판하기 때문이죠. 그런데 『경향 아

티클』을 보면 '경향'이란 큰 신문사가 뒤에 있어서 국가보조금을 받기도 힘들 것 같아요. 그럼 광고도, 국가보조금도 없이 어떻게 잡지를 운영하셨어요?

홍 국가의 지원을 받아보려고 공공기관에 신청도 했었어요. 한데, 우리는 '유가지'有價紙라고 지원을 안 하더라고요. 물론 전문가들이 심사했겠지만, 솔직히 그들은 잡지를 만들어본 적도 없는 이들이 대다수이고, 그러니 속성을 파악하기도 전에 '유가지', '무가지'無價紙로 구분하더라고요. 서점에서 유료로 팔리니 상업지라고 생각했던 것 같아요. 그럼 미술인들이 자주 접하는 잘 알려진 미술 정보지는 상업지일까요, 아닐까요? 그 경우 무가지라고 기금을 주더라고요. 하지만 잡지를 들여다보면 그 무가지의 광고 수익이 『경향 아티클』보다 10배, 20배나 많거든요. 반면에 『경향 아티클』은 광고수익까지 포기하면서 한국 동시대 미술에 필요하다고 여겨지는 비평적 담론 형성에 주력했는데도 결과적으로는 일개 정보용 상업지보다도 못한 대우를 받더라고요. 우리나라의 잡지들이 왜 저널로서의 가치를 인정받지 못하는지, 역사에 남을 미술전문 매체가 존재하지 못하는지 등에 대한 고민은 '그들' 머릿속에 없더라고요.

안 결과적으로 광고 없는 잡지는 살아남을 수 없다?

홍 1만 부 발행할 걸 5백 부만 발행해도 잡지는 존속이 돼

요. 하지만 잡지가 단지 명맥을 유지하는 게 중요한 건 아니잖아요. 가늘고 허약하게 무색무취한 상태로 살아가는 것도 간혹 의미가 있을 수 있겠으나 그건 산소 공급기를 벗기면 사망하고 마는 시한부라고 생각해요. 최소한 어떤 역할을 하는지, 가치 있는 화두를 던지고 건강한 사회를 지향하고 있는지 등을 따져봐야겠죠. 하지만 그러기 위해서는 돈이 필요하고, 적어도 잡지에선 광고가 차지하는 비중이 크지만 잘 되지 않고…. 일종의 딜레마죠.

제가 말하고 싶은 건 광고 없이, 뜻 있는 이들의 지원금이나 후원금이 지속되지 않는다면, 그 부족한 부분을 채우기 위해 연명하는 방법을 택하고, 그 선택의 끝은 권력의 나팔수로 전락하기 쉬운 현실이에요. 저는 그러지 않기 위해 나름 광고 수익과 구독률을 높이기 위해 고민했지만, 되레 압박감을 리얼하게 체험하기만 했죠. 그것을 20여 년 동안 잡지들을 옮겨가면서 경험했고 한때는 그래도 버티면 많은 부분이 달라질 거라고 생각했는데…. 지나고 보니 다 헛것이었어요. 불공정, 불평등, 부당한 것들이 오히려 잘 살고 카르텔을 만들어 또 다른 권력이 되잖아요. 생각해 보니 그땐 참 순진했어요.

고 그래도 분명히 변화를 일으킨 부분이 있어요. 당시 『경향 아티클』에서 섭외가 오기를 글 쓰는 사람들이 은근 기대하고 그랬거든요. 평가가 좋았어요.

홍 시간이 좀 지났지만 이제라도 그런 얘길 들으니 뭔가

잘못된 길을 걸은 것은 아니었구나 싶네요. 현재는 재정 문제로 『경향 아티클』이 정간 상태인데, 고 선생님 말씀을 듣고 보니 새로운 기회가 열려 다시 발간되면 좋겠다는 생각을 갖게 되네요. 고맙습니다.

《아트 스타 코리아》: 예술계의 서열화

고 선생님, 《아트 스타 코리아》[1] 이야기로 넘어갈까요? 좀 의아한 점들이 있어요. 《아트 스타 코리아》랑 『경향 아티클』이 밖에서 봤을 때 많이 달라 보여요. 물론 유사한 점도 있지만요. 특히 비평가가 너무 작가랑 밀착되는 것 같기도 하고요. 직접 텔레비전 프로그램에서 작가를 뽑고 심지어 후원하는 모습이 본격적으로 표면화되어서 그렇게 느껴져요.

홍 겉으로만 보면 그렇게 비칠 수도 있어요. 그런데 잡지에 몸담고 있을 당시의 가치관과 《아트 스타 코리아》에 참여했을 때 저의 가치관이 크게 달라진 건 아니었어요. 저는 《아트 스타 코리아》가 작가들의 삶에 관한 현실적인 문제를 들춰내고 미술계 전문가라는 이들의 위선적이고 모순적인 태도에 대한

1. 《아트 스타 코리아》는 현대예술을 소재로 한 서바이벌 오디션 프로그램으로, 슈퍼스타K를 만들었던 CJ E&M이 제작하여, 2014년 3월 30일부터 2014년 6월 22일까지 스토리온에서 방영하였다. 《아트 스타 코리아》와 같은 아트 서바이벌 프로그램은 미국(《아트스타》, 《워크 오브 아트》)과 영국 (《스쿨 오브 사치》)에서 이미 방영된 적 있는 포맷이다.

나름의 흥미로운 실험이었다고 생각해요. 그래서 《아트 스타 코리아》 측에서 출연 제안이 왔을 때 흔쾌히 응했어요. 물론 논란이 되리라는 것도 예상했어요. 실제로도 논란이 됐고요.

어쨌든 그런 마음으로 발을 담근 게 《아트 스타 코리아》인데, 그 프로그램을 시청한 이들, 특히 전문가라는 이들이 제기한 문제 세 가지가 아주 재미있었어요. 그들이 언급한 《아트 스타 코리아》의 문제 중 첫째는 자본에 잠식되는 예술에 대한 우려였고, 예술을 서열화한다는 것이 두 번째였어요. 그리고 세 번째 논란이 주관적일 수밖에 없는 비평의 영역에서 예술을 '어떤 기준과 잣대로 판단하느냐'였죠.

고 자본화하기 위해서 서열화는 필수적인 과정이지요. 가치를 명확하게 따져서 서열을 매겨야 그다음에 경제적인 가치로 환산하는 것이 용이해지니까요.

홍 네. 그렇죠. 어떻게 보면 자본이 예술계를 침투해서 등급을 매기는 것에 대한 건강한 논쟁의 소재가 될 수 있었어요. 물론 전혀 그렇지 못한 방향으로 흘러간 게 아쉬웠지만, 아무튼 그때는 흥미로운 논의가 촉발될 수 있을 것이라 판단했죠. 다만, 당시 《아트 스타 코리아》에 출연한 유진상 선생님이나 우정아 선생님, 공성훈 작가님도 다 저와 같이 미술계에서 활동하던 사람들이었는데 유독 저한테만 공격이 많이 들어왔어요. (웃음)

안 『경향 아티클』의 편집장을 하셨기에….

홍 네, 그랬던 것 같아요. 그런데 『경향 아티클』을 창간호부터 꾸준히 보신 분들이라면, 《아트 스타 코리아》에서 표상화한 문제들과 겹친다는 것을 알 수 있었을 거예요. 전혀 이질적이거나 생뚱맞은 게 아니었다는 것이죠. 그런데도 자칭 전문가라는 이들은 마치 그 이전엔 없던 무언가가 새로 등장한 것처럼 호들갑을 떨었는데…. 한마디로 좀 웃겼어요. 왜냐고요?

우선 전문가라는 이들이 문제를 삼은 논란의 첫 번째는 '자본에 의한 예술의 잠식'이었는데, 미술사를 통틀어서 과연 예술이 자본으로부터 자유로웠던 적이 있었나요? 굳이 서양 미술 600년을 말하지 않더라도 예나 지금이나 자본에 취해 흐느적거리는 모습들, 그 자본의 품 안에서 기생하려는 움직임이 이어지고 있잖아요. 만약 '자본에 의한 예술의 잠식'이 문제라면, '자본과 예술의 자율성' 따위의, 보다 본질적인 부분을 언급했어야죠. 자본주의 사회가 예술에 미치는 영향에 대해 탐구하고 성찰하는 계기로 삼아야지, 언제는 미술계가 100% 순백이었던 것처럼 비난하며, 나아가 한 개인에 대해 힐난하는 건 다소 비겁했다고 생각해요. 개인보다는 구조를 봐야 맞죠.

고 게다가 문제로 삼는 이들도 결국 서열화를 만드는 구조 안에 있기에 목소리를 낼 수 있기는 한 것 같아요. 아예 누락되었거나 소외되고 시간과 정신적인 여유가 없다면 '예술의 서열화'도 남의 나라 이야기이니까요.

홍 오히려 서열화를 만드는 구조 내에 있기에 방향 잡기에 신중했어야 했어요. 이미 자기들도 서열화에 동참해 왔으면서 전혀 아닌 척하는 모습에선 어이가 없었죠. 저는 만약 그것이 진정 문제라면, 우리 미술계에 '긍정적이며 새로운 방식으로 문제'를 제시할 것이라고 생각했어요. 하지만 그렇지 못했죠. 그들은 내뱉기에 너무 좋은 말들, 예를 들면 "예술이 자본에 잠식된다. 종속된다."만 언급하더라고요. 누가 그걸 모른답니까? 알고 있으니 왜 그런지, 그것이 당대 어떤 의미인지, 미치는 영향은 무엇인지, 대안은 어떻게 찾아야 하는지, 현실과의 괴리는 없는지 등등을 파악해 보자는 것이었잖아요.

고 방송을 시청한 그 전문가들이 다른 말은 하지 않던가요?

홍 저는 《아트 스타 코리아》 이후 심각하게 공격을 한 이들에게 되물었어요. "선생님, 어제도 미술상 심사하셨죠? 예술의 서열화 아닙니까? 《베니스비엔날레》에서 금사자상, 은사자장 주죠. 서열화 아닙니까? 국립현대미술관의 '올해의 작가상'도 서바이벌이고 서열화 아닙니까? 이미 그런 모든 것들이 다 서열화예요. 베니스 비엔날레는 힘과 자본, 정치의 무대잖아요. 그것에 대해서는 왜 평상시 반론을 안 하다가 《아트 스타 코리아》를 걸고넘어지나요?" 서열화는 이미 존재했기에 "그러면 어떻게 해야 하는가?"에 대한 예시로 《아트 스타 코리아》가 회자되길 기대했어요. 저는 그 《아트 스타 코리아》를 통해 미

술계 전문가들이란 이들의 자가당착을 깊게 경험했어요.

고 오히려 암암리에 진행되어오던 예술계의 서열화가 텔레비전을 통해서 방영되고 그 과정이 드러나는 것을 더 두렵고 불편해했다고 볼 수 있지 않을까요?

홍 그래서였을까요? 하긴, 그럴 수도 있겠네요. 한데, 저는 암암리에 하는 게 더 옳지 않다고 봐요. 앞에선 온갖 깨끗한 척, 위엄 있는 척하면서 뒤로는 그들 자신조차 자본에 종속되고 서열화에 앞장서며 동시대 미술계에 기생하잖아요. 그런 차원에서 보면 오히려 공개적으로 논의하는 게 더 낫지 않나요?

그리고 《아트 스타 코리아》를 잠깐 정리하고 넘어갈 부분이 있어요. 방송 이후 작가의 권익에 대한 내용이 잠시 오갔는데, 그중에서도 계약서에 대한 이슈가 있었어요. 그런데 저를 비롯해 유진상 선생님이나 우정아 선생님 모두 작가 계약서에 대한 부분은 인지하지 못했어요. 그런데 나중에 떠도는 이야기를 들어보면 저희가 처음부터 알고 있었는데 침묵한 것처럼 오해들을 하더라고요.

그리고 계약서와 관련해서 근본적인 의아한 부분이 있어요. 심사위원이 계약 내용을 알고 모르고를 떠나서 (만약 진작 알았다면, 담당 피디나 방송작가들에게 어떤 방식으로든 제 의견을 전달했을 거예요.) 작가 본인이 출연할지 말지는 각자 판단의 몫이고, 계약 여부도 스스로 책임을 져야 해요. 또한 계약서와 관련된 작가의 태도는 제게 일종의 퍼포먼스로 다가

온 측면도 있었어요. 예선 심사 때도 카메라 들고선 작품이라며 촬영하곤 했거든요. 그래서 끝까지 코멘트하지 않았어요. 만약 제 추측대로 그것이 퍼포먼스였다면, 비평적 견해를 동반할 수도 있었겠지만, 반대로 그것의 예술성이 흡족할 만한 것이 못 된다면, 저도 그것에 대하여 아무 말도 하지 않을 권리가 있죠.

《공허한 제국》: 힘든 결정의 내막

고 그러면 《공허한 제국》과 《아트 스타 코리아》가 어떻게 연결될 수 있을까요?

홍 《아트 스타 코리아》와 2015년 개최된 《공허한 제국》은 다른 포맷을 하고 있지만 어찌 되었든, 변화에 대한 제 의지가 투영되어 있다는 점은 같아요. 《공허한 제국》의 예술감독을 맡게 된 건 먼저 서울시립미술관에서 연락이 온 이후에요. 듣기로 내부 인사위원회와 감독 선정위원회를 꾸렸는데 저한테 맡기는 게 좋을 것 같다고 결정을 했나 봐요. 잠깐 고민했지만, 《아트 스타 코리아》와 같은 느낌으로 실패한 것을 다시 펼칠 수 있겠다는 생각이 들었어요. 그때나 지금이나 기존 형식에 크랙crack[금]을 내서 우리가 생각해 봐야 할 문제들을 다른 각도에서 제시해 보자는 마음이 컸고 그 이유로 수락했어요. 그런데 알고 보니 미술관에서는 그냥 순수하게 '아트페어'를 하고 싶었던 거더라고요. 미술관에서 작가들에게 경제적인 도

움이 될 만한 기획을 구상하다 생각해낸, 뭐 의도는 좋았어요. 그래서 미술관이 설정한 본래 전시 제목도《예술가 길드 아트 페어》였고요.[2]

고 당시 예술인복지재단이랑 아티스트 피 이야기가 나오면서 한동안 공공 미술기관들이 비슷한 행사를 많이 후원하거나 직접 개최하고 그랬지요.

홍 네, 그랬죠. 저는 다만 "미술관에서 무슨 아트페어를 하느냐?"며 되물었던 기억이 나요. 비영리공간에서의 아트페어라…. 그건 미술관의 역할과 다소 동떨어지잖아요. 그랬더니 관계자들은 제게 그건 예산을 받기 위해서 서류상에 그리 적시한 것이고 감독님 마음대로 하면 된다고 하더라고요. 처음에는요. 그래서 믿고 진행하기로 한 것이었어요.

'미술관에서의 아트페어'라는 구상에 문득 아트페어의 성격을 지녀야 한다면 "이런 작품도 살 수 있겠어?"라는 생각이 스쳤어요. 미술을 장식으로 아는 사람들이 70%인 현실에서 누가 살까에 대한 재미있는 실험이 가능하다고 봤죠. 적어도 제가 섭외하는 작가 중에 소위 '좋은 취향'에 의존하는 작가는 거의 없을 테고, '팔릴 만한' 작품들도 들여놓지 않을 것이었거든요. '세월호' 참사를 상징화한 배를 누가 살까요? '용산참사'의 비극을 담은 작품을 누가 구입할까요? 당시의 기준이지만,

2. 정확한 전시명은《SeMA 예술가 길드 아트페어 : 공허한 제국》이었다.

그 정도의 배짱과 식견을 지닌 이들이 과연 있을까? 우리나라 컬렉터들에게 과연 이런 작업도 통할까? 이런 것들이 저의 개인적인 자문이었어요. 더구나 당시엔 '세월호'라든가 '용산 참사'라든가 사회적 쟁점에 대하여 발언하는 것을 극히 두려워하던 분위기였기에 더욱 시도해볼 만한 점이 있다고 생각했죠.

고 《공허한 제국》이란 어마어마한 제목 안에 그런 의도가 들어있었던 거군요.

홍 네. 사람들은 확인되지 않은 소문, 겉모습에 치중해서 이미지로 판단하는 경향이 있잖아요. 사실 《공허한 제국》은 원래 미술관이 원한대로 '예술가 길드 아트페어'라는 중립적인 제목이 더 부각되었어요. 그렇지만 아트페어가 강조되는 형국은 아닌 것 같아 고집을 피운 끝에 《공허한 제국》이라는 제목을 덧붙였어요.

솔직히 말해 저는 "예술가 길드 아트페어"라는 문장을 어딘가에 숨기고 싶었어요. 그래서 미술관에 의견을 전달했고, 미술관도 처음에는 투명한 색으로 인쇄하겠다는 등, 감독 의견을 잘 따라주는가 싶었죠. 하지만 행정적으로 그게 불가능했든지, 아니면 미술관의 또 다른 의도가 작동했는지는 모르겠지만 결과적으론 《예술가길드 아트페어 : 공허한 제국》이라는 다소 이상한 전시 제목이 만들어지게 되었어요.

고 《공허한 제국》이 개막하자마자 화랑계에서 성명서를

내고 반발했어요.

홍 네, 그랬죠. 좀 더 가치 있는 일에 성명서를 냈더라면 좋았을 것을. 예산 1억 안팎의 작은 전시에 무슨 성명서까지 내는지…. 어쨌든 화랑계의 반응은 밥그릇 문제로 받아들였어요. 예상한 것이었음에도 불구하고 역시 실망스러웠어요. 감독으로서 내용만 잘 살린다면, 아트페어가 아닌 아트페어, 기존의 아트페어에서는 볼 수 없는 기획전이 될 것이라는 저의 판단은 온데간데없이 사라지고 졸지에 '미술관에서 여는 아트페어'라는 등식만 부각됐죠.

우리 사회의 일그러진 초상을 담기 위해 설정한 《공허한 제국》의 의도는 살아남지 못했어요. 아니 그들의 퍼포먼스(?) 자체도 공허한 제국에서 벌어질 법한 일이니 전시의 제목에 부합하는 조연이었는지도 모르겠네요. 어차피 자신들이 팔 수도 없고, 아니 팔아 본 적도 없는 주제 의식을 지닌 작품을 목격하고서도 미술관이 아트페어를 한다는 이유로 성명서를 내는, 아주 이색적인 행위예술 말이에요. 그런데 정작 전시는 화랑계의 주장보다는 홍성담 선생님의 그림이 철수되면서 화제가 되었죠.

안 전시에 대한 비판이 점점 서울시장을 공격하며 정치적인 방향으로 흘러갔어요.

고 그리고 작업을 철회하게 된 총감독에 대한 비난도 많

았었죠. 미술잡지 편집장으로서 작가와의 관계를 이어오신 선생님의 입장에서도 고민이 많으셨을 것 같은데요. 그때 선생님이 비평 일을 오래 해 오셨고 작가의 권익을 위하는 목소리를 내오셨기에 선생님과 작가의 관계가 더 이슈화가 되었던 것 같아요.

홍 이 부분에 대한 이야기는 처음인데요. 듣고 싶은 부분만 듣고 읽고 싶은 부분만 읽는 이들에겐 또 하나의 트집 잡을 원인만 제공한다는 점에서 지난 몇 년간 말하고 싶지 않았고, 또 아무도 제게 진지하게 물어본 적이 없었어요. 그런데 믿든 안 믿든 작가의 권익을 위한 제 지난 행동에는 변함이 없어요. 아니, 보다 넓게는 사람에 대한 층위로 바라봤다는 게 맞을 거예요. 하지만 홍성담 선생님의 그림 철수 건은 작가와의 신뢰관계에 일정 부분 훼손을 초래했고, 비난의 원인이 되기도 했죠. 어찌 되었든 총감독으로서 홍성담 작가님의 그림에 대해 충분한 방패막이 되어주지 못한 것은 분명한 사실이에요. 인정해요. 홍성담 작가님의 작품에 문제가 있었던 것도 아니었으니 더욱 그렇고요.

다만, 작품이 내려지게 된 배경에는 여러 복잡한 관계가 얽혀 있었어요. 일단 그림이 공개되기 이틀 전에 미술관에서 먼저 뗐어요. 제가 그날 강의가 있었는데, 강의 후 돌아와 보니 〈김기종의 칼질〉(2015)이라는 제목의 그림이 전시장에 없더라고요. 분명 큐레이터에게 두 점 모두 걸라고 했는데 말이죠. 당황해서 큐레이터한테 어디 갔냐고 물었더니 대답을 머뭇

거리더라고요. 그래서 윗선의 지시로 제외했냐고 다시 물었죠. 그렇다고 하더라고요. 약간 짜증이 났지만, 지시를 따른 '공무원' 큐레이터는 아무 잘못이 없기에 그냥 다시 갖다 걸어 놓으라고만 했어요. 그렇게 벽에서 떼어진 그림은 다시 걸렸고, 총 열흘의 전시 기간 중 사흘쯤 지났을 때 익히 잘 알려진 홍성담 그림 철수 논란이 발생했죠.

안 결국 그림이 내려졌는데, 이 결정에는 어떤 과정이 있었나요?

홍 당시 작가들은 진흙탕 같은 '이념 전쟁'에서 색깔론의 피해자가 될 수밖에 없었어요. 안진국 비평가님의 말마따나 전시를 비판하는 쪽은 전시의 의도와 무관하게 서울시장을 공격하는 쪽으로 흘러가고 있었어요. 보수 세력의 목표는 〈김기종의 칼질〉이 아니었다는 생각도 들어요. 즉, 김기종의 칼질 → 범죄자 옹호 → 사상검증 → 반미 집단 내지는 좌파집단 → 불순세력이라는 생각의 흐름을 느낄 수 있었던 거예요. 실제로 그런 목적성을 가지고 질문하는 기자들도 많았어요. 그래서 저는 정치적으로 번지는 현상을 경계했고, 특히 작가들에게 특정한 프레임이 씌워지는 현실을 심각하게 받아들였어요.

저는 전시 자체를 지키는 것도 예술감독의 역할이라고 판단했어요. 왜냐하면 전시에 참여하기 위해 오랜 시간 현장에서 고생한 작가들을 외면할 수 없었고, 열흘이란 짧은 시간도 못 채우고 덮는다는 것 자체도 말이 안 되었죠. 그림을 내렸을

때 그 파장을 전들 몰랐겠어요? 그 모든 비난이 저에게 쏟아질 것은 자명했죠. 그래도 전시는 이어져야 했고 외연을 넓히는 정치적 해석을 제거할 필요가 있었어요. 물론 미술관은 미술관대로 저를 앞세워 유, 무형으로 도래할 책임을 면할 수 있었을 거예요. 미술관보다 위에 있는 사람들은 청문회 등을 아무 문제가 없었다는 듯이 넘어설 수 있었고요.

안 보통 그런 사건들이 터지면 결국 신문의 정치면이나 사회면에서 자극적인 이데올로기, 편 가르기로 이야기를 몰아가고, 실상 아무 힘도 없는 미술계의 인사들이 피해를 받는 식이죠.

홍 네, 안 비평가님 말이 맞아요. '사회적 물의' 운운하며 공무원 조직에서의 책임은 누구에게 돌아가는지 확연하거든요. 바로 말단이죠. 그런데 가장 고생한 이도 말단이고, 책임도 말단이 져요. 뭐 이런 이상한 구조가 있나 싶겠지만 그게 한국 아닌가요? 제일 힘없는 이들이 모든 책임을 져요. 권력을 지닌 이들은 어떤 방식으로든 빠져나가요.

어떤 문제가 발생하면 늘 그러했듯 결국 아무런 힘없는 이가 옷 벗어야겠죠. 참고로 한창 논란일 때 한 언론에서 제가 '잠적했다'고 썼는데 완전한 소설이죠. 저는 그런 적 없어요. 언제나 참여작가들과 대화했고 전시 내내 미술관에 출근했어요. 저도 언론에 몸담았지만 없는 얘기를 지어내는 건 기자의 윤리적 태도가 아니에요.

아, 홍성담 선생님한테는 사과했어요. 홍 작가님은 제게 고 생했다며 "막걸리 한잔하자"고 하시더라고요. 하지만 여전히 작품을 지키지 못한 것에 대해서는 송구해요. 복잡한 이해관 계와 다급한 상황 속에서 보다 지혜로운 선택을 할 수 있는 시간과 기회가 부족했다는 점에선 많이 아쉽고요. 더불어 참 여작가들과 잘 지내지만 그들에게도 미안해요. 뭐, 어쨌든 생 각할수록 씁쓸한데 …. 《공허한 제국》은 제목처럼 그렇게 우 리나라의 전근대적 사고와 뿌리 깊은 전투적 헤게모니, 예술 에 관한 인식의 남루함을 적나라하게 재확인시켜주면서 막을 내렸어요. 하지만 어쩌면 그렇기에 지금도 《공허한 제국》은 이 어지고 있다고 해도 무리는 없어요. 아이러니하죠.

미술계를 떠나고 싶다.

고 처음 인터뷰를 부탁드리려고 연락드렸을 때 현 미술계 를 보면서 상당히 답답하다고 하셨는데요. 그래도 선생님의 향후 계획에 대하여 들려주세요.

홍 딱히 이렇다 할 계획은 없어요. 2018년 《강원국제비엔 날레》 총감독을 역임한 이후 여기저기서 어떤 직책을 맡아달 라는 요청도 없지는 않았지만 모두 하기 싫었어요. 저는 저널 리스트 출신이고 잡지사 편집장 생활만 거의 20년을 했죠. 그 와중에 숱한 글을 썼고 지금도 쓰고 있죠. 저는 글쟁이로서의 제 삶에 만족해요. 또한 타인의 평가야 어떠하든지 간에 나름

대로 미술계의 건강한 토양조성을 위해 물심양면 나름 노력했다고 자부하는 측면도 있어요. 그중에서도 예술인들의 삶의 질 개선은 오랜 시간 제 개인적인 화두였어요. 학부 때 그림을 그렸기 때문에 예술가들의 삶에 대한 관심이 컸던 것 같아요.

그런데 이제는 기대가 한참 낮아졌어요. 지난 몇 년간 도종환 문체부 장관은 미술계를 위해 뭘 했는지 모르겠고, 이 정부에서 내놓은 정책이라는 것도 박근혜 정부 당시 설계한 것의 재탕이 다수에요. 예술경영과 기업경영을 분간하지도 못하는 '예술경영지원센터'와 같은 정부 산하 기관에서 시장 좌판 깔아주면 좋다고 앉아서 그림 세일하는 작가들, 작가란 어떤 존재인지, 평론가란 무엇을 하는 사람인지 구분도 못 하고···. 그래서인지 때로 미술계 구성원으로 살아간다는 것은 어떤 의미일까 생각해 보게 돼요.

이 밖에도 블랙리스트는 여전히 다른 이름으로 바뀌어 존재하며, 낙하산은 뻔뻔하기까지 할 정도죠. 지난 2월 임명된 국립현대미술관장 사례만 봐도 알잖아요. 그 사례 덕분에 우리 미술계에서 무엇보다 중요한 건 정치력과 학연, 지연, 인맥, 코드, 계파임을 다시 한번 확인할 수 있었죠. 그리고 비평가들이요? 우리나라에 정말 비평가다운 비평가가 있을까요? 기성비평가들은 특유의 보신주의와 기회주의적인 처세에서 벗어나고 있지 못하고 후배 비평가는 거의 없다시피 하죠. 아무튼 비평가들을 생각하면 가끔 여러 의문이 들 때가 있어요.

안 맞아요. '미술진흥 중장기계획(2018~2022)'만 비교해 봐

도 새 정권의 4대 정책 중 3개가 박근혜 정권의 정책과 대동소
이해요.

　홍　그렇죠. 앞서도 말했지만, 동어반복이에요. 문화부도
그렇고 국공립미술관도 마찬가지고요. 정부는 소수에 불과한
전문가 내세워 평가라는 이름으로 줄 세우기를 하고. 어떤 기
준으로 그렇게 줄을 세우는지 물어도 중요한 건 죄다 비공개
이죠. 이런저런 이유로 회의록 하나 공개하지 못하는 정보공개
청구는 대체 왜 있는지 모르겠어요. 요즘에는 오히려 아트페
어가 리드미컬해요. 거기는 돈이 오가니까 즉각적인 반응이 있
고 생동감이 있어요. 그런데 모든 작가가 아트페어에 올인할
수는 없고 그래서도 안 되죠. 그것엔 균형이 필요하고, 예술이
우리 사회에서 무슨 역할을 할 수 있을까를 고민해야죠. 과거
의 예술과 어떻게 차별화될 수 있는지 깊게 생각해봐야 해요.

　고　진심 어린 충언들이 자연스럽게 배제되죠. 듣기 불편하
다는 이유로요. 그런데 그것이 진짜 비평가들이 해야 하는 역
할이 아닌가요? 안 그래도 현실적으로 비평을 할 수 있는 공
간들이 축소되는데 걱정이네요.

　홍　모든 사이사이의 터전을 다 잃어버린 상황이라고 판단
돼요. 그래서 젊은 친구 중에서 비평적인 목소리를 내는 이들
이 더 필요하기는 한 것 같아요. 예의 있게 논리적으로 소신껏
바른말 하는 젊은 비평가들과 기획자들이 늘어나길 고대해

요. 그런데 저 자신은 많이 지쳤어요. '우리 딴에는 해볼 만큼 해봤는데 뭐가 달라졌지?'라는 생각이 좀처럼 머릿속을 떠나지 않아요. 미래지향적이고 아름다운 미술생태계를 조성하는 데 후배들의 역할이 강조되어야 할 시점인 것 같아요. 꼭 그런 이가 나왔으면 좋겠어요.

이선영

비평가라는 평생직장

비평가들에게 직장이라는 개념은 낯설다. 그들은 미술계에서 작가와 함께 대표적인 프리랜서에 해당하기 때문이다. 하지만 줄 곧 작가들에게 '선생님'으로 불리는 비평가들의 경제적, 사회적 지위는 작가들보다도 더 불안정할 때가 많다. 2018년 6월 기준 으로 『미술과 담론』에 실린 글을 제하고도 지난 20여 년간 961 개의 비평문을 발표해온 비평가 이선영도 예외는 아니다. 이에 국내에서는 보기 드문 여성 중견 비평가 이선영에게 비평가로서 의 생존 전략에 대하여 물어보았다. 이선영은 1990년대 중반 국 내 최초 온라인 미술비평 사이트 『미술과 담론』 이후 2000년대 초부터 '달진닷컴'(김달진미술연구소[www.daljin.com])의 고정 필진으로 활동해오고 있다.

『미술과 담론』 속 이방인 : 현장 비평을 시작하다.

고 선생님은 1990년대 우리나라에서는 거의 선구적이었던 온라인 미술 전문저널 『미술과 담론』으로 많이 알려지셨는데요. 어떻게 『미술과 담론』에 합류하시게 되셨는지 당시 선생님의 상황은 어땠는지, 그리고 미술계 상황은 어땠는지 설명 부탁드립니다.

이선영(이하 이) 과거를 돌아보는 일이 저는 무척 두렵습니다. 후회 없이 살았다는 뜻은 아니고요. 그런데 저는 변화된 환경과 적극적인 관계를 갖지 못합니다. 원래 소극적인 사람인데 지금까지 비평하고 있다는 것도 신기합니다. 과거도 미래도 없이 현재에 충실하자는 생각은 몇십 년이 지나도 달라지지 않았고 앞으로도 그럴 거예요. 어쨌든 저는 1994년도에 『조선일보』 신춘문예 미술비평 부문으로 등단을 했어요. 등단한다고 자연스럽게 집필의 기회가 주어지지는 않았어요. 지금도 그렇지만 신문사에서 미술비평을 위한 고정적 칼럼 같은 것은 희귀해요. 그 이전 세대는 모르겠지만, 저 이후 세대의 실정도 크게 다르지 않은 것 같아요. 당시에는 인터넷 같은 것도 지금처럼 활성화되어있지 않은 상태라서 비평가로 활동하려면 발표 지면이 필요했어요. 물론 미술 전문지도 있었지만, 1991년경 1년 정도 경험한 미술잡지의 세계는 많이 회의적이었어요. 그것은 현장과는 거리가 있는 활동이었어요. 그러던 와중에 1996년경 『미술과 담론』의 창간에 참여하게 된 거죠.

고 그때 『월간미술』이나 『공간』이 있었는데 지금보다도 더 열악했던 상황 같아요.

이 돌고 도는 문제인데, 어디든 써야지 비평가로 인정받는 것인데, 당시 진입 장벽 같은 것이 느껴졌어요. 등단하고 나서 『공간』지 기자를 해 보겠다고 지원도 했었는데 떨어지고…. 당시 『공간』지의 편집장님은 저의 한심한 상황을 잘 간파하신 것 같더라고요. "신춘문예로 등단을 했으니 기자 말고 비평가로 활동을 하라."고 하더라고요. 그러던 차에 『미술과 담론』은 대안 미술잡지를 표방했기 때문에 저로서는 동아줄을 만난 듯이 반가웠어요. 돌이켜보면 잡지사 기자 출신인 비평가들도 적지 않습니다. 저는 그 반대의 길을 가려 한 셈인데요. 나에게 투자할 시간이 조금이라도 주어진다면 기자 같은 역할이 더 좋을 것 같아요. 그러나 현재는 대부분의 시스템들이 있는 것을 빼먹는 구조라서요.

신 대안적인 미술잡지요? 학술지에 좀 더 가까운 잡지가 되었겠네요.

이 당시 새로운 편집진과 필진이 참여하고 있었기 때문에 『미술과 담론』은 대안적이었다 할 수 있지요. 책으로는 창간 준비호와 창간호 한 권씩 내고 끝났지만, 당시에 미술의 외연을 넓혀보자면서 미술계 너머의 필자들을 섭외하고 글도 받고 토론회도 하고 그랬어요.

고 『미술과 담론』이 처음에는 일반 잡지처럼 출판을 했었군요. 창간호는 어떤 책이었어요?

이 1990년대 중반 당시에는 무슨 지원금이다, 뭐다 그런 것이 없었고, 결국 경제적인 문제로 『미술과 담론』은 더는 책으로 낼 수가 없어서 웹진으로 전환이 되었어요. 그래도 당시는 한국 최초의 미술 웹진이었어요.

신 『미술과 담론』에서 선생님의 역할은 무엇이었나요? 당시 잡지에 여러분들이 있으셨죠?

이 그때 문예진흥원에 계시던 김찬동 선생님과 프랑스에서 오랫동안 공부하고 귀국한 지 얼마 안 되던 김원방 선생님이 주도하고요. 저는 편집위원으로 참여를 했습니다. 따로 사무실이나 그런 기반이 전혀 없어서 당시 삐삐로 연락하고 카페 등에서 만나 편집회의를 했습니다. 외부 필자들의 글은 제가 직접 받으러 다니고요. 자료도 정리하고. 글을 쓰는 것 외에도 많은 일을 해야 했는데, 제가 그런 역할을 제대로 하지를 못했어요. 그런데 뒤돌아보니 1990년대 중반까지도 200자 원고지에 손으로 쓴 원고를 마감시키던 제가 『미술과 담론』이 아니었으면 언제 자판으로 글을 쓰는 것을 배웠을까 싶네요.

신 『미술과 담론』의 초창기에 선생님이 남성 비평가들 사이에서 일종의 행정적인 역할을 제대로 잘 수행하지 않은 것

은 소위 페미니스트적인, 즉 의식적인 입장에서였나요?

이 아니요. 그냥 기능적으로 못해요. 정확히는 제가 하기 싫은 일에 전혀 투자를 안 해요. 사회생활을 하면 사람들의 기대치가 있는데 말이죠. 못하다 보니 안 하고, 안 하다 보니 못하고, 뭐 악순환이었죠. 그래서 30대 초반에 앞서 말씀드린 『공간』지 기자 외에 이 나이 때까지 그 어떤 일자리도 지원해본 적이 없습니다. 느슨한 모임, 가령 ○○○ 위원회나 단기적인 프로젝트성 모임은 예외고요. 시스템에 그냥 묻어가는 것도 싫고, '민폐녀'가 되는 것은 더욱 싫어서요. 덩어리로 움직이는 그 무엇이든 아예 근처에도 안 가요. 그리고 시스템이 남성들 주도로 이루어지는 것이 사실이어서 페미니스트적인 의식이 전혀 없지는 않았을 겁니다.

신 당시 『미술과 담론』의 편집위원이나 실무자는 인지도나 권력이 어느 정도였고, 분위기는 어땠나요? 그리고 거기서 선생님의 위치는 어떠셨어요?

이 편집위원으로 참여하신 분들은 쟁쟁한 사람들이 많았어요. 미술 관련 담론을 여러 방향에서 활성화해 보자는 생각에 공감한 분들이 모였어요. 그러나 정작 『미술과 담론』을 돌아가게 하는 실무자들의 생각은 좀 달랐어요. 김찬동 선생님은 문예진흥원에 직장이 있는 공무원이라 직접적으로 나서기가 곤란한 상황이었고요. 김원방 선생님은 기존의 미술계를

전면적으로 부정하는 입장이었던 것 같고요. 저는 시작 단계에 있었고요.

신 그럼 선생님은 기존 그룹에 새로운 멤버로 들어가신 거예요?

이 그렇죠. 김원방, 김찬동 선생님 그 두 분은 이미 친했고요. 밖에서는 그 두 분이 『미술과 담론』을 만든다고 알고 있지, 저랑 셋이 1 대 1 대 1 비율로 함께한다고 인식하고 있지는 않았어요.

고 『미술과 담론』에서 선생님 직함이 무엇이었나요? 당시 주로 어떤 쪽의 글을 쓰셨나요?

이 직함은 편집위원이었어요. 그전에 『미술세계』에 있을 때 제가 글을 굉장히 열심히 썼어요. 지금 보면 너무 엉터리이고 이상하지만, 그래도 그때 막 고집이 있고 그랬거든요. 그것 때문에 제가 『미술과 담론』에 합류하게 됐을 것 같아요. 그런데 제가 합류해서 편집위원다운 역할을 제대로 하기 어렵더라고요. 그래서 제가 아예 『미술과 담론』 사이트 내에서 전시 리뷰를 업데이트할 수 있는 코너에 집중하겠다고 생각했어요. 쉬운 일은 아니었지만 제 색깔을 내면서 할 수 있는 자율적인 공간이었다고 생각해요.

고 혹시 그 코너의 이름이 기억나세요?

이 처음에는 '전시메모'였어요. 매주 전시장을 다니고 전시에 대한 평을 메모식으로 짧게 업데이트하는 코너예요. 『미술과 담론』의 주요 지면의 글들이 너무 무거웠는데, 그 코너가 그 분위기를 좀 상쇄하는 역할을 했을 것 같아요. 인터넷에서 소통되는 담론에 걸맞게 좀 더 순발력 있는 코너로요. 리뷰를 전시가 열리고 있는 기간 내에 업데이트하는 거였어요. 당시에 '네오룩'www.neolook.com(온라인 전시 아카이브 플랫폼)도 초창기였고 해서, 누군가 실시간 전시정보를 원한다면 나름 도움이 될 것이라고 생각했어요.

당시 저는 웹진의 편집에 참여하는 것 외에 '전시메모'에 리뷰를 일주일에 4건 정도 올리기 위해 정말 많이 돌아다녔어요. 한여름에 얼굴이 새까맣게 돼서 인사동 등을 쏘다니곤 했지요. 정말 30대였으니 가능한 일이었지요. 맨 처음엔 짧게 썼지만 점점 길어지고 대신에 전시회의 숫자를 줄였습니다. 1990년대 지나고 2000년대가 막 개막되어 대안공간이 활성화가 될 때였기 때문에 저도 대안 잡지가 같이 가야 한다는 마음으로 루프, 쌈지, 풀, 사루비아 등 - 당시 대안공간 - 을 열심히 다녔고 그곳에서의 전시들은 거의 썼던 것 같아요. 사람들이 그 부분을 높게 평가해 줬고…. 2006년 제가 처음 받은 상이 제1회 정관 김복진 이론상인데 다 그 결과라고 생각해요.

고 그렇다면, 『미술과 담론』에서의 경험이 선생님이 비평

가로 자리 잡는 데 어떤 역할을 했는지요? 선생님 개인적으로, 혹은 외부에서 선생님을 바라보는 사회적인 측면에서 다 이야기해 주세요.

이 이 나이에도 비평문을 한 달에 몇 개씩은 꼭 업데이트를 하려고 하거든요. 제때 못 올리면 불안하기까지 해요. 물론 『미술과 담론』의 '전시메모'란처럼 그곳이 최초 발표의 장이 아니라 다른 지면에 발표된 것을 다시 업데이트하는 것이지만요. 마침 김달진 선생님이 '달진닷컴'에 디지털 아카이브를 마련해 줘서 지금도 그렇게 하고 있어요. 현재도 그렇고요. 장황한 매개 없이 바로 업데이트할 수 있는 것에 매력을 느껴요. 또 지면과 달리 도판도 많이 실을 수 있고요. 저는 작품을 구체적으로 찍어가면서 평문을 전개하기 때문에 도판이 있어야 하는데, 잡지에서 한두 컷 대표 도판으로 나오는 것으로는 양이 차지를 않습니다.

어쨌든 사람들이 저를 미술비평가로 인식하게 된 것은 『미술과 담론』이든 달진닷컴이든 웹사이트에 업데이트되어 있는 텍스트들 때문이라고 봐요. 저는 그냥 신나서 한 것이지만 보는 사람은 다를 수 있죠. 당시에 『미술과 담론』은 홍대 출신이 주도한다는 생각들이 있었던 것 같고, 저도 한 묶음으로 인식되는 경향이 있었어요. 홍대파, 서울대파 등으로 나뉜 파벌 사이에서 이도 저도 아닌 사람들이 매도되는 것은 너무나 쉬운 일이거든요.

고 『미술과 담론』의 '전시메모'나 '달진닷컴'에 쓰시면서 현장 비평을 얼마나 하신 거예요? 얼마나 오랫동안요?

이 『미술과 담론』은 근 10년을 했습니다. 창간 준비호가 나왔던 1990년대 중반부터 2006년 말까지요. 특히 매주 업데이트했던 리뷰에 애정이 갑니다. 그 당시에는 초고속 인터넷이 활성화가 안 돼서 데이터별로 돈을 냈었어요. 마흔이 가까워져 올 동안 글을 써서 돈을 벌기는커녕 내 돈을 써가며 뭔가 했다는 점에서 작가와 거의 비슷한 상황이었죠. 지금도 마찬가지이지만, 컴퓨터를 잘 몰라서, 글을 복사해서 붙이는 것도 나중에 알아서 몇 년간을 화면에 직접 리뷰를 썼어요. 기억나는 에피소드는 '네오룩'이 그때 처음 나왔거든요. 그때 전시 메일을 보내는 사이트로 이동하게 되면, 『미술과 담론』사이트에서 제가 쓰던 화면이 사라지는 거예요. 그래서 순전히 붙여넣기를 제가 활용하고 나면서부터 '전시메모'의 전시 리뷰를 공포 없이 업데이트할 수 있게 되었어요.

고 선생님의 이야기 들어보니까 이런 표현이 적절한지는 모르겠지만 '우리나라 미술계의 여자 김달진'이라고 해야 할까요? 현장에서 발로 뛰면서 김달진 미술관이 자료를 모으듯이 선생님이 전시를 모았다는 생각이 드는데요. 그런데 다른 분들은 어떻게 되셨나요? 현재 『미술과 담론』의 멤버 중에서 선생님만 지속적으로 현장 비평을 하고 있다는 인상을 받게 돼서요.

이 한 분은 예술계 공적 기관의 관료였고, 다른 한 분은 이후에 대학원 교수님이 되어 행정이나 학문 등 각각의 일로 바쁘게 사세요. 만약에 활동을 비평에 국한한다면, 제가 비평을 계속하고 있다는 것이 맞겠네요. 그런데 비평가라는 직함은 빛 좋은 개살구고, 저는 제 나름의 방식으로 글을 써왔고, 누가 그 결과물에 대해 비평이라고 해주면 좋은 것이고 아니면 마는 것이죠. 미술계를 알면 알수록 알고 싶지 않은 곳이라는 생각이 들고, 그래서 저를 보호하는 차원에서 미술계와는 거리를 두고 있습니다. 그래서 저의 활동을 김달진 선생님 같은 열정적인 분과 비교하면 안 될 것 같습니다.

제가 '달진닷컴'에 글을 꾸준히 올리게 된 것은 아마 제게 기회가 많이 오지 않아서일 겁니다. 예나 지금이나 큰 기회는 오지 않았던 것 같고, 그래서 적은 기회도 크게 쓰자는 마음으로 임하고 있을 뿐입니다. 가령 제가 현장 비평가이니 기금 지원 사업 모니터링 같은 사업에 참여하게 되곤 하는데, 단지 보고서 작성으로 끝나도 될 일을 평문의 형식으로 고쳐 써서 업데이트하곤 합니다. 그렇지 않고서는 한 달에 6편가량의 텍스트를 업데이트할 수 없거든요. 앞으로는 어떻게 될지 모르지만요. 그래서 공개해서는 안 되는 활동에는 참여하지 않습니다. 정말이지 저는 배후의 실세같이 모종의 정치력을 깔고 있는 그런 방식을 가장 싫어합니다. 표면에 드러나는 만큼, 발표한 만큼 작가이고 이론가 아닐까요? "보이는 것이 전부다."라고 말했던 어느 현대미술가의 말에 적극 동감합니다.

비평은 재현이 아닌 생성의 과정

고 선생님이 『미술과 담론』에서 현장 리뷰를 꼼꼼히 계속 업데이트하셨던 방식이 이후 다른 곳에서도 청탁을 받을 때 이어진 건가요?

이 그때 열심히 썼던 전시공간이나 작가들과의 유대를 이어가는 것은 아니고요. 『미술과 담론』도 아는 사람만 알았어요. 그런데 2007년 무렵부터 다른 미술잡지에도 글을 쓰면서 다시 출발한 것 같습니다. 1990년대부터 저의 활동을 아는 사람들도 있었지만, 극소수였다고 보고요. 또 당시에 썼던 글 중에서 창피한 것들도 아주 많은데 사람들의 기억에 없기에 제가 자유롭게 느낍니다. 제가 내공을 더 키워서 좋은 글을 쓰게 되면 과거에 쓴 잘못된 글이 하나씩 사라진다는 마음에서요. 그때는 미술계에 대한 단순한 반감 때문에 무리수를 둔 적도 많았고요.
요즘 제가 주로 만나는 젊은 작가들은 『미술과 담론』이 뭔지도 모르는 사람이 더 많아요. 지금 제 인터뷰에서 『미술과 담론』에서의 활동 사항에 대해서 집중적으로 질문해주시는 것이 저로서는 거의 처음인 것 같아 매우 당혹스러워요. 저의 활동은 작가들보다는 같은 비평가들이 평가를 해주는 편이어서 제가 여태 받은 상 세 개가 다 비평가들이 준 상이었어요.

고 선생님은 계속 현장비평에 대하여 이야기해 주셨는데

요. 오히려 전 그 당시 『미술과 담론』에서 담론이라는 개념이 더 크게 와닿았거든요. 그게 『미술과 담론』이 기존의 잡지들과 다른 점이라고도 느껴졌고요.

이 여기서 담론은 예를 들면 미셸 푸코가 말한 권력과 담론, 성과 담론, 즉 디스코스discourse로서의 담론이에요. 단순한 리뷰가 아니라 철학적이고 무게가 있는 어떤 것과 관련된 비평인 거예요. 사실 그게 쉽지가 않았어요. 편집위원이셨던 김원방 선생님은 프랑스에서 박사를 하고 오신 분이라 그러한 담론에 익숙하셨겠지만, 전 사실 그렇게 학문이 깊은 사람도 아니고 개인적으로 공부를 하긴 했지만 체계적으로 공부를 한 것도, 그리고 그렇게 하고 싶지도 않았던 사람이에요. 현실과 동어반복적인 담론이 필요한가요? 또 구체적인 예가 떠오르지 않는 담론이 중요한가요? 비평적 담론은 내용에서 형식, 형식에서 내용으로 계속 이동해야죠.

그리고 저는 기본적으로 재현적인 활동을 싫어해요. 제가 생각하는 가장 대표적인 '재현적 활동'은 강의, 번역, 논문 같은 것입니다. 이론가에게 요구되는 핵심적인 것들이죠. 아마 거기서부터 이론과 미술계의 요구 사이에 원천적인 균열이 생기지 않았나 싶어요. 저는 일단 그럴 능력이 안 되고, 안 되다 보니 하기 싫습니다. 대신 내가 하고 싶은 것을 더 열심히 해서 남이 안 하거나 못하는 것을 보충하자는 생각입니다. 재현적인 부분은 더 잘하시는 분들이 하면 될 것 같고요. '재현'이 말씀드린 대로 기존의 지식을 사용하는 것이면, 질 들뢰즈에 따

르면 또 다른 것은 '생성'입니다.

고 "재현이 아닌 생성," 그것이 비평가로서 선생님의 역할 이라고 생각하시나요?

이 네. 제가 만나는 작가들의 작품, 그것도 중요한 작품 일 때 그것은 재현이 아닌 생성이죠. 비평가는 작품을 포함하여 자기가 다루는 대상을 재현해야 할까요? 재현된다 해도 과연 가치 있는 것일까요? 저는 평문을 작성하기에 앞서 작가와 인터뷰를 합니다. 작가에게 받은 자료를 포함하여 그 모든 것을 검토하지만 작가의 의도가 이러저러하다는 것을 전달하는 것에 목표를 두지 않습니다. 그것은 불가능하거나 무시되어야 할 것은 아니고 기본적으로 깔려 있어야 하는 것이고요. 대신 제가 비평적 텍스트를 통해 발견해야 하는 것은 작가의 의도와 목적, 자료와 말 사이사이에 있는 무의식입니다. 비평가는 작품에 잠재해 있는 것을 현실화해야 하는 과제를 안고 있는 것이죠. 작가가 작품을 창조할 때처럼요.

고 '재현 대신 생성'이라는 말이 정말 와닿는데요. 제가 담론에 대하여 여쭤본 것이 저는 『미술과 담론』을 외국에서 맨 처음 봤거든요. 그 웹진을 통해서 1990년대 한국 미술계를 보게 된 부분도 있지만 무엇보다도 논쟁이 오간다는 것이 상당히 신선하고 흥미진진했어요. 이전의 한국의 미술잡지들은 거의 깊지 않은 '미술사' 소개서 같은 부분이 있었거든요.

이 해외에 있는 사람들이 국내의 상황에 더 관심을 가지더라고요. 『미술과 담론』뿐 아니라 국내 잡지들을 정기적으로 분석하는 모임도 있었다고 들었고요. 『미술과 담론』의 글을 통해서 본 저의 이미지가 어땠는지 궁금하네요. 참고로, 몇 년 전 어떤 교수님이 제 글만 보고 굉장히 무섭게 생긴 사람일 거라고 상상했다고 하시더라고요. 또 어떤 작가는 제가 매우 차분하고 지적인 사람일 거라고 상상했다고 합니다. 또 어떤 분은 제가 매우 젊은 필자인 줄 알았다고 하시고요. 그들이 그렇게 계속 생각해주면 좋겠지만 직접 만나면 들통이 나고 말지요.

신 『미술과 담론』에서 왜 나오시게 되셨어요? 뭔가 생각이 달라서 관두신 거예요?

이 뭐, 논란이 있어서는 아니었고요. 새로운 편집진 구성 때문에 의견이 엇갈리면서 '절이 싫으면 중이 떠난다.'라는 마음으로 제가 그만두게 되었어요. 마지막으로 업데이트한 공성훈 전시의 리뷰에서도 나중에 오·탈자가 발견되어 누가 그거 보면 어쩌나 하는 마음으로 서둘러 집에 와서 고친 기억이 있네요. 감상적인 이야기일지는 모르겠지만, 마지막 도판 사진도 석양을 배경으로 사람들의 뒷모습이 있는 것으로 골랐지요. 당시에 내가 『미술과 담론』을 그만뒀는지 말았는지 아무도 관심을 가지지 않았을 텐데 세월이 흐르니 이런 질문도 다 받네요. 마지막 전시 평의 업데이트를 마치고 쓸쓸해했던 오후의 기억이 머리에 남아 있습니다.

고　선생님이 『미술과 담론』에서 현장 비평을 하시기 시작하던 1990년대 후반부터 2000년대 중반까지의 미술계를 되돌아보면, 굉장히 독특한 지형이었던 것 같아요. 사실 비평의 역할이 그 이전까지만 해도 미술사적 지식을 정리하는 수준에 머무는 경우가 많았던 것 같거든요. 하지만 그때는 좀 달랐던 것 같아요. 당시 잡지를 하시면서 선생님은 미술계가 변화하고 있다는 느낌을 받으셨나요?

이　저는 그때나 지금이나 미술계 돌아가는 실정에 큰 관심이 없어요. 그런데 요즘 예술경영센터에서 '한국미술 담론 활성화' 사업 연구원으로 참여하면서 한국미술을 조사하고 있는데, 우리 미술계가 거쳐 왔던 담론의 지형을 살펴보면서 많은 것을 생각하게 되었어요. 1980년대부터 국내에서 발간된 미술잡지를 쭉 검토하고 있거든요. 미술계의 누군가는 꼭 해야 하는 일이지만, 안 하던 짓을 하다 보니 많이 힘들어요. 정확한 각주를 달기 위해 자료조사를 하는 미술사가들을 다시 존경하게 되었습니다. 빛바랜 잡지를 뒤적거리다가 '내가 남의 글 안 읽다가 이렇게 벌을 받는구나.' 하는 생각도 들었고요. 어쨌든 당시는 지금도 부러워하는 논쟁의 시대였습니다. 그런데 논쟁의 주인공들은 남성들이 대부분이었고요.

덧붙여서 1980~90년대 대학 수가 늘어나고 종합대학이 되기 위해 미술대학의 수도 함께 늘어났는데, 그때 논쟁에 참여한 사람들은 거의 미대 교수가 되었습니다. 그러나 교수가 된 이후에는 그때만큼 치열하게 논쟁을 하지는 않더군요. 사

회적 존재가 의식을 결정한다는 유물론의 논리가 맞아떨어진다는 생각을 합니다. 그런 것을 보면 논쟁을 자리싸움으로 환원하는 것은 천박한 사고일지 모르지만, 저로서는 그렇게밖에 해석이 안 돼요. 1980년대와 1990년대의 문제들이 지금 다 해결되었는가? 그것은 아니기 때문이죠. 요즘 논쟁이 잘 안 되는 이유도 비슷하겠지요. 이제는 어떤 논쟁도 무슨 자리를 확보하는 데 도움이 되지 않기 때문일 것입니다. 매달 나오는 월급이 리얼리즘인 것이죠.

신 선생님 덕분에 퍼즐 하나가 끼워지는 기분이에요.

이 입장이 있고 논쟁이 있는 것이지 논쟁으로 입장이 생기는 것은 아니라고 봐요. 더구나 학계에 자리를 잡았으면 그동안 거칠게 직관적으로 논의되던 것들을 좀 더 치밀하게 이론화할 수 있는 계기가 되었을 것임에도 불구하고 말이죠. 그래도 이제 세월이 흘러 그분들도 은퇴하니 학교 일에 바빠서 하지 못하셨던 인생 제2막의 실천을 기대하고 있습니다.

고 그렇게 말씀하시니 우리나라 미술비평이 안쓰럽네요. 미술비평가들을 둘러싼 사회적, 경제적 상황도 오버랩이 되면서요.

이 예나 지금이나 절박한 사람이 작품을 하고 비평을 하는 것입니다. 비평은 그것밖에 할 일이 없는 사람, 물러날 곳

없이 임하는 배수의 진背水之陣을 친 사람, 이 일 외에 자신을 확인할 길이 전혀 없는 그런 사람들의 몫입니다.

본격적인 홀로서기의 시작 : '달진닷컴'

고 2000년대 중반, 『미술과 담론』을 관두시게 되면서 어디에 글을 쓰시기 시작하셨나요?

이 2007년경에 있었던 일이고, 그러고 나서 붕 떠 있으니 그래도 잡지사에서 연락이 오더라고요. 당시 『아트인컬처』의 기자로 있던 호경윤 씨가 '포커스' 리뷰란에 청탁을 하더라고요. 그러고 나서 적어도 두 달에 한 번씩은 잡지에 현장 비평을 썼죠.

신 '달진닷컴'에 글을 올린 것은 훨씬 후의 일인가요?

이 '달진닷컴'에 글을 올린 것은 제가 이미 『미술과 담론』을 하고 있을 때였습니다. 제가 처음 받은 상도 김달진 선생님이 관여되어 있었고요. 그러나 『미술과 담론』을 하고 있을 때는 업데이트를 잘 안 하고 있었습니다. 한 우물만 파자는 생각에서요. 그래서 김달진 선생님에게 꾸중도 듣고 했습니다. 당시에 '비평가 클럽'이라고 해서 지금보다 더 눈에 띄는 자리에 제 코너를 배정해 주셨는데요. 특혜라면 특혜인데 기대했던 콘텐츠가 안 올라오니 얼마나 괘씸했겠어요. 그러나 『미술과 담

론』 그만두고 이런저런 곳에서 쓴 글들을 빠짐없이 업데이트 하다 보니 『미술과 담론』 시절에 썼던 글을 빼고도 2018년 6월 현재 961개가 되더라고요.

고 정말 대단하십니다. 선생님은 현장에서 작가들 한 명 한 명 만나고 그렇게 쓰면서 뚜벅뚜벅 걸어오셨는데요, 그래서 선생님이 '너무 작가랑 밀착되어있는 것은 아닌가'라는 비판을 받으실 수도 있다고 생각해요.

이 개인적인 이야긴데, 전 미술사를 좋아했어요. 미술사를 하고 싶었는데 어쩌다 비평을 하게 됐거든요. 그런데 미술사에 결정적인 벽을 느꼈던 게 자료 문제였어요. 제가 대학 졸업 후 바로 대학원 들어갔던 해가 1988년이었는데, 그때만 해도 정보화가 잘 안 돼서 각국의 문화원에서 아트 인덱스를 찾아 각 대학의 도서관에 흩어져 있는 외국 잡지들까지 복사하는 과정에만 상당한 시간이 필요했어요. 외국어도 장벽이었고. 생물학과 다닐 때도 원서로 공부했지만 자연과학 계열의 책은 단어가 그렇게 많지는 않았어요. 단어를 경제적으로 쓴다고나 할까요?

반면에 비평은 해당 작가에게 자료를 받을 수 있지요. 도록과 잡지는 물론 한 단짜리 신문기사도 제공받을 수 있습니다. 물론 작가들이 자신에게 불리한 자료는 안 주죠. 또 작가의 말을 다 믿을 수도 없고요. 의도와 결과가 일치되는 경우가 얼마나 있나요? 그러나 대화의 퍼즐은 맞춰봐야 진면목이 나

오고, 최고의 증거는 작품 그 자체이죠. 실제 작품과의 만남이나 작가와 대화하는 과정이 미술사보다는 좀 더 역동적으로 다가왔어요.

작가와 밀착한다는 부분에 대해서요. 평문이 완성되기 전까지는 작가에게 끌어내야 하는 정보가 많다 보니 내가 아쉬운 상황이고 그래서 작가와 친해 보일 수도 있지만, 그 이후는 다르지요. 개인적으로 청탁받은 글이라도 제가 납득할 수 없는 이유가 아니면 절대 평문을 고치지 않고요. 그 단계에서 틀어진 작가들도 꽤 있습니다. 또한 어떤 작가에 대해 한 번을 쓰든 그 이상을 쓰든 원점에서 다시 시작합니다. 그때그때 쓰고 있는 텍스트에만 집중하기 때문에 미술계 돌아가는 사정에 대해서는 많이 둔감하고요. 그렇게 해서 좋은 점은 선입견 없이 작가를 대할 수 있습니다. 상대가 무명작가든지 유명작가든지 크게 상관이 없다는 것이죠.

고 작가와의 대화나 자료, 비평문과의 관계가 중요할 텐데요. 아무래도 직접 만나서 이야기하면 할수록 인간적인 부담감이 없기는 힘들죠. 인터뷰 요령이랄까요? 소개해주세요.

이 요즘 작가들은 가방끈이 길어서 말 못 하는 작가가 없습니다. 작가노트 같은 것도 마찬가지입니다. 작가의 말(또는 글)은 작품의 의도잖아요. 그 의도가 어떻게 현실화되었는지는 다른 문제입니다. 그래서 비평(또는 이론)이 필요한 것이겠지요. 작가와의 대화가 중요하지만, 글을 쓰는 입장에서는 작

가의 말을 걸러서 들어야죠. 그냥 듣는 것이 아니라 정신분석학자와 환자, 검사와 범죄인의 관계까지 요구될 때도 있습니다. 우문현답도 좋은 방법입니다.

안 선생님 입장을 정리하면, "밀착은 필요하다. 하지만 나의 비평적 관점까지 희생하지는 않는다."네요.

이 제가 그리 살가운 성격은 못됩니다. 한 달 동안 음성통화가 5분이 채 넘지를 않습니다. 카톡이나 SNS 같은 것도 물론 안 하고요. 그래도 최소한의 사회적 삶은 필요합니다. 특히 제가 만나는 작가들 하고는요. 미술계를 이루는 절대적인 다수는 작가들입니다. 비평가, 이론가, 미술사가, 기자, 편집자, 기획자 다 합쳐봤자 작가 수에 비하면 매우 적어요. 그래서 작가들의 인정이 비평가로서의 활동에 도움을 주는 것은 사실입니다. 그런데 양자의 관계가 어느 수준까지 친할 수 있을까요? 어떤 비평적 과제가 떨어졌을 때, 작가는 수십 년을 한 작업이고 나는 그 작가와 길어야 몇 시간을 만나고 글을 쓰는데, 어떻게 그런 속사정들을 다 알겠습니까? 제가 평문을 기간 내에 완성하기 위해 요구되는 소통은 긴밀하다고 할 수 있겠지요. 그러나 해석은 저의 몫이고, 그 이후의 의견교환에 대해서는 피차 냉정해질 필요가 있죠.

고 선생님을 여성 미술비평가라고 부르기는 좀 그렇습니다. 그래도 국내 미술계에서 20여 년이 넘게 활발하게 활동하

고 계신다는 점에서 대표적인 여성 미술비평가라고 부를 수는 있을 것 같습니다. 그래서 비평과 페미니즘, 비평과 성차별에 대해서 여쭤보고 싶습니다. 선생님이 『미술과 담론』을 시작할 때도 그랬고, 비평계가 굉장히 남성 위주로 돌아간다고 하셨고 저도 동의하는데요.

이 페미니즘에 대한 저의 관심은 딱히 제가 여성이어서가 아니라 페미니즘과 관련된 이론적인 자원이 많다 보니 접근성이 더 쉬워서인 것 같습니다. 물론 그조차도 자신의 관심사와 맞아야 하겠지만요. 페미니즘이 여러 항목 중의 하나로 구색 맞추기처럼 되어선 안 되고 페미니즘적인 사상으로 다른 모든 것을 재해석할 수 있을 만큼의 이론가가 그리 많지는 않다고 봐요.

예술계 자체가 여성화되고 있는 것은 학교에서 강의를 나가고 있는 분들은 다들 체감할 겁니다. 이전 시대와 달리 여성 작가와 이론가, 기획자, 행정가, 교수 등도 많고요. 그러나 이러한 여초 현상을 꼭 여권신장으로 봐서도 안 될 것 같습니다. 그것이 더는 중요한 것이 아닐 때 여성에게 마이크가 돌아오는 수가 많거든요. 여성이 주장하든 아니든, 페미니즘은 예술 자체를 중요한 무엇으로 만들려는 근본적인 지향을 가지고 있어야 할 것입니다. 예술이 장식이나 상품에 지나지 않을 때 여성은 차라리 예술계를 떠나는 것이 낫겠지요.

신 연관해서 질문을 드리자면, 선생님은 스스로를 여성

(미술)비평가라고 생각하시나요?

이 여성 미술비평가가 맞습니다. 제가 여성 작가들에게서 '페미니즘'적인 문제를 발견하고 그 얘기를 하면 정색을 하고 부정하면서, "나는 여성만이 아니라 인류 보편의 문제를 다룬다."고 하면서 "여성이라는 프레임을 씌우지 말라."는 식의 대응을 접하는데, 왜 좀 통 크게 "내 작품은 페미니즘도 포함한다."라고 말하지 못하는가에 대한 아쉬움이 있습니다. 그러나 페미니즘에 대한 그녀들의 부정은 그것이 아직까지는 매력적으로 다가오지 못했기 때문에 거리를 두려는 것은 아니냐고 생각합니다. 페미니즘이 멋있어 보이면 자기 작품이 페미니즘적이 아니어도 페미니즘이라고 말하겠지요. 그 부분은 페미니즘 이론가들의 분발을 요구하는 대목입니다. 어쨌든 저는 해당 작품에서 페미니즘적인 문제를 발견했다 해도 이제는 그것을 작가에게 미리 지적하지는 않아요. 그렇지만 평문에는 쓰지요. 그다음부터 그 작가와 본격적인 논쟁이 벌어지고는 합니다.

신 그러면 선생님은 요즘 미투#MeToo에 대해서 어떻게 생각하시나요? 선생님의 경우 개인적으로 활동할 수밖에 없었던 시스템이라 대응하기도 어려우셨을 것 같아요. 저는 현재 미투에 대해서 회의적인 것이 있다고 생각하는데 남성, 여성 문제로는 한계가 있기 때문에 권력과의 문제로 좀 더 바뀌어야 하지 않나 생각하고 있거든요. 그렇게 되어야 남녀 모두 포섭하면서 문제 해결이 가능할 거라는 생각이 들어요. 선생님

께서는 현재 미투를 어떻게 바라보세요?

이 요즘 인터넷 댓글들을 보면 남성과 여성이 아련한 관계
가 아니라 적대적인 관계인 것 같아요. 진짜 개인의 시대가 온
것이죠. 명목상의 개인이 아니라 자본주의 사회에서 개인은
남녀를 떠나서 경쟁의 관계에 있지요. 미투는 성을 매개로 해
서 개인의 권리가 침해된 것에 대한 항변이고요. 여기에 세계
최고의 인터넷 기반 생태계가 개인적 차원의 미묘한 문제를
사회적 차원으로 끌어올린 것이죠. "개인적인 것이 정치적인
것이다."라는 페미니즘의 중요한 생각이 잠재인 차원을 넘어
서 현실화된 것이라고 봐요. 그래도 미술계에도 드러나지 않았
던 많은 사건이 있을 겁니다.

신 미투와 비평가를 연관지어 질문을 하면 젊은 여자에게
미술계의 기회가 더 안 온다고 생각하세요?

이 예술경영지원센터에서 후원하는 프로젝트에 참여하면
서 1980~90년대 잡지자료를 보니까 여성 미술비평가들은 거
의 안 보이더라고요. 물밑에서 활동하시던 분이 있었는지는
모르겠지만 일단 비평가들이 자기 생각을 펼치는 주요한 무대
인 잡지를 기준으로 해서 보았을 때 그래요. 그것은 좌파와 우
파를 막론합니다. 대신 여성들은 비평보다는 미술사와 같이
학문 쪽에 많이 포진해 있었습니다. 미술사가나 교수라는 직
함으로 비평을 쓴 것이지 목소리 큰 사람의 논리가 통하는 거

친 비평계에서는 살짝 피해 있었다고 보여요. 그리고 헤게모니 싸움에서 우위를 지킨 남성들이 교수라는 자리를 차지하고 나니 논쟁이라는 것도 시들해졌고요. 그다음에 대안공간이나 젊은 기획자들의 시대가 온 것 같아요.

이 국면에서 여성의 참여는 좀 더 많아졌지요. 단 젊은 여성들을 중심으로요. 그러나 2000년대 초반 이후에는 각자도생의 시대가 되고 시스템이 더 정비되면서 안정적인 자리에 대한 열망이 커진 것 같고요. 젊은이들이 시스템 중의 하나인 학교에 머무르는 시간도 매우 길어진 것 같고요. 준비만 하다가 세월 다 보내는…, 그래서 겉으로는 자유로워 보여도 내적으로는 억압된 경우가 더 많은 것 같습니다. 형식적인 자리보다는 자신이 진짜 하고자 하는 내용 중심의 일에 방점을 찍는다면, 여자든 남자든 자신이 선호하는 예술 관련 일을 지속할 수 있다고 봅니다.

비평가의 생존 : '스스로 고용하기'

고 마지막으로 비평가의 생존에 대해서도 여쭙고 싶습니다. 배우가 불러주는 무대가 없으면 연기할 수 없는 것처럼 비평가들도 혼자만 쓸 수 없으니 지면은 굉장히 중요하겠지요? 물론 SNS가 기존의 잡지 위주의 비평 생태계를 허문 부분이 있지만 전 주위를 보면 다들 SNS도 끊어가고 있어요. 선생님 생각에 국내 미술계에서 비평가들의 활동 기회나 무대라고나 할까요? 어떤 상태라고 보세요?

이 미술잡지들이 비평가들을 제대로 대접해주는가에 대한 문제는 굉장히 회의적이라고 봐요. 만약 역량이 문제라면, 미술비평들만 역량이 떨어지는 것은 아닙니다. 어떤 미술잡지를 봐도 미술계 구성원 모두가 비평의 성격을 띤 텍스트들을 채우고 있습니다. 하다못해 몇 줄 안 되는 작은 전시 소개 코너조차도 어떤 가치평가와 해석이 있는 것 아닙니까? 비평이 독자적으로 생존할 수 있는 기반이 부족하기에 그것은 당연한 추세로 받아들여지고 있습니다. 그렇지만 그 와중에도 비평에만 집중하고 있는 부류들도 있습니다. 개중에는 그런 바보 같은, 또는 고집스러운 사람도 있을 수 있어요. 자본주의 사회가 굉장히 자유롭고 풍요롭게 보이지만 하고 싶은 것만 하고 살 수 있으려면 지독한 투쟁을 해야지요. 그냥 얻어지는 것은 아닙니다. 그런데 '비평의 위기' 같은 꽤 자주 제기되는 이슈에서 얼마 되지도 않는 비평가들이 뭇매를 맞아야 하는 죄인처럼 되어 있습니다. 비평가는 잡지의 담론을 채우는 극히 일부분에 지나지 않는데도 말이죠.

저의 경험담을 하나 이야기해 볼게요. 얼마 전에 '비평의 위기'에 관련된 잡지의 기획에 글을 청탁을 받았을 때, 제가 근 4년 만에 (2012년 7월호 이후에 2016년 3월호 원고를 청탁받음) 그 잡지에 글을 썼어요. 그것도 앙케트처럼 짤막하게요. 그 잡지사에서 4년 가까이 필자를 불러주지도 않았으면서 아직도 비평가로 살아있나 죽었나 확인해 보려는 차원이었나요? 뭔가요? 그것은 4년 동안 여러 번 비평가 ○○○에게 글을 청탁했는데, 그 비평들이 형편없더라 하는 문제가 아니잖아요. 국

내 미술잡지들이 그런 식으로 비평가를 대합니다. 유행처럼 필요할 때는 비평가를 부르고 아닐 때는 외면합니다. 그 문제에 대해서는 여러 매체에서 자조 섞인 어투로 답변을 하도 많이 해서 이야기하면서도 스스로 비참해지네요.

고 유행에 따라 필자를 선택하고는 하지요. 그리고 실상 국내 미술계에서 서로의 글을 진지하게 읽지도 않는 것 같고요. 서로의 글과 연구들을 읽지 않으면서 상당히 피상적인 평가들을 하지요. 결국 미술잡지가 비평가를 소모적으로 대하는 것이 비평가의 지위를 불완전하게 할 뿐 아니라 결국 잡지와 비평가 간의 신뢰를 구축하지 못하게 하는 것 같아요. 대안이 없을까요?

이 그런데 비평가만 소모되는 것은 아니에요. 근본적으로 미술 자체가 현실 속에서 겨우겨우 생존하고 있기 때문인 것 같습니다. 예술가들은 늘 그런 현실을 살아왔지만, 비평가들도 다를 바 없다는 거죠. 항시적으로 그런 문제를 앓아왔던 예술가들을 참고한다면 답이 나올 듯해요. 예술은 자유입니다. 자유에는 축복과 저주의 몫이 동시에 있습니다. 그럼에도 불구하고 나는 '작품에 대한 비평'을 할 것입니다. 이 길과 그 길은 행복하게 만날 수도 있고 아닐 수도 있습니다. 그러나 굳이 내 길을 제쳐 두고 남의 길을 따라가지는 않을 것입니다.

신 선생님은 우리 세대의 거의 유일한 여성 비평가신데요.

요새 주로 어디에 글을 쓰시나요?

안 요즘에는 기관에서 글 의뢰를 많이 하는 상황이죠?

이 네, 맞아요. 지자체별로 문화재단이 생긴 게 얼마 안 됐죠. 이제는 구 단위로 세분화되기까지 했습니다. 성북구의 성북문화재단은 직원 수도 엄청나다고 들었어요. 그러한 기관들에서 벌이는 사업이 작가와 관련되니까 비평가들도 참여할 수 있는 계기가 생긴 것이죠. 작가들끼리의 평판도 한몫하는 것 같아요. 제가 참여하는 프로그램의 대다수가 작가들끼리 의견을 공유해서 저랑 이어진 경우들이 많아요. 대학 문을 나선 새내기 작가에게 가장 절박한 것이 작업 공간이고, 같이 작업하는 동료이며, 앞으로의 전시 기회로 이어질 작품 활동과 관련된 평문을 받는 것이라고 볼 때 레지던시[미술창작스튜디오]는 비평가가 참여할 수 있는 주요 무대 중의 하나라고 생각해요.

안 그런데 분량은 어떤가요? 개인 의뢰나 기관, 잡지사 등이 글을 의뢰할 때 요구하는 분량이 이전과 비교해서 어떤가요? 많아졌나요?

이 그렇지는 않고요. 많아지지는 않는 것 같습니다. 그리고 횟수나 빈도수는 요새 지역별로 돌아가면서 하고 있습니다. 레지던시가 생겨나기도 하지만 사라지는 것도 있고요.

고 저희가 '비평가의 생존' 이야기를 하다 보니 원고료에 대해서도 이야기를 잠깐 하고 넘어가야 할 것 같아요.

이 네, 제가 얼마 전에 이상한 경우를 당해서 글도 썼는데요. 저는 이동 거리와 시간을 개의치 않고, 다른 일보다 우선순위를 두어서 묻지도 따지지도 않고 레지던시의 비평프로그램에 참여해왔습니다. 비평의 공적 무대가 협소한 데다가 많은 사람이 지원해서 뽑힌 소위 '경쟁력 있는' 작가들과 매칭이 되어 작업실에서 작품을 보며 대화하고 평문을 쓰고, 공적 기관에서 참가비 또는 원고료를 받으니 얼마나 좋은가요. 그런데 작년에 한 레지던시에서 작가 두 명의 평문을 10포인트 크기로 빽빽하게 6면 넘게 써서 마감했는데 원고료가 13만 원이 나온 황당한 일을 겪었습니다. 물론 미안해하는 경남창작센터 담당자들을 문제 삼고 싶지는 않습니다. 서로 자기 담당이 아니라고 발뺌을 하는 그들은 '재단법인 경남예술문화진흥원'에서 발행한 '2018년 지방자치 인재개발원 수당 기준'을 원고료 책정의 근거로 제시했습니다.

신 A4 용지 1면에 대략 200자 원고지 10매인데요, 그렇다면 6면이면 원고지 60매 정도 될 텐데, 그 고료가 13만 원이면 너무하네요. 통상적으로 개인전 전시 도록에 실리는 전시 서문 분량이 대략 원고지 20매로, A4 용지로 치면 2면 정도인데, 상황에 따라 다르겠지만, 그 고료가 80만 원에서 100만 원 정도 하잖아요. 이건 원고지 20매 분량의 일반적인 전시 서문 고

료의 5분의 1에도 미치지 못하는 금액 아닌가요? 그것도 원고지 20매의 3배나 많은 원고지 60매 분량인데 … 원고료 책정의 기준에 대해서 좀 더 자세히 설명해주세요.

이 당시 책정의 근거는 글자 크기 13p, 줄 간격 160%로 해서 1면당 13,000원!! 제가 마감한 원고의 10포인트를 13포인트로 변환하면 얼추 10면이 나오니 13만 원은 정확한 액수였습니다. (강사수당 지급기준으로 '특1급'은 전직 국회의원 및 광역자치단체장, 대기업 회장. '특2급'은 전직 차관(급), 기초자치 단체장을 포함하여 전체 7단계로 나뉘었습니다. 그들 기준으로는 비평을 30년을 했든 40년을 했든 비평가는 중간 이하에 해당한다는 것이지요). 여기서 A4 1면 분량의 원고료가 13,000원이라는 기준을 만든 사람들은 공무원이겠지요? 얼마 전 신문을 보니 올해(2019) 3월 말에 치러진 9급 공무원 시험 경쟁률이 39.2 : 1, 그중에서 가장 높은 것이 교육행정 부문인데 171.5 : 1이고 평균 연령은 29.0세라고 나와 있었습니다.

그렇다면 공무원 지상주의의 세상에서 예술이 어떤 위치에 놓여 있는지를 묻지 않을 수 없네요. 보통 기관의 높으신 분들이 주관하는 자리에는 어색한 형식이 지배하고요. 한사코 미술을 모른다고 하는 국공립 기관의 관료들이 중요한 자리에 앉아서 결정권을 쥐고 현장과 동떨어진 기준을 객관적인 원칙인 양 제시합니다. 조금만 생각해 보면 원고 A4 1매가 한끼 점심값 수준인 13,000원 정도밖에 되지 않는다는 것이 부당하다는 것을 깨달을 수 있어야 합니다. 게다가 저는 며칠 밤

낮으로 쓴 제 원고가 실린 자료집도 못 받아봤습니다. 3월에야 자초지종을 파악해서 항의 전화를 했고 '신성한' 주말에 이런 민원성 전화를 받은 이들은 특근수당을 챙겨야 할지도 모릅니다. 비평가의 고충을, 그에 대한 경제적인 대가를 공무원들이 임의로 매기는 것을 보고 분노를 금할 수가 없었습니다.

고 　너무 안타까워요. 원고료가 올라가도 시원치 못할 판에 점점 내려가기 때문에, 실리는 지면도 줄어드는데 정말 심각한 문제네요. 공무원들이 현장을 모르고 정하는 것도 문제이고 뭐든지 인력이나 정책이나 일관성 있게 추진되지 못하다보니 기준들이 축적된 것이 없어서이기도 할 겁니다. 게다가 후배 비평가들은 그런 현실에서 선생님보다 더 약자라고 볼수 있죠. 마지막으로 젊은 비평가들에게 해주고 싶으신 말씀이 있으세요?

이 　미술계 현장에서 젊은 기자나 편집자, 기획자, 큐레이터, 강사, 행정가 등은 많이 봤어도 젊은 비평가를 별로 보지못해 누구를 염두에 두고 말해야 하는지 모르겠네요. 하지만 다른 분야도 다 마찬가지 아닐까요? 늙은 기자, 늙은 편집자, 늙은 기획자, 늙은 큐레이터는 발견하기 힘들다는 것입니다. 늙은 행정가는 있을 수 있겠지요. 정규직이면 적어도 정년은 보장되니까요. 제가 나름대로 이 나이까지 활동하는 것은 제 페이스를 지켰기 때문이라고 생각합니다. 글의 질과 무관하게 어떤 짧은 글도 다 아픔이 있었습니다. 내 사랑하는 고양이

'돌만이'가 죽은 날도 글을 썼어요. 그날은 원고 수정 문제로 해당 작가와 싸우기까지 했네요. 그런데 이제는 너무 그럴 필요 없을 것 같다는 생각을 합니다. 먼 훗날 그 시절에 뭐가 씌었었나 하는 생각이 들 것 같기도 하고요.

저의 장점이자 단점은 주변 상황에 별로 신경을 쓰지 않는다는 점입니다. 무식하면 용감하다는 이야기는 저에게 딱 맞습니다. 비평가가 되려면 일단 공부는 전방위적으로 해야 합니다. 예술 작품 자체가 전방위적이니까요. 그러나 전방위적인 공부가 반드시 가방끈이 길어야 함을 의미하지는 않습니다. 오히려 코스웍 중에는 하나만을 파야 하는 경우가 더 많지요. 그러나 공부가 끝이 아닙니다. 글을 쓸 때는 공부한 것을 잊어버려야 합니다. 작가가 그래야 하듯이요. 단, 작가나 독자들도 최소한의 참조할 점들을 요구하니까 그런 점들은 조금 충족시켜야겠지요.

〈옐로우 펜 클럽〉

비평가 공동체

〈옐로우 펜 클럽〉(Yellow Pen Club)은 미술에 관한 이야기를 하고 글을 쓰는 모임이다. '루크', '총총', '김빠빠'로 구성되어 있으며, 대학에서 예술 이론을 공부하면서 만나 졸업 이후 후속 공부와 글쓰기를 함께하는 모임을 시작했다. 이후 2016년 9월부터 작성한 글을 웹사이트 yellowpenclub.com에 게재하면서 비평 플랫폼의 면모를 보이고 있다. "미술과 미술 아닌 것에 관한 글"이라는 주제 아래 기존의 전형적인 미술비평이나 전시 리뷰와는 다른 종류의 글을 쓴다.

정체성

고 〈옐로우 펜 클럽〉의 결성에 대해 궁금해요. 어떻게 결성하시게 되셨나요? 기성비평의 도전을 생각하신 건가요?

김빠빠 기성비평으로부터 우리가 과격한 단절을 의도했던 것은 아니에요. 우리가 어떤 선생님들의 글을 안 읽겠다거나 아니면 뭐 비평이 소용이 없다거나 그런 식으로까지 도전을 생각하는 것도 아니었던 거 같아요. 저희는 일단 우리가 지금 시점에 어떤 글을 쓸 수 있는가가 더 큰 고민이었던 것 같아요.

신 '어떤'이라 하시면, '어떤 주제냐', '어떤 형식이냐', '어떻게 통할 수 있는 것인가' 등이 있을 텐데, 모두 '어떤'에 포함이 된 것 같아서요. '어떤'을 조금만 더 자세히 얘기해 주실래요?

김빠빠 음, 지금은 좀 달라지긴 했어요. 시간이 좀 쌓이니까 서로 쓰게 되는 게 달라졌는데, 일단 뭐 총총 같은 경우는 관객의 입장에서 글을 쓰는 게, 뭐랄까, 서술이 무척 간단하면서도 뭔가 관객으로서 할 수 있는 말들을 충실하게 하는 편이었어요. 어떤 이론을 끌어다 쓴다기보다는 자기의 경험에서 출발하되 관객으로서 겪게 되는 일들을 잘 서술하면서도 그게 한편의, 뭐랄까, 깔끔한 단위들이 돼서 나오는 것을 볼 수가 있었고, 루크 같은 경우는 서브컬처의 레퍼런스를 풍부하게 가진 것이 영향을 주었고, 그러면서 전시가 주는 경험 자체를 아

주 세분화해서 쓰는 게 있었거든요. 그런 글을 기존비평과 굉장히 과격하게 다르다거나 뭐 그거를 "우린 달라."라고 먼저 말하기보다는 우리와 같은 관객들은 이 글을 재밌어하겠다고 생각했던 거 같아요.

신 아, 그런데 왜 본명을 쓰지 않으세요? 그것도 제게는 특이해 보였어요.

루크 개인적으로는 비평가라는 말을 붙이는 게 약간 부담스러운 느낌이 있어요.

신 그러면 비평가 대신 루크라고 하면은 훨씬 편하나요?

루크 네. (웃음). 비평가가 해야 할 일이라는 것에 대해서, 아직 저 스스로도 결론 내리지 못한 거 같아요. 〈옐로우 펜 클럽〉에서 쓰는 글이, 루크의 자아로서 쓰는 글이 어느 정도의 논조로 갈 것인가를 저희는 계속 실험 중이거든요.

신 오, 재밌습니다. 그게, 실험이 어떤 실험들이 있었어요? 그러면?

총총 그런데 뭐 딱히 다른 이야기는 아닐 거 같은데, 저희가 같이 가명을 쓰자고 했을 때, 사실 저희는 가명이 아니고 필명이라고 생각했는데…

신　그래요? 그럼 서로 다른 자아나 정체성을 유희하시는 편인가요?

루크　루크라는 닉네임은 무척 즉흥적으로 지은 이름이에요. 저는 어렸을 때부터 무척 서브컬처를 좋아했고. 그래서 옛날부터 동인활동 같은 걸 많이 했었어요. 그래서 무척 닉네임을 걸고 발표하는 일은 익숙한 입장이었고, 저 같은 경우는, 그래서 그런 자아의 구분이 굉장히 확실한 편이에요. 오타쿠 누구누구, 학생 누구누구, 〈옐로우 펜 클럽〉의 글쓴이는 루크 그런 식으로…. 그래서 오히려 저는 제 이름 걸고 했을 때 보다 루크라고 했을 때가 훨씬 편한 편인 거 같아요.

신　오케이, 그러면 어느 필명으로 글을 쓸까를 고민했어야 했던 어떤 사례가 있었나요?

루크　아마 논조가 루크로 써왔던 텍스트와 연장선이 되면 '루크'라고 쓸 거 같아요. 지금까지는 〈옐로우 펜 클럽〉의 이름으로 청탁이 오는 경우가 있고, 제가 공부한 걸 바탕으로 청탁이 오는 경우도 있는데, 제가 각각 구분을 해서 쓸 것 같아요.

총총　저도 제 이름으로 쓰는 글들하고는 다른 글을 쓰고 싶었고, 총총이라는 이름으로 쓰는 글은 다른 글이라고 생각했고, 그래서 필명을 선택한 거고, 그 아이덴티티를 계속 만들어 가고 싶었어요. 총총이라는 이름으로. 그래서 그런 노력의

산물이 지금 올라온 글들이라고 생각하고….

신 그러면 김빠빠 씨의 경우 본명으로 쓰는 글과 김빠빠로 쓰는 글에 차이점이 있으신지요? 한 사람의 비평가라 하더라도 세월이 흐르면서 정체가 변하기는 하지만 가명을 사용하는 경우 여러 사람의 정체를 구사하게 되지 않을까요?

김빠빠 제가 정공법으로 답할 수 있을지 모르겠어요. 저희의 가명에 대해서 한 가지 더 부연하자면, 시작은 "지금 우리 시점에 쓸 글을 쓰자."라며 그 이름을 붙인 거지만, 저희가 만약에 시간이 조금 지났다고 해서 그 이름이 폐기될 거라고 생각하지 않아요. 그러니까 굳이 이 이름이 한때 쓸 수 있는 이름이라고 생각하지 않는다는 거죠. 우리가 우리 각자의 본명으로 영위하는 어떤 커리어라든지 어떤 게 있을 수 있는데, 언제든지 돌아와서 이 이름으로만 가능한 것들이 있을 거라고 믿어요. 그래서 저도 빠빠로서 고민했던 것들이 다른 글로도 번지고… 실제로도 제 본명으로 나가는 글도 빠빠처럼 쓰기도 해요. 그렇긴 한데 영향을 상호적으로 주고받아요. 그리고 저희가 장난으로 가명을 쓴 건 아니기 때문에 나름 진중하게 접근하는 게 있어요. 글을 쓸 때도.

신 스스로를 비평가라고 생각하시나요?

총총 그건 비평가를 뭐라고 생각하느냐에 따라서 다를 거

같아요.

신 그러면 비평가를 어떻게 정의하시고 그런 의미에서 "나는 이러저러하다."라고 이야기해주신다면요?

총총 저희가 처음에 시작할 때 현재의 위치에서 쓸 수 있는 글을 쓰자고 생각을 했어요. 그게 굉장히 프로페셔널한 비평가가 되기 이전의 상태에서 이 상태에서만 쓸 수 있는 글이 있다고 생각하면서 시작을 했거든요. 그러니까 완전히 내가 비평을 업으로 하면서 살 때 쓸 수 있는 글은 다를 거라고 상상했어요. 아직 되지 않은 입장에서, 미술계 안에 들어가 있지 않을 때는 밖에서 있을 때 더 보이는 것들이 있을 거라고 생각했고 그런 시점에서 쓴 글이기 때문에 사실 비평가가 아니라고 생각하고 쓴 거죠. 그런데 또다시 생각해 보면, 그렇게 해서 쓴 글들이 비평이 아니라고 할 수는 없는 거고, 그러면 "이 사람이 비평가 아니야?"라고 하면, 아니라고는 말할 수 없는⋯. 이렇게 말할 수밖에 없을 것 같아요.

신 좋은 답변을 해주셨는데, 살짝 하나만 더 깊이 들어가자면, 기성 비평계가, 미술잡지 같은 매체들이 건드리지 않던 부분을 건드리고 싶다는 게, 그게 구체적으로 무엇인가요?

김빠빠 그것은 저희에게 약간 부당한 질문으로 느껴지는 게 있어요. 그렇다면 기성을 우리가 규정해 줘야 하잖아요.

신 아 그런가요? 그러면 질문을 바꿀게요. 글로 써보고 싶은 관심 있는 지점이 있다면 어떤 것인가요?

안 예를 들어, 저 같은 경우는 사회과학 쪽을 계속 파고 있어요. 자본주의를 비판적으로 바라보면서 미술계를 연구하고 있어요. 그런 식으로 저는 사회주의 비평 형태를 띠면서 미술비평을 행하고 있는데, 이런 사례와 같은, 관심 분야를 물어보시는 거 같아요. 그렇죠, 신현진 샘?

신 네.

총총 미술 경험 같은 거예요. 그러니까 우리 사회에서 미술이라는 게 어떤 자리에 있고, 그냥 미술계 안에 있는 어떤 사람들이 아니라 더 넓게 봤을 때 사람들에게 미술이 어떤 의미이고, 사람들은 미술을 어떻게 보고 어떻게 체험하고 그런 부분에 관심이 있고, 그런 내용에 좀 치우쳐져 있는 거 같아요. 관심사는? 그런데 굳이 뭐 어떤 거를 또 해 보고 싶으냐고 물어보면, '어떤 정형화된 리뷰나 정형화된 글쓰기가 아니라, 그동안 없었던 종류의 글쓰기를 좀 해 보고 싶다'라는 막연한 생각이 있었어요. 그러니까 우리가 흔히 생각하는 정형화된 형식의 리뷰? 정형화된 형식의 비평이 아니라, 좀 다른 형식의 글쓰기를 해 보겠다는 생각도 있었어요. 시작할 때.

김빠빠 저는 대학원 가서 공부를 했던 주제도 그거였고

글이 어떻게 수행적일 수 있는가에 대한 질문이 있었어요. 그 단어가 많이 고통을 받았잖아요. 뭐 정말 몸을 움직이는 수행이 어떤 해프닝이 일어나야 수행적일까? 그런 글이 있을까? 고민이었어요. 일단 저는 미술을 좋아하는 한 사람으로서 그냥 작업을 오래 보는 것을 좋아해요. 제가 리뷰를 썼던 작업들은 제가 여러 번 갔거나, 오래 봤거나, 굉장히 반복해서 봤거나, 했던 작업들이에요. 그래서 작품을 체험하는 시간의 간격을 충분히 벌려 놓는 글들이었던 것 같아요. 그러니까, 작품에 충분히 오래 머물러 있고, 그걸 쓴 결과물이 돼요. 그러니, 가령 누가 이 작가에 대해서 알아보고 싶어서, 검색해서 그냥 그 문단만 딱 읽으면 이해가 되는 그런 글이 아니라, 글 자체가 하나의 어떤 수행이 되도록 글을 쓰는 게 저한테는 중요했고, 그래서 아까 잠깐 언급했던 작업과 나란히 가는 글, 혹은 글 자체가 수행인 글, 그래서 저는 형식적으로, 그렇다고 과격한 게 무조건 수행이라고 생각하지는 않아요. 과격한 글이야 사실 얼마든지 많잖아요. 그래서 처음 썼던 글은 진짜 헤매는 글이었어요. 그게 어떤 것일 수 있을까 상상은 했는데, 시도는 처음이다 보니까 전시를 세 번인가 네 번을 가서 헤맸던 걸 계속 묘사한 거예요. 이렇게 갔는데, 이게 보였는데, 이게 보였는데…. 그러면서 계속 보여줘도 친구들도 '이게 무슨 글이냐.' 다시 써보고, 헤맨 게 더 길어지고…. 그래서 제 글이 좀 긴 게 많아요.

신 아, 김빠빠의 수행성이 어떤 의미인지 조금 더 이해됩니다. 수행성 이러면 '관객에게 어떠한 행위를 지시하는 측면이

있느냐'라는 의미에 초점을 맞추기가 쉬운데 선생의 글은 '사고의 전개 과정을 활자로 가시화하는 수행성이구나.'라는 생각이 듭니다.

김빠빠　쉽게 말할 수 있다면, 누가 제 글을 읽었을 때 '아, 그래서 내가 이 작업을 잘 이해하게 되었어.'는 아니고, '뭔가 좀 더 보이는 게 생겼어.' 정도였으면 좋겠다고 생각했던 것 같아요.

신　그게 김빠빠의 길이 아닐까요?

공동체에 관하여

신　여럿이 일을 하는 게 많이 힘들지 않아요? "싸울 일은 없다"라고 일단은 공식적으로 말씀을 해주셨는데….

김빠빠　진짜 없어요. 하하. 가령 〈옐로우 펜 클럽〉에 대해서 인터뷰든 뭐든 요청이 있으면 저희는 계속 얘기하는 게 셋 중에 한 명만 나가자고 하거든요. 우리가 하고 있는 활동에 대한 이해는 굉장히 비슷하다고, 거의 동일한 수준으로 가고 있는 거 같아요.

신　아 진짜요? 하하. 아 그렇구나. 글이 나의 내면세계를 대표하게 된다면, 이에 반하는 모든 일에 타협하기란 어려울 것 같아요. 저는 '굳이 왜?'라는 의문이 먼저 들기도 하고요.

안 가령 각자의 문체가 조금씩 다르잖아요. 그런 상태에서 글을 썼을 때, 맥락이라든가 분위기 등이 달라질 텐데, 그걸 어떻게 정리하시는지 궁금해요. 〈헤비급〉이라는 남자와 여자, 둘로 이루어진 듀오 비평집단이 있는데요, 한 분이 먼저 쓰고, 그다음 문장을 다른 분이 쓰는 식으로 왔다 갔다 하는 방식을 취한다고 하더라고요. 그런데 그런 글쓰기에 의문이 드는 거예요. '사전에 함께 이야기를 하고 이런 느낌의 문장을 쓰자고 했겠지만, 분명히 앞 문장 때문에 뒤 문장이 달라지고, 전체 내용도 사전에 이야기했던 방향과는 다르게 흘러갈 텐데, 완결된 글쓰기가 가능할까?', '이렇게 쓰는 것이 혹시 글의 특색을 없애는 것은 아닐까?', '결과적으로 공동 글쓰기는 구조를 먼저 짜놓고 그 구조를 벗어날 수 없도록 제약을 가하면서 쓸 수밖에 없는 게 아닐까?' 번갈아 가면서 글을 쓴다는 〈헤비급〉의 말을 듣고 이런 생각들이 꼬리에 꼬리를 물며 떠올랐어요.

루크 아, 저희가 작업하는 순서를 알려드리는 게 차라리 나을 거 같아요. 저희가 보통 한 달에 두세 번 정도를 만나는데, 그때 아예 백지상태에서 보통 몇 가지 주제나, 많은 경우는 한 문단 정도를 써가요. 주제를 다섯 개씩 가져갈 때도 있어요. 예를 들어 "최근에 이런 주제가 화제인데 이런 생각을 했다." 혹은 "얼마 전에 이 전시를 봤다. 그때 이렇게 생각했다."라는 정도의 화두만 가지고 가서 얘기를 하고, "너 그거 가지고 쓰면 잘 쓸 거 같아." "이렇게 쓰면 재밌을 것 같아." 그러면서 주제가 한두 개 정도 잡히고, 그다음에 두세 문단 정도 찔끔

써서 가져가요. 그러면 피드백을 해주는 거예요. 저희가 그걸 바탕으로 쓰는 거죠. 기본은 제가 쓰긴 쓰는데 …. 김빠빠와 저는 글 쓰는 스타일이 진짜 달라요. 저는 명확하게 쓰는 편이고, 김빠빠는 모호하고 서술이 길어지는 편이에요. 저는 김빠빠의 시점에서 강화하면 좋을 부분을 얘기하는 쪽이에요.

총총 그걸 서로 이해를 하고 서로의 글을 보는 거예요.

신 늙은 세대로서 저는 오피셜한 채널에서 나는 나를 대표하는 정체를 가지며 그 정체성을 책임져야 하고 아무튼 그런 게 마치 프로페셔널한 것이라고 생각했는데 〈옐로우 펜 클럽〉은 꼭 그렇지만은 않은 거 같아요. 아예 가명으로 하면서 그리고 서로 도와가면서 그리고 자신이 겪는 변화를 당연하게 생각하시는 게 아닌가 하는 생각이 조금 들기는 했습니다.

김빠빠 저희가 물론 자아가 분명히 있는 사람들이고 …. 그렇지만 서로가 제일 중요한 관객이기 때문에, 그런 오디언스Audience를 만나는 게 쉽지 않다는 것도 알고. 동료를 만나는 것은 더더욱 어렵다는 것을 계속 알아가고 있기 때문에, 2015~16년도 시작할 그 시점에 동의한 것은 '우리가 할 수 있는 것들부터 하자.'였어요. 우리가 글쓰기 단계에서 지금 관객이 보고 있는 어떤 미술의 현상들에 대해서 지금 시점의 우리의 시야로 우리의 언어로 어떤 글이 가능할까를 먼저 고민했어요. 그리고 일 년 동안 써보면서 우리 스스로를 확신하게 되

었거든요. '총총은 이런 글이 가능한 친구구나, 루크는 이런 걸 잘할 수 있겠구나' 등등. 우리의 공부가 쌓이면 다른 글들을 쓸 수 있겠지만, 서로가 제일 중요한 관객이라는 것은 어떻게 보면 럭키한 거죠. 그냥 이 두 사람의 글을 가져왔을 때도 저는 싫었던 적이 한 번도 없어요. 재밌을 것 같은 기대감이 있고, 뭔가 보고 싶다. '이 글을 읽어보고 싶다.' 그래서 서로 종용을 계속하는 거죠. 그 시간이 올 때까지 … . 그래서 그 과정을 계속한 거예요.

가령 루크의 서술들은 문장 하나에 매우 많은 내용이 들어가는데 간결하게 나오거든요. 그러니까 이 친구는 양이 늘지 않아요. 무슨 말인지는 알겠는데, 양이 너무 적은 거예요. 그럼 제가 양을 엄청 불려요. '이거는 두 문장이 될 수 있어.' 양을 불리면서 풍경을 잘 만들어 놓으면 총총이 거의 편집장처럼 하는 능력이 있어요. 총총이 숲을 보면서 구조를 만들어주면, 그걸 보고 다시 보완을 하는 거죠. 주제도 주제지만 글 쓸 때의 사이클을 알고 … . 대충 알고 있는 걸 루크는 가만히 있다가 어느 날 글을 다 써오거든요.

신 '모든 분들이 참 단합이 잘 돼 있구나.'라는 생각이 드네요. 말씀하신 대로 다 답변이 비슷하니까 하하. (한 사람씩 손가락으로 가리키며) 좌뇌, 우뇌, 뇌량선. 각자 일을 잘 분담해서 완전체에 가까워지시는 것 같은 기분이에요.

일동 하하.

신 〈옐로우 펜 클럽〉이 일종의 오피셜한 리허설 장소 같기도 하다는 인상이 들기도 하네요.

루크 저는 약간 동인지 같다는 생각을 했어요.

신 동인지 같다면, 동인지 스타일이 지닌 장점이 있을까요?

김빠빠 일단 잡지랑 저희를 일부러 구분하거나 그러려는 게 아니라, 그냥 저희가 애초에 그런 생각을 하지 않은 거예요. 왜냐면 사이클이 너무 다르니까. 저희는 반드시 그 시점에 이게 나와야 된다고 약속을 한 적이 없어요. 애초에. 매달 그 당시에 핫한 이슈만을 말해야 한다는 압박도 전혀 없는 거죠.

신 네, 좋아요. 그런데 제가 질문을 드렸을 때도 정기적이라는 기준으로 질문을 드린 것이 아니긴 했어요. 그리고 누가 들어오는지 몇 명이 보는지 관심이 없으면, 굳이 웹사이트라는 공식유통의 메커니즘에 대해서는 큰 고려가 없으시겠네요.

김빠빠 저희가 사실 올라오는 글들을 다 교정을 보기는 해요. 뽑아서 봐도 큰 무리가 없을 만큼 완성도를 지향해요. 뭔가 서로 문장이 걸린다거나 무슨 뜻인지 모르겠으면 끝까지 그것을 해결해요. 읽는 분들은 어떠실지 모르겠지만, 저희 나름대로는, 저희 눈으로 해결을 본 상태의 글인 거예요, 사실.

신 그러게 세 명이 뭉쳐서 하나의 완전체가 된다니까요. 다른 공동체와 비교도 하시나요? 〈옐로우 펜 클럽〉을 〈크리틱-칼〉, 〈집단오찬〉, 〈와우산 타이핑 클럽〉과 비교를 해도 되나요?

김빠빠 뭐, 그거야, 저희가 하기보다는 보시는 분들이 비교를 하시겠죠.

신 저는 이 웹진들이 어쨌든 미술에 관한 내용이 나오는 인터넷상의 플랫폼이라는 점에서 비슷하게 생각이 되는데, 다른 분들은 비교를 안 하시나요?

김빠빠 많이 됐죠, 비교가.

신 그게 어떤 비교였고, 그것에 동의 내지는 반대하시는 의견이 있으신지요?

총총 저희가 저번에 《호버링》Hovering(2/W, 2018.1.6.~3.18.) 전시 토크랑 『미술세계』 글을 준비하면서 우리가 한 활동들에 대해서 회고해 봤을 때, 우리가 받은 평가 중 하나가 '신생공간'[1]이 관심을 받은 거랑 연장선에서 일종의 '신생공간

1. '신생공간'은 2013년부터 2016년까지 신진 예술가가 운영하는 자립 공간을 말한다. 자세한 내용은 이 책 1부의 서동진 인터뷰 「서동진, 전비판적 주체와 역사적 비판」에 있는 각주 6을 참조하라.

자매품'처럼 평가를 받지 않았나 하고 스스로 생각해 본 적은 있어요. 저희가 처음 시작하게 되는 과정도 '신생공간'의 영향을 받았고, 이후에 저희 활동에 대한 시선도 '신생공간'에 대한 그것과 비슷했다고 생각해요. 어떤 면에서는 그 덕에 과도하게 많은 관심을 받은 측면도 있다고 생각해요.

김빠빠 '신생공간'을 가능하게 했던 기반이 우리 또한 가능하게 했다는 것을 인정할 수밖에 없어요. 왜냐면 우리도 물론 우리 관객이 누구인지 알 수 없다고 했지만, 홈페이지를 만들고 계정을 운영하면 누군가는 와서 볼 거라는 생각은 했거든요. 그게 가령 '신생공간'이 스스로를 홍보하거나 스스로의 존재감을 만들어갔던 방식이랑 크게 다르진 않았기 때문에…. 하지만 그게 저희의 모든 걸 다 결정한다고 볼 수는 없겠죠.

신 제가 보기에는, 대세라는 그런 거 같아요. 어떤 의미에서 대세냐면, 올해 제가 아는 것만 해도 비평 관련 프로젝트가 네다섯 개가 돼요. '신생공간' 논란 이후 예술 전시나 프로그램이 활발해지는 중이고 후속으로 어떤 더 새로운 혹은 얼터너티브를 이야기할 거리가 있을지 궁금해지는 시기인데…. 미술계에서 수혈이 필요한 시점이기도 한 거 같아요. 그러니까 이제까지는 비평에 대해서 하도 아무도 얘기를 안 했으니까 이제는 비평을 한번 얘기해 볼 때가 되었는데, 너희는 뭐니 하고 묻는 것은 아닐까 라는 생각이 들어요.

안　미술비평계에 각 잡고 비평하는 젊은 필자가 그리 많지 않아요. 중요한 웹진들이 존재하지만, 그것도 몇 개 안 되잖아요. 〈옐로우 펜 클럽〉을 포함하여, 〈크리틱-칼〉, 〈집단오찬〉, 〈와우산 타이핑 클럽〉 정도밖에 생각나지 않아요. 이런 척박한 상황에서 〈옐로우 펜 클럽〉이 자신들의 속도로 꾸준히 해줘서 감사해요.

김빠빠　그런데 뭐 다른 인터넷 플랫폼들에 대해서 말을 얹자면 응원하고 잘됐으면 좋겠어요. 좋아하고요. 글 열심히 읽고 있습니다. 하하하.

제도에 대하여

신　지금 어느 분인지 헷갈리는데, 〈옐로우 펜 클럽〉 홈피의 글을 읽는 동안 어떤 분은 작가의 눈빛, 시선이 좀 더 강하다는 생각을 했어요. 뭔가 불만이 많아서 '이분은 작가 출신인가 봐.' '작품을 무척 섬세하고 깊게 파고들어 가.' 등등 그런 생각을 했었는데, 세 분 중 누구였을까? 하하.

루크　미술계에서 일을 한 게 좀 있어서⋯.

신　더러운 꼴을 좀 보셨군요, 하하.

김빠빠　제 필명 김빠빠도 왜 만들었냐면, 이것은 입으로

말해지는 이름이 애초에 아니었어요. 그러니까 섭외될 수 있는 이름이라고 생각을 안 한 거예요. 그냥 지면 문자로 구분이 되는 어떤 문자인데, 이것을 발음하기 조금 이상한 이름이었으면 좋겠다고 생각을 해서 '빠빠'로 넣은 거예요. 이미 저는 본명으로 청탁을 받아서 글을 쓰고 있는 상태였고, 그렇다면 내가 어떻게 다를 수 있을까 생각했어요. 글에 대해서는 지금도 갖고 가는 숙제이지만, 어쨌든 '작업과 나란히 가는 수행하는 글이었으면 좋겠다.'라고 생각을 해요. 제도 비판이라기보다는 〈옐로우 펜 클럽〉 지면에서는 어떤 제도를 겪는 사람으로서 느끼는 것들을 글로 쓴다든지, 아니면 어떤 작가나 작업을 놓고 그것과 내가 계속 상호작용하면서 나오는 작업과 나란히 가는 텍스트를 고민하며, '빠빠'의 이름으로 쓰면 좋겠다고 생각하고 있어요.

신 훌륭한 비평가십ship인 거 같은데요.

안 저는 글을 세 가지 형태로 나눠서 그 쓰는 방식을 달리해요. 일명 전시 서문으로 불리는 전시 글 같은 경우는 전시를 잘 설명해주는 형태로 쓰죠. 작가가 작품 하느라 얼마나 힘들었겠어요. 그래서 약간 힘 북돋아 주는 그런 형태로 써요. 작품 분석 글을 쓸 때는 전기적, 사회적, 미술사적 맥락으로 작품의 구조를 분석하죠. 중요한 글이 비평문인데, 이 글의 경우, 일반적으로 작가 한 명이 아니라, 사회 전반적인 현상을 아우르는 방식으로 써요. 사실 작업을 제작하기 위해 고민하고 고

〈옐로우 펜 클럽〉, 비평가 공동체 **259**

생한 작가를 생각하면 한 명의 작가를 꼭 집어서 심한 말을 쓰는 것이 너무 마음이 아프더라고요. 제가 신도 아니고, 작품의 재판관도 아닌데⋯.

　김빠빠　청탁받아 쓰는 글에서 느꼈던 한계들이 있는 거죠. 뭐, 분량이나 형식의 한계도 있겠지만 지면의 한계가 있는 거예요. 가령, 이 지면이 어떤 오디언스한테 가 닿을 것일지를 예측했을 때, 우리 플랫폼의 김빠빠라는 이름에 세팅해서 게재된 글과 어떤 잡지에 올라온 글이 다가갈 오디언스층이 다를 것이기 때문에 우리가 만들어가는 장은 굉장히 다를 거라고 생각해요. 어디에도 해당 안 되는 글을 쓸 수가 있어서 저는 계속 〈옐로우 펜 클럽〉에 뭔가 마음의 적을 계속 두게 되는 거 같아요. 그래서 청탁을 받아 글을 쓸 때는 '그게 어디에 실리는데요?', '제가 쓰는 글이 유일한 글인가요?', 아니면 뭐 '어떤 글을 원하시는데요?', 이걸 계속 물어보게 돼요. 클라이언트를 대하는 것처럼 그렇게 되는 게 있어요. 안 그러려고 해도 상황에 따라 내 글을 계속 조정을 해야 하는 부분이 있고, 상황 파악 못 하고 내 맘대로 글을 썼다가는 엄청 편집되니까. 그래서 효율적으로 쓰기 위해서도 분류를 하고 제 역할이 뭘지 고민을 많이 하는데, 〈옐로우 펜 클럽〉에서는 의뢰인의 영향을 최소화할 수 있는 거죠.

　신　결과적으로 〈옐로우 펜 클럽〉이 만드는 가상의 세계는 어떻게 다른가요?

김빠빠 일단 기성의 플랫폼에 저희가 무엇에 어떻게 기여하는지 잘 모르겠어요. 내가 여기에다가 굉장히 열심히 쓴 글을 기고했을 때 그게 무슨 의미일까 하는, 긍정 혹은 부정이 아니라 정말 모르겠는 게 있어요. 도대체 이걸 누가 읽을지…. 잡지에 글을 넣을 때는 잡지 내의 다른 글을 전부 다 미리 알 수 없잖아요. 내가 어떤 종류의 논조에 샌드위치 되는지 예상을 못 하고 글을 넣는 것이기 때문에, 거기서 오는 만족감의 질이 좀 달랐던 것 같아요. 그런데 우리가 글을 같이 올렸을 때는 우리 세 명이 올린 글을 찬찬히 따라오는 사람들이 어쨌든 있지 않을까 하고 같이 상상해 보게 되는 거예요. 그런 점에서는 저희가 같이 어떤 오디언스 층을 만들어 간다는 느낌을 받기도 하고…. 그래서 필명만 하더라도, 시간이 굉장히 많이 지난 후 버리는 이름이라기보단 그냥 계속 가져가는 이름일 수 있겠다는 상상을 해 보게 되는 거 같아요.

루크 제가 만약 〈옐로우 펜 클럽〉을 본다면, 약간 블로그 구독하는 느낌일 것 같거든요. 제가 만일 독자라면 구독 눌러 놓고서 포스트 올라오면 '아 글 올라왔네, 봐야지' 하는 느낌으로…. 그 정도 무게감을 염두에 두고 있어요. 그래서 웹이라는 플랫폼을 선택한 것도 있고…. 블로그에다가 논문을 쓰지는 않잖아요. 그런 생각으로 한 것 같아요. 일부러 좀 될 수 있으면 풀어서 쓰려고 하고….

안 기존 매체의 형식과 웹진의 형식의 차이에 대해서도 궁

금해요. 먼저 분량에 관해 물어보고 싶은데요, 온라인에서 보는 웹진인데, 글이 너무 길면 전체 다 읽기 힘들잖아요. 그런 생각을 해 보시는 적은 없으세요. 만약 있다면, 이를 어떻게 해결하시는 게 있는지 궁금해요.

총총 음, 그건 저희는 일단 나눠서 올리기도 하고….

루크 예, '1탄', 뭐, 이런 것도 있어요. 하하.

김빠빠 온라인은 언제든지 돌아와서 글을 쓰면 되니까, 그게 장점이죠. 잡지 같은 기존 매체는 글을 쓰다 보면 레이아웃에 맞춰 글자 수를 조정해야 하잖아요. 최대한 맞춰 주기는 하는데, 그렇게 됐을 때 글이 전체적으로 어그러지죠.

신 마지막으로 질문이, 좀 다를 수도 있는데 어떻게 생계를 이어가시나요?

총총 그런데 일단 저는 아직 학생이에요. 그래서 아직 생계를 이걸로 어떻게 해결을 한다거나….

신 어머니, 아버지 등을 치는 분이군요, 하하하.

루크 그렇게 직접적으로 표현하지 않으시면….

일동 하하하.

총총 저는 다른 부업으로 생계를 이어가고 있어요. 앞으로 이 친구들과 함께 계속할 생각을 하면서 어떻게든 길을 찾아가는 게 제 목표예요.

루크 저도 뭐 아직은…. 한 건 받아 봤는데, 그거는 좀 친한 쪽에서 받은 거라서….

신 어쩔 수 없이 덜 줘도 그냥 가만히…. 하하. 질문을 바꾸면 어때요? 어떤 일이 있었고? 그래서 이제는 어떻게 대처하면 될까 하는 생각이라든가….

김빠빠 일단 원고료 같은 경우는, 원고료로 생계가 되려면 지금 고료의 열 배는 받아야 돼요. 하지만 이게 안 되는 걸 애초에 알았고, 그렇기 때문에 오히려 원고료를 받지 않는 사이클이 납득이 됐던 거예요.

신 서문을 쓰고 얼마 받아 봤어요?

김빠빠 그건 말할 수 없을 거 같아요.

신 아, 그래요? 오케이.

안 케바케Case by Case니까요.

김빠빠 네. 케이스 바이 케이스예요. 그래서 제가 느끼기에, 글을 쓰는 일을 시급으로 환산하기에는 무척 어렵다고 생각해요.

신 그렇죠. 하나의 창작이니까.

김빠빠 어느 정도의 노동이기 때문에 정당한 대가를 받아야 한다는 생각과 함께, 그렇게 환원되기 어렵다는 것을 동시에 알고 있으니까요. 많은 변수가 끼어들어서 ···.

신 네고negotiation할 생각은 없구나.

김빠빠 이게 네고, 즉 협상을 하는 거죠. 이 작가를 제가 아는 사람이 아니고, 그리고 지금 알아가려는 많은 시간과 에너지가 필요할 거고 ···. 만약 데드라인이 한 열흘도 안 되는 상황이라면, 데드라인을 대폭 뒤로 하거나, 원고료를 대폭 올려주지 않으면 글을 쓸 수 없다고 말하는 거죠. 이렇게 얘기를 하면, 물론 저와는 어그러져서 안 될 수도 있지만, 그 사람이 다른 사람에게 청탁할 때 좀 다르게 접근할 수도 있잖아요. 전 청탁 들어올 때마다 제가 할 수 있는 건 다 하는 편이에요. 애초에 생계에서 원고료가 기여하는 바가 무척 적어요. 사실 부업이 훨씬 많거든요. 부업이 아니죠. 그게 저의 업이죠, 부

업이. 오히려 미련을 많이 안 가지려고 해요. 글을 내가 안 쓴다고 큰일 안 나니까요. 안 되겠다 싶으면 그냥 안 쓴다고….

신 두 가지 생각이 들어요. 하나는 이게 창작이기 때문에 시급이다 아니다, 어떤 계산에 대한 얘기를 여쭤보려고 그런 건 아니고, 관계에 관한 질문이었는데, 이미 대답을 해주셔서 감사해요. 또 하나는 이게 생계와는 전혀 무관한 어떤 활동이라면, '비평이 예술에 필요가 없어서는 아닐까'라는 생각이 퍼뜩 들어요. 그럼에도 불구하고 '글쓰기를 꼭 해야만 하겠다.'라면 그 이유가 있으신지요?

김빠빠 그런 고민을 계속하기는 해요. 가령 글 쓰는 사람 개인으로서 고민을 할 때, 생각을 해 보면, 오히려 청탁을 받거나 어떤 상황에 내가 글을 쓸 때, 어떤 상품 서비스처럼 느껴지는 게 있어요.

신 그럴 거 같아요. 그럼 노동자라고 불려도 괜찮으신지요?

전체 노동자죠.

신 비평가도 노동자라고 해도 되나요? 왜냐면 아까 이미 창작적인 영역이 있어서 시급을 받을 수는 없다, 그렇다면 '노동자로 불리기는 싫다.'라는 것인지….

루크 아뇨, 그건 아니고, 그냥···.

총총 그런데 그게, 비평가라는 게 정체성 중의 하나일 수
도 있는 거잖아요. 그래서 비평가로서의 저도 어느 시점에는
내가 노동자라고 생각하고, 어떤 부분은 '임금을 제대로 받아
야겠다', '이런 부분은 내가 해줘야겠다'고 생각이 들 때도 있
지만, 이거는 한쪽으로 딱 얘기하기가 어려운 거 같아요.

신 그렇죠. 예를 들자면 특정 책자의 저자로 초대되거나
아니면 시간과 글자 수와 포맷까지 규정되어 있는 잡지 같은
포맷이라면, 그 안에서 비평가가 노동자로 활동하는 거로 인
정을 한다?

김빠빠 그럴 수 있는 거죠.

신 무슨 말씀이신지 알겠어요. 다른 분들은 어떻게 생각
을 하시는지요?

루크 마르크스적 의미에서 가치, 사용가치를 나누어서 노
동자를 생각하시는 거죠? 제가 만약 청탁을 받아서 기한 내에
글을 써야 한다면 어쨌든 노동자가 맞을 거 같아요. 그땐 비평
가건 학자건 다 노동자가 분명하거든요. 측정하는 기준이 생
기는 것도 중요하고···. 그런데 그걸 단순히 교환가치로 환원
하면 또 다른 문제죠. 이만큼 쓰면 얼마고, 그렇게 환원하는

태도를 가져서는 안 되겠죠?

신 사실 질문부터 잘못되었던 것 같아요. 세상 사는 일이
다 복잡한데 '예술가가 노동자이거나 노동자가 노동이 아니
다.'라는 법칙을 만들면 단순해서 편하다고 생각될 수는 있어
요. 하지만 그것이 변증법적 환원이고 둘 중의 하나를 선택하
는 일인 동시에 자투리를 배제하는 행동이 되고 말아요. 하지
만 이제는 세상이 돌아가는 양상이나, 선생님들이 시도하는
공동체의 정체성이나 항상 여러 가지의 맥락이 동시에 얽히는
지라 단순화하는 것이 해가 될 때가 있는 것 같아요.

예술이 창조적인 행위이지만, 그 결과물이 교환가치나 사
용가치 하나로만 규정하면 노동에서 배제되는 것이 아닌데, 노
동자이거나 노동자가 아니라고 단순화하려는 것이 잘못된 것
같아요.

그렇네요. 제가 사용가치와 교환가치를 구분해서 노동자
를 생각하는 거였네요. 제 무늬가 빨갱이 맞아요. 덧붙이자면,
시간의 문제를 함께 놓고 생각해 보자는 거지요. 동일한 액션
이지만 작품을 제작하거나 비평을 쓸 때의 시점은 정신노동
으로, 그것이 시장에서 유통되는 시점에서는 임금노동과 시장
의 원리를 쓰자는 것이 마르크스의 이론일 거예요. 하지만 그
것이 다시 학문적, 예술적 영역으로 돌아와 글로 논의하는 시
점에서 우리는 얼마나 시장과 미술계의 인지도에 의해 추가된
권력으로부터 예술적 가치를 혼동하지 않고 구분하려는 노력
을 기울였나를 생각해봐야 할 것 같아요. 비평의 경우, 우리의

글이 정치와 권력, 임용의 관계에 영향을 받는 것이 현실이라 해도 노동이냐 아니냐는 원천적 문제로 돌아가는 것이 아니라, 미술계 안의 정치, 임용 관계 사이의 억압이 드러나도록 해야 할 거예요. 인지도가 높아도 깎아내릴 수 있어야 하죠. 꿈 같은 이야기이지요.

총총 저도 일단 단순화한 답변을 하자면, 노동계급이라고 생각해요. 그런데 〈옐로우 펜 클럽〉에서의 활동이 노동이냐는 질문에는 좀 결이 다른 게 있는 거 같아요. 저희가 수입을 창출한 것도 아니고 취미처럼 시작했던 것이기 때문에 이거는 좀 다른 시선이 필요한 것 같아요.

안 우리가 작품 설명서를 쓰는 것은 아니니까요. 저는 비평을 문학과 같은 창작이라고 생각해요. 노동과 창작의 경계를 어떻게 조율해야 할지는 고민이지만요.

신 제 입장에서는 시장 이전의 단계, 창조적, 정신노동, 사용가치의 단계일 겁니다. 대답을 잘해주신 거 같아요. 여러 가지 입장이 뒤섞인 것이 사람인 거 같아요. 그래서 더더욱 글 쓸 때마다 글의 맥락과 자신과 그리고 의뢰인 각자의 포지션을 미리 네고하는 것은 중요한 것 같아요.

3부 비평의 시대적 조건

무엇이 변수인가?

심상용

현시원

홍태림

정민영

근래에 'PC'라는 말이 유행처럼 번지고 있다. '정치적 올바름'Political Correctness으로 해석할 수 있는 PC는 편견이 섞인 언어적 표현이나 용어를 쓰지 말자는 의미를 담고 있다. 그렇다면 편견의 기준을 누가 설정할 것이고, 그 범위를 어떻게 설정할 것인가? 일정 부분 사회적 합의가 가능하겠지만, 세부적으로 들어가면 기준이 제각각이어서 논란이 증폭될 것이다. 따라서 어떻게 보면 '정치적 올바름'이란 신념 자체가 '정치적'인 신념일 수도 있다. 더구나 미술비평은 미술계 내부에서 공명하는 소리로만 인식되는 측면이 강하다.

하지만 미술계는 단독으로 존재할 수 없으며, 사회적 구성물의 하나라고 생각할 때, 미술계 또한 사회적 영향을 받고 있음을 쉽게 짐작할 수 있다. 사회는 각자의 이해관계 속에서 정치력의 역학에 의해 구성되어 있다. 그래서 어쩌면 '정치적 올바름'은 극단적인 정치력을 제어하려는 몸짓일지도 모른다. 미술계 또한 정치력이 구성하고 있는 사회의 일부로서 정치력이 얽혀있는 공간이라고 할 수 있다. 이러한 공간에서 공식적으로 가장 '정치'적일 수 있는 분야가 비평이다. 비평은 객관성보다는 주관성을 주요 동력으로 전진하고 있기 때문이다. 비평이 가진 이러한 특성은 비평가에게 정치적 관계나 사회적 조건 등 미술 내·외부에서 펼쳐지는 사건들에 관심을 갖게 할 뿐만 아니라, 비평가 자신의 사회적 조건에 대해서도 끊임없이 사유하게 한다. 더불어, '정치적 올바름'이라는 신념 자체가 '정치적'인 신념일 수 있듯이, 미술비평가 자체가 비평의 정치적 조건이 될 수 있음을 생각해 볼 필요가 있다. 사회적 조건에

구속되어 있는 미술비평가의 발언은 미술계 내부뿐만 아니라, 외부를 향해서 외치는 정치적 외침일 수 있다.

따라서 이번 장에서는 우리가 처한 사회적 변수가 어떻게 비평에 반영되었는지를 조명하려 한다. 비평가는 사회를 거울 삼아 자신과 자신의 세계를 비춰본다. 그 거울에는 비평가가 존재하지만, 반향反響으로서의 존재이다. 즉 사회적 조건의 반향이라는 의미이다. 그래서 비평가의 생각과 행위는 무형의 사회적 조건을 유형의 이미지로 형성하는 주요한 사건이라 할 수 있다. 비평가는 '신자유주의라는 사회적 조건이 미술계를 집어삼킨 시대'에 미술계가 보여준 민낯을 통해 미술계 내부의 작동방식을 밝혀낸다(심상용). 더불어, 목적보다는 행위가 중요해진 '포스트Post-목적론적 시대'에 젊은 미술비평가가 시대와 조우하는 형식을 통해 새로운 비평의 양식을 형성해가는 모습은 '미술계의 정치적 역학관계', 즉 '미술 창작과 창작의 이차적 산물의 관계'를 재조정하고 있다(현시원). 또한, 누구나 참여 가능한 개방형 온라인 비평 플랫폼을 운영하면서, 미술이 작동하기에는 열악한 사회적 환경의 문제, 불공정과 부조리의 문제, 그리고 이 문제에 무관심한 태도를 보이는 미술계의 분위기를 꼬집는 젊은 비평가의 외침도 들을 수 있다. 그 외침은 정책의 현장에서 근본적인 변화를 일궈내고 있다(홍태림). 그러나 우리는 좀 더 거시적인 시점 또한 확보해야 할 것이다. 우리가 비평의 사회적 조건을 이야기할 때, 미술계 바깥을 얼마나 자주 생각해봤을까? 비평계, 더 나아가 미술계 바깥에 존재하는 독자층과의 소통이 현재 어떻게 실천되는지는 바라

건대, 독자층이 확대되는 경로와 과정을 그려보면서 논의해 봐야 할 것이다(정민영). 이러한 여러 새로운 흐름은 젊은 세대 예술에 관한 새로운 담론을 형성하고 있다. 이러한 변화는 단순히 미술계 내부에서 작동하는 현상만이 아니며, 미술계 외부의 강력한 영향 아래 진행되고 있다. 그리고 그 영향은 미술작품, 미술작가뿐만 아니라, 미술비평가의 변화를 끌어내고 있다. 이것은 '사회적' 조건이 만들어 내는 비평의 모습이며, 비평의 '정치적' 모습이기도 하다.

심상용

자본주의와 예술

심상용은 미술구조가 시장화되는 현상에 관심을 가지고 끊임없이 그 궤적을 추적하고 있다. 우리는 그가 포착하고 있는 미술의 형상이 궁금했다. 그는 서울대에서 학·석사를 한 후, 파리에서 박사학위를 취득했다. 저서로는『돈과 헤게모니의 화수분 : 앤디 워홀』(2018),『아트테이너 : 피에로에 가려진 현대미술』(2017),『아트 버블』(2015),『예술, 상처를 말하다』(2011),『시장미술의 탄생』(2010),『속도의 예술』(2008),『천재는 죽었다』(2003),『명화로 보는 인류의 역사』(2000),『현대미술의 욕망과 상실』(1999) 등이 있으며, 미술전문지『컨템포러리아트저널』의 발행과 편집에 관여하고 있다.

전지구화와 예술

안 심상용 선생님은 어떻게 비평을 하시게 되셨어요?

심상용(이하 심) 저의 비평은 프랑스에서 글로벌 현대미술의 작동 방식을 연구하면서 그것이 전후 새로운 권력의 축으로 등장한 미국의 정치적 확장과 맥락을 같이 하고, 오늘날 우리 미술 지형의 형성에도 깊이 관여해왔다는 사실을 인식하고 사변하면서 시작되었다고 할 수 있어요. 역사적 맥락에서 그 한 축은 특히 우리에게 신화화된 20세기 서구미술의 탈신화화를 위한 역사적 재해석이고, 다른 한 축은 서구 미술의 수용과 1970년대 민중주의적 미술의 태동, 그리고 글로벌 미술의 본격적 가동이라는 복수의 층위가 교차하는 속에서 자리매김해온 우리 동시대 미술에 대한 비평적 재조명이라 할 수 있습니다. 서구미술의 수용과 반성, 모더니스트 계열과 민중주의 진영이 분열, 형성되는 전개 과정, 식민지 미학, 군사독재와 경제성장, 글로벌화와 후기 자본주의의 자기장 안에서 한국미술이 자리매김하는 방식의 문제에 관해 천착해 왔죠.

신 선생님이 말씀하신 부분은 세계화와 연결점이 있는 것 같아요. 세계화의 여파를 언제부터 느끼셨고, 어떻게 바라보시는지요.

심 1980년대 후반에서 1990년대 초반까지 프랑스에 머무

는 동안, 그때까지 국내에선 충분히 체감하지 못했던 글로벌화가 빠르게 진행되고 있음을 피부로 느꼈어요. 그때까지 우리에게 세계화란 88 올림픽의 성공적 개최나 1996년 OECD[경제협력개발기구] 회원국 가입으로 이어지는, 뭔가 될 것 같은 기분 좋은 흐름 이상이 아니었죠. 하지만, 샴페인을 터트린 지 불과 1년 후인 1997년 IMF에 구제금융을 요청하는 신세가 됐죠. 그 위기를 그럭저럭 넘겼지만, 10년 후인 2008년에는 리먼 브라더스로 촉발된 글로벌 금융 위기가 또 닥쳤습니다. 10년 단위로 경제적 위기가 덮친 것이죠. 중산층이 무너지고, 사회 양극화가 본격화되기 시작했죠. 퇴로는 생각할 수 없었고, 앞에 놓인 세계화는 두려운 것으로 다가왔죠. 잠깐의 자부심은 냉혹한 세계무대에서 생존해야 하는 강박적 자각으로 바뀌어야 했죠. 1980년대 본격화된 글로벌화는 그 당시 중심에 있던 민중적, 민주적 각성을 뒤로 밀려나면서 산화시켰고, 1990년대 들어서 우리 사회를 장악하면서 '핫'hot한 아이템이 되었죠. 그로 인해 미술시장도 홍역을 치르며 세계화를 학습해야 했어요. 미술시장은 1997년 IMF로 크게 무너졌고, 2008년엔 글로벌 금융위기로 또다시 주저앉았죠. 그때 엄습했던 것이 두려움과 글로벌 강박증이었어요. '빈곤 탈출을 위해 허리띠를 졸라맸던 60, 70년대처럼 억척스럽게 세계화 하지 않으면 안 되겠구나'의 각성 같은 것. 문제는 예술이나 문화가 산업이나 경제가 아니라는 사실이죠. 비엔날레 개최 붐에서 최근의 단색화 붐에 이르는 일련의 현상은 한국미술의 세계화를 강박적 지표로 삼았던 것의 직간접적인 결과입니다. 세계적인 작가, 세

계적인 인정, 세계적인 전시 등, 어느덧 모든 것에서 세계화는 강력한 검열 기제로 작동하게 되었죠.

현재의 글로벌화는 전적으로 경제와 금융이 선도하는 글로벌화예요. 문화나 예술은 변죽이나 울리는 경우가 허다하며, 그 추세를 따를수록 투자와 수익성에 경도될 수밖에 없는, 내용상의 공허라는 또 다른 딜레마에 봉착하죠. 특히나 우리 미술은 스스로 글로벌 흐름에 주도적으로 편승한다는 명목 아래 스스로 내적으로 빈껍데기만 남게 되는 역설의 노선을 자초해온 것이 아닌가 묻지 않을 수 없습니다.

고 그렇다면 우리나라에서 글로벌화가 지닌 의미가 뭐라고 생각하세요?

심 글로벌화란 우리 자신을 스스로 비워내면서, 우리의 두려움과 욕망이 만들어 낸 환타즘fantasm의 이름이죠. 그 환타즘을 탐닉할수록 점점 더 자신의 내적 빈곤과 공허에 익숙해지는 그런 특별한 타자화의 어두운 이름이죠. 그 밑에는 IMF와 글로벌 금융위기가 만들어 낸 글로벌 포비아[공포증]phobia이 존재하죠. 이 포비아는 강력한 작동력을 지닙니다. 세계화와 무관한 것들은 쓸모없는 것으로 가차 없이 단죄하죠. 정보와 지식은 그렇다 쳐도 인식과 취향까지도 국제 표준이 강요합니다. 매우 극적인 형태의 자기 부재와 상실감의 발현이 아닐 수 없어요.

고 사회과학적, 혹은 경제학적 측면으로 미술을 분석한 비평 책이 별로 없는데, 저는 2000년 중반에 국내에 들어와서 선생님이 쓰신 『현대미술의 욕망과 상실』을 읽고 강렬한 인상을 받았거든요. 그 책과 연결해서 설명해주시면 좋을 것 같아요.

심 『현대미술의 욕망과 상실』이라는 책이 아마 1999년도에 나왔을 거예요. 기억나는 건 「로댕갤러리의 예술사회학」이란 장인데, 지금은 없어진 플라토 갤러리의 전신이었던 로댕갤러리의 존재에 관한 것이었죠. 왜 로댕갤러리인가 했더니, 로댕이 이건희 삼성 회장이 가장 좋아하는 예술가라는 게 그 명명의 이유였다고 하더군요. 책의 그 부분은 재벌기업과 그 식솔들의 취향에 좌지우지되는 이 사회의 미술관 생태계에 관한 것이었어요. 미술의 공공성을 논하는 자체가 공허한 것이라는 생각과 함께 서술했죠.

사실 글로벌에 대한 강박증이 그 책을 쓴 이유 중 하나예요. 제가 1994년 귀국한 지 1년 후인 1995년에 《광주비엔날레》가 개최되더군요. 그런데 국제전시를 개최하는 동기, 대하는 태도, 기획하는 과정, 저널리즘이 그것을 다루는 양식, 사회가 그것을 소화하는 방식 등, 모든 점에서 내가 머물렀던 파리에서의 그것과 다르더군요. 그저 다른 정도가 아니라, 심각하게 문제 있어 보였어요. 그 동기가 매우, 그리고 노골적으로 도구적이었다는 점에서 그랬어요. 그런 현상은 《광주비엔날레》가 표방하는 예술축제나 동시대 담론의 장과는 사뭇 무관한 강박적 학습기제, 이를테면 예술 세계화의 빠른 습득이 그 목적

인 것처럼 보였어요. 이것은 장 보드리야르가 말한 집단 재학습과 통제를 위한 장치인 거예요. 글로벌 미술이 거역해선 안 될 모범이라는 설정, 다시 말하면, 수용 외의 다른 주체적 행위는 존재하지도 존재할 수도 없다는 가설 안에서 작동하는 제국적 장치인 거죠. 이런 제국적 텍스트를 제3공화국의 경제 개발 방식으로 학습하는, 어떤 최악의 형식처럼 보였던 거지요. 산업개발 하듯 국가가 거대자본을 투여하고, 인적·물적 자원을 인위적으로 배치하고, 조급하게 가시적인 어떤 성과를 기대하는 식이죠. 그때 그 성과라는 것이 무엇이겠어요. '우리도 이만큼 할 수 있다.' 정도겠죠. 서글픈 일입니다.

안 좋은 취지의 국제전시라도 제국적 장치로 변용될 수 있다는 것이 정말 서글퍼요.

심 이 게임 자체가 글로벌 빅브라더에게 인정받는 게임인 거잖아요. 이 게임에선 인정받을수록 더 의존적으로 되고 비참해지죠. 빅브라더가 모든 것을 통제하는 상황은 더욱 강화되고, 그럴수록 더 많이 인정받아야만 하는 끝없는 순환만 있죠. 사람들이 이 사실에 현기증을 느끼지 않는 것이 신기할 따름이에요. 아마도 이미 충분히 길들여져 있기 때문이겠죠.

고 미술에서도 경제적인 부분이 크다고 생각해요. 자본주의 사회에서 경제가 모든 것을 쥐고 있기 때문에 그런 생각이 들 수밖에 없기도 하겠지만, 그것을 자제해야 또 살아나갈 수

가 있기는 하죠. 요새 작가들이 돈 안 들이고 전시가 가능한 가에 대해서 엄청나게 고민한다고 하던대요. 우리나라에서 새삼스럽게….

안 선생님께서는 자본주의에 종속된 미술에 대한 비판적 시각을 강하게 드러내고 있으신데, 어떻게 보면 비평의 당연한 역할이라고 생각되지만 쉽지 않은 게 현실이에요. 이렇게 비판적 시각을 강하게 드러내면 힘든 점은 없으신가요?

심 한국미술계는 우려스러울 만큼 한쪽으로 경도되어 있어요. 지금도 그 경사각이 심화되고 있다고 판단하는 만큼, 그러한 상황에 관해 이야기하기를 중단할 수는 없죠. 사실 책상 머리에 앉아 글이나 쓰는 것이 역사에 대한 책임을 다하는 것인가 수시로 자문하곤 합니다. 할 수만 있다면 가능한 모든 수단을 동원해 이 미술계에 몸담은 구성원들과 몸담게 될 미래의 구성원들이 더 나은 조건에서 자유롭게 상상하고 창작하고 역동적으로 살아있을 수 있는 장으로 거듭나는 데 기여하고 싶었어요.

우려하시는 어려움은 별로 없는 편입니다. 하지만 저와 생각을 같이하는 연구자들과 더불어 하나의 강물 같은 흐름을 만들었으면 하는 바람은 여전히 가지고 있어요. 그런 면에서 서양미술사를 연구하는 풍토에도 변화의 바람이 불었으면 합니다. 현재는 어떤 고상한 단절 같은 분위기가 상아탑을 중심으로 형성된 것 같은 인상을 받아요. 이 사회의 골이 깊은 타

자화로 인해 '서양'이라는 꼬리표가 붙은 학문 영역이 '동양'이나 '한국'의 꼬리표를 단 것보다 더 특권적인 지위를 갖게 되었죠. 서양미술사 연구가 동양미술사나 한국미술사에 비해 위상이 높은 것을 보면 알 수 있죠. 우리 현대미술의 이론, 담론장에서 대학에 자리 잡은 서양미술사가의 지위가 주도적으로 작용하는 것 또한 이런 맥락과 무관하지 않습니다.

안 서양미술사를 공부한 학자에게 기회가 더 많은 것은 사실인 것 같아요.

심 실질적으로 서울에서 서양미술사를 하는 것에 원천적인 한계가 존재한다고 생각해요. 여기서 뉴욕 미술을 경험하는 건 이미 선별되고 해석된 사건들을 통해서만 가능하기 때문이죠. 여기에 사실에 기반하지 않은 상실과 욕망에서 기인하는 환타즘도 작용하지요. 이에 더해 서양미술사 연구자는 자칫 그런 맥락에서 도출된 결과를 별도의 절차 없이 한국미술에 그대로 적용하는 심각한 우를 범할 수도 있죠.

신 선생님께서는 최적의 위치에서 편하게 활동을 할 수 있었는데도, 비판적인 목소리를 내시는 것은 용기 있는 행위라 생각해요. 심지어 자본주의의 문제까지 소환해 와서 말씀하시는 것은 쉬운 일이 아닐 것 같아요.

심 저는 그저 말해야만 하는 것을 말할 뿐입니다. 지식인

의 임무가 소외된 문제를 다루는 것이라는 사르트르에 동의해요. 다수의 사람이 말하지 않는 것이라면 반드시 말해야 하는 것이라는 의미일 것이니까요. 이제까지의 여러 조건이 저로 하여금 현장에 관심을 가질 수밖에 없게 한 것을 감사하고 있어요. 좋은 논문을 내는 것으로 내가 속한 세계에 대한 책임을 다하는 것이라는 영역주의적 프레임 안에 갇히는 것처럼 끔찍한 일은 없을 테니까요.

안 그렇다면 선생님은 신자유주의가 오작동을 일으킨 2008년 미국발 세계금융위기를 어떻게 보셨나요?

심 그 당시 대단히 극적이었던 여러 상황이 떠오르네요. 미술시장이 주저앉아, YBAs[1]의 대표작가인 데미안 허스트 작품값이 70~80%가 떨어졌던 것도 그렇고요. 데미안 허스트가 자신의 작품들을 무더기로 경매에 내놓아 팔아치웠던 시기도 흥미로웠는데, 그 직후에 글로벌 금융위기가 터졌으니까요.[2]

1. YBAs(Young British Artists)는 1980년대 말부터 나타난 영국을 대표하는 젊은 작가들을 의미한다. 주요 작가로 데미안 허스트(Damien Hirst), 마크 퀸(Marc Quinn), 채프먼 형제(Jake and Dinos Chapman), 게리 흄(Gary Hume), 트레이시 에민(Tracey Emin), 사라 루카스(Sarah Lucas), 더글러스 고든(Douglas Gordon) 등이 있다.
2. 2008년 9월 15일과 16일 양일간 소더비 경매가 열렸고, 데미안 허스트는 223점을 판매했다. 판매액은 총 1억 1,100만 파운드로 한화로 약 1,879억 원이었다. 미국발 세계금융위기는 한때 세계 4위의 투자은행이었던 '리먼 브라더스'의 파산으로 시작되었는데, 리먼 브라더스가 파산한 날이 2008년 9월 15일로 소더비 경매일과 맞물려 있다.

결과적으로 허스트는 엄청난 이익을 남겼죠. 그것은 그때 그의 작품을 구매했던 사람들이 큰 손해를 입었다는 의미이기도 하고요. 반대로 데미안 허스트를 후원하고 그의 작품을 많이 가지고 있던 찰스 사치는 이 시기 엄청난 이익을 남겼어요. 이런 것을 봤을 때, 이 시장의 성격이나 신뢰성에 관해 큰 의구심이 생길 수밖에 없죠. 사실 전 지구적으로 세계화가 진행될 때, 유럽은 저항했던 반면, 영국은 작심하고 YBAs를 키웠잖아요. 아주 전략적으로요. 허스트의 경매도 어떤 기민한 자본주의적 책략 안에서 진행된 것은 아닌가 의심이 들어요. 그렇게 폭삭 망하고 나니 모두가 너무 위축되어서 이전보다 훨씬 더 고분고분하게 되었죠. 이것도 시사하는 바가 큽니다.

고 데미안 허스트를 비롯한 영국의 YBAs 작가들의 모든 전시는 그저 쇼show죠. 전시나 작업 자체를 가지고 쇼를 보여줬어요. 작품을 팔고, 사고, 거절당하고 하는 모든 것들이 쇼가 되어버렸어요. 기존의 규범적 예술가와 전혀 다른 마인드예요.

비판을 넘어서 행동으로

안 선생님은 신자유주의가 지닌 포악성을 비판하시고 계시는데, 비판을 넘어서 행동으로 보여준 사례가 있으신지요?

심 2018년에 출간한 앤디 워홀에 관한 책『돈과 헤게모니의 화수분 : 앤디 워홀』과 지금은 무크지로 바뀐『컨템포러리

아트저널』이 부분적으로나마 그에 대한 제 나름의 행동이라고 할 수 있을 것 같아요.

먼저 『돈과 헤게모니의 화수분 : 앤디 워홀』을 말하자면, 그 책에는 도판이 하나도 없어요.3 원론적으로 카피라이트[저작권]Copyright의 취지에는 동의해요. 창작자의 노동 가치를 금전적으로 보상해야 한다는 것이니까요. 문제는 그것을 어떻게 쓰느냐, 곧 오남용이 문제인 것이죠. 도구는 그 자체로 중립적입니다. 하지만 똑같은 도구로 다른 것을 만들어 내죠. 오늘날 저작권은 권리의 자의적 해석에 기인한 오남용의 전형적인 예죠. 저작권이 아니라 '저작권 비즈니스'를 보호하는 겁니다. 특히 현대 예술가들에게 그것이 얼마나 도움을 주는지 의문이에요. 이런 패러다임으로 인해 공공적이어야 할 지식이 자본이 쳐놓은 장벽 안에 유폐되는 것이죠. 이는 지식이 자본에 예속되는 최후의 과정들 가운데 하나임이 틀림없습니다.

다른 측면에서 제가 주목했던 지점은, 앤디 워홀의 신화와 그 형성과정을 비판적으로 재조명하는 책을 출판하면서 고가의 저작권을 지불하면서까지 워홀의 작품 도판들을 싣는다는 것이 모순적으로 느껴졌고, 그렇게 하고 싶지 않았어요. 게다가 통상적인 출판과정에서 저작권과 관련된 비용은 저자가 충당해야 할 몫입니다. 또한, 이 비용을 지불해야 하는 과정이 출판문화 전반에 미치는 부정적인 영향 또한 간과해선 안 되

3. 도판이 없다기보다는 원본의 그림을 알아볼 수 없을 정도로 픽셀을 분해해서 넣고, 그 밑에 원본 그림에 대한 설명을 곁들였다. 그렇게 함으로써 그는 저작권 문제를 해결했다.

죠. 그 높은 비용을 회수해야 하기에 저자 선정에서 책의 주제나 내용에 이르는 전 과정이 비즈니스 중심적으로 재구성돼야만 해요. 부조리한 작금의 저작권 비즈니스를 존중하지 않으면서, 워홀과 아메리칸 팝에 대한 비평적 관점만 공유하는 것이 가능한 책을 제작해 보고자 했죠.『돈과 헤게모니의 화수분: 앤디 워홀』은 그 결과예요.

고 그렇다면『컨템포러리아트저널』은요?

심 『컨템포러리아트저널』은 2009년 10월 창간준비호를 내면서 시작했는데, 그때 중요하게 고려했던 것은 광고 없는 잡지였어요. 광고를 없앰으로써 일반 미술 저널리즘과 차별되는 잡지를 만들어보자는 생각이었죠. 일단 광고가 들어가면, 광고주는 절대 건드려선 안 될 성역이 되잖아요. 이것은 저널리즘의 본령을 훼손하는 것이죠. 광고주의 비위를 건드리지 않으면서 진실을 다루고, 문제들을 직시하는 건 매우 어려운 일이죠. 이 패러다임을 어떻게든 바꾸지 않는 한 어떤 변화도 가능하지 않을 거라는 데 생각이 미쳤죠. 적어도 어떻든 문제를 제기하는 데까지는 가야 하는 것 아니겠어요? 그조차 할 수 없다면, 무슨 다른 좋은 일을 기대할 수 있겠습니까. 그래서 저널리즘의 회복이 무엇보다 시급한 문제라고 생각했던 거지요.

신 저도『컨템포러리아트저널』에 광고가 없는 것에 대해서 신기하게 생각했어요. 그렇다면 출간하기 위한 제반 비용

은 부족하지는 않으셨어요?

심 일반적인 상황이지만, 『컨템포러리아트저널』도 1,000부를 찍는데, 다 판매되어야만 제작비를 충당하는 게 가능했어요. 물론 완판되는 일은 27호를 내는 동안 단 한 번도 없었죠. 최근엔 500부 이하를, 그것도 무크지 형태로 바꾸어 출판하고 있어요. 유감스럽지만 저널리즘으로서의 의미는 크게 후퇴한 거죠. 출판 비용의 일부이지만, 무엇보다 문예진흥기금이 큰 힘이 됐죠. 힘에 부치는 일을 시작했다는 생각이 들었고, 비용 외에도 힘든 일들이 없지 않았지만, 이왕 시작한 일이니 어떻게든 지속해야 한다는 생각이었어요. 그러다 보니 어느덧 나 자신을 확인하는 방식이라는 의미가 부가되어 있더군요. 어떻든 이것은 내가 스스로 책임져야 한다는 인식에서 출발했던 것이니만큼 갈 수 있는 데까지는 가보자는 것이었으니까요.

고 아무래도 저널리즘에서는 토픽이 중요할 텐데, 혹시 지금 생각나시는 재미있는 주제의 특집호가 있다면 말씀해주세요.

심 저널리즘은 비판적 담론의 계기가 될 때 빛이 난다고 생각해요. 그래서 토픽을 설정할 때는 그때그때의 매우 시의적인 사건이나 상황으로부터 시작하죠. '불황과 예술'이라는 주제, 그리고 '단색화'도 떠오르네요. 불황의 시기는 젊거나 익명의 작가들에게 더 견디기 어려운 시기거든요. 불황이 비즈니

스계를 보수적으로 만들기 때문이죠. 조금씩이나마 거래가 이루어졌던 작가들의 작품도 구매 포트폴리오에서 제외하는 건 물론이고, 이미 구매했던 것들마저 다시 시장에 내다 팔거든요. 안전자산을 확보하는 차원에서요. 그런 심리가 적극적으로 작용한 것이 시장에서의 '단색화 붐'이라는 현상의 맥락이죠. '단색화는 곧 안전 자산'이라는 등식이 생긴 것이죠.

그런 점에서 '단색화'라는 주제는 단색화 붐을 조망한 것으로, 그것을 한국미술 또는 한국미술시장의 발전적인 현상으로 보기 어렵다는 것이 그 주제를 관류하는 서사였었죠. 오히려 그것은 적어도 시장이 아니라 예술적인 맥락에서 보면 우려스러운 보수화 현상으로 볼 수 있다는 것이죠. 저 개인적으로는 단색화 붐 현상이 우리가 상승하고 있다는 신호가 아니라, 그 반대의 신호일 개연성이 크다고 생각해요. 단색화는 역사적으로 아직 충분히 논의되지 않았다고 보기 때문이기도 하고, 미학적으로도 그리 풍요롭다고 보기 어렵기 때문이기도 합니다.

단색화 붐 자체보다 그러한 현상에 이르는 과정을 통해 우리의 문제가 정말 무엇인가를 알 수 있어요. 예를 들어 국립현대미술관이 《한국의 단색화》(국립현대미술관 과천관, 2012.3.17.~5.13.)를 기획하는 과정 같은 것이 그렇습니다. 전시 자체가 일종의 시장 프로모션적인 성격을 가진 것이고 외부 기획자 영입 과정 등에서 비판적인 검증이 있었어야만 하지 않았을까 생각해요.

안 일반적으로 저널을 창간할 때가 가장 특별하다고 생각
해요. 『컨템포러리아트저널』을 창간할 때 이야기를 듣고 싶어
요. 그때의 문제의식이 궁금해요.

심 1호는 2010년 1월에 세상에 나왔고, 1호가 나오기 전인
2009년 10월에 창간준비호(Vol. 0)를 발간했어요. 창간준비호
의 초점 중 하나는 《아시아프》ASYAAF 4였어요. 젊은 작가들이
나 심지어 대학 재학 중인 학생들의 작품에 가격표를 붙이는
데, 못 보겠더라고요. 그 당시 대학 재학 중인 학생들의 그림이
《아시아프》 스타일로 바뀌는 것을 보면서 더 그랬던 거 같아
요. 당시 이미 '아트페어 스타일'이나 '비엔날레 스타일' 같은 용
어들이 회자되고 있었거든요. 문제는 그러한 변화가 단지 형식
차원에만 그치는 것이 아니라는 것이에요. 형식이 인식을 통제
하기도 하니까요. 일단 자신의 창작이 노동으로 인식되고, 작
품이 상품으로 인식되고, 가치가 가격으로 계량되기 시작하면
서, 인식의 여러 부분을 달라지게 했어요. 학생들은 맘 편하게
습작하는 과정을 거치기가 어렵게 되더군요. 그 시간, 재료, 노
동의 모든 것이 가격으로 계산되기 때문이겠죠. 예를 들어, 재
료비가 10만 원이나 들어갔는데, 적어도 화폐적으로 그 이상의
성과가 나야 한다고 생각하게 되는 것이죠. 그렇다 보니 어떤
회화과 학생들은 그 과정의 비용을 줄이기 위해 거의 모든 것

4. 《아시아프》(Asian Students and Young Artists Art Festival)는 조선일보사
의 주관으로 2008년 8월에 처음 시작되어 2019년 12회째 진행되었다.

들을 컴퓨터로 미리 다 구현해 보고, 그 결과물을 출력해 그대로 그리기도 했어요. 이런 방식이나 태도에 대해서는 논쟁의 여지가 있고, 실제로 어떤 부분은 논쟁이 진행되고 있기도 하니, 그것을 어떻게 볼 것인가 하는 문제는 지금 단정적으로 말하기는 어려워요. 하지만 인식과 태도의 변화는 살펴봐야 하죠.

문제는 《아시아프》 전시 같은 계기를 통해 인식과 태도가 급속도로 공식화되었다는 거예요. 게다가 이런 상황에 예민한 문제의식을 가져야 할 대학에서조차 오히려 "물감값이라도 벌어야지" 같은 온정적 담화가 문제의식을 희석하면서 문제의식 없는 인식과 태도를 확산하기도 했다는 것이죠. 어떤 학교는 《아시아프》에 자교의 많은 학생이 입선했다는 것을 입시홍보에까지 사용하기도 한다고 들었어요. 이것이 2009년 한국 미술의 변화를 짚는 중요한 현상일 거라 판단했죠.

신 그렇다면 선생님께서는 소외된 사람들이 위치한 포지션을 '파악'하는 데 포커스를 두시나요? 아니면 발언하는 '실천'에 포커스를 두시나요?

심 두 가지가 분리되어 있지는 않다고 생각해요. 분명한 것은 상황만 파악하고, 그것의 해결과 관련한 대안을 모색하는 등의 실천에 관심이 없다면, 그 상황 파악 자체가 문제일 수 있다고 생각해요. 행동은 이미 어떤 인식의 산물이지만, 인식은 행동 없이도 가능하니까요. 굳이 한나 아렌트를 인용하지 않더라도, 어떤 인식이 진정성에 기반한 것이라면 그에 부

응하는 행동은 어떤 식으로든 따라올 수밖에 없다고 생각해요. 물론 그 실천이 타당한 것이었던가는 후대에 평가의 대상이 될 것이겠죠.

안 선생님의 그 실천 방식은 글을 통한 발언인 것 같아요. 다른 방식은 생각해 보시지 않으셨는지요?

심 글을 쓰고 책의 형식으로 묶는 것의 가장 큰 미덕은 저자가 자신의 주장을 강요하거나 종용하지 않으면서 사람과 만나고 소통하는 것이라고 생각해요. 저와 생각을 나누고 함께하고 싶지 않은 누군가에게 강요나 종용하지 않는 거죠. 글을 읽지 않으면 그만이니까요. 저는 최소한의 항변도 없이 쉽게 거부당할 수 있습니다. 저는 이 약자弱者로서 머무는 지점이 좋습니다. 그렇기 때문에 생산 비용이 저렴하기도 하고요. 그런 맥락에서 글을 쓰고 책을 내는 것이야말로 현재까지는 가장 낮은 비용으로 독립성이나 자율성을 가질 수 있는 발화의 방식이죠. 이건 방법론적인 측면이에요. 그 자율성이나 독립성을 덜 훼손하면서 이 세상의 진실을 폭로하고 문제의식을 공유할 수 있는 다른 방법이 있다면, 그것을 할 거예요. 지금으로선 다른 가능성이 제 시야에 들어오지 않았고, 그래서 글을 쓰고 책으로 묶는 이 오래되고 진부해 보이는 방식을 지속하는 것이죠.

신 선생님이 쓰신 『아트테이너 : 피에로에 가려진 현대미

술』(2017)을 읽으면서 저는 책의 글 쓰는 방식에 주목하게 됐어요. 대중적인 에세이 문체인데, 한 문장 한 문장에 정보가 꽉꽉 채워진 거예요. 그래서 혹시 대중적인 표현을 통해 지금의 문제를 타개해 보려는 것은 아니냐는 생각이 들었어요. 2016년 촛불집회만 보더라도 정치에 대한 문제를 많은 사람이 이미 숙지했기 때문에 그 집회가 가능했고, 정권을 바꿀 수 있었잖아요. 제가 궁금한 것은 이 책이 상대적으로 대중적으로 보였는데, 그렇다면 많이 판매되었는지 궁금해요.

심 저는 이 책이 많이 팔렸으면 했어요. 아니, 많이 팔릴 것 같아 이 주제를 택한 측면도 없지 않습니다. 신 선생님 말씀처럼 많은 사람이 자신의 삶과 밀접한 문제인, 문화와 예술의 문제에 관해 관심을 갖고, 또 알기를 바랐어요. 생각처럼 판매로 이어지지는 않았지만, 다른 글들에 비해 적지 않은 반응들이 있었고, 저로서도 의미 있는 실험이었어요. 사실 비평의 전장은 이미 사라졌죠. 비평적이기에는 대학이나 미술관은 이미 너무 관료화, 자본화되었지요. 미술사 강론과 작가론과 큐레이팅 담론은 오히려 비평을 억압하는 비-공간, 무-장소화가 되어가고 있고요. 설정할 만한 '외부'가 없을 때는 모든 곳이 외부가 되어야 합니다.

사실 이 책을 쓰게 된 계기는 조영남의 화투 그림이 아니라, 그것에 호응하는 미술계 내외의 난맥상에 대한 비판적 응답이었죠. 일차적으로, 몇몇 갤러리스트들이 좋아하고, 이름만 들어도 알만한 유력 인사의 절대적인 지지가 있고, 몇몇 변

호사와 몇몇 유명 미술비평가가 편을 들어주는, 이런 시스템 자체가 의미하는 것은 무엇인가에 대한 탐색이죠. 이런 시스템이 조영남의 이야기가 먹힐 수 있는 에테르ether를 두텁게 쌓고 있다고 판단했어요. 우리 미술계의 취약한 기반으로 치부하고 넘어가기엔 사안이 너무 심각하게 보였죠. 어떤 이론도, 물론 미술 이론도 포함해 조영남 대작 사건으로 명명되는 사건의 인간적이고 윤리적인 결함을 정당화하기란 쉽지 않을 겁니다. 점잖게 말해서 이 사건은 예술품을 만드는 그런 방식을 자의적이라고 볼 수밖에 없는 미술 이론이나 해석을 통해 마치 이 시대의 앞선 방식으로 정당화했다고 할 수 있어요. 아마 이 사건은 미술 이론이나 해석이 잘못 동원된 예로 기억될 것입니다. 사실 이런 일이 그다지 놀라운 것은 아니에요. 20세기 후반부에 현대 미술이 이런 방향으로 급선회해 오는 과정에서 이론과 담론의 오남용은 이미 만연한 현상이 되었기 때문이지요.

고 조영남이 "나는 비엔날레도 불려갔던 작가다."라고 이야기도 하던데, 그가 미술계와 어느 정도 모종의 밀애密愛를 했다고 봐야죠.

심 사건의 주변부에는 반드시 그 사건을 준비해온 역사적 조건들과 그것을 통해 다양한 성격의 이익을 취하는 질서가 존재하기 마련이죠. 오늘날 이 사회의 분위기라면, 인기 연예인을 아는 것만으로도 주가가 올라가는 상황이니까요. 잘 알려진 연예인의 인기가 지니는 시장적 가치는 두말할 필요도 없

고요. 그래서 그것을 어떻게든 예술적 가치와 결부시키려는 위험천만한 시도가 시류를 이끄는 철부지들에 의해 선도되곤 하지요. 서울시립미술관이 '지드래곤'의 《피스 마이너스 원 : 무대를 넘어서》(서울시립미술관 서소문본관, 2015.6.9.~8.23.)를 기획하는 상황 말입니다. 하지만 그것은 참으로 걱정스러운 미래의 전조일 개연성이 크죠. 역사학자 하워드 진의 말처럼 달리는 열차에 중립은 없습니다. 열차를 세우거나 뛰어내리지 않으면서, 그것과 다른 방향을 취할 수는 없는 거죠. 대중적 인기는 비록 의미 있는 사회적 현상일지라도 바람과 같은 것입니다. 그것은 강렬하지만 이내 사라지고, 사람들을 쉽게 흥분시키는 만큼 쉽게 조작되죠. 예술은 긴 역사적 안목과 사색으로, 오히려 그런 것들이 사회 공동체의 미래를 지배하지 못하도록 감시하고 견제해야 할 것입니다.

신 연예인의 세계는 굉장히 달라서 미학의 관점이 다를 텐데요.

심 그렇겠죠. 하지만 소위 그쪽 사람들에 대해서는 별로 아는 바가 없어요. 제가 관심을 기울여 온 것도 미술시장이 아니라 '시장미술'이었으니까요. 그러니까 미술이 시장화되는 현상에 관심이 있는 것이지, 미술시장 자체에는 별다른 관심이 없습니다. 그 둘이 뭐가 다른가, 라고 반문할 수 있겠지만, 미술시장을 비판하는 것이 곧 미술을 비판하는 것이 된 상황에서 그것은 무엇보다 우선 저에게 매우 중요한 구분입니다. 저

는 미술 이론가이지 시장 이론가가 아니라는 의미에서죠. 물론 그 두 영역은 수시로 교차하고 만나고 계약서를 꾸미죠.

비평의 관점

안 제가 선생님께 궁금한 것 중의 하나가 선생님이 포스트모더니즘을 보는 관점이에요.

심 저는 90년대, 그러니까 그 큰 물결이 지나갈 즈음 공부를 했기에 다행스럽게도 그것의 작동방식과 역기능에 자연스럽게 관심을 가지게 되었죠. 제가 많은 지면을 통해 먼저 비판하고자 했던 것이 시장결정주의인데, 이것이 바로 이 포스트모더니즘의 개방성과 긴밀하게 결부되어 있어요. 결코 이전보다 덜 혹독하다고 볼 수 없는 방식으로 예술을 길들이는 작동방식을 이것이 보여줬죠. 모던 아트를 이끌었던 지적 긴장감이 소멸된 것은 차라리 부차적인 문제예요. 더 중요한 것은 전후戰後 세계의 삶을 지배해온 조건들에 대한 맹목적인 관용주의가 더 상태를 나쁘게 한 측면이 있는데, 그 맹목적 관용이 안토니오 네그리와 마이클 하트가 '에테르의 지배'로 정리한 일련의 통제 기제의 일환인 측면이 있는 거죠. '이런들 어떠하리 저런들 어떠하리' 같은 인식, 이런 식의 포스트모던적 복수성複數性은 진정한 의미의 생산적인 복수성이 아닙니다. 이런 거짓 복수성은 어떤 견고한 내적 기준을 형성하는 시도와 그것에 의해 세계를 직시하는 것을 오히려 교란하고 좌초시키죠.

고 기준의 소멸은 결국 비평의 역할이 저하하거나 아예 소멸된다는 것과도 연결될 텐데 비평의 죽음을 어떤 방식으로 말할 수 있을까요?

심 비평의 죽음은 '비평적 사유와 인식'에 야기된 현상들을 뭉뚱그리는 용어나 개념인 듯합니다. 이 문제는 '왜 저항하는가'가 아니라, '어떻게 자신을 지속적으로 노예화하는 문제들에 대해 저항하지 않을 수 있는가'라는 질문에 잘 녹아있는 것 같아요. 분명하게 드러나는 문제들조차 스스로 동굴이나 회색지대로 끌고 들어가 자신의 판단 정지를 정당화하는 것과 유사한 겁니다. 오늘날 우리가 많은 문제에 대해 헛갈린다고 느끼는 것은 너무나 많은 것을 헛되게 늘어놓고, 그것으로부터 오는 지적 난시를 즐기는 지적 퇴행의 결과일 수도 있어요. 그쪽으로 가면, 이런저런 속셈으로 발췌된 역사들과 정치적 잇속과 시장자본 등이 서로 복잡하게 연결되어 있어 '무엇에 저항해야 하는가' 하는 질문이 이내 무색해지죠. 이게 소위 포스트모던적 잡다한 지식, 지식인이 득세하는 지형이기도 합니다. 이런 지식과 지식인은 모든 것들이 복잡하게 연결되어 있다는 점을 거듭 강조하는 특성을 갖고 있는데, 물론 그것은 그들이 말하는 것과는 다른 식이지만 어느 정도 사실이기도 합니다. 어떻든 이렇게 되면서 문제와 해결책을 찾기란 더욱 어려워지고, 교란하는 용도의 불확실성이 급진적으로 증식하죠.

신 그렇죠. 비평적인 얘기가 나오면 복잡하게 만들어 물타

기 하는 전략이죠.

심　불확실성의 전략인 셈이죠. '확실한 부분에 한해서만 이야기하자', 그렇게 하면 죽을 때까지 내놓을 수 있는 견해란 거의 없을 테고, 효과적으로 입을 틀어막게 될 테니까요. 불확실성이야말로 우리가 심혈을 기울여 얘기해야 할 부분이에요. 우리가 그 안에 살고 있기 때문이죠.

비평은 현상들에 대한 자신의 해석적 입장을 해당 전문영역과 사회에 제기하는 행위입니다. 그런 점에서 제가 초점을 맞추었던 것들 가운데 하나는 비평적 문제가 제기되고 공론화되는 사회적 기제들과 그에 관한 대안적인 실천에 관한 것이었어요. 예를 들자면, 광고 없는 잡지를 통해 공적 저널리즘을 실천한다거나 카피레프트[공개 저작권]copyleft 5에 대한 실험이라든가 하는, 더 많은 사람과 문제의식을 공유하는 것을 통해 그들도 우리의 삶과 예술의 조건들을 결정하는 시스템에 대해 뭐가 문제인지 알도록 하고 싶었으니까요. 이런 시도를 통해 역사적 지평 위에 어떤 기억을 남겨놓는 것이 의미 있다고 생각해요. 그것만으로도 전적으로 실패는 아니라고 생각해요. 성공과 실패의 이분법 역시도 불확실성의 영역에 속해 있는 문제이기도 하고요.

고　역사는 계속 반복되잖아요. 그래도 목소리를 내면 그

5. 공개저작권은 독점적인 의미의 저작권(copyright)에 반대되는 개념이다.

것이 자료가 되어 흔적으로 남게 되잖아요. 그런 측면에서 이런 목소리들이 터져 나오고 기록되고 읽혀지는 것이 소중하다고 생각해요.

심 비평가로서 제가 하는 일들은 이 일에 대한 저의 소명의식과 여러 심도에서 결부되어 있어요. 성경에 "네가 소리를 내지 않으면 길가의 돌들이 외칠 것이다."라는 구절이 있는데, 전 이것이 비평의 중요한 속성을 잘 대변한다고 생각해요. 어떤 방법으로든 소리를 냄으로써 이 시대가 처해 있는 현실의 문제를 제기하고, 문제의식을 공유하는 것이죠.

안 요즘은 큐레이터도, 기획자도, 학자도 글을 쓰고 비평을 하고, 비평가도 전시를 기획하고 미학자나 미술사가의 역할을 수행하는데요, 이런 복잡성으로 얽혀진 다변화된 시대에 비평가는 어떤 정체성을 가져야 하고, 그 역할은 무엇일까요?

심 '비평이 죽었다'는 진술은 저에게 특정 작가나 현상에 의미를 집중시키기 위해 글을 생산하는 비평의 주도권이 시장으로 양도되어 온 현상을 떠올리게 해요. 오늘날 비평은 스스로를 왜곡하면서 신화가 되려는 경향이 있어요. 오늘날 비평은 신화로서 작동하고, 또 그렇게 되도록 기대하거나 촉구하죠. 예를 들어, 비엔날레 비평은 비엔날레라는 전시형식이나 형태가 어떻게 비평적 순기능을 조작하고 왜곡시키는가를 기술적으로 은폐해요. 그것의 문제들을 숨기면서 그것이 매우

참신하고 차별적이며 정당한 것이라고 선전하는 데 앞장섭니다. 그것에 대해 예견되는 문제 제기를 불경한 것으로 규정하면서 사전에 차단하는 것이죠. 그럼으로써 글로벌화, 블록버스터화 하는 식으로 재구조화되는 예술에 대한 문제의식을 억압하거나 유보시키죠. 물론 문제 제기가 없지 않지만, 쇼의 구현이나 관객동원, 정부와의 협력, 기업 스폰 등 기술적인 것들이 대부분이에요. 오늘날 많은 비엔날레 비평은 예술의 문제를 전시구현과 관련된 기술적인 문제로 이전하는 데 모범적인 역할을 자행하고 있다고 봐요.

고 비평의 전문성을 왜곡하는 거죠. '한국미술이 정말 문제 있다'는 문제 제기를 기술적인 것들이 이상한 식으로 왜곡하는 것이죠.

안 저의 개인적인 입장은 비평가는 비평가의 길을 가야 한다는 입장이거든요. 선생님께서는 한 사람이 여러 역할을 하는 것에 대해서 어떻게 생각하시는지요?

심 질문의 의미를 분명히 알고 있는지 불확실하지만, 저는 그것이 자칫 비평의 모던적, 순혈주의적인 입장과 혼동될 수도 있다고 생각해요. 저는 이분법적으로 구분하려는 작동 방식이 비평 활동을 오히려 위축시켜 온 측면이 있다고 생각해요. 물론 기술적으로 엉성한 부분들을 정교하게 하는 것을 비평이나 비평가의 역할로 정의되는 것 또한 동의하지 않습니다만, 그것

과 전적으로 무관한 것일 때 비평은 무엇으로 스스로를 지킬 수 있을지 의문입니다. 제 생각에 비평의 힘은 역할수행의 단일성이나 복수성의 여부가 아니라, 단일한 것이든 복수의 일이든 어떤 것을 '비평적으로' 수행하는가에 달려 있다고 생각해요. 비평적 지평에 대해서라면 저는 비평이 비록 현재와 같은 부조리하게 구조화된 시장일지라도 작가의 프로모션에 관여할 수 있으며, 오히려 적극적으로 관여할 수 있을 거라고 생각해요. 유입된 담론을 확대재생산하는 책상머리 담론가의 정도라면 겉으로 순혈적으로 보이는 것으로 그치고 말 것입니다.

신 비평적 수행성이 작동하고 있다고 생각하세요?

심 오늘날은 비평이 작동하기에 매우 어려운 상황입니다. 시스템 자체가 변한 거죠. 시장이 전 과정을 통제하면서 공공의 영역이 현저하게 위축되었기 때문이죠. 이제 비평가들이 작가의 작업을 비평하기도 전에 시장이 먼저 개입해 판단하고 결정을 내리죠. 예술 자체를 아예 시장에서 만들고, 평가하고, 파는 거지요. 작품해석이나 비평이 낄 자리는 어디에도 없어요. 오늘날엔 미술사가들이 경매기록을 인용해 논문을 씁니다. 과거에는 그 순서가 반대였죠. 미술사가나 이론가들이 경매기록을 인용해 쓴 글을 다시 시장에서 되받아 과장해 사용하는 것이 다반사죠. 미술사가나 비평가들이 특정 작품에 대해 매우 주목하는 것처럼 말이죠. 오늘날엔 거대한 시스템이 콘텐츠를 기획하고, 미술사가나 이론가들은 고용인처럼 일할

뿐 그것을 넘어서는 수준에서는 거의 손댈 수 없는 구조입니다. 설사 개입하더라도 이미 세팅이 거의 완료된 상태에서 제한적으로 그렇게 할 수 있을 뿐이죠.

빅브라더 & 빅마더

안　저는 매번 분열적인 현상을 보게 돼요. 미술계에는 '작품을 팔아야 한다.'는 생각과 '작품은 판매되는 것이 아니다.'라는 생각이 분열증처럼 존재하는 것 같아요. 그래서 그 중간 지점을 메꾸려다 보니 국가의 돈이 그곳에 투입되는 것 같은데, 그 돈의 성격이나 흐름에서 이상 징후가 느껴져요.

심　경험적으로 볼 때, 국가 돈을 쏟아붓는 곳에서 예술적으로 좋은 일이 일어나기란 쉽지 않아요. 어떤 돈이건 그것에는 양도하는 사람의 의지와 욕망이라는 꼬리표가 붙어있어요. 양수자讓受者는 돈을 받는 순간, 그것이 무엇인지 직관적으로 알아요. 양도의 의지에 크게 위배될 때 그에 상응하는 체벌이 가해진다는 사실도 아울러서 말이죠. 돈을 통해 그렇게 추적되고 감시되고 호출되는 것이지요. 지금까지 경험해온 것은 정부의 정책은 미술시장 쪽으로 기울어 있다는 거예요. 더 큰 문제는 시장을 발전시키기 위해 시장을 구성하는 다양한 요인 중에서 어떤 것을 우선 지원해야 할지를 파악해서 그 부분을 지원해야 하는데, 이 선별이 잘 안 되는 것이죠. 창작활동 지원이나 작가의 복지가 우선인지, 감상 교육을 통해 소통의 저변

을 확장하는 것이 우선인지, 미술품 구매문화를 장려하거나 판매촉진책을 구사하는 것이 우선이지, 아니면 시장의 신뢰성에 이상 징후가 있는지를 검토하는 것이 우선인지를 파악하고 결정해야 하는 것이죠. 그것들 가운데 어떤 요인이 어떻게 결합하고 상호작용하면서 시장을 어렵게 만드는가를 우선 면밀히 파악하는 것이 무엇보다 시급한 일입니다.

고 선생님은 빅브라더를 말씀하셨는데, 제가 한국에 돌아와 느낀 것은 정부가 '빅마더' 같다는 것이었어요. 문화를 지원하는 데 있어 미국보다 훨씬 따뜻하기는 해요. 자상하게 챙겨주고, 잔소리도 해주고요. 엄마처럼 물심양면으로요. 그런데 그게 꼭 좋은 것만은 아니잖아요.

심 정부는 무언가를 전달할 필요가 있을 때 자상함을 가장하는 경향이 있죠. 어머니가 관심이라는 이름으로 주는 억압이라는 것도 존재하잖아요. 자상한 강요랄까요. 그 자상함은 본의 아니게 아이의 성장을 막고 자립을 지연시키죠. 심리학적으로 이러한 자상함은 그 궁극적인 동기가 매우 특별하게 위장된 자신의 목적 성취인 경우가 많죠. 그런 면에서 정책도 그렇죠. 어느 정도는 늘 그런 이중적인 측면이 있어요. 때로 그것은 교활한 것이기도 하고요. 그럴 때 사람들은 그것으로부터 도피할 수 있어야 합니다. 어떨 때는 무관심이 의도와 무관하게 그런 도피를 도울 수도 있겠죠. 조급하게 정부가 문화를 선도하려고 할 때, 정부 정책에 자상한 강요가 스며있어요. 스

스로 무엇이든 되어가도록 내버려 두면서 기본적인 조건들이 선순환하도록 지원해줘야 하는데, 너무 섣부르게 방향을 설정하고, 그에 부응해 선별한 것들을 지원하는 것이죠. 그런 의미에서 고동연 선생님이 말씀하신 빅마더의 위험이 존재하죠. 어떤 측면에서 정부가 골목대장이나 동네 불량배 같은 역할을 하는 경우도 발생합니다.

　대학교육의 추세적 왜곡도 이와 같은 맥락을 공유하는 부분이 있어요. 수치를 들먹이면서 대학의 학문적 성과를 취업률로 계량하고, 취업률이 낮은 학과는 없애는 방향을 개혁 의제로 공공연하게 공표하는 것이 정부잖아요. 이런 것이 한 국가의 인간상, 인재상을 주도한다는 자체가 너무 놀라운 거예요. 그런 상황에서 대학이나 그 구성원인 학생이 정상적으로 학문에 몰입하거나, 자기계발에 초점을 맞추거나, 지적 정의를 실천하는 등의 항목은 자연스럽게 변두리로 물러나죠. 옳은 것을 옳다고 하거나 틀린 것을 틀렸다고 말하는 것의 가치에 용기를 내기가 갈수록 어려워지는 겁니다.

　고　제가 유학할 때 느낀 것인데 미국도 분위기가 변했지요. 부시가 대통령이 됐는데 "오늘은 수업 못 하겠다. 너희들 시위하러 가라."라고 말씀하셨어요. 1960년대를 거친 교수님들이 흥분해서 그러시더라고요. 그런데 정작 학생들은 조용하고 뭐 별 말 없이 앉아 있었어요. 교수가 쳐다보다 그냥 수업했거든요. 솔직히 지금의 현실에서는 그러한 태도들이 더 낭만적으로 보이지요.

심 적어도 프랑스에서 20세기 초의 지식인들은 거의 대학교 밖에 있었어요. 대체로 독립적인 지식인이었죠. 하지만 오늘날 프랑스를 비롯해 세계 어느 나라에서나 영향력이 있는 지식인 대부분은 교수예요. 공적, 사적 조직에 몸담고 있는 거죠. 우리나라도 두말할 나위가 없죠. 전후 지식의 형성 자체가 매우 제도화되어 온 것이죠. (교수로서 제가 느끼는 것은) 적어도 이 사회에서 교수직은 많은 지적, 정치적, 정서적 검열과 긴밀하게 결부되어 있는 직업이에요.

원론적으론 개혁성이 대학에서 원하는 가치여야 하지만, 실상은 그 반대인 경우가 많아요. 대학마다 어느 정도 차이는 있겠지만, 개혁적 자질은 대학에서 가장 기대하기 어려운 가치가 되어 있는 것이죠. 오늘날엔 서구도 크게 다르지 않아요. 교수들은 전공 분야 논문을 엄청나게 써야 하잖아요. 다 제 코가 석 자예요. 전공 범주 밖의 문제들에는 관심을 가질 겨를도 없어요. 그러니 현실의 문제들에 대해 어떤 의미 있는 통합적 입장을 갖거나 낸다는 것이 힘들어요. 연구는 실용적이거나 잠재적으로 실용적이어야만 하고, 학생들의 지적 성장보단 취업 알선에 더 관심을 기울여야 하고, 사립이든 국공립이든 다 그런 조직화된 미시적인 논리에 충실해야 하는 것이죠. 그것이 표준화되고 경직된 대학 지식인의 안전한 생존 법칙이자 생활양식이에요. 교수직의 성격 자체가 달라졌어요. 이제 교수는 자신의 비좁은 학문 분야의 내부로만 시선을 고정하면서, 바깥세상의 예민한 사안에 대해서는 시선을 거둬들여야만 하는 예속된 직업인의 일환인 거죠.

그렇다 보니 우리 미술에 비평적 지식이 자리할 틈이 없어요. 중요한 문제는 누구도 다루고 싶어 하지 않는 문제가 되는 거죠. 조금만 예민한 문제를 다루어도 어떤 반응이 나올지, 어떤 불이익을 감수해야 할지 아니까요. 이런 상황은 비평에만 국한된 것이 아니라, 그 밖의 이론가들, 그리고 기관에 소속된 큐레이터나 독립큐레이터 모두 마찬가지입니다. 계약직 큐레이터는 문제를 심도 있게 알기 어려울 뿐 아니라, 제기하기는 더 어렵죠. 많은 경우 상대적으로 국가보조금에 의존도가 높은 독립큐레이터들도 민감한 발언이나 문제 제기에 소극적일 수밖에 없습니다. 지금의 상황은 참담한 수준입니다.

하지만 희망을 내려놓지 않는 것 역시 여전히 중요합니다. 역사는 바뀌는 거 거든요. 사람들이 스스로를 돌아보고 반성하지 않았다면, 인류는 이미 소멸했을 것이겠죠. 역사 자체의 자정 능력이 있기 때문이겠죠. 하지만 역사가 우리가 원하는 방향으로 결정을 내릴지는 의문입니다. 솔직하게 말하자면, 저로서는 절망감과, 그런데도 변할 수 있으며 변할 것이라는 희망이 수시로 교차합니다. 어쨌든 분명한 것은 자기 양심을 따르고 의심스러운 권력을 탐하거나 타협하거나 편승하는 것에 대한 경각심을 늦추지 않으면서, 문제들에 대해 서로 소통하고 공감하는 힘을 키워나가야만 한다는 것입니다. 다음 단계의 가능성을 경작하는 사람들은 분명 그런 덕목을 지닌 사람일 것입니다. 그런 비평가들이 역사를 설득하고 예술과 사회를 변화시키겠죠. 그런 진정한 힘을 지닌 비평가들이 많이 나왔으면 좋겠어요.

현시원

포스트-목적론적 시대의 수행적 글쓰기

2014년경 젊은 세대들이 연 '신생공간'이라고 일컬어지는 작은 공간들이 우후죽순 생겨났었다. 이들 '신생공간'과 시간을 공유하지만, 이전의 '대안공간'의 세대와도 감성을 공유하는 '시청각'이라는 공간을 안인용과 함께 열고 눈에 띄는 글쓰기와 전시기획 활동을 벌여온 이가 현시원이다. 그는 세대 담론과 같은 선적 세계관이 통하는 시대가 아니라며 현재를 통해 수행적으로 축적되어가는 예술실천의 일환으로 『큐레이팅과 미술 글쓰기』(2017), 『사물유람』(2014) 등에서 보여준 그의 탁월한 문장력을 무기로 하여 《다음 문장을 읽으시오》(일민 미술관, 2014; 박해천, 윤원화 공동기획) 등 전시공간 '시청각'에서뿐만 아니라 미술계의 크고 작은 기관에서 전시기획을 선보이고 있다. 이 인터뷰는 그러한 감성의 원천이 무엇인지, 논리가 무엇인지 묻는다.

'비평가는 미술계 안에서 어떤 맥락으로 요청되고
어떤 역할을 해 오는가'

신 일하고 계셨네요! 바쁘신데 인터뷰에 응해 주셔서 정말 감사해요. 어떤 일들을 준비하는 중이셨어요? 현시원 씨가 초대되는 행사들을 꼽아보고 과거의 행사도 되돌아보고 하면 현시원 씨가 비평가로서 현재 미술계의 어떠한 맥락에서 소비되는지 패턴을 도출해 볼 수도 있고 여기에 관해 토론하다 보면 현시원 씨의 비평가로서의 포지션도 이야기될 수 있지 않을까 싶네요.

현시원(이하 현) 저는 소비라는 단어를 사용하고 싶지 않은데요.

신 앗, 죄송. 제가 요즘 사회학에 몰두하다 보니 ⋯. 어디에 이용당한다는 의미가 아니라요.

현 아니에요. 존중해요. 지금(2018년) 근현대미술사학회 30주년 기념 학회에서 발표할 논문을 준비 중이고, 쌈지 20년을 되돌아보는 패널에 초대되었어요. '쌈지' 행사의 경우는 2018년의 전시공간을 주제로 이야기해 보자는 의도 같았어요. 그런데 제 개인적으로는 '시청각'[1]에 관해서 얘기하는 것이

1. 시청각(Audio Visual Pavilion)은 서울 종로구 자하문로 57-6번지에 위치한

흥미롭지는 않아요. 왜냐면 '시청각'을 대부분 많은 사람이 똑같이 물어봤던 게 월세 얘기였고…. 어느 정도 이해는 할 수는 있지만, 저에게는 흥미롭지 않은 거예요. 그래서 다들 저보러 작가 같다고 하나 봐요. 저에게 좀 다른 생각을 하고 다니는 것 같다고 하나 보죠? 어쨌든 공간에는 진짜 관심이 많아요.

신 그래서 초청되는 행사들에서 패턴이 발견되던가요?

현 《Exhibition of Exhibition of Exhibition》(세실극장, 2018.5.7.~5.15.)의 전시 연계 심포지엄 〈큐레이터로서의 큐레이터〉curator as curator에 선생님도 계셨어요? 아, 그렇구나! 그런데 그게 창피한데, 조금 이상하지 않았어요?

신 너무너무 괜찮았어요.

현 아, 내가 그게, 제가 그게 무척 많이 발전한 거예요. 전시나 글이 아닌, 말로 전달하는 일을 어려워했었거든요. 이양헌 큐레이터가 기획한 〈큐레이터로서의 큐레이터〉는 흥미로운

디귿자(ㄷ) 형태의 '전시장, 전시공간'이다. 현시원과 안인용이 함께 만들고 운영하는 시청각은 1947년에 지어진 이래 주거 공간으로 사용되었던, 작은 마당과 세 개의 방, 문간방, 부엌, 세탁실, 옥상으로 구성된 건물을 그대로 유지하고 있는 예술 공간으로 2013년 11월 개관하였다. 이곳에서는 시각문화 비평지 『계간 시청각』도 발행한다.

만큼 문제점도 있었어요. 나의 존재가 필요하기는 했는데, 제가 무슨 말을 하는지는 중요하지 않았어요. 2010년대의 큐레이팅에 관해서 이야기하기를 바라셨는지는 모르지만 내가 그 말을 하는 자리인지는 모르겠더라고요. 2010년의 규정은 2010년대가 지나서, 사후에 해야 할 일이 아닐까 싶었어요. 저는 뭔가를 규정 먼저하고 실천하는 사람이 아니거든요. 이영철 님의 발표도 너무나 중요한 내용인데, 희화화되는 듯, 혹은 흔히 말하듯 휘발? 된다고 느꼈고요. 내용이 아니라 그 자리에서는 이영철, 김장언, 현시원의 이름만 필요했던, 마치 PPT 파일과 같은 포맷의 이벤트였어요. 저는 렉쳐보다 글이 더 많은 걸 전할 수 있다고 생각해온 편이에요.

안 저도 그 심포지엄이 이영철 선생님이나 김장언 선생님을 역사화하는 측면이 있다고 생각해요.

신 다른 경향의 강연이나 행사에도 참여하신 적이 있으시죠?

현 고등학교 때도 저는 뭔가 무대에 올라가는 것도 좋아했나 봐요. 싫어하면서도 좋아했나 봐요. 그런데 뭔가 무척 실수한 적도 많아요. 서른 살 때 제 이름으로 책을 냈어요. 2010년 학고재에서 나온 『디자인 극과 극』. 안 좋은 경험이 있던 게 딱 하나 있는데, 2011년도에 서대문구청에서 『디자인 극과 극』을 가지고 저를 초대한 거예요. 서대문구청도 굉장한 공간

이에요. 자연사 박물관도 있고 문화재도 풍성해요. 거기에서 필자로 초대했죠. 그런데 저를 실제로 보니, 제가 너무 아기였던 거예요.

안　그곳에서 현시원 선생님을 나이가 어리다고 놀라던가요?

현　그런 의미가 아니라, 외모만의 의미가 아니라, 내가 너무 이상한 얘기만 했던 거예요. 제가 『디자인 극과 극』이라는 책에 대해서 그곳에서 설명을 하는데, 계속 핀트가 어긋난다는 느낌을 받았어요. 몸이 계속 싸해지면서, 소름 돋았어요. 지금 생각해 보니, 퇴직한 청중 사이에 제가 있더라고요.

신　어어, 이게 아닌데 그러셨을 거 같아요.

현　그분들은 지식을 원했던 거예요. 책을 쓴 사람에서부터 오는 지식을 원했는데 나는 약간, "여러분들은 어떠시나요?" "어떤 사람들이 재밌나요?" 이런 식으로 말을 했던 거예요. 이게, 정말 쉬운 일이 아니라는 것을 느꼈던 거 같아요. 내가 생각하는 부조화? 맞지 않음? 그러니까 말하자면, 저는 큐레이터의 모습도 있고 저자이기도 하니까 '책을 낸 사람'에 대한 기대가 있을 수 있잖아요. 책을 가지고 얘기해라. 이런 기대감이 있었던 거 같아요.

신 어쨌든 현시원 씨가 기원인 거잖아요?

현 기원?

신 책이 현시원 씨가 만들어 낸 산물이기 때문에 시원 씨가 말하는 내용은 다 적절할 수밖에 없을 것 같은데요?

현 아 네. 그러니까요. 말하자면 순서가 어긋났던 거 같아요. 제가 2011년도에 《천수마트 2층》이라는 것을 기획했었는데, 제 생각엔 그건 너무 러블리한 프로젝트였어요.

신 아, 저는 그거가 'one of the master pieces'라고 생각해요.

현 제 생각에도 그게 너무 좋았던 거예요. 그런데 그거 때문에 젊은 작가들이나 큐레이터들이 '신기한 프로젝트'라고 생각을 하고 저를 부르기 시작했어요. 그래서 2012년 12월에 '홍대 회화과 졸업 전시 학생들이' 초대를 했죠. 그런데 그게 사실 중요한 메타포인 거 같아요. 지금 생각해 보면 학생들이 뭔가 궁금해하는 일을 하고 있구나, 라는 생각이 들어요. 학생들이 너무 진지한 얼굴로 저를 보고 있었거든요.

제가 좀 스트레스받았던 것은, 경험을 말로 하는 거예요. 경험을 말로 하기 어렵잖아요. 뭔가 조언을 하기도 어렵고 …. 말하는 게 어렵다고 생각했던 것은 2015, 16년 이때였던 거 같

아요.《굿-즈》[2]가 무척 활발했던 때, 그때는 '시청각'에 대해서 궁금해하셨는데, 말하기가 무척 어려웠어요. '신생공간'이라는 게 내가 만든 용어가 아닌데, 어디에 어떻게 해야 하는지 …. 물론 저도 일을 열심히 하고 많은 사람의 협업으로 일을 하고 있으니까, 내가 남들에게 뭐를 줘야 한다고 생각할 수도 있지만, 제가 행동하고 현재 질문하고 있는 것을 완료 시점에서 말해야 하는 것만 같은 상황이었죠. 뭔가 생각이 늘 있다기보다는 뭔가를 늘 만들어서 얘기해야 하는데, 그 만드는 게 너무 안 되더라고요. 힘들었어요.

신 신세대를 대표하는 패널로 계속 참여하시게 되니까, 시대와 세대를 정리해줘야 하는 역할을 요구받으시는군요.

현 제가 생각했을 때 굉장한 요청들이 있어요. 비평가 일 대 일 매칭 뭐 이런 거 있잖아요. 솔직히 말하면, 저는 너무 괴로워요. 저는 그게 너무 힘들어요. 그래서 거절을 하는데…, 괴롭다는 것이 '진짜 싫어'라기보다는 어떻게 기능해야 하는지 정확하게 알겠는데, 제가 너무 매번 상투적인 거예요, 매번.

2.《굿-즈》는 2015년부터 시작한 「작가 미술장터 개설 지원 사업」(문화체육관광부와 예술경영지원센터)의 지원을 받아 2015년 10월 14일부터 19일까지 세종문화회관 예인홀에서 진행된 작가미술장터이다. 여기에 그 당시 '신생공간'의 작가들이 다수 참여했다. 그래서 '신생공간' 세대를 《굿-즈》 세대라고 부르기도 한다.

안 그리고 그게 좋아서 선택하기보다는 그쪽에서 선택을 당하는 입장이기 때문에, 좋아하는 작업을 선택할 수 있는 것도 아니라서 괴로운 부분이 있죠.

신 비판을 할 수가 없는 비평의 자리에 초대된다는 것이 참 싫어요.

안 그렇죠. 선택한 사람은 선택한 의도가 있으니까요.

현 그렇다고 제가 논쟁하는 스타일은 아니거든요. 혼자 생각을 키워나가고 굴려 나갈 뿐, 같이 논박하며 키워나가지 않아왔죠. 그런데 싸우지 않는다는 것이 중심 이슈와 다른 생각을 많이 하는 이유이기도 하고…. 모르겠어요. 부당한 것을 보면 이상하다고 말을 하기는 하는데, 싸우면서 나를 막 끌어오는 게 아니라, 혼자 《천수마트 2층》[3] 같은 것을 생각하면서 사유를 전개해 나가는 건데, (논쟁해야 하는 지점에 오면) 이게 무척 맨스플레인mansplain 같은 거일 수도 있을 거 같은 거예요. 한번은 2012년경에 모 작가가 글을 써달라고 하셔가지고 글을 써드린 적이 있는데, 그게 무척 불쾌했어요. 계속 그 작가분이 "제 말 이해하세요?"라는 말씀을 계속하시는 거예

3. '천수마트'는 서울 정독도서관과 아트센터선재 사이에 있는 마트 이름이다. 그 마트 2층에 서예학원이 있었다. 하지만 2019년 현재 천수마트와 2층 서예학원은 없어지고 편의점으로 바뀌었다. 《천수마트 2층》은 현시원이 2011과 2012년 기획했던 전시다.

요. 그런데 그때는 미투 운동이 없어서 잘못되었다는 생각을 은연중 덜하게 되었던 때였어요. 페미니즘은 예전부터 있었지만. 그리고 물론 우리는 성별 상관없이 내 말 이해하냐는 말을 할 수는 있지만, '이게 뭐지?'라는 생각이…….

안 그렇죠. 글쓰기라는 게 작가의 말을 모두 옮겨 쓰는 건 아니니까요. 확성기도 아니고…….

현 난 이걸 누구한테도 말하지 않았던 거 같은데, 이러면서 제 개인이 사라지는 느낌을 크게 받았어요. 그래서 제가 2016년에는 더 열심히 미친 듯이 글을 쓰게 됐던 부분이 있던 거 같아요. 밖에서 보기에는 "어, 얘는 '시청각'을 하는데, 안인용 씨와 공동으로 하는 사람"이라고 생각했을 수도 있었을 거 같은데, 곳곳에서 '시청각'을 보지만, '시청각'을 풀타임으로 운영한다 해도 그것만으로 나를 규정할 수 없잖아요. 저는 이런 상황에서 위협감을 느꼈어요. '시청각' 하면서 너무 숨이 찰 정도로 글을 썼어요. 말하자면 벼랑 끝에서 글을 쓰듯이 쓴 거예요. 2018년이 되니까, 이렇게 얘기할 수 있게 된 거고, 2016년에는 뭐가 뭔지 무척 모르겠는 상황으로 일을 열심히 했던 거 같아요. 지금 생각해 보면 누구에게 청탁받고 쓰는 서문이 아니라, 전시 시간을 둘러싼 앞뒤가 뒤바뀐 이상한 글을 쓰려는 욕구가 있었어요.

신 현시원 씨를 찾는 이유 중에는 신세대에 대한 기대가

있는 것 같아요. 새로운 비평적 시각에 대한 요구와 관련해서 답하고, 기여하면서 미술계 안에서 현시원이라는 사람의, 비평가로서의 정체성과 자리가 형성되어가는 것 같습니다.

작가적이라고 하면 화가 났었어요

현 저는 '제가 비평가일까?' 가끔 나 스스로 생각해 봐요. 저는 가치 경중을 따지거나 판단하는 거에 취약한 편이었던 것 같아요. 예를 들면 a를 a라고 말하지 않고 뭔가 다르게 말하고 싶어 하는 것 같아요. 그리고 저는 약간 생각을 빨리하지 않고 오랫동안 해요. 일을 좀 힘들게 하는 스타일인 것 같아요. 끝까지 미뤄놓고 생각을 하고 이러는 식인 거예요. 누구랑 일할 때 싸운 적은 없지만, 문제가 좀 있죠.

안 현시원 님의 글은 이론을 판단 기준자로 적용한다거나 인상 혹은 제작과정에 관해 평가하는 전형적인 비평글과는 다른 것 같아요. 좀 더 문학적인 지점이 있어요.

현 그런데 저는 제가 작가 같다는 말을 들었을 때, 무척 화가 났었어요. 예를 들어, 작가가 뭐며, 작가와 큐레이터는 또 어떻게 얼마나 다른가도 중요한 문제잖아요. 2012년에서 2013년 무렵에 '문지문화원 사이'www.saii.or.kr에서의 활동이 있었어요. 거기서 〈아트 폴더〉라는 걸 만들었던 적이 있어요. 지금은 다 없어졌죠. 거기서 저와 김혜주, 윤원화, 함영준 네 명을 편집

위원으로 불렀죠. 그러면서 토크를 하게 되었는데, 그때 함영준 씨가 저한테 "현시원 씨는 무척 작가주의적인 큐레이터다."라고 말했어요. 저는 그 말을 듣고 아니라고 생각했죠. 2013년 가을일 텐데요, 『퍼블릭아트』 서정임 기자가 이 네 편집위원의 대화를 기록한 지면이 있어요. 저는 누가 A라고 말하면 핑퐁 하는 그런 식으로 논쟁을 해요. 제가 고등학교 때 무척 딴생각을 많이 했기 때문에 남의 말을 열심히 안 들었던 거 같아요, 항상. 아무튼 무척 느낌이 안 좋다. 영화에서의 작가주의라는 것이 칭찬일 수도 있는데, 큐레이터에게 작가주의는 도대체 뭐지? 헤럴드 제만? 이건 아니고 이런 게 다 불가능한 시대에 작가주의라는 건 뭘까요?

신 하지만 현시원 씨의 '글쓰기', 내지는 '강연하기'에 있어서의 포지션은, 작가에 기대는 작가주의가 아닌 작가처럼 행동하는 데서 비롯되는 것은 아닌가 싶어요. 다른 사람이 뭘 원해서 불렀든 내가 하고 싶은 거 한다. 그리고 나는 공간에 관심 있으니 네가 뭘 원하든 나는 공간에 대해서, 시간의 간격을 벌리는 얘기를 하겠다.

현 맞아. 나 'I don't care'인 거 같아. 민폐인 거 같아, 민폐요.

신 하하하, 민폐는요. 저는 그래서 더 현시원 씨의 글이 가치가 있다고 생각해요.

현 '시청각'을 하면서 '내가 무척 굉장한 강박에 시달리는 사람이구나.' '강박이라는 게 뭔가, 무척 내가 만든 질서에 빠져 있는 거구나.'라는 생각을 했는데, 그게 작가적일 수도 있겠네요. 작가적이라는 게 문제 제기나 의제의 측면을 너무 단순화하는 것 같고요, 내 거를 펼치고…. 이런 거를 생각하면 사실 무척 창피해요. 큐레이터라는 것은 작가와 협업을 하는 일이고, 여기서 작가의 작업이 제일 중요한데, 큐레이터로서의 작가주의라는 것이 조금 이율배반적이라 할까요? 그런데 일해 나가고 생각을 해나가는 형식적인 측면에서 무척 강박적인 부분이 있다는 생각이 드네요. 그게 작가주의와 연결이 될 수도….

신 차재민 씨가 현시원 씨를 인터뷰한 글에서 선생의 『사물 유람』을 읽은 소감으로 "이 책이 가지고 있는 훌륭한 지점은 세계를 면밀히 묘사한다는 점입니다. 디테일한 레이어를 헤집고 다닌…"다고 밝히기도 했잖아요?[4] 기억나는 구절들을 짜깁기해 보자면 현시원 씨는 느낌이나 정보의 전달이 아닌, 예술 실천을 경험해가는 과정 그 자체를 스타일에 반영하는 것은 아닐까로 요약할 수도 있겠다 싶었어요.

글쓰기 형식과 훈련, 문학적 퀄리티

4. 차재민, 「모르는 것을 향해 나아가는 힘, 수행적 글쓰기」, 『interview』 vol. 31, LIG 문화재단, 2014, 14~23쪽.

현 저는 글 쓸 때 속 시원하게 쓰고 싶어 하는 거 같아요. 유학도 가지 않았어요. 유학 갈 여건이 안 됐기도 했지만 재미있는 것을 한국에서 하고 싶었어요. 할 수 있는 걸 한국에서 하고 싶었죠, 저항심에…. 내가 스무 살에 에바 헤세를 좋아했지만, 그 소재로는 내가 잘할 수 있는 관점의 도출이 어렵다고 생각했어요. 그래서 제 석사학위 논문으로 포스트 민중미술을 굉장히 저널리즘적으로 썼죠. 그때 포스트 민중미술 얘기하면 사람들은 의아해했는데, 강태희 선생님과 저의 지도교수님들은 굉장히 재밌다고 하셨어요. 강태희 선생님은 명쾌하고 아름다운 문체가 있으셨죠. 그래서 저는 미술에 대한 글쓰기의 표본으로 강태희 선생님을 좋아해요.

신 그 명쾌함이라는 것이 어찌 보면 비평가로서의 덕목 중 하나인 거 같다는 생각이 드네요. 그런데 SNS도 짧고 명쾌해야 하잖아요? 혹은 SNS와 자신의 글쓰기의 관계를 어떻게 두시나요? 충돌하나요? 아니면 상관없나요?

현 저는 SNS랑 완전 충돌돼요. 제가 느끼기에 SNS는 패턴이 있고 반복돼요. 사람이 변하지 않더군요. 제가 과일에 대한 표현을 글에 많이 쓰더라고요. 제가 국제교류를 잘해본 적은 없는데, 2018년 가을에 덴마크에 가서, 북유럽 지역에서 활발하게 활동하는 한국 출신의 작가 겸 교육자인 쥬노 김이라는 분이랑 워크숍을 하기로 했어요. 그 주제가 이미지와 텍스트에요. 그래서 제가 옛날에 썼던 글들을 꺼내 보고 있어요.

옛날에 제가 글을 잘 쓴 거 같은데, (하하) 지금은 그때보다 표현력이 떨어진 거 같기도 해요. 표현이 반복되더군요. 그니까 말과 같은 SNS에서 말해버리면 글로 쓸 게 없어진다는 생각도 많이 들어요.

신 음 그런데 SNS와 말로 하면 없어진다는 것은 다른 얘기 같은데? SNS는 소화해서 후려쳐내게 된다는 뜻인가요?

현 저는 SNS로 말을 해버리면 글에 제가 쓸 때, 더는 신선한 생각이 아닐 거 같은 생각이 드는 거예요. 언급을 미리 해버리게 되니까요.

이미 저는 제가 느끼기에 제 글에서 반복이 많더라고요. 그런데 작가들의 작품이라는 건 저에게 고유명사라는 점에서 무척 의미가 있어요. '미술 작품들은 아직은 개별적이다.' '특수적인 사례들이다.' … . 구동희, 남화연 등을 어느 개념으로 고정하고 묶지 않으려고 하는 것처럼요. 아직까지 저는 개별화된 사례로서 얘기해 보고 싶은 게 확실한 것 같아요. 그랬을 때 제가 여태까지 써온 작가들을 묶어서 보니까 아직까지 아쉬운 부분이 몇 가지 있더군요. 두 명의 작가들에게 동일한 형용사를 쓰는 경우가 있더라고요. 그래서 그걸 바꾸고 싶은 의욕이 들더군요.

안 SNS를 싫어하신다고 하셨는데, 그 이유는 약간 형식적인 부분과 연관이 있는 거 같아요. 제가 싫어하는 글 중 하

나가 작가 얘기를 먼저 하면서 시작하는 문장이에요. 예를 들어 "홍길동의 작업은 ⋯"이라고 시작하는 문장이요. 왜냐면 서두가 없이 바로 본론에 들어가는 형태의 글이라서요. 그런데 SNS 같은 경우는 촌철살인처럼 본론으로 바로 들어가면서 짧게 써야 하는 점은 무척 부담스럽더라고요.

현 네네, SNS 많이 하세요?

안 홍보용으로만 써요. 저는 글쓰기 형식에 대해서 조금 더 물어보고 싶은 게 있는데, 현시원 님 같은 경우는 본론에 들어가기 전에 서두를 쓰고, 일정 부분의 설명을 쓰는 등의 형식적인 부분에서 어떤 틀이 있는 거 같아요. 시원 님은 강의도 5분씩 분절시켜서 구성하고 리허설을 하시는 경우로 알고 있어요.

현 윤원화 선생님과 저는 2012년 자유인문캠프, 2014년 일민미술관에서도 함께 '미술 글쓰기' 워크숍을 진행했고, 서로의 글을 많이 읽었어요. 그런데 그분은 생각하시는 대로 말이 되는 스타일이시고, 저는 버퍼링이 걸리는 스타일이에요. 그분이 제가 2012년 말경인가 논문 쓴 걸 보시고는 저보고 "계획을 잡고 글을 쓰냐? 나는 손 가는 대로 쓰는 줄 알았다."라고 하시더라고요. 저는 2008~9년도에 『한겨레신문』에서도 일한 적이 있어요. 대학교 학보사 때도 그렇고 글을 쓰고 고치고 출간하는 데 있어서 선배들에게 무척 시달림을 많이 당한 사

람이에요. 대학 선배들 얼마나 무서워요. 무섭다기보다는 짜증 나는 존재죠. 글 가져가서 고치고 이런 게….

신 차재민 씨는 현시원 씨의 글이 깊이 파고든다고 말씀을 해주셨는데, 저널리즘에서 훈련된 리서치 습관과 어떻게 연결될까 하는 생각이 들어요.

현 리서치하는 것과 연결이 있는 거 같아요. 저는 원래 국문과를 다녔어요. 그러면서도 제가 국문과인 게 싫었어요. 그때 기억나는 건 제가 국문학 하는 사람보다는 뭔가 더 보는 눈이 있다고 스스로 생각했던 거 같아요. 소설 창작 수업을 들었을 때 환생한 화가에 대해서 소설을 쓴 게 있어요. 소설 너무 잘 썼다는 소리를 들었죠. 사실 저는 소설 쓰는 사람들에 비하면 너무나 발랄했어요. 내면에 고통이 있는 스타일이 아니라 궁금하면 가서 해결하는 타입이니까. 저는 미술에 대한 글쓰기의 표본으로 강태희 선생님을 좋아했는데요, 그분의 글이 좋은 글의 요건은 다 갖췄다고 생각했어요. 굉장히 칼로 자르는 글이었어요. 무척 명쾌했어요. 그분의 영향으로 저는 역사적인 지식을 잘 알고, 그것을 과거의 일이 아니라 현재화시키는 게 무척 중요하다고 생각하게 됐죠. 저는 '오늘 내가 재밌게 산다'고 생각하는 주의라서, '오늘의 질문화'를 무척 중요하게 생각했던 거예요.

안 그럼 지금도 글을 쓰실 때 계획을 세우고 쓰시나요?

현 원래는 글이 구조가 있어야 한다고 생각하는데요, 그게 없는 것처럼 해 보기도 해요. 글 쓰면서 생각의 흐름이 만들어지잖아요. 강태희 선생님도 같은 말씀을 하시긴 해요. "글이라는 게 어떻게 굴러갈지는 써봐야 안다." 그래서 매일 저에게 논문 쓸 때 했던 말이, "한 줄도 대신 써주는 사람은 없다. 교통사고 내는 거랑 똑같다." 가슴에 박히는 말이었어요. "교통사고 빨리 내야 한다." 그래서 요즘엔 계획을 세우긴 하는데 좀 짬뽕인 거 같아요. 요즘엔 너무 짬뽕이에요, 솔직히. 시간을 두고 계획해서는 다 할 수가 없어서 미칠 것 같아요, 글이라는 게 무척 힘든 시간 노동인데, 결국 어떤 것에 꽂혀 쓰게 되니, 시간 단축인 것 같기도 하고요. 머리를 막 굴리다가 뭐 하나가 떠오르면 거기에 의지해 빠른 시간에 쓰게 될 때도 있으니, 시간 단축인 거죠.

신 그래도 두 분이 다 '문학문학' 하는 스타일이라 영감을 받으면 번개처럼 쓰실 거 같아요.

현 맞아요. 솔직히 영감을 받아야 해요. 그렇지 않아요?

안 저는 영감을 받는다기보다는, 책이 많은 도움을 줘요. 거기 좋은 키워드가 많이 있거든요. 지금은 문학책보다는 철학책을 많이 읽어요.

신 리서치가 영감의 원천이고…. 오케이 알겠어요.

수행적 글쓰기

안 이건 어찌 보면 '수행적 글쓰기'에 관한 이야기네요.

현 수행적 글쓰기를 하는 것도 무척 강박적이라는 생각이 들어요.

안 강박에서 벗어나고 싶다는 생각을 하시는 건가요?

현 벗어나기도 하고, 그것 또한 동시에 강박이기도 한 거 같기도 하고···.

저는 그냥 수행적 글쓰기 자체가 강박인 거 같아요. 수행적 글쓰기라는 것은 글을 통해서, 글을 씀으로써 내가 무척 새로운 걸 해본다는 의미도 있잖아요.

신 수행적 글쓰기를 하는 데에 있어서 구체적으로 어떤 액션이, 자신이 정의하는 수행적 글쓰기에 포함이 되나요?

현 수행적 글쓰기 할 때 제가 중요하게 생각했던 것은 걸으면서 쓴다는 것이었어요. 저의 수행적 글쓰기는 무척 자유로워지고 싶어서 쓰는 것이지만, 동시에 엄격한 규칙을 세우는 면이 있어요. 항상 원칙을 정해요. '1번, 이번 글은 어떤 어떤 것에 관련해서 쓴다.', '2번, 글을 쓴 다음에 소리 내서 읽어보자.', '3번···' 원칙을 세우는 거죠. 『사물 유람』을 쓸 때 무척 중요하

게 생각했던 것이 '한번 길을 걷는 것을 많이 해 보자.'라는 원칙이 있었어요. 몸을 좀 움직이면서 써보자는 식의 원칙이 있었던 것이죠. 제가 그런 것들을 많이 생각하는 거 같아요. 그런데 '스스로 문제를 내주고 그걸 풀자.'고 생각을 하는데, 제가 『사물 유람』에 대해서 아쉽게 생각하는 건, 더 깊이 있게 가고 싶었음에도, 지금 읽어보니까 무척 강박적인 거예요. 사물들에 대해서 얘 얘기하고, 얘 얘기하고, 이런 식으로 병렬식인 거예요. 저는 직렬을 해 보고 싶었거든요.

제가 요즘 연세대학교 박사과정을 다니면서 자주 생각하는 것이 '나는 『사물 유람』을 통해서 사물이 주변에 있다는 거 말고 뭘 얘기하고 싶었나.'예요. 이게 한두 개의 개념으로 얘기할 수 있었으면 좋겠다는 생각이 들었어요. 예를 들어 제가 인류학자 김현경의 『사람 장소 환대』(2015)를 보고 큰 개념이 중요하다는 걸 새삼스레 생각했어요. 인간에 대해서 생각하고 장소에 대해서 생각하고…. 그런데 저는 연재했던 글을 묶은 것이다 보니까, 어디를 더 깊이 있게 끌어가려는지, 그런 게 없는 것 같고….

안 잡힌 개념 하나를 길게 잡고 써야 하는데, 그게 힘들잖아요.

신 그래서 지향점을 찾으셨어요? 병치에서는 나올 수 없는 어떤 지점? 내지는 주제? 수행적 글쓰기를 통해서? 아니면 철학?

현 저는 제가 사람에 대해서 관심이 많은 줄 알았어요. 그런데 제가 사람에 관해서 관심이 없다고 하더라고요. 제가 작가에 대해서도 빨리 얘기할 수 있는 이유가, 말하자면 토크를 제안받아도 '그냥 내 안에 있는 걸로 하자.'라고 생각할 수 있는 이유가, 사람에 대해서 무척 심리적으로 접근하는 게 아니라, 그냥 사물적으로 사고해서 그런 것 같아요. 왜냐면 제가 작가론에 관해서 관심이 있다고 생각했는데, 보니까 단지 작품에 관해서 쓰는 사람이지 한 작가에 대해서 깊이 있게 탐구하는 게 아닌 거 같더라고요.

신 무슨 말씀인지 알 거 같아요. 감정적인 교류에 따르는 'contingency'[우연성, 부수적 사태] 자체는 덜 중요하다는 말씀이지요?

현 그러니까요. 그래서 저를 오해하는 사람들은 제가 정서적인 교감 같은 게 가능한 사람이라고 생각할 수도 있는데, 막상 사람보다는 작품에 집중해서 작품과 소통하는 거죠. 사람을 좋아했던 게 아니었던 거예요.

신 그런 사람을 작가라고 불러요. 하하.

현 아, 그래요? 나에게 그게 큰 깨달음이었던 거예요.

신 그 작가 같은 태도가 만약에 수행성과 관련된다면 조

금 더 구체적으로 어떻게 맞물리는지를 얘기해 주시면 어떨까요? '수행적'이라는 걸 글쓰기라고 했을 때 글을 쓸 때의 행위 action과 연결된다는 건지요? 아니면 수행적인 글쓰기라는 것이 글 쓰는 과정에서의 액션을 의미하기도 하지만 한 사람의 글쓰기가 반복됐을 때 결과적으로 공시적, 사회적 차원의 변주가 발생하는 차원도 포함되는 거 같아요. 쉽게 말하면 여러 개의 글을 놓고 보면 패턴이 나온다. 그 패턴이 철학이거나 시점일 수 있을 것 같다는 말이지요. 그러니까. 글쓰기가 그때그때 다루는 소재의 병치로 보인다 하더라도 지금 되돌아봤을 때 사회적 차원이나 좀 더 긴 시간적 차원에서 발생하는 차이가 있는지 이야기해 주세요.

현 음, 수행적 글쓰기와 연관되는 거 같아요.

안 그런 지점이 글에서 많이 드러나는 듯해요, 수행적 글쓰기라는 느낌이. 글을 쓰면서 뭔가를 만들어가는, 흰 여백이 있으면 거기를 자기만의 공간으로 채워나가는 형태의 수행이요. 현시원 님 글에 그런 면모가 느껴져요.

현 무슨 말씀이신지 알겠어요. 이렇게 글에 관해서 얘기하는 게 2014년 봄 '시청각'에 인터뷰하러 오셨던 차재민 작가님 이후에 처음인 거 같아요. 물론 미술 글쓰기 강연했던 것을 '한 시간 총서'라는 이름으로 묶어내자는 구정연 편집자의 제안으로 2017년에는 『아무것도 손에 들지 않고 말하기 ― 큐레

이팅과 미술 글쓰기』(2017)라는 작은 책을 내기도 했지만요.

저는 글을 쓸 때 제2의 독자가 저라고 생각하고 글을 쓰는 거 같아요. 그리고 '어떤 글이 훌륭한 글일까?' 생각했을 때 제일 성공한 글은 누군가의 행동을 변하게 하는 글인 거 같아요. 그래서 자기지침서 같은 걸 읽고 아침 일곱 시에 일어나기도 하잖아요. 플라톤이 말과 글의 차이에 관해서 얘기했던 것도 보면 글이라는 것은 누군가를 이동시키고 생각을 변하게 하는 거 같아요. 그렇지만 저는 연설문이나 교훈, 급훈 등을 싫어하는데요, 역설적이게도 나에게 명령을 내린다고 생각하고 글을 써요. 이글에서 '나는 이렇게 될 거야', '내가 이걸 모르지만, 이번에 나는 구동희 작가에 대해 한번 알아볼 거야' 하고 글을 쓴단 말이에요. '시청각' 하면서 저는 굉장히 '미술미술'한 사람이 됐는데요, '천수마트'와 '시청각' 사이에 제가 만약 무척 기술적인 편집자를 만났거나, 조금 더 큰 출판사에서 글을 냈다면, 저는 완전히 다른 방식의 저술가가 됐을 수도 있을 거 같아요. 왜냐면 저는 그때까지 어느 조직이나 기관에 원서를 내거나 취직하지 않았어요. 왠지 모르게 글을 써야 할 것 같고 강의를 해야 할 거 같고 하니까 그 시간에 회사를 나가거나 원서를 쓰는 게 아니라 글을 쓰면서 보냈거든요. 그런데 '시청각'을 하면서 더 강력하게 '미술미술'한 사람이 된 것 같아요. 물론 그 당시에 전시기획도 했지만…. 하지만 수행적 글쓰기 변화상을 봤을 때, 병렬식이에요.

여전히 병렬식이지만 좀 다르죠. 제가 이번에, '워크룸'에서 박활성 편집자와 지금 한창 작업 중인, 곧 나오는 책이 있어요

(『1:1 다이어그램 — 큐레이터의 도면함』, 2018). 『사물 유람』 때보다 미술 글이고 작가에 대한 글, 작가론인 줄로 판단했어요. 그래서 저장한 노트북 폴더명도 '작가론 2017 출간'에서 지금은 '작품론'으로 바꾸고 또 지금은 '전시론'으로 변화를 거쳤죠. 2년여 동안 이런 식으로 변했어요. 그런데 거길 보면 1장부터 5장까지가 있는데 여전히 병렬식이에요. 하지만 단연코 4장에는 깊이가 있어요. 그건 뭐냐면 한국의 이미지에 관해서 쓴 게 있는데, 잭슨홍 작가에 대해서 말하면서 봉지에 관해서 쓴 게 있어요. 박정희가 봉지에 대해 말하길 포장을 잘하라고 했대요, 그리고 또 김익현 작가에 관해서 쓰면서 세종대왕에 관해서 쓴 게 있어요. 모아보니까 한국의 물질문화를 썼다고 하기엔 무리지만 5~6개 정도의 글이 한국의 미감, 이미지에 대해서 뭔가 잡히는 게 있더라고요. 그런데 그 글이 나올 수 있던 이유는 제가 너무 많은 작가랑 일하지 않아서예요. 저는 개인적으로 작가와 자주 연락하지 않거든요. 굉장한 친분은 아니지만, 잭슨홍 작가에게는 제가 좀 자유로운 형태로 전시에 관해 글을 써보고 싶다고 했어요. 전시 서문은 서문대로 쓰고 별도로 글을 하나 써보고 싶다고 했을 때, 작가가 재밌는 프로젝트라는 식으로 흔쾌히 받아주셨죠. 그런 식으로 얘기해 주는 작가분들이 몇 명 있었어요. 그래서 그 당시에 그런 상황에서 나온 글들을 모아보니 여전히 병렬식이지만, 거대한 주제로 묶이는 건 여전히 없지만, 한 챕터가 한국에서 만든 이미지 생산에 관한 내용이 될 수 있었죠. 다음에는 책의 주제를 잡고 일 년 동안 쓰고 싶다는 생각이 들더라고요.

신 시원 씨의 글에 작가적인 요소가 크게 작용한다면, 아까 말씀하셨다시피, 현시원 씨의 개인적 관심사인 공간에 대한 관심이 배어나지는 않을까요? 만약 그렇다면, 비평으로 기능하는 바에 제한이 가해지지는 않나요? 비평에 문학적인 퀄리티는 어떤 기능을 할 것인가? 라는 질문이라고 할 수도 있는데, 예술 현상을 지난하게 파고들어 묘사할 때, 그것이 비평가가 발견하는 미적 리얼리티를 제공하려는 의도를 가진다고 하더라도, 요즘처럼 난독증이 심한 시대에 독자층이 제한적이지는 않을지요?

안 제가 가장 고민하는 지점도 그 지점인데요, 좀 쉽게 풀어서 얘기한다면, 비평이 '어떤 작품을 보고 비평을 해주면서 작품의 부수적인 텍스트로서 존재해야 하는가? 아니면 그것을 재해석해서 원 텍스트가 되는 작품을 능가하는 하나의 문학적 작품으로 존재할 수 있는가?'라는 지점이에요. 지금 현시원 님 같은 경우는 부수적으로 존재하는 글이 아니라, 문학적 창작의 형태로 단독으로 존재 가능한 글을 쓰고 있는 것 같다는 느낌이 들어요. 그랬을 때 어떻게 보면 큐레이터라든가 비평가라든가 등의 미술 영역에 머무르는 것이 아니라, 다른 영역, 예를 들면, 문학의 영역으로 넘어와도 될 것 같은데, 그랬을 때 상황은 어떻게 변할까도 궁금해져요.

현 맞아요. 제가 고민하는 지점이기도 해요. 그 지점은 무척 많이 주장했던 부분이기도 해요. 한예종에서 미술 이론 글

쓰기 수업을 몇 해 해왔죠. 그때마다 제가 평소 생각했던 게 나오잖아요. '미술에 대한 글은 작품 보조하는 게 아니다', '자기 개성이 분명히 있어야 한다.' 제가 감각적으로 이상한 거 보면 못 견뎌요. 그래서 제가 학생들에게 마지막에 "작가의 다음 번 전시를 기대한다."라는 이런 상투적인 말 쓰지 말라고 계속 말했죠. 그런데 내가 뭘 생각하는지를 설명을 안 해주고 이상한 거 빼라고만 강조했던 것 같아요. 그래서 경험을 어떻게 가르칠 수 있는가도 연구 주제겠죠. 일상이라는 단어 쓰지 말고, 틀이라는 단어 쓰지 말고…….

저는 비평이라는 것이 두 가지 원칙이 있다고 생각해요. '상투적이지 않을 것', '무조건 봉사하지 않을 것' 작품에 대해서 부가적으로 기능하지 않을 것을 주장하는 거예요. 그것은 오랫동안 생각했던 것의 바탕에 있었던 것 같아요. 저는 제 글이 작업이기를 바라는 것 같아요. 그리고 모든 비평가의 글이 작업이라고 생각하고, 그 글이 가지고 있는 시간이라는 것은 정말 중요하다고 생각하는 것 같아요. 사실 제가 얼마 전에 그런 생각이 들더라고요. '내가 조르주 페렉 부류의 글을 무척 좋아했구나.' 내가 영감받은 글은 문학이라는 생각이 들었죠. 저보고 문학소녀라고 말하는 것에 대해서는 인정하고 싶지 않지만, 그런 측면이 있는 건 '부인할 수 없다'에 이르렀어요.

'내가 쓰고 싶은 글이 미술이 아닐 수도 있다. 그러면 나는 미술을 무척 도구적으로 사용하고 있구나.'라고 생각을 하게 되네요. 그랬을 때 미술이 아닌 더 흥미로운 게 있다면 '나는 무엇에 대해 쓰게 될까?'라는 생각까지 닿겠죠. 미술은 나

의 글쓰기에 도구인 거 같기는 해요. 말하자면 내가 미술사학자들처럼 한국 미술의 대단한 기점을 만들어주는 것도 아니고, 나의 글자체가 무척 파편적으로 형식에 대해 실험을 해요. 제가 무척 흥미를 느끼는 부분은 '취재에 바탕을 둔 글쓰기'예요. 작가를 만나도 그냥 실증적인 사료에 또 충실하게 당기는 부분이 있거든요. 그냥 마음속의 얘기를 하기보다는…. 제가 선뜻 미술비평가라고 얘기하지 않는 것은 큐레이터의 글쓰기가 작품들을 배치하는 매력을 가질 수도 있을 거 같거든요. 그래서 저는 미술비평가가 아니라며 면피를 한 거 같아요. 하지만 글을 쓰는 데 있어서 '큐레이터가 쓸 수 있는 글이 있지 않을까?'를 생각하는 것은 중요해요. 한편으로 글을 쓰면서 '나 하나쯤은 이렇게 써도 되지 않을까?'나 '하나쯤은 좀 이렇게 해도 되지 않을까?'라는 생각을 자주 해요.

안 수행적 글쓰기 같다는 느낌, 글을 쓰면서 계속 앞으로 나아가는 느낌이 현시원 님에게는 있어요. 작품을 위해서 글을 쓰는 결여된 글쓰기가 아니라, 온전히 글이 혼자 설 수 있도록 글을 쓰며 앞으로 나가는 느낌. 이것이 수행적 글쓰기라는 느낌을 강하게 주는 것 같아요.

현 좀 답이 됐나요?

신 훌륭해요. 다만 현장 비평과의 차이도 생기면 더 좋을 것 같아요.

현 　인간으로 태어나서 무엇을 추구하면서 살 것인가 하는 부분에서, 사실 작가들은 굉장히 말이 안 되는 걸 하잖아요. 그것에 관해서 얘기해 보는 거죠. 이런 행동이 무척 보석 같아요.

안 　그렇죠. 말도 안 되는 걸 하는 작가들이 멋지죠.

현 　사람들이 글을 쓸 때 자기 자신에 대해서는 글을 못 쓰더라고요. 올리버 색스가 『온 더 무브』*On The Move*(2016)라는 제목의 자서전을 썼는데, 너무 재미가 없었어요. 저는 타인에 대해 통찰력이 있다고 생각해요. '시청각' 운영에 많은 시간을 할애하느라 못했는데, '천수마트' 같은 걸 더 많이 해 보고 싶어요. 그러니까 세상에 아직은 없는 걸 해 보고 싶은 거예요. 진짜 자유로운 글쓰기를 할 수 있는 곳이 미술이어서 제가 미술에 있는 것 같기도 해요. 그렇지 않나요? 미술이라는 것이 좀 자유롭지 않나요?

안 　자유롭죠, 형식적인 면이나 내용적인 면에서요. 그리고 문학 같은 경우에는 워낙 잘 쓰시는 분들이 많기도 하고….

현 　문학은 언어 대 언어의 게임인 거니까요. 여기는 이미지, 작품을 언어화한다는 측면에서 더 형식적인 측면도 다양하게 쓸 수 있고요. 작품 없이 내가 뭘 더 쓸 수 있을까요? 작품은 말하자면 나에게 맥거핀? 맥거핀[5]은 아닌 거 같고, 작품

이 정말 도구냐 한다면 잘 모르겠어요. 저는 계속 몇몇 작가들을 꾸준히 지켜보면서 그들이 만난 세계에 대해서, 그 질문과 답의 변화에 대해서 짜릿하게 써보고 싶어요.

5. 맥거핀(MacGuffin)은 중요하지 않은 것을 마치 중요한 것처럼 위장해서 관객의 주의를 끄는 일종의 트릭을 의미한다.

홍태림

비평가와 정책

홍태림은 미술계의 문제점을 파고든다. 우리는 누구의 눈치를 보지 않고 잘못된 것을 잘못되었다고 말하는 그의 내면이 궁금했다. 그는 우리의 삶 속에서 정치와 예술이 마주치는 부분에 관심을 두고 비평을 하고 있으며, 문화비평 웹진 〈크리틱-칼〉(www.critic-al.org)을 2013년부터 운영하고 있다. 공저로는 『문화과학 : 예술노동』(2015), 『한국미술의 빅뱅 : 단색화 열풍에서 이우환 위작까지』(2016), 『비평실천』(2017) 등이 있다. 문화체육관광부의 미술진흥 중장기 계획(2018~2022년) TF팀 자문위원으로 활동했고, 현재 한국문화예술위원회 현장소통 소위원회에서 민간위원으로 활동 중이다.

비평가의 탄생

안 홍태림 비평가님께서 순수 예술도 하셨지만, 신문 방송학도 전공하신 것으로 알고 있습니다. 그리고 '아트 스페이스 풀'에서도 잠시 계셨던 것으로 알고 있고요. 비평계로 들어오신 계기가 《제4회 공장미술제》(문화역서울 284, 2014.1.10.~1.24.)에서 있었던 '아티스트 피fee' 사건 때문으로 알고 있는데요, 대학 시절과 '아트 스페이스 풀'에 있었을 때가 궁금해요.

홍태림(이하 홍) 사실 제가 대학에서 미술 이론에 관련된 전공이 아니라 실기를 전공했어요. 학부 때는 주전공이 동양화였고 복수전공이 신문방송학, 석사 때는 서양화가 전공이었어요. 학부는 동양화 전공으로 입학하고 복수전공으로 신문방송학을 선택하게 되었는데요. 그 이유는, 미대를 졸업해 봤자 제가 먹고살 방도가 나오질 않겠다는 어머니의 막연한 불안감 때문이었어요. 어머니가 몇 달에 걸쳐 거듭 복수전공을 권하시니 결국 그 뜻을 물리칠 수 없더라고요. 그래서 어떤 것을 복수전공으로 선택할지 고민하다가 신문방송학과를 선택하게 되었어요. 당시에 왜 굳이 신문방송학과를 선택했나 싶은데요, 지금 생각해 보면 2008년 즈음 광우병 촛불집회로 한국 사회가 뒤흔들리니 자연스럽게 평소에 안 보던 뉴스도 많이 보았고, 그러면서 사회의 의제설정에 많은 영향을 끼치는 언론에 관해서 관심이 커졌던 것이 큰 이유였던 것 같아요. 어

쨌든 이렇게 복수전공으로 신문방송학을 선택했지만, 애초에 절반은 억지로 떠밀려 한 공부였으니 저의 마음속에는 "나는 작가를 할 거야."라는 생각이 계속 남아있었어요. 그런 탓에 대학원에 진학할 때도 신문방송학과가 아니라 미술학과를 선택했고요. 그런데 대학원에 진학할 때는 동양화에서 서양화로 전과를 했어요. 학부 시절에 동양화과에서 공부하는 게 여러모로 점점 답답했기 때문이죠. 당장 동양화, 한국화라는 용어부터 납득이 잘 안 가고 커리큘럼도 전문성이 없거나 억지스러운 게 많았거든요. 그래서 서양화 전공은 뭐가 좀 다르지 않겠냐 생각했던 거죠.

그렇게 전과轉科를 했으니 유화부터 시작해서 사진이나 설치 등 이것저것 어설프게 건드려봤는데, 뭘 해봐도 학부 시절에 동양화를 전공하면서 느낀 답답함이 해소되지 않더라고요. 그래서 왜 그럴까 곰곰이 생각해봤는데, 매체에 대한 문제도 있겠지만, 가장 근본적인 문제는 돈 문제라고 생각했어요. 대학원 다녀보니 졸업을 해도 작업을 해서 돈을 벌어서 먹고 살 전망이 보이지 않았던 거죠. 그런 상황에서 몇십만 원이 우습게 넘어가는 재료들을 보고 있자면 그것들이 창작을 위한 필수품이 아니라 사치품처럼 느껴지기까지 하더라고요. 그리고 그런 중압감이 계속되다 보니 어느 순간 작업실 한편에 쌓여가는 작업들이 원금 상환일이 얼마 안 남은 고금리 대출상품 더미처럼 보이는 거죠. 그래서 최악의 상황으로 쪽방에 내몰리게 되더라도 창작을 지속할 수 있는 방법이 무엇일지 고민을 많이 하다가 결국 글쓰기를 택하게 되었어요.

신 그게 대학원 등록하실 때인 건가요?

홍 거의 대학원 졸업 직전이었던 것 같아요. 그래서 그때부터 책 읽는 습관을 들이려고 친구들이 추천하는 소설책도 좀 읽고. 글을 잘 쓰려면 뭐라도 자꾸 써봐야 하니까 편의점에서 일하면서 틈날 때 소설을 쓰거나 시도 써보고 했습니다. 비평 웹진 〈크리틱-칼〉을 만든 때도 대학원 졸업 직전이었어요.

안 글쓰기에 '아트 스페이스 풀'이 영향을 준 건 없는 건가요?

홍 없다고 말할 수 없죠. 제가 사실 저 자신과 사회를 바라보는 가치관이랄 것이 딱히 없었어요. 그런데 풀에서의 경험이 제가 가치관의 뼈대를 세워가는 토대이자 기점이 되었죠.

신 그 시기가 2010년에서 2012년까지인가요?

홍 그때가 2011년부터 2012년이고, 대학원 막 입학했을 때에요.

신 '아트 스페이스 풀'에서 잠깐 일을 하면서 그 경험이 결국엔 글쓰기에 영향을 준 거겠네요.

홍 풀 사무국 구성원이 디렉터를 제외하면 행정 매니저와

프로젝트 매니저 단둘이었는데, 제가 프로젝트 매니저였어요. 당시 풀의 디렉터로 계셨던 선생님이 저에게 글쓰기를 일부러 시키기도 했던 기억이 나요. 그 선생님은 풀의 기획들을 디렉터만 하는 게 아니라, 사무국의 모든 구성원이 참여하거나 혹은 주도할 여지가 생길 수 있게 노력을 많이 하셨어요. 그래서 그 선생님이 저희에게 전시 하나를 완전히 맡기시고 그 기획을 진행할 때는 어시스턴트 큐레이터라는 직함을 사용하게 했어요. 전시를 도맡아서 기획하는 것이다 보니 결국 전시 서문까지 써야 했고요. 그런 걸 하다 보니까 자연스럽게 글을 쓰는 것에 관해서 관심이 더 높아지게 된 것 같아요. 그리고 풀에서 출판물을 만드는 경우가 종종 있는데 출판물 편집에 관여하면 자연스레 편집을 위해 글을 읽는 일이 생기잖아요. 그런 것도 글쓰기에 대한 관심을 키우게 된 요인 중 하나였을 것 같아요.

'신생공간'과 민중미술의 사이에서

안 세대 논의를 전 별로 좋아하진 않지만, 홍태림 님을 세대론으로도 설명할 수 있을 것 같아요. 태림 님은 '아트 스페이스 풀'의 자양분을 얻고 나오셨음에도 불구하고《제4회 공장미술제》전시 관련 아티스트 피 토론회에서 보면 김노암, 서진석 등 예전에 대안공간 세대 선생님들과 맞서면서 변화를 촉구하는 목소리를 내셨잖아요. 그런데 근래에 활동하시는 것을 보면 과거의 민중미술에 관심을 가지고 연구하는 것 같아요.

여전히 젊은 세대에도 관심을 가지고 계시고요.

홍 제가 '민족·민중미술'(이하 민중미술)이라고 불렸던 흐름에 관심을 가지게 된 것은 평소에 우리의 삶 속에서 정치와 예술이 어떻게 마주할 수 있는지에 대해서 의문이 많았던 탓도 있고, 더불어 풀에서 일할 적에 민중미술과 관련된 자료들을 접할 일이 많았던 탓도 있을 겁니다. 그리고 미술계를 보면 인종, 국가, 반전, 반제국주의, 노동, 제도 같은 주제 등을 거창하게 다루지만, 그 거창함은 결국 무한경쟁과 인정투쟁에 삼켜지곤 하거든요. 물론, 1980~90년대생 미술생산자들은 앞 세대에 비해서 그러한 거대담론에 대한 의식이 강하지 않지만, 결과적으로 무한경쟁과 인정투쟁에 매몰되어 있는 상황은 별반 다르지 않다고 봐요. 이렇게 무한경쟁과 인정투쟁만으로 미술계가 가득 채워져 간다면 어떤 담론을 논하든지 간에 허망한 일이 아닐 수 없어요. 미술이 이 사회와 동떨어져 천년만년 자족할 수 있는 대단한 무엇이 아니잖아요. 그렇다고 청년 세대 미술 생산자들에게 무한경쟁과 인정투쟁을 만드는 제도, 사회, 계급적 문제도 바라봐야 한다고 이야기하기도 어려운 상황이죠. 그러기엔 미술계 전체가 너무 단순화되었거든요. 대학을 졸업하고 공모전에서 뽑히고, 창작 레지던시를 돌고, 무슨 무슨 미술상 타고, 올해의 작가상 타고, 국공립미술관에서 전시하고, 해외에서 전시 좀 하고…. 뭐 그런 거죠. 그렇다 보니 예술을 사회적 생산물로서 인지하며 미술계 내외를 가로질렀던 1980년대 미술 운동에서 일종의 대리만족할 만한 점을

찾는 것 같기도 해요. 물론, 1980년대 미술 운동이 그렇게 이상화될 수 있는 무엇은 아니지만, 그럼에도 거기에서 재발견하고 싶은 무언가가 있는 것 같습니다.

고 말씀하시면서 '인정투쟁'이라고 하셨는데, 그 단어를 쓰신 분이 있나요?

안 악셀 호네트의 주요 개념이죠. 홍태림 님이 말씀하시는 것과 의미는 사뭇 다르지만요.

홍 보통 예술가가 아웃사이더 정서가 있다고 많이들 생각하잖아요. 그런데 저는 앞서 이야기한 무한경쟁과 인정투쟁을 생각하면 미술계에는 아웃사이더 기질보다는 루저 정서가 훨씬 지배적이라고 생각해요. 주류 체계에 들어가지 못했기 때문에 루저이고, 앞 세대의 인준을 받고 주류 체계에 들어가기 위해서 안간힘을 써야 하는…. 앞선 세대가 만들어 놓은 주류 체계를 뒤흔들거나 그 체계의 밖을 상상, 구현할 여지가 점점 없어지고 있어요.

고 한편으론 안타깝기도 하지만, 정서만 고양해 사치스럽게 사용하고 있는 것은 아닌가, 라는 의문도 드네요.

홍 물론, 저의 이런 생각들은 근래에 미술비평 활동을 하며 마주했던 국가의 검열과 문화예술 블랙리스트 사건들의 경

과를 바탕으로 형성된 것이긴 하지만, 한편으로 극단적으로 생태계 전반을 싸잡아버린 것이기도 해요. 그래서 장기적으로 이러한 문제의식을 스스로 비판적으로 바라보며 정교하게 만들어나갈 필요가 있다고 봅니다. 특히 저의 또래 세대 미술생산자들이 가지고 있는 보편적 가치관과 그것과 관계있는 여러 사회요소에 대해서 더 정교하고 입체적으로 논하려면 적어도 20~30년의 세월이 필요하지 않을까 싶어요.

고 민중미술 시대와 미술비평의 장를 떠올려보면, '아트 스페이스 풀'이 일종의 프롤레타리아의 네트워크였고, 그곳에서 여러 담론을 생산하려고 노력했던 것 같아요.

홍 그런 공간들에서 미술생산자가 모여서 담론을 만들려고 노력했던 것이 한편으로 부럽기도 하더라고요. 지금은 그런 방식으로 사람들이 모여서 활동하는 게 쉽지 않으니까요.

고 이전 세대의 비평의 장에서 긍정적인 모델은 '아트 스페이스 풀' 기반의 『포럼 A』와 같은 형태를 들 수 있겠네요.

홍 『포럼 A』도 그런 측면이 있죠. 하지만 제가 더 관심 있게 바라보는 곳은 1980년대 미술계의 담론공간인 거 같아요.

고 그럼 〈현실과 발언〉이 활동하는 이런 때를 말씀하시는 건가요?

홍 네. 〈현실과 발언〉 외에도 〈두렁〉이나 〈광자협〉[광주자유미술협의회], 〈서울미술공동체〉, 〈민미협〉[민족미술인협회], 〈민미련〉[민족민중미술운동 전국연합] 등도 해당하겠죠. 사회 안에서 시민으로서든 예술가로서든 현실과 이상, 그리고 현실과 이상 속에서 자신의 역할을 생각하면서 활동해 나갔던 시대, 그게 가능했던 시대에 대해서 제가 낭만적으로 생각하는 부분이 있는 거 같아요.

제도 비평의 기술 : 잽을 날리며 버티는 지구력

안 홍태림 님은 지금 비평가로서 보기 드문 활동가적 면모를 보이고 계신다고 생각해요. 〈예술인 소셜 유니온〉에 들어가서 활동도 하시고, 여러 가지 정책을 바꾸려고 노력하시는 것으로 알고 있어요. 활동 반경을 얼마만큼까지 확장하시고자 하는지 궁금해지네요.

홍 글쎄요, 딱히 한계를 정한 적은 없어요. 사실 활동 반경을 어디까지 확장하는가를 생각할 만큼 긴 안목을 가지고 살아가는 거 자체가 불가능하죠. 예술인으로 살아가면서 반년 이상의 앞날조차도 내다보기 어려운 것이 일반적이니까요. 그래서 당장 제가 생각할 수 있는 것은 제 상황에서 할 수 있는 일을 최선을 다해서 해나가는 것밖에 없어요. 2014년에 '미술 분야 아티스트 피', '표준계약서' 공론화에 참여하게 된 계기도 단지 '지금 내가 해야 한다고 생각하는 일을 하자.'고 해서 하

게 된 것일 뿐이죠.

아티스트 피와 표준계약서에 대한 공론화 참여도 풀에서의 경험이 없었다면 있을 수 없었을 거라고 생각해요. 왜냐하면 풀에서 일하면서 대학원에서도 배워보지 못한 아티스트 피와 계약서에 대한 중요성을 배웠거든요. 그런 배움이 있었기 때문에 《제4회 공장미술제》가 열렸을 때, 「제4회 공장미술제의 심각한 문제점에 대하여」를 쓸 수 있었던 거죠. 한편으로 굉장히 고지식한 가치관에 따라서 이렇게 문제를 제기한 것일 수 있지만, 그냥 저는 단순히 이런 것이 문제라는 생각에 글을 쓰고, 그 글을 제가 운영하는 〈크리틱-칼〉에 올린 거예요. 사실 그렇게 글을 쓰고 나서 그 정도의 논쟁과 책임감이 뒤따라올 줄 몰랐어요. 《공장미술제》를 둘러싼 논쟁이 벌어지자 주변에서는 저에게 "그래서 너의 대안은 무엇이고 어디까지 책임을 질 건데?"라는 압박을 하더라고요. 갑자기 제가 작가의 보편적 권익과 관련하여 '책임'져야 할 사람이 되어 버린 것이죠. 제가 뭘 알아요. 대학원을 막 졸업한 사람에게 문제를 제기했으니 대안도 내놓고 책임도 지라고 하니 참 당황하기도 하고, 동시에 '왜 문제를 제기한 사람과 함께 대안을 찾고 책임을 나누어 가질 생각은 하지 못하고 이렇게 떠넘기기만 할까?'라는 생각이 들기도 하더군요.

그래서 고민을 하다가 예술인복지법을 근거로 미술 분야의 표준계약서와 아티스트 피를 정부가 만들어야 한다는 입장을 「시각예술분야 표준계약서와 아티스트 피에 대한 소회와 정리」라는 제목의 글에 담아서 발표했죠. 사실 새로운 이

야기도 아니죠. 《공장미술제》논쟁이 불거지기 전에 〈미술생
산자모임〉이 작가 권익 문제와 관련하여 아티스트 피의 필요
성을 강하게 역설하기도 했으니까요. 그러니까 사실 저의 문제
제기는 이러한 논의에 기름을 붓고 불을 붙인 것에 불과한 것
이죠. 신기했던 것이 제가 표준계약서와 아티스트 피가 만들어
져야 한다고 글을 쓰고 나니까 2014년 말에 문화체육관광부
가 그 두 가지를 만들기 위한 연구를 시작했어요. 연구는 한
국문화관광연구원이 진행했고, 자문회의에 저도 참여하게 되
었죠. 당시 대통령 지시사항으로 "현장 예술가들이 반복해서
겪고 있는 어려움이 해결될 수 있도록 장기적 관점에서 체계적
인 정책과 대안을 개발할 것"이라는 내용이 있었거든요. 아마
이러한 대통령의 지시사항도 《공장미술제》논쟁 직후에 바로
문화체육관광부가 미술 분야 표준계약서와 아티스트 피 연구
를 착수하게 된 계기 중 하나로 작동하지 않았나 싶어요.

안　그것이 2014년 겨울일 것 같아요. 〈미술생산자모임〉이
2013년 12월이었으니까요. 그렇다면 정책을 세우는 역할까지
할 생각은 없으셨던 건가요?

홍　《제4회 공장미술제》의 문제점을 비판하는 글을 쓸 때
는 정책에 대한 문제까지 생각하지 못했죠. 나중에 대안을 내
놔라, 책임을 져라 그러니까 정책을 세우는 일에 일조할 수 있
으면 해야겠다고 생각한 것이고요.

안 미술 정책 관련해서 어떤 활동을 했고, 지금은 어떻게 활동하는지 궁금해요.

홍 최근 문재인 정부의 '미술진흥 중장기계획' TF팀에 자문위원으로 몇 달간 활동했어요. 2018년 6월부터는 한국문화예술위원회의 현장소통 및 공론화 소위원회에 민간위원으로 위촉되어 활동하고 있고요, 그 외에도 미술잡지나 신문에 예술정책과 관련된 글을 쓸 때도 있고 혹은 예술정책과 관련된 토론회에 참여할 때도 있죠. 정책과 관련해서는 그런 식으로 활동을 해나가는 상황이네요.

그런데 이런 최근의 궤적을 살펴보면 스스로 적극적으로 사회운동을 하는 활동가의 모습보다는 저의 의견이나 역할이 필요한 곳에서 저를 부를 때 거기에 겨우겨우 반응하는 상황에서 크게 벗어나지 못하는 것 같아요. 그래서 제가 무슨 적극적인 활동가라는 생각은 들지 않아요. 예술인으로 활동하며 먹고산다는 것도 정말 힘든 일인데 적극적인 활동가로 살아간다는 것은 현실적으로 더 어려운 일이 아니겠어요? 한 예로, 제가 〈예술인 소셜 유니온〉에서 2014년부터 1년간 운영위원을 하다가 운영위원직을 그만뒀어요. 왜냐하면 한 단체 운영위원을 한다는 게 책임감도 필요하고, 책임감을 발휘하기 위한 능력도 필요한 거잖아요. 책임감과 능력을 발휘하며 버티기 위해서는 운영위원 활동이 어느 정도 수준의 경제적 보상과 이어져야 하는데 사실 단체의 여건상 그게 어려울 수밖에 없죠. 단체 운영을 위해서 회의를 하고 사람들과 면담하거나 자료 조

사를 하고 논평을 내고하는 이런 일들이 사실 경제적 보상이 맞물려야 하는데, 그게 쉽지 않은 거죠. 그래서 따지고 보면 제가 적극적으로 활동한 건 정말 없다고 봅니다. 최소한의 대가를 주는 테이블에서 저를 부르면 가지만, 그렇지 않을 때는 몸과 마음이 잘 안 움직이게 되니까요. 물론, 어떤 보상이 없어도 기꺼이 참여하는 자리나 사안도 분명 있어요. 이런 측면에서 저의 예술정책과 관련된 활동도 최소한의 경제적 보상이 뒤따르는 일에 중심축을 두고 이뤄질 수밖에 없는 거 같아요.

안 그렇다면 소위 현장 위주의 제도 비평적 활동하시는 미술비평가 입장에서 현재 미술계 제도 현장과 비평계 사이를 어떻게 바라보세요?

홍 제가 듣기로 예전에는 소위 학계와 현장 비평계의 거리감이 지금처럼 멀진 않았다고 하더라고요. 그래서 학계에서 활동하시는 분이든 현장 비평계에 계신 분들이든 제도비평에도 많은 열의를 보였다는 거죠. 정말 그랬다면 현재의 미술계는 과거보다 학계와 현장 비평계 사이에 꽤 거리감도 있고 더불어 제도비평 자체에 무관심하거나 소극적이라고 말할 수 있겠죠. 사실 미술생산자도 제도에 많은 영향을 받고 동시에 의존하며 창작을 이어나가잖아요. 그러다 보면 제도에 대해서 불만도 생길 수 있는 것이고 개선하고 싶거나 새로 만들고 싶은 제도도 있을 거예요. 그런데도 뚜껑을 열어보면 미술생산자들이 제도 앞에 서면 수혜자 정체성에 머무르는 경우

가 많은 것 같아요. 다른 말로는 제도에 대한 문제에 무관심한 거라고 이야기할 수 있죠. 그런데 문제는 이런 무관심이 기존 제도가 가진 문제를 악화 및 반복시키는 원흉이란 점입니다. 예술계 블랙리스트 문제를 생각해 보세요. 이번 블랙리스트 사태 앞에서 미술계는 전반적으로 심각한 무관심에 빠져있었어요. 가령 홍성담의 〈김기종의 칼질〉을 검열 및 강제 철거한 《SeMA 예술가 길드 아트페어 : 공허한 제국》 총감독과 당시 서울시립미술관 관장 등은 지금도 이런저런 이유들을 들며 자신들의 과오를 정당화하고 있죠. 그 정당화하겠다고 말하는 내용이 조금만 관심을 가지고 보면 고름이 뭉친 환부에 대충 반창고 하나 붙여 놓은 것에 불과하거든요. 그럼에도 미술인은 이런 문제에 대해서 굉장히 관대하거나 아예 관심이 없죠. 계속 이렇게 간다면 미술계는 블랙리스트나 검열이 있든 말든, 그걸 작동시킨 관료가 처벌을 받든 말든 내가 지원한 공공기금 사업에서 선정이 되느냐 마느냐, 이런 문제에만 골몰하는 수준을 벗어나지 못할 겁니다.

신 이런 일들이 창작으로든 비평가로든 자신의 글쓰기의 경향성을 결정하게 되는데, 혹시 이로 인해 지향하게 된 지점이 있다면 말해주세요. 좀 더 제도 비평적인 비평을 하겠다던가, 아니면 좀 더 예술 창작을 내밀히 분석하는 비평을 하겠다던가?

홍 가능하다면 제도와 창작에 관한 비평 모두를 고르게

다뤄나갈 수 있으면 좋겠죠. 그런데 지금은 창작에 대한 비평에 더 비중을 두고 있는 것 같아요. 사실 제도비평에 관심을 두게 된 것은 창작에 대해 비평을 하다 보니 자연스럽게 제도에 대한 비평까지 해야 한다는 사후적인 판단이 섰기 때문이거든요. 나중에는 제도와 창작에 관한 비평이 비슷한 비중으로 저에게 다가올 때도 있겠지만, 그렇게 되려면 시간이 오래 걸리지 않을까 싶어요. 현재 제가 수행하고 있는 제도비평은 장기전을 염두에 두고 차후에 유효타가 나올 여지를 만들기 위한 잽을 겨우겨우 이어가는 것에 가까운 거 같아요.

고 제가 듣기에는 제도비평식의 이론적 담론보다는 지금은 현장에 '잽을 날리겠다.'라고 들려요. 장기전을 염두에 두신 것을 보면, '그래도 상황을 바꿔야 한다.'라는 굉장히 강력한 의지가 있으신 것 같아요.

홍 애초에 겨우겨우 날리는 잽에 많은 것을 기대할 수는 없는 것인데, 그래도 운 좋게도 그동안 날렸던 몇 개의 잽은 유의미한 효과를 내기도 한 것 같아요. 그런 사례가 앞서 이야기한 미술 분야 표준계약서, 아티스트 피 그리고 미술시장의 양지화陽地化를 위한 제도개선과 관련된 논의인 것 같아요. 최근 미술중장기계획 TF팀에 자문위원으로 들어가 활동하면서 미술시장 문제를 많이 이야기했어요. 표준계약서와 아티스트 피 문제가 자리 잡혀가고 있다는 생각을 했거든요. 지금 워낙 미술시장이 재력가들의 탈세, 위작, 독과점 문제로 말이 많잖아

요. 저는 미술시장의 문제가 미술사, 비평, 창작에도 악영향을 심각하게 끼친다고 봅니다. 그러니 미술시장이 정상화되지 않고서는 미술계가 장기적으로 질적인 성장을 이뤄낼 수 없는 거죠. 그래서 최근에는 미술시장 문제와 관련하여 양도소득세 기준을 실질적으로 확대하는 것과 화랑업과 경매업을 실질적인 차원으로까지 겸업할 수 없도록 하거나, 혹은 그런 효과를 낼 수 있는 차선책이 필요하다고 정부에 요구하고 있어요. 물론, 표준계약서나 아티스트 피 문제가 길게는 앞으로 5년, 10년을 더 내다봐야 하듯이, 미술시장과 관련하여 제가 주장하는 것도 5년, 10년 혹은 그보다 더 오랜 시간이 필요하겠죠. 그래서 잽을 날리며 버티는 지구력이 가장 중요한 것 같아요.

〈크리틱-칼〉 선언

안 이제 홍태림 님에게 중요한 키워드인 문화비평 웹진 〈크리틱-칼〉에 대해서 질문을 하고 싶어요. 언제부터 운영하셨죠?

홍 그게 2013년 겨울이에요. 말씀드린 것처럼 대학원 졸업 직전에 만들었죠.

안 〈크리틱-칼〉이 개방형 플랫폼이잖아요. 이걸 만든 이유가 궁금해요, 그리고 개방형 플랫폼이기 때문에 어떤 오타라든가 비문이라든가 너무 선정적이라든가 이런 글이 올라올

수 있는데, 혹시 이런 것을 제한하는지도 궁금해요.

홍 비평 활동 역시 실패와 성공, 그리고 그에 대한 생산적인 상호작용의 누적이 중요하다고 생각해요. 그런데 자신의 글을 발표할 곳도 마땅히 없는 신진은 그러한 과정에 참여할 기회가 별로 없어요. 성공도 실패도 모두 포용할 수 있는 곳을 생각하며 〈크리틱-칼〉을 만들었죠. 그러니까 처음부터 좋은 글이 안 나와도 되는 구조죠. 이런 방향성을 추구하려면 투고 자격이나 주제가 열려있는 웹진이어야 했어요. 그리고 투고한 글의 실패나 성공에 대한 문제를 떠나서 소정의 대가를 지불할 수 있는 자생적인 구조도 필요했어요. 그 자생적인 구조는 독자, 필자, 매체 3자 간에 자연스러운 순환 관계가 만들어지는 것과 관련이 있고요. 〈크리틱-칼〉은 독자의 자발적인 후원금으로만 운영되고 있습니다. 그리고 이 후원금은 홈페이지 도메인, 호스팅 비용과 필자에게 1년에 한 번 5만 원 안에서 책 선물을 드리는 용도로만 사용되고요. 아, 그리고 〈크리틱-칼〉이 개방형 플랫폼이라고 해서 오타, 비문 등의 형식 문제를 방치하지는 않아요. 글을 발행하기 전에 제가 필자와 그런 형식적인 부분에 대해서 최대한 검토한 후 글을 발행하거든요. 대신 내용에 대한 부분은 전혀 개입하지 않습니다.

안 웹진은 댓글이 좋은 소통 장소인 것 같아요. 저는 상호작용하면 댓글이 생각나는데, 혹시 그럼 댓글을 통한 변증법적 발전(생산적인 상호작용)을 생각하시는 건가요?

홍 댓글로 상호작용하는 경우도 있지만, 제가 이야기한 생산적인 상호작용이란 기존에 발행된 글에 대한 반론 글이 〈크리틱-칼〉에 게시되고, 이어서 이 반론에 대한 반응이 담긴 글이 또 게시되는 경우예요. 물론, 그렇게 피드백이 몇 차례 오가면서 특정한 결론으로 이어지는 경우가 적긴 합니다. 그 과정에서 필자들 간에 감정이 상하는 경우도 생길 수 있고요.

신 원인 파악이 되셨어요? 피드백이거나 논쟁이 없는 이유에 대해서요?

홍 일단 미술계가 무척 좁은 생태계잖아요. 그렇다 보니 몇 다리만 건너도 이해관계가 연결된 사람들이 수두룩해지기 마련이죠. 그래서 서로 허심탄회하게 피드백을 주고받는 경우가 적은 것 같아요. 이런 이해관계 문제가 비평들 간의 생산적인 상호작용을 가로막는 장애물인 거죠. 실제로 저도 이런 문제로 어려움을 느낄 때가 적지 않고요. 폐쇄성이 큰 생태계일수록 이런 이해관계에 의존성이 높아지는 것인데, 그 의존성이 결국 공론의 장을 점점 퇴화시킨다고 봐요.

신 그렇다면 혹시 거기에 대한 대안을 생각해 보신 적도 있으세요?

홍 대안이 없는 것 같아요. 저조차도 그런 이해관계에서 완전히 자유롭다고 할 수 없으니까요. 대안을 따지기 전에 일

단 저부터 이런 이해관계를 최대한 배제하며 비평을 할 수 있는 힘을 계속 키워나가야겠죠.

고 좀 더 여쭤볼게요. 피드백이 오간 사례는 어떤 게 있을까요? '〈크리틱-칼〉을 누가 읽는가?'라는 확장성에 관해서 이야기하긴 하지만, 실질적으로 미술계의 글이 특별히 확장성을 갖기는 힘들죠. 그래서 어떤 세대의 어떤 연령대의 사람이 읽을 테고 거기서 피드백이 왔다 갔다 했는지 파악하고 계실 것도 같고요. 구체적인 사례도 궁금하고요.

홍 제가 〈크리틱-칼〉에 올렸던 글로 한정해서 생각하면 가시적인 피드백이 오고 간 것은 딱 한 번뿐인 것 같아요. 그게 앞서 이야기했던 《제4회 공장미술제》를 비판하는 글을 썼을 때인데요. 그때 말고는 제가 비판적인 글을 써도 그것에 대한 상호작용이 발생하기보다는 SNS상에서 차단을 당하거나 쥐도 새도 모르게 인간관계가 끊기는 상황으로 귀결되는 경우가 대부분이더라고요. 그래도 《공장미술제》를 비판하는 글을 썼을 때는 당사자가 저의 글에 댓글을 달아서 나름의 입장을 드러냈거든요. 물론, 그 당사자도 나중에는 제가 한 언론사에 《공장미술제》의 문제점과 관련하여 쓴 기사를 언론중재위원회에 신고하긴 했지만요.

고 신고의 근거는 뭐였나요?

홍 오래전 이야기고 따로 기록도 안 해놔서 정확히 기억이 안 나는데 아마 제가 쓴 글의 내용 중에 사실과 다른 이야기가 있으니 그걸 정정해야 한다는 것이 아니었나 싶어요. 저도 언론중재위에 신고를 당하고 좀 어이가 없어서 SNS에 신고를 당한 경위를 올리고 했거든요. 그러고 나서 여론이 안 좋아져서 그런 것인지 《공장미술제》 감독이 신고를 철회했고, 철회와 동시에 이 사안과 관련된 공개토론회를 '대안공간 루프'에서 열게 되었죠. 비록 매끄러운 과정은 아니었지만, 그래도 이렇게 공개토론회가 열렸으니 제가 쓴 글을 두고 나름의 상호작용이 이뤄진 셈이죠.

하지만 이런 사례가 흔한 것은 아니잖아요. 예전에 아트페어의 일환으로 서울시립미술관에서 주최한 《SeMA 예술가 길드 아트페어 : 공허한 제국》이 열렸을 때, 전시 총감독과 서울시립미술관 전 관장이 홍성담 작가의 〈김기종의 칼질〉을 철거한 사건이 있었죠. 그 문제를 비판하는 글을 썼었는데, 총감독은 저의 SNS를 차단하는 수준의 반응을 보였고, 서울시립미술관 전 관장은 어떠한 해명도 하지 않았어요. 그런데 당시 서울시립미술관의 관장이었던 분이 그런 예술탄압에 막중한 책임을 지고 있고, 그것에 대한 공개적인 해명을 한 번도 하지 않았는데, 이번 국립현대미술관 관장 후보 3배수까지 들어갔더라고요. 이런 상황을 보면서 한국 미술계가 예술 검열에 참으로 관대하다는 생각이 들어서 아주 씁쓸했습니다.

신 홍성담 작가의 작품 검열에 대한 글은 〈크리틱-칼〉에

도 올리고 SNS에도 올렸나요?

홍 〈크리틱-칼〉에 글을 올리면 그 글을 전파하는 게 〈크리틱-칼〉의 SNS 계정들이거든요. 그래서 SNS를 통해서 그 글을 적지 않은 사람들이 봤던 것으로 알고 있어요.

신 홍성담 작가의 작품 검열에 대한 글에 대해서 상대방에게선 답신이 안 오지만 3자 쪽에선 댓글의 형태든 다양하게 올 거 아니에요.

홍 물론, 지인들을 만나면 개인적인 의견들이 어느 정도 나오기는 하지만, 그건 다 비공식적인 이야기들인 거잖아요. 댓글을 통한 의견 표시도 없는 것은 아니지만, 그게 공론의 장에서 유의미한 반응을 일으켰던 적은 없어요.

〈크리틱-칼〉의 작동방식

안 피드백과 관련해서 제가 생각나는 건, '좀비-모던' 개념에 관련한 논쟁이 〈크리틱-칼〉에서 있었어요. 이 개념에 대해 어떤 분이 글을 올리고 거기에 많은 댓글이 달리면서 크게 화제가 되었던 적이 있었던 것으로 알고 있는데, 그 사태를 보시면서 어떤 생각이 드셨는지요.

홍 아, 그 글은 정강산 필자가 쓴 「예술가들이여, 미적 형

식에 대한 물신을 거부하라 ― '좀비-모던' 담론을 비판하며」라는 제목의 글이죠. 〈크리틱-칼〉은 공론의 장에서 많은 사람이 관심을 가질 주제의 글이 올라오면 적어도 그 주제와 관련이 있는 이들이 그 글을 읽게 되는 것 같아요. 그러니까 필자들도 공론화될 만한 주제의 글을 〈크리틱-칼〉에 올리면 적어도 그 주제와 관련된 이들이 자신의 글을 읽을 것이라는 기대를 가질 수 있는 거고요. 정강산 님이 쓴 그 글은 비판의 대상이 된 분이 글도 읽고 반응도 남긴 경우죠. 그런데 안타깝게도 그 반응이 비평적 차원에서 상호작용이 오갈 수 있는 것이 아니었어요. 제 기억에는 정강산 님의 글에 비판의 대상이 된 분이 대꾸할 가치도 없는 글이니 유명해지기나 하라는 식으로 반응을 했던 것으로 기억해요. 사실 정강산 님의 글에 부족한 점이 있으면 그런 점들에 대해서 하나씩 논하면 될 텐데, 그런 과정은 무시하고 권위주의적인 태도만 내세운 것이죠. '너처럼 유명하지 않은 애는 나랑 이야기할 자격조차 없다.' 이런 식이니까요. 사실 이런 권위주의 자체가 비평이 유의미한 상호작용을 통해서 이어져 나가는 것을 불가능하게 하는 또 다른 원인입니다.

안 그렇다면 〈크리틱-칼〉이 개방형이라서 너무 선정적이라든가, 오류가 많은 글이 올라올 수도 있는데, 이걸 제한한 사례는 혹시 없나요?

홍 일단 선정적인 글이 올라온 적이 없어요. 아무리 개방

형이라고 하지만 그런 성격의 글이 올라오면 제재를 하겠죠. 그 외의 경우에는 딱히 개입한 적도 개입할 이유도 없다고 봅니다. 예를 들어서 2014년도 일인데요, 필자 중에 〈일간베스트 저장소〉(이하 〈일베〉) 회원이 한 분 있었어요. 그분이 이제 세월호 참사에 대해 글을 쓰고 싶다고 해서 글을 쓰게 했어요. 그분이 쓴 글은 제 기억에 윤리적 문제는 없었어요. 정부와 배를 몰았던 선장이 책임을 져야 하는 부분은 어떤 것이고 책임을 지지 못할 부분은 무엇인지에 대한 생각을 적은 글로 기억하거든요. 그런데 저의 지인들이 그 필자는 〈일베〉 회원인데 어떻게 〈크리틱-칼〉 같은 곳에 글을 쓰게 했냐고 하더라고요. 글의 내용에 대하여 평하기보다는 글을 쓴 사람이 〈일베〉 회원이니 문제가 된다는 식이었죠. 저는 〈일베〉 회원의 글이라고 하더라도 그게 공론의 장에서 상호작용을 할 여지가 있다면 문제가 될 것이 없다고 생각했어요.

고 저는 글 쓰는 사람의 삶과 내용을 완전히 분리할 수는 없다고 생각해요. 〈일베〉 회원의 삶이 내용에 영향을 미칠 것이고, 마찬가지로 〈크리틱-칼〉에 올라온 글의 성격에도 영향을 미칠 것 같은데요.

홍 사람의 삶과 글의 내용을 분리할 수 없으니, 〈일베〉 회원이 〈크리틱-칼〉에 글 쓰는 게 문제가 된다고 생각하시는 분이 있다면, 그런 생각을 글로 써서 의견을 나누면 된다고 생각해요. 그리고 〈일베〉 회원들 중에서도 해당 플랫폼을 사용하

는 다양한 입장이 있다는 점도 생각해볼 필요가 있는 것 같아요. 그 필자는 그냥 〈일베〉라는 플랫폼을 관찰하는 관찰자에 가까웠거든요. 그러니까 저랑 대화도 가능했던 거고요. 그런 것들을 다 차치하고 〈일베〉 회원이기 때문에 무조건 문제라고 규정하는 것이 문제가 아닐까 생각해요.

신 〈크리틱-칼〉에서 본인의 역할과 태도가 그 정도의 거리를 두어야 한다고 생각하신 거네요?

홍 물론, 저의 역할을 이렇게 한정한 것이 장점도 있고 단점도 있을 겁니다. 특히 글의 주제를 제한하지 않는다는 점은 필자들의 활동에 자유도를 주는 측면도 있지만, 한편으로 〈크리틱-칼〉이 비평 매체로서 정확한 방향성을 가지기 어렵다는 이야기이기도 하니까요. 그런데 주제를 제한하지 않았음에도 불구하고 시간이 지나면서 〈크리틱-칼〉의 성격이 미술비평웹진으로 굳어져 버리긴 했어요. 아무래도 미술에 대한 글이 많이 올라오니까요. 예전에는 종종 미술 외의 주제의 글이 올라오곤 했거든요. 그럼에도 불구하고 여전히 주제의 제한을 두고 있진 않아요. 정치, 영화, 만화, 소설, 과학, 프라모델, 예능 등 어떤 주제를 다룬 글이든 투고할 수 있는 곳이니까요.

안 모든 글에 제한이 없다고 하셨지만, 비윤리적 글은 문제가 되잖아요. 혹시 윤리적으로 문제 되는 글을 제한하신 적은 있으신가요?

홍 아, 이런 경우가 있긴 했네요. 한 필자가 단편소설 형식의 글을 투고해주셨는데 본문 중에 '창녀'라는 단어가 있었어요. 개인적으로 그 단어가 성 평등 감수성 차원에서 사용하지 않아야 할 단어 중 하나라고 생각하여 기존 맥락을 해치지 않는 선에서 수정해달라고 요청한 적이 있어요.

비평가의 정체성

고 〈크리틱-칼〉을 운영하시면서 온라인상의 글쓰기와 오프라인상의 글쓰기 차이를 느껴보신 적이 있으신가요?

홍 우선 사후 수정에 대한 문제에서 오프라인 글쓰기가 온라인 글쓰기보다 더 부담스러운 측면이 있죠. 온라인 글쓰기는 글을 발행한 이후에도 언제든지 수정이 가능하지만, 오프라인 글쓰기는 그럴 수 없죠. 그리고 온라인 글쓰기는 글을 발표하는 시점도 자유롭게 선택할 수 있고, 글의 분량도 자신이 원하는 대로 조절할 수 있잖아요. 그런데 오프라인 글쓰기는 글을 발표하는 시점도, 글의 분량도, 항상 빡빡하게 정해져 있기 때문에 여러모로 만족스럽지 못한 부분이 생기는 것 같아요. 물론, 오프라인의 글은 온라인으로 읽는 글보다 가독성이 좋고, 더불어 지면으로 귀결된다는 점에서 후에 역사적 가치를 가질 수 있죠. 온라인 글쓰기의 경우는 역사적 가치를 유지하기가 어려운 측면이 많아요. 웹상의 예기치 못한 여러 위험요소로 인해서 갑자기 사라져버릴 위험이 언제나 내재해 있

으니까요. 그리고 통계를 내보지 않아서 확언할 수 없지만, 요즘처럼 모든 것이 급속히 네트워크화된 시대에 지면으로 글을 읽기보다는 컴퓨터나 스마트폰 화면을 통해서 글을 읽는 행위가 압도적으로 많지 않나 싶거든요. 그래서 양적으로 따지면 미술비평도 오프라인 글쓰기보다는 온라인 글쓰기가 독자들과 마주할 수 있는 면적이 훨씬 넓다고 생각합니다.

신 지금 글쓰기를 창작자로서 쓰고 있다고 생각하시나요. 비평으로 쓰고 있다고 생각하시나요?

홍 앞서 이야기 드렸듯이 제가 원래는 작가를 하려다가 생각이 바뀌어서 글쓰기를 시작했잖아요. 그런데 저는 비평가로서 글을 쓰는 행위가 작가의 창작과 같은 것인지, 혹은 다른 것인지에 대한 문제를 그렇게 중요하게 생각하지 않아요. 저는 그냥 단순하게 붓이나 물감, 화포를 쓰다가 저에게 더 맞는 재료를 찾다 보니 글쓰기라는 재료를 선택하기에 이른 것이니까요. 그래서 스스로 '나는 비평가야'라는 자의식이 그리 강하지 않았는데, 그게 바뀐 계기가 《비평실천》에 참여한 후부터였어요. 월간 『미술세계』에서 《비평실천》을 특집으로 다룬다고 하여 《비평실천》에 참여한 기획자와 비평가들을 모아놓고 좌담회를 열었어요. 그때 『미술세계』 편집장님이 미술비평가로서 공인을 받는다는 것은 어떤 경로를 통해 가능하다고 생각을 하느냐는 질문을 모두에게 했는데요, 저는 그때 제대로 된 연구 성과를 내서 미술계에 이바지한 것도 딱히 없어서 아직 스

스로를 미술비평가라고 칭하는 것에 부담을 느낀다는 식의 이야기를 했어요. 그랬더니 편집장님이 "아니 왜 미술비평가로서 스스로 정체성을 가지는데 어떤 연구 성과나 제도적인 공인에 기준을 두는지 잘 모르겠다. 굳이 요즘 같은 시대에 그런 태도가 필요하냐"라는 맥락의 이야기를 했던 것으로 기억해요. 그때 그 이야기를 듣고 내가 미술비평가라는 자의식을 드러내는 것을 꺼렸던 것이 어쩌면 나는 아직 미술비평가가 아니니 어쩌다가 스스로와 타협한 글을 쓰더라도 면죄를 받을 수 있다는 식의 생각을 했거나, 또는 저도 모르는 사이에 기존의 제도에 종속된 가치관에 함몰되어서 그런 것이겠다는 생각이 들었어요. 그래서 《비평실천》 이후로는 어디에 원고를 보낼 때 제 이름 옆에 '미술비평가'라고 꼭 써요. 이제는 제 이름 옆에 미술비평가라는 호칭이 항상 나란히 있어요. 그리고 제 이름 옆에 미술비평가라고 쓸 때마다 이 호칭에 대한 책임을 질 수 있도록 항상 노력해야 한다는 다짐을 합니다.

정민영

비평의 대중화: 독자 없는 비평은 가능한가?

미술을 전공했지만 이른바 '문학청년'이었던 정민영은 다양한 비평과 문학에 눈이 멀었다가 결국 비평적 글쓰기에 매료되어 '정신세계사', '문학동네', '세계사' 등의 출판사 편집자로 출판계에 발을 들여놓았다. 이후 『미술세계』의 편집장을 거쳐, 지금은 미술전문 출판사 '아트북스'의 대표이사로 있다. 그는 '비평을 읽는 사람이 몇 되지 않는다면 사회적으로 의미가 있을까?'라는 문제를 고민해 오다가 이를 미술 독자와의 소통을 도모하면서 해결해 온 사람이었다. 저서로 『미술책을 읽다』(2018)와 자신이 만든 대중서 기획 편집의 노하우를 공개한 『정민영의 미술책 기획 노트』(2010) 등이 있다.

태초에 삐걱거림이 있었다.

신　우리 재미있는 얘기부터 하면 좋을 것 같아요. 저희가 선생님을 인터뷰하고 싶었던 이유는 '『미술세계』 편집장으로서 잡지를 이끌어 오신 분이라 미술잡지의 생태를 드러낼 수 있지 않을까?'라는 바람이 가장 컸습니다. 그런데 앞선 차례에 인터뷰했던 류병학 선생님이 당신 과거를 얘기해주시는 동안 정민영 선생님이 『미술세계』를 이끌고 비평계에 들어오시게 된 계기가 "정말 드라마틱하다…그걸 꼭 들어야 한다."는 조언을 하시더라고요. 선생님도 기억나시죠? 류병학 선생님이 『미술세계』에 정규직으로 고용되는 것도 아닌데 "한 달에 150만 원을 주지 않으면 글을 쓰지 않겠다." 했더니, "좋다."고 수용하셨고 이후 잡지로는 파격적인 포맷으로 류병학 선생님의 글이 잡지의 거의 절반을 차지하기도 했습니다. 그런데, "알고 보니 그 돈이 정민영 선생님의 월급이었더라." 하시더라고요. 그래서 더 여쭤보려 했는데 도대체 얘기를 안 해주시는 거예요. 그래서 그 이야기가 무척 궁금합니다.

정민영(이하 정)　그런데 그건 조금 과장된 거 같고…. 벌써 그게 거의 이십 년 전의 일이니까…. 기억이 좀 재구성되는 거 있지 않습니까?

모두　하하하.

정 좋게 봐주시는 거 같고⋯. 그 당시에는 그랬어요. 마음 속에 뭔가 이렇게, 386세대라는 기준으로 보면 뭔가 세상을 좀 바꿔보고 싶다는⋯. 미술계에 비판의 목소리를 더해 보고 싶다는 그런 마음이 강했어요. 그것이 크게 알려진 것이 류병학 선생을 통해서였죠. 류 선생의 글은 그전부터 계속 봤어요. 그런데 글 스타일은 비슷한데 필자 이름이 다 다른 거예요. 각각 다른 필명을 쓰니까. 그런 글들을 읽으면서 계속 모았어요. 1996년 5월 초인가에 인사동의 관훈미술관 특관에서 하는 한 개인전(윤성렬) 팸플릿을 봤는데, 전시 서문이 길고 익숙하더라고요. 본문과 각주가 각각 절반씩 편집된 「회화의 종말 이후의 회화」였어요. 그 필명이 '독자'였는데, 서문 뒤에 본명이 명기되어 있었어요. 그런 필명의 팸플릿이 한둘이 아니었습니다. 그러다가 『미술세계』에 재입사해서 중책을 맡게 되고, 우연히 대표님의 주선으로 류 선생과 소통하게 되었습니다. 그렇게 해서, '한국미술 따라잡기'를 연재하게 된 거예요. 1999년 10월부터 2000년 6월까지였죠. 해방 후의 한국 현대미술사를 미술대학에서 강의할 수 없는 이유를 추적한 거였습니다. 한국 현대미술의 첫 자리를 차지하기 위해 대가들이 벌인 도판 싸움을 실명으로 다룬 탓에 주목을 받았었죠. 그때 원고의 매수가 많게는 450매에서 적게는 220매였어요. 편집장의 입장에서 또 하나의 걱정거리는 원고료였습니다. 450매, 이렇게 되면 원고 매당 최소한의 액수로 잡아도 적은 고료가 아니거든요. 그래서 어느 정도 액수는 보장해드려야겠기에, 그걸 지키려고 사측과 언쟁도 하면서 노력을 했고, 하지만 100퍼센트

다 지급됐는지에 대한 확신은 없어요. 제가 퇴사하면서, 밀린 고료를 어떻게 처리했는지 알 수가 없었거든요. 그리고 류 선생과의 인연과 그 연재 내용에 관해서는 '한국미술 따라잡기' 중 논쟁적인 원고를 선별해서 수록한 책 『일그러진 우리들의 영웅』의 앞쪽에 '우리시대의 벤처비평가 류병학'이라는 제목에서 자세히 썼어요.

신 선생님이 그만두신 이후에는 지급 여부를 알 수 없다는 뜻이지요?

정 네, 후임자들이…. 보니까 계속 류 선생의 글이 실렸었거든요. 어느 정도까지는 고료를 드리는 식으로는 했을 거라고 생각을 해요. 어쨌든 류 선생 글의 애독자였다가 『미술세계』 필자로 초대하여, 일여 년 동안 드라마틱하게 실험적인 기획을 진행할 수 있었습니다.

안 그때는 정민영 선생님이 이미 편집장 일을 하시던 때인가요? 그런데 왜 드라마틱하다고 하신 거죠?

정 그전에 제가 기자로 일했어요. 그게 1996년부터였어요. 기자 생활을 하는 중에 미술계에 문제를 제기했던 동료 기자의 기사가 법적 문제로 비화되어, 당시에 편집국장과, 뜻을 함께하는 기자 셋이서 『미술세계』를 나왔어요. 1996년 중반, 인사동 초입에 있던 학고재에서 오윤 10주기 판화전 《오윤, 동

네사람 세상사람》이 열렸었죠. 찾아보니, 6월 25일부터 7월 20일까지, 180여 점의 판화가 전시되었더군요.『미술세계』7월호에 실린 문제의 기사는「판화의 '오리지널'과 '리프로덕션'」이었는데, 오윤이 생전에 미처 파기하지 못하고 죽는 바람에 남아 있던 판을 '오윤기념사업회'가 다시 찍은 것에 대한 이의제기였죠. 그러니까 그렇게 제작한 것을 오리지널 판화로 볼 수 있냐는 거였어요. 음, 지금 통용되고 있는, '사후판화'라는 용어 있지 않습니까? 그때까지 국내외에서 한 번도 들어본 적이 없었던 용어였는데, 이 사건을 계기로 등장해서 기념사업회의 오윤 판화작업에 정당성을 부여하고, 지금은 판화용어로 영주권을 얻었죠. 사후판화는 간단히 말해서 판화가가 죽은 후에 찍은 판화라는 말입니다. 이때 선보인 오윤의 판화도, 그가 파기했어야 할 판이 남겨진 것을 기념사업회 보증하에 후배 판화가들이 수작업으로 찍은 거잖아요. 유력인사로부터 이건 문제가 있다는 제보를 받고, 취재해서 기사화한 거였거든요. 그런데 그걸 기념사업회에서 명예훼손인가로, 고소한 거예요. 졸지에 피고소인이 된『미술세계』는 당시에 열악한 상황이었는데, 제대로 싸워보지도 못하고 어영부영하다가 패소했어요.

신 어영부영이요? 논지가 아니라 기술이나 행정적 오류로 패소하셨다는 거지요?

정 네, 그렇죠. 판결문을 보면 제때 대응하지 않아서 진 거예요. 세 명의 피고소인 중 편집국장과 담당 기자가 해고당한

상황에서, 바깥에서는 제대로 대응할 수 없잖아요. 그러다 보니 『미술세계』에서 재판정에 불참하는 일이 벌어지고 …. 그때 미술에 밝았던 담당 판사도 고소인 측에 이게 말이 되는 소리냐고 할 정도로 『미술세계』의 지적에 공감하는 편이었어요. 그런데 시간이 흐르면서 담당 판사가 교체되고, 불성실하게 대응하면서 먹구름이 드리워진 거죠.

신 판결의 근거가 "행정적 오류 때문이다."라고 판사가 얘기를 했나요?

정 아니요. 나중에 판결문을 보니 그렇게 된 격이었어요. 그 당시에, 재판이 진행되고 있을 때, 한 법학과 교수도 그 판결문을 가지고 성신여대 조형대학원에서 다루기도 했어요. 이건 말도 안 되는 소리라고 …. 당시에 함께했던 기자가 그 대학원에 다니고 있었어요. 하루는 교수가 수업 시간에 뜻밖에도 그 판결문을 가지고 수업한 거예요. 그때의 자료들을 이사다니는 와중에 분실해버렸어요. 이 사건의 중요성은, 판화가들이 생전에 판을 파기하지 않고 보존했다가 유족이 다시 찍어서 거래해도 되는 선례를 남긴 거예요. 그런데 제가 『미술세계』에 재입사했을 때, 이 사건의 최종 판결이 나왔고, 그 판결문을 제 손으로 잡지 뒤쪽에 실었어요. 승소한 고소인이 원하는 내용을, 원하는 서체와 크기로 편집해야만 했죠. 사연을 아는 사람으로서 속이 시커맸습니다.

안 『미술세계』가 매달 잡지를 만들어야 해서 바빠서 재판에 철저하게 매달릴 수가 없는 상황이었나 봐요?

정 아니요. 그게 그때그때 매달리면 됐는데 문제가 시끄러워지니까, 사주 측에서 그걸 안 좋게 생각한 거예요. 패소했을 경우 소송금 등을 떠안아야 하는 등, 지레 겁을 먹은 거 같아요. 그 당시 사주가 기사로 인해 시끄러워지고, 잡지 이미지가 광고랑 연관되고 하니까, 고소인 측에 찾아가서 사과도 하고 그랬던 거로 들었어요. 결국에는 허망하게 끝나버린 거죠.

신 그러면 일괄사퇴가 아니라 쫓겨나신 거 아니에요?

정 네. 편집국장을 파면시키니까, 뜻을 함께했던 기자들이 함께 나온 거죠. 잡지의 편집장이나 편집국장은 발행인의 권한을 위임받아서 편집권을 행사하고 내용도 결정하는 거거든요. 발행인과 편집국장 간의 신뢰가 깨지면 잡지가 흔들릴 수밖에 없어요. 그렇게 해서 나온 편집국장과 기자 셋이서 『한국미술』을 창간했습니다. 그게 1호가 나오고 2호를 준비하다가 접었어요. 저는 다른 곳을 전전하다가 한참 후에, 다시 『미술세계』에 들어가면서 편집장 역할을 하게 된 거예요.

안 돈이 없어서요?

정 네, 돈이 많이 드니까요. 아무튼, 그런 일이 있었습니다.

그런 것들이 드라마틱하다고 하면 드라마틱하죠. 편집국장을 비롯하여 기자들이, 미술계의 문제를 바로잡아보려고 했다가 내상만 크게 입었어요.

신 박수근, 천경자도 그렇고 이우환이나 최근에 조영남까지 판결이 어찌 보면 기득권 지배세력, 돈 많은 분들에게 유리한 쪽으로 판결만 나오는 것도 이상해요.

정 네. 오윤 사건도 그렇다고 봐요. 일간지도 오윤 측에 우호적인 기사가 많았습니다. 언론플레이를 잘 한 거죠. 그 당시 미술 담당 기자들이 지금은 부장이나 논설위원으로 칼럼을 쓰고 있더군요.

미술비평의 대중화와 먹고사니즘

신 류병학 선생님과의 시너지도 있었는데, 왜 잡지에서 출판 쪽으로 옮겨가셨나요?

정 우여곡절이 있었지만,『미술세계』를 그만두고 쉬고 있을 때 문학동네 출판사 대표님한테서 연락이 왔어요. 제가 『미술세계』에 입사하기 전에, 문학동네가 창립할 때부터 몇 년간 편집자로 근무했거든요. 그때 '주간'이었던 대표님이 출판 시스템을 문학 전문 출판에서 종합출판으로 확장하고 있었고, 그때 제 소식을 듣고는 부른 거죠. 미술 출판은 그런 인

연이 닿아서 시작된 거였어요. 아무튼 미술잡지는 철저하게 독자를 염두에 두고 기획을 하고, 기사를 쓰고…. 독자에게 어필할 수 있게 전략을 구사하잖아요. 그것을 미술출판에 적용하고 싶었어요. 제가 늘 얘기를 하지만…. 미술잡지를 했던 경험들, 미술을 요리해서 독자에게 어필할 수 있게 해 보자 그런 생각을 많이 했어요. 미술이 대중에게 파고들 수 있게….

신 선생님께서 말씀하시는 독자는 미술계 사람뿐만이 아닌가 봐요.

안 『미술세계』, 『월간미술』은 아무래도 미술계 관계자가 더 읽게 되죠.

정 저는 비평의 애독자로서, 그것이 좀 더 많이 공유되었으면 하는 마음이 있거든요. 비평이라는 게 정해진 지면의 한계 때문에 마냥 구절구절 에피소드를 넣고 재미있게 쓸 수는 없거든요. 그렇다면 그것의 한 출구로서 단행본이 어떨까. 딱딱한 내용일지라도 재미있는 요소만 있으면 얼마든지 출판이 가능하거든요. 형식이든, 글 스타일이든, 소재에 대한 접근 방식이든 독자들이 관심을 가질 만한 요소를 통해서 독자들을 불러 모으는 거죠. 물론 재미를 어떻게 정의하고 실천하는가의 문제가 있지만 일단 독자가 흥미를 가지고 글을 완독할 수 있도록 하는 전략의 하나를 재미라고 얘기할 수 있을 겁니다. 그래서 '이런 식으로 접근해 보면 승산이 있지 않을까?'라는 생각을 했어

요. 출판이 어차피 글을 다루는 분야이기 때문에, 문제는 접근 방식인 거죠. '글을 가지고 미술에 대한 관심을 환기시킬 수 없을까?' 하다가 출판의 방향을 대중서로 잡게 되었어요.

또 하나는 '문학동네'에 있을 때 문학도 광고나 홍보를 통해서 베스트셀러로 만들 수 있다는, 작가를 스타로 만드는 과정을 경험했어요. 그때 거의 무명이었던 소설가 신경숙이 쓴 두 권짜리 장편소설 『깊은 슬픔』이 베스트셀러가 됐거든요. 제가 이 소설이 책으로 출간되는 과정에서 광고의 힘을 실감한 거예요. 미술 쪽으로 오면서, 문학 쪽에서 좋았던 것들, 색다른 글쓰기와 기획, 홍보, 필자 띄우기 등을 미술 쪽에서도 시도해 보고 싶었죠. 색다른 글쓰기 같은 일부는 내가 잡지 책임자가 되었을 때, 기자들과 필자들을 통해 실천을 했어요. 그리고 출판사를 하면서, 출판의 방향은 완전 전문서보다는 전문적인 내용을 가공해서 독자들이 흥미를 가질 수 있게 대중 친화적인 책으로 잡은 거죠. 물론 전문서도 출간하되, 예를 들면 출간 종수가 10권이라면 전문서는 3권 정도로 하고 7권을 대중서로 내는 겁니다. 그리고 점차 전문서의 양을 늘리는 식으로 해서, 올해로 17년째가 된 거예요.

신 문학계의 확장방식을 벤치마킹하신 거네요?

정 일부 참고한 거죠. 지금은 아트북스가 추진했던 대중 교양서의 스타일들이 일반화되었어요. 가령 저자가 사생활을 노출하면서 미술이야기를 하는 스타일이 대표적이죠. 예전처

럼, 아니 다른 미술전문출판사들처럼 미술이야기만 전면에 내세우면 전공자가 아닌 이상 일반 독자는 흥미를 잃는 경우가 대부분이에요. 그래서 미술은 재미없어, 어려워 등등의 부정적인 반응을 낳았고, 그런 인식이 세월과 더불어 고질화된 게 미술출판의 현실이었거든요. 미술이야기를 제대로 전하기 위해, 전략적으로 저자 자신의 이야기를 곁들이게 한 것이죠.

신 아트북스를 통해 미술의 대중화를 추구해오셨고, 선생님의 방식이 일반화될 정도로 성공적인데, 현실적인 측면에서도 성공이었어요? 즉 마진이 있냐, 투자한 것 대비 사람들이 충분한 양의 책을 살 정도의 현실적 성공을 말씀하시는지요?

정 네. 그죠. 그거는 되죠.

신 아, 희망적이네요! 그럼 선생님 너무 행복하시겠어요.

정 아니요. 그건 그렇지 않습니다.

안 선생님, 책 만드는 게 쉽지 않죠? 출판계가 힘들잖아요.

정 미술출판의 역사가 오래된 미진사도 지금은 교재가 주력이고, 그 힘으로 전문서를 출간하고 있더라고요. 열화당은 전집이나 정전 위주의 묵직한 출판으로 명성을 이어가고 있고…. 아트북스 같은 경우에는 독자 친화적인 미술 대중서에

타깃을 맞춘 만큼 다행히 일반 독자의 호응이 적지 않았습니다. 마케팅도 적극적으로 하고 있고…. 그저 책처럼 만들어놓고 '살 사람은 사라' 이런 게 아니고, 전담 마케터가 있으니까, 기획 단계에서부터 마케팅을 염두에 두고 기획을 합니다. 출간 후에는 온·오프라인 서점을 상대로 홍보하고, 광고도 하고, 독자들을 대상으로 저자 강의도 진행하며, 책의 존재를 적극 알리는 편이에요. 독자층이 얇은 미술책으로 그렇게 한다고 하면 모두들 놀라죠.

신 열화당에서도 예술 노동자 책이 나오긴 해요. 어쨌든 말이 나온 김에 이제 먹고사는 일로 대화의 주제를 잠깐 바꿔보고 싶습니다. 원래는 비평가에게 얼마를 주느냐에 대해 질문하려 했지만 선생님은 자신의 월급을 내주는 사람이니 그 질문을 할 수 없네요. 미술이 풍성해지려면 미술에 대해서 논의가 활발해야 하는데, 아트북스의 책과는 달리 미술 전문잡지의 입지는 줄어드는 것 같습니다. 이들의 존속도 염려해야 하는 걸까요?

정 미술잡지들도 잡지를 기반으로 부대적인 사업을 해야 생존이 가능한데, 전시기획 같은 경우는 옛날처럼 수익사업으로는 효용가치가 떨어진 것 같습니다. 그나마 광고나 도록 제작이 수익확보에 여전히 중요한 요소로 꼽히는 것 같아요. 오로지 광고와 구독료만으로 월급을 가져간다든가 고료를 주는 것은 거의 불가능하지 않나 싶어요.

신 광고는요?

정 지금은 어떤지 모르겠지만 제가 일할 때 『미술세계』가
광고주인 갤러리나 작가들 사이에서 이미지가 별로 안 좋았어
요. 자꾸만 재정적인 뒷받침이 탄탄했던 『월간미술』과 비교하
게 되지 않습니까. 분명 『월간미술』과는 잡지의 방향이 달랐
음에도, 사람들이 그것을 눈여겨보지 않아서 잡지의 체질 개
선을 시도해도 외면당한 거죠. 그게 좀체 극복이 안 됐어요.
물론 옛날의 『미술세계』 이야깁니다.

안 그때는 비평이 활발했던 시기 같은데, 류병학 선생님이
글을 썼을 당시는 어땠나요?

정 류병학 선생이 필자로 참여했던 시기에는, 그로 인해
의식 있는 작가들이 『미술세계』 다음 호를 기다릴 정도로 이
미지 개선 효과는 있었죠. 그렇지만 광고주들 쪽에서는 이러
한 노력과 상관없이 이전 이미지 그대로 『미술세계』를 봤어요.
한번 굳어진 이미지는 웬만해서 개선되지 않았다고 봐야죠.

안 그렇다면 어떻게 생존이 가능할까요?

정 지금 단행본 출판을 하는 처지에서, 그 당시 단행본 출
판으로 수익구조를 만들었다면 어땠을까 하는 생각을 해봐
요. 단행본 출판은 책의 종수가 쌓이면 무시하지 못할 힘을 발

휘하거든요. 그런데 그렇게 되기까지가 문제예요. 초기에 수익이 적더라도 투자를 한다는 생각으로, 장기적으로 출판할 필요가 있어요. 잡지가 있으니 그것을 터전 삼아 일반 독자에게 어필할 수 있는 연재를 만들고, 연재 후에는 단행본으로 출간하는 식으로 하면, 상당히 유리하죠. 단행본이 잡지와 함께 시너지 효과를 내면서 굴러가면, 그것으로 고료도 해결하고, 서서히 안정된 잡지출판이 가능하지 않을까 해요. 그런데 당시에는 이런 구체적인 생각을 못 했었죠. 단행본 출판 경험이 없었으니, 막연하게만 생각했던 건데…. 지금은 『미술세계』가 아카데미도 하고, 갤러리도 운영하고, 기획전도 하고…, 밖에서 보기엔 견실한 것이 아닌가 싶더군요. 그리고 잡지도 특집이 빵빵해서 계속 사보게 됩니다. 특집에 이렇게 많은 지면을 할애해도 되나 싶을 정도로 의욕적이어서, 한때 몸담았던 사람으로서 기분이 좋았습니다.

신 선생님께서 미술의 대중화에 대해서 말씀을 하시니까 어쩌면 당연한 거 일지도 모르겠는데, 예술 지원에 대한 사고가 달라진 현재, 예술 관련된 사업도 수익사업을 하는 것은 불가피하다고 생각하시나 봐요?

정 아니요. 꼭 그런 게 아니고, 시쳇말로 든든한 물주가 없다면 적극적으로 그런 것을 개발할 필요가 있지 않을까 하는 그런 생각을 해요. 『미술세계』에서도 작가론 같은 단행본을 간간이 내기는 하던데, 그것이 작가들의 힘을 빌려서 하는

것 같아서 아쉽죠. 작가들의 힘을 빌리게 되면 그들의 요구사항에 구속될 수밖에 없고, 독자들에게 어필할 수 있는 요소는 적을 수밖에 없거든요. 잡지의 지면을 활용해서 다수의 연재를 진행하고 나중에 단행본화하는 경우가 문학계에는 일반적입니다. 저자들도 이 경우에 호응이 큽니다. 고정적으로 글을 쓸 수 있는 지면이 있고, 또 고료도 생기니까요. 그렇다면 미술 잡지에서도 이를 벤치마킹하여, 두세 개의 연재를 고정적으로 해서 나중에 책으로 내자고 필자와 사전에 합의하고 진행하는 거죠. 특히 스타작가들에게 연재를 부탁하고, 그것을 출간한다면 예상 밖의 판매고로 재정적 타개점을 마련할 수도 있지 않을까 합니다. 예전에, 지금도 가끔 『월간미술』에서 연재물을 단행본으로 출간하는 경우가 있죠. 미술잡지로 할 수 있는 것 중의 하나가 단행본을 염두에 둔 연재가 아닌가 합니다.

결국 우리는 다시 만난다

신 그 말씀은 잡지사가 미술의 대중화도 동시에 해야 한다는 이야기 같기도 하고, 투 트랙two track으로 진행되어야 한다는 생각을 갖고 계시는 것이 아닐까 하는 생각이 드네요.

정 투 트랙이라뇨?

신 저도 요즘 미술의 대중화를 생각해 보는 중인데요. 아까 말씀을 나누었던 예술계 대부분의 사람, 글쎄요, 일단 단어

가 생각나지 않으니 예술지배계층이라고 일단 지칭할까요? 미술 전문 잡지에서 전문적인 내용을 다루더라도, 어려운 내용이나 예술계만의 주제와 논의를 다루더라도, 그것을 읽고자 하는 전문 인구와 컬렉터 인구, 즉 예술지배계층이 존재하고, 그 인구만으로도 작동이나 운용이 가능하기 때문에, 독자의 대중화가 필요하지 않다고 생각하는 것 같아요. 그러니 단행본 제작과 판매 같은 미술의 대중화를 시도하기가 어렵고, 혹여 대중화가 완성되더라도 그것으로 전문가 대상의 비평이 사라지지 않으리라 생각합니다. 그래서 지금 선생님께서 하시는 말씀처럼 전문 잡지가 전문가와 일반 독자, 이 두 개의 트랙을 타깃으로 하나는 수익창출 모델로 진행되어야 하나 보다. 그것이 생존을 가능하게 한다는 말씀이냐는 거죠. 하지만 이 둘이 기능하는 대상 영역과 내용이 서로 다르다는 문제는 어떻게 해결할 수 있을까 싶기도 하고요. 회사를 두 개? 혹은 한 사람이 두 개의 인성을 가져야 가능한 일일까? 하고 과장되게 상상을 해봅니다.

정 잡지를 했던 입장에서는, 필자들과 달리 생존의 문제를 고민하지 않을 수가 없습니다. 잡지를 유지하기 위한 방법의 하나로, 현재 단행본을 출판하는 처지에서 연재물의 단행본화를 제안하는 것이고요. 연재를 전문적인 내용으로 추진하는 것도 하나의 방법입니다. 또 일반 독자를 타깃으로, 즉 미술 인구의 저변 확대를 위한 전략의 일환으로 대중적인 연재물을 고려하는 것도 하나의 방법일 수 있고요. 그리고 연재

물 외에, 특집이나 기획기사 등에서는 잡지의 주 독자층인 미술 전공자들을 염두에 둔 것으로 진행하면 됩니다. 단지 미술의 재미를 미술계 내부에서만 움켜쥐고 있을 것이 아니라 미술을 알고 싶어 하는 일반 독자들과도 함께 나눌 수 있게, 그들이 호감을 가질 만한 주제나 스타일의 연재도 염두에 두었으면 하는 겁니다. 제가 스타작가를 언급하는 것은 그들의 글에 호감을 가진 독자층이 상당하니까, 그 작가의 글로 인해 독자는 미술잡지와 미술계의 동향을 접하게 되고 또 미술을 가까이할 수 있는 계기가 될 수도 있지 않을까 하는 생각 때문이에요. 미술잡지를 미술동네에만 묶어두기보다 더 많은 이들이 공유했으면 하는 마음에서 이런 생각을 해봅니다. 이들을 미술잡지와 미술을 홍보하는 기회로 삼을 수도 있고요.

안 좀 다른 측면에서 보면요, 저는 문학비평가 신형철의 글을 좋아해서 그분의 책들을 많이 읽고, 문체를 따라 하다가 지금 여기에 이르렀는데요, 이런 과정이 조금 염려되는 부분이 있더라고요. 뭐냐면, 신형철 문학비평가의 주요한 비평이 시 작품에 대한 비평인데, 신형철의 글은 정말 재미있게 읽으면서, 정작 시는 안 읽었거든요. 시를 비평한 글을 읽으면서, 그 근원인 시를 읽지 않는 상황이 모순되죠. 비평은 시를 더 읽게 해줘야 할 텐데요. 이를 생각하면, '비평글이 작품보다 더 부각돼도 될까? 그렇게 되면 근원이 되는 작품은 어쩌지?' 하는 염려가 있어요. 비평이 너무 두드러질 때 오는 불안감이요.

정 네, 그런 경우도 있어요. 비평으로서는 굉장히 좋은데, 실제로 작품을 대하면 그렇게 안 보이는 경우가 적지 않거든요. 그런데 괜찮은 비평을 계기로 알게 된 작가의 작품과 주변 작품을 지속적으로 챙겨 읽다 보면, 제 경우는 나중에 제 식으로 보게 되더라고요. 계속 비평가의 논리에 얽매이는 게 아니라…. 저 같은 경우는 문학비평에 관심이 많아서 관련서를 열독하게 되었고, 또 제가 시에 매료되어 있었으니까, 시를 쭉 보고, 관련 비평도 보고, 그러다가 한때는 문학비평 흉내를 내서 시집에 관한 글을 쓰기도 하고 그랬거든요. 어느 단계가 되니, 비평가들도 결국 자기 관점으로 본 거니까 그럼 나도 내 식으로 보면 되겠구나 싶었고, 지금은 제멋대로 보는 한 사람의 독자로 만족합니다.

신 일종의 가이드 정도를 해주면, 독자는 그다음 단계로 저절로 넘어갈 것이다?

정 네, 비평을 통해 해당 작가와 작품에 어떤 친밀감을 좀 느낀다고나 할까. 저자나 필자에 대한 친밀감으로 시작해서, 작가를 알게 되는 거죠. 가령 문학비평가 김현이나 김우창, 김윤식, 유종호, 김화영, 황현산 등등을 통해서 알았던 시인이나 소설가나 뭐든 그런 것들은 익숙해졌고, 그만큼 독서의 폭이 넓어졌고…. 그런데 그 후로 그 비평가들이나 그들이 다룬 작가들이 책을 내거나 글을 발표할 때마다 관심을 갖고 사서 보게 되었고, 기쁨을 아는 독자가 된 거죠. 시작은 그들의 가이

드 덕분이라 해야겠죠.

신 17년이라는 정말 긴 시간 노력을 해오셨는데, 어떠세요? 사실 요즘 인문학 열풍도 있고요. 해서 대중들 내지는 독자들의 학문적, 문화적 소양도 올라간 게 아닐지…. 그래서 선생님이 추구하시는 순수 미술 내지는 미술 이론의 대중화 또는 두 개의 트랙 사이의 만남이 이루어진 거로 보이시는지 궁금합니다.

정 미술에 대한 관심이 예전보다 늘어난 건 맞다고 봐요. 늘어난 건 맞고. 저희가 만들면서 '어, 이게 나갈까?' 의심했던 책들이 의외로 잘 나가요. 서양화든, 우리 옛 그림이든.『그림에 마음을 놓다』라는 책은 출간되었을 때 베스트셀러였고, 지금도 잘 나가요. 저자는 미술 분야의 '파워 라이터'로 등극했죠. 지금은 이런 스타일의 글쓰기가 일반화되었어요.

신 선생님께서 예를 들어 말씀하신 것처럼, 이런 책들이 처음에는 전문 텍스트의 독자가 아니었음에도, 이런 독서 경험이 쌓이다 보면, 결국에는 '하이-아트'high-art로 이끌어 올 수 있겠군요!

고 그런데 대중 독자들이 아직 '하이-아트'에까지 닿아서 그것을 완전히 이해하는 단계까지는 먼 이야기 같아요. 적어도 지금까지의 인문과학에 대한 관심은 어느 정도 제한적인

만남이었다고 생각해요. 선생님이 말씀하시는 부류의 책이 상처받은 페미니즘이라고 이야기되는, 다시 말해, 여성 독자층을 상대로 낭만주의 소설이랑 힐링 심리학을 중첩해서 번역하는 거랑 같은 현상의 선상에서 있다고 봐야 해요. 이들의 관심이라는 게 일종의 중년여성 기준으로 보면 좀 권사님의 종교에 대한 것이랑 비슷한 것 같아요. 아직은 소재나 접근방법이 순수 초월적인 예술에 대한 로망에 한정될 수밖에 없어요.

정 '하이-아트'를 완전히 이해한다고 하기에는 이르다는 지적은 맞아요. 그럼에도 그쪽을 향해 눈길을 주는 독자층이 늘어나고 있음은 분명합니다.『그림에 마음을 놓다』와 같은 책이 가진 장점의 하나는 이런 거라고 봐요. 미술을 자신의 삶과 무관한 것으로만 여겼던 독자에게, 미술이 심리치유, 여행 등에도 도움이 된다는 사실을 환기시켜 미술을 독자의 삶 속으로 끌어들이게 했다는 점일 겁니다. 이를테면, 생활 속의 미술을 가능하게 했다는 말이죠. 미술이 머리에서 가슴으로 내려오기까지 오랜 시간이 걸린 셈입니다. 이러한 하산은 앞으로도 계속되어야 하고, 다시 가슴에서 머리로 나아갔으면 해요.

아무튼 이 책을 비롯한 다양한 책들에 댓글이 달리고, 그 내용을 들여다보면 이전보다 조금 더 높은 수준의 미술책을 요구하는 독자층을 느끼게 되거든요. 그래서 이제는 그것보다 업그레이드된 미술책을 생각해요. 소설로 치면 '경장편' 같은, 대중서보다는 조금 무겁고 전문서보다는 약간 가벼운, 그 중간을 차지하는 경장편 같은 미술책을 요구하는 층이 있다고 봐요.

이럴 때 이걸 좀 제대로 준비해서 치고 나가면, 독자가 하이아트에 보다 가까워질 수 있는, 일종의 모멘텀이 될 수 있겠죠.

안　저희는 비평이 확장될 수 있다고 생각해요. 그래서 소설가 정지돈이나 시인이며 사회학자인 심보선의 글에도 관심을 가지고 있는데요, 이분들을 확장된 비평의 가능성으로 고려하는 이유 중 하나는 (스타이기도 하지만) 자신의 메시지를 흥미롭게 잘 전달하기 때문이죠. 그래서 저는 비평도 문학적인 요소가 있어야 한다고 생각하는데, 선생님은 어떻게 생각하세요?

정　아트북스 초창기에 모 비평가에게 단행본 제안을 한 적이 있어요. 미술정보를 중심으로 하되 저자의 사적인 이야기나 관련 에피소드를 좀 넣어서 작성해달라고 했는데, 결국에는 안됐어요. 그분이 그렇게 넣었다가 수정하는 과정에서 자꾸만 삭제하게 되더래요. 결국 사적인 이야기와 에피소드가 없는 기존의 글과 동일한 스타일의 글이 되었죠. 그리고 또 다른 비평가에게 대중서를 좀 써 주십사 했더니, 우선 비평이나 연구서를 먼저 출간하고 하면 안 되냐고 역제안을 하더라고요. 동료들의 눈치를 본다는 느낌을 받았어요. 그래서 그게 참 안 될 수밖에 없는 구조구나 했습니다. 그렇게 몇몇 비평가와 접촉했다가 접었어요. 앞의 모 비평가는 그 원고로 다른 출판사에 책을 냈고, 그 책으로 상까지 받았어요. 저도 괜히 기분이 좋아서 한 권 구입했죠.

신 저는 선생님 얘기를 듣는 중간에는 비평가분이 부끄럼쟁이거나 가벼워지기를 두려워하나보다 했는데, 그것보다 구조에 관한 얘기였네요.

정 네, 상까지 받은 비평가는 주관이 노출되지 않은 글쓰기에 익숙해서 그런 것이고요. 다른 비평가들의 경우는 석·박사 동료들의 눈치를 좀 본다고 할까, 대중서가 격이 좀 떨어진다고 생각하는 그런 느낌이었어요. 다른 분도 논문발표를 하는 분이에요. 그런데 논문과 대중적인 단행본 원고를 함께 읽어보면, 이게 같은 사람의 글인가 싶을 정도로 스타일이 달라요. 마치 타자에 따라 구질을 다양하게 구사하는 투수 같았어요.

비평에 자신의 스토리를 입히자

신 저자의 자기 노출이 아트북스에서 일반화시킨 스타일이라고 해도 될까요?

정 글쎄요. 이런 건 있죠. 자기 노출을 미술에 적용해서 나름 미술에 대한 접근성을 높이지 않았나 싶기는 해요. 제가 대중화라고 했던 건 이런 거예요. 우리가 좋은 글이나 좋은 비평도 필요한데 그것을 누군가와 함께 나누는, 함께하는 것이 필요하다고 생각해요. 더 많은 이들이 함께하는 비평, 함께하는 책, 함께하는 글, 이런 게 제 관심사였고, 그 전략의 하나로 자기 노출이나 에피소드를 가미하고, 글 스타일도 기존의 비평

형식에서 벗어나되 메시지는 유지하면서 편지, 소설, 팩션 같은 색다른 형식을 구사하는 거죠. 그러면 독자들이 일단 흥미를 갖게 되고 읽으면서 미술에 대한 관심의 폭을 넓혀가지 않을까 하는 겁니다. 이게 제가 생각하는 대중화의 한 방식이라 할 수 있어요. 미술계 이야기가 전공자들의 울타리 속에서만 유통되는 게 아니고, 그 바깥에서 미술계 안쪽을 궁금해하는 이들과도 뭔가를 나눌 수 있게, 끊임없이 자세를 낮추는, 그런 노력이 필요하지 않나 싶어요.

신 "아는 만큼 보인다."가 반드시 진리는 아니었군요.

정 예전에는 그랬어요. 처음에는, 미술전공자의 입장에서 내가 알고 있는 미술을 쉽게 소개하면 사람들이 보지 않을까 했는데, 그게 아니었어요. 나중에 배운 건, 우선 독자들이 좋아하는 게 무엇인가에 대해서 깊이 생각해 보는 거예요. 그들이 영화나 패션, 소설에 관심이 많다면, 거기에 미술을 접목해서 미술과 친하게 만드는 식으로 문제를 풀어갔죠. 그래서 『영화가 사랑한 미술』, 『패션이 사랑한 미술』, 『소설이 사랑한 미술』 등을 출간한 것도 독자들이 좋아하는 것을 통해서 미술과 친해질 수 있게 해 보자는 거였어요. 또 독자들이 연애편지에 호감이 있다면 『그림으로 쓰는 러브레터』식의 연애편지 형식으로 전문적인 미술정보를 요리하는 거예요. 이런 식으로 메시지는 살리되, 전략만 달리하는 거죠. 저자가 전하고자 하는 메시지를 독자가 섭취하기 쉽게 전략만 달리하는 겁니다.

제가 잡지 책임자로 있을 때도 기자들에게 기사를 편지 형식이든 희곡 형식이든 재미있는 형식이 있다면, 그런 식으로 하라고 했어요. 기존의 기사 방식이 아닌, 그렇게 함으로써 전문적인 미술정보를 한 명이라도 더 완독했으면 했거든요. 문학비평에서는 다양한 글쓰기 방식이 시도되고 있는데, 미술계에서도 그렇게 했으면 하는 생각을 한 거죠. 스타작가의 글쓰기도 그렇고, 자신을 노출하는 글쓰기는 독자에게 글 내용뿐만 아니라 글을 쓴 저자에도 관심을 갖게 하려는 의도도 있었죠. 그래서 독자는 저자를 알게 되고, 그러면 그의 글을 계속 따라 읽게 되고, 그렇게 미술을 깊이 이해해 갈 수 있지 않나 싶어요.

개인적으로 학창시절부터, 필자들이 글을 쓸 때 '필자' 같은 익명성 뒤로 숨는 것이 아니라, '나는' 식으로 자신을 문장의 전면으로 드러내며 자기 노출을 하는 그런 글들에 호감이 많았어요. 그중에 시인 황지우 같은 분이 있죠. 황 시인이 예전에 쓴 미술에 관한 에세이나 비평 등 보면 기가 막히거든요. 미학과 출신다운 전문성과 함께 시인 특유의 활달한 언어 구사로 읽는 즐거움을 주었죠. 문장이 좋아서 장문의 비평마저 완독하게 했어요. 그리고 역시나 미술출판 분야의 파워 라이터인 손철주 선생은 『국민일보』 미술 담당 기자를 오래 했는데, 지금은 미술전문 저술가로 활동하고 있거든요. 해박한 동양의 고전을 바탕으로 옛 그림과 현대미술을 넘나드는데, 예스러운 문장이 일품이에요. 소설가 김훈 못지않은 문장가거든요. 그런데 손 선생이 처음 냈던 책이 기자 시절 『국민일보』에 연재했던 기사를 단행본으로 묶은 것인데, 그것이 지금도 계속 개

정판으로 나와요. 기사 자체는 시의성이 있어서 그 시기가 지나면 쓰임새가 없어지는데, 손 선생의 기사는 문장이 실하니까, 시의성을 떠나서도 여전히 유효한 겁니다. 이런 식으로, 기존의 글과 다른 글을 쓰는 사람들···. 그래서 저는 미술 전공자의 글보다 사회학을 전공했는데 미술에 관한 글을 쓰거나 영문학을 전공했는데 미술에 관심이 많아서 글을 쓰는 등 다른 시각을 가진 이들의 미술에 관한 글들을 유심히 봐요. 왜냐하면, 기존의 시각과는 다른 시각을 접할 수 있거든요. 그래서 아트북스에서 책을 냈던 필자들 중에서 미술전공자가 아닌 경우가 많아요.

저는 미술에 관해 누구나 글을 쓸 수 있다고 생각해요. 그래서 자기 관점에서, 자기 이야기를 하는 것. 물론 전문가들이 봤을 때에는 낯간지러울지라도, 미술에 대해 거리낌 없이 이야기하는 분위기가 확산되면, 미술에 대한 관심이 더 많아지지 않을까 싶거든요. 서양미술이든, 전통미술이든, 조각이든, 도자기든, 디자인이든, 제가 미술을 가까이해서 행복한 점이 한둘이 아니거든요. 전 그것을 공유를 하고 싶은 거예요. 함께 나누고 싶은···. 미술인끼리만 즐기는 것이 아니고, 우리 삶과 동행하는 것이 미술임을 알려주고, 미술과 사람들을 맺어주고 싶은 거예요. 좋은 음식을 맛보면, 지인들에게 소개하고 싶듯이 권하고 싶은 거죠. 그것이 제가 하는 미술출판이기도 하고요.

안 작가 개인의 소회를 얘기하면서 작품 얘기하는 방식이 아무래도 동감 받기가 쉽죠?

정 계속 이야기했지만, 기획을 할 때 저자에게 자기 이야기를 원고에 녹여달라고 해요. 낯선 미술 이야기도 저자의 인간적인 체취를 접하면 한결 쉽게 이야기 속으로 빠져들 수 있고, 또 읽으면서 낯선 저자가 친근한 저자로 바뀔 수도 있다고 봐요. 그가 다음 책을 냈을 때, 또 그 책을 사 읽을 수도 있고…, 나아가 그 저자가 언급한 책들까지 찾아 읽는 부수적인 효과까지 안겨줄 수 있어요. 오래전에, 한형조라는 동양철학자가 박사학위 논문을 『주희에서 정약용으로』라는 책으로 낸 적이 있어요. 1990년대 초반이지 싶은데, 저는 동양철학에 관해 그 책을 재미있게 읽었어요. 기존의 논문 형식과는 달랐어요. 뭔가 형식이 자유로웠죠. 그냥 고급 교양소설처럼 쭉 읽혔어요. 때로는, 저자의 자기 노출이나 색다른 형식의 글쓰기가 독서의 재미로 작용할 수 있다고 봐요. 그래서 저는 저자들에게 전략적으로 이런 장점을 얘기하곤 합니다.

안 프리드리히 키틀러 책 같은 느낌이었겠네요. 얼마 전에 교수자격취득 논문으로 썼다던 그의 『기록시스템 1800·1900』 *Aufschreibesysteme 1800·1900* 을 읽었는데요, 학술서와 문학작품을 넘나드는 느낌을 받았어요.

정 류병학 선생이 어디선가 말하기를, 독자는 모두 자기 분야의 전문가라는 거예요. 미술에 어두울 뿐…. 그런 독자들을 상대하는 만큼 그들에게 어필할 수 있는 글이어야 한다는 것이죠. 당연한 지적인데, 실천하려면 쉽지 않아요. 저는 미

술에 관한 글들이 문장도 좋았으면 해요. 비평도 글인 이상, 정확한 문장 구사는 기본이죠. 그런데 미술에 관한 글 중에는 독자를 괴롭히는 문장이 적지 않아요. 문장의 체형을 고민하는 편집자의 입장에서 볼 때, 체형이 일그러진 문장들을 만날 때마다, 미끈한 글발로 읽는 즐거움까지 주는 글을 바라는 것은 과욕일 수도 있겠다 싶을 때가 한두 번이 아니에요. 한 번쯤 독자의 입장에 서서, 자기 글을 살펴보는 자세가 필요한 것 같아요. 책을 만드는 사람은 철저하게 독자의 입장에 서서 원고의 체형과 체질을 파악하는 사람이기도 해요. 어쩌면 저자보다 더 원고의 장단점을 잘 알 수 있는 입장이죠.

안 이제 비평도 좋은 내용은 기본이고, 탄탄한 문장력과 독자를 초대할 수 있는 편안함을 동시에 가져야 한다는 말씀이시죠?

정 인터넷이나 SNS 등의 발달로 매체 환경이 달라졌으니 비평도 약간 포즈를 바꾸어 미술계 밖의 독자들과도 소통할 수 있었으면 해요. 기존의 글쓰기 방식에서 벗어나 소통 가능한 방식으로 강구해 보는 거죠. 제가 잘 드는 비유로, 해수욕장에 갈 때는 양복이 아니라 수영복을 입어야 해요. 그러니까 매체에 따라 글쓰기 방식을 달리할 필요가 있다는 거죠. 요즘 책은 사진이 많아지고 글이 짧아지는 추셉니다. 그만큼 읽는 책보다는 보는 책이 대세라는 겁니다. 책은 세상의 변화를 살펴 가며 자신의 체형과 체질을 바꿉니다. 제가 만드는 대중서

는 스타일이 말랑말랑한 편이죠. 책을 구성할 때, 각 장의 사이사이에 '쉬어가는 페이지' 같은, 비교적 발랄한 내용의 팁을 배치합니다. 왜냐하면, 책을 펼쳤을 때, 본문에는 쉽게 호감이 가지 않았는데 팁이 재미있어서 거꾸로 본문을 읽게 하려는 전략이기도 해요. 이 쉬어가는 페이지라는 게 댓글의 변형태라 봐도 무방하죠. 변화된 환경에서, 독자가 한번 집어 든 책을 놓지 않게 하려고 다양한 전략을 구사하는 겁니다. 요즘 독자들은 저자의 자기 이야기를 듣고 싶어 합니다. 인터넷에 단어 하나만 치면 웬만한 객관적인 정보는 다 나와 있지 않습니까. 그러다 보니 이제 중요한 것은 그걸 가공해서 자기식으로 하는 이야기, 독자는 자신과 다른 그 이야기를 듣고 싶어 하거든요. 그랬을 때, 비평도 전략적으로, 어디까지나 전략적으로 자기 노출 혹은 직간접적인 에피소드 등을 가미했을 때, 사람들이 보다 솔깃해하고 귀 기울이게 되는 측면이 강하지 않을까 합니다.

비평이 미술계 내부문건으로 존재하는 데 만족한다면, 사실 이런 이야기는 헛소리일 뿐입니다. 다만 자기 생각을 더 많은 독자와 공유하고 싶다면 한 번쯤 고려해봤으면 해요. 어디까지나 미술계 바깥의 많은 독자와요. 알다시피 사람들은 대개 스토리에 반색합니다. 제가 주력하는 미술 대중서라는 것도 결국 스토리 없이 유통되던 미술책에 스토리를 입히는 작업이거든요. 지금까지 언급한 저자의 자기 노출이니, 에피소드의 활용이니, 전략적으로니 하는 것도 흥미라는 양념을 가미한 스토리텔링 작업이라고 할 수 있어요. 물론 스토리에 대한

정의를 어떻게 하는가에 따라 의견이 분분하겠지만 거칠게 말해서 그냥 독자들의 흥미를 자극할 만한 요소라고 생각하면 될 것 같아요. 머리에서 가슴으로. 머리에 호소하는 책이 전문서라면, 가슴에 호소하는 책은 대중서가 되겠죠. 같은 맥락에서, 머리에 호소하는 비평도 이젠 독자의 가슴으로 조금씩 하산할 필요가 있지 않을까 하는 거죠. 지금까지 제 이야기의 핵심은 이게 되겠네요.

신 지금 생각해 보면 제가 책을 만들 때 비평가라는 모자를 쓰고 그 시점을 바꾸지 않고 선생님을 만나 뵀는데, 오히려 그 너머의 거시적인 시각에서 말씀을 해주신 것 같습니다. 글쓰기의 경향이나 포뮬러 같은 것이 있고 그것이 그 시대의 구조와 연결되어 있다는 것을 파악하게 해준 발터 벤야민의 통찰이 생각납니다. 벤야민 같은 빨갱이 철학자는 자신의 계급과 시대에 맞추어 경향을 결정하라고 요청했는데 무늬만 빨갱이인 저는 논문이나 미술전문잡지의 경향 때문에 1%의 예술계의 인구만 읽는다면 그것이 사회적으로 의미를 갖느냐, 라고 비판하며 쉽게 쓰자고, 소설을 써보겠다고 했습니다. 그런데 선생님은 대중이 원하는 것이 무엇일까를 고민하시고 성공까지 하셨고 전략도 공유하시지만, 저의 소설은 그런 아이디어조차도 대중을 생각하는 시각에서가 아니었구나, 오만했구나, 하는 생각이 드네요.

4부 비평의 대상

무엇을 다루는가?

양효실

김정현

이영준

〈집단오찬〉

미술비평의 대상은 무엇인가? 이 질문은 굳이 미술비평의 원론적인 정의를 되새겨 보자는 것은 아니다. 오히려 우리 시대 미술비평의 소재가 얼마나 확장되었는지, 그리고 그로 인하여 미술비평가들이 얼마나 다양한 입장과 태도를 지니게 되었는지 살펴보기 위함이다. 역사적으로 현상학에 근거해 시각적인 효과와 그것을 파생시킨 작가의 의도에 대한 진지한 탐구만이 미술비평의 접근방식이라고 여겼던 적이 있었다. 반면에, 1950~60년대 서구에서 비평적이고 진보적인 철학과 문학비평이 등장하고 확산되면서 이후의 미술비평은 타 예술 장르는 물론 각종 인문·사회·과학의 아이디어를 적극적으로 수용하고 있다.

물론 작가와 작품은 비평의 대상으로서 언제나 무대의 중앙을 차지해 왔고 그 상황이 쉽게 변하지는 않을 것이다. 비평가에게는 여전히 작가와 작품이 근본적 질문의 출발점에 해당한다. 그러나 다른 한편, 우리 시대 미술비평에서 평면 회화나 입체 작품과 같은 고전적 개념의 외부에서 배회徘徊하는 퍼포먼스나 안무를 미술비평의 주요 논의 대상으로 본격적으로 끌어가는 미술비평가의 목소리를 만나게 된다. 미술비평가는 행위예술이나 이벤트의 참여나 체험뿐만 아니라, 기획하는 것까지 비평의 과정으로 수용한다(김정현). 또한 예술가의 시대정신도 비평의 대상이 될 수 있다. 비평가는 미술계에서 주어진 경제적, 정치적, 정서적인 여건을 예술가와 공유하며, 자신이 경험하고 느낀 것을 해석해서 미적인 감상이 가능한 글로 옮기는 창작자이기도 하다. 최근에 비평가(혹은 미학자, 혹

은 교육자)는 젊은 세대의 여성 작가들이 젠더와 젠더를 둘러싼 최근의 담론들을 적극적으로 수용하게 되면서 오히려 전투적인 페미니즘 담론에 의해 함몰되고 희생되는 과정을 목격한다. 날카롭게 그 과정을 비평한 목소리는 비평할 대상을 수용하는 과정에서 지녀야 할 근원적이고 비판적인 음성이었다는 면에서 중요한 의미를 지닌다(양효실).

나아가서 과학철학은 미술비평에서 다루는 대상을 사물로까지 확장하자고 권유한다. 사물과 기계, 그리고 기계가 작동하는 원리와 근간을 이루는 지식은 작가를 둘러싼, 예술작업이 생성되는 세계의 일부이기도 하다. 일찍이 덕후적인 개인 관심사라는 항구에서 출항한 비평가의 사유는 미술 '작품'이라는 거대한 대항을 통과하여 '작품'처럼 아름다운 기계가 왕좌에 있는 신세계를 향해 간다. 이 격정의 '항해기'는 새로운 항로를 개척한 확장된 미학의 항해 지도로 그려진다(이영준). 여기서는 비평의 대상이 단순히 하나의 작품(사물)이나 그것에서 파생된 어떤 흐름에만 한정되지는 않게 된다. 마지막으로 '신생공간' 세대, 혹은 '굿-즈' 세대로 명명되는 일군의 80년대 작가군의 활동에 함께하거나 근거리에서 지켜봐 왔던 비평가 집단이 사후적으로 바라보는 80년대 세대의 작동방식과 도래한/할 90년대 세대의 새로운 흐름에 관한 이야기를 듣게 된다. 유령처럼 유랑하게 된 세대가 '유령 시점의 자유도'[1]를 확보하

1. 〈집단오찬〉의 인터뷰 중 등장하는 개념으로, 그들이 《호버링》이라는 전시에서 지녔던 태도에 관한 것이다. 자세한 내용은 〈집단오찬〉 인터뷰 참고.

기 시작했다는 진단은 흥미로우면서도 씁쓸함을 느끼게 한다 (집단오찬).

양효실

여성 미술, 차이의 비평

삐딱한 미학자, 거침없는 막말을 하고 그에 대한 대가를 감수하겠다 하는, 상처투성이의, 개 쌍 마이웨이, 페미니스트, 문학인…. 비평가 양효실을 표현하는 단어는 단순하기도 하고 지나치게 복잡하기도 하다. 그를 만나고 나서 왜 그의 최근 저서에 부제로 '페미니즘이 이자혜 사건에서 말한 것과 말하지 못한 것'이라는 표현을 적었는지 이해가 갔다. 이해관계를 떠나서 일단 발설되어야만 하는 이야기들이 있다. 그는 주디스 버틀러의 『주디스 버틀러, 지상에서 함께 산다는 것』(2016), 『윤리적 폭력 비판』(2013), 『불확실한 삶』(2008) 등을 번역했고, 『불구의 삶, 사랑의 말』(2017), 『권력에 맞선 상상력, 문화운동 연대기』(2015) 등의 책을 썼다.

#미투에 즈음하여

신 선생님이 "미투는 이미 일어났는데 그래서 거기에 대하여 고나리질 하는 것은 꼰대들이나 하는 짓"이며 그것의 "볼모가 되어 견디고 인정하는 수밖에 없다."고 하셨는데 왠가요?

양효실(이하 양) 미투는 어쨌든 20~30대 여성들이 주도하고 있잖아요. 미투의 이니셔티브[주도권]initiative는 20~30대고 나 같은 50대, 그것도 책으로 읽고 배운 여자에게는 '밖'의 사건이고, 사실 저는 온전히 지지 발언을 한 사람도 아니죠. 약간 제 위치가 애매해요. 미투가 시작될 때 저는 이자혜 작가를 지지하는 발언을 했고요. 트위터상에서 어떤 여자가 이자혜가 이전에 자신이 당한 성폭력에 포주 역할을 했다며, 그것을 이자혜의 만화와 연결하며 고발했어요. 이자혜는 의정부 출신의 제가 좋아하는 변두리 작가의 거의 모든 것을 가진 예술가죠. 제가 보기에는 자기애의 방증인 자기 희화화에 능수능란하고, 성적인 것에 대해서도 거침없는 재현을 해내는 정말 새로운 예술가였단 말이에요. 걔는 전시도 했고 전시장과 웹툰을 왔다 갔다 하는, 제가 선망하는 미적으로 탁월한 애예요. 그런 애가 가해자로 호명이 되었고, 바로 그다음 날 '유어마인드'와 다른 몇몇 출판사에서 자혜의 작품을 반품하더라고요. 『문학과 사회』에서도 이자혜가 방조했다는 말에 이자혜가 들어간 부분을 뜯어내고 그러더라고요.

그래서 이러는 것을 보면서 개인적으로 예술계가 이자혜에

게 사망 선고를 내리는 걸 보면서, 작가와 작품을 구분하지 못하는 것을 보면서, '자혜 죽겠다 … 자혜 죽으면 안 돼.'라는 걱정에서 학생들을 대거 모아 열 번 정도 만나 이야기하고 책으로 냈어요. 그 덕분에 내부 외부에서 욕 좀 먹었죠. '가해자 편을 든 미학자,' '가부장제 사회의 인문학계 부역자, 양효실'이라는. 나중에 이자혜는 무혐의 처분을 받았지만, 출판사 중 어느 곳도 거기에 대해 사과문을 내지는 않았어요. 저 스스로도 저를 명예남성이라고 희화화, 자기비하를 해대기에 저에 대한 비난은 그럴 수도, 라고 치부합니다.

고 명예 남성이요? 그런 용어가 통용되는군요.

양 제도권 여자들, 여자 교수들, 뭐 박근혜 같은 여성들도 명예남성이라고들 하죠. 소위 남성의 언어를 내면화한 여성들, 가부장제 사회에서 '잘 나가는' 여자들이라고 할까요.

신 혹시 이자혜 사건에 가담하지 않았다면 선생님께서도 미투에 참여하셨을까요?

양 "만약에"라는 말은 잘 못 하겠어요. 한 번에 하나밖에 할 수 없는 게 인간의 조건이니까요. 그리고 그 책은 문화계의 남자들이 '정치적으로 올바른'(PC) 것을 강조하는 페미니스트를 공격할 때 전거로 많이 사용하기도 했어요. 페미니즘 내부에서 PC를 표방하는 래디컬 페미니즘과 다른 사유의 방식을

제안하려는 미국에서는 '포스트페미니즘'이라고 부르는 진영의 내부 갈등은 이미 예술에서 리얼리즘과 모더니즘 논쟁으로 오랜 기간 진행되어 왔었죠. 예술은 현실의 변혁에 가담하지만 그때 예술은 정치적으로나 도덕적으로 공정한 내용을 통해 그렇게 하느냐, 새로운 형식을 통해 그렇게 하느냐는 문제인데요. 일차적으로 젠더 정치에서건 미적 관심에서건 직접적으로 올바른 도식이 드러나는 작품을 별로 안 좋아해요. 지금 메갈(메갈리아 준말)이나 미투 논란에서 예술은 정치를 위한 보조 역할이죠. 여성의 경험과 목소리를 가시화해서 남성의 세계관이나 이데올로기를 분쇄하려는 것인데요. 메갈의 방식은 흔히 가시성의 정치라고 해요. 그래서 그 부분에 대해서는 침묵함으로써 지지해야 한다는 생각을 가진 한편, 그러나 문제가 그렇게 간단한 것이 아니잖아요. 그것이 이자혜였어요. 당시에도 그렇게 하면 위험해진다는 말을 끊임없이 들었지만, 자혜가 가해자와 피해자 사이에서 '여자 가해자'로 간주되고 있다는 것 때문에 할 수밖에 없었어요. 실은 이자혜가 너무 만만한, 권력을 지닌 사람이 아니기 때문에 여기저기서 쳐내진 거잖아요.

고 젊은 예술가들 사이에서야 이자혜가 잘 알려진 권력처럼 보이겠지만 전체 사회에서는 이자혜도 얼마든지 약자란 말이에요. 말씀하시는 책이 『당신은 피해자입니까, 가해자입니까』(2017)인가요?

양 그 책을 보셔야 할 거예요. 그때 피해자로 정체화한 그

친구의 말을 온전히 '거짓말'이라고는 생각하지 않아요. 무슨 말인지 아시죠. 기억은 어쨌든… . 저는 그때 이자혜가 옳아서 그 일을 끌고 간 건 아니었어요. 저는 이자혜한테 "너 감옥 갈 수 있지?" 이러한 전제하에 그걸 가져간 거예요. 단지 얘가 죽으면 안 되니까요. 어쨌든 필요한 이야기를 한 것이고요. 덧붙여 미투에 뿌리 깊은 불신과 분노가 붙어 다닌다는 건 문제에요. 올해 2월 2일 이자혜가 한 웹진과 인터뷰한 것이 인터넷에 올라왔는데 그걸 보니 이 책을 위한 집담회로 상처를 입었던 것 같아요. 그때를 떠올리며 "나의 모든 발화와 행동이 철저하게 대상화당하고 내 사고를 분석당하는 것이 조금 서글플 때도 있었다."라고 말하더군요. 저도 심리치료를 받아야 될 것 같아, 라는 말을 자주 했으니. 고정희 시인의 말처럼 '상한 영혼'으로 세월을 견디는 듯해요.

고 굉장히 중요한 부분이죠. 결국에 다 어떤 정치적인 세력들로 함몰될 위험이 크거든요. 미투 또한 권력화, 집단화되면 어렵지 않게 개인을 소멸시키거든요. 한순간에 사라지게 만들죠.

페미니즘과 페미니즘들 그리고 여성들의 예술

양 분노라는 감정은 무척 도덕적인 감정이에요. 무척 초자아적이고 남성적인 거잖아요. 세계가 이렇게 잘못되었는데 우리가 나서서 올바른 사회를 만들 수 있다는 레토릭rhetoric이

좌파우파가 모두 동원하는 전형적인 '정치적 감정'이란 말이에요. 굳이 니체의 르상티망[원한]ressentiment을 갖고 오지 않아도 우리의 평균화된 감정은 분노이고 그 분노를 정당화할 각자의 정의를 광장에서 부르짖게 되죠. 얼마 전 광화문에서 박근혜 석방을 외치는 사람들을 길 건너에서 물끄러미 보고 있었죠. 누군가는 지나가며 "미친 거 아냐?"라고 하던데 저는 건너편에서 노인들이 자기들만의 축제를 하고 있다고 생각하고 있었어요. 미친 사람들일 수도 지금 즐기는 사람일 수도 있다는 생각이 들었죠. 어쨌든 예술은 분노가 아니라 무력감과 연동하는 약한 웃음이거나 자기 희화화와 연동하는 아이러니이거나 분노에서 남는 어떤 복잡한 감정들이어야 해요. 분노는 무척 명쾌한데 예술은 분노가 아닌 어떤 우울, 혼란, 연민, 혐오, 이러한 우수리 같은 감정들이 잔존하는 공간인 거예요. 그래서 저도 "미투 운동 하는 애들이 분노하는 것을 들어줘야 한다." "한동안 입 닥치고 있어야 한다."고 말하면서도 예술에 정치가 득세하는 것에 대해서는 기시감이 들었고 좀 우울했죠. 그런데 또 한편 #미투가 떠오르면 할 말이 없더라고요.

고 동의해요. 요새 보면 미투가 그나마 복잡해졌던 여성과 남성 간의 관계나 담론을 축약시키는 부분이 분명히 있어요. 특히 계속 SNS를 통해서 접속된 젊은 세대의 경우 너는 어느 쪽이냐는 질문에 계속 노출되고 선택을 강요받게 될 수밖에 없는 것 같아요.

양 그런데 바깥에서 숲을 보고 숲에 대해서 이야기하는 것이 아마 그게 일반화일 거예요. 그래도 '편 가르기'가 불가피해지는 순간들이 있잖아요. 예를 들어 언론이 자극적으로 조회 수를 올리기 위해서 메갈이나 미투를 활용하는 방식이 있고요. 왜냐면 끊임없이 적을 만들고 적에게 모든 악을 투사하려고 하는 것은 근대 대중 정치의 일환이고…. 언론이나 매체는 좋은 놈 vs. 나쁜 놈, 당한 사람 vs. 가해자로만 편을 만들어버리는 폭력을 가해요.

소위 '내부'에 있다고 볼 수 있는 애 중의 〈페미당당〉[1]의 멤버인 우지안이 저한테 그랬어요. "선생님, 옳은 말만 하는 것도 지쳤어요." 그러니까 정치적으로 움직이는 것과 '진지전'에서 '정치적인' 것 사이에는 간극이 있는 거예요. 지안이도 아주 탁월한 예술가거든요. 아주 너그럽고 웃음이 많은 친구인데, 현재 한국의 분위기에서는 〈페미당당〉은 가시성의 정치를 선택할 수밖에 없단 말이죠. 그러니까 개인의 복잡하고 모호한 삶과 정치적 입장 사이의 간극이나 갈등을 '메갈리아'라는 한 단어로 납작하게 만들어버리는 것은, 말하자면 읽는 것의 문제이죠.

고 그런 생각도 드네요. 젊은 여성 예술가들의 경우 작가로서 페미니즘이라는 담론과 생활인으로서 여성인 자신에게 페미니즘이 미치는 영향이 결국은 다를 수도 있는데 그것이

1. 〈페미당당〉은 2016년 결성된 페미니스트 정당 준비모임의 약칭이다.

같아야 한다고 요구받는 것도 상당한 자기 검열의 과정을 거치는 것이고 억압이지요. 악순환일 수도 있는데 그래도 외부적으로 전투적인 태도를 지니는 것이 젊은 작가들의 경우 더 도움이 된다고 생각하면 그 길을 택하겠죠.

양 하지만 그 차이를 드러내는 것이 '예술'이라고 생각해요. 예술은 특정한 여성들의 차이를 제안해야 해요. 정치적으로 올바른 예술 역시도 감수성으로서 차이를 드러내는 것이고요. 물론 페미니스트라고 호명되었을 때 특수한 측면에서만 분석되어지는 것에 대한 거부감, 그런 것도 인정을 해줘야 할 거 같고요. 그러면서도 이어지고 다시 또 돌아가고 만나고 뭐 그런 것을 거치다 보면, 다시 말해 정치가 휩쓸고 가면 개개인의 상흔들만 남는대요. 〈페미당당〉이나 '메갈'은 어디에 있게 될지 걱정도 되고 궁금해지기도 하고요. "올바른 말만 하는 데에 지쳤어요."라는 말은 현장에 계속 남아 있는 사람만이 할 수 있는 그러나 뒤늦게 들리게 되는 말이란 말이죠.

고 그래도 요새 저돌적인 여성들이 뭘 발언하는 것도 무척 용기가 있어 보여요.

양 저는 굉장히 비관적이에요. 왜냐하면, 하기 싫은 이야기이지만 성폭력, 성추행, 강간은 오랫동안 존재해 왔는데, 마치 없던 얘기인 것처럼 우리가 심석희 #미투에 또 놀라고. 체육계는 자정작용 한다면서 또 CCTV[감시카메라]나 들여갈 것 아

니에요. 문제는 그렇게 되면 다시 도구적인 합리성이 작동하는 것이고, CCTV, 법, 정의와 같은 남성제도를 다시 요청하는 것이고요. 어쨌든 신자유주의, 민족주의, 어쨌든 남성성의 신화가 다시 만들어지고 있는 그런 상황이라고 봐요. 우리가 신자유주의 속에서 살아가고 있잖아요. 끊임없이 누군가를 혐오하라고 하는 사회이니까요. 난민이건 여성이건 퀴어건 간에 누군가를 혐오하도록 하는 사회인 거고, 그래서 갈등이나 여혐은 더욱 더 늘어날 전망으로 보이고요. 왜냐면 여성들이 현실적으로 힘을 가질수록 남성들의 반감을 사는 건 더 심해질 수밖에 없고 여성에 대한 폭력은 더 심해질 것이고요. 그러니까 사각지대가 더 생기겠죠. 밖으로 드러날 수 없는 곳에서 폭력이 더 많아지겠지요.

그래서 한쪽에서는 법과 정의와 제도가 더 공고해지는 결과를 PC정치의 성취로 기록하겠지만 그와 동시에 생기는 '우수리'들도 주목해야죠. 다시 밖으로 밀려나는 것들, 더 소외되고 상처 입은 것들, 비동일성, 그런 것들이 미적 가치와 연동할 것 같아요. 미투는 SNS라는 하위문화가 없었으면 불가능했던 것이고, 인간은 기본적으로 사회적인 존재이니까요. "잉여의 사회성이나 정치성들을 미적 경험을 경유해서 어떻게 만들어 낼 것인가," "타자, 차이, 경험, 총체성에 반대하는 저항하는 소수자들의 이야기," 뭐 이런 것들이 어쨌든 재현불가능한 것의 귀환이겠죠. 리얼리즘이 돌아오는데, 동시에 리얼리즘 형식으로는 담을 수 없는 타자의 재현불가능한 것도 돌아오는 것 같고, 그래서 단지 약자의 법과 도덕뿐만이 아니라 약자의 '강

함'과 감수성이 제게는 놓치지 말아야 할 것인 것 같고요.

고 계속 분류가 안 되는 것들요? 잉여적으로 남는 것들요?

신 의미가 미끄러져서….

양 그래서 예술은 웃음이기도 한 거예요. 저는 계속 웃음 얘기를 해 오는데요. 약자가 자기 연민, 나르시시즘으로 돌아가지 않을 때 자기 경험을 비틀어서 나오는 자기 강함, 즉 "나는 너희들에게 상처를 입었지만 그로 인해서 내 삶이 비참해지지 않았다."라고 얘기할 때 나오는 게 예술이고 그것은 예민해야 가능해요. '예민하다'는 것은 자기에게로 무사히 돌아오는 대신에 계속 현장에 남아서 우수리들, 그림자들, 침묵들, 희미한 존재들을 감지해내는 것이거든요. 자기가 아니라 사건이 일어난 그곳을 기꺼이 책임지는 것이죠. 그래서 약자이지만 동시에 약자가 아닙니다.

고 듣기만 해도 신나네요.

양 사실은. 그래서 단독자가 싱귤러[단수]singular일 수도 있고 함께 있으면서 홀로 있는 방식의 그런 존재들이에요. 내가 그런 사람이라서 그럴 거예요, 그래서 접속되는 순간을 가지는 이유일 거예요. 원래 자기 이야기를 하는 방식이, 어떤 친구가 징징대면 우리는 오히려 냉정해지잖아요. 그런데 그런 예

술가는 자기 얘기를 하는데 너무 천연덕스럽게 그 고통을 미적으로 만든다고나 할까요? 이 표현은 무척 위험한데요. 자기 이야기를 하는데 그 이야기를 타인의 이야기처럼 하는 거요. 1인칭 작업이 3인칭 작업과 묘하게 겹쳐지는 그런. 자기객관화?… 일종의 디그니티[품위, 존엄성]Dignity을 갖게 되면 우리가 웃게 되잖아요. 그리고 웃음이 그렇게 만들잖아요. 용서란 것은 나를 용서하게 해주는 것이고 여기서 나를 죄의식에 사로잡히지 않게 하는 예술이 있단 말이에요.

신 타자성. 그것은 잉여라고 하는 부분이 인간에게 실제화된 것이기도 하고, 예술로 승화될 수 있는 잠재성이 위치하는 장소라는 말씀이시군요.

양 이러한 특성은 더 많이 읽는 사람들만의 감정적인 반향인 것 같은데요. 이러한 특성을 지닌 작가의 작업들이 더 좋은 것 같아요. 자기 이야기에 갇혀있는 애들은 약하고 상처 입은 애들이고요. 그 상처를 외화外化시키고, 이를 객관화할 수 있는 아이들의 작업이 좋거나 매력이 있죠. 저는 매력적인 이들에게 끌리는 것 같아요. 그것은 평생 매혹당하는 데 적극적이었던 제 삶의 태도이기도 해요. 일종의 제가 주체가 되어서 저를 던지는 방식이기도 하고요. 저는 연애를 해도 사랑받는 사람이 아니라 제가 더 사랑하는 사람이라는 데서 비롯될 거예요.

고 그런데 '과연 내가 충분히 포용적인가?'라는 질문과 자기 성찰은 왜 여성만 할까요? 적어도 저한테는 그렇게 느껴져요. 그래서 "우리 여성 비평가나 작가들만 고생하나."라는 피해 의식도 들고요. 저희가 흔히 하는 말, "남성 작가나 비평가들은 자신이 전체를 대변한다는 상당히 재수 없는 태도"를 심심치 않게 봐요. 그럼 정말 이게 뭔가 싶기도 하고 동시에 우리 여성들만 사서 고생하는 것 같아서 맘이 아프기도 하고요.

신 오랜 시간 동안 억압받는 세상을 경험한 우리가 습관을 지우기는 어렵잖아요.

양 보통의 이성애자 남자들은 재수 없어요. 자기를 계속 의심하고, 자기를 자기이게 만드는 프레임을 '보는' 것이 모더니티의 핵심이잖아요. 자기 의심요. 확신에 차서, 답을 이미 장착하고 대화하는 데 익숙한 사내들과는 사실 어떤 대화를 하고 있다고 보기가….

고 생뚱맞기는 한데요. 남자들이 기득권의 체계가 어떻게 돌아가는지 더 잘 알아서 그런 것은 아닐까요? 요새 눈에 띄는 마초 할아버지 트럼프도 자기 불안감이 있겠지요. 정확히 말해서 자기 의심, 자기 성찰은 교육과정에서 남자 아이들한테 장려하는 미덕이 전혀 아니기도 하죠. 명예 남성인 여성을 포함해서 성공한 이들은 점점 "나는 옳아!"라고만 말해야 할 것만 같고요. 그래서 자기 성찰 능력이 퇴화되지는 않았나

싫어요. 덧붙여서 한국 남자들은 겉으로는 선비 이미지를 숭 앙하지만 완전히 위선이지요. 사건 사고를 보면 점잖아 보이는 대한민국 선비 남성상의 이중성도 심각해요. 하하하.

양 발기부전의 마초성, 이거야말로 희극적이죠. 발기부 전의 '무기력'을 말하는 이성애자 남자들이 많아야 하는데 말이죠.

신 공식적으로는 표현할 창구가 없다는 것이 양쪽으로 작 동하는 거군요. 그래서 겉으로는 군대 같은 문화에 복종하고 기생하지만 동시에 몰래 하는 나쁜 짓도 은폐되기 쉽다는 말 씀이지요?

양 어쨌든 지금 사회 분위기가 미투 땜에 교육된 부분이 있죠. 낭만이나 환상을 모두 걷어내는 작업을 애네들이 다해 낸 거 같아요. 그래서 멋있어요. 최근에도 시끄러웠던 게 부산 쪽 어디 교수작가가 세월호 얘기를 하다가 개박살 났잖아요. "내 젖가슴처럼 단단한 자두?" 이런 표현을 쓴 거예요. 교수는 이게 왜 여혐이냐, 소녀에 대한 묘사라고 우기고. 그러나 그분 부산 예술계 인사 되었던데요?

신 선생님, 그런데 젊은 세대 남자 작가들은 좀 다를까요?

양 그것은 케이스 바이 케이스일 것 같아요.

고 전 남자도 꼭 일반화되어야 한다고 생각하지는 않아요. 젊은 세대가 윗세대랑은 다르다고 봐요. 긍정적으로 보자면 교육의 역할도 좀 있고요. 하지만 현실 사회에서는 엄연히 주어지는 기회에 대한 접근성은 달라요. 그래서 대결 구도로 몰아가지는 않겠지만 그들이 갖게 되는 성차별에 따른 이득이나 기회의 불균등에 대해서 계속 남성과 사회에 넌지시 꼬집어 줄 필요는 있어요. 국내 미술계만 해도 마치 성차별이 없는 양 듣고만 있으라는 것은 옳지 않아요. 그리고 저의 경우 누군가 여성과 연관해서 써달라고 하면 거절하지 않는다는 원칙이 있어요. 여성 작가들이나 미술계의 성차별을 없애는 데에 얼마나 도움이 될지는 모르겠지만 제 개인의 취향이나 이론적 편파성을 이유로 거절하는 것은 제가 보기에는 너무 무책임해요. 미술계가 이전보다 덜 성차별화되었다고 하든지 말든지 간에 경계의 고삐를 늦추면 안 된다고도 생각해요.

차이의 미술비평

신 선생님이 비평을 시작한 계기나 작가를 만나고 비평을 쓰는 과정도 싱귤러리티[특이성 혹은 개별성]singularity, 잉여, 혹은 차이와 관련이 있을까요?

양 저는 재미있는 것을 따라다니는 사람이라서 … '제가 한번 풀어 볼게요.' 하고 비평을 시작하게 됐는데, 사실 비평계가 어떻게 구성되어있는지를 모르고 뛰어들었어요. 그래서 처

음에 1년에 4~5개 글을 썼죠?

신 나쁘지 않은 알바겠네요?

양 돈 없는 작가들에게는 작품을, 청구전해야 하는 과정 생들에게는 백만 원, 개인전 작가들에게는 70만 원 정도 받았어요. 요즘 레지던시 프로그램에 자주 차출되는데 30만 원에서 70만 원까지 케이스 바이 케이스더라고요. 한 번에 한 호흡으로 쓰는 경우건 덮어쓰기를 열 번 이상해야 하는 경우건 모두 힘들기는 매한가지더라고요. 물론 시각적인 구조를 언어로 푸는 과정은 수수께끼를 푸는 것과 비슷해서 재미있고요. 작가랑 만나서 이야기하다 울거나 쓰면서 우는 경우도 많아요.

신 어머, 그 정도로 격한 감정이 오갈 수 있어요?

양 처음에는 쓰면 울었어요. 작가의 고립이나 고독이나 상처가 느껴져서⋯. 비평이 저한테는 번역이면서, 동시에 그 안으로 들어가서 샅샅이 훑고 나오는 것, 범인 뒤를 탐정이 뒤쫓는 것과 비슷한⋯. 그래서 그런 것이 재미있었고⋯. 저는 그런 걸 워낙 재미있어하는 사람이라서요. 저는 사람을 오래 만나지 못하고 얇게 짧게 만나는 유형이라 그것도 적성에 맞았고요. 또 지배력이라고 해야 하나⋯ '나 너를 이제 알았어.'라는 그런 쾌락도 있었던 것 같고요. 그런데 지금은 일이 되어가는 중이라 재미는 사라지고, 느는 것은 통장이요. 없는 것은

시간이라, 아무 의미가 없는…. 그다음에 전시에 오라고 하면 "못가요."라고 해요. 왜냐면 너무 힘드니까요. 지금 당장 몰입해 있는 다른 사람의 탐정 수사를 해야 하니까요. 다른 누군가와 교제하는 방식이니까 계속 한 작가와의 관계는 불가능하고 그게 또 미안해지는 부분이고요.

신 게다가 친해지는 순간, 그게 적어도 관념의 수위에서는 동종업계의 일부가 되어 서로 키워주는 패거리를 만드는 일이 되요.

양 저는 키워줄 수 있는 사람이 아니니…. 하하하.

신 관운이 있어야 작가도 키울 수 있어요.

양 얼마 전에 어떤 심사를 위한 6시간 정도의 모임에서 오랜만에 만난 제가 좋아하는 선배가 나중에 저보고 "너는 제도권에는 못 들어가겠다."라고 걱정하길래 막 웃었어요. 편하고 뻔하게 말하는 것은 싫고 정확하고 직설적으로 말하려고 하거든요. 작가들은 상처 입고요. 처음부터 제 화법을 좋아하는 사람들도 있지만 많은 경우는 상처를 입거나 화를 내기도 하죠. 저는 정확히 말한다고 하고 듣는 분들은 공격적이라고 하고 누군가는 따듯하다고 하고 또 누군가는 새롭다고 하고 그래요. 몇 번 들으면 익숙해지지만요. 결국은 우스운 사람이고요.

고 그런데 딜레마가 뭐냐 하면요. 심의든 비평이든 결국은 밖의 사람을 부른다는 것은 뭔가 평소에 내부에서는 듣지 못하던 말을 들으려고 부르는 건데 좋은 소리만 하고 듣고 하는 것은 피차 시간 낭비지요.

양 그날 했던 이야기가 뭐냐면 워마드 논의 이후 그러한 태도를 가지고 작업을 하는 작가들의 프레젠테이션을 보고 토론하는 행사였는데요. 제가 "내용은 알겠는데 형식적인 새로움이 뭐가 있느냐? 구리다. 너네들이 젊다고 하는데 젊은 부분이 하나도 안 보인다."라고 했어요. 그랬더니 그 선배가 담배를 피면서 "요즘은 예전의 '개쌍 마이웨이'가 없지, 애들이 약해."라고 저를 지지해 줬어요. 그런데 그런 인정을 받고 나면 더 그런데, 집에 와서 자학했어요. 결국 저도 제 욕망을 투사한 거잖아요. '나의 강함'이라는 메타포를 보편적인 기준인 양 구사해가며 너넨 왜 약해, 이러고 있었으니. 집도 있고 언어도 있고 나이도 있는 제가 말이죠. 매번 훈계하고 혼잣말하는 거죠. '나쁜 년, 또 저질렀구나.'

고 그렇죠. 요즘 포용적인inclusive 작업이 많아요!

양 아방가르드에 대한 저의 욕망, 즉 그전의 좌파 민중미술에서 볼 수 있었던(?!) 어떤 급진성이 사실 형식적 새로움에는 다다르지 못했던 그런 과거에 비해 지금 아이들이 약한 것은 맞잖아요. 그래서 "쓰잘대기 없는 말을 했군. 수능세대인

데."라고 반성합니다. 반복에 익숙해 있고 프레임이 갇혀 있고….

신 선생님, '강하다'는 것과 '포지셔닝이 있기는 해야 한다'를 같은 의미로 사용하신 건가요?

양 저는 유튜브 사례를 들었어요. 유튜브를 보면 좋아하는 애들끼리 SNS 통해서 모여서 아무런 위계 없이 어떤 협력을 만들어 내는 애들이 있단 말이에요. 그러니까 '너희들, 아젠다는 알겠는데 그 아젠다와 연관해서 어떤 민주주의도 안 보인다.'라고 하죠. 예술은 민주주의의 담지잔데요. 하지만 듣는 입장에서는 너무 관념적인 거잖아요. 그런데 토론회 행사라는 게 이를 함께 논의할 시간을 주는 게 아니잖아요. 그 짧은 시간에 프레젠테이션을 보고 뭘 안다는 듯이 이야기를 해야 하는 역할이 주어진 것이고요.

신 비평이라는 것이 실효성이 있는지의 여부, 예술계 안에서 비평의 위치 등에 대해서 말을 해볼 수 있을 것이라는 생각이 드네요. 제가 아는 어느 여성 비평가의 경우는 아무런 욕을 안 하시니까 이 업계에서 살아남을 수 있었던 것이 아니었을까 싶어요.

양 그런데 저도 공식적인 자리에서 어떤 의제와 연관해서는 비판적인 목소리를 내지만 개인적으로 작가들 만나면 욕

하지는 않아요, 욕먹는 사람들의 이유를 알기는 알겠는데 저는 좋은 작가 나쁜 작가를 구분하는 것이 비평의 목적이라고 생각하지 않고 모든 작가는 내재적인 다이내믹과 구조를 갖고 있다고 생각해요. 그리고 제게는 비평이 그런 동역학을 찾아내는 것이라고 생각해요. 저는 작가는 죄가 없다. 비평가에게는 죄를 물어야 한다가 평소 제 지론입니다. 잘못 읽은 죄? 하하. 작가들은 비평 앞에서는 주눅 들게 되거든요. 가끔 집담회에서 다른 작가와 매칭된 비평가의 분석에 대해 이의제기도 하곤 합니다.

고 우리나라 작가들이 많이 소극적이고 비평에 대해 회의적이기도 하죠.

양 어찌 보면, 작가들도 외로운 사람들이에요. 대중적 인지도와는 별개로 자신의 작업들이 어떻게 의미를 전달^{signify}하는가에 대해서 본인들도 불안정한 거잖아요?
예를 들어 타자를 표현하는 서도호의 작품엔 여성노동을 착취하는 방식이 포함돼요. 하지만 논의되지 않고 있어요. 서도호의 잘잘못을 들추겠다는 것이 아니라, 작업 방식에서 제자나 여성의 바느질을 공장처럼 운영할 때 여성의 노동을 착취하는 셈이 되고 그렇다면 그의 작품의 의미는 전혀 달라지죠. 일전에 리움에서 열렸던 서도호 전시를 보면서 토할 것 같은 느낌이었어요. 과잉의 스펙터클은 시각적으로 압도하면서 우리를 주눅 들게 하잖아요. 너무 아름다운 것, 환상적인 것은

의심의 대상이죠. 또 오리엔탈리즘과 연결되고요. 그런데 이런 부분은 작품에서, 국제적으로 인정받는 또는 주류의 작가들이 어떻게 오리엔탈리즘을 이용해서 타자성을 착취하는가, 전유하는가의 문제이잖아요.

신 그 과정에서 브랜딩이 먹히잖아요.

양 그것이 그들이 국제화되는데, 브랜드화되는 데에 힘이 된다는 것이 참 역설적이죠. 지금 이 이야기를 한들 누가 귀담아들을까요? 그래도 이렇게 기록은 남겨야죠.

신 맞아요. 기록이 남아야 되죠. 지금 '라이징 스타'이시니까 지금도 거론을 하신다면 누군가가 들을 만한 힘이 있을지도 모르겠어요. 그렇지만 선생님의 말씀은 그 작가들의 작품이 팔리는 데는 도움이 안 될 테니까 묻히긴 할 것 같아요.

양 그런데 애들이 묻는단 말이에요. 백남준이 너무 중요하다고 하는데 나는 모르겠다. 왜 그런지. 백남준이 한국 미술계에서 어디에 위치하는가에 대한 한국적인 맥락에서의 글이 없어요. 요즘 표현으로 '누가 빨아줬나?' 이런 걸 추적하는 일이 되었건 역수입된 예술로서건 분석이 필요할 것 같아요.

고 국내 미술계는 아직 진정으로 비평할 수 없는 풍토잖아요. 이번에 책 만들면서도 비평의 위기니 뭐니 해도 국내 비

평의 가장 큰 문제는 대놓고 비평할 수 없는 분위기라고 봐요. 아니면 인신공격이나 편가르기로 받아들인다든지요.

신 그건 제가 생각하기에는 비평이라는 것이 어떤 작품세계를 번역하는 것이라고 하셨듯이 남의 생각인 작품에 자신의 세계를 투사해서 번역할 수밖에 없는데 권위나 로망이 남아있을 수 있기나 한지도 모르겠어요. 하지만 아무나 비평을 할 수 있는 것 아닌가요? 다중지성처럼요. 작품이나 작가에 대한 아무개의 반응들이 여럿 모였을 때 오히려 우리가 생각하는 이상적인 비평의 역할이 가능한 것이 아닐까요?

양 홍대에서 그런 시도를 하지 않았어요? 주례사 비평이 아니라, 뭔가 한국적 담론이 필요하다든지…….

신 제가 말하는 담론은 미술계 차원이 아니라 더 대중적인 것이요.

양 대중은 비평 안 읽어요. 비평이란 관습을 보좌하는 몇 가지 형식이 있는데 레지던시의 비평가 매칭프로그램은 일종의 통과의례처럼 정해진 양의 시간이 있고, 한도 내에서 할당된 돈을 사용하고, 일 년 플랜 안에서 정해진 프로그램을 모두 소화하는 형식이 있는 것 같아요. 비평가들은 보상 이상이하도 아닌 납품 느낌의 결과를 내고요. 두 시간 만에 뭔가를 읽는다는 게. 뭐 사주 푸는 것도 아닌데……. 어려운 일이잖

아요.

신 깨갱.

고 레지던시 멘토나 비평가 매칭은 상당히 한국적인 모델이라고 생각해요. 제가 이전에 심상용 선생님과의 인터뷰에서도 언급한 바와 같이 엄마들이 애를 키울 때 굉장히 세세히 돌봐주는 대신 불안해서 내내 잔소리하고 참견하듯이 국가도 전문인들을 내세워서 "너네들이 젊은 작가들을 키워봐, 채찍질하면서도 작가들 너무 불안해하지 않게 다독여줘 봐." 하는 부분이 있어요. 그 실효성을 논하기 전에 상당히 '문화 특정적'이라고 생각해요.

양 그게 지금 비평의 일상이에요. 동시대 예술은, 모더니즘식의 보편적인 형식 언어로 말할 수가 없어요. 모더니즘에서야 역사성을 가졌던 텅 빈 언어들 "조형성~", "마스~"mass, "콤포지시용."composition

고 하하하하하, 그 말투! 제가 아는 나이 든 선생님도 바로 그런 말투를 써요! 발음도 세대 간에 차이가 있죠.

양 그죠. 그런 것들은 텅 빈 언어들이잖아요. 알아들을 수 없는 껍데기 언어로 상대의 기를 죽이죠. 요즘 애들은 스토리텔러storyteller들인데, 형식 언어를 충실히 지키는 것이 아니라

자기 이야기를 위한 형식을 찾는 애들인데, 그들과의 간극은 모더니즘으로 설명될 수가 없어요.

저는 주디스 버틀러의 책을 번역하고, 문학적인 토양에 있다가 미술계로 오다 보니 쓰는 언어가 다르잖아요. 타자, 사람, 수행성, 주로 그쪽인 거잖아요. 어쨌든 제가 쓰는 용어들은 미술계의 규범적 언어와 다르기 때문에 새롭다, 다르게 설명한다, 그런 태도도 있었던 것 같고요. 작가가 왜 이러한 작업을 하려고 하는지에 관한 이야기들을 작가의 경험 안으로 들어가서 풀려고 하니까 작가들한테는 고마운 사람인 거죠.

신 아, 그래서 라이징 스타가 되셨구나!

양 얼마 전 그렇게 말했어요. 가까운 이에게 "이것도 한때지 나를 찾는 것은 그다지 오래지 않을 것이다"라고 했더니 현명하다 하더군요. 나를 '라이징 스타'라고 한 것은 농담이기도 하고 동시에 나를 갖고 노는 건데요. 오래가지는 않을 것이고, 나의 역량도 있거니와, 그들이 원하는 형식도 있을 테니까요. 정작 이 역할이 누구에게 영향을 주는 것이 아니라 그냥 의례적으로 불러서 된 것이니까요.

신 작가라는 인간이 만들어 낸 차이와 특이성의 측면을 선생님이 샅샅이 분석한다는 것이 그런 거네요. 버틀러의 수행성과 마찬가지로 살아가면서 정답 바깥으로 넘어가는 시간을 들여다보는 거요. 그래서 정동을 마주해야 하는 거요. 그것

이 선생님의 차이이기도 하겠어요?

양 후기구조주의에서 말하는 재현불가능성에 대한 공부가 큰 힘이 되었죠. 타자건 서발턴[2]이건 차이이건 실재이건 재현불가능한 것 가까이의, 아직 충분히 상징화되지 못한 변두리의 희미한 목소리를 들어야 한다는 그런. 그래서 뚫어져라 봐야 해요. 누구에게나 그런 부분이 있고, 그건 어떻게든 드러나게 되거든요. 가령 노동자의 아들이면서 여성 노동자인 엄마와 누이를 사랑하는 임흥순의 작업에서는 따뜻함을 봤어요. 가장 최근에는 방정아 작가도 그랬고요. 부산 아지매들에 대한 방정아의 무한한 사랑이 관념적 페미니즘의 변두리처럼 보이더라고요. 강단과 주류에 안착한 엘리트 페미니스트들의 작업과는 절대로 같아질 수 없는 지점이. 여성주의를 초과하는 내부의 타자로서의 시선. 그런 개별성이 읽힌단 말이에요. 요즘 유튜브 인기스타 중에 박막례라는 분이 있어요. 그분이 유튜브에서 '편들'을 향해 자기 경험을 이야기하는 거 너무 좋잖아요?

고 네, 저는 박막례 할머니의 완전 팬이죠. 팬이 아니고

2. 서발턴(sub-altern)은 원래 안토니오 그람시가 사회의 하층 계급을 지칭하기 위해 사용했던 용어였는데, 지금은 엘리트 집단 이외의 모든 인도인을 가리키는 명칭으로 사용되고 있다. 역사에 등장하지 않을 뿐만 아니라 자신을 나타낼 만한 변변한 기록도 남기지 못한 수많은 민초들을 의미하기도 한다.

편이요. 할머니가 외래어 발음을 못 하셔서 편이라고 하시기에⋯. 그분 에피소드 중에 "무서운 이야기"인가는 정말 압권이죠. 손녀가 무서운 이야기해달라고 하면서 귀신 이야기 유도하니까 이야기가 금방 옆길로 빠져서는 '내 인생 이야기가 제일 무섭다'고 하시는 거예요, 하하하. 개를 싫어하시는데 남편이 진돗개 맡겨놓고 나가서 돈도 안 벌어오니까 개를 묶어 놓고 파출부 갔다 왔는데 개가 없어져서 남편한테 두들겨 맞고 그 담부터 개를 안 좋아하신다는 이야기를 늘어놓으셨어요. 전혀 상상하지도 못하는 방향으로 이야기가 전개되는데 가장 구체적이고 절절하면서도 못 배우고 학대받은 여성의 모습이죠. 정말 마음에 와닿는⋯.

양 저는 이사를 많이 다녔는데 그러다 보니 자연스럽게 내부를 훔쳐보는 버릇이 생겼어요. 기득권에 들어가려고 몰입하고 하는 것이 아니라 뭐든지 거리를 두고 지켜보고 혼자 이야기를 꾸며내는 그런 사람 아시죠? '저 사람은 어떻게 저렇게 생겨먹게 되었을까⋯'를 보는 쪽으로 발달한 거죠. 저도 취향은 있지만 비평을 할 때는 작가의 좋고 나쁨이 아니라 이 사람이 이 작업에서 끌고 있는 논리나 로직logic을 찾아내죠. 왜 이 매체를 쓰고, 이 내러티브를 쓰고, 이 제목을 쓰고, 그런 것들을 알기 위해서 작가에게 계속 묻는 거고, 묻다가 나오는 비슷한 부분들을 더듬어 가는 거잖아요. 육체적 사랑이죠. 하하

하지만 갱년기 지나고 나서 몸이 굉장히 힘들어졌어요. 어제도 무지 아팠거든요. 오늘도 연기할까 했었는데요. 글을 쓸

때는 써야 하는 그 사람이 되어야 하니까 누구보다 집중을 하거든요. 그 사람의 이미지와 이미지 사이를 어쨌든 그 갭들을 제힘으로 채워야 하잖아요. 정말 집중해야 되고, 며칠을 걸어 다니면서 끄집어내야 되고, 다시 고치고, 이런 식으로 일종의 밀도와 집중력 그 자체이지요. 그러다가 누군가가 내가 공감할 만한 상처에 대한 말을 할 때 전 완전히 들어가기 위해서 빙의가 되잖아요. 이제 극단적으로 아파야 되기도 하잖아요.

신 비평가의 또 다른 측면이네요.

양 약간 유사 무당, 뭐 그런 표현을 써요. 이우성이 제 원고 받고 저한테 "자리 까시죠"라고 문자했어요. 처음엔 인정하기 힘들었는데, 지금은 그런 말을 들으면 '다행이다'라며 좋아라 하죠.

고 선생님이 문학에서 오셨고 그전에 습작도 했다고 하셨는데 스스로 창작자의 경험이 있기 때문에 빙의하기 쉽기도 해서 그렇게 접근하시지 않았을까요? 물론 그조차도 상투적일 수 있는데요.

양 맞아요. 미학과에 있다 보니까 거기에서 늘 들었던 부정적인 표현이 "넌 너무 문학적이야."였어요. 막말로 내부의 타자죠. 그 표현은 당시 그렇게 좋은 말은 아니었어요. 엄밀해야 하는데 "넌 너무 수사가 많아." 한마디로 이런 거였어요.

연대, 다른 채로 함께 있기

양 스스로 실패했다는 표현은 안 쓰는데, 비주류의 입장에서 빙의가 가능하니 누군가는 "내가 가짜 구원자. 사이비 구원자다"라고 표현할 수밖에 없는 지점들이 있을 것 같아요.

고 구원자를 필요로 하는 사람들 때문에 구원자의 존재가 만들어지는 것이겠지요. 작가에 대해서 비평가가 구원자라면, 유사한 메커니즘이 작동할 것 같아요. 기본적으로 구원은 절대 가능치 않다는 전제하에서요

일동 하하하.

양 저랑 이야기하는 젊은 작가들하고의 관계에서 생각해보면 제가 '자신의 이야기를 들어주는 이상한 꼰대'라는 점에서 작가들을 무장해제시키는 부분이 있지만, 문제는 구원자라고 생각하면서 걔네들이 온 것 자체가 오인이잖아요. 뭐 '관계'라는 게 환상을 요구하거나 일으키는 것이긴 하죠. 전 프리랜서, 강사, 학교에서는 모두 한 학기가 끝나면 관계가 끝나는 건데, 계속 연락해오는 애들을 어떻게 해요? 갱년기여선지 작년 여름 방학에는 아무 연락도 못 받겠더라고요. 그냥 연락을 끊은 것이 아니라 정신적으로나 물리적으로 너무 힘들어서 받을 수가 없어서예요. 사실 그렇게 될 수밖에 없는 게 현재의 젊은 세대 작가들의 상황이 자살 시도하다가 병동 가는 애들도

418

너무 많고 거기에 '내가 할 수 있을 게 뭐지' 하는 상황까지 가게 되니까 딜레마에요. 정신분석가들은 환자와 공적으로 만나지만 저와 작가, 학생의 만남은 사적인 것이라 훨씬 더 밀접하게 들어와 버리고 저를 대입해 버리는 거예요. 그래서 지금도 '걔 죽었으면 어떡하지?' 하면서 메일을 보내요. '너 어디서 죽지 마라! 나 힘들다.' 그런데 모더니즘 예술가들도 그렇고 지금 작가들도 그렇고 서셉티브[감수성이 풍부한]susceptive하고 예민하고 정동 안에 움직이는 사람들 중에 좋은 작업하는 작가도 많은 것 같고요.

그리고 얼마 전 포럼에서도 제가 그 얘기를 했어요. 이제 왓챠플레이Watcha Play, 넷플릭스Netflix, 유튜브의 시대에 누가 미술관을 갈까? 영화관도 3채널로 바뀐다고 하더라고요. 저 두 왓챠 봐요, 몸이 성하면. 미술관 안 가요.

고　전통적인 미술과 영화의 문제라기보다요. 관람자의 경험 방식이 엄청 바뀌기도 했죠. 옛날에는 "영화관을 몇 번 갔다"라는 식으로 특정 영화에 대한 자신의 충성도를 표현하지만 요새 세대에게는 와닿는 이야기가 아닐 거예요. 벤야민이 말하는 것처럼 공동체적인 경험이고 남과 시간을 공유하고 극장 근처에서 서성이는, 그 근처 카페도 가는 총체적인 경험이면, 요새 집에서 혼자 넷플릭스를 보는 세대에게 영화를 본다는 것은 전혀 다른 경험을 의미하죠. 개인주의적일 뿐 아니라 보다 말다, 뭐 전체 영화를 보기보다는 이미지들을 거의 조합해서 시간 속에 관람자가 거의 나열하듯이 볼 수 있잖아요. 미

술과 대항해서 영화라기보다도 그냥 예술적 장르 전체를 감상하는 방식이나 태도 자체가 변화되고 있는 것 같아요.

양 이전에 사진이 나오고 예술이 자신의 정체성을 찾아냈다면 현재는 어떤 역할을 할 수 있을까요? 굳이 왜 미술관을 갈까? 미술관이 일종의 환유적인 경험이잖아요. 홀리스틱할 수도 없고, 지금은, 누가 왜 하는지도 모르는 너무나 단편적인 것들을 보게 되니, 인스타그램도 안 하는데, 차라리 왓챠에서 라트비아 감독의 영화를 보는 것이 더 좋은, 말하자면 생경한 경험이죠. 어떤 의미에서는요. 작가 한 사람을 깊게 판 다음에 미술을 본다면 보러 간다는 말을 할 수 있을 것 같은데…. 극단적으로 얘기해서 누가 무엇에 대해서 이야기하는지 일종의 공통지반이 사라진 상황에서 그 상황을 공유한다는 것이 가능하기나 할까요?

신 표현이 너무 맘에 들어요. 오오, 감사합니다.

고 얼마 전에 제 수업에서 AI가 발명이 돼서 그것이 미술에 어떻게 영향을 미치게 될지를 박사 논문 쓰는 분이 프리젠테이션을 했거든요. 결론은 AI가 여러 이미지를 조합해서 그려낸 그림, 그 그림이 추상이든, 구상이든, 모든 사람들이 선호한다는 거예요. 그래서 느낀 것은 '그럼 우리가 할 수 있는 것은 더 개별화된 취향일 수밖에 없겠구나! 효율성의 시대에 기계 대신에 다들 덕후나 자폐적으로 가는 수밖에 없겠구나.'였

어요. AI가 통계에 기반을 두고 있으니, 앞으로의 미술계는 통계랑 무관하게 움직이려 할 것이고, 그러면 미술은 더 개별화되겠죠.

신 미술계가 더 에소테릭[심원한, 난해한]esoteric해질 수밖에 없겠네요.

양 저는 그럼 못 읽어요.

고 선생님이 말씀하신 공통적인 '미적 체험을 위한 근거의 소멸'이 정말 와닿네요.

양 동시에 집에 가서 새벽까지 뒤척이면서 생각에 빠지게 되는 게, 우리가 공통성commonality에 기반한 대화가 가능했던 시절에 살았던 반면 젊은 세대는 그것이 불가능한 세계에 사는 거잖아요. 그런데 컴퓨터화된 시각성, 분명히 이것도 모더니즘이 얘기했던 조형성과는 다를 거예요. 이런 동시대 젊은 세대가 만드는 조형성이나 옵티칼리티[시각성]opticality는 같은 세대들이 더 잘 읽어낼 수 있을 것이라는 생각도 들어요. 그런데 학생들이나 젊은 작가들이 주로 프리젠테이션하는 것이 다 죽음, 우울증, 상처, 이런 거라는 거예요. 언어적 소통불능, 공통성 부재라는 그 키워드 안에, 파편, 소통 불능, 타자화, 고립, 우울의 환유적인 이미지이지요. 작가가 의도적으로 만들어 내지 않는다는 의미에서 환유적 이미지죠. 이게 증상으로 가는

것이고 이 증상을 정신분석학적으로 과연 읽어내 줘야 하는 것인지 ⋯ . 여하튼 기말 레포트를 보아도 모두 다 1인칭이고, 스토리텔링이고 그다음에 상처이고요. 아까 이야기했던 것처럼 증상이고, 그 옵티컬리티란 게 서양에서는 이게 지성에서 출발하잖아요.

고 그렇죠. 이상적이고 온전한 주체를 찾기 위한 여정이죠. 모더니즘의 시대는요.

양 서구 모더니스트 남성들이 그랬듯이 엄청나게 좋은 집안에서 의사와 법관 사이에서 고민하다가 예술을 하게 된 애들이 예술을 하면서 옵티컬리티를 찾는 건 이해 가요. 그런데 드라마 〈스카이 캐슬〉을 보지는 않았지만, 그런 식으로 훈육된 아이들이 찾는 옵티컬리티와는 간극이 커요. 애들은 말하자면 어떤 인간 형상을 만들 수 없고, 이미 정신적 구조 자체가 사이코패스 소시오패스인 상태에서 반복적으로 앉아서 그림만 그리면 옵티컬리티가 된다는 거예요. 이게 제가 현실에서 느낀 것이고 얘네들은 아직까진 자기 심리를 외(재)화하는 형식으로서 작업을 하고, 그리고 나이 많은 작가조차도 개인적인 증상을 갖고 있고 이를 넘어서는 이들이 많지 않음을 발견해요. 그 아이러니나 자기반성, 자기의심을 갖고 있는 사람은 그래도 조금 벗어난 사람 같은데 좌파도 오이디푸스 같은 증상 안에 사로잡혀 있는 거고요. 만약 그런 학생들이 멋들어진 비평을 만나게 되면 코미디가 되는 거잖아요.

고 그런데 저희가 말하는 것이 너무 꼰대처럼 들릴 것 같아요.

신 그런가? 선생님 지면도 끝나 가는데요. 결론 삼아서 다음 세대들에게 위로의 말씀 한마디 해주세요.

양 그러니까 일단 요즘 학생들에게 얘기하는 것은 지금 서구의 관념인 '개인'으로서 작업하는 것보다는 개인이라고 하는 단어 자체가 폭력적인데 그러려면 같이 가야 하는데요. 연대나 집단, 공동체, 콜렉티브collective 같은 방식이 필요한데, 박막례와 손녀의 '자매애'처럼. 어쨌든 어떤 팀이건 자생적인 집단이 긴 여정, 여행으로서의 예술에서 더 풍부하고 느슨하고 유쾌하게 갈 수 있지 않을까. 그렇지 않으면 답답한 개인들의 '카르텔'로서의 예술로의 편입만 남지 않을까 싶어요. 제도, 권위, 권력의 인정이라는 신자유주의적 프레임의 승리 같은 예술 말이죠. 같이 가려면 "우울증으로 묶어라", "원룸으로 묶어라", "그래야 뭔가 공통의 담론이 나오지 않겠냐"고요. 거칠고 힘이 있고 의존적이지 않으면서 자기를 구상해 내는 그런 타입들이 기생하거나 생존하거나 웃는다고요.

김정현

작가와 비평가의 거리, 그 수행적 퍼포먼스

김정현은 동시대 미술의 수행적 측면, 비평과 창작이 서로 개입하는 구조와 형식에 관심을 갖고 글을 쓰고 기획을 한다. 그는 동시대 퍼포먼스 미술에 관한 글로 'SeMA-하나 평론상'을 수상하면서 본격적으로 비평가의 길을 걷고 있다. 2014년 아트선재센터 전시 담당 큐레이터로 박이소, 김순기, 김성환의 개인전 및 《6-8》 등의 기획에 참여했으며, 독립큐레이터로 1세대 한국 미술 퍼포먼스의 (반)재연 퍼포먼스 《퍼포먼스 연대기》 (2017)와 제작 조건과 과정에 대한 연작 《아무것도 바꾸지 마라》(2017/2016) 등을 기획했다.

삶의 궤적

안 김정현 비평가님은 익히 알려졌듯이, 2015년 'SeMA-하나 평론상의 '첫 수상자가 되셨는데요, 평론상 수상 이전까지 어떤 과정을 지나오셨는지 궁금해요.

김정현(이하 김) 저는 20대에 문화연구에 관심을 갖고 학부에서 영문학과 심리학 및 PEP 전공[정치학·경제학·철학 연계 전공]을 거쳐 대학원에서 미술사를 전공했어요. 홍대 미술사학과에서 20세기 초 독일에서 활동한 현대 미술가 파울 클레에 관한 논문인 「파울 클레의 절단 콜라주 연구」(2014)를 쓰고 박사 진학을 고민하다가 우연한 기회에 아트선재센터의 전시 담당으로 일하게 됐습니다. 유학 전에 잠시 경험을 쌓는 정도로 여겼던 게, 매달 새로운 자극을 받고 전시 제작의 책임을 나누는 과정에서 미술 현장에 비로소 적극적인 관심을 갖게 됐어요. 실무가 처음이라 엄청 고생했고 큐레이터는 내 길이 아닌 것 같으니 글이나 열심히 쓰자고 생각했지만요(웃음). 그때 제가 맡았던 전시 중에 젊은 작가들과 함께 만든 《6-8》전이라든가, 박이소나 김성환 같은 중견 작가의 개인전 등이 있었어요. 그중 김성환 작가의 프로젝트로 일반적인 전시 외에 전시장 내에서 하는 퍼포먼스 제작을 경험했어요. 미술에 접근하는 작가의 복합적인 관점뿐 아니라, 규모가 큰 퍼포먼스를 만드는 '제작 과정'을 보면서 현대미술에 관해 막연하게 이론적으로만 알고 있던 것들을 체감하는 계기가 됐죠.

고 작가가 작품을 제작하는 과정에서 특히 어느 지점에 눈을 뜨게 되셨나요? 좀 더 자세히 말씀해주세요.

김 작가와의 의사소통 방식이나 실무의 세부적인 내용들은 현대미술의 이론화 과정에서 잘려 나가기 마련이에요. 그렇지만 그 과정을 예민하게 사고할 수 있어야 비로소 이론의 함의를 알 수 있고, 이론 이후의 미술을 논의할 수 있게 되는 것 같아요. 큐레이터의 역할만 해도, 저는 이전까지 큐레이터라는 일이 주로 전시 컨셉을 구상하고 글을 쓰는 건 줄 알았고, 그래서 경험도 없는 채로 겁 없이 전시 담당 큐레이터라는 중요한 직책을 수락했죠. 그런데 실은 굉장히 다양한 일들을, 때론 모순적인 성향의 일들을 동시에 해내야 하는 거예요. 일은 힘들었지만, 현대미술에 접근하는 단서를 얻은 것 같아요.

오랫동안 이론적 충실함 속에서 수려한 문체를 지닌 글쓰기를 이상으로 삼아왔지만, 지금은 작가들과의 대화 속에서 구체적인 질문을 만들고 막연히 알던 걸 스스로 납득할 만큼 생각하며 작업을 보는 안목과 관점을 만드는 데 집중해 보려 하고 있어요.

안 김정현 비평가님이 퍼포먼스에 관심을 가지게 된 계기를 듣고 싶어요.

김 2014년 전후에 서울 미술 현장을 부지런히 관찰하면서 '퍼포먼스' 작업을 자주 마주쳤어요. 보통 극장에서 보는 공연

예술 퍼포먼스와 다르게 시각예술 퍼포먼스는 매체나 장르로 정의하기 어려울 만큼 양상이 다양하잖아요. 어느 전시를 보러 가든 퍼포먼스 작업이나 프로그램이 보였는데, 도대체 미술에서 퍼포먼스란 게 무엇이고, 왜 그렇게 많은 사람이 퍼포먼스를 하려 하는지, 우리 시대와 세대에 의미 있는 퍼포먼스 작업이란 게 어떤 걸지 궁금해졌어요.

또한, 일을 그만두고 쉴 때, 우연히 가까워진 친구 중에 연극이나 무용을 하는 친구가 많았어요. 친구들의 작업이나 리허설을 구경하러 놀러 다니다가 공연에 섭외돼서 출연하는 일도 있었는데, 그러면서 미술 퍼포먼스의 일종의 외부인 공연예술 퍼포먼스를 의식하게 됐어요. 《페스티벌 봄》에 참여했던 안무가 서영란과 여창가곡 가수 박민희, 유학 등 해외 생활을 마치고 돌아온 정세영과 송주호 연출 등과 교류하면서, 퍼포먼스 영상 상영회 겸 토론 모임을 만들어 운영하기도 했어요. 한국에서 '다원'으로 분류하는 퍼포먼스 작업들도 그렇고, 당연한 듯 분리되어 있지만 실은 혼란스럽게 뒤섞인 것들을 볼 때, 글로 풀어내고 싶은 욕구가 생기는 것 같아요. 예술이 실로 그런 영역이라고 생각하고요.

고 'SeMA-하나 평론상'을 수상하시기 전에도 글을 많이 쓰셨나요?

김 수상 전에는 공식 지면에 글 쓸 기회가 거의 없었어요. 학부에서도 미술 전공이 없는 대학인 데다 인문학과 사회과

학을 전공했기 때문에, 미술 실기나 예술학을 전공한 다른 분들과 달리, 미술 현장에 지인이 없어서 월간지 리뷰어나 작가 도록 필자로 추천받을 일도 없었고요. 아트선재센터에서 전시 서문을 쓰거나, 재직 중 알게 된 또래 작가의 도록에 한 번 글을 써본 게 전부였어요.

그러다 2013년에 운 좋게 정기 지면이 생겼어요. 『컨템퍼러리아트저널』이라고, 대학원 동기의 소개로 필진이 되었는데, 심상용 교수님이 편집장으로 계셨던 계간지예요. 1년에 4번, 원고지 50매 정도로 꽤 긴 글을 쓸 수 있게 해준 데다, 원고료도 주는 데다, 편집회의에 참여해서 글쓰기 전에 각자 아이템에 피드백을 해주는 방식이 굉장히 도움 됐어요. 경력이 다양한 비평가들이 과정을 공유했는데, 특히 당시의 저 같은 신진 필진이 사고를 발전시키기 좋은 곳이었죠. 계간지에서 현재 무크지로 시스템이 전환되면서 정기적으로 그런 모임이 사라진 것은 좀 아쉬워요. 그때는 작가와의 미팅 없이, 청탁 없이, 제가 자발적으로 찾아서 독립적으로 글을 썼죠. 이때 쓴 글들이 서울시립미술관에서 주관한 SeMA-하나 평론상 공모 때 포트폴리오가 됐어요. 한 해에 네 번보다는 좀 더 자주 글을 쓰고 싶었던 데다 잔고도 바닥날 즈음이었는데, 상금도 크고, 공모 첫 회라 그동안 회의적으로 봤던 미술비평상 제도와 다르게 부정적인 이미지가 덜해서 부지런히 썼던 것 같아요.

고 여쭤봐도 될까요? 상금이 얼마였나요?

김 2천만 원이요. 영화 연구자 곽영빈 선생님과 공동 수상해서 반씩 나눴어요. 2천만 원을 받으면 한 2년 프리랜서로 버티면서 계속 글을 써보자고 마음먹었는데, 하하하. 상금 외에 'SeMA-하나 평론상'은 익명 심사에 원고 분량이 자유글 기준으로 약 70매 정도의 긴 글이라는 점이 화제가 됐던 거로 기억해요.

사실 이때까지 청탁받아 글 써본 경험이 별로 없었기 때문에, 수상 이후의 변화를 전혀 예상하지 못했어요. 수상 이후 원고료를 받는 청탁이 종종 들어왔고, 덕분에 간신히 유지하는 정도지만 6년째 프리랜서로 지내고 있습니다. 좀 촌스러운 말이지만 공식적으로 '등단'을 거쳐 겨우 원하는 만큼 글을 쓸 수 있게 되었으니 지금 생각해도 고맙고 다행스럽네요.

미술계의 '김정현', 그의 퍼포먼스 담론

안 미술계에 '김정현'이 여럿 있어요. 유명한 화가도 계시고요. 특히 비평가님이 석사를 하신 홍익대에서 석·박사를 하시고 비평 및 번역을 하시는 분이 계세요. 흥미롭게도 그분도 비평가님처럼 서강대 학부를 졸업하셨더군요. 이렇게 이름이 같은 분이 많아서 생긴 에피소드가 있었는지 궁금해요.

김 '김정현'이란 이름을 가진 분들이 미술계에 굉장히 많아요. 일단 제가 석사 졸업한 홍대 미술사학과에도 동양미술전공이든 서양미술전공이든 해마다 동명이인이 입학했어요.

예술학 박사 김정현 선생님과는 같은 시기에 학회 번역자로 참여했던 적이 있고요. 그 외에 큐레이터, 코디네이터, 홍보 담당 등 동명이인이 많아서 제 이름이 이 시기에 예술하기 어울리는 이름인가 보다 하고 있어요. 제가 'SeMA-하나 평론상' 시상식 때 수상소감으로 이런 얘기를 했어요. "미술계에 김정현이 많다. 그래서 다른 이름을 만드는 것도 고민을 해봤다. 그렇지만 내 글만 보고도 내가 누군지 알 수 있도록 활동을 하겠다."고 포부를 밝혔죠. 그런데 다른 김정현 선생님들이 너무 활동을 잘해주셔서 제가 덩달아 더 많은 일을 잘하고 있는 사람으로 보이는데, 즐거운 오해라고 생각합니다.

안 김정현 님은 퍼포먼스 관련 글[1]로 'SeMA-하나 평론상'을 받으셨고, 이후 퍼포먼스와 안무에 관심을 가지고 글도 쓰고 전시도 기획하고 계시는데요, 사실 퍼포먼스나 안무는 평면 회화나 입체 작품과 같은 고전적 개념과 부딪히는 부분이 있는 것 같아요. 이 분야를 어떻게 고전적 개념에 갇혀 있는 미술과 접목하고자 하시는지요?

김 제가 미술의 하위 장르로 퍼포먼스에 관심을 갖는 건 아니에요. 공연을 미술관에 가져오자는 것도 아니고요. 20세기에 들어서 현대미술은 사실상 발명된 거잖아요. 그 발명된

1. 「퍼포먼스의 감염 경로는? – 퍼포먼스 예술의 동시대성을 찾아서」와 「〈미디어 시티 서울 2014, '귀신, 간첩, 할머니'〉 – 미디어 담론에서 영매의 아카이브로」.

개념을 이해하기 위한 어떤 창구라고 할 수 있는 것이 저한테 퍼포먼스인 것 같아요. 회화나 조각의 매체적 조건을 탐구하는 것과 같은 방식으로 퍼포먼스를 매체적으로 정의하려는 시도에서 '신체 미술'body art이라는 말이 나왔지만, 사실 퍼포먼스는 선제적으로 미술을 매체로 보게 하는 것이 아니라, 수행적인 차원에서 보게 하죠.

조금 다른 방향에서 이야기해 보자면, 제가 미술 현장을 꼼꼼히 보고 조금씩 관여하기 시작한 2010년대 이후 시공간이 굉장히 유동적으로 된 것처럼 느껴져요. 정확한 비교는 어렵지만, 예전 자료를 봐도 현재 훨씬 더 양적으로 팽창해있고, 젊은 작가들의 활동이 더 두드러지는 것 같아요. 봐야 할 전시나 프로그램, 찾아가 봐야 하는 공간이 양적으로 많아진 거죠. 이제 모든 사람이 동일하게 몇 가지 주요 전시를 보고, 그 전시를 중심으로 미술계 내의 담론을 만들어가는 접근 방식은 그리 유효하지 않아요. 많은 공간을 돌아다니며 네트워크를 만들고, 그러한 순회나 신인의 등장 그 자체를 반기고 지지하는 층이 두터워진 것 같아요. 미술 작품의 해석은 전시장 안에 놓인 물리적 지지체의 내적 구조나 지시하는 내용으로 더는 파악될 수 없고, 작품 외부의 플레이어들의 활동에 더 크게 의존하게 된 듯합니다. 가령 접근성이 떨어지는 지역에 새로 생긴 공간에서 단기 기획전을 열고, 동시에 '퍼포먼스'를 이벤트로 제시하죠. 이때, 대형 미술관이나 갤러리에서 관객몰이를 위해 벌이는 이벤트와는 또 다른 성격의 플레이어들의 모임을 위한 이벤트의 형식으로 퍼포먼스가 사용되는 거죠. 이

런 현상을 보면서 최근 한국 미술에서의 퍼포먼스를 완결된 구조의 작품보다는 특정한 차원에서의 수행적인 것으로 이해하게 되었어요.

중대형 미술관에서는 전혀 다른 상황이 벌어지고 있어요. 제가 아트선재센터에서 김성환 작가의 퍼포먼스 제작에 참여한 다음 해(2015)에 작가가 광주 아시아문화전당 극장에서 공연했어요.《페스티벌 봄》으로 잘 알려진 김성희 선생님이 개관 프로그램을 맡으면서 《페스티벌 봄》의 확장판을 선보였거든요. 그때 저는 일주일 넘게 체류하면서 거의 모든 프로그램을 봤는데, 그동안 서울 극장가에서 보기 힘든 좋은 대규모 공연이 많았어요. 그중 미술가인 김성환 이외에 영화감독 라야 마틴과 차이 밍 량을 비롯해서 호 추 니엔과 마크 테 같은 아시아 미술가들의 실험적인 공연과 렉처 퍼포먼스lecture-performance가 눈에 띄었어요. 정극에서 벗어난 다양한 시도들을 한자리에서 볼 수 있는 귀한 자리였죠. 김성희 선생님이 지난 2년간(2017~2018) 국립현대미술관 서울관의 다원예술 프로그램을 기획한 점도 서울 미술계에서 퍼포먼스의 맥락을 변화시키는 데 중요하게 작용했다고 봅니다.

저는 미술 안의 이런 양극적인 경향에 반응하는 동시에 연출가의 방법을 참고해서 미술을 바라보려고 했어요. 2017년에 제가 기획, 연구한 《퍼포먼스 연대기》(플랫폼-엘 컨템포러리 아트센터, 2017.11.24.~11.26.)는 미술과 공연을 중첩해 보려는 시도였는데, 1960~70년대 한국의 1세대 퍼포먼스 미술을 메타 연구하고 그걸 바탕으로 송주호 연출이 무대미술과 연출을

맡아 무용수들과 함께 공연으로 풀어냈어요. 이 작업은 단지 미술 콘텐츠를 공연으로 해석했다기보다는, 한국에서 1세대 퍼포먼스 미술이 역사화되는 방식에 비평가로서 제가 갖고 있던 문제의식을 한 편의 글에 그치지 않고 시각적 구조 안에서 연출해봤다는 점에서 제게 의미 있는 작업이었어요.

고 혹시 퍼포먼스라는 것을 정의를 해 보시면 어떨까요? 퍼포먼스가 갖고 있는 수행적인 성격이 현대미술의 중요한 특징이라고 해석하고 계신 것 같아요. 그리고 이제 나아가서 기존의 덜 실험적인 혹은 방치된 형태의 퍼포먼스가 아닌, 유동적인 연극 방식을 말씀하신 것 같은데, 그것과 비교해서 미술계에서 일어나고 있는 퍼포먼스가 다르다고 느끼셨다면, 미술에서 퍼포먼스가 뭔지 정의를 내려주실 수 있을까요?

김 1960년대 이후 극장과 미술관을 넘나드는 새로운 퍼포먼스의 경향에 관해서는 공연 연구자 한스-티스 레만이 『포스트 드라마 연극』*Postdramatisches Theater*(1999)이라는 저서에서 풍부한 사례를 통해 먼저 기술해냈지요. 1970년대 이후 미국의 학제 안에도 그런 내용이 반영되고요. 그런데 한국의 학제 구분상 연극과 무용과 미술이 분리되어 논의되는 바람에 왜곡이 있는 것 같아요. 퍼포먼스를 공연예술 영역의 실천까지 포함해서 이해해야 하는데, 제가 경험한 미술사학 전공에서도 그렇지 못하고요. 시각예술 퍼포먼스는 아방가르드, 사회에 저항하는 신체의 즉자적 현전을 굉장히 강조해요. 공연예술 퍼포먼스도

1960년대 전후로 새로운 신체성을 의식하지만, 신체가 연출되고 재현되어온 장르적 관습을 잊지는 않는다고 봐요.

현대미술에서 퍼포먼스가 무엇인지 말하기는 쉽지 않아요. 제가 먼저 이론을 세워서 될 게 아니고 현재 벌어지는 일들 속에서 가능한 설득력 있는 가설을 세워야겠지요. 현재로서는 공연예술과 시각예술 퍼포먼스가 관습적으로 각각 극장과 미술관을 배경으로 삼기는 하지만 공간적 경계가 허물어지고 있기 때문에, 양쪽이 더는 분과적으로 구분될 수 없을 뿐 아니라, 서로 주시해야 한다고 생각해요. 다른 한편으로는 생활 세계의 퍼포먼스라는 개념을 통해서 한 편의 퍼포먼스가 아니라 미술이라는 현상 자체를 살펴보려고 하고 있어요.

고 생활 퍼포먼스는 다른 철학적 문제인 것 같아요. 왜냐하면 그건 내가 연기하면서 동시에 산다는 것에 대한 사유잖아요.

김 미시사회학자 어빙 고프먼이 1956년에 『자아 연출의 사회학』*The Presentation of Self in Everyday Life*이라는 기념비적인 연구서를 내놨는데, 거기서 사람들의 사회 작용을 연극 이론으로 분석했죠.

고 네, 고프먼이 엄청 중요하고 1960년대 문화, 예술에 미친 영향이 엄청나죠. 비토 아콘치에게도 어마어마한 영향을 끼치죠. 비토 아콘치가 연극이랑 문학을 공부하는 사람이잖

아요. 이것이 생활 퍼포먼스와 긴밀한 연관성이 있어 보여요.

김 제가 어느 연극 연출가에게 고프먼의 『자아연출의 사회학』 리뷰를 부탁한 적이 있어요. 그분은 자신이 이미 사람들과 세계를 그렇게 보기 때문에 그 책이 별로 재미가 없다고 하더라고요. 고프먼의 저서는 어쩌면 시각 예술가들에게 더 흥미로울지도 모르겠어요. 50년대에 고프먼의 책이 나왔을 때는 사회학계에서 이단 취급을 받았다 하는데, 고프먼의 시선은 오히려 최근에, 유튜버가 촉망받는 직업으로 떠오른 만인의 총체적 자기 연출의 시대에 더 보편적으로 와닿을 듯해요.

그런데 제게는 다른 게 좀 더 흥미로워요. 인터넷에 퍼포먼스를 영어로 검색해 보면 가장 먼저 나오는 게 경영학적 개념인 '성과지표'라는 뜻이에요. 이것은 우리가 검색어를 좀 더 구체적으로 입력하지 못해서 벌어진 해프닝처럼 보이지만, 경기 침체가 거의 영구적이 된 2010년대 이후 서울 미술계 안에서 퍼포먼스의 일차적인 의미는 '성과'라는 정의에서 찾을 수 있지 않나 하는 생각도 합니다. 예술과 노동이라는 주제가 특정한 방식으로 중요해지고, 예술적 저항과는 사실상 무관한 것으로서 예술가의 복지 개선 요구가 주목받고, 생존 경쟁과 성공 강박에 사로잡힌 예술적 가난이라는 상태가 문제로 보이거든요.

안 이런 논의는 미술사적 논의인데, 그렇다면 미술사와 비평은 어떤 관계에 있을까요?

김 미술사는 실시간으로 현상을 파악하고 비평하는 학문은 아니에요. 미술사학자 캐리 램버트-비티는 미술사학이 가장 최신의 것을 따를 게 아니라 한 발짝 늦게 가며 중재하는 매체가 되어야 한다고 말해요. 반면, 미술비평은 좀 더 실시간으로 현장에 밀착되어 있어요. 미술비평은 시사적 감각도 동반한 상태에서, 그러나 여전히 최신이 아니라 최근의 현재에 관심을 갖고 바라보며, 끊임없이 가설을 세우는 일이라고 생각해요. 실패할 확률이 높지만 설득력 있는 가설이 제시되고 그것을 통해 현장을 함께 만들어갈 가능성을 가지고 있죠.

안 퍼포먼스 관련해서 여러 가지 공연을 보거나 기획에 참여하는 등의 활동이 글쓰기에 어떤 영향을 주는지도 궁금해요. 예를 들자면, 저 같은 경우는 이전엔 작가였는데, 작가를 하다가 비평을 하다 보니까 작가에 대한 어떤 측은지심이 있어서 작가에게 모질게 못 하는 부분도 있거든. 김정현 님은 퍼포먼스 전시/공연도 기획했을 뿐만 아니라, 퍼포먼스에 퍼포머로 참여도 하셔서 기획자와 실연자의 역할을 모두 잘 아실 텐데요, 이러한 경험들이 글쓰기에 영향을 주고 있는지 궁금해요.

김 예전의 제가 독서가형[型] 저술가에 가까웠다면, 기획 일을 경험한 이후의 저는 일종의 관찰자형 비평가가 된 듯해요. 돌아보면 문학이나 철학에 관심이 크던 시절에는 눈앞의 작업을 그간의 독서로 만들어진 선험적 사고의 틀을 놓고, 예술

에 대한 이상론 안에서 글을 쓴 것 같아요. 지금은 작업 앞에 작업이 만들어지는 과정을 놓고, 작가의 입장에서 상상해 보려고 해요. 내가 보는 작업에 내 이론을 적용하기 전에 작업의 특수한 맥락 속에서 이해해 보려고 하는 거예요. 퍼포먼스 경험은 연출가들의 시선을 배우는 데 도움이 됐어요. 예를 들어, 배우 연기의 미시 분석 방식을 작품 제작 과정과 작가의 사고 방식을 재구성해 보는 데 적용해 본달까? 쉽지 않고 시행착오도 있어요. 그동안 작가들을 만나보면 '직관'을 강조할 때가 많은데, 그게 흥미로울 때도 있고 아닐 때도 있어요. 직관이란 본인이 알고 있는 것 안에서 발휘되는 거잖아요. 직관적인 부분을 곰곰이 따져보면, 작가의 사고의 한계를 발견할 때도 있고, 신선한 사고를 발견할 때도 있어요. 이제 예술가를 무조건 이상화하지 않고, 예술가의 사고를 따져보려는, 그렇게 비평하려는, 그러면서 책이 아니라, 그런 사고로부터 배우려는 그런 습관이 생긴 것 같아요.

또한, 제가 공연에 기획자 겸 드라마투르그[2]로 참여해 보니, 미술과 비교해서 공연은 작품의 제작 과정에서 여러 사람의 토론이 중요하더군요. 그러니까 좋은 작업을 위해 상연 직전까지 작업이 더 좋아질 방법을 찾아야 하는 거지요. 동료 연출가들과 작업하면서 워낙 솔직하고 직설적으로 비판적인 얘기를 해 버릇해서 미술비평도 그렇게 할 때가 있는데, 미술은

2. 드라마투르그(Dramaturg)는 작품이 연극 무대에 올라가는 전 과정에서 문학적, 예술적 조언을 하는 사람을 말한다.

그런 식으로 비판하기 어려운 지점이 있어요. 저는 해가 갈수록 미술비평글을 쓰는 일이 더 어렵게 느껴져요. 측은지심보다는 비평의 역할과 가능성이나 불가능성에 대한 제 생각이 아직도 계속 형성되는 중이라 그런 것 같아요.

현재 비평의 모습

안 현재의 비평가가 과거와 다른 점이 있다면 어떤 점일까요? 김정현 님이 경험한 현재의 비평은 어떤 모습인가요?

김 비평의 역사보다는 서울의 비평에 관해 얘기해 보면 좋겠는데요. 제가 2015년 이후로 본격적으로 원고 청탁이란 걸 받으면서, 홀로 끄적거리던 시기에는 알지 못했던 '비평 시장'이란 걸 의식하게 됐어요. 잡지 리뷰나 작가 도록이라는 지면이 있는 건 알고 있었지만, 등단 이후에는 아티스트 레지던시 매칭 비평가나 문화재단의 평가 위원 같은 일이 많아졌어요. 이런 일들은 작가 미팅이 필수로 포함된 경우가 많아요. 당황스럽게도 '멘토링'이라는 이름이 붙어있을 때도 많고요. 그런데 이런 일은 '비평가'만 하는 건 아녜요. 레지던시 도록 필진을 보면 큐레이터에 시각문화연구, 대학교수 등 다양해요. 그중 비평가의 글이 다른 분들의 글과 특별히 다르다고 할 수 없어요. 결국 비평의 플랫폼이나 구조가 비평의 방향을 결정하고 있는 건 아닐까요? 작가와의 미팅이 전제되는 글로서 비평이 특정한 형태로 변하고 있는 거죠.

비평과 큐레이팅의 고전 미술사적 영역 구분을 생각해 보면, 작가와 미팅을 하고, 작가를 이해하고, 미술계 안에서의 의미를 파악해서, 그 작가를 보여주는 방식의 전시를 구상하는 건, 일단 큐레이터가 하는 일이죠. 비평가는 주로 사후에 전시를 보고 그 안에서 어떤 것들을 읽어내는 자일 텐데, 현재의 미술비평가는 큐레이터의 사전 리서치 과정을 병행하면서 글을 쓰게 된 게 아닌가 싶어요.

고 그렇죠. 공공기관이 원하는 건 작가들의 입장에서 작가들이 발언을 하고, 조언을 받거나 멘토처럼 도움 줄 기회를 제공하는 것이죠. 그런데 이것은 고전적인 비평의 정의에서는 분명히 문제 될 만한 부분이죠. 비평의 그 거리감은 어디에 있냐는 거죠. 게다가 정부에서 지원받아 글을 쓰기 때문에 여러 가지 사회적, 경제적, 미학적 거리감이 상실되는 문제가 발생해요. 얼굴을 마주하고 있는데, 그 상태에서 "이렇게 해야 해", "정말 이것은 좀 그렇다"는 식으로 비평을 쓰기가 쉽지 않죠.

김 비평적 거리감은 작가나 한 점의 작업에 대한 가능한 객관적 태도일 수도 있고, 그보다 단위를 넓혀 미술을 생각할 수 있는 시야이기도 하다고 생각해요. 그런 면에서 원고료가 비교적 제대로 지급되는 기관 주도 비평 일들이 작가론 중심으로 돌아가는 건 좀 문제라고 봐요. 원고료와 무관하게, 공식적 구조들과 무관하게, 자기만의 비평을 추구해갈 수 있느냐, 또는 그런 문제가 있는 구조를 자각하는 사람이 얼마나

있을까, 이런 문제를 생각해봐야죠.

안 분명 작가와 혹은 정부와 거리감을 두고 그 대상들을 비평할 수 있어야 한다는 것은 중요한 부분이에요. 하지만 작품을 이해하는 데 작가를 만나서 이야기하는 것만큼 중요하고 빠른 방법이 없다고 생각해요. 단지 작가의 입장을 확성기처럼 증폭하는 비평이 되면 안 되겠죠. 작가도 만나고, 다양한 자료를 찾고 확인하고 검토하고 이해하는 과정이 동시에 진행돼야 하겠죠. 그러는 과정에서 작가의 발언 또한 그것 중 하나의 요소로 간주해야겠죠.

김 다양한 방향에서 작가의 맥락과 작업의 근거를 이해하려는 노력은 중요하죠. 그렇지만 한편으로는 이해하려는 노력이 과도한 건 아닌가 싶어요. 현재의 비평가에게 부족한 부분이 과연 이해력인가, 너무 이해하려고만 하는 것은 아닌가, 현재의 제도권 미술계에서는 비평가마저 과도하게 각자의 커뮤니티 중심으로 움직이는 것 같아요. 작가 입장에서 자신의 작업을 지지해줄 글 쓰는 사람을 찾는 건 당연하겠지만, 비평가가 완전히 특정한 그룹의 대변인으로서만 작동해도 되는 걸까? 현재의 미술의 지형에 대해 나름의 가설을 세우고 거칠더라도 방향을 잡아보려 해야 하는 게 아닐까? 판단하거나 평가 내리는 데 지나치게 조심스러운 게 아닌가? 이런 상황의 일부가 작가론이나 비평 구조에서 비롯된 게 아닐까 싶어요. 비평가들에게 '주제론'의 지면이 더 주어지고, 그 안에서 여러 작업

이나 현상들을 비교 대조하며 비판하거나 지지하면서 관점을 구체화할 기회가 공식적으로 주어져야 한다고 생각해요. 그리고 이런 작업을 위해 필요한 건 개별 작가와의 미팅보다는 적어도 한 달 이상 시간을 들여 연구할 만한 환경이겠죠. 원고료와 함께 연구비가 책정된 비평 일이 생기면 좋겠어요.

고 비평가의 권위나 역할이 옛날만큼 드라마틱하지는 않은 것 같아요. 그린버그를 예로 들면, 전체 방향성을 제시해야 한다는 어마어마한 신념 속에서 작가들과 얘기했거든요. 그래서 작품을 굉장히 비판할 때도 있고, 의식적으로 거리감을 둘 때도 있었죠. 지금은 자기가 아니라고 생각하면 'NO'라고 말하고 글을 안 쓸 수도 있는 결정권을 비평가들이 가지고 있다고 보기 어렵지요. 오히려 귀찮아할 것 같아요. 그런 측면에서는 비평가의 카리스마가 죽었다고 봐요.

전통적인 비평은 그걸 할 수 있었다고 생각해요. 공동체적인 미학의 방향성이 있다고 생각하는 세대 입장에선 꼭 다뤄져야 되는 것과 덜 다뤄져도 되는 것을 나눴죠. 하지만 지금은 훨씬 더 그 방향성을 부정하거나 백기를 들고 투항한다든지, 혹은 그게 미술 발전에 도움이 안 된다고 이미 정의를 하는 식으로 가다 보니까 힘든 것 같아요. 어차피 미술은 다른 예술에 비해서 덜 사회적이죠. 왜냐하면 자본이나 플랫폼 자체도 그렇고 제작 과정도 그렇죠. 미술사학 입장에서는 옛날의 그린버그 시대나 그전 모더니즘 세대엔 공동체적인 미학의 방향성이 필요했던 거예요. 너무 공동체적인 역사나 정치라든지 종

교에 귀속된 예술을 해방시킨 이유는 조금이라도 기준이 없으면 안 되기 때문이죠. 새로운 기준의 필요성이 있었죠. 역사적 상황에서 미술비평을 좀 더 전문화한 것이죠. 현재는 객관적 기준들, 즉 변하지 않은 측면이 많음에도 불구하고, 미술 제작 환경이라든지 미술의 사회적인 측면이 변하면서 비평 자체가 미술이 우리 사회에서 어떤 역할을 해야 하느냐가 달라진 것이죠. 그래서 비평의 역할이 달랐다고 전 생각을 해요.

페미니즘

안 얼마 전에 김정현 님이 페북에 올린 《미러의 미러의 미러》[3] 전시 리뷰를 읽었어요. 그때 첫인상이 이전 글들과 글의 전체적인 기조는 변화가 없지만, 분위기가 변화된 것 같다는 느낌이었어요. 혹시 자신의 글이 변했다고 생각하신 적은 없으세요?

김 그건 페이스북에 메모하듯 끄적거린 거라 제대로 쓴 글은 아닌데, 분위기가 변했다는 말씀이 어떤 의미인지 잘 모르겠지만 소셜네트워크에 속도감 있게 쓴 글이 예전과 달라 보인 걸까요?

3. 《미러의 미러의 미러》 전시에 관해서는 이 책 2부의 백지홍 인터뷰 「백지홍, 잡지의 환골탈태」에 언급되어 있다.

안 뭐라 표현하기 힘든데, 이전 글에 비해서 조금 엄밀한 느낌이었어요. 비평가님 글의 장점은 고답적이지 않고 현재적인 생생함인데, 저에게 그 글은 조금 다르게 다가왔어요. 뭔가 각 잡은 느낌이랄까요. 지금 생각해 보니, 어쩌면 전시가 지닌 주제, '페미니즘'이라는 주제가 그 글의 분위기를 다르게 했을 수도 있겠다는 생각이 드네요.

김 최근의 변화라면 미술 안에서의 '페미니즘'에 좀 더 주목해 보려는 게 있어요. 지난 몇 년간 문화예술계뿐 아니라, 한국 사회의 총체적 문제로서 성폭력 문제가 드러났잖아요. 미술계 안에서 여러 가지 사태가 있었고요. 사회 구성원 중 한 사람으로서 갖는 포괄적인 관심도 있고, 여성인 비평가로서의 제게 주어진 기대도 있는 것 같아요. 가령 2018년 전후로 『아트인컬처』에서 페미니즘 담론으로 살펴야 할 전시 비평 청탁이 많이 들어왔어요. 장파나 김민희의 개인전같이 페미니즘 관점에서 살펴야 하는 것들. 가장 최근에는 『월간미술』에서 기획한 여성 미술인 좌담에 비평가 역할의 패널로 참여하기도 했고요. 그렇지만 제가 미술의 영역에서 페미니즘 활동가로서의 여성 작가나 작업에 특별히 관심을 갖고 연대하고 있는 건 아니에요. 수많은 페미니스트 중 한 사람으로서 그동안 성별과 무관하게 흥미롭게 봤던 여성 작가들의 작업을 다시 돌아보고 있는 건 맞지만요.

동시대의 변화한 사회적 맥락에 대한 생각을 담고 있는, 그러니까 1, 2세대 페미니즘에 호응한 작업이 여전히 무의미한

건 아니지만, 미술 작품에 관해서라면 좀 더 제 세대와 시공간적, 지역적 특수성에서 구체적으로 떠오른 것들이 보고 싶어요. 이진실 씨가 기획한 《미러의 미러의 미러》 전시 리뷰는 청탁받은 적이 없지만, 언급할 가치가 있다고 생각해서 썼어요. 저는 요즘 제 또래 필자들과 다르게 개인 홈페이지나 매체를 갖고 있지 않아서 가끔 쓰고 싶은 게 있을 때 페이스북에 간단히 적는데요, 이 전시는 기획으로서 긍정했어요. 한국의 페미니즘 안에서 '마이너'한 성향이 있는 전시라 일부 페미니스트들 사이에서 논쟁이 됐지만, 미술계 안에서는 이상할 만큼 반응이 없는 상황이었어요.

고 '마이너하다'는 것이 어떤 의미인가요?

김 요즘 페미니즘 논쟁의 중심은 성폭력 이슈잖아요. 성폭력이 주제가 될 때에는 성별을 중심으로 주로 남성과 가부장적 사회의 폭력을 논의하게 되죠. 대체로 생물학적 '남성-여성'의 '가해자-피해자' 구조 안에서 여성을 사유하게 되는 거예요. 분명 한국의 현재가 현대가 아니라 중세 시대인가 싶을 만큼 야만적이라, 이 문제를 당장 중요하게 다뤄야 하는 건 맞아요. 그렇지만 성폭력 이슈 중심의 페미니즘이 젠더 정체성을 단순화하고, 페미니즘 내부의 다양성을 억압하지 않을까 우려가 돼요. 에르네스토 라클라우와 샹탈 무페가 로자 룩셈부르크를 통해 문제 제기한 혁명 주체의 통일성과 다수화라는 딜레마랄까요. 《미러의 미러의 미러》는 여성 주체에 대한 좀 더

복잡한 사유랄지, 페미니즘 내부의 갈등을 주제로 다뤄요. 넷페미net-feminist라는 새로운 페미니즘 운동에 내재한 폭력성을 전시로 풀어낸 드문 경우죠.

그런데 요즘 비평을 하면서 페미니즘에 대한 관심을 어떻게 풀어야 할지 고민이 돼요. 작가나 기획자가 페미니즘을 표방하면 많은 사람이 지지하는 듯하지만, 저는 그 안에서도 어떤 부분이 지지할 만하거나 구태의연한지 따지게 되거든요. 그리고 "나는 페미니스트 비평가니까 페미니즘 작업만 지지하겠다."라거나 "페미니즘 작업은 무엇이든 지지하겠다."고 선언하는 건 정말 어리석은 일이라고 생각해요. 비평가에게 있어 페미니즘은 선택 가능한 주제보다는 보편적 전제가 된 상태에서 미술 현상을 바라봐야 하는 게 아닐까요. 다만 페미니즘이 도구적 방법론이 될 수 있다면, 주요 기관의 지지를 받는 빅네임이나 유망예술가보다, 고립되고 배제된 여성 작가들의 작업에 관심을 갖고 언급될 가치가 있는 작업을 찾아내려 하는 태도로 이어지면 좋겠어요. 제가 문제로 느끼는 것 중에, 한국미술사를 들여다보면 신기하게도 여성 작가가 눈에 안 띄는데, 이건 단색화니 민중미술이니 하는 운동사나 '굿-즈' 세대[신생공간 세대]니 하는 집단 움직임을 중심으로 서술하는 탓에 있다고 봐요. 2010년대 이후 서울 미술계에서 화제가 된 포스트-디지털, 굿즈, 서브컬처도 20~30대 남성 중심적이지 않나요. 저는 모두가 주목하는 가장 눈에 띄는 작가들 외에도 독립적으로 자기 작업을 추구해나가는 여성 작가들을 좀 더 찾아보고 싶어요.

고 그것도 하나의 페미니즘적인 방법론이라고 할 수 있을 것 같아요.

김 그렇죠. 그래도 여성 작가들이 상대적으로 주목받지 못하는 현상은 요즘 여러 기획자의 노력으로 해소되고 있는 듯해요. 올해(2019)《베니스비엔날레》한국관 전시를 맡은 김현진 기획자는 전원 여성 작가와 전시를 하잖아요. 다만 정은영, 남화연, 제인 진 카이젠과 같은 좋은 작가들이 마치 여성 성비 문제로 선발된 것처럼 홍보되는 건 병적이죠. 여성들만의 모임이라서가 아니라, 의미 있는 작업을 하는 여성들이 모인 데서 급진성이 발휘되는 건데 말이어요.

물론 성비 균형의 차원에서 기울기를 줄이려는 단순한 사고방식도 때때로 필요합니다. 가령 비평 활동을 하면서 여성 비평가의 부재를 종종 의식하게 되는데, 비평가들이 모이는 기획에 홍일점이 된 경우가 몇 번 있었거든요. 단순히 비평가 중에 남성이 더 많은 걸까? 여성이 비평가로서 눈에 띄지 않는 이유는 무엇일까? 요즘 얼핏 정말 좋은 비평가인데 기획자라는 정체성에 가려져 덜 알려진 분들이 있다는 생각을 해요. 여성 비평가의 경우, 기획을 겸하는 경우가 더 많은 게 아닐까 해요.

안 전업 비평가가 되는 것은 대단히 힘든 일인 것 같아요. 그래서 비평과 기획을 겸하는 경우가 많은 듯해요.

김 경제적인 이유도 있겠지만 미술을 대하는 태도의 차이

도 있는 것 같아요. 경제적인 차원에서라면 비평에 뜻을 둔 사람들이 병행할 수 있는 무난한 길은 크게 두 가지인 것 같아요. 교육자 아니면 기획자. 그런데 교육자이면서 비평가인 경우보다 기획자이면서 비평을 하는 경우가 요즘 저한테는 더 재밌어 보여요.

안 비평과 기획을 함께하고 계시잖아요. 저는 기획을 정말 못하겠더라고요. 왜냐하면, 기획을 하게 되면 여러 작가와 다양한 조율을 해야 하고, 제반 사항을 준비해야 하고…. 해야 할 게 너무 많잖아요. 그런 것들이 상당히 힘들더라고요. 차라리 혼자 집중해서 글 쓰는 게 더 편하다는 생각을 했죠. 저와 달리 비평가님은 기획을 자주 하시는데, 기획이 글쓰기 내부에서 작동하는 방식을 알고 싶어요.

김 전 비평을 잘하기 위해서 기획을 하고 있다고 생각해요. 아마도 학부 전공이 미술 실기나 이론이 아니었기 때문에 이런 경험이 필요한 것 같고요. 미술 작품을 보고 독서 경험으로 구축한 사고 체계를 펼치는 일도 중요하다고 생각하지만, 완전히 작품에 무관심한 채로 자기 사상을 펼치는 글만큼 지루한 것도 없더라고요. 문학적으로 매우 뛰어나다면 모르겠지만요. 저는 작가들의 사고방식을 섬세하게 이해하면서 동시에 작가와 다른 방식으로 보는 비평적 방법을 구축하고 싶어요. 기획은 말씀하신 대로 몹시 고단하고 지난한 일이지만, 아직까지는 만드는 과정을 이해하기 위해서 계속해오고 있어요.

동시대에 중요한 화두를 던지는데, 제한적인 미술비평 제도 안에서 한 편의 글을 쓰는 것보다, 전시나 공연을 만들고 그와 함께 글을 발표하는 게 더 효과적이기도 하고요.

고　기획은 다른 에너지를 훨씬 많이 필요로 하니까 힘들어요. 그런데 작가의 작업방식이나 고민을 이해하기 위해서는 기획의 경험이 꼭 필요하다고 생각해요. 게다가 작가 입장에서 자기 글만 써주는 동료뿐 아니라 전시 기회를 제공하고 직접 작업 커미션이나 설치 과정에서 이야기를 나눌 수 있는 '기획하는 친구'도 필요하죠.

김　저는 제가 기획자로 함께한 작가들에 대해선 비평글을 쓰지 않으려고 해요. 기획으로서 지지했기 때문에 글로도 내 작가가 좋다든가 실은 이렇게 한계가 많다고 서술하기 애매하더라고요. 독자들에게 제 비평이 객관적으로 보이지 않으리라는 우려도 있고요. 기획자로서 글을 쓰는 건 다른 문제겠지만요.

비평이란 "~아닐까"

안　글쓰기 방식에 대한 질문을 드리고 싶은데요, 김정현 님이 예전에 이런 말을 했어요. 글을 쓸 때 질문하는 형식, 그러니까 "~아닐까" 식의 단정적이지 않은 글을 쓰고 있다고 하셨죠. 질문하는 형식으로 글을 썼던 이유가 궁금해요.

김 사실 이게 형식이라기보다는 제 사고의 흐름이 그렇거
든요. 궁금증이 생기면 그것에 자답해 보기 위해 글을 써보는
식이라 글 안에도 표현적으로 반영이 되는 것 같아요.

고 자문자답해 보는 게 정말 중요하다고 생각하시는 입장
인 거죠?

김 비평은 결국 질문을 만드는 일이라고 생각해요. 특히
그 애정 어린 구체성이야말로 가깝고도 먼 거리에서 생존 작
가들과 실제 또는 상상의 대화를 하는 자들의 글의 특징 아닐
까요. 가능한 정확하게, 분명 보이는 것이지만 보지 못했던 것
으로부터, '보이지 않는 것을 보이게 하는' 질문을 던지고 싶습
니다.

고 영향을 받은 글 쓰는 사람이 있으신지도 궁금해요.

김 미술에 관한 글을 쓰면서 질문하는 스타일을 갖게 된
건 존 버거의 영향이 커요. 존 버거의 근세 미술을 바라보는
시선은 놀랄 만큼 새로운데, 관습적인 미술사적 언어에서 벗
어나서 완전히 새로운 질문을 던지려고 하죠. 존 버거의 비판
은 미술 작품이 아니라, 그것을 바라보는 사람들의 시선을 향
해요. 예술작품을 본다는 것은 동시대에 어떤 행위가 되어야
할까? 현대미술에 관해서는 답하기가 더 어려워지죠. 수전 손
택의 글은 서울이라는 대도시에 사는 제가 현대적 감수성의

차원에서 배울 만해요. 새로운 예술적 시도에 민감하고, 현대 문화를 폭넓게 감상하여 그 많은 것 중에서 가치가 있는 것을 알아보는 통찰력. 그보다 오래전부터 롤랑 바르트와 발터 벤야민의 글을 좋아했는데, 존 버거와 수전 손택의 글쓰기에서 그 흔적을 발견하곤 합니다.

미술사학자로 교육받은 분들 중에는 우선 많은 분들이 좋아하는 클레어 비숍의 글을 보고 영감을 얻어요. 역사적인 맥락에서 접근하면서도 동시대의 문제적인 작업들을 선별적으로 취하는데, 한국에서 제가 경험한 미술사학은 대체로 관점 없이 기계적이라면, 비숍은 미술사학을 전공한 사람이면서도 현재진행형 작업들에 구체적으로 관심을 갖고, 설득력 있는 지도를 그려나간다는 게 놀라웠어요. 저도 비숍처럼 해 보고 싶어요. 또 한국에 제임스 엘킨스 같은 미술사학자가 없다는 게 아쉽다고 느끼는데, 미술사 교육과 연구가 현재에 어떤 의미를 지닐 수 있는지 잘 보여주죠.

안 마지막으로 앞으로의 작업 방향이 궁금합니다. 글쓰기 방식이나 글쓰기와 공연, 전시의 공명에 대한 생각 등, 추구하시는 작업 방향과 이루고자 하는 지점이 있으신지요?

김 작년(2018)에 일본 후쿠오카 아시아 미술관에 한 달 동안 레지던시 연구자로 다녀왔어요. 서울 미술계를 잠시 떠나보고 싶었거든요. 몇 년간 많은 새로운 사람들을 알게 되고, 세대, 성별, 역할 등의 이유로 관심과 지지를 받으며 자극을 많

이 받았지만, 어느 순간부터 무언가 사고의 틀이 점점 한정되어 가는 느낌이 들어 답답하더라고요. 국가 지원금과 국공립 기관에서 주로 원고료를 받으며 지내온 시간을 보니까 비평가의 독립적인 지위라는 게 허상처럼 다가오기도 했고요. 과연 서울에서 공식적으로 비평글을 쓰며 활동하는 비평가의 존재란 무엇일까? 일종의 비정규직 공무원으로서 행정적으로 구축된 미술 현장의 일부를 도맡아 처리하는 하청업자 같다는 냉소적인 생각이 들 만큼 지쳤던 것 같아요. 그러지 않으려면 어떻게 해야 할지 고민이 많았어요.

그런데 서울 아닌 곳에서 한 달을 지내다 보니, 그동안 별 관심을 갖지 않았던 이질적인 주제들이 자주 다가왔어요. 한국식 아시아 미술 담론과는 다른 아시아 미술의 모델이라든가, 수도가 아닌 지방 도시의 현대미술, 관이 주도하는 커뮤니티 아트와 달리 많이 소소하지만 끈끈하고 지속적인 민간의 이웃 미술 같은 것들. 갑자기 다른 걸 하고 싶어진 건 아니에요. 다만 저나 제 주변을 넘어서 다른 주체들의 설득력 있는 활동을 접하면서 좀 더 시야가 넓어졌다고 느꼈어요. 비평가로서 저는 사람들이 하고 있는 걸 주의 깊게 바라보면서 그린버그와는 다른 방식으로 어떤 방향성 같은 걸 찾아보고 싶어요. 모든 게 망했다고 종말론을 퍼트리거나 미술의 역사화에 힘쓰는 일보다, 지금 미술을 하면서 어떻게 살아갈 것인지, 경제적인 생존의 문제에 너무 짓눌리지 않도록 애쓰면서, 지적 유희와 현실적 이상주의를 아직은 고집하면서, 글을 쓰고 싶습니다.

이영준

기계 덕후 비평가의 항해기

특유의 덕후적인 상상력으로 미술비평의 소재와 역할을 확장해온 이영준에게 기계비평의 정의와 미술비평이 의미하는 바를 물어보았다. 스스로를 '기계비평가'라고 부르는 이영준에게 기계는 추상적이고 미학적인 관조의 대상만은 아니다. 그는 거대한 배에 머무르면서 기계의 구조를 직접 관찰하고 단숨에 책을 써나간다. 그리고 인간과 기계의 조우, 기계를 통한 인간의 환경적인 변화를 공유하고자 글쓰기 과정을 이벤트화해왔다. 이영준은 현계원예술대학교 융합예술과의 교수이며, 저서로는 『기계비평』(2006), 『이미지비평』(2008), 『페가서스 10,000마일』(2012), 전시기획으로는 《우주생활—NASA 기록 이미지들》(일민 미술관, 2015)이 있다.

기계비평의 정의

고 '기계비평'에 대하여 여쭙고 싶은데요. 어떠한 계기로 '기계비평'이라는 용어를 사용하시게 된 것인지요?

신 연결된 질문이기도 한 것 같은데요. 기계비평이 먼저인가요? 이미지 비평이 먼저인가요?

이영준(이하 이) 시기적으로는 이미지 비평이 먼저죠. 그런데 우선 기계비평이 뭐냐는 질문에 대해서 저는 고백하건대 '모른다'예요. 그런데 '모른다'라는 게 까마득히 모른다는 게 아니라 '좀 헤매고 있다'예요. 왜냐하면 기계가 뭐냐는 질문에 대한 답이 여러 갈래가 있을 수 있거든요. 첫째로 기계 사물이 있어요. 핸드폰, 집에 있는 냉장고, 세탁기, 선풍기 등요. 조금 큰 기계 사물을 예로 들자면 자동차, 더 크면 비행기, 선박, 더 크면 이제 공장 설비, 공항, 항만 설비, 심지어 도시 전체까지요. 그런 게 사실 다 제 관심사의 영역에 들어와요.

고 그러면 기계비평에서 기계는 사물에 관한 것일 수도 있고 기술체계, 즉 메커니즘에 대한 것일 수도 있네요.

이 둘째로는 메커니즘도 있고 거기에다 담론과 사상 이념도 있어요. 기계비평에서 가장 중요한 레퍼런스는 아무래도 브뤼노 라투르가 있고요. 또 하나는 폴 비릴리오가 있어요.[1] 요

즘은 비릴리오는 잘 안 보지만요. 저한테는 라투르가 훨씬 도움이 되는데요, 거기서 헤매고 있기는 해요. 라투르 조금 읽다가 또 어디 공장 보러 가서 신기하다고 사진 찍다가 '아 이거 사진만 찍는 게 아니라 배워야겠구나.' 해서 공학 책을 읽다가 수식이 나오면 '아, 이거 모르겠구나.' 그래서 또 다른 데로 갔다가요. 스펙터클과 사물, 담론 사이에서 헤매고 있어요. 사실 다 필요하긴 하겠죠? 그래서 저는 계속 드는 생각이 어딘가에 집중하자. 사상이면 사상, 사물이면 사물, 스펙터클이면 스펙터클에 집중하자고 하는데요. 제 성격 자체가 무척 산만해서요.

신 안 읽어도 돼서 그러신 것 아니세요? 뻔히 예상 가능해서 그러신 것 아니세요?

이 그런 것도 있고요. 아닌 것도 있고요. 조금 헤매고 있는데 굳이 정의하자면 '우리 삶 속에 기계가 굉장히 많은데 기능은 다 알고 있죠. 그리고 작동시키고 있는데 의미는 모른다?' 뭐 의미는 아주 간단한 것에서부터 복잡한 것까지 다 말할 수 있는데요. 예를 들어 "핸드폰의 의미가 뭐냐?" 하고 물으면 간

1. 라투르는 '과학인문학'의 창시자로 일컬어지며 과학 지식의 생산과 전파를 이해하기 위해서 관련 과학자와 같은 인간뿐만 아니라 사물도 동등한 행위자로 보아야한다는 사상을 피력했다. 반면에 폴 비릴리오는 정치철학자로서 건축가, 속도와 권력의 관계 속에서 발전해온 기술과 공간적 배치를 주로 다루어 왔다.

단히 대답할 수 있어요. 답은 그것이 없으면 알게 돼요. 혹시 주변에 핸드폰 안 갖고 계신 분 아세요? 없죠?

고　네. 핸드폰 안 가지고 계신 분은 없는 것 같아요.

이　제 주위에는 핸드폰을 안 갖고 계시지는 않는데 011을 쓰시는 분이 한 분 있어요. 그런데 011을 고집하면 그분은 카톡도 안 돼요. PC에서 카톡은 되겠지만요. 그렇게 보면 핸드폰의 의미가 바로 드러나죠. 그 속의 복잡한 기술의 의미는 모르지만 핸드폰을 손에 하나씩 들고 다닌다는 것은 '21세기 동시대인으로 살아가게 만들어주는 장치 중의 하나'라는 식으로 정의할 수 있어요. 그런데 이 안에 엄청나게 많은 소재, 회로와 CDMA[코드분할다중접속]Code Division Multiple Access란 방식 하며, 그런 테크놀로지의 의미가 있겠죠.

고　여러 가지 의미가 있는 것 같아요. 기계 사물이 문화사회적으로 사용되면서 갖는 의미, 기계 사물의 자체의 원리와 역사요.

이　기계 사물에 대해서 말씀드릴 수 있는 해석적인 의미가 있어요. 롤랑 바르트가 쓴 『신화론』*Mythologies*(1995, 원본 1957)을 보면 목차가 무척 재미있잖아요. '포도주와 감자칩.' 이런 식으로요. 그런데 실제에 대해서는 저자가 하나도 몰라요. 겉으로만 보고서 팔짱 끼고 해석을 하는 경우인 거죠. 카페에

앉아가지고 요즘 패션이 이렇게 변하니 하면서 사물을 겉에서 바라보는 거죠. 그런데 저는 그런 식보다는 실제의 사물에 들어가서 제가 할 수 있는 만큼 최대한 전문지식을 갖고 해석해내는 것, 그것을 바로 '기계비평'이 해야 할 바라고 생각했어요.

고　그럼, 기계비평을 위해서 얼마만큼 전문적인 과학지식이 필요할까요?

이　기계의 경우 항상 공학이 있어요. 그런데 저는 대학을 이과를 나왔음에도 불구하고 공학에서 막혀요. 수식이 나오면 거기서부터 딱 막혀요. 그 간단한 수식, 뉴턴의 만유인력을 대표하는 수식, 즉 힘은 질량 곱하기 가속도, 거기까진 알 만해요. 무거운 놈을 밀어붙이는 힘은 세겠죠, 또 빨리 가면 세겠죠. 그런데 그다음 공식으로 넘어가면 그냥 보통 통찰력으로 때우는 거죠. 그래서 제가 하려고 하는 것은 사물을 넘겨짚어서 보는 것은 아니지만 되도록이면 하나의 사물을 보는 사물 비평인 것 같아요. 이 사물의 존재가 무엇인가?

신　사물의 존재요?

이　일반적으로 기계비평에서 또 다른 하나가 기계의 메커니즘에 관한 기능 비평이 있어요. 바르트의 「제트 인간」이라는 글이 있거든요. 무척 재미있는 글이긴 해요. 예를 들어, "Z맨은 조종사복을 입으면 어머니도 알아볼 수 없는 사람이 된

다." 여기서 바르트에게 어머니는 굉장히 특별한 존재예요. 혹시 바르트가 쓴 사진에 관한 책 『밝은 방』*La Chambre Claire*을 읽어보셨어요? 제가 보기에 그 책은 어머니에 관한 책이에요. 어머니가 돌아가셨어요. 어머니 사진을 봤어요. 바르트한테는 어머니가 특별한 의미를 지녀요. 이게 바로 '풍크툼'punctum이라는 거예요. 그럼 아버지도 아니고 친구도 아니고 하필이면 어머니조차도 알아볼 수 없는 사람이 된다는 건, Z맨이 얼마나 살과 피와 뼈로 된 구체적인 인간에서부터 추상화된 인간으로 변해 가느냐에 관한 것이지요. 그런데 바르트의 지식은 거기까지예요. 우주의 구성이나 우주복의 재질이 무엇이고 이런 건 하나도 몰라요. 그래서 저는 조금 더 전문적인 차원으로 들어가고 싶은 거예요. 요약하자면, 기계비평은 "우리 삶을 둘러싸고 있는 다양한 기계들의 의미를 파헤치는 것이다. 왜냐하면 사람들은 의미를 모르는 채 쓰고 있기 때문이다."예요.

신 질베르 시몽동 이전까지는 거대 담론으로 드러나지 않지만 이제는 기계와 사물의 기능이나 공학적인 짜임새 또한 인간의 인지과정에 포착된다는 논리가 확산되고 있어요. 그래서 기계와 사물에 각인된 지식도 궁극적으로 현재 구성되어있는 세계의 일부가 될 거예요. 이는 언어화된 혹은 공식적인 소통으로 걸러내져 왔지만 사물이나 기계, 자연, 우리의 감정적인 수위에서 그 의미가 없었다고 할 수도 없을 거예요. 인간이 사물과 기계에 상호작용하는 시간이 궁극적으로는 인간의 존재방식을 구성하게 된 데도요. 이것은 주체철학을 벗어날 수

없었던 인간의 역사이기도 하지요. 그러면 그러한 의미가 비평 글에 반영된다는 것은 무엇을 의미할까요? 특별한 형식이 요구될까요? 비평에서 기대하는 결과가 달라질까요?

　이　첫째는 공학적인 것이 무척 재미있어요. 제가 최근 연구주제로 삼고 있는 것이 엔진의 역사인데요. 사실 엔진 하나에 열역학, 재료공학이 들어가야 하고 구조공학, 유체역학, 연소공학이 들어가거든요. 그런데 유체역학이 재미있는 게 공기도 유체고 액체도 유체고 사실은 자동차도 말하자면 유체에요. 유체의 성질 중에 점성이라는 게 있죠, 끈적거리는 것. 그리고 밀도가 있잖아요. 차가 밀릴 때 보면 앞에 사고 나면 딱히 막히지도 않았는데 고속도로에서 괜히 밀리는 경우가 있어요. 미국에서 많이 연구하는 것인데 점점 밀도가 높아져서 앞차가 살짝 브레이크를 밟기 시작하면 장애물도 없는데, 그다음 차가 브레이크를 밟으면 이유 없이 밀려요. 그런데 조금 지나면 또 풀려있어요. 그러니까 사실 이 세상 모든 게 유체의 성질을 지니고 있거든요. 저희 어렸을 때는 덕성여대 박동현 교수라고 바바리코트 입고 목소리 구수하게 새의 비행 원리부터 컴퓨터까지 다 설명해주는 만물박사가 있었거든요. 그런 과학자들이 하는 이야기들이 풍부한 얘기들인데 저는 거기에다가 의미의 레벨, 가치의 레벨을 더하고 싶다는 거죠.

기계비평 vs. 이미지 비평

신 저희는 계속 미술 생각을 하게 되는데요. 기계비평과 이미지 비평과의 연관성은 어떻게 될까요?

이 우선은 요즘 이런 기계들은 이미지밖에 없어요. 우리가 구조를 알 수 없단 말이죠. 옛날 전화기는 다이얼을 돌리잖아요. 수화기를 들잖아요. 그런데 다이얼 옆 육각형의 나사를 풀면 다 뜯을 수 있어요. 수화기를 돌돌 돌리면 다 빠져가지고 그 안에 있는 마그넷이 다 나왔어요. 전깃줄도 볼 수 있고요. 밑에도 나사 다 풀면 훤히 볼 수 있어요. 그런데 요새 핸드폰은 애초에 그렇게 할 수도 없거니와 설사 뜯었다고 해도 어떻게 작동하는지를 다 알 수 없잖아요.

그리고 제가 이제 많이 접하는 큰 기계들은 우선 이미지가 엄청나죠. 올해 7월에 탈 배가 길이가 400미터고 높이가 2미터, 무게는 20만 톤이고요. 저도 일차적으로 기계에 이미지상으로 많이 끌리는 것 같아요. 한 2003년쯤에 어떤 분의 도움으로 인천항을 들어가게 되었거든요. 우리나라 항만시설은 보안구역이라서 일반인은 절대 들어갈 수 없는 비밀의 구역이에요. 유럽은 부러운 게 항만시설 볼 수 있는 곳이 많고요. 벨기에 엔트워프항The Port of Antwerp 같은 경우 항만 홈페이지에 항만 보기 좋은 곳의 지도가 딱 있어요. 그리고 일반인이 갈 수 있어요. 우리는 항만은 접근 불가로 아무것도 못 봐요. 그런데 우연한 기회에 인천항에 들어갔는데 거기는 선박이라든가 크레인 설비가 어마어마한 거예요. 초현실적이더라고요. 그러니까 뭔지는 모르는 데 느껴지는 것, 즉 항만의 아우라라는 건

어마하게 다가오지요. 그런데 나중에 제가 배 타고서 훨씬 더 큰 전 세계 항구를 다 가보니까 인천항은 아무것도 아니에요. 그래서 제가 한 거죠. 이 엄청난 풍경을 비평적으로 풀어봐야 겠다. 그런데 그건 다 스펙터클이에요. 처음에는 뭐가 뭔지 몰랐어요.

고 '스펙터클'이라고 하신 것은 거리감이 있어서 내가 실제로 만질 수 없고 작동할 수는 없는데 엄청나게 압도된다는 의미에서이죠?

이 그렇죠. 거리감밖에 없죠. 저-기에 있는데요. 그런데 재미있는 게 배 타고 다니니까 기계에 대한 이해도가 다 생기더라고요. 배를 타고 다니다 보니 저것은 무슨 크레인이고…. 자연스럽게 알게 되더라고요. 어떤 분야에 관심이 생기면 자연스레 리터러시가 생기거든요. 만약에 내가 축구를 좋아하면 억지로 축구 선수 이름을 외울 필요가 없죠. 자동으로 외워지니까요. 리터러시가 생기면서 이해도가 점점 생기게 돼요. 아까 말씀드렸듯이 기계에 대한 스펙터클 비평, 사물 비평과 그것의 역사와 사회적인 현상 사이에서 좋게 말하면 융합이고, 나쁘게 말하면 오락가락하는 중이에요. 기계비평과 이미지 비평과의 연관성을 다시 정리하자면 '기계는 일차적으로 이미지로 다가온다. 그래서 그 이미지를 한번 파보자.' 그런데 기계는 이미지만이 아니잖아요. 기능도 있고 작동도 하고요. 그러면 기계의 구조, 재료, 역사 이러한 것들이 나의 실존과 연관이 되니

까 그런 걸 뭉뚱그려서 다루게 되는 것 같아요.

전시기획 《우주생활》

고 기계비평가로서 선생님이 직접 기획하신 전시를 한번 이야기해봤으면 해요. 일민미술관에서 하신 우주에 대한 전시를 기억하는데요. 전 재미있었어요. 그런데 자연스럽게 질문이 들었어요. 미술관 안에서 왜 이런 것으로 전시를 하고 싶으셨을까요? 물론 예술과 과학, 융합 그런 것도 있지만요,

이 《우주생활 ― NASA 기록 이미지들》(2015)요. 우선 그 전시는 꼭 미술관이 아니더라도 아무데서나 하고 싶었어요. 야외에서도 할 수 있고요. 그래도 볼 수 있는 환경이 되어야 하는데 미술관이 좋고요. 또 하나는 미술관을 실험실처럼 탈바꿈시켜보고 싶었어요. 원래는 그냥 오로지 우주 개발 사진만 넣고 싶었는데 어쨌든 작가들도 넣게 되었어요. 무엇보다도 제 기획안을 일민미술관이 적극적으로 받아들여 준 것도 무척 좋았고요.

고 전시된 작품들은 역사적인 사진들로 기억해요. 그래서 미술관에 들어올 때는 어떤 관객들을 예상하고 계셨었나요? 고민하셨을 것 아니에요.

이 우선 첫째로는 우리가 나로호를 몇 년 전에 성공적으

로 발사했잖아요. 그리고 한국도 우주개발에 많은 힘을 쏟고 있거든요. 나로호는 러시아제를 사다가 쓴 거고요. 지금 거의 테스트가 끝난 것 같은데요. 우주의 꿈을 엄청나게 키우고 있단 말이죠. 그런데 미국과는 비교도 할 수 없겠지만 나사NASA와 비교해 보면 가장 큰 차이는 나사의 문화는 굉장히 풍부해요. 로켓을 하나 쏠 때 그 과정의 미션 리포트가 다 출간이 되어서 나와요. 책 살 필요도 없이 인터넷 검색해 보면 PDF 몇백 페이지짜리가 다 있어요. 인간이 달에 가지 않았다는 이야기를 할 필요가 없어요. 초등학교 4학년 때인가 나사에 대한 다큐멘터리로 우주에 대한 꿈을 키웠으니까요. 플로리다에 있는 케네디 우주선에도 직접 가봤고요. 그런데 우리는 그런 문화가 전혀 없는 거예요.

그리고 나사의 우주개발의 궁극적인 목표는 우주의 기원을 찾는 거예요. 145억 년 전의 기원을요. 물론 세속적인 욕심도 많아요. 군사적이고 그런 용도도 많고요. 육해공군 다 참여하고 있거든요. 상업적인 것도 많고요. 그래도 중요한 것은 만약 우주의 기원을 알잖아요? 그러면 전 세계를 장악할 수 있어요. 그러니까 푸코가 말한 지식 권력의 가장 크고 먼 차원을 나사가 탐색한다고 할 수 있어요. 그런데 우리 우주개발의 목표는 국익 창출이에요. 그러니까 우리의 스케일은 지구예요. 어쨌든 우리나라는 우주과학 기술 문화가 무척 척박하다. 그래서 '한번 해 보자' 그런 것도 있었어요.

신 선생님께서는 시몽동류의 이론을 관념적으로 논하는

것이 아니라 기계와 사물에서 얻는 기쁨, 영감을 정동과 감각의 영역에서 독자와 상호작용하시려는 것 같네요. 일단 이 인터뷰도 퍼포먼스라고 생각하고 선생님의 말씀을 끝까지 듣는 일부터 해야겠어요. 어쨌든 전시가 정말 특이했겠네요.

이 전시장의 맨 입구에 우주 유영하는 훈련 사진이 있었어요. 배경이 검은색이에요. 그런데 이렇게 찍으려면 두 가지 방법밖에 없어요. 하나는 깜깜한 밤에 조명을 치든지 그러면 뒤는 까매지고 사람만 남을 것 아니에요. 아니면, 뒤에 검은 배경을 넣든지요. 둘 중의 하나인데 둘 다 아닌 것 같았어요. 실험실에 가서 찍었는데 배경이 새까맣게 떨어지고 인물만 하얗게 빛나는 거예요. 왜냐하면 완전히 배경이 하얘야 하는데 그러기 위해서는 조명을 뒤에서 엄청나게 때려야 해요. 그게 쉽지 않죠. 그래서 저는 그 사진을 보면 얼마나 힘들게 찍었는지를 알거든요. 모든 사진이 다 좋은 건 아닌데 그중에 정말 사진적으로 좋은 게 있었어요. 그런 사진을 골랐던 거죠.

과학쇼와 글쓰기

고 기계비평에 대한 정의를 들으면서요. 선생님의 일민 전시는 분명히 뭔가 초월적인 느낌을 주는 것이 있었는데요. 그런데 2012년에 '백남준아트센터'에서 라면 끓이고 무슨 과학실험하는 '과학+퍼포먼스'가 있었잖아요. 거기서는 선생님이 과학을 풍자하고 계신지, 라는 생각도 들었거든요.

이 국립극장에서 본 공연을 했었지요, 그것은 예비 공연이었고요. 그런데 이거 얘기가 점점 복잡해지는데요? 둘 다인 것 같은데요? 조롱하는 것만은 아닌 것이 그 과정에 깃들어 있는 고통과 희생을 저는 알거든요. 그래서 저는 그걸 섣불리 비웃을 수 있는 입장은 아니고요. 지금도 생각하면 가슴이 좀 아픈데 챌린저호가 발사하는 도중에 폭파했잖아요. 탑승자들의 부모님들이 밑에서 보면서 처음에는 무슨 일인지 몰라요. 원래 저런 건가 하고 보다가 점점 추락하니까 그제야 알고서 표정이 찡그려지는데 상상해 보세요. 과학의 이름으로 엄청난 일이 벌어지는 거예요. 옛날의 우주개발도 생중계하잖아요. 사실은 엄청난 리스크를 생중계하는 거예요. 아무튼 그 사진을 보면서 '과학이란 게 결국 무엇일까?'라는 생각이 들죠.

신 백남준아트센터에서의 퍼포먼스는 어떻게 구성되었을까요?

이 우선은 제가 서울대에서 과학사 하는 분들하고 오래전에 같이 세미나를 했었어요. 세미나를 하다가 도중에 몇 졸업생들이 자기들끼리 과학과 문화예술과의 연관성을 탐구하는 그룹을 만들었는데 방법을 못 찾고 있다고 해서 제가 한번 같이해 보자고 제안을 했어요. 유럽에서는 과학쇼를 많이 했거든요. 예를 들어서 17세기만 해도 사실 진공을 믿지 않았어요. 왜냐하면 17세기는 신이 지배하던 세계인데 진공은 있을 수가 없죠. 신은 우주 모든 곳에 다 있는 존재이니까요. 그럼 진공

상태에서는 신이 없을 수가 있느냐, 이것은 말이 안 된다고요. 그래서 진공을 실험하기 위해서 유리관에다가 새를 넣어놓고서 공기를 빼내죠. 결국 새가 죽지요. 그다음에 과학쇼를 빙자해서 테슬라가 교류 전기 체계를 개발했는데 에디슨은 교류가 위험하다는 것을 보여주기 위해서 컬럼비아 대학교 실험실에서 개를 묶어놓고 죽을 때까지 전기로 지진 거예요. 이게 말도 안 되거든요. 개의 몸무게나 나이도 재지 않고요. 그런 과학쇼들이 있었는데요.

그런데 당시에도 "과학쇼를 어떻게 하지? 안 되겠다." 해서 "시현하기보다 렉처 퍼포먼스로 하자." 그러다 "소재를 무엇으로 할까? 가장 일상적인 소재로 하자. 왜냐하면 핵융합 이런 거는 너무 어렵고 가장 일상적인 데서 과학을 뽑아내자." 해서 라면의 과학실험을 한 거예요. 반쯤은 사실이고 반쯤은 가짜로 뒤섞여 있어요. 제가 또 다른 세 분이랑 했는데요. 그분들은 진짜 다 과학자예요. 학부부터 과학을 전공하고 석사, 박사 과정에서 과학사를 하신 분들이고요. 저는 기계비평가이고요.

신 저는《페스티벌 봄》의 그 퍼포먼스 못 봐서 속상했었는데…. 선생님의 퍼포먼스가 어떻게 구성되었는지는 인지과정이 그대로 드러날 테니 기계와 사물, 여기서는 과학이 예술의 맥락에서 인지되고 사고되고 다시 예술에 피드백되는 순간이 드러나겠어요.

고 덧붙여서 그러한 퍼포먼스가 어떤 관객을 대상으로 한

것이었을까요? 특히 미술관의 맥락에서요.

이 일단은 모든 사람을 위한 것이지만 조금 더 구체적으로 말하자면, 예술과 과학의 융합에 관심이 있는 사람, 그다음에는 과학 쪽에 있는 사람인데 뭔가 과학을 다르게 해석해 보려는 사람, 그다음에는 신기한 것에 관심이 있는 사람 정도예요. 그리고 그런 사람들이 관객 중에 좀 있었던 것 같고요.

고 그래도 관객에게 이영준은 '미술비평가'라고 소개가 되었을 텐데요. 선생님의 퍼포먼스가 어떻게 미술과 연관될까요? 혹은 미술비평과요.

이 사실은 그전에 딱 한 번 공연 경험이 있었고요. 제 첫 공연은 글쓰기 퍼포먼스였는데 그것도 《페스티벌 봄》에서 했어요. 〈조용한 글쓰기〉(2010)라고요. 원래 퍼포먼스는 연습을 미리 많이 해야 해요. 그런데 〈조용한 글쓰기〉는 한 번도 연습을 안 했어요. 왜냐하면 취지가 실제 글 쓰는 상황을 그대로 보여주자니까요. 아르코 소극장의 한쪽에 객석이 있고 다른 쪽에 무대가 있으면 프로젝터로 연결해서 제가 글 쓰는 것을 보여주는 식이었어요. 그런데 아무래도 생전 처음 공연이고 관객들이 보고 있으니까 떨리더라고요. 실제 제가 글을 쓸 때는 무척 산만하게 쓸 것 아니에요. 하다가 쓰다가 딴짓도 하고요. 윈도우 창도 여러 개 띄어 놓고요. 그런데 퍼포먼스 때는 그렇게 안 하고 그냥 딱 앉아서 썼어요.

신　이른바 생각의 흐름Train of thought이 그대로 전달이 되기를 바라셨다는 거죠?

이　그렇죠. 'Train of thought' 속에는 주제와 쓸데없는 뭔가 짓거리가 다 포함되어 있는데 여유가 없으니까 그냥 앉아서 썼지요. 이튿날은 조금 여유를 가지고 한 문단 정도 쓰다가 확 다 지워버리기도 하고요. 끝에 글을 이메일로 보냈는데 엉뚱한 사람에게 이메일을 보내서 그 사람이 "왜 이런 이메일이 왔냐."고 그랬는데요. 하하하. 그러니까 무척 무모했죠. 하여튼 그렇게 했어요. 여기서 제 관심은 조롱이나 풍자가 아니라 한마디로 말씀드리자면 이면의 구조를 보는 거예요. 기차가 서울역에 도착했어요. 사람들 다 내려서 가죠. 기차는 어디로 갈까요?

신　하하하, 씻고 자야죠.

이　씻겠죠. 차체의 더러움을 다 여기에서 점검하거든요. 점검도 단계가 여러 개인데 다 뜯어서 하는 점검이 있고요. 겉으로만 하는 점검이 있고 그렇거든요. 그러니까 껍질을 뜯으면 그 속에 뭐가 들어있고 어떻게 작동할까요? 비평도 마찬가지인 것 같아요. 이우환이 이걸 점찍었는데 그 속에 뭔가가 있는 거죠. 그 경우는 인식 구조와 감각의 구조이겠죠. 그걸 파헤치는 게 비평이잖아요. 제 생각에 비평은 기계가 되었건 예술이 되었건 간에 뒤에 숨어있는 구조를 한번 보는 거다. 보고 설명

하는 거다. 그것은 같아요.

고　그런데 비평이 반드시 공연이어야 했을 이유가 있을
까요?

이　두 분 공연을 해 보셨나요?

신, 고　아니요. 하하하.

이　발표는 많이 해 보셨죠. 발표할 때 제일 만족감이 드는
부분은 뭐예요? 제가 아는 많은 학자는 자기 현시욕이 매우
많아요. '마이크 공포증'이란 말 혹시 아세요? 모르시죠. 왜냐
하면 그 단어가 사라졌거든요. 옛날에는 '마이크 공포증'이란
말이 있었어요. 마이크 앞에 서면 덜덜 떨리는 거예요. 요즘 사
람들은 안 그래요. 왜? 마이크 잡으면 자기 목소리를 확장 시
켜주기 때문에 얼마나 쾌감을 느끼는데요. 노래방에서 마이크
를 안 놓으려는 이유가 마이크를 통해서 자아가 확장되기 때
문이에요. 그런 식으로 현시욕 때문에 학술 발표를 하는데 그
게 바로 퍼포머티비티의 핵심인 것이죠.

기계비평과 미술계

고　그래도 기계비평이나 이미지 비평, 심지어 퍼포먼스 등
이 일반적인 미술계의 지면이나 장소를 통해서 소통되기는 힘

들 거라고 생각돼요.

이　우선 제 글을 실어줄 잡지는 없는 것 같고요. 주로 제가 글을 발표하면 책이죠. 기계비평에 관한 책을 한 7권쯤 냈어요. 어쨌든 팔렸어요. 팔렸다는 말은 1권이 팔려도 팔린 거고 100만 권이 팔려도 팔린 건데요. 다 절판되기는 했는데요. 2006년에 나온 『기계비평』(2006)이라는 책이 있고요. 2012년쯤에 나온 『기계산책자』라는 책이 있고. 그다음에 도록 같은 것 몇 개 있고요. 『이미지 비평』은 2008년에 나온 거예요. 그리고 제 글을 실어줄 잡지는 아직까지 없었어요. 옛날에는 있었는데 그건 별로 중요하지 않고요. 블로그는 잘 안 하고요. 주로 책인 것 같아요.

신　왜 안 불러 주시는 것 같아요? 앗, 이야기가 또 권력과 경제로 넘어가면 안 되는데, 제가 이래요.

이　잡지요? 그게 기계비평가의 딜레마이기도 하고 아쉬운 점인데 저의 궁극적인 꿈은 어느 기계 회사가 있어요. "우리 회사 제품을 좀 비평해주세요."라고 하면 달려갈 텐데 아직까지는 없어요.

고　그래도 미술계에서는 '예술과 과학'이라는 측면에서 피상적으로 선생님을 섭외하고 할 것 같아요.

이 몇 가지 사례들을 말씀드릴게요. 어떤 사진 전문 책방에서 저에게 사진 책을 소개하는 강연을 해 달래요. 제가 개인적으로 기계에 관한 책들이 무척 많거든요. 그중에 그나마 미술과 연관되는 게 르 코르뷔지에[2]가 항공기와 선박을 무척 좋아해서 나온 1929년인가 1931년의 책 제목이 『항공기』예요. 그다음에 디자이너 레이몬드 로이[3]는 기관차 마니아였어요. 같은 출판사에서 낸 로이의 책 제목이 『기관차』*Locomotive*거든요. 그다음에 Z 엔진 메이커에서 나온 매뉴얼도 갖고 있어요. 제가 제일 좋아하는 책이거든요. 그걸 소개하려고 했더니 거기서 기대했던 것은 앙리 브레송[4] 뭐 이런 거였어요. 제가 Z 엔진 팬 블레이드 구조 그림을 보여줬더니 사람들한테는 너무 낯선 거죠. 왜냐하면 거기 오는 사람들이 다들 예술 사진에 관심 있는 사람들이거든요. 그래서 독일의 베허 부부[5]가 찍은 공장, 설비 사진들 정도로 적당히 타협을 봤던 거죠. 베허 부부는 사진적으로도 굉장히 뛰어나니까 적당히 충족이 되는데요. 저는 기계에 대해서도 똑같이 느끼거든요. 그런데 문제는 그 감동이 관객이나 독자에게 쉽게 전달이 안 되다 보니까 격차

2. 르 코르뷔지에(Le Corbusier)는 프랑스의 대표적인 모더니즘 건축 이론가이자 건축가이다.

3. 레이몬드 로이(Raymond F. Loewy)는 프랑스 출신의 전후 대표적인 산업, 제품디자이너다.

4. 앙리 브레송(Henri Bresson)은 프랑스의 포토저널리스트이자 초현실주의 사진작가다.

5. 베허 부부(Bernd and Hilla Beche)는 산업 건축물을 주제로 독일 유형학적 사진의 토대를 마련한 독일의 사진작가 부부다.

가 좀 있는 것 같아요.

고 그런데 미술비평이 기존의 담론을 활용해서, 또 하나의
이론을 만들 것이라는 기대가 있거든요. 하지만 선생님은 매
우 개인적인 관심사를 들고 오신 거잖아요. 그러니까 이게 소
재만 다른 것이 아니라 어떻게 보면 기존의 미술계에서는 미
술비평가가 하는 역할을 안 한다고도 볼 수 있지 않나 싶어요.
게다가 비평의 객관적인 기준이 무엇인가라는 측면에서도 그
렇고요.

이 사실은 그거예요. 솔직히 말하면요. 오덕후의 자기 고
백이에요. 다만, 지금 말씀하신 객관성을 얻으려고 노력을 많
이 하죠. 그러니까 객관성을 얻으려면 기계가 가지고 있는 공
학적인 실체에 더 파고들어야겠죠. 내 주관으로 멋있다가 아니
라요. 어떤 설계에 의해서 이런 구조가 나오게 되었고, 어떤 기
록이 나오게 되었고, 그것이 인류의 삶에 어떤 영향을 미치게
되었다는 것을 사실로 증명해야겠지요. 그런데 아직까지는 주
관이 좀 더 많은 것 같아요. 제 기계비평에서 가장 중요한 책
이 제가 컨테이너선을 타고 쓴 『페가서스 10,000마일』(2012)
인데요.

배 이름이 '페가서스'이고, 10,000마일을 항해하고 쓴 책인
데요. 책을 쓰게 된 계기가 알랭 드 보통이 쓴 『공항에서 일
주일을』(2009)이거든요. 그 책에서 저자는 히드로 공항을 1주
일간 관찰할 수 있는 권한을 가져요. 그런데 보통이 한심하게

"히드로 공항장은 턱수염이 멋지다." 이런 식으로밖에 안 쓴 거예요. 그런데 공항의 시스템이 장난이 아니거든요. 화물운송 시스템, 관제탑 등요. 그런데 보통은 바르트식으로 철학자의 시각에서 쓴 거예요. 그래서 '내가 조금 더 기계적으로 쓰겠다.' 뭔가 해석이 있어야 할 것 같아서요.

원래 페가서스Pegasus가 신화에 나오는 흰색 말이잖아요. 페가서스의 심장은 무엇일까? 엔진이 심장이죠. 출력 100,000 마력의 엔진인데요. 페가서스의 심장을 돌리는 피는 검은색 벙커시유예요. 이런 식으로 신화 속의 페가서스와 실제 기계로서의 페가서스6를 비유하기도 하고요. '안복眼福이라는 챕터가 포함되어 있는데요. 고미술 하시는 분들이 '안복'이라는 말 쓰시잖아요. 그래서 주관성과 객관성을 마구 뒤섞어 놓은 책을 썼어요.

새로운 비평의 형식과 조건

신 그런데 신기하네요. 왜냐면 선생님은 거의 평생 비평을 하셨고 사진 비평 쪽에서는 정통적인 포맷에서 활동해 왔다고 생각했는데 어떤 계기로 논문 식의 글쓰기에서 전환하게 되셨을까요?

6. 페가서스 엔진은 항공기 역사에 놀라운 성공으로 기록된 해리어 수직 이착륙기의 추진체계를 가리킨다.

이 정통은 모르겠고요. 하하하.

신 어쨌든 논문에 있는 그 학술적 형식을 모르는 분이 아니시잖아요. 그런데 주관이 들어간, 창작에 가까운 방식을 중간에 하시게 된 건 왜일까요? 궁금해요. 비평을 굳이 증명하는 방식이 아니라 주관적인 어떤 표현으로 사람들을 설득하려는 이미지 비평을 하려고 한 그 전략이 무척 특이한 것 같아요. 왜 그러셨어요?

이 요즘 그 생각이 살짝 없어졌는데요. 저는 비평이 솔직한 이야기여야 한다고 생각을 했어요. 솔직하지 않은 비평가들 많잖아요. 어떤 비평가는 전시 리뷰에 사상가가 8명이 나오더라고요. 들뢰즈, 바타유, 아감벤, 다 나오더라고요. 어떤 작가 개인전 리뷰인데요. 그건 솔직하지 않다고 보고요. 진짜 솔직한 이야기는 좋으냐, 싫으냐, 감동적이었냐, 아니냐라는 거죠. 저는 비평가는 "자기 이야기를 써야 한다." 그런데 객관적일 수 있는 건 그거겠죠. 내가 정말로 좋아하고 왜 좋아한다는 것을 솔직하게 왜곡이나 가감이나 허세 없이 털어놓는다면, 객관적일 수 있을 것이라고 생각을 했어요. 그러나 객관성이 저기에 쓰여 있는 것처럼 2센티미터, 2밀리미터처럼 딱 잴 수 있는 것이 아니기 때문에 사람의 편향성도 드러나죠.

고 솔직한 것이 객관적이다?

이 제 생각에 제가 생각하는 객관성은 그런 것 같아요. 기계 사물 속에 어마어마하게 많은 팩트가 있거든요. 기계가 지식 덩어리예요. 아무런 지식 없이 만들어지는 기계는 없어요. 그래서 저는 궁극적으로 그 지식이 궁금한 건데 그건 정말 객관적인 지식인 거고, 최근에 제가 이미지 비평했을 때의 객관성은 주관적 편향성을 가감 없이 드러내서 남들이 "아 이놈은 이런 놈이구나."라고 볼 수 있게 하는 것 같아요. 비평의 객관성은요.

신 최근에는 어떤 비평을 하고 계세요?

이 요즘엔 고민이 많은데요. 제 비평 이력을 정리하자면, 1998년부터 얼마 전까지 '사진비평', 2002년부터 지금도 하고 있거나 모르겠지만 '이미지 비평', 2006년부터 '기계비평'을 했거든요. 그러면서 고민했던 문제가 '남들이 하는 식의 비평은 안 하겠다.'였어요. '나만의 포맷을 가진 비평을 한 번 해 보자.' 그래서 제가 앞으로 하려고 하는 비평은 소설이에요. 공연 형식으로도 했고요. 《타이거 마스크》가 그것인데 조금 있다가 말씀드릴게요. 그다음에 소설을 쓰려고 해요. 시놉시스 써놨어요. 연어에 대한 이야기인데 제목이 '연어들의 반란'인데요. '반란 시리즈'가 있어요. '연필의 반란'도 있어요. 요약하자면, 사물이 자기 학대하지 말라고 하는 거예요. 말 나온 김에 저의 근저에 깔린 사상을 말씀드리자면 저는 이 세상 모든 것은 다 똑같이 평등하다는, 공산주의보다 더 래디컬한 생각인데요.

공산주의는 사람 사이에 평등하다는 거잖아요. 저는 사람과 닭과 돼지와 볼펜과 나뭇잎, 흙 하나도 다 똑같이 평등하다는 입장이에요.

그래서 그런 사상을 표현하려는 게 소설의 형식인데 비평의 형식이 조금 다양해져서 재밌게 읽히면 좋겠다는 생각이 하나 있고, 그다음에는 기계비평이라고는 하지만 예술에 대한 것을 완전히 멀리할 수는 없는 것 같아요. 그러다 보니까 '예술의 형식을 차용한 비평이 가능하지 않을까'라는 생각을 하기도 해요. 또 한편으로 비평에 다양한 색채를 부여하려면, 팩트에 근거하기만 해서는 안 되잖아요. 어느 정도 비평도 예술작업하고 상당히 비슷한 면이 있다고 생각하는데 '예술의 형식을 어느 정도 차용해야 하지 않겠느냐'라고 생각해서 공연과 소설을 하게 되었어요.

고　2017년에 하신 《타이거 마스크의 기원에 대한 학술보고서 – 김기찬에 의거하여》(이하 타이거 마스크)에 대해서도 잠깐 이야기해볼까요? 이 퍼포먼스는 어떻게 선생님의 비평적인 내용과 연관될까요?

이 《타이거 마스크》의 배경은 바로 여기인데, 이쪽 뒷동네가 중림동이잖아요. 지금 아파트가 있는 저기가 다 골목이었는데요. 김기찬(1938~2005) 선생님의 사진 중에서 너무 눈물겨운 사진들이 많은데 아시아문화전당의 정보원에서 모두 아카이브를 했어요. 평생의 사진 10,000점을요. 저는 그전에 김

기찬에 대한 글을 몇 번 썼는데 사람들이 단순히 지금은 사라져버린 골목의 따뜻한 정서, 노스탤지어 위주로 보는데요. 김기찬의 사진에는 노스탤지어만 있는 게 아니라 파괴되는 과정이 다 찍혀 있어요. 김기찬 선생님이 쓴 글을 보면 자기가 그렇게 자주 밥을 얻어먹던 골목에 갔는데 "갑자기 스산하다"라고 되어 있어요. 이미 철거가 시작된 거죠.

여기서는 '사라짐'이 주제 중의 하나인데요. "뭔가 발목을 휘감았다. 카세트테이프가 버려져 있는, 그래서 도망치듯 빠져나왔다." 자기가 그렇게 사랑하던 골목을 도망치듯 빠져나왔다는 게 가슴이 아픈데 김기찬 선생님이 그 골목을 빠져나온 이유는 서울 전체에서 벌어진 어마어마한 재개발 때문에요. 처음에는 사당동에서 시작했어요. 1988년 올림픽 때요. 그다음에는 상계동이요. 지금 서울에 달동네가 남아있는 게 거의 없잖아요. 남아있는 게 창신동, 성북동이에요. 달동네가 다 아파트가 되었는데요. 이게 엄청난 폭력적인 도시 개발의 결과이죠. 그리고 김기찬 선생님은 서울 도시가 그렇게 형성되어가는 것을 다 찍었어요. 사람들은 골목길만 알고 있는 거죠. 그래서 그것에 대한 비평을 공연의 형식으로 한 거예요. 플랫폼 L의 무대 전면에 영상이 비춰서 꽉 채워져요. 저는 내레이션을 했고요.

고 그게 선생님이 말씀하시는 기계비평에 이은 '사물' 중심의 비평인가요? 물론 인간의 입장에서 본 사물이기는 하지만 사물들이 일종의 주인공처럼 다뤄지는 것인가요? 혹은 흔적

으로만 남은 사물과 사람의 관계를 다루나요?

이 맞아요. 그래서 골목을 이루는 사물들하고 오늘날 우리 생활 주변의 사물들을 비교해 보면 어떨까 하고요. 아파트는 균질하잖아요. 그런데 골목은 어떤 식인가요? 거칠거칠해요. 보도블록도 찌글찌글하고요. 재미있는 건 김기찬 선생이 골목에 살던 사람들의 현재를 다 추적했어요. 요즘 같으면 페북을 뒤지면 되는데 다 사라진 거예요. 그래서 골목에 있는 모든 사람한테 수소문했어요. 여기 살다가 강동구 고덕동까지 찾아갔는데 골목의 거친 질감에 살다가 아파트로 가니까 지금은 말끔해요. 1960~70년대에서 2000년대 사이에 도시개발의 양상과 세월의 변화가 다 압축되어 있는 거죠. 거기서 제가 읽어낸 게 바로 '사물성'과 사람들 삶의 관계에요. 이것을 사진으로 보여줬다는 것이 흥미롭다는 거예요.

"미술비평은 자기 고백이다"

고 저희가 기계비평, 사물비평에 대하여 이야기를 나눴는데요. 선생님이 궁극적으로 말씀하시고 싶으신 것은 뭘까요?

이 제가 관심을 갖고 있는 기계는 모두 근대 기계에요. 쇳덩어리로 된 것들이에요. 구조가 보이는 기계요. 그런데 요즘 탈근대 기계들은 구조가 안 보이고 터치 중심이고 소프트하잖아요. 레브 마노비치7가 썼듯이 소프트웨어가 다 장악하고

있거든요. 사실은 쇳덩어리도 요즘은 다 소프트웨어가 장악해요. 자동차도 그렇고, 배도 그렇고요.

그런데 1990년대 초반 우리나라에 포스트모더니즘 열풍이 불면서 마치 모더니즘은 구석에 처박아버려야 할, 청산해야 할 과거처럼 생각이 되었는데요. 무척 우스운 건 우리는 제대로 된 모더니티를 본 적도 없다는 거예요. 물론 국사학자들에게 이런 주장을 하면 엄청 화를 내더라고요. 그런데 우리에게 주체성이라는 것이 없었잖아요. 그래서 제 관점은 우리나라는 근대성을 제대로 알아보기도 전에 다 치워버렸다. 근대성을 다시 알아보자. 엔진을 사례로 들면 전기차가 많아진단 말이에요. 자기를 키워준 아버지가 늙었다고 해서 뒤로 치워버리는 거죠. 양로원으로 보내버리는 거죠. 자신을 키워줬음에도 불구하고 다 잊어버리고요. 그런데 우리가 근대를 키워오기 위해서 의지해온 게 화석 연료 자동차란 말이에요. "환경문제도 다 좋은데 우리가 도대체 엔진을 알고서나 폐기 처분하는 거냐? 알아보자고."라고 하는 게 제 입장인 거죠.

그리고 제가 기계비평을 한다고 하면 자꾸만 요즘 사람들이 관심 있는 4차 산업혁명이나 AI 이런 것을 이야기하는데 저는 잘 몰라요. 항상 원고 청탁이 올 때마다 "4차 산업혁명과 관련해서 선생님의 입장을 말씀해 주세요." 그러는데 제 입장 없어요. 그리고 저는 4차 산업혁명이 안 올 것이란 입장인데요.

7. 레브 마노비치(Lev Manovich)는 뉴미디어 이론가이자 예술가로 현대 문화에서 소프트웨어가 미치는 문화적, 사회적, 경제적 영향력을 중점적으로 다루어 왔다.

원래는 안 올 건데 약장수들이 설레발을 쳐가지고 어떻게 해서든 억지로 4차 산업혁명을 가져오려고 하는 것 같아요.

그런데 중요한 이야기를 아직 안 했어요. 기계를 처음에 이미지와 스펙터클로 접하고 점점 더 알아가고 싶다고요. 기계의 아름다움에 관련된 것만은 아닌데 사람들이 흔히 기계 미학 그런 이야기할 때 어느 부분의 감각을 가장 많이 말할 것 같아요?

신, 고 시각이요.

이 아무래도 시각이겠죠? 그런데 청각도요! 지금 기계 소리가 나잖아요. 아름다운 소리가 나는 기계도 있고요. 그리고 냄새요. 혹시 새 차 사보신 적 있으세요? 총을 쏠 때 화약의 냄새가 확 나요. 우리 어렸을 때 딱총하고는 다른 냄새가 나는데 약간 노릿하면서 이상한 냄새가 나요. 그다음에 촉각적인 것이 있어요. 지금 촉각은 핸드폰으로 다 수렴되었지만요. 자동차 코너링할 때 느낌이요. 그리고 기계에서 진동이 굉장히 중요합니다. KTX가 속도를 더 높일 수 있는데 진동이 장애가 되요. 진동이 커지면 기차의 내구성이 떨어지고 승객들이 못 견디거든요. 그리고 속도감하고 연관해서 시간 감각도 있어요. 왜 이런 거 있죠. "한 시간쯤 지났겠다." 하는 거요. KTX의 핵심 기술을 요약하자면, 시속 300킬로에요. 재밌는 건 KTX는 시속 300킬로를 표방하는데 시속 300킬로에서 덜덜 떨리면 안 되거든요. 시속 300킬로 차를 탔지만 시속 100킬로처럼 느

끼게 해야 해요. KTX는 시속 300킬로로 달리지만 진동을 없애서 그 속도감을 지우는 이상한 기계예요. 그러니까 기계미학이 기계의 모양이나 생김새하고만 연관된 것이 아니라 인간의 모든 감각기관과도 연관되어 있어요.

신 마지막으로 제가 한 가지 질문을 드리면요. 선생님께서 하시는 게 참 매력적이고 감히 이해가 된다는 생각이 드는데요. 그런데 다만 이러한 생각들이나 경험들이 더 쉽게 사람들한테 전달이 되었으면 좋겠고요. 비평이라는 게 보통 의뢰를 받기 마련이잖아요. 그렇다면 일단은 비평글 청탁받기는 어려우시겠구나 하는 생각이 들고요. 그래서 이제까지 어떻게 어려웠고, 어떻게 해서 살아남았느냐. 비평가와 창작자라는 경계선을 왔다 갔다 하면서 어려움은 또 없었는지가 궁금해요.

이 그렇죠. 창작자로서 제가 가장 많이 표출하는 방식은 책이에요.『초조한 도시』(2010)에서 제가 도시 사진을 찍어서 그걸로 책을 내고 글을 썼는데요. 사진 찍는 것은 제가 선택하는 거니까요. 물론 완전히 자의적인 건 아니고요. 도시에서 좀 이렇게 많이 도시가 응축되어 있는 모습을 나타내려고 찍었어요. 그 책의 대표적인 사진은 방금 회의한 당인리 발전소 앞에서 여의도를 찍은 거예요. 순복음교회 바로 뒤에 증권사 건물들이 즐비하게 있어요. 망원렌즈로 찍으면 순복음교회 바로 뒤에 증권사 건물들이 붙어서 나오거든요. 그래서 제가 사진 제목을 '신앙과 금융'Faith and Finance이라고 했는데 신앙심과

돈이 왜 그리 붙어있냐고요. 다음 지도로 보니까 실제로는 둘이 700m나 떨어져 있더라고요. 그런데 망원렌즈로 찍으면 원근감이 압축돼서 딱 붙어 있어 보이더라고요. 그래서 창작자라고 하기에는 좀 그렇지만 아마추어 같다고 해도 사진가로서 어쨌든 제가 대상을 골라요. 작품을 만들고 글을 만든 건 『초조한 도시』가 가장 대표적인 책이죠. 어쨌든 대상을 제 마음대로 골라요.

고 창작활동이 비평적 시선이나 태도랑 만나는 것인가요?

이 그러니까 『초조한 도시』가 저 자신의 사진에 대한 비평이면서 도시에 대한 비평이기도 해요. 보통 제가 글을 쓸 때는 음악에서 '시도 동기'라고 하잖아요. 한 단어만 있으면 써지거든요. 제가 '액체 공포'라는 글을 썼는데 어느 날 물이 엎질러졌는데 어머니가 화들짝 놀라셨어요. 그런데 놀랄 일이 아니잖아요. '아 그래서 어머니들이 액체 공포를 가지고 계시는구나.' 하면서 지그문트 바우만[8]의 '액체 사회'인가와 연결해서 글을 썼어요. 저는 한 단어만 있으면 써지는데요. 의뢰받으면 처음은 되지만 그다음이 잘 안 써져요.

신 미술잡지에서 의뢰를 받는 분들도 자기 책을 내면 아

8. 지그문트 바우만(Zygmunt Bauman)은 폴란드 출신의 영국 사회학자로 세계화, 포스트모더니티, 소비주의와 윤리의 상관관계를 지속적으로 다뤘다.

무도 돈이 안 될 텐데 선생님은 유일하게 이런 쪽으로 책을 내시면서 그래도 손해를 안 본다고 하면 좀 그렇겠지만 여하튼 복이 많다고 해야 하나요? 시대와 호흡이 맞는다고 해야 하나요?

이 핵심은 호흡이에요. 왜냐하면 신기하게도 제가 아까 그랬잖아요. 한 번에 쓴다고요. 『페가서스 10,000마일』은 딱 배에 타서 썼어요. 사실 배에 있으면 하는 일 없는 빈 시간이 굉장히 많아요. 대신 엄청난 스펙터클을 보고 있으면 감각적 자극이 엄청나게 일어나요. 제 방에 앉아서 한 달 항해가 끝나갈 때쯤 되면 벌써 천 매짜리 원고가 생긴 거예요. 한 번에 처음부터 끝까지 다 읽었다는 사람도 있어요. 왜냐하면 제가 한 번도 주저한 적이 없었거든요. 엄청난 감각적 경험에 조응하는 저의 엄청난 반응을 한꺼번에 엮어 나갔으니까요. 결국 안 느끼면 절대로 아무런 글도 못 써요. 그래서 저는 비평을 "내 이야기이다", "자기 고백이다"라고 하는 거죠.

〈집단오찬〉

발견한(할) 미적 경험을 향하여

　　80년대와 90년대생 작가들은 지금 어디로 가고 있을까? 〈집단오찬〉을 통해 그 흔적을 찾길 원했다. 〈집단오찬〉은 미술비평을 위한 플랫폼으로, 2013년, 예술 대학을 둘러싼 각종 문제를 공론화시키기 위해 결성됐다. 졸업 이후, 본격적으로 미술에 대해서 논의하던 와중에 동명의 웹진 jipdanochan.com을 기획하게 됐다. 현재는 권시우, 황재민이 공동으로 웹진을 운영하면서 비정기적으로 미술에 관한 글을 기고하고 있다. 더불어 비평을 매개로 활성화할 수 있는 논의의 형식들에 대해서 고민 중이다. 향후 매거진, 전시 등을 기획하며 플랫폼을 확장할 예정이라고 한다.

〈집단오찬〉의 서막

안 먼저 〈집단오찬〉이 어떻게 시작되었는지 듣고 싶어요. 권시우 비평가님이 말씀 좀 해주세요.

권시우(이하 권) 〈집단오찬〉은 원래 학과 통폐합을 비롯한 학내문제들을 공론화시키기 위해서 2013년에 만들어진 미술대 동아리에 가까운 모임이었어요. 그래서 초기 구성원들은 모두 같은 학교 학생들이었죠. 그런데 졸업이 임박해오면서 졸업 이후의 향방에 대해서 고민하기 시작했고, 그러면서 각 잡고 미술에 대해서 논의하게 됐죠. 소위 예비 미술가로서의 활동 같은 것들을 어떤 식으로 전개할 것인가, 뭐 그런 식의 초년생스러운 화두들이긴 했지만요. 그런 측면에서 〈집단오찬〉은 처음부터 비평 웹진으로 기획이 된 것이 아니라, 예비 미술가로서 전시도 하고 비평도 하고, 여러 종합적인 활동들을 진행하기 위한 일종의 콜렉티브였어요. 졸업 이후에는 구성원들의 지향점이 워낙 상이해서 자연스럽게 활동이 부진해졌고, 웹사이트만 남았죠. 이 유령 플랫폼을 어떻게든 잘 활용해 보자는 막연한 생각으로 일련의 평문들을 조금씩 연재하기 시작하면서 비평 웹진으로 변모했어요.

안 인원수가 적어지면서 오히려 통일된 방향이나 지향점을 갖게 되진 않았나요?

권 일단 〈집단오찬〉 자체가 어떤 공통된 담론을 구성하기 위해서 만들어진 게 아니었어요. 그렇기 때문에 웹진에서도 개별 필자들의 관점을 굳이 합의해서 일관된 맥락을 부여하고 싶지 않았던 것 같아요. 그래서 자연스럽게 디렉터리별[1]로 나눠진 듯해요.

안 황재민 비평가님은 근래에 글을 왕성하게 쓰시고 웹진에 업로드하시는 것 같아요.

황재민(이하 황) 권시우 씨가 2013년부터 2015년 즈음까지 한창 활동을 했고, 저는 2017년 즈음, 뭐라도 해야겠다 싶어서 본격적으로 시작했어요.

신 솔직히 말씀드리면 저희 프로젝트가 비평실천의 다양한 측면을 살펴보는 것이고, 권시우 씨의 글쓰기 방식이 독특해서 권시우 씨께 인터뷰를 요청했어요. 그런데 권시우 님이 〈집단오찬〉으로 인터뷰에 응하시길 원하시더라고요. 이유가 궁금해요.

권 그간 형성된 저의 필자로서의 정체성이 〈집단오찬〉이라는 플랫폼과 불가분의 관계에 있다고 생각해요. 이를테면

1. 〈집단오찬〉 웹진의 디렉터리 중 '사용자 안내서'에는 권시우 비평가의 글이, '[저기-거기-접때-나중에]'에는 황재민 비평가의 글이, '오늘의 미학에서 해방의 미학으로'에는 정강산 비평가의 글이 모여 있다.

〈집단오찬〉에 글을 지속적으로 업로드하면서, 확실히 필자 개인으로서 얻을 수 있는 것보다 더 많은 혜택을 얻었거든요. 다른 구성원들이 사정상 〈집단오찬〉에 참여하지 못하게 되고, 결국 저 혼자 남겨진 시점이 있었는데, 그럼에도 불구하고 독자들은 저를 다수 중의 하나, 비평 동인의 일원으로 인식했던 것 같고, 그렇기 때문에 〈집단오찬〉을 통해 저를 필자로서 보다 효과적으로 피력할 수 있었어요. 물론 얼마간 시간이 지난 뒤에는 저 혼자뿐이라는 사실이 드러나긴 했지만, 그전까지는 〈집단오찬〉의 타이틀을 내세워서 제 글을 적절하게 판촉한 셈이죠. 그리고 그 시점이 마침 '신생공간'[2]이 활성화되었던 시기와 겹친 것도 이유가 되겠죠. '신생공간' 타임라인을 어떤 식으로든 재고再考한다고 했을 때, 물론 제 개인의 시점도 중요하겠지만, 어찌 됐든 그 당시에 저는 엄연한 〈집단오찬〉의 일원이었

2. '신생공간'은 2013년부터 2016년까지 신진 예술가가 운영하는 자립 공간을 말한다. 자세한 내용은 이 책 1부의 서동진 인터뷰 「서동진, 전비판적 주체와 역사적 비판」에 있는 각주 6 참조. 임다운은 '신생공간'이라는 용어에 문제를 제기했다. "해당 용어가 일련의 움직임 혹은 현상들을 한 번에 묶을 수 없다고 생각하고 정의도 불명확하다. 2010년 이후 물리적으로 생긴 공간으로서의 의미인지, 기득권층에 반하는 일련의 예술적 실천을 행하고 있는 곳을 말하는 것인지, 아니면 프로젝트 성의 단발적인 작업들이 이뤄지는 공간으로 상정해야 되는지, 영리와 비영리로 구분되는 것인지 모호하다. 사실 신생공간과 유사한 움직임이 이전에도 있었기에, 이제 와서 신생이라는 단어를 붙이는 이유를 모르겠다."(「20161025 좌담회」, 『미술세계』 v. 383, 2016년 12월호, 64쪽.) 고동연은 "신생공간이라는 용어는 2000년대 말 홍대 앞 주류 대안공간, 혹은 1세대 대안공간들에 비하여 비교적 소외된 상태에 놓여 있던 1.5세대, 혹은 2세대 대안공간을 가리키던 용어였다"라고 말했다. (고동연, 「어느 제도권(?) 미술계의 관점에서 본 신생공간」, 『미술세계』 v. 383, 2016년 12월호, 96쪽.)

고, 그렇기 때문에 플랫폼의 존재감 같은 것을 잊으면 안 된다고 생각했어요.

신 플랫폼으로서라…. 그렇다면 특정 주제가 아니라 사건을 유통하는 언론의 기능도 생각하신 건가요?

권 〈집단오찬〉 전반의 상황을 말씀하시는 거라면, 저희는 엄밀한 의미에서 언론이라고 할 수 없죠. 일단 플랫폼 차원에서의 기획성이 부재하니까. 그리고 앞서 언급해 듯 저희는 공동의 의제를 가지고 있는 집단이 아닐뿐더러, 필자들 개개인의 의견을 굳이 합의하려고 하지 않았기 때문에, 뭔가 체계를 갖추고 있지 않았어요. 합의하려고 하지 않았던 이유는, 좋게 말하면 서로의 글을 어느 정도 존중했기 때문이고, 나쁘게 말하면 별로 관심이 없었던 거죠. 사실 〈집단오찬〉이라는 플랫폼은 각개전투 형식으로 써나간 글들을 게재할 수 있는 임의적인 창구에 가깝다고 생각해요.

안 그러면 연대 성격의 그룹으로 봐야 할까요?

황 연대라고는 할 수 없겠지만, 권시우 씨와 저 같은 경우는 서로 관심사가 맞아떨어지는 지점이 있기는 해요, 굉장히 얇고 실낱같은 지점이지만. 최소한의 공통적인 관심사가 있고, 서로의 입장과 글 같은 게 너무 싫지는 않기 때문이죠. 예를 들면 '신생공간'이라는 미적 상황이 가시화가 되기 시작했을

때도, 그에 대해 갖고 있는 의견과 이해하는 방식에 대해 서로 동의할 수 있는 부분이 있었고요. 그렇게 서로 동의할 수 있는 지점이 있었기 때문에, 서로 갈 길을 가긴 하지만 완전히 단절된 것이 아닌 상태로 전진할 수 있었죠.

신 플랫폼을 같이 계속해나가기에 가장 훌륭한 잠재성인 것 같습니다.

권 다른 한편으론 당시 전개되고 있던 소위 '신생'들의 활동에 피드백을 해줄 수 있는 계기로 삼고 싶기도 했는데, 그런 식의 관계가 조성되면 관련한 세대 당사자들한테 어떤 식으로든 도움 될 것이라고 나이브naive하게 생각을 했었던 것 같기도 하고요.

안 2019년 2월호 『미술세계』의 특집 「2019 콜렉티브 작동법」에 콜렉티브의 인터뷰가 실렸던데요, 〈집단오찬〉이 콜렉티브와 다른 점은 뭘까요?

권 『미술세계』가 해당 특집에 저희를 포함하지 않은 데에는 여러 가지 이유가 있을 거예요. 하지만 가장 중요한 건 이제 더는 사람들이 〈집단오찬〉이라는 플랫폼을 말 그대로의 '집단'으로 인식하고 있지 않기 때문이겠죠.

신 어느 순간부터 〈집단오찬〉에 권시우 비평가밖에 안 남

았다는 인식이 있는 것 같아요.

권 실제로 저 혼자만 남은 시기가 있기도 했었고, 그 기간이 길어지다 보니까 자연스럽게 사람들이 저와 〈집단오찬〉을 동일시하게 됐던 것 같아요. 이제는 황재민 씨와 공동 운영하고 있으니까, 앞으로 어떻게 쇄신하느냐가 문제죠.

신 〈집단오찬〉이 콜렉티브와는 어떻게 다른 활동을 하게 될까요? 콜렉티브는 '신생공간' 다음에 오는 움직임이라고들 하는데 어떻게 생각하세요?

권 지금의 콜렉티브 대다수는 일단 물리적인 거점이 부재하다는 점에서, '이전'과는 다르죠. '신생공간'은 어쨌든 전시장이었잖아요. 그보다 중요한 차이점은 콜렉티브들 사이에 별다른 유사성이 없다는 것이죠. '신생공간' 타임라인은 물론 다양한 구성원들이 참여했지만, 그와 별개로 서로의 경험을 매개하면서 어떤 공통된 미적 흐름을 만들어냈다고 생각해요. 그 귀결이 《굿-즈》[3]라는 전시 혹은 행사였고. 만약 《굿-즈》가 '신생공간'의 피날레라면, 그전까지 당사자들이 공유했던 특정한 시간대가 존재했다는 의미잖아요? 제도의 외부에서 서로가 서로의 관객을 자처하면서 전시 경험을 활성화하고, 그러면

3. 《굿-즈》는 2015년 10월 14일부터 19일까지 세종문화회관 예인홀에서 진행된 작가미술장터다. 자세한 내용은 이 책 3부의 현시원 인터뷰 「현시원, 포스트-목적론적 시대의 수행적 글쓰기」에 있는 각주 1 참조.

서 그간 정체됐던 시간을 어떤 식으로든 움직였던 거죠. 하지만 '신생공간' 이후에는 그러한 경향이 점차 무효화됐죠. 단적인 예로 지금의 콜렉티브들이 과연 서로를 '동료'라고 호명할 수 있을까 자문해 보면 딱히 그럴 것 같지 않거든요. 굳이 그럴 이유도 없고. 직군부터 시작해서, 정체성, 형성 배경에 이르기까지 너무 상이해요. 이것을 과연 어떤 '무브먼트'라고 볼 수 있을까? 저는 회의적이에요.

신 콜렉티브가 '서울청년예술단'이라는 지원사업 때문이라는 의견이 있던데, 어떻게 생각하세요?

권 지원금 규모가 정확히 어떻게 되는지는 잘 모르지만, 일단 콜렉티브 정도 규모의 집단이어야 지원 자격이 주어지는 건 맞죠.

안 국가보조금을 받기 위한 그룹 형성일 수도 있겠네요.

신 최소한의 인센티브가 되겠죠. 저는 지원금이 미학적 발전 방향과 얼마만큼 관련될지 궁금할 때가 있어요.

권 어찌 됐든 어떤 콜렉티브가 전시를 비롯한 기타 활동을 하기 위해서는 예산이 필요하잖아요. 사비를 털 수도 없는 노릇이고, 어느 정도는 기금 의존적일 수밖에 없는 것 같아요. 하지만 그와 별개로 기금만이 콜렉티브들이 생겨난 원인이라

고 단정할 수는 없죠. 그리고 현재의 미술계 전반이 기금 의존적으로 편성되고 있는 상황에서, 설사 보조금을 받기 위해 전략적으로 콜렉티브를 결성했다고 하더라도, 그들에게 어떤 책임을 추궁할 수는 없다고 생각해요. 어찌 됐든 콜렉티브를 매개로 다양한 활동들이 전개될 수 있다면, 지금의 상황을 굳이 부정적으로 볼 필요는 없죠.

〈집단오찬〉이 발견한 미적 경험

안 그럼 다시 이전으로 돌아가서 미적 경험을 이야기해 볼게요. 권시우 님은 2013년에 시작하여 2015년에 절정에 달했던 이른바 '신생공간' 작가들과 함께 새로운 미술을 보여주려 노력하였던 것으로 알아요. '신생공간'이라는 흐름을 가까이에서 보면서 많은 글을 작성하였는데, 이들에게서 어떤 공동의 미적 경험이나 특정한 흐름이 있었나요?

권 많은 사람이 말하는 것처럼, 1980년대생 미술가들을 중심으로, 그 이전까지 정체됐던 미술계 내에 세대교체를 가속화했고, 그 와중에 새로운 미적 흐름을 만들어냈다는 의견에 저도 동의합니다. 여기에 저의 개인적인 관점을 덧붙이자면, 당시에 저는 학생 신분에서 막 벗어난 시점이었고, 덕분에 '신생공간'이 처음으로 경험한 미술계 현장이었기 때문에, '신생공간' 타임라인은 저에게 있어서 굉장히 해상도가 높은, 어떻게 보면 미술에 대한 경험 차원에서 구성할 수 있는 유일한 근

과거라고 할 수 있어요.

'신생공간'의 당사자들은 서로를 경험 차원에서 매개하면서 개별 전시장들의 총합 이상의 폭넓은 네트워크를 형성했기 때문에, '내가 어떤 신scene에 참여하고 있구나.'라는 감각 같은 게 있었어요. 물론 지금 시점에서는 그들에게 합리적인 신을 만들고자 하는 의지가 딱히 없었다는 사실이 드러나긴 했지만요. 그와 별개로 관객으로서 '신생공간'의 당사자들과 특정한 시간대를 공유했다는 점에서 저한테 뭔가 각별한 기억이에요. 이 지점은 단순히 저의 사적인 경험에 그치는 게 아니라, '신생공간'과 그 이후의 타임라인을 구별할 수 있는 중요한 척도 중에 하나라고 생각합니다. 어쨌든 공동의 경험이라는 게 미술계 내에서 쉽게 연출되는 풍경은 아니잖아요. 그것을 실제로 경험한 사람들은 아무래도 지금의 침체된 상황을 보다 직접 체감하지 않을까요. 그래서 한때는 '이제 다 망했다.' 뭐 그런 식으로 땅을 치는 사람들도 있었고요.

물론, '신생공간'에 대한 기억을 낭만화하는 건 곤란하지만, 그와 별개로 저는 '신생공간' 타임라인과 관련해서 아직 해명되지 않은 것들이 많이 남아있다고 생각해요. 《호버링》 전시의 서문에서도 언급했는데, 저는 지금 잔존하는 '신생공간' 이후의 공간들이 '신생공간'의 외부인들, 이를테면 1990년대생 작가들이 가장 편의적으로 선택할 수 있는 전시장이라고 생각하거든요. 그러니까 반드시 '신생공간' 타임라인을 경유하지 않았어도, 90년대생들은 '신생공간'으로부터 비롯한 일종의 시간적인 접경지대에서 '신생공간'의 당사자들과 맞닥뜨릴 수밖

에 없는 거죠. '신생공간' 이후의 공간들을 임의적인 거점으로 삼을 수밖에 없다면, 저는 해당 공간을 최대한 효율적으로 사용해야 한다고 생각해요. 이건 80년대생들과 어떻게 협상 혹은 상생할 것인가의 문제이기도 하지만, 어떻게 자신의 작업을 '신생공간'의 방법론과 조응해 유의미하게 연출할 것인가의 문제이기도 하다는 점에서, 저는 '신생공간' 타임라인이 보다 체계적으로 회고돼야 한다고 생각해요.

신 '신생공간만의 미적 경험이나 흐름이 무엇이었느냐'에 대한 분석이 갈수록 어려워지네요.

권 강정석 작가가 「서울의 인스턴스 던전들」(2015)이라는 글에서 서술했듯이, 사용자와 스마트폰과 SNS가 동기화하면서 발생한 어떤 특정성에 기반해 일련의 공간들이 운영됐고, 관객들의 경험도 그와 무관하지 않았죠. 주로 서울 변두리나 벽지에 있는 '신생공간'들을 지도 애플리케이션 없이 어떻게 찾아갈 수 있었겠어요? 그 외에도 SNS를 통해 전시 및 작업 이미지들을 자발적으로 유통하면서 가속화된 경험의 흐름 같은 것도 있고, 뭐 여러 가지 흥미로운 징후들이 존재했죠. 하지만 이런 것들은 몇몇 글들을 통해 어느 정도 정리된 내용이고, '신생공간'에서 발생한 '미적 흐름'이라기보다 일종의 전제 조건에 가까운 것 같아요. 저는 개인적으로 '신생공간'에서 전개된 전시 및 작업 간의 중요한 접점은 '과도기적 상태'라고 생각해요. 미처 완결되지 못한 작업 혹은 작업의 부산물들을 그 자체로

제시하기를 반복하면서, 작업의 맥락을 해체하고 재구성하는 데 점차 익숙해진 상태요. 과도기적 상태가 가장 명시적으로 구현된 사례가 '반지하(B½F)'가 지향한 '오픈베타' 형식의 전시들이라고 할 수 있고[4], 과도기적 상태에 의해 해체된 작업의 맥락을 다시 단일하게 압축한 결과가 '굿즈'goods라는 모델의 발단이 되지 않았을까, 라는 나름의 가설을 세우고 있어요. 이 문제는 좀 더 고민해 보고, 차후에 글로 정리할 예정입니다.

안 《굿-즈》가 '신생공간' 관련해서 눈에 띄는 행사였는데, 이 행사에서도 공동의 경험이 느껴지셨나요?《굿-즈》라는 것 자체가 판매 플랫폼이잖아요. 사실은 이게 좀 아이러니한 부분이기도 하거든요.

권 물론 작업 판매를 위해 일시적으로 조성된 플랫폼이기도 하죠. 하지만 《굿-즈》라는 전시 혹은 행사의 의의는, '신생공간'의 당사자들이 '굿즈'라는 소실점을 통해 처음으로 스스로를 맥락화한 것에 있다고 생각해요. 일련의 작업은 물론 매체를 불문하고 굉장히 다양한 양상으로 제시됐지만, 그와 동시에 모든 것들이 결국 '굿즈'였다는 점에서 은연중에 어떤 일관된 흐름 같은 것을 형성했던 것으로 기억해요. 이때의 '굿즈'는 단순히 상품 형식의 작업이라기보다, '신생공간'에서의 경험

4. 2012년 6월부터 시작하여 2017년 7월 활동을 마감한 신생공간 반지하의 정식 명칭은 '오픈베타공간 반지하(B½F)'이다.

치에서 비롯한 공동의 방법론 혹은 조형 단위라고 할 수 있고요. 그런 의미에서 《굿-즈》는 '신생공간'은 과연 어떤 새로운 경험을 제시할 수 있는가?'라는 의문이 가장 극적으로 해소된 순간이었던 것 같아요. 일련의 작업은 '굿즈'를 매개로 다변화되면서 공간상에 말 그대로 펼쳐졌고, 그 와중에 작업이 상호 교차하고, 그럼으로써 다양한 동선들이 발생하고, 그런 복잡다단했던 풍경은 '신생공간'이 연출해낼 수 있는 경험의 최대치를 상연한 결과라고 할 수 있죠.

안 황재민 님은 '신생공간' 시기를 어떻게 생각하세요?

황 《굿-즈》는 판매 플랫폼이 아니라 전시였다고 생각해요. 굿즈를 판매하긴 했지만, 그건 경험을 산출하기 위한 행위였다고 생각하고요. '신생공간'에 관해서 제가 감각한 것 위주로 말씀을 드리면, 뭔가가 확 왔고 확 빠졌는데, 전 '온 것'은 체험을 해봤지만 '빠진 것'은 체험을 못 했거든요.[5] '신생공간' 시기 일어난 일들에 관해 관심이 없는 것은 아니었지만 빠져나간 것에 관한 체험이 없어서 그 부분에 대해서 언급하기가 주저돼요.

회화 프로젝트

5. 황재민 비평가는 '신생공간' 후반기에 군 복무 중이었다.

안 황재민 님이 〈집단오찬〉에 올리신 글을 보면, 관심이 '회화'와 '세대'라는 생각이 들어요. 특히 최근에는 『회화프로젝트 Painters by Painters』(2018, 이하 『회화프로젝트』)에서 20명의 회화 작가의 작업을 다뤘더군요. 회화가 고전적 장르로 취급되는 경향이 있는데도, 이렇게 회화에 집중하는 이유를 듣고 싶어요.

황 학교를 처음 다녔을 때는 회화에 대해 큰 관심이 없었어요. 저는 입시 미술을 한 적이 없어서 회화는 볼 줄도 몰랐죠. 블랙박스와 같았어요. 다만 학교에 다녔을 때, 그러니까 제가 작가 지망생이었을 때 관심 있던 부분이 '지금 여기'의 붕괴로 인한 현존성의 상실과 변형된 시간의 감각이었어요.

신 그럼 회화가 현존성을 상실한다고 생각을 하셨나요? 좀 더 구체적인 이야기 부탁드려요.

황 당시 시간 축이 이상하게 변형되고 있다는 얘기가 많았거든요. 그렇게 현존성이 상실된 순간에 미니멀리즘이 탐구했던 '지금 여기'의 시간성과 공간성을 재탐구한다면 어떤 모양의 작업이 탄생할까? 이런 것에 대해 관심이 있었는데, 그 두 가지 의제가 종합됐던 축이 회화였던 것 같아요. 이 의제에 대해서는 임근준 비평가의 글을 읽고 영향받은 부분이 있었고요. 이런 생각들을 작가 지망생으로서 가지고 있다가, 작업을 포기하고 글을 쓰게 되면서 그대로 가지고 온 셈이죠. 2015

년쯤 만들어진 '신생공간' 중에는 '정신과 시간의 방'6이라는 곳이 있었어요. 그곳도 변형된 시간 축에 대해서 탐구하는 경향을 가지고 있었는데, 그걸 생각해 보면 이건 당시 꽤 많은 사람이 생각하고 있던 주제였던 것 같아요. 미니멀리즘에 관심을 갖게 되면서 그 직접적인 전사인 추상표현주의나 후기회화적 추상, 그리고 그린버그의 매체특정성 담론에 대해서도 자연스럽게 알게 되니까 회화에 대해서 더 알아보고 싶어졌어요.

제가 〈집단오찬〉에 처음 올린 글 중 인터뷰 두 개가 있었어요. 그게 당시 학교를 같이 다니던 주변 동료들을 인터뷰한 건데, 그들은 처음에 설치 미술이나 관계적 미술의 문법을 참조한 작업을 하거나, 퍼포먼스 같은 걸 하다가 갑자기 회화 작업을 하기 시작한 작가죠. 그게 이상하고, 재밌어서 인터뷰했어요. 그때 이후 뭔가 충분히 해결되지 않은 문제들이 있다고 느꼈기 때문에 회화에 대한 관심을 아직 유지하고 있어요.

신 현대미술이 개념미술 위주이고 대학에서도 현대미술을 생산하니 젊은 세대는 화면에 대한 고전적인 접근을 접할 기회가 없었군요. 제게는 새로워요.

황 회화가 고전적인 장르라고 하셨는데, 어쩌면 저희 세대는 회화가 죽었다는 인식론적 변환을 몸으로 체감하지 못

6. '정신과 시간의 방'은 서울시 마포구 성산동에서 2015년 4월 1일부터 2016년 4월 1일까지 운영했다.

한 세대가 아닐까 싶어요. 실재하는 선형적 시간 축으로서 역사가 블랙박스가 되어서 이해가 어려워지고, 그에 따라 역사가 부여하는 위계가 사라지기 시작하면서, 개인이 그 박스 안에서 어떤 것을 가져와서 어떻게 정렬하느냐에 따라 개인의 타임라인이 실제 역사의 타임라인과 비슷한 무게를 가지게 되는 게 아닌가, 라는 생각을 해요. 이런 상황이 만들어 내는 보다 근본적인 변화가 있을 것 같은데, 회화는 고착화된 문법이 있는 전적으로 물질적인 것이잖아요. 그 문법이 원래는 역사에 의해서 도출되는데, 최근에는 역사적 이해를 대체한 개인적 이해에 의해 도출되고, 그래서 개인의 타임라인이 만드는 가상적 위계 같은 것을 드러내기에 적절한 매체가 되어버린 듯해요. 그런 측면에서 흥미를 계속 갖고 있어요.

안 『회화프로젝트』를 통해 신세대 회화작가를 인터뷰하셨는데, 그들은 어떻게 화면과 마주하던가요?

황 동 세대 회화 작가들을 만나면서 재밌었던 것 중 하나는 화면을 회화라는 미적 사물이 가질 수 있는 다양한 추상적 벡터 중 하나로 간주하는 작가가 많았다는 사실이에요. 더불어 회화 형식에 대해 신뢰라는 표현을 쓴 작가가 있었는데, 그것도 놀라웠어요. 극복의 대상이라고 무척 오랫동안 여겨졌던 것을 신뢰할 수 있다는 게 제게는 굉장히 흥미로웠죠. 현대적 미술은 회화라는 기존의 전통적 모델을 공격하고 극복하면서 발전한 역사였잖아요.

신 지금까지 만나온 분들이 기존의 전통적 화면 활용에 대한 동의 없이 나름의 예술적 요소로 활용한다는 것을 발견한다는 것도 비평가에게는 무척 커다란 동기부여가 되지 않을까 생각되었어요.《호버링》전시에 대한 설명을 봤을 때 저는 이렇게 이해했어요. '호버링'이라는 것이 화면에서 일정 거리를 두고 둥둥 떠다니면서 화면과 회화작가를 계속 보겠다는 거구나, 하고요. 이론을 장착하고 연역법으로 다가가는 것이 아니라, 특정 세대의 화면에서 나타나는 문법을 분석하는 기준점을 현상학적인 서술 방법을 활용하여 귀납법적으로 이론을 도출하려는 것 같다는 생각을 했어요. 많은 작품을 대하다 보면 패턴이 도출될 테니까요. 물론, 그 패턴이 얼마나 설득력을 가질 것인가는 비평가의 지식이나 인터뷰한 대상자가 몇 명인가가 변수가 되긴 하겠지만요.

황 처음에는 그런 프로젝트였을지 몰라도, 작가들의 말을 들어보니까 귀납법 자체가 아예 불가능한 상황인 거죠. 당연한 이야기지만, 서로 회화에 대해서 갖는 정의와 역사적 전제가 각자 다 다르니까요.

본-디지털 세대의 호버링 시점

안 글로만 본다면, 표면적으로 권시우 님과 황재민 님의 접점은 《호버링》전시인 것 같아요. 권시우 님이 《호버링》전시 서문을 쓰셨고 그걸 인용해서 황재민 님이 「호버링 스케

치 ─ 폐허의 유령이 실은 오늘의 슬기로운 젊음」을 쓰셨으니
까요. 그 글들의 의도와 쓰인 과정이 궁금해지네요.

신 네! "새로움은 어디에도 없다는 사실을 아는 젊은 세대
가 이전 알고리듬도 아니고 이후 알고리듬도 없는 상태에서 유
령처럼 호버링하지만, 그런 유령 같은 자신들이 유령 시점의
자유도를 점차 확보하기 시작했다."는 주장에 대해 자세히 듣
고 싶어요. 특히 '유령 시점의 자유도'라는 개념이 궁금해요.

권 사실《호버링》에서 '세대'를 언급했던 건 일종의 맥거
핀이었던 것 같아요. 전시를 기획하던 당시에 저는 개인적으
로 그 당시의 미술계, 그러니까 '신생공간' 이후에 지속되던 시
간에 대한 지루함 같은 것을 느끼고 있었고, 글로서든 전시로
서든 어떤 의제를 던짐으로써 그러한 국면이 전환될 수 있을
만한 여지를 만들고 싶다고 생각했어요. 그러한 맥락에서 '신
생공간의 당사자들인 80년대생과 비당사자인 90년대생을 한
번 접붙여보자. 그러면 어떤 식으로든 불화의 지점이 발생할
테고, 자연스럽게 지금의 침체된 상황에 대한 논의들이 전개
되지 않을까?'라는 식의 막연한 의도가 있었죠. 약간《청춘과
잉여》스러운 접근 같기도 한데, 사실 80년대생과 90년대생은
《청춘과 잉여》(커먼센터, 2014.11.20.~12.31)[7]에서 소환한 세대

7.《청춘과 잉여》는 그 당시 젊은 기획자 듀오 '유능사'(안대웅, 최정윤)가 기획
한 전시로, 최근 20여 년의 한국 사회와 미술의 궤적에 대한 뒤섞은 위치 짓
기의 시도로 평가되었다.

들처럼 명시적으로 단절돼있지는 않죠. 어떻게 보면 둘은 같은 밀레니얼 세대Millennial Generation이기도 하고, 피차 가난한 건 마찬가지고, 80년대생 중에 제도권에 온전히 편입된 미술가들이 아직 몇 없기도 하고요.

그럼에도 불구하고 80년대생에게는 '신생공간'이라는 근과거가 존재하고, 그것을 직접 경험했는지의 여부에 따라서 작업 차원에서든, 보다 광범위한 전략 차원에서든 상이해지는 지점이 있는 것 같아요. 저는 이때 발생하는 양자 사이의 미묘한 거리감을 본 전시를 통해서 가시화하고 싶었고, 마침 전시장이 한때 '신생공간'의 싱크탱크로 구실했던 '커먼센터'[8]의 자리였기 때문에, 그러한 전제조건을 보다 의식적으로 활용할 필요가 있다고 생각했어요. '유령 시점의 자유도'는 그러한 맥락에서 고안해낸 가설인 셈이죠. 여기가 커먼센터였다는 사실을 인식하고 있고, 그 안에서 전개됐던 시간을 완전히 배제할수 없되,《호버링》의 참여작가들인 90년대생들은 그러한 근과거에 종속될 필요가 없으므로, 최대한 자유롭게 전시장을점유할 수 있도록 유도했어요. 달리 말하자면 작가들이 근 과거라는 토대 위에서 작업을 매개로 분방하게 움직이는 풍경을 연출하고 싶었어요. 유령이라는 정체성은 근 과거로부터 얼마간 이격된 상태에서, 주어진 토대를 상대화할 수 있다는 점에서 발생하는 거죠.

8. '커먼센터'는 서울시 영등포에 위치했던 미술 공간으로, 신생공간 세대를 이끌었던 공간이다. 2013년 11월 1일부터 2016년 1월 31일까지 운영했다.

황 　제가《호버링》에 대한 비평을 쓰면서 생각했던 것은, 이 전시가 취하려고 했던 의제가 분명히 있었으니만큼, 의제를 무조건 긍정한 상태에서 글을 전개하면 어떨까였어요. 유령 시점의 자유도에 관해서 이야기하는 것, 90년대생이라는 가상적 주체를, 그리고 그 주체들이 '신생공간'을 극복함으로써 연결하는 방식을 개발하기 시작했다는 이야기를 수용하는 것, 전부《호버링》의 의제를 긍정한 결과죠. 권시우 씨가 서문을 통해 주제가 분명한 이야기를 했고, 거기에는 '신생공간' 세대, 혹은 '굿-즈' 세대가 만들어 낸 성취에 흔들림을 만들어보려는 의도가 있었는데, 일단 그걸 긍정하면서 그 흔들림을 유지하고 확장해 보면 재밌겠다고 생각했어요. 이제야 이야기하는 거지만, 물론《호버링》의 전제들에는 빈칸이 있었죠. 90년대생이라는 세대 주체는 사실 얼굴 없는 추상적 주체일 수밖에 없었고, 또 '신생공간'에 대한 극복의 서사를 쓰려고 했던 기획이 작업을 통해서 구체화되지는 않았으니까요.

'유령 시점의 자유도'라는 말을 처음 보았을 때, 제가 생각했던 건 일종의 (플레이어 1인칭 시점인 화면을 3자적 입장에서 볼 수 있는) 옵저빙 모드Observing Mode였어요. FPSFirst Person Shooting 게임 중에는 플레이어가 총을 맞고 리타이어[재기불능]retire되면 시점이 옵저빙 모드로 전환되는 게임이 있거든요. 그때 리타이어 된 플레이어는 다른 플레이어와 채팅을 하거나 할 순 없지만, 관찰자 시점으로 게임 내 공간을 자유롭게 돌아다닐 수 있어요. 유령 시점의 자유도라는 명명은 그렇게 바닥에서 붕 떠 있는 비존재의 시점을 상기시키며, '신생공간' 세대

의 미술을 그 바닥에 확 깔아버리는 상황을 연상시켰죠. 그런
게 재밌다는 생각이 들었죠.

안 '호버링'이 무슨 게임의 이름이기도 한가요?

권 게임 이름이 아니고요, 파울 클레의 작업 제목인데, 그
와 동시에 '공중정지'란 뜻이기도 하죠. 그런 의미에서 공간에
정주하지 않는 유령시점을 상기시키는 측면도 있죠. 어찌 됐든
저한텐 유령시점이라는 전제가 굉장히 중요했어요. 왜냐하면
한때 커먼센터였지만 지금은 아닌, 이상한 시간의 접경지대에
90년대생 미술가들이 진입했을 때 발생하는 변수들이 본 전
시에서의 관전 포인트라고 생각했거든요. 앞서 언급했듯 유령
시점이라는 게 결국에는 주어진 공간, 즉 근 과거라는 토대에
온전히 이입할 수 없기에 발생하는 것이잖아요. 커먼센터는 '신
생공간'의 관점에서 굉장히 상징적일 수밖에 없는 공간이기 때
문에, 현재의 시점에서, 90년대생으로 상정된 새로운 주체들이
이곳을 점유하는 방식이 '신생공간' 당시의 시간성과 자연스럽
게 낙차를 형성하게 될 거라고 생각했어요. 어떻게 보면 그러
한 낙차를 통해서 '신생공간' 이후에 굉장히 모호해진 시간대
를 보다 명료하게 설정하고 싶기도 했고요. 문제는 《호버링》은
지금 상황에 대한 어떤 돌파구나 해답을 제시하는 전시가 아
니었다는 점이죠. 그것은 유령시점이라는 가설을 통해 연출된
일종의 무대였고, 이제 무대를 돌아 나와서, 실질적인 문제를
해결해야 할 때라고 생각합니다.

안 권시우 님의 글 중에는 '본–디지털Born Digital 세대'가 보여주는 작업 방식에 대한 글이 많습니다. 그렇다 보니, 그 세대만이 공유할 수 있는 신선한 어휘가 많이 등장하는데요, 이제는 대부분이 아는 어휘인 맵핑, 타임라인, 아이템, 해상도, 백업, 유닛, 레이어, 플레이어, 동기화, 인터페이스 등도 있지만, 정말 생소한 인벤토리[9], 던전[10], 인스턴스[11], 현피[12], 리스폰Re-spawn, 좌표, OS, 하이퍼스레딩, 짤방[혹은 인터넷 밈], 베이퍼웨이브 이미지, 카트리스 케이지, 임포트, 렌더링 등의 어휘 등이 등장해요. 이로 인해 이 어휘에 익숙하지 않은 세대는 의미를 해석하는 데 어려움이 있어요. 예를 들면 이런 문장이죠.

"MMORPG형 인스턴스 던전이 대규모 플레이어들의 과중에 의해 고안된 공간 형식이라면, 지금 인스턴스라 호명되고 있는 '신생공간'들은 자체적으로 수용할 수 있는 플레이어들은 한정되어있고 실질적 공간들은 턱없이 부족한 상황에서 개별 공간 운영자들의 경제적 최소 단위에서 튀어나온 임시적 거점이라는 점에서 보다 빈곤의 상황에 가깝다."[13]

9. 인벤토리(inventory)는 주로 RPG 장르의 게임에서 플레이어가 소유하는 아이템이 수납되는 장소의 총칭한다.
10. 던전(dungeon)은 주로 RPG 게임에서 등장하는 맵 중 하나로, 지하 미궁을 의미하는 경우가 많다.
11. 인스턴스는 MMORPG에서 통용되는 공간의 단위이다.
12. 현피(現實+Player kill)란 온라인상에서 일어난 다툼이나 분쟁이 비화되어 분쟁의 당사자들이 오프라인에서 직접 만나 물리적 충돌을 벌이는 일.
13. 「'인스턴스'된 대안들 : 던전(Dungeon) — 수정사항 — "타임라인의 바깥"」에서 발췌.

이렇게 소위 '본-디지털' 세대의 어휘를 사용하는 것은 어떤 의미가 있을까요? 비평에서 어떤 작용을 하고 있다고 생각하시나요?

권 예로 든 문장의 '인스턴스 던전'은 강정석 작가가 쓴 「서울의 인스턴스 던전들」이라는 글에서 언급된 표현인데, '신생공간'의 작동 방식과 MMORPG[14] 게임에서 도입한 인스턴스라는 가상의 경제를 유비하면서, '신생공간' 이전과 달라진 공간 운영의 양상들을 효과적으로 설명했죠. 어찌 됐든 '인스턴스 던전'은 제가 고안한 표현이 아니고, 다른 생소할 수 있는 어휘들도 대개 사용자user 특정적인 작업 혹은 전시의 설명에서 빌려왔거나, 그것들에 얼마간 내재해있던 것에 가까워요. 작가나 필자들이 사용하는 언어는, 작업 내외에서 체감하는 자신의 특정적인 경험을 어떤 식으로든 반영한다고 생각해요. 저의 경우엔 그러한 경험의 중요한 전제를 다양한 웹 플랫폼과 SNS, 소프트웨어 프로그램 등을 가로지르는 사용자라는 정체성으로 설정하고 있는 것이고요. 일련의 작가들이 작가인 동시에 사용자로서 시각 문화에 개입하고 있다면, 저 또한 같은 관점을 공유하면서 글을 쓰고 싶었어요. 그런 의미에서 소위 '본-디지털'을 연상하게 하는 어휘들의 목록은, 사용자-작가들의 조형 언어를 글로 수식할 수 있는 가장 효과적인 방식

14. MMORPG(Massively Multiplayer Online Role-Playing Game)은 대규모 다중 사용자 온라인 롤플레잉 게임을 말한다.

을 모색한 결과인 것 같습니다.

특히나 일련의 사용자-작가들은 소프트웨어 프로그램에 기반한 작업 환경을 적극적으로 수용하고 있기 때문에, 작업의 프로세스를 사후적으로 유추해내는 과정에서 자연스럽게 디지털과 관련된 어휘들을 사용할 수밖에 없기도 합니다. 이를테면 어떤 작가가 공간 디자인을 한다고 할 때, 그 과정이 단순히 물리적인 차원에서만 이루어지지는 않잖아요. 이를테면 캐드CAD 같은 소프트웨어 프로그램을 사용해서 가상 차원의 도안을 만들고, 다양한 시점으로 공간을 분석하고, 다수의 레이어를 쌓거나 해체하고, 기타 등등의 과정을 반복하는데, 이때 자연스럽게 현실에서와는 다른 사용자의 관점이 발생할 수밖에 없고, 저는 이것이 공간을 재구성하는 데 있어서 굉장히 중요한 기준이라고 생각을 해요. 이건 비단 공간 차원에 한정된 문제가 아니라, 미술이든 아니든, 광범위한 의미에서의 '이미지'를 생산한다고 할 때 자연스럽게 수반되는 문제들이죠. 어찌 됐든 그러한 이미지를 해석하기 위해선 기존의 고전적인 어휘들만으로는 불충분한 것 같아요.

신 컴퓨터 프로그래밍 된, 컴퓨터 문화에 익숙한 시점이라는 게 어떤 걸까요? 예를 들어 주시면 어떨까요?

권 사용자의 관점이 명시적으로 반영된 최근의 전시들 중에서 흥미로웠던 사례를 하나 꼽자면, '시청각'에서 진행했던 김동희 작가의 개인전 《3 Volumes》(2017.5.11.~6.11)인 것 같아

요. 작가가 공간상에 쌓아놓은 자재들은 얼핏 미니멀리즘 조각처럼 보이지만, 사실 '시청각'이라는 특정적인 건물과 그와 변별되는 공간적인 레이어를 합성해놓은 결과에 가까웠거든요. 그 안에서 경험할 수 있는 이질적인 공간감은, 저는 결국 가상 차원에서 조형된 모듈들이 물리적으로 외화되는 과정에서 비롯한다고 생각해요. 개인적으로는 마치 렌더링 된 공간에 진입하는 것 같은 느낌도 있었고요. 하여튼 여러모로 재밌는 전시였죠.

신 '레이어'[층위, 겹]layer이라는 용어는 어떤 맥락에서 사용한 건가요?

권 '시청각'은 여타 전시장들과 달리 한옥형 건물인데, 해당 공간을 하위의 레이어로 삼아서 그 위에 일련의 자재들을 또 다른 레이어로 쌓는 거죠. 하지만 한옥을 완전히 비가시적으로 덮어버리는 게 아니라, 몇 가지의 틈새들을 허용함으로써 해당 작업이 '시청각'이라는 공간과 일시적으로 합성된 상태라는 사실을 주지하는 것 같았어요.

신 '레이어'와 같은 용어들에 작가들은 어떤 반응을 보이나요? 물론 비평이라는 것이 해석이라서 작가의 의도를 맞추어야 할 필요는 없지만요.

권 작가들한테 어휘에 대해서 직접적인 피드백을 받아본

적은 없어서 잘 모르겠네요. 다만 저는 맵핑, 타임라인, 아이템, 해상도, 백업, 유닛, 레이어, 플레이어, 기타 등등의 어휘들을 단어 자체의 용례에 걸맞게 사용하기보다, 제가 글 내부에서 구성하고자 하는 특정한 맥락을 부연數衍하는 과정에서 그 의미를 의도적으로 왜곡하는 경우가 잦아요. 그렇기 때문에 글을 독해하는 데 난점이 발생할 수도 있겠지만, 한편으론 그렇게 왜곡하면서 저만의 용례를 만들어나가는 것 같기도 해요. 이를테면 '유닛'은 과도기적 사용자의 시점을 반영하기 위해 만든 조어인데, 그것을 여타 작업들과 연동시키는 과정에서 개념적으로 확장되기도 하고. 그게 제가 비평적 내러티브를 만들어나가는 하나의 방식이죠.

안 독특한 언어를 사용했을 때 관심도가 높아지는 건 사실이니까요. 보편적인 언어를 쓸 수 있지만 알 듯 모를 듯한 언어를 가져옴으로써 비평문에 집중하게 만들잖아요.

권 글쎄요. 저에게 그 어휘들은 그저 디지털이 보편화된 이전과는 다른 시각성의 반영에 가까운 것 같아요. 이를테면 지금 지속적으로 언급되는 '사용자'라는 용어는 단순히 "내가 인터넷을 한다." "소프트웨어 프로그램을 활용한다." 뭐 그런 의미가 아니라, 각종 스마트 미디어와 매개된 상태에서 주어진 세계를 이전과 다른 방식으로 경험하는 새로운 주체 모델을 의미해요. 사용자 주체라고 호명을 해야만 인식할 수 있는 특정성이 있어요. 다른 어휘들도 마찬가지라고 생각해요. 레이어

를 그냥 평면이라고 말해버릴 수는 없으니까.

안 그에 비해서 이런 용어를 사용하지 않는 황재민 님은 어떻게 생각하시나요? 권시우 님이 이런 용어를 사용하는 게 세대를 대표할까요?

황 권시우 씨의 글을 동료로서 읽는 경우가 많아요. 그러다 보니 여러 시점으로 글을 보게 되죠. 어떤 시점으로 볼 때는 권시우 씨가 쓰는 용어들은 개입하고 있는 작업에 대해서 다룰 때 필연적으로 사용할 수밖에 없는 특정한 장치이고, 또 어떤 시점으로 볼 때는 장식처럼 보이기도 하죠. 무척 전략적인 장식이요.

권 네, 그런 것 같기도 하네요. 한때는 그게 전략으로 기능했던 적도 있었죠.

안 이런 어휘 사용은 단순히 취향 때문이 아니라, 소위 '포스트-인터넷', 넓게는 '포스트-온라인' 예술과 연관되어 필연적으로 나타나고 있는 것처럼 보이기도 하는데요, 현재 기술 매체, 특히 디지털 및 인터넷(정보통신)과 결합한 예술이 가진 독특한 특징이 뭐라고 생각하세요?

권 지금의 디지털 기반 작업이 흥미로운 이유는, 사용자 주체로서 체감하는 세계상을 어떤 식으로든 반영하고 있

기 때문이에요. 앞서 언급한 '유닛'이라는 개념은 사용자가 소위 디지털 계에 접속하기 위해 스스로를 일시적으로 대입하는 GPS 객체, 게임 캐릭터, 가상 계정과 같은 대상들을 의미하는데, 사용자는 다양한 방식으로 '유닛'을 활용함에도 불구하고 '유닛'의 시점에 온전히 몰입하지 못한다는 점에서 일종의 불능감이 발생하죠. 이건 성장 과정과 스마트 미디어가 온전히 동기화되지 못한 밀레니얼 세대의 한계일 수도 있고, 그로부터 연역될 수 있는 사용자 모델의 고유한 권한일 수도 있어요.

　사실 '불능감'은 강정석 작가의 개인전《GAME 1》(두산 갤러리, 2016.11.23.~12.24.)에서 빌려온 표현인데, 저는 이처럼 '유닛'과 괴리된 상태로부터 사용자 특정적인 내러티브를 도출해 낼 수 있다고 생각해요. 반드시 내러티브를 지향하지 않더라도, 불능감이란 '신생공간' 시기의 작업의 중요한 전제이기도 하죠. 흔히 이제 가상과 현실 간의 경계가 무효가 됐다고 말하지만, 사용자와 '유닛'의 관계를 토대로 상황을 재고해 보면, 사용자 주체는 언제나 현실에 정주한 상태에서 가상을 경험한다는 점에서, 완전히 증강된 현실이란 존재하지 않는 셈이죠. 디지털을 기반으로 삼되, 원본 이미지를 열화劣化시킨 작업, 현실로 외화되는 과정에서 본래의 맥락이 희석되거나 망가져 버리는 작업, 현실과 가상 간의 낙차를 표지하는 작업, 많은 사례가 가상에 대한 불능감을 섣불리 해소할 수 없는 과도기적 상태를 동력으로 삼고 있어요. 저는 그러한 작업이 실패한 결과라기보다, 지금 사용자 주체가 처해있는 지정학적인 위치, 그로 인해 사용자에게 부과되는 고유한 권한으로부터 연원한

다고 생각해요. 하지만 모든 작업들이 단순히 불능감에 대한 사례들이라기보다, 해당 내러티브를 기반으로 조금씩 변주를 시도하면서 미묘한 차이들을 만들어나가고 있는 것 같아요.

신 인류 역사의 변곡점에서 작가의 경험이 특별하면서도 표현불능을 겪는다니 암울하네요.

안 황재민 님 또한 《호버링》이나 『회화프로젝트』에 선정한 작가들을 보면, 90년대생 작가에 대해 관심이 있는 것이 분명해 보입니다. 황재민 비평가님이 90년대생에 관심 갖는 이유와 소위 '신생공간' 세대라 할 수 있는 80년대생과 90년대생의 차이에 대한 생각을 듣고 싶어요.

황 "80년대생이 2008년 경제 위기 이전에 시장의 호황 상태를 어깨너머라도 구경해본 적이 있다면, 90년대생은 어깨너머로 본 것이 '신생공간' 작업이 아니었을까"라는 생각을 해본 적 있어요. 그런데 저는 90년대생이라는 명명이 유효하지 않거나 좀 어색하다고 생각해요. 사회적으로도 에코 세대라든가, 밀레니얼 세대라든가, 베이비붐 세대의 자녀 세대들이 여러 가지 이름으로 묶여서 불리기 시작하지만, 대부분 81년생부터 96년생까지를 한 세대로 묶거나 조금 더 넓게 묶으면 75년생부터 2000년생까지를 한 세대라고 간주하더라고요. 80년대생과 90년대생을 가르는 차이는 있겠지만, 그 위에서 보면 사실 동일한 거죠.

《호버링》이 열리고 있던 시기에, 뉴욕의 뉴 뮤지엄New Museum에서도 《사보타지를 위한 노래들》Songs for Sabotage (2018.2.13.~5.27.)이라는 제목으로 트리엔날레를 하고 있었잖아요. 거기에 포함된 작가들은 대부분 밀레니얼 세대였고요. 그런데 정작 전시의 주제는 밀레니얼 세대와는 큰 상관이 없는 정치적 미술에 대한 주제더라고요. 저는 그게 밀레니얼 세대가 특징적으로 드러낼 수 있는 무언가 새로운 주제는 아직 발견되지 않았다는 이야기처럼 보였어요.

어쨌든 저는 90년대생이라는 호명이 비평적으로 운용하기 어려운 이야기가 아닌가 하는 생각을 갖고 있는데, 이 부분에 대해서는 권시우 비평가와 같이 얘기를 해 보면 좋을 것 같아요. 권시우 씨가 관여한 《호버링》 역시 90년대생이라는 가상적 주체를 기반으로 들이민 전시인 것 같아요.

권 《호버링》에서 제가 90년대생이라는 가짜 주체, 맥거핀을 내세웠던 이유는, 앞에서 어느 정도 답변이 된 것 같아요. 중요한 건 한때 '신생공간'의 타임라인이란 게 존재했고, 해당 시기와 그 이후의 경험 사이에 분명한 낙차가 존재한다는 사실이죠.《호버링》 당시에는 그러한 낙차를 표시함으로써, 소위 근 과거에 대한 반향을 동력 삼아서 앞으로 나아가는 게 최선이라고 생각했던 것 같아요. 사실《호버링》은 그 이상의 낙관을 상상하기에는 굉장히 암울한 전시였거든요. 별다른 예산도 없었고, 무엇보다 주어진 전시장은 (그곳이 '구 커먼'이었건 아니었건 간에) 거의 폐허나 다름없었고. 그런 상황에선 세대적

인 구심점을 활용함으로써 참여작가들 사이에 최소한의 일관성을 부여하고, 전시 자체를 가시화하는 게 최우선의 목표일 수밖에 없죠. 하지만 '그게 일시적인 전략에 불과했는가?'라고 자문해 보면, 반드시 그렇지는 않은 것 같아요. 80년대생이건 90년대생이건, 미술계 차원에서 봤을 때 정체 상태에 빠져있는 건 사실이고, 이건 보다 광범위한 의미에서의 '신생' 미술가로서 아직 해결하지 못한 난점들이 산재해있다는 의미니까. 그런 상황에서는 설사 가짜를 만들어서라도 스스로에게 동력을 부여해야죠.

안 혹시 90년대가 구심점이 되는 또 다른 경험이 있어야 한다고 생각하시는 건가요?

권 황재민 씨가 말했듯이 90년대생만의 특정성을 도출해내는 건 굉장히 어려운 일이고, 한편으론 허황된 시도인 것 같기도 해요. 그보다 중요한 건 '신생'이라는 의미를 보다 확장하고, '신생'과 연루된 제도적인 문제들을 보다 합리적으로 해결해나갈 수 있는 토대를 만들어나가는 것이라고 생각해요. 그런 의미에서 80년대생과 90년대생은 일종의 운명 공동체 같은 것이죠. 상생하든, 불화하든, 분명히 서로 연계되는 지점이 있어요. 그게 무엇인지 구체적으로 밝혀나가는 게 앞으로의 과제가 아닐까 싶고요. 사실 《호버링》을 통해서 활성화하고 싶었던 논의의 맥락은 그런 거였는데, 그게 생각보다 잘 안 됐고, 다시 원점인 셈이죠.

신 마지막 질문요. 미술에 대한 글쓰기, 소위 미술비평이란 행위가 어떤 거라고 생각하세요?

황 미술에 대한 글쓰기를 하고 싶다고 생각했을 때 연상했던 건 니꼴라 부리요의 글이었어요. 다른 사람들이 "세계가 이렇게 미시화되었다", "이렇게 작아졌다"라고 말할 때 그 사람은 "우리한테 이렇게 작고 아름다운 세계가 있어요!"라는 식으로 상황을 반전시켜서 긍정적인 상황을 만들어가는 게 재밌었거든요. 주변 동료들에게 글쓰기에 관해 얘기할 때 저는 "울면서 달린다."는 표현을 자주 써요. 비평에 대해서 제일 좋아하는 문장 중 하나는 제리 살츠의 말이에요. 그는 자기가 매주 리뷰를 쓰는 게 나체로 춤을 추는 것과 같은데, 단순히 나체로 춤을 추는 것만으로는 충분치가 않아서 굳이 사람들 앞에 나서서 춤을 추는 것 같다는 말을 한 적 있어요. 저는 제 글이 나체로 춤을 추는 정도의 과격함은 없는 것 같지만, 그나마 울면서 달리는 느낌은 있는 것 같아요. 남들 앞에서 굳이 울면서 달리는, 그런 느낌….

권 저도 마찬가지의 생각인 것 같아요. 원체 게으른 인간이지만, 그래도 울면서 달려야죠.

 * 이제 마지막 질문을 우리에게 던지며 이 인터뷰를 마무리하고 싶어요. 이 인터뷰들이 독자에게 어떻게 가닿길 원하세요?

 고동연 국내 미술계에서 비평가들에 대한 담론이 너무 평가하고 진단하는 식으로만 이해되어 왔다고 생각해요. 비평가가 병을 진단하고 치료법을 아는 의사처럼요. 그런데 그들도 환자일 때가 있고, 어떤 특정한 방식에 스스로 확신을 가지지 못할 때가 더 많다고 봐요. 그냥 그들이 처한 상황에서 역할을 할 뿐이지요. 비법이나 묘약을 제공하는 이들이 아니라고요. 그리고 실제로 국내 미술계에서 그러한 역할이 허용되어온 것도 아니고요. 대놓고 비평을 자유롭게 할 수 없는 국내 문화, 사회적 분위기에서는요. 그래서 비평가들을 좀 더 총체적으로 접근하고 싶었어요. 비평가들 스스로도 다 자신의 정체성이 불확실한 상태에서 비평가의 길을 걷게 되고 어쩌다 보니 문제점들을 지적하기도 하고 떠안게 된 상황이죠. 그리고 비평의 정의와 역할도 시대적으로, 개인적으로 가변적일 수밖에 없다고 생각해. 구체성을 띤 비평의 과정, 비평가, 비평가가 활동하고 생존해 가는 사회적 조건과 구조를 독자들이 좀 더 파악하고 인지했으면 좋겠네요.

신현진 이 인터뷰를 읽는 사람이 전문가이건 일반인이건 간에 '나도 미술에 대해서 이런 생각이 있는데, 그것이 이런 맥락에 들어가는 거로군!' 하고 감이 잡히길 바라요.

안진국 비평가의 고민을 인터뷰를 읽는 이가 조금이라도 느꼈으면 좋겠어요. 독자 중에는 비평가도 있을 것이고, 예비 비평가도 있을 것이고, 예술가, 미술 행정가, 예술 애호자도 있을 텐데, 그분들이 비평의 쓰이는 과정과 비평을 쓰는 사람의 고민을 알아봐 줬으면 좋겠어요. '비평의 죽음' 운운하지만, 여전히 비평은 살아 있고, 움직이고 있잖아요. 하지만 고민은 그 어느 시대보다 깊은 것 같아요. 그 고민의 과정을 알면 미술의 구조를 조금 알 수 있지 않을까요?

침묵은 그 반대인 존재를 지속적으로 암시하며 [오히려] 존재와 밀접하게 연관되어 있다. 이것은 아래와 위가, 오른쪽과 왼쪽이 공존하는 것과 같다. 우리는 침묵이 존재한다는 것을 알아차리기 위하여 소리와 언어를 둘러싼 환경을 인식해야 한다.[1]

1. Susan Sontag, "The Aesthetics of Silence," in *Styles of Radical Will* (New York: Farrar, Straus and Giroux, 1969), p. 11.

16명(팀)의 평론가를 만나면서 대부분 2~3시간이 넘는 인터뷰를 했고, 그 녹음파일을 풀었다. 작업은 힘들었지만, 그 과정은 즐거웠다. 가장 안타까운 것은 책의 분량 때문에 그 귀한 인터뷰를 이 책에 전부 싣지 못하고 많은 부분을 덜어낼 수밖에 없었던 상황이다. 그 많은 단어, 뉘앙스와 분위기가 지면에 자리 잡지 못하고 증발해버린 것은 너무 아쉽다. 하지만 '박제' 되지 않은 말들은 자유롭게 우리의 무의식 속을 유영하고 있을 것이다. 그리고 언젠가 그 말들은 무의식에서 불쑥불쑥 튀어나와 그 현존을 알려줄 것이다. 마지막 책장을 덮으며 나타날 그 말들을 기다린다.

2019년 10월
고동연·신현진·안진국

:: 공간 및 기관, 소그룹, 정기간행물, 전시, 웹사이트, 단행본, 아티클 목록

공간 및 기관
경기문화재단
경남예술문화진흥원
금호갤러리
금호그룹 문화재단
금호미술관
뉴 뮤지엄
뉴욕현대미술관(MoMA)
대안공간 루프
로댕갤러리
리움미술관
마니프 아트페어조직위원회
미로미술관
백남준아트센터
시청각
아르코 아트 센터
아트 스페이스 풀
아트북스
아트센터선재
열음사
열화당
예술경영지원센터
예술인 소셜 유니온
오픈베타공간 반지하(B½F)
워크룸
인공화랑
자음과모음
정신과 시간의 방
커먼센터
퀸스 미술관
페미당당
『미술과 담론』

플랫폼-엘 컨템포러리 아트센터
한국문화예술위원회(아르코)
호암갤러리

소그룹
〈82 현대회화〉
〈Meta Vox〉
〈MUSEUM〉
〈TA-RA〉
〈난지도〉
〈레알리떼 서울〉
〈로고스와 파토스〉
〈미술생산자모임〉
〈사실과 현실〉
〈상 81〉
〈서울 80〉
〈시각의 메시지〉
〈옐로우 펜 클럽〉
〈와우산 타이핑 클럽〉
〈집단오찬〉
〈크리틱-칼〉
〈페스티벌 봄〉
〈헤비급〉
〈황금사과〉
〈업체〉〈eobchae〉

정기간행물
『경향 아티클』
『공간』
『녹색아트』
『리뷰』
『미술세계』

『시사인』

『아트레이드』(ARTRADE)

『아트인컬처』

『오늘 예감』

『월간미술』

『컨템퍼러리아트』

『퍼블릭아트』

『포럼 A』

『한국미술』

정기전시

《강원국제비엔날레》

《광주비엔날레》

《미디어 시티 서울》

《베니스비엔날레》

《부산 비엔날레 바다미술제》

《아시아프》(ASYAAF)

《여수엑스포》

《페스티벌 봄》

그 밖의 전시

《3 Volumes》(시청각, 2017)

《Exhibition of Exhibition of Exhibition》(세실극장, 2018)

《GAME 1》(두산 갤러리, 2016)

《Information(정보)》(뉴욕현대미술관, 1970)

《Other Scenes》(국립현대미술관 서울관, 2017)

《SeMA 예술가 길드 아트페어 : 공허한 제국》(서울시립 남서울생활미술관, 2015)

《굿-즈》(세종문화회관 예인홀, 2015)

《다음 문장을 읽으시오》(일민 미술관, 2014)

《로고스와 파토스》(관훈갤러리, 1986~1999)

《미러의 미러의 미러》(합정지구, 2018)

《비평실천》(산수문화, 2017)

《사보타지를 위한 노래들(Songs for Sabotage)》(뉴 뮤지엄, 2018)

《아무것도 바꾸지 마라》(따복하우스 홍보관 발코니, 처인성, 죽전야외음악당, 2017/ 2016)

《오윤, 동네사람 세상사람》(학고재, 1996)

《우주생활 — NASA 기록 이미지들》(일민미술관, 2015)

《유령팔》(북서울미술관, 2018)

《전시기획자 P 씨의 죽음》(쿤스트독, 2009)

《제4회 공장미술제》(문화역서울 284, 2014)

《천수마트 2층》(천수마트2층, 2011)

《청춘과 잉여》(커먼센터, 2014)

《타이거 마스크의 기원에 대한 학술보고서 — 김기찬에 의거하여》(플랫폼-엘 컨템포러리 아트센터, 2017)

《퍼포먼스 연대기》(플랫폼-엘 컨템포러리 아트센터, 2017)

《피스 마이너스 원 : 무대를 넘어서》(서울시립미술관 서소문본관, 2015)

《한국의 단색화》(국립현대미술관 과천관, 2012)

《호버링》(Hovering, 2/W, 2018)

《후앙 미로전》(금호미술관, 1997)

웹사이트

김달진미술연구소 www.daljin.com

네오룩 www.neolook.com

류병학 아카이브 blog.daum.net/mudaeppo ; www.facebook.com/byounghak.ryu

문지문화원 사이 www.saii.or.kr

서동진 아카이브 www.homopop.org

웹진 〈크리틱-칼〉 www.critic-al.org

〈옐로우 펜 클럽〉 yellowpenclub.com

〈집단오찬〉 jipdanochan.com

한국문화예술위원회(아르코) www.arko.or.kr

허핑턴포스트코리아 www.huffingtonpost.kr

단행본

『1:1 다이어그램 – 큐레이터의 도면함』(현시원, 2018)

『가족을 그리다』(박영택, 2009)

『공항에서 일주일을』(알랭드 보통, 2009)

『권력에 맞선 상상력, 문화운동 연대기』(양효실, 2015)

『급진적 의지를 위한 양식』(수잔 손택, 1969)

『기계비평』(이영준, 2006)

『기계산책자』(이영준, 2012)

『당신은 피해자입니까, 가해자입니까』(양효실, 2017)

『돈과 헤게모니의 화수분 : 앤디 워홀』(심상용, 2018)

『동시대 이후 : 시간-경험-이미지』(서동진, 2018)

『디자인 극과 극』(현시원, 2010)

『명화로 보는 인류의 역사』(심상용, 2000)

『무대뽀』(류병학, 2003)

『미술과 정치적인 것의 가장자리에서』(김장언, 2012)

『미술전시장 가는 날』(박영택, 2005)

『미술책을 읽다』(정민영, 2018)

『민화의 맛』(박영택, 2019)

『밝은 방(La Chambre Claire)』(롤랑 바르트, 1980)

『불가능한 대화』(김장언, 2019)

『불구의 삶, 사랑의 말』(양효실, 2017)

『불안의 시대와 주변의 공포 − 우리 시대의 노동하는 주체』(서동진, 2004)

『불확실한 삶』(주디스 버틀러, 2008)

『비평실천』(권시우, 김정현, 안진국, 이기원, 이양현, 홍태림, 곽영빈, 방혜진, 임근준, 정현, 2017)

『사람 장소 환대』(김현경, 2015)

『사물유람』(현시원, 2014)

『속도의 예술』(심상용, 2008)

『수집 미학』(박영택, 2012)

『시장미술의 탄생』(심상용, 2010)

『식물성의 사유』(박영택, 2003)

『신화론(Mythologies)』(롤랑 바르트, 1995[원본 1957])

『아무것도 손에 들지 않고 말하기 − 큐레이팅과 미술 글쓰기』(현시원, 2017)

『아트 버블』(심상용, 2015)

『아트테이너 : 피에로에 가려진 현대미술』(심상용, 2017)

『애도하는 미술』(박영택, 2014)

『앤티크 수집미학』(박영택, 2019)

『얼굴이 말하다』(박영택, 2010)

『예술, 상처를 말하다』(심상용, 2011)

『예술가로 산다는 것』(박영택, 2001)

『예술가의 작업실』(박영택, 2012)

『윤리적 폭력 비판』(주디스 버틀러, 2013)

『윤형근의 茶 · 靑回화(回畵)』(유우리[류병학], 1996)

『이것이 한국화다』(류병학, 2002)

『이미지비평』(이영준, 2008)

『이우환의 입장들들』(류병학, 1994)

『일그러진 우리들의 영웅』(류병학, 2001)

『입체영화 도자기 전쟁』(류병학, 2001)

『자아 연출의 사회학(The Presentation of Self in Everyday Life)』(어빙 고프먼, 1956)

『자유의 의지 자기계발의 의지』(서동진, 2009)

『저자의 죽음(The Death of the Author)』(롤랑 바르트, 1967/68)

『정민영의 미술책 기획노트』(정민영, 2010)

『주디스 버틀러, 지상에서 함께 산다는 것』(주디스 버틀러, 2016)

『천재는 죽었다』(심상용, 2003)

『초조한 도시』(이영준, 2010)

『큐레이팅과 미술 글쓰기』(현시원, 2017)

『탈모더니즘 시대의 미국문학』(김성곤, 1989)

『테마로 보는 한국 현대미술』(박영택, 2012)

『페가서스 10000마일』(이영준, 2012)

『포스트 드라마 연극(Postdramatisches Theater)』(한스-티스 레만, 1999)

『하루』(박영택, 2013)

『한국 현대미술의 지형도』(박영택, 2014)

『현대미술의 욕망과 상실』(심상용, 1999)

『회화프로젝트 Painters by Painters』(황재민, 2018)

아티클

「'인스턴스'된 대안들 : 던전(Dungeon) — 수정사항 — "타임라인의 바깥"」(권시우, 2015)

「〈미디어 시티 서울 2014, '귀신, 간첩, 할머니'〉 — 미디어 담론에서 영매의 아카이브로」
 (김정현, 2015)

「1930년대 전후의 프롤레타리아 미술운동 및 해방직후 좌익미술운동에 관한 연구」(박
 영택, 1988)

「2011070420110927」(김장언, 2012)

「너희가 미술을 아느냐」(류병학)

「모르는 것을 향해 나아가는 힘, 수행적 글쓰기」(차재민, 2014)

「비평의 기능(The Function of Criticism)」(토마스 엘리엇, 1923)

「서울의 인스턴스 던전들」(강정석, 2015)

「시각예술분야 표준계약서와 아티스트 피에 대한 소회와 정리」(홍태림, 2015)

「알 수 없는 죽음」(박영택, 2009)

「앙트완을 위하여」(김장언, 2008)

「앙트완을 위하여 — 대화」(김장언, 2008)

「오늘의 수상한 유물론들 : '기분의 사회학'을 읽는다」(서동진, 2017)

「자뎅에서 보내는 편지」(박영택, 1990년대 초)

「제4회 공장미술제의 심각한 문제점에 대하여」(홍태림, 2014)

「존재하지 않으나 존재하는, 2018년 디지털 원주민 작가론」(백지홍, 2018)

「지속가능한 구조를 위한 작은 움직임」(신혜영, 2015)

「파울 클레의 절단 콜라주 연구」(김정현, 2014)

「퍼포먼스의 감염 경로는? — 퍼포먼스 예술의 동시대성을 찾아서」(김정현, 2015)

「포스트 맨」(류병학)

「포스트 맨의 오독?」(류병학)

「호버링 스케치 — 폐허의 유령이 실은 오늘의 슬기로운 젊음」(황재민, 2018)

∷ 용어 찾아보기